"博学而笃志,切问而近思。"
(《论语》)

博晓古今,可立一家之说;
学贯中西,或成经国之才。

复旦博学·复旦博学·复旦博学·复旦博学·复旦博学·复旦博学

本书获华东师范大学研究生院资助

复旦博学
当代电影学教程

影视语言
Film Language

聂欣如 / 著

复旦大学出版社

前　　言

　　《影视语言》既是一本面向影视相关学科研究生的专业教材,也是电影语言研究的专著。

　　本书的前身是复旦大学出版社 2012 年出版的《电影的语言》,它有一个副标题:"影像构成及语法修辞"。有关电影语言语法的部分早已单独成书,名为《影视剪辑》(复旦大学出版社),目前已出至第三版。修辞的部分,自 2012 年《电影的语言》出版以来未作修订,所以目前出版的这本《影视语言》可以视作对《电影的语言》一书中部分内容的修订再版。《影视剪辑》的内容是影像制作入门的基础,主要面向影视专业的大学本科生;《影视语言》的内容是以语言构成(语法)为基础,讨论影像叙事中有关修辞的问题,主要面向从事影视研究的硕士、博士研究生。这有点像我们学习外语,要先学会基础的语法,然后才有可能过渡到修辞的部分。《影视语言》在内容上衔接了《影视剪辑》,并有所递进,两者构成了影视语言的整体。以下是对本书的几点说明。

　　第一,在本书中,"影视语言"的概念与"电影语言"和"视听语言"在使用上没有差别,并未进行严格的区分。具体而言,"影视语言"指称的是范围,包括电影和电视(当然还可以包括网络视频)。"电影语言"是一个习惯用词、一种约定俗成,因为电影比电视早诞生了约半个世纪,所以影像叙事脱胎于电影,而电视沿用电影语言的方法,并没有发展出一套独立的视听语言。"视听语言"则主要强调电影语言的媒介包含"视"与"听"两个不同的范畴。这三种说法指称的是同一对象,但描述的出发点和角度有所不同。本书在使用中会根据不同的语境选用不同的表述,但并不意味着是在言说不同的事物。

　　第二,尽管本书是对已有著作的修订,但在描述的案例和理论的阐释上

均有新的生发,对相关专业问题的讨论应以本书为准。有些篇章系原著中单列,如"游戏",但本书放弃了这种做法,将相关的内容分散到了其他的篇章之中。同时,本书新增了之前未曾单列的内容,如空间、情动和纪实语言等部分。这些近年来在电影理论中被热烈讨论且与电影语言密切相关的话题,是本书的重要组成部分。这使本书形成了两个部分:第一部分讨论电影修辞的具体方法,如平行蒙太奇、象征、诗意之类;第二部分则从修辞的方法"溢出",从观念的角度讨论与影像修辞构成相关的更为本源的问题。第二部分的内容对于某些学生来说可能会有一定难度。

第三,作为教材,原来专著中的大量理论探讨似乎不太合适,本打算全部删除,但在征询意见之后,部分学生认为还是保留为佳,因为即便是专业硕士,毕业时仍需要撰写论文,并不仅仅是制作作品,而本书中对于理论的探讨会给他们的论文写作带来便利。有鉴于此,本书并没有回避对相关理论的讨论,但压缩了原来专著中探讨纯理论的部分,所以本书在教材和专著之间可能会产生一种"骑墙"之感。

第四,本书案例的选取不拘泥于电影或电视剧,国内或国外的作品,但凡能够说明问题的,拿来就用。这种"拿来主义"毫无疑问是具有实用倾向的,可能会在某些读者偏好的顾及上显得"粗枝大叶"。在此,请读者千万不要过多地纠结于所举影视剧案例的主题或意识形态,而是应尽量地把注意力集中在视听语言上,因为即便是向"不喜欢的人和作品"学习,也是一种学习。

第五,本书各章具有独立性,但其中使用的案例可能会有重复,因为一个有关空间生产的案例可能同时也是诗意的,诗意表达的案例也有可能是象征的、多视角的,甚至是时间的,等等。因此,同一个案例有可能出现在不同的章节中。不过,本书还是尽可能地避免这种情况的出现,因为这种情况多了,可能会使通读本书的读者感到不悦。还需要提醒的是,一个电影现象的案例也许仅出现在某一修辞手段之中,但这并不意味着该案例只有单一阐释的可能。

本书包括绪论和九个章节,每章相对独立,次序上可以打乱。对于教师而言,在课时不够的情况下,可以抽掉某些章节不讲或压缩课时。每章的内容一般需要4—6个课时讲授,如果课上安排有学生发言和讨论,则需要更多的时间,好在本书的理论部分相对简略,而案例的展示与阐释时间可长可短,任课教师可以灵活掌握。按照每学期18周计算,这本教材的内容应该

前言

是足够的(每周 3—4 个课时,每两周讲一章)。本书的内容在经过部分讲座和两轮完整的授课实践后,得到了完善。为了尽可能地在有限的授课时间里讲完所有的内容,我对部分学生相对熟悉的内容(如平行蒙太奇、悬念等)进行了压缩(一周讲完),对一些内容较多或难度较大的内容也进行了适当的压缩(如绪论、情动等)。建议使用本书作为教材的老师在开课之前先行判断哪些内容需要略讲,哪些内容需要详说,在评估之后制订教学计划,以顺利完成授课。在前面测试授课时长的实践中,有同学因为缺少了对部分内容的学习而感到遗憾,所以不能在课堂上讲完的部分应鼓励学生自学阅读。

书后的参考书目是本书注释中所有书籍的汇集,期刊、网络文章和词典等未予计入。参考片目按照章节罗列(会有重复),每章的排序则依据摄制国家和影片制作时间,同时按电影、电视剧、动画片、纪录片的分类进行区分。在电影制作的国别上往往会出现多国联合制作的情况,读者碰到这样的情况,取排列在最前面的国家作为代表即可检索。如果需要了解更多详情,还请读者自行查找相关资料。希望这样的列表能够为读者的扩展阅读和观片提供便利。

欢迎读者对本书提出批评和建议,我的邮箱是:xrnie@comm.ecnu.edu.cn。

本书的部分内容曾以单篇论文的形式发表。

感谢中国美术学院周佳鹂教授,本书的首讲是在 2023 年春季与她合作的课程中完成的,中国美术学院电影学院的研究生在课上的认真态度给我留下了深刻印象;感谢华东师范大学传播学院徐坤教授把"影视语言"课程排入研究生的教学计划,使我能够在教材出版之前获得完整的讲课机会;感谢上海戏剧学院潘汝教授,她给我安排的秋季课程使我能够向不同的学生呈现本书的部分内容。这些授课实践使我能够对教材的初稿加以完善。感谢华东师范大学研究生院为本书的撰写和出版提供资助;感谢复旦大学出版社刘畅编辑为本书出版提供的支持和付出的劳动。

聂欣如

2024 年 1 月

目　　录

绪论　电影语言概要 ··· 1
　第一节　电影语言源起 ··· 1
　第二节　索绪尔的"两个轴" ··· 8
　第三节　麦茨的两个系统 ·· 10
　第四节　德勒兹的两种影像 ·· 21

第一部分　电影修辞方法

第一章　平行蒙太奇 ·· 37
　第一节　平行蒙太奇诸说 ·· 37
　第二节　平行蒙太奇的定义 ·· 41
　第三节　平行蒙太奇的分类 ·· 45
　第四节　关于交叉剪辑 ·· 63

第二章　悬念 ·· 68
　第一节　什么是悬念 ·· 68
　第二节　信息悬念 ·· 78
　第三节　自然悬念 ·· 87
　第四节　传递悬念 ·· 93

第三章　视点转换 ·· 99
　第一节　关于视点的理论 ·· 99
　第二节　客观视点的转换 ·· 104
　第三节　主观视点的转换 ·· 114

　　　　第四节　"主客间"的视点 …………………………………… 124

第四章　象征（隐喻）………………………………………………… 137
　　　　第一节　象征诸说 …………………………………………… 138
　　　　第二节　电影语言的象征机制 ……………………………… 143
　　　　第三节　符号象征 …………………………………………… 151
　　　　第四节　假定象征 …………………………………………… 158
　　　　第五节　叙事象征 …………………………………………… 163

第五章　诗意 …………………………………………………………… 169
　　　　第一节　什么是诗意 ………………………………………… 169
　　　　第二节　电影诗意的韵律表达 ……………………………… 177
　　　　第三节　电影诗意的意向表达 ……………………………… 186
　　　　第四节　电影诗意的假定表达 ……………………………… 199

第二部分　电影修辞观念

第六章　时间 …………………………………………………………… 209
　　　　第一节　什么是时间 ………………………………………… 209
　　　　第二节　时间的变形 ………………………………………… 213
　　　　第三节　时空游戏 …………………………………………… 229
　　　　第四节　时间的呈现 ………………………………………… 237

第七章　空间 …………………………………………………………… 252
　　　　第一节　空间与空间生产 …………………………………… 252
　　　　第二节　电影空间的模拟 …………………………………… 256
　　　　第三节　电影空间的象征 …………………………………… 264
　　　　第四节　电影空间的意蕴（空间生产）…………………… 269
　　　　第五节　反讽的空间生产 …………………………………… 281

第八章　情动 …………………………………………………………… 293
　　　　第一节　什么是情动 ………………………………………… 293
　　　　第二节　情动和类型电影 …………………………………… 296
　　　　第三节　德勒兹"情动-影像"的三分 ……………………… 303

　　　　第四节　情动理论的影像分析讨论 …………………………… 310

第九章　纪实语言 ……………………………………………………… 318
　　　　第一节　外向和内向 …………………………………………… 319
　　　　第二节　以"假"为真（搬演）………………………………… 324
　　　　第三节　主观介入 ……………………………………………… 330
　　　　第四节　"索引"与动画 ……………………………………… 337

参考书目 ………………………………………………………………… 346

参考片目 ………………………………………………………………… 360

绪 论

电影语言概要

我们这里讨论的电影语言,与一般所谓的"剪辑"有所区别,它更接近中国人所谓的"蒙太奇",也就是一种影像表述的技巧。因此,如果把电影语言分成"语法"和"修辞"两个部分的话,前者更为接近的是"剪辑",后者才是我们所谓的"语言"。在绪论部分,我们将要讨论电影语言理论的简要历史,或者说讨论曾经在电影语言上作出重大贡献的学说。但是,由于本书专注于电影语言修辞的构成,许多非系统化、专注于局部或区域性的研究,美学的研究,或者曾经具有系统性,但今天已经不再为人们所关注的理论,便不再被提及。这既不说明这些研究不够重要,也不说明这些理论没有价值,而是它们在某些有关实践操作的理论中不再居于中心地位。

本绪论不是对本书内容的"一概而论",而是对于一个更为宏大的电影语言系统的"一概而论"。它试图为读者建立一个有关电影语言的粗略的轮廓和印象,从而避免或修正阅读后面章节时有可能带来的"碎片化"和"非体系化"感觉。

第一节 电影语言源起

当我们在使用"电影语言"这个概念的时候,无意之中已经将影像的叙事与文字符号的叙事等同了起来。这是因为电影如同文字符号一样,也是在进行叙事,讲述各种不同的故事,把文字的故事"翻译"成影像的故事。而且,电影理论中确实也有"电影符号学"的一支。不过,在我们的讨论中,影像是影像,符号是符号,两者并不混淆,尽管有时候影像可能会具有符号的意义。那种试图将影像完全纳入符号系统的说法显然是过于绝对了。米特

里便曾坚决地反对将影像视为符号,他以《战舰波将金号》(1925)为例说:"摇晃的夹鼻眼镜并不等于'一个人被抛出舷外'和资产阶级被抛入大海;一个堆满烧尽的烟头的烟灰缸也并不等于'时间已经流逝'等,这只是具体情况下产生的意义。电影不是约定俗成的语言(约定俗成的和抽象化的符号产物)。影像不仅不像词汇那样是'自在'的符号,而且,它也不是任何事物的符号。"①米特里从本体的角度指出了影像并非如同文字那样"约定俗成",影像的叙事尽管是在表述某种意义,但它们自身并不因此而成为符号,"它们只是借助它们描述的动作所规定的蕴涵关系附带的具有符号价值"②。这样,我们便可以知道,影像是作为一种不同于文字符号的媒介来进行叙事的。即便是在严肃的符号学家那里,影像与一般的符号也是有差异的。比如,皮尔士(又译皮尔斯,图1)曾说道:"照片,特别是那种即时性照片是非常具有启发性的,因为我们知道这些照片在某些方面极像它们所再现的对象。但是,这种像似性(resemblance)是由照片的产生方式决定的,也即照片

图1 皮尔士

自身被迫与自然逐一相对应。因此,在这种情况下,照片属于符号的第二类,即借助物理联系(physical connection)的那一类。"③皮尔士在这里所说的"物理联系"就是非常鲜明地区别于一般符号的。这种特性往往被翻译成"索引性",符号特性则被翻译成"指示性"。不过,需要指出的是,"索引"和"指示"在英文中是同一个概念——"index"。它最早只有"指示"的意思,后来随着社会技术的进步逐渐发展出了"索引"的意思。因此,符号学家在使用这一概念的时候往往需要区分其中的差异。

① [法]让·米特里:《影像作为符号》,崔君衍译,载于李恒基、杨远婴主编:《外国电影理论文选》(修订本·上册),生活·读书·新知三联书店2006年版,第327—328页。
② 同上书,第330页。
③ [美]皮尔斯:《皮尔斯:论符号 李斯卡:皮尔斯符号学导论》,赵星植译,四川大学出版社2014年版,第54页。

一、从卢米埃尔兄弟开始的语言

众所周知,"电影"开始于卢米埃尔兄弟(图2),他们的拍摄和放映活动造就了"电影"这一事物。不过,他们对电影语言贡献甚少。尽管他们雇佣的摄影师在世界各地拍摄,但使用的是同一种"语言",也就是今天所谓的"一镜到底"的拍摄方式——没有景别的变化,没有机位的变化,也没有蒙太奇。这样一种拍摄的目的是赤裸裸地直奔商业而去。或者说,他们将摄影机视为一支进行记录的"笔",电影便是"游记",世界各地的民风民俗及重大庆典仪式均被记录下来。这种拍摄方式下形成的电影主要是以"纪录片"的形式呈现的(纪录片同样需要叙事,所以这里的"纪录片"一词是带引号的)。美国人汤姆·甘宁为早期电影赋予了一个"吸引力电影"的概念,他说:"这种驱动是朝向展览与显示(display),而不是创造一个虚拟的世界;这是一个朝向时间上略做停顿的趋势,而不是延伸某种发展;各阶段不那么关注人物'心理'或者说铺陈角色动机;而是一个注重直接并强化对观众的表现与影响,不惜损失叙述、表述连贯流畅的创建;正是这些特征,连同'吸引力'的力量,也就是紧扣并抓住注意力的能力(通常是表现为异国情调,不同寻常,出人意料,新奇变化),这些特质一起定义了吸引力。"①这样的说法遭到了批评和反对,因为人们认为"吸引力"的说法抹杀了早期电影中已经出现的叙

图2 卢米埃尔兄弟

① [美]汤姆·甘宁:《吸引力:它们是如何形成的》,李二仕、梅峰译,《电影艺术》2011年第4期,第71—76页。

事萌芽。从总体上看,甘宁的说法大致不错。早期电影中尽管有《水浇园丁》(1896)这样的虚构叙事作品,但在影像语言的表达上依旧贫乏(一镜到底),只能依靠内容的"吸引力"。电影语言本身得到丰富,是从法国人梅里爱开始的,是他发现了"停机重拍"的特技,因而把"魔术"带进了电影。同时,他也把一组单镜头影片放在一起放映,比如《德雷福斯事件:舆论之战》(1899),便把十个镜头放在一起形成一部单独的影片①,从而尝试了电影的蒙太奇和语言。

二、美国学派

"美国学派"这一提法甚少耳闻,是因为创建美国电影叙事方法的大师们多有作品而少有著述,因而不成其为"学派"。但是,这并不意味着"无学",因为所有的文艺理论均需要来自实践的支撑,实践才是文艺理论的源泉。但凡在实践中有所创见、有所成就的,均可在某种意义上成为"学派",因为"学"是可以通过时间建构的,并不囿于一时一地。

图3　格里菲斯

电影叙事的美国学派应该崛起于20世纪10年代,因为电影叙事中一些最为基本的方法,如正反打②、平行蒙太奇等,均成熟于这一时期的美国。格里菲斯(图3)在《一个国家的诞生》(1915)中使用的"最后一分钟营救"(平行蒙太奇),制造了一种紧张的氛围,标志着电影叙事的成熟(尽管该影片是一部宣扬种族主义的作品)。格里菲斯在《党同伐异》(1916)这部作品中,还开创了一种给人以现实主义震撼的剪辑方法:一个士兵被从高耸的城墙上扔下,摔死在城下;一个指挥作战的军官被一箭射中;等等。这种剪辑方法被称为"动接动",也就是在动作的过程中进行连接,使观众意识不到镜头已经进行了切换,从而表现某些发生于瞬间的事

① 〔美〕大卫·波德维尔、克里斯汀·汤普森:《世界电影史》(第二版),范倍译,北京大学出版社2014年版,第35页。
② 〔美〕大卫·波德维尔:《电影诗学》,张锦译,广西师范大学出版社2010年版,第71页。

情。比如，先是用大全景展示那个从城墙上落下的士兵，他落地时切换为小全景；中箭军官的相关镜头也是从全景切换到中景。格里菲斯的方法被后人赋予了一个专门的名称——"连续性剪辑"。这样的做法不仅是一个剪辑上的发明，在美学上也有极其深远的意义。试想，本雅明之所以会把电影形容成炸药的爆炸及"最猛烈地进入现实"①，就是因为电影让人看到了原本他们不可能看到的东西。世界上无时无刻不在发生各种灾难和各种犯罪，如杀人越货、斗殴战争等，人们可以耳闻，却不可能一一看到，更不可能身临其境。当然也会有在场的目击者，但对于一般人来说，那只是极小的概率，有些事情人们终其一生也难得看到一次，这也是各种灾难现场、杀人现场总是存在好事者围观的原因——那是人类自身无法克制的窥视欲望。电影给人们提供了目睹杀人惨剧和灾难降临的可能，宣泄欲望的可能，而这就是类型电影的基本宗旨。换句话说，格里菲斯的现实主义美学，是支撑当下商业电影的基础，更不用说，这样的方法也频繁地出现在非类型化的电影中，因为电影总是需要观众的。

由此我们可以看到，以格里菲斯为代表的美国电影学派代表了电影商业美学中的重要一支。在电影语言的范畴，它代表的是电影语言的半壁江山，无论有多么充分的理由，我们也无法做到对之"视而不见"。当下的电影美学研究中经常出现的"沉迷""沉浸"等概念，均与格里菲斯的现实主义美学有着千丝万缕的关联。

三、苏联学派

苏联学派也被称为蒙太奇学派，这是一个公认的称谓。在美学上，苏联学派似乎站到了美国学派的对立面上，美国学派讲究"连续性"，苏联学派讲究"间离性"，无论是爱森斯坦（图4）的理性蒙太奇，还是普多夫金的结构蒙太奇，使用的都是非连续的、对比隐喻式的连接。在美学上，格里菲斯力图让他的观众"沉浸"于叙事，从而与人物共情，产生情绪的波动和宣泄。在《一个国家的诞生》中，平行蒙太奇

图4　爱森斯坦

① ［德］本雅明：《经验与贫乏》，王炳钧、杨劲译，百花文艺出版社1999年，第281页。

的最后一分钟营救之所以动人心弦,是因为观众与被围困的主人公共情,产生了担忧之情。爱森斯坦和普多夫金则极力使观众"脱离"叙事的规定情境,并进入更为深入的思考。因此爱森斯坦的蒙太奇是更为理性的,《战舰波将金号》中的石狮子一跃而起显然不是战斗的环境使然,而是导演的思想使然。普多夫金尽管没有爱森斯坦那么诉诸理性,但他对观众情绪的引导依然是要求其脱离规定情境,进入新的、相对抽象且能引发思考的审美情绪。在《母亲》(1926)中,被关在监狱的男主人公得到了将要被营救的消息之后,插入了春意盎然的小河、动物、欢笑的儿童等镜头,春天的意向不仅暗示了男主人公的情绪,还指向一个更为深远的寓意——革命的春天将要到来。

苏联学派的产生与它所处的环境,即20世纪20年代十月革命后的苏联密切相关。苏联是世界上第一个社会主义国家,第一次宣称国家的权力属于社会底层最广大的工农民众,因此苏联的电影导演们无不具有一种社会主人公的心态,他们的思考也指向那个从未有人看到过的未来。这里引导出的便是影像对于理想价值和意义的追求,颇有些中国古人所说的"文以载道"之意。霍布斯鲍姆对此说道:"过去已经死亡,艺术和社会可以在一张白纸上重新创造。似乎没有做不到的事。生活和艺术,创造者和大众通过革命融为一体,不再各不相关,也不再能彼此分开,这个梦想每天都能在街道和广场上得到实现,正如苏联电影所表现的那样,老百姓自己就是艺术的创造者,他们对专业演员则抱有(刚刚出现的)怀疑。"①美国学派诞生在典型的资本主义环境之下,对于资本来说,盈利、增值便是电影最大的意义,所以美国学派与苏联学派的背道而驰也就"顺理成章"。在后来的发展过程中,电影史、电影理论的研究者们投向苏联学派的目光显然要多于美国学派,这是因为美国学派与苏联学派还有一个很大的不同:美国学派的代表人物都是导演,"只练不说";苏联学派的代表人物都是导演兼理论家,既拍摄作品,也著书立说,他们对于电影艺术的思考成为后人研究电影无法绕行的门槛。另外,对于研究者来说,关注作品艺术效果而非盈利能力,也是形成研究倾向的一个重要原因。

从本质上看,美国学派和苏联学派都是影像叙事技术的发明者,一个着

① [法]艾瑞克·霍布斯鲍姆:《断裂的年代:20世纪的文化与社会》,林华译,中信出版集团2014年版,第212页。

力于事物外部的描述,一个着力于事物内部的描述,两者共同构成影像叙事的两个主要方面,并无优劣高下之分,它们共同构成了我们今天所谓的"电影语言"的基础。

所谓"电影语言",应该包括语法和修辞两个主要部分。通过以上的讨论,我们可以知道,美国学派对"语法"的部分贡献卓著,苏联学派则对"修辞"的部分思考较多。时下对电影语言的研究已经进入细分的阶段,对蒙太奇的分类也是五花八门,无法统一。其中既有按照功能分类的,如巴赞的平行蒙太奇、加速蒙太奇和杂耍蒙太奇[①];也有按照蒙太奇效果分类的,如巴拉兹的隐喻蒙太奇、诗意蒙太奇和讽喻蒙太奇[②];还有按照蒙太奇方法进行分类的,如马尔丹的节奏蒙太奇、思维蒙太奇和叙事蒙太奇[③];等等(表1)。一般来说,这些研究都会兼顾美国学派和苏联学派,但相对而言,讨论美国学派的文字较为简略。

表1　蒙太奇分类一览

分类	美国学派	苏联学派			其他	
代表人物	格里菲斯	爱森斯坦	普多夫金	维尔托夫	冈斯	其他
巴赞	√	√			√	
巴拉兹	√	√	√			
林格伦	√	√	(√)			
德勒兹	√	√	(√)	(√)	√	√
马尔丹						√
奥蒙等人						√
米特里	√	√	√	√		
赖兹、米勒	√	√	√			
阿里斯泰戈		√	√	√		
总计	6(67%)	7(78%)	6(67%)	3(33%)	2(22%)	3(33%)

注:(√)表示在分类中没有明确将其分成独立的一类,但在论述中提到过。

① [法]安德烈·巴赞:《电影是什么?》,崔君衍译,中国电影出版社1987年版,第65页。
② [匈]贝拉·巴拉兹:《电影美学》,何力译,中国电影出版社1958年版,第84—86页。
③ [法]马赛尔·马尔丹:《电影语言》,何振淦译,中国电影出版社1980年版,第124—135页。

第二节　索绪尔的"两个轴"

图5　索绪尔

既然电影语言在一开始的时候便努力将自己区分于文字语言,美国学派、苏联学派莫不如此(技术发展的制约似乎也扮演了重要的角色,因为电影在草创年代都是默片,无法直接使用"语言"),在语言的使用上都有"惜墨如金"的倾向。那么,为什么此处我们还要提及索绪尔(图5)?这是因为他为语言结构制定的"两个轴"理论是超越一般语言的。

我们先来看什么是语言的"两个轴"(图6)。

我	今天	看	电影
你	昨天	排	歌剧
他	明天	演	话剧
她	后天	练	舞蹈

图6　索绪尔的"两个轴"

索绪尔的理论指出,任何语言都具有两个轴:横向的轴是"组合轴",用实线表示;纵向的轴是"联想轴",用虚线表示。"句段('组合'的另一种译法——笔者注)关系是在现场的;它以两个或几个在现实的系列中出现的要素为基础。相反,联想关系却把不在现场的要素联合成潜在的记忆系列。"① 从图6的例句可以看出,"我今天看电影"这个句子在不同类型的词的组合之下,形成了现实的意义。同时,每个词本身都必须对应一组潜在的概念,如与"我"对应的可能有"你""他""她",与"今天"对应的可能有"昨

① [瑞士]费尔迪南·德·索绪尔:《普通语言学教程》,高名凯译,商务印书馆1980年版,第171页。

天""明天""后天"等。如果没有这些潜在概念的存在,现实中的概念便不能成立。

之所以说索绪尔的"两个轴"超越了语言,是因为该理论不仅适用于语言,也适用于其他领域。比如音乐,由音符构成的旋律可以被视作组合,而音符自身的音色、音域等则拥有一组潜在对应的音符。又如绘画,一幅用线条或色彩绘成的图像无疑是各种不同线条和色彩的组合,而就线条和色彩的本身而言,它们并非孤立的存在,如果没有类似线条和相关色彩潜在的存在,现实的色彩和线条也就失去了意义;中国水墨画中的皴、擦、点、染、勾、描等各种技法、笔法,无不在丰富着中国画的语言表达。电影自然也不例外,作为叙事艺术的一种,它与索绪尔两个轴的关系更为密切。罗曼·雅各布森在有关诗歌的研究中发现,索绪尔所说的潜在的纵轴,在诗歌中经常跑到现实里来,摆脱了其"潜在"的身份。如我国元代马致远的《天净沙·秋思》:"枯藤老树昏鸦,小桥流水人家,古道西风瘦马。夕阳西下,断肠人在天涯。"诗的前三句并未呈现组合句段的意义,反而是把"藤""树""鸦","桥""水""屋","道""风""马"这些有类属关联、功能关联的概念,如"藤"和"树"、"桥"和"水"放在一起呈现,使潜在跃出了水面,成为可见之物。有鉴于此,雅各布森修改了索绪尔的概念,将"联想"改为"聚合"。从此,"聚合"与"组合"便成为一对经常同时出现的概念,在《影视剪辑》中,我将其改写为"序列"和"并列"①。

把"聚合"与"组合"概念引进电影的是麦茨,德勒兹(图7)并不认同麦茨的研究,但他在讨论电影叙事的时候同样也离不开索绪尔的两个轴,尽管他绝口不提索绪尔。他说:"该系统建立在一个垂直座标轴及一个平行座标轴之上,并且这两个座标轴就作为两种'过程',而跟词态群及词意群完全无关。一方面运动-影像表现为一种变动的全体,并完成于两个客体之间,所以是一种差异化过程。运动-影像(镜头)便具有两种面向,一面是所表现出的全体,另一

图 7　德勒兹

① 聂欣如:《影视剪辑》(第三版),复旦大学出版社 2023 年版,绪论。

面则是全体所通过的两种客体;所以全体不断地因为不同客体而分化,也不断地再行将不同客体整合于另一个全体中:即'全体'不断地产生变动。"①德勒兹的这段文字不是太好理解,但至少我们看到了两个轴,那个水平的轴是"变动的全体",垂直轴则是"不同客体",结合德勒兹在《差异与重复》中的论述,我们可以更为确定地认识这一点。德勒兹说:"连续性法则在这里显现为一条性质或世界之实例的法则,显现为一条不但被应用于被表现的世界之上,而且还被应用于在世界之中的单子之上的展开法则。不可分辨原则是本质的原则,是一个包含的原则,它应用于诸表现之上,也就是应用于诸单子中的世界之上。两种语言不断地互相转译。"②这里提到的"展开法则"和"包含原则"可以对应"变动的全体"和"不同客体",也就是"组合"与"聚合"。从影像排列中看到两个轴的还有麦克卢汉,他认为这是因为影像叙事受到了线性文字的影响,他说:"对爱因斯坦(疑为'爱森斯坦'——笔者注)而言,电影的主导事实在于它是一种'并列处置的行动'。但是对于受印刷术的条件作用影响极深的文化而言,上述并列必须是性质和品格同一和连续的并列。从茶壶的独特空间到小猫或靴子的独特空间,绝不允许发生跳跃。如果这样几件东西出现,就必须用某种连续的叙事手法把它们的关系抹平,亦即用某种同一的图像空间把它们'包容'进去。"③

这也是为什么索绪尔的理论会成为结构主义源头的原因。电影语言最早的两个流派,美国和苏联,也离不开索绪尔的这两个轴,粗略地来看,美国流派在组合(序列)表达方面多有创建,苏联流派则在聚合(并列)方面多有创建。

第三节 麦茨的两个系统

麦茨(图8)对于电影语言的贡献主要基于他建立的两个系统,这是世界上第一次从系统的角度对电影语言进行的归纳和整理,它借助了语言学、

① [法]吉尔·德勒兹:《电影Ⅱ:时间-影像》,黄建宏译,台湾远流出版事业股份有限公司2003年版,第411—412页。
② [法]吉尔·德勒兹:《差异与重复》,安靖、张子岳译,华东师范大学出版社2019年版,第92页。
③ [加拿大]马歇尔·麦克卢汉:《理解媒介——论人的延伸》,何道宽译,商务印书馆2000年版,第356页。

结构主义和拉康的心理学,试图对电影语言现象作出科学的说明,有助于我们加深对电影语言的认识。

图 8　麦茨

一、麦茨在 20 世纪 60 年代建立的电影语言系统

大约在 1968 年之前,麦茨已经建立起了一个电影语言系统。用他自己的话来说,这是"一个粗陋形式的一览表"。这个表考虑了电影中"影像造句法"的所有现象,仅忽略了"对白和声音的要素",所以可被视作一个相对完整的电影语言系统。这个系统在我国也被简略地称为"八大组合段"(图 9)①。

首先,麦茨的电影语言系统是从语意出发的。其优点是能够使人看到语意的层级递进关系,用麦茨的话来说就是"深层结构";其缺点是语言形式本身固有的特性没有得到足够的重视,所以我们会看到许多形式上的重复,如图 9 中的第 3、4 类,第 2、5 类,第 6、7 类等,它们在形式上几乎完全一样,具体而言,第 3、4 类都是用一组镜头来进行表现,只不过第 3 类说的是概念,第 4 类说的是场景;第 2、5 类都是我们一般所谓的平行蒙太奇,只不过第 2 类用于象征,第 5 类用于叙事;第 6、7 类不仅在形式上的区别不大,在内容上甚至也难以区分。可以想见,如果能从语言形式对电影语言系统进行描述,整个系统将会简洁明了许多。

① [法]克里斯蒂安·麦茨:《电影语言:电影符号学导论》,刘森尧译,台湾远流出版事业股份有限公司 1996 年版,第 156 页。

影视语言

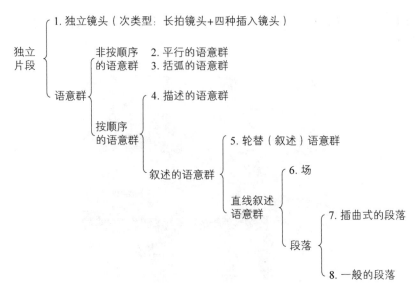

图 9　影像的大语意群范畴

说明：
1. 独立镜头包括独立的单镜头段落和 4 种不同的插入镜头：
① 非陈述的插入镜头（所呈现之物不属于电影情节的范围）；
② 主观的插入镜头（主观情感内容，如回忆、梦境、恐惧、预感等）；
③ 取代的陈述插入镜头（正规的位置被取代，如在追逐者的场景中插入被追者的镜头）；
④ 说明性的插入镜头（把细节扩大，如一张名片或一封信的特写镜头）。
2. 平行语意群（蒙太奇将两个或两个以上的交替"主题"结合并交织在一起，但其中并无确切的关系。这种蒙太奇有一种直接的象征作用。活泼、富于生气的镜头和死气沉沉的镜头交织在一起，宁静的影像和喧闹的影像互相交替，城市与乡村，大海与麦田等）。
3. 括弧的语意群（把一组影像收集在一起，如电影《欧洲漫步》的片头，一连串的破坏、爆炸及哀伤等镜头，说明"战争是灾难"的概念）。
4. 描述的语意群（无法在时间中加以串联的动作，如表现一棵树、一条河、远山的风景；分别呈现绵羊、牧羊人、牧羊犬等）。
5. 轮替（叙述）语意群（蒙太奇交替呈现两组或两组以上时间的系列。在每个系列中，其时间关系是连续的；但整体的系列之间，其时间关系则是同时性的）。
6. 场（场景中的符征是片段式的，一些镜头只是"档案"的一个部分，但符旨却是统一而具连续性的）。
7. 插曲式的段落（场景中串联一组很短的镜头，这些镜头在视觉设计上各不相关，只是按顺序依次呈现，如奥逊·威尔斯的《公民凯恩》中的用餐镜头）。
8. 一般的段落（时间的不连续可能变成无组织的，也可能变为有组织的，如《公民凯恩》中的晚餐段落便是有组织的）。①

① ［法］克里斯蒂安·麦茨：《电影语言：电影符号学导论》，刘森尧译，台湾远流出版事业股份有限公司 1996 年版，第 137—143 页。

其次，麦茨的电影语言系统主要关心的是电影叙事时间中的非顺序化（包括交错、平行、不连续等）表现，他说:"同时性左右了电影组合的作用，由于这个缘故，观众才能了解一部电影的外在意义;如果从非同时性（或贯时性）的观点看,情况刚好相反,电影组合首先被'符码化'以呈现内涵,而不是呈现指示意义。"①也就是说,麦茨从时间上将电影叙事的形式分为两种:第一种,时间上顺序表现的语言只提供故事信息,不呈现故事意义;第二种,时间上非顺序化的语言才有可能表现作者的深层意图。从麦茨的电影语言系统中可以看到,麦茨讨论的8种形式都涉及非顺序化的时间表现。尽管麦茨把其中的第4—8类都列入顺序时间的范围,但在具体讨论中,他却指出了它们的非连贯性。例如:"这是唯一在银幕上的连续性不必符合陈述之连续性的状况"（指第4类,描述语意群);"但是整体的系列之间,其时间关系则是同时性的"（指第5类,轮替语意群);"事件之进行可以是连续不断（没有中断或省略),也可以是不连续的（跳接)"（指第6类,场);"时间的不连续是有组织的,而且可能成为场景中结构及辨识的原则"（指第7类,插曲式的段落);"一般的段落和插曲式的段落在确切的意义上讲——包括极端之影像结构——可以说是单一连续的观念加上不连续的观念"②（指第8类,一般的段落);等等。

麦茨对时间在电影语言中所起作用的论述是一个伟大的发现,这一发现指出了观众在接受不同时间顺序时的不同感受:在顺序的时间过程中,人们一般难以发现语言表层背后的深意;在非顺序的时间表现中,由于物理的时间过程受到了破坏,违背了一般人在自然状态下对时间的感受,所以他们有可能沿着时间的这一裂隙而窥视到表述的深层。电影语言的使用者也正是利用电影中对于时间表现的这一功能,将叙述者的观念和意识形态予以呈现。从某种意义上说,这也是索绪尔"两个轴"理论的延伸。电影语言在叙述中最为重要、最为基本的规则,在麦茨的表述中得到了清晰的表达。不过,对于麦茨在建构这一体系的过程中过于依赖乔姆斯基深层语法和树形图这些结构主义语言学的做法,以及麦茨将表意仅维系于非顺序时间的做法,后人还是提出了批评。

① [法]克里斯蒂安·麦茨:《电影语言:电影符号学导论》,刘森尧译,台湾远流出版事业股份有限公司1996年版,第132页。
② 同上书,第140—141、143页。

二、麦茨在20世纪70年代建立的电影语言系统

大约是在提出首个电影语言系统将近十年之后,即1977年前后,麦茨又在《想象的能指:精神分析与电影》一书中推出了新的电影语言系统。这个系统完全放弃了之前的"八大组合段"构成,重新推出了"六大概念"和"四大模式",从心理学的角度对电影语言的体系进行了重构。这一改变的背景应该是结构主义思潮在西方式微,精神分析开始兴起。

麦茨的新系统把电影语言研究视作类似于精神分析的活动,所以对语言学的系统极为依赖。他说:"在这个相当复杂和非常有趣的领域(正因为复杂才有趣),我们一方面发现了修辞学,过去有辞格和转义(包括隐喻和换喻在内)理论的传播修辞学;另一方面有索绪尔结构主义语言学,一种因其重要的组合与聚合两分法以及按照类似的区分线索(雅柯布逊)(又译雅各布森——笔者注)重塑修辞学遗产的倾向而更加流行的现象(修辞学维持其支配地位大约二十四个世纪)。还有精神分析,它引进了凝缩与移置的观念(弗洛伊德),并且接着按照拉康的倾向把它们'投射到'隐喻/换喻这一对概念上面。因而,我赞成这样一种研究过程,电影问题将被其他观察线横着切开,这些观察线似乎背对着电影,但却是为了更有效地面对电影。"① 由此,我们可以清晰地看到麦茨"六大概念"的源头,下面是其具体内容。

第一,组合。在语言学中,组合指词组有规律地呈现因果逻辑关系。从电影语言的角度来说,组合就是将两个有承递关系的镜头放在一起,一般剪辑所做的就是将镜头进行组合。麦茨说:"普通描述性的剪辑(只作为一个例子)既是组合的,也是换喻的。同一空间的几个局部观点镜头首尾相接地连在一起,这是位置轴/话语轴(一个组合段)上的连接,因为是它构成了这个片段。"② 组合概念基本上是与聚合相对立的概念,表现了镜头以"序列"的方式排列。

第二,聚合。"语言学聚合可以包括以一个单一的语意为中心在各种不同距离上分布的'单元'(如在温暖的/热的/沸腾的中,或如一般的对位同义词现象)之间的关系,而且同样包括那些因为语意相反而组合在一起的术语

① [法]克里斯蒂安·麦茨:《想象的能指:精神分析与电影》,王志敏、赵斌译,北京大学出版社2021年版,第207页。
② 同上书,第245页。

('热的/冷的',以及所有的反义词);在两者的任何一种情况下我们都可以说,语言为我们出了一道具有两个选项的单选题——这就是聚合的定义。"①简单地说,聚合是某一种属、某一类别具有某种相似性的事物,可以是某种形式的"并列"。

第三,换喻。换喻和下面的隐喻都是比喻中的一种。按照麦茨的说法,换喻是一个"二次"的辞格。由于它原本具有的意义"丢失"了,人们只能看到它作为代码的意义。如"波尔多"原为地名,但因为那里盛产葡萄酒,后被用以代称葡萄酒,"这是一种以邻近(此处指地形上的邻近)为基础的意义转换类型"②。由于人类语言的发展与对客体世界认识的增加并不同步,原始语言中实指客体的词汇数量有限,所以今天人们所用的词汇大部分都是换喻的。

第四,隐喻。麦茨认为它是一种"陈腐的"的辞格,它从换喻而来,但不如换喻那样生动活泼。同时,由于它被频繁地使用,人尽皆知,所以几乎成为"死"的,以至于被人们任意"误用",如椅子"背"、书"页"等。如今已经没有人再去注意椅子没有"背",书也没有"页"了③。这些都是隐喻的用法,麦茨坚持自己不在这一意义上使用隐喻,他说:"把修辞的定义局限于可察觉的东西上面,而把那些没有被察觉到的东西排除在外,只是一种术语学的惯例(就我而言,我不遵守这个惯例)。"④当一个事物的象征性被固定在某一个意义之上,这一事物自身的意义便会被忽略,其象征性也就成了僵死的符号。麦茨似乎更愿意回到其尚未僵死时的状态——一种尚未成为众所周知、成为公共符号时所具有的隐喻含义(表2)。

表 2　换喻、隐喻概念阐释

符号	换喻 (能指不变所指变)		隐喻 (所指不变能指变)	
能指	(青岛)	青岛	(青岛等)	马尿
所指	(地名)	啤酒	(啤酒)	啤酒

① [法]克里斯蒂安·麦茨:《想象的能指:精神分析与电影》,王志敏、赵斌译,北京大学出版社2021年版,第239页。
② 同上书,第208页。
③ "page"一词在法语和英语的语源中均有"侍者""听差"的意思。中文"页"的原意是"首""头(頭)"的意思。〔汉〕许慎:《说文解字注》,〔清〕段玉裁,上海古籍出版社1981年版,第415页。
④ [法]克里斯蒂安·麦茨:《想象的能指:精神分析与电影》,王志敏、赵斌译,北京大学出版社2021年版,第211页。

(续表)

符号	换喻 (能指不变所指变)	隐喻 (所指不变能指变)
换喻例句:我们这里有青岛、百威、三得利,您要哪一种?		
隐喻例句:今天你又去喝"马尿"了?		

第五,相似。这是一个来自雅各布森的概念(也可以一直追溯到亚里斯多德),麦茨认为相似性是指某种同一性,"位置的相似性构成了聚合关系:每一个单元(词汇、影像、声音等)都可以通过与可处同一位置的其他单元互相比较而获得意义"[1]。简单来说,相似性是指某种聚合的空间状态。麦茨认为"隐喻和聚合具有'相似'的基本特征"[2],这是因为隐喻和聚合都需要与之相关的"他者"的存在,没有这样一种相似,它们便无法彼此"攀附"。

第六,邻近。这一概念同样来自雅各布森。麦茨认为邻近性是一般语言(也是电影语言)的基本形态:"像任何其他片段一样,电影链'是'邻近性(甚至在任何换喻的可能性存在之前);它除了众多的邻近系列以外别无他物。"[3]麦茨还指出,电影语言中的"换喻和组合具有'邻近'的基本特征"[4],这是因为组合的排列和换喻都是按照明确的因果逻辑来罗列的,在一个线性的序列中它们毗邻存在。同时,麦茨给出了这六大概念之间的关系表(表3)[5]。

表3 六大概念的关系

	相似	邻近
在话语中	聚合	组合
在所指对象中	隐喻	换喻

以六大概念为基础,麦茨建构了电影语言系统的"四大模式"[6]。

[1] [法]克里斯蒂安·麦茨:《想象的能指:精神分析与电影》,王志敏、赵斌译,北京大学出版社2021年版,第244页。
[2] 同上书,第232页。
[3] 同上书,第243页。
[4] 同上书,第232页。
[5] 同上书,第247页。
[6] 同上书,第248—250页。

第一种,"参照的相似性和话语的邻近性",即组合呈现的隐喻。案例:卓别林《摩登时代》(1936)开头羊群与人群影像的并置。

第二种,"参照的相似性和话语的相似性",即聚合呈现的隐喻。案例:电影中经常把"火"放到爱情场景中。

第三种,"参照的邻近性和话语的相似性",即聚合呈现的换喻。案例:弗里茨·朗的电影《M就是凶手》(1931,图10)中出现了挂在电线上的气球和滚落的皮球(气球和皮球是女孩的玩具,暗示了女孩的死亡)。

图10 《M就是凶手》中的两个镜头

第四种,"参照的邻近性和话语的邻近性",即组合呈现的换喻。案例同第三种模式。

这四种模式可以更为简略地被视作索绪尔的两个轴,其中的第一种和第四种模式是组合轴,第二种和第三种是聚合轴。那么,麦茨为什么要将两个轴区分为四个模式呢?答案是麦茨在区分形式时考虑到了内容的构成,即形式不再是简单的组合和聚合,而是要在组合中区分隐喻和换喻,在聚合中同样如此。显然,麦茨这是在把影像符号化,试图用符号的性质来规范影像。但这种做法的可行性是值得怀疑的。

首先,隐喻和换喻在语言文字的系统中是相对清晰的,因为可以从符号能指和所指关系的变化之中区分出来。影像则很难做到这一点,因为影像本身并非符号,影像之间的关系不可能像符号那样固定,而是可以有多种多样的推断。以影片《M就是凶手》为例,麦茨说影像玩具(气球、皮球)的出现是一个换喻,也就是"能指不变所指变",能指指向的是女孩的玩

具。玩具本身并没有改变,改变的是所指,即玩具的拥有者,因此玩具在此处代表了女孩的死亡。但是我们也可以说,这是一个隐喻,是"所指不变能指变",所指指向的是女孩,即当女孩被替换成玩具时,暗示了女孩的死亡。

其次,麦茨对于聚合与组合关系的理解似乎并不精准。以卓别林《摩登时代》中人群和羊群的影像为例,麦茨认为这属于组合。我们一般认为组合是词与词之间具有因果或受动关系,并以此将其区别于聚合。聚合的概念之间则没有这样的关系,所以组合也被称为"序列",聚合也被称为"并列"。检验组合与聚合最好的办法,便是将词的位置互换,看结果是否会影响人们对句子的理解。作为组合来说,其中词的位置是不能互换的,"我看她"与"她看我"不是一个意思;聚合则没有这样的约束,"枯藤老树昏鸦"和"昏鸦老树枯藤"具有相同的意思。同理,电影中人群和羊群镜头的互换并不会影响人们对意义的理解,所以它们并不属于组合的关系。

最后,从麦茨组合轴(第一种和第四种模式)的两个案例来看,《摩登时代》和《M就是凶手》的情况都不是严格的组合,这似乎显示了麦茨八大组合段思想的某种延续。前面已经指出,八大组合段的核心是非顺序化,也就是聚合的表达,但在六大概念和四大模式中,组合的形式依然被纳入聚合的形式来理解,确实让人匪夷所思。甚至麦茨自己也无法在影像的层面区分聚合和组合,四大模式中的第三种和第四种分别代表聚合和组合,而他却使用了完全相同的案例。这也从侧面解释了为何德勒兹"完全看不上"麦茨的理论,并认为"参照语言学模式是一条歧路,最好放弃"[1]。

麦茨的"四大模式"在我们看来似乎还不如他的"八大组合段",因为后者至少在语言形式上是清晰的,但四大模式连这点都做不到。那么,麦茨又为何要如此兴师动众地"改弦易辙"呢?

三、拉康的影响

要理解麦茨两个电影系统之间变化的原因,必然绕不开拉康(图11),因为麦茨在其《想象的能指:精神分析与电影》一书中开篇的第一句话便是:"用拉康的话来说,对电影的任何精神分析的思考,究其实质都可以归结为

[1] [法]吉尔·德勒兹:《哲学与权力的谈判——德勒兹访谈录》,刘汉全译,商务印书馆2000年版,第62页。

试图通过一个新的活动范围——移置研究,区域性研究、象征的发展——把电影对象从想象界中分离出来,并把它作为象征界加以把握,以期使后者得到扩展;在电影领域就像在其他领域一样,精神分析的路线从一开始就是符号学的路线,即使是同更经典的符号学相比,其研究重点从表达转移到表达活动,仍然如此。"①在此,我们首先要简略地了解拉康的理论(图12),然后才能讨论麦茨是如何将电影"从想象界分离"和"作为象征界把握"的。

图 11　拉康

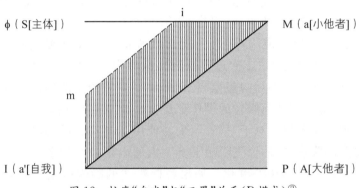

图 12　拉康"自我"与"三界"关系(R模式)②

说明:
　　1. 左上空白为实在界。
　　2. 竖线填充为想象界。i 和 m 代表了自恋关系的两个想象的项,即自我和镜面形象。i、I、m、M 这些字母圈住了这个模式中唯一有效的切层,即 mi 和 MI 的切层。这些顶点清楚地表明,这个切层在领域中划分出了一个莫比乌斯带。这就把一切都说明了,因为从此,这个领域就只是妄想的代表,而这个切层给予了妄想全部结构。
　　3. 灰点填充为象征界(又译为符号界,包括梦幻等潜意识符号)。

在麦茨看来,尽管电影能指占据的是象征界,但指涉的却是想象界。电影中充斥着大量的隐喻、换喻,其指向的都不是影像能指的世界,而是这一能指背后的所指,那个想象的世界,"它是为想象界的利益而不是为再现它的材

① [法]克里斯蒂安·麦茨:《想象的能指:精神分析与电影》,王志敏、赵斌译,北京大学出版社2021年版,第53页。
② [法]拉康:《拉康选集》,褚孝泉译,上海三联书店2001年版,第486—487页。

料(确切地说即是刺激物)的利益而工作的"①。拉康在解释想象界和象征界这两个界面的关系时,使用了莫比乌斯环(图13)的概念。这也就意味着从一个界面可以无障碍地进入另一个界面,即可以通过梦境、幻想这些纯粹的大脑构成之物来实现两者的沟通。麦茨于是又从弗洛伊德那里借用了"移置"和"凝缩"这两个概念来描述电影的逾界。

移置"是从一种观念到另一种观念,从一种意象到另一种意象,从一种行为到另一种行为的'转移'(正如弗洛伊德所说,能量替换)能力"②;凝缩"可以被理解为在几条道路的交叉处起作用的语意聚合的发源地。只要它们被充分挖掘,驱动力通过能使它们聚到一起的表意碎片(一个词、一个句子、影像、梦像、修辞格)进入意识(表面文本),它们就能清晰起来"③。按照麦茨的说法,这两个概念代表的是类似于梦境的"原发过程",而不是清晰状态的"二次过程"(现实世界为"一次",电影为"二次"),这也就意味着它们能够导向想象界,而非象征界里的二次操作。这种说法尽管非常"酷炫",但任何影像的操作都是非原始的二次过程,我们又如何向上回溯到那个想象界?对于"移置",麦茨使用了《公民凯恩》(1941)中有关一只白鹦鹉的隐喻,它的惊飞隐喻了女主人的出走;对于"凝缩",麦茨使用了《士兵之歌》(1959)中的叠化。如果说白鹦鹉的隐喻确实使观众从一只鹦鹉的观念过渡到女主人公出走的观念,那么这个案例确实符合移置;《士兵之歌》中男女主人公与白桦林的叠化也确实可以聚合有关爱情、战争、理想、梦境等多种不同的含义,也符合凝缩的概念。但这是否便意味着已经进入了想象界?我们认为,应该还只能说是"管中窥豹",因为想象界存在大量晦暗不明的情绪,它们只能被人们被动地感受,而不可能被明确地知晓或被详尽地描述——一旦知晓,它们便不再属于想象界,而是跌回了象征界。因此,麦茨对于想象界的追求存在悖论,总是处于彼此逆反的情境之中:一方面,追求的本身属于象征界的要求;另一方面,这种追求所达到的想象界又不可能被完美地描述(这就如同在莫比乌斯环上焦灼爬行的蚂蚁,总是在两个

图13 莫比乌斯环

① [法]克里斯蒂安·麦茨:《想象的能指:精神分析与电影》,王志敏、赵斌译,北京大学出版社2021年版,第200页。
② 同上书,第339页。
③ 同上书,第310页。

界面之间循环)。当然,这也并不意味着他不能进行这样的追求,追求的本身并不要求完美,只是"移置"和"凝缩"这样的概念似乎限死了追求的手段和目标,四大模式似乎也不能构成追求想象界的理想框架。特别是麦茨选择的那些案例很难为人们呈现一个能够眺望想象界的愿景,拨开象征界的遮蔽,那里依然是一个深不可测的黑洞。拉康莫比乌斯环的隐喻在麦茨这里不仅是通达想象界的捷径,也是为逃离想象界的恐怖而预留的逃生通道。

从宏观来看,拉康面对的是"误入歧途"(想象界)的精神病患者,他的任务是引导他们找到一条能够重返精神健康(象征界)的路径;而麦茨则是相反,他想为正常人(观众)寻找前往想象界探险的路径,这也契合20世纪60年代西方文化革命之后试图挣脱一切传统束缚的思潮。但在拉康的莫比乌斯环上,麦茨向着想象界的眺望和奔跑总是无情地将其带回象征界。德勒兹也是一样,他的"冲动-影像"也探到了想象界的边缘,然后止步于此,再不向前。想象界的原始丛林终究不是法国知识分子的圣地。

第四节 德勒兹的两种影像

德勒兹有关电影两种影像的论述主要来自他的两本著作:《电影Ⅰ:运动-影像》和《电影Ⅱ:时间-影像》。德勒兹对于"运动-影像"和"时间-影像"的讨论是从物质/精神本体的角度出发的,所以他的影像系统理论带有浓厚的哲学意味。

一、运动-影像

德勒兹的运动-影像系统可以简略地表示为表4。

表4 运动-影像系统的分类

运动-影像分类[①]	皮尔士指号学	景别参考	影片类型
1. 感知-影像	(零度)	全景	(贝克特的《电影》)
2. 情动-影像	一级存在	特写	(类型电影、剧情电影)

[①] [法]吉尔·德勒兹:《电影Ⅱ:时间-影像》,黄建宏译,台湾远流出版事业股份有限公司2003年版,第415页。

(续表)

运动-影像分类①	皮尔士指号学	景别参考	影片类型
3. 冲动-影像	（过渡）	—	自然主义和原貌世界
4. 动作-影像	二级存在	中景	纪录片、类型片、喜剧片
5. 反映-影像	（过渡）	—	推理电影
6. 关系-影像	三级存在	—	（新现实主义、新浪潮、新好莱坞）

说明："运动-影像分类"中的黑体表示为德勒兹重点强调；"景别参考"只能是一种参考，因为德勒兹在论述中经常超越自己的规定；"影片类型"中的括号表示其中的内容相对于分类并非直接可见的。

从总体上看，德勒兹的运动-影像分类借鉴了皮尔士认识论中的"三级存在"理论（图14），他将自己的影像分类与认识论的分层一一对应，从而使影像系统具有了认识论的意味。这是理解德勒兹电影理论系统的关键。

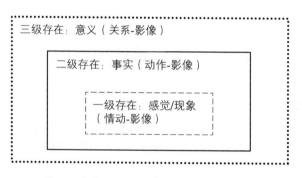

图14　皮尔士认识论中的"三级存在"理论
说明：图中实线的部分表现的是对象可见的部分，虚线则是不可见的部分。

按照皮尔士的说法，现象中存在着感觉，一级存在仅是感觉，它就是其自身，"它自身的存在就是整体，不管它是怎么产生出来的"，与所涉及的对象没有关系，"感觉是意识的一个成分，这个成分自身是积极地存在着的一切，与任何事物无关"②。二级存在是实在之物对于人之认识的"强行进入"，"在关于现实的观念中，第二性占主导地位，因为现实的东西坚持作为

① ［法］吉尔·德勒兹：《电影Ⅱ：时间-影像》，黄建宏译，台湾远流出版事业股份有限公司2003年版，第415页。
② ［美］皮尔斯：《皮尔斯文选》，涂纪亮、周兆平译，社会科学文献出版社2006年版，第175页。

某种不同于精神创造物的东西强行进入认识"①。简单来说,这就是那些被认识的对象和事物。皮尔士称之为"事实","也就是一种没有法则和理性的无情的力量"②。这在某种意义上也可以理解为"不以人的意志为转移"。三级存在是对前两者的融贯,"外来的强制性,必然会受到语言的格式化,转变为普遍的可以用判断加以表达的信念。……这个第三范畴,就是意义的范畴"③。只有通过三级存在,具体的对象之物才能被人们理解、认识,所以三级存在不能是孤立的,它是二级存在能够被人们理解的前提。从类比的角度来看,皮尔士的第三级存在有些类似于拉康的莫比乌斯环,它们都是人类沟通内外部的通道。这一模式试图解释的是人类认识世界的机制。两者的不同之处在于,皮尔士更为"坚硬",其理论中的"感觉""事实"和"意义"尽管涉及内外两个不同的世界,但只是立足于符号世界的阐释;拉康则更为"柔软",尽管实在界为符号界覆盖而不可见,但"情感蚂蚁"在莫比乌斯环上的爬行周而复始,总是往返于两个不同的世界。德勒兹选择皮尔士的理论而非拉康的模式,说明他对于电影世界的看法更为"规矩",尽管他完全不打算遵守传统的规矩。

德勒兹把影像分成六种类型:情动-影像、动作-影像和关系-影像对应着皮尔士的三级存在;冲动-影像和反映-影像作为过渡的类型,夹在前三者之间;感知-影像作为一种无所不在的类型,是所有影像类型的分子化基础,犹如细胞之于人,它呼应着运动-影像的根本,在无数运动和静止的影像之中保持着运动的本质,所以在某种意义上是一种超越影像的存在。下面我们按顺序对这些影像进行简要介绍。

第一类,感知-影像。按照德勒兹的说法,他的分类是按照生命起源(或曰宇宙起源)的模式来进行的:洪荒太古,世界尚处于一片混沌,没有生命,物质处于一种散漫无序的状态;就在这无序之中,一种"核心化"的运动开始出现,即最简单的单细胞体趋向阳光,用它的鞭毛或身体做出蜷曲化的收缩运动(也就是德勒兹所说的最原始的感知)。这样一种感知与运动几乎是同时发生的,所以动作相伴而生,区分彼此也就是分出主客。于是,"情动"也就作为一种原始的驱动,顺理成章地介乎感知与动作。因此,德勒兹

① [美]皮尔斯:《皮尔斯文选》,涂纪亮、周兆平译,社会科学文献出版社2006年版,第172—173页。
② 同上书,第183页。
③ 陈亚军:《超越经验主义和理性主义:实用主义叙事的当代转换及效应》,江苏人民出版社2014年版,第58页。

的感知-影像、情动-影像和动作-影像几乎是在同一时间诞生的,并且是在一个无人之境中生成的,这也就是他所说的"以已影像"①。在德勒兹的论述中,感知-影像是一种朦朦胧胧的感知状态,并不具有鲜明的主体意识,他以贝克特的实验短片《电影》(1965)为例,来说明这样一种状况。该影片描述的是一个眼睛处于半失明状态者的视觉感受,摄影机总是跟在他的身后,既呈现他的客观,也呈现他的主观,这样一种情况被称为摄影机的"伴存在"②,是一种主客视点含混的表达。德勒兹将其视作影像感知最为原初的样态。

按照德勒兹的说法,最原初的感知运动是以已的、不涉及对象的,所以在有关感知-影像的讨论中,德勒兹将这类影像的特征描述成固态、液态和气态。这三种形态都是对于对象的分子化感知,并不存在具体的事物形态,似乎是将事物打散之后,仅从分子汇聚的特征来进行感知的讨论。由于它们是分子的形态,所以也就无所不在。德勒兹称其为"零度",以示与其他级别存在的差异。

第二类,情动-影像。情动的概念来自斯宾诺莎,是一种未曾被主体充分意识到的情感,简单来说就是欲望。它在影像的世界中扮演着重要的角色,却不是一种能够被主体充分把控的影像对象,所以德勒兹将其作为一种具有感官机能刺激反映的影像类型。不过,德勒兹更为感兴趣的不是情动-影像如何在类型电影中发挥其看不见的作用,而是这类影像是怎样调动观众思维的潜在性和可能性,在一般的剧情电影中所起的作用(本书有专章讨论德勒兹的情动-影像,此处从略)。

第三类,冲动-影像。德勒兹把冲动-影像视作从主体不能把控的情动-影像到彻底主体化的动作-影像的过渡类型,这也是一种从原创世界到衍生的自然主义世界的过渡,也就是从人类原始欲望到文明化的过渡。对于原创世界,德勒兹这样说道:"在那儿,角色跟禽兽没有两样——绅士就是猛禽、爱人沦为羔羊而穷人就是鬣狗。但这并不是说他们有着相应的外表或生态,而是指他们的行为停留在人与动物产生差异之前,也就是我们所谓的文明动物。冲动、别无他想就是在原创世界中掠食碎片的能量,所以冲动

① [法]吉尔·德勒兹:《电影Ⅰ:运动-影像》,黄建宏译,台湾远流出版事业股份有限公司2003年版,第123页。
② 同上书,第145页。

跟碎片息息相关……"①这里所说的碎片指原始世界中的欲望在今天的现实世界中已经不再以完整的形态显示,被文明化之后,原始欲望只能是一种碎片化的存在。换句话说,人类的原始欲望只能存在于文明的包裹之下,唯有解构现实才有可能被揭示,冲动-影像要勾连原始的欲望和文明化的动作,既要有原始碎片的呈现,也要有对碎片的整合。德勒兹使用了大量布努艾尔的作品作为案例,以呈现现实主义与超现实主义之间的博弈,德勒兹说:"作为自然主义影像的冲动-影像便有著两种符征:分别是症候与偶像崇拜或拜物,症候是冲动在衍生世界中的现身,而偶像崇拜或拜物就是碎片的现身;这是该隐的世界和该隐的符征。"②众所周知,该隐是《圣经》中的人物,因为他杀死了自己的弟弟,并与自己的姐妹婚配,所以是暴力和色情两种人类基本欲望的化身。通过隐喻,德勒兹明确地指出了欲望在类型电影中的运作方式,还指出了它们在自然主义影像的世界中是一种征候,一种过渡之物。"欲望的形式是由文明解放出来,使之引人注目的。"③从某种意义上说,冲动-影像的功能正是要在原初的暴虐冲动和有征候的欲望之间架起一座桥梁。

第四类,动作-影像。动作-影像是德勒兹运动-影像的核心,它显示出影像的主体。德勒兹认为可以将其分成两个大类:从情境到动作再到情境的"大形式"(SAS')和从动作到情境再到动作的"小形式"(ASA')④。在大形式下有纪录片、社会心理剧、黑色电影、西部片、历史片、战争片等各种不同类型的电影;小形式则主要以喜剧电影为主,有民俗喜剧、警匪喜剧、西部喜剧、笑闹喜剧、战争喜剧等,似乎与大形式的正剧样式一一对应。德勒兹明确表示,小形式"正好是一种逆向的感官动力图式,这样的再现不再是总体性的而是局部的、不再是螺旋而是抛物线段、不再是结构性而是事件性、不再是伦理式而是喜剧式(我们之所以用'喜剧式'来说明,是因为这样的再现赋予了喜剧演出的空间,不过这里指称的喜剧不一定是闹剧,只是戏剧性

① [法]吉尔·德勒兹:《电影Ⅰ:运动-影像》,黄建宏译,台湾远流出版事业股份有限公司2003年版,第220页。
② 同上书,第222页。
③ [加拿大]诺思罗普·弗莱:《批评的解剖》,陈慧、袁宪军、吴伟仁译,百花文艺出版社2006年版,第152页。
④ [法]吉尔·德勒兹:《电影Ⅰ:运动-影像》,黄建宏译,台湾远流出版事业股份有限公司2003年版,第273页。

较高)。这种新的动作-影像的构成符征就是迹象"①。由此,我们可以看到小形式与大形式的一种对立性,因为大形式的符征被德勒兹称为"烙印",是实实在在的,而"迹象"则飘忽不定。我们似乎也可以将大形式和小形式理解成表现手法和形式的对立,即大形式是非假定的呈现,小形式是假定化的呈现,这样便能够较好地解释"烙印"和"迹象"。不过,对于上述两种形式的理解还不能完全囿于叙事样式,因为德勒兹在分析日本电影的时候说:"黑泽明几近清一色的男性世界对立着沟口的女性世界;如果说黑泽明的电影属于大形式,那么沟口的作品便属于小形式。"②沟口健二的作品并非喜剧,但与黑泽明的宏大历史剧相比,他的作品更偏向民俗传说的小格局,在影像的空间建构上与黑泽明是对立的。可见,德勒兹的大形式和小形式强调的是一种广义的形式上的对立,如烙印/迹象、正剧/喜剧、现实/荒诞、沉浸/间离、男性/女性等。他还用大量的案例和不同类型的影片来说明这一点,我们只能说这是两种不同美学差异的对立呈现,很难一言以蔽之。

第五类,反映-影像。反映-影像的概念是德勒兹在其《电影Ⅱ:时间-影像》中提出的,《电影Ⅰ:运动-影像》中并没有出现这个概念,第一卷中只有一个心智-影像的概念与之接近。但是在第一卷中,心智-影像又是被作为关系-影像的概念来使用的(德勒兹将其与皮尔士的第三级存在对应)。因此,我们只能把心智-影像一分为二:可见的部分应该是反映-影像,因为它毕竟是从可见影像到不可见的过渡;有关思想的部分则属于关系-影像。这样的分类方式并非我们的一厢情愿,德勒兹也曾将两者相提并论,他说:"希区考克因为发明了心智影像及关系影像,而得以终结动作-影像、感知-影像与动情-影像所构成的整体。"③在此,心智-影像与关系-影像是并列的两种影像。

德勒兹给反映(心智)-影像规定了一个鲜明的特征:标记与反标记。标记指某种具有辨识度的影像,反标记则指从标记中可抽象出来的思想。以希区柯克的《群鸟》(1963)为例,德勒兹指出第一只攻击人的海鸥便是一个反标记,因为它违背了一般的自然属性,从而引发了人们的思考。德勒兹说,当观众开始积极思考的时候,便"可能会招致一种不可避免的后果:心智

① [法]吉尔·德勒兹:《电影Ⅰ:运动-影像》,黄建宏译,台湾远流出版事业股份有限公司2003年版,第273—274页。
② 同上书,第317页。
③ 同上书,第335页。

影像不再成就动作-影像跟其他两种影像,而是相反地质疑着这些影像的本质和位阶"①。换句话说,反标记便是一种影像形式的淡出,它能将人们从影像引导至观念的层面。

第六类,关系-影像。关系(心智)-影像表现出一种对电影总体化的阐释(图15),德勒兹认为这种关系表现出的是运动-影像的危机,因为运动-影像已经成为一个自足的、僵化的体系。在第二次世界大战之后,意大利新现实主义电影及之后的法国新浪潮和新好莱坞等,表现出了一种与传统影像完全不同的风格,它们具有"离散情景、疏离关系、游走形式、俗套剪影的意识控制与共谋的揭发"②等特点,对传统电影充满了批判。它们不满足于电影对感官机能的抚慰,而是试图通过纯声光的系统引导出一种趋向于思考的影像,这种自二战后产生的影像类型倾向并非偶然,而是遵循着人类精神文明的发展轨迹,并且有它自己的历史和美学。同时,它也为时间-影像理论的出现做了铺垫。由于关系-影像不是一种影像,而是一种关系,作为第三级的存在,它没有自身的独立性,必须依附于对二级存在的阐释。因此,德勒兹格外强调影像总体表现出来的观念倾向和电影史上的流派特征,

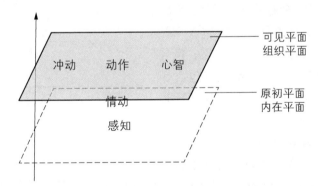

图15 德勒兹运动-影像不同平面生成示意图

说明:1. 德勒兹的"平面"本来是二维的,但不同平面的构成必然在空间之中,所以纵轴示意三维空间。2. 原初平面即"内运平面""容贯平面",为不可见之平面,用虚线表示;可见平面即"组织平面",各种不同影像生成于该平面,并汇聚成电影。3. 情动-影像处在感知-影像与动作-影像之间。从原初平面到可见平面的过程即为影像生成。

① [法]吉尔·德勒兹:《电影Ⅰ:运动-影像》,黄建宏译,台湾远流出版事业股份有限公司2003年版,第335页。
② 同上书,第341页。

或者说这一倾向在表达形式上具有的特点。

二、时间-影像

德勒兹认为时间有间接和直接之分:间接的时间对应人们的感知,人们感知对象一般意识不到时间的存在,所以也被称为"自动化或习惯性确认";直接时间为人们所知晓,不再是一种无意识的感知,因而是一种"专注性确认"。时间-影像属于后者,它也被德勒兹称为"纯声光情景",以区别于运动-影像的"感官机能情景"。时间-影像有两种主要的形态,即大回圈和小回圈,这两种形态不是彼此并列的,而是大回圈包含小回圈。

1. 大回圈

德勒兹引用柏格森在《物质与记忆》中的倒锥图(图16)来说明时间-影像的基本理论。该图由一个平面P和一个倒置的圆锥体构成,P平面代表的是现在,圆锥体代表的是过去时的回忆,任何一个存在于当下的点S,都是过去时积存的回忆"AB""A'B'"等下行到现在时P平面的结果。换句话说,人们在当下的知觉其实包含了过去。基于这一理论,德勒兹将时间-影像的大回圈分成了三类:回忆-影像、梦境-影像和世界-影像。

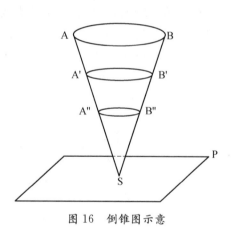

图16 倒锥图示意

第一类,回忆-影像。简单来说,回忆-影像就是影片中表现出人物回忆或倒叙的片段,这些片段在现在时的出现构成了回圈。德勒兹指出:"回忆-影像并不属于潜在影像,它只是为其所需而去实现某种潜在性(即柏格森称为'纯粹回忆'者)。因此,回忆-影像并不能提供过去,它仅能再现的并非'曾经存在'的过去,而是一个古老的当刻;回忆-影像是一个被现实化的影像或说正值实现的影像而没有同实际影像或当刻影像形成某个不可区辨彼此的回圈。"[①]这里提到的"不可区辨彼此的回圈"指小回圈,是时间晶

① [法]吉尔·德勒兹:《电影Ⅱ:运动-影像》,黄建宏译,台湾远流出版事业股份有限公司2003年版,第445页。

体。因此,尽管回忆-影像隶属于时间-影像,却呈现出一种"过渡"的状态,它不"潜在",却具有"潜在性"。

第二类,梦境-影像。梦境-影像与回忆-影像颇为相似,它讨论的是一批远离现实的、稀奇古怪的影像,如《八又二分之一》(1963)中的荒诞、《幕间休息》(1924)中的奇幻、《一条安达鲁狗》(1929)中的超现实和希区柯克电影中精神病人的幻觉等。德勒兹说:"梦幻状态相对于真实而言就有点像是'异常言语'相对于通用言语一般",它"跟回忆-影像一样无法保证真实与想象物之间的不可区辨性"①。

第三类,世界-影像。德勒兹的世界-影像主要讨论的是音乐歌舞片和喜剧片,他认为这两种影片的表达形式将观众带到了与普通现实影像世界完全不同的另一个世界。这个世界如同动画那样,把对象彻底人工化了,现实的"影像世界却因而逃跑"②。对于这样一个世界,人们既可以将其视为"最普通的感官机能影像",也可以相反地认为"感官机能情景只不过是出发点的一种表象;更为深刻的则是已然失去机能延伸的纯声光情景,一种取代了客体的纯粹描绘,一种纯粹而简单的布景"。它们"赋予影像一个世界,一种世界氛围包围着影像"③。

从德勒兹对于大回圈三种影像的讨论可以看出,大回圈只是运动-影像至时间-影像的过渡。尽管这些影像已经具有时间-影像的回圈性质,但它们对于观众而言依然是外在的、感知的,尽管这里的感知已经与运动-影像的感知完全不同。

2. 小回圈(晶体)

小回圈指倒锥体回忆的部分下行至 P 平面,锥体尖端和平面已经不能分出彼此。它们在 S 点上往复循环,既有过去的一面,也有当下的一面,被德勒兹称为"不可区辨的点"。由于存在诸多面向的不定闪烁,德勒兹将其命名为时间晶体(图 17)。时间晶体的小回圈呼应着大回圈的三种影像,形成了自身三种基本的形态:现实与潜在、清澈与阴暗、环境与胚胎④。

第一种,现实与潜在。德勒兹以法国电影《倾国倾城欲海花》(1955,又

① [法]吉尔·德勒兹:《电影Ⅱ:运动-影像》,黄建宏译,台湾远流出版事业股份有限公司2003年版,第450页。
② 同上书,第451页。
③ 同上书,第454—455页。
④ 三种形态也被翻译成"实际与潜在""清晰与不透明""种子与地点"。参见上书,第471页。

图 17　德勒兹晶体模式图

译《劳拉·蒙特斯》为例,分析了其中现实与潜在的架构。这部影片讲述的是欧洲政坛的一段艳史,绝色的马戏团老板劳拉·蒙特斯依靠自己的姿色周旋于 19 世纪欧洲诸国王公贵族乃至国王之间,为自己谋取生存的空间,但最后贫病交加,为人所弃,沦落为某个马戏团中以展示私生活来吸引观众的摇钱树。这部影片以倒叙的形式展现了女主人公的一生,作为回忆－影像的大回圈十分醒目。但是,德勒兹指出这并不重要,重要的是女主人公的酣醉、亢奋及晕眩"使得所有当刻成为过往,一方面朝向过去的马戏团,另一方面则投向未来,同时也保留下所有的过去,置放在马戏团上,就像是潜在影像或纯粹回忆"[①]。这里提到的"马戏团",前者曾为女主人公所拥有,后者则是她当下讨生活的地方。两者恰如一个彼此映照的镜像,一个形象中总包含另一个,当下的现实总包含着过去,过去总是如影随形地与现实同在,过去的女主人公在当下女主人公的酣醉、亢奋和眩晕中现身,这就是现实女主人公影像的潜在。潜在乃是影像中的不可见,但能在观众心目中被唤起;回忆－影像则是被观众直接看见。

第二种,清澈与阴暗。德勒兹以雷诺阿的影片《游戏规则》(1939)为例,

① ［法］吉尔·德勒兹:《电影Ⅱ:时间－影像》,黄建宏译,台湾远流出版事业股份有限公司 2003 年版,第 486 页。

试图说明晶体的清澈与阴暗。《游戏规则》讲述了一个极其简单、清晰的故事。在一个富人的派对上,女主人向她的客人(一位飞行员)示爱,表示要与他一起私奔,这位飞行员完全不了解富人们的爱情游戏,信以为真,结果仆人误以为飞行员勾引了自己的老婆,而将其一枪射死。最终,女主人重新回到了丈夫的身边。这个故事把富人极其无聊的爱情游戏作为清澈的表象;把游戏的规则,即"不能当真",作为潜在的事物。后者总是隐藏在晶体的深处,使影片看上去像是一个浪漫的爱情故事,但枪声一响,原本暗藏、潜在的事物不得不现身,"在枪鸣声里使得剥裂晶体爆开、内容物逸失"①,原本阴暗的一面迅速暴露在光天化日之下,所谓的"爱情"只不过是一场派对中的成人游戏。影片景深镜头表现出的真实其实只是真实的表象,真实隐藏在晶体裂隙的阴暗之中,衣冠楚楚的人们到处言说爱情,表达着对爱情的饥渴,然而在枪声之下,这所谓的"爱"立刻销声匿迹。这就是那个说不出口的游戏规则——谁要是当真,真情投入了,必定没有好下场,就如同影片中那位枉死的飞行员。

第三种,环境与胚胎。如果说清澈与阴暗表现的是晶体的毁损与破坏,那么环境与胚胎表现的则是晶体的孕育与生长。德勒兹选择的另一个案例是《八又二分之一》,讲述了一个"戏中戏"的故事。一位电影导演在拍摄一部影片,但未交代他拍摄的是一部什么样的作品,导演自己不时地出现在自己影片的片段中,男主人公(导演)不仅在妻子和情人之间问题多多,还延伸出宗教、教育、政治等诸多方面的问题。《八又二分之一》属于实验性质的电影,既没有清晰的主题,也没有合乎逻辑的故事,所以便成了孕育晶体的胚胎。影像的潜在性似无而有,并且在各种不同的环境中展现出不同的可能性。"事实上,因为其中的筛选相当复杂、交错紧密,所以费里尼创出一个'前展'这样的词来同时描绘沉沦的严酷过程,以及必须伴随该过程的清新与创新的可能性(就因如此,它们完全作为沉沦与腐败的'共谋者')。"②德勒兹在此所谓的创新,便是晶体的孕育。

从大回圈到小回圈,其实是从外部转向了内部,从客体转向了主体,从被动转向了主动。晶体的功能似乎便是将影像引导至思想,德勒兹说:"过

① [法]吉尔·德勒兹:《电影Ⅱ:时间-影像》,黄建宏译,台湾远流出版事业股份有限公司2003年版,第487页。
② 同上书,第493页。

去对时间的意义,就是意义对语言、想法对思维的意义。"①一方面,时间晶体追寻着意义;另一方面,德勒兹通过对时间、空间和景深镜头的分析,逐渐排除了叙事。这是因为,当下与过去的回圈并不一定是逻辑的过程,更多是在心理的层面展开,而且因人而异。尽管这并没有消弭所有的叙事,"但更为重要的是它赋予叙事一种新价值,因为它将叙事抽象化为一连串的动作,使得时间-影像得以取代运动-影像。如此一来,叙事将坚持地把不同当刻分配给各式人物,使得每个形式都具有一种尚可接受、自身可能的连接,但整体来看又是'非-共可能',而且总是无法解释"②。通过对《去年在马里昂巴德》(1961)、《我的美国舅舅》(1980)等影片的分析,德勒兹将时间晶体的阐释逐步纳入实验影像的范畴。那里往往是混沌幽暗的世界,人们在里面探寻感受和认知的源头,试图一窥潜意识的生成。对比麦茨的"回到想象界",德勒兹显然更为激进,麦茨至少还没有试图摆脱影像叙事的羁绊。

除了大回圈和小回圈的时间-影像,德勒兹还讨论了与之相关的影像哲学问题,如"真伪""思想"等,甚至还有关于纪录片的专论,这里不再赘述。

结　　语

在绪论中,我们简要地讨论了电影叙事语言的起源,以及麦茨和德勒兹关于电影语言系统的不同架构,这有助于我们对电影语言的整体状况形成一个相对全面的了解。在电影语言起源的讨论中,我们应该注意到美国学派和苏联学派平分秋色,对世界电影发展史都产生了深远的影响。麦茨的两个系统尽管疑点重重,但他注意到了电影叙事的核心在于组合与聚合的关系;索绪尔在语言学范畴提出的"两个轴"始终是一般影像叙事的内在骨架,无论叙事如何多变,其基本的结构始终未变。德勒兹的两个影像系统是迄今为止对电影语言系统提出的最为复杂的构想,其拥有"感官机能情景"特征的运动-影像基本上可以对应一般的商业电影,拥有"纯声光情景"特征的时间-影像则可以对应一般的艺术电影和实验电影。德勒兹未将固定

① [法]吉尔·德勒兹:《电影Ⅱ:时间-影像》,黄建宏译,台湾远流出版事业股份有限公司2003年版,第511页。
② 同上书,第513页。

的影像语言方法对应于影像作品类型是一个明智之举,但他并未因此而忽视电影语言的作用,对于任何一种影像模式的分析,他都是从视听语言的角度入手。这大概是因为他深知离开了电影语言的分析,自己的研究便不再是有关电影的研究,而将成为可以纳入哲学、文学、社会、文化等学科的研究。

绪论部分只是对电影语言历史极为简略的描述,即便是在有关其起源、麦茨和德勒兹三个方面的专论也是极为粗糙的,进行了大量省略和简化。如果想要了解更为细致的内容,一定要去阅读相关的著作,国内此方面的译著和著作已有很多,此处的介绍只能算一个引领读者进门的仪式,如同儒家启蒙,先拜孔圣。

思考题

1. 电影语言与一般的语言有何异同?
2. 有人认为苏联学派创建了蒙太奇理论。这个说法对吗?为什么?
3. 麦茨从"八大组合段"到"四大模式"之转变的核心思想是什么?
4. 德勒兹为什么要将电影分成运动-影像与时间-影像两个系统?

第一部分　电影修辞方法

第一章 平行蒙太奇

根据电影史学家的研究,平行蒙太奇起源于20世纪初出现的一部由英国人威廉逊拍摄的名为《中国教会被袭记》(1900)的影片。在这部影片中,导演交替使用了两个不同的场景:呼唤救援和正在赶来的救援者(图1-1)。之后,美国人格里菲斯将平行蒙太奇分成两种不同的方式,一种是《一个国家的诞生》(1915)中的"最后一分钟营救",另一种是《党同伐异》(1916)中四个不同时代故事的同时展开,奠定了平行蒙太奇在电影中的基本形态(也就是我们后面所谓的"因素平行"和"故事平行")。由此,平行蒙太奇成了迄今为止一般电影语言最为常用的修辞方式。

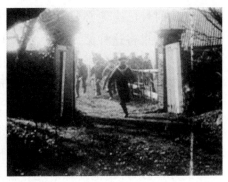

图1-1 《中国教会被袭记》(1900)中的平行蒙太奇

第一节 平行蒙太奇诸说

尽管对于平行蒙太奇的功能和理论没有什么争论,但各家的说法还是

不能统一，下面我们对有关的各种理论展开简要介绍。

一、萨杜尔的理论

尽管萨杜尔不是电影语言研究的专门学者，但他在有关电影史的著作中提到了《中国教会被袭记》这部影片，指出平行蒙太奇产生的原因及其在形式上的基本特点。他说："在连续展示战斗和援兵到达的情景中，威廉孙使用了一种在舞台上不可能使用的方法，从而发明了一个重要的电影表现方法，即把同时发生在两处地方的剧情彼此交替出现。"[1]这种"同时发生在两处""彼此交替出现"的表现手法成了我们今天所谓的"平行蒙太奇"的最为经典的形式。

二、马尔丹的理论

对平行蒙太奇的研究几乎与蒙太奇理论的诞生同步，但在早期蒙太奇理论的研究中，人们对于这一电影语言所能表现的意义的重视远远超过了对其自身形式的重视。马尔丹在他的《电影语言》一书中提到了经典的平行蒙太奇，也就是发生在同一时间、不同地点的平行蒙太奇，同时他还指出："这是指两个（或数个）戏剧动作通过插入属于各个动作交替出现的片断而得到平列表现，其目的在于从两者的对比中体现出某种涵义。在这里，戏剧动作的同时性已毫无必要，因此，平行蒙太奇是最细腻、最有利的一种蒙太奇样式。如果将这种蒙太奇手法用于叙事，那在某种程度上只不过是我们曾谈到过的思想蒙太奇的派生物。因此，这种蒙太奇的特色是在于它毫不重视时间，因为它将许多时间相距可能是十分遥远的事件并列在一起，而为了说明这种并列，事件之间并不绝对需要严格遵守同时性。这种蒙太奇的最著名例子是《党同伐异》。"[2]这种说法可被视作一种对平行蒙太奇经典样式的质疑，萨杜尔提出的同时性原则似乎遭到了挑战。

此外，马尔丹还把爱森斯坦和普多夫金的蒙太奇视作与格里菲斯平行蒙太奇类似的样式。但两者在美学上有所不同，平行是指两个不同的叙事平行地进行，但爱森斯坦和普多夫金在许多场合并不展示平行的叙事，而是

[1]〔法〕乔治·萨杜尔：《电影通史：电影的先驱者(1897—1909)》（第二卷），唐祖培等译，中国电影出版社1982年版，第142页。
[2]〔法〕马赛尔·马尔丹：《电影语言》，何振淦译，中国电影出版社1980年版，第134页。

把单一的平行元素予以呈现,并不构成叙事,如爱森斯坦的"三个石狮子",我们将这样的方法称为"并列"①。不过,马尔丹的说法也有一定道理,因为爱森斯坦和普多夫金间或也使用了平行蒙太奇,特别是普多夫金。另外,它们都在某种意义上改造了线性叙事,并列截断了叙事的时间,平行则是把单线变成了多线。

三、麦茨的理论

如果仅从定义上看,麦茨对平行蒙太奇下的定义同马尔丹相去无几。他说:"轮替的语意群取决于两个或两个以上的陈述主题,其影像因而形成为两个或两个以上的系列,每一个系列如果连续呈现,则建构成为一个片段。"②麦茨所说的片段,显然就是我们所谓的平行蒙太奇。他对电影语言中出现的平行蒙太奇进行了分类:

(1) 轮替者

定义:符征之轮替和与之平行的符旨之轮替,此两者间之相互关系(相同的关系)。

案例:两个人打网球,一来一往,交替呈现两人打网球。

(2) 轮替语意群

定义:符征的变换轮替与符旨的变换轮替互相配合。

案例:追逐者与被追者,观众可以清楚地看到两组影像交替呈现,一个人在追另一个人。当我们看到被追的人在跑时(在银幕上,此即符征之所在),我们知道追逐的人也在跑(在陈述中,此即符征之所在)。

(3) 平行语意群

定义:利用蒙太奇手段将两组事件混合在一起,而不必在陈述的符旨中制造任何必要的暂时性关系,至少就其指示意义而言是如此。

案例:月黑风高的郊外与风和日丽的野外,两组影像互相交替。我们看不出此两组影像有何必然联系,但它们会在一起同时呈现。很简单,这是通过蒙太奇手段把两组不同的影像连接起来,以表达某种象征的意义(如富有和贫穷、生与死、保守与革命等)③。

① 详见聂欣如:《影视剪辑》(第三版),复旦大学出版社2023年版。
② [法]克里斯蒂安·麦茨:《电影语言:电影符号学导论》,刘森尧译,台湾远流出版事业股份有限公司1996年版,第116页。
③ 同上书,第117—118页。

由于麦茨大量使用语言学和他自己独创的术语,所以他对分类的定义有些晦涩,特别是有时难以区分并列镜头和平行蒙太奇。但是,我们可以从他所举的案例中清楚地了解其分类原则,麦茨对平行蒙太奇的分类主要是按照影像所表达的内容意义和形式来区分的:"轮替者"指对等关系,并且为单一镜头的交替;"轮替语意群"指不对等关系,并且为镜头组之间的交替,翻译概念中的"者"和"群"似乎强调了这样一种单复数的关系;"平行语意群"则指隐喻或象征的关系,是以镜头组的形式呈现的。麦茨的讨论考虑到在镜头交替出现的前提下,有"轮替"和"平行"这样两种不同的形式。用他自己的话来说便是:"可以把平行蒙太奇归于一类(=不存在关联性的时间外延),换位蒙太奇和交错蒙太奇归于另一类(=存在关联性的时间外延)。"① 换句话说,他将平行蒙太奇的时间同一性(因素平行)和非同一性(故事平行)进行了区分。

四、波德维尔的理论

大卫·波德维尔是从另外一个角度研究平行蒙太奇的。他使用不同的概念来描述同时性和非同时性的平行蒙太奇,同时性平行蒙太奇被他称为"交叉剪接"。他说:"交叉剪接是一种操控时间的风格表现形式,叙述在两个以上的故事线之间来回剪接。"② 单从定义上看,我们似乎区分不出时间的因素,但他举的例子是非常经典的《一个国家的诞生》中的"最后一分钟营救"。非同时性的平行蒙太奇被他称为"平行对应",指"两条情节线的平行"③,他举的例子是影片《公民凯恩》(1941)中现在时的记者汤普森的调查与过去时的凯恩的生活彼此平行。

不同理论家对于平行蒙太奇的说法基本上相同,都是从时间的角度把平行蒙太奇分成两个大类,也就是格里菲斯首创的那两种形式。下面我们有关平行蒙太奇的讨论也基本上延续了电影理论的一般传统,并试图在这一基础之上讨论得更为细致一些。

① [法]克里斯丁·麦茨:《电影符号学的若干问题》,崔君衍译,载于李恒基、杨远婴主编:《外国电影理论文选》(修订本·下册),生活·读书·新知三联书店2006年版,第446—447页。
② [美]大卫·波德维尔:《电影叙事:剧情片中的叙述活动》,李显立译,台湾远流出版事业股份有限公司1999年版,第188—189页。
③ [美]大卫·波德维尔、克莉丝汀·汤普森:《电影艺术——形式与风格》(第5版),彭吉象等译,北京大学出版社2003年版,第107页。

第二节　平行蒙太奇的定义

在综合研究电影理论中各家对平行蒙太奇的讨论之后,我们发现想得出一个能够概要地将各派理论熔于一炉的说法是很困难的,这一问题的焦点主要在于时间——平行蒙太奇似乎既用来表现同一时间,也用来表现不同时间。

一、平行叙事的机制

对于视听媒介的叙事来说,其在形式上维持的是一个时间的线性序列。也就是说,人们只能按照这一顺序来接受信息,如果这些信息的排列必须呈现出非线性的形态,除了在形式上能够对观众进行暗示和提醒之外,更重要的是信息本身必须呈现出非单一序列的状态。这也就是说,叙事中单一的线性序列必须被改造成双线或多线序列,才能形成所谓的平行。这种平行在一个总的线性序列中的呈现类似于电路中的并联,或者说这样一种平行并列的状态在一个总的线性序列中能够被观众发现,最根本的原因在于观众必须清楚地意识到叙事中存在两种不同的互相关系:一种关系在叙事线内部,一种关系在叙事线外部。当这两种关系被观众同时明确地意识到时,平行蒙太奇也就能成立了。

不过,叙事线内部和外部关系的性质并不是很容易确定,麦茨在有关的论述中便罗列了多种不同性质的关系。我们认为,在镜头排列的形式上,只有两种基本方式:一种是序列的,也就是具有因果逻辑关系的;另一种是并列的,也就是不具有因果逻辑关系的。因此,观众能从序列的叙事中明确感受到的只有这两种方式(即索绪尔所谓的语言的"两个轴")。对于平行蒙太奇来说,序列和并列的形式并不固定地存在于叙事线的内部或外部,而是可以变化的。也就是说,当叙事线的内部关系呈现出并列关系的话,其外部关系必然是序列的(图1—2)。与《一个国家的诞生》中"最后一分钟营救"的例子类似,进行抵抗的人和驰援的人在叙事线 A 和 B 内部的排列中呈现出并列的形态(假设 A 线是战斗,我们在 A 的内部不同的镜头中看到的都是战斗;B 线是驰援,我们在 B 的内部不同的镜头中看到的都是驰援),而在叙事线 A 和 B 之间(外部)则呈现出因果关系(因为 A 表现了一方受到攻击,

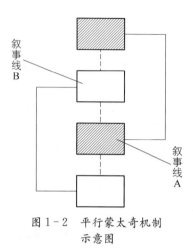

图1-2 平行蒙太奇机制示意图

说明：1.图中方框代表镜头或镜头组；2.图中实线为叙事线内部关系；3.图中虚线为叙事线外部关系。

所以B要驰援）。为了简明，图1-2只罗列了A和B两条叙事线，实际上还可以有C、D等多条，但所有的叙事线都处于同一时间①。不过，在《党同伐异》的例子中则相反，四个不同故事的叙事线内部是因果逻辑的叙事，但在故事与故事之间，也就是叙事线的外部，则是组合的并列。换句话说，观众在感受到平行蒙太奇的时候不外乎两种情况：一种是明确地感受到有两个（或更多）不同的故事同时进行；另一种是只能感受到一个故事的进行，但故事中不同的因素以各自的相似性有节奏地交叉出现，所以给观众造成线性连贯和这些线彼此并列的感觉。我们可以简单地把第一种情况称为"故事与故事的平行（故事平行）"，把第二种情况称为"故事中因素与因素的平行（因素平行）"。

二、不同层面的线性叙事

不同的线性叙事之间是否要维持一定的关系呢？这个提问看上去有些多余，因为线性的叙事之间总会有不同形式的联系，即便没有，观众也会自己将它发明出来，库里肖夫著名的实验已经证明了这一点。定义平行蒙太奇的困难之处就在这里，马尔丹、麦茨等主张各种联系方式都能成为平行蒙太奇，所以时间和空间的问题对于他们来说并不是平行蒙太奇的主要问题；萨杜尔从最原始的平行蒙太奇出发，认为时间的同一性是构成平行蒙太奇的基本要素。这里的悖论在于：一般来说，人们使用某一个概念来描述某一事物，往往是因为这一事物呈现出与其他事物不同的形式，因此当人们阐述概念的时候，如果不能顾及这一事物的特有形式，那么使用这一概念就会失去本初的意义。我们在平行蒙太奇上碰到的恰好就是这样的问题，在同一

① 有必要说明的是，"叙事线"这一说法脱胎于波德维尔"故事线"的说法，较容易被中国的读者接受。我们其实已经看到，叙事线本身并不一定就是线性因果叙事的，它也可以是非线性的并列。麦茨轮替者和轮替语意群的说法无疑在措辞上更为严谨，但也容易造成阅读和理解上的障碍。

时间发生在不同地点的事件被用线性的方式表现出来,这是平行蒙太奇的本意,但到了马尔丹、麦茨和波德维尔这样的理论家那里,最本初的同时性被取消了,或者说被搁置了。为什么会出现这样一种情况呢?因为还在电影早期的默片时代,同时性和非同时性的平行蒙太奇便早早地粉墨登场了。同时性的表现我们前面已经提到,出现在拍摄于1900前后的一部叫《中国教会被袭记》的影片中;非同时性的表现则出现在格里菲斯于1916年拍摄的大名鼎鼎的《党同伐异》中。《党同伐异》平行罗列的四个故事中,最早的发生在古巴比伦,最迟的发生在当代,时间的跨度为几千年,如果平行蒙太奇要将这部电影史上的杰作纳入自己的概念,它就必须放弃同时性的规定。马尔丹和麦茨正是这样做的。因此,平行蒙太奇的定义成了一个必然会顾此失彼的描述。

显然,一定要在同时性和非同时性之间分出个"你死我活"是没有必要的,因为同时性和非同时性只是在同一个时间的层面上才会发生矛盾,而电影恰恰不是一种表现同一时间的艺术,或者说任何一种叙事都不可能是在同一时间层面上的递进。为了将平行蒙太奇说清楚,我们也必须使用一种"平行蒙太奇式"的叙述方式。首先,我们必须认识到《中国教会被袭记》中表现出的平行是在叙事事件时间相关上的同时性;其次,《党同伐异》表现出的平行则与叙事事件的时间性无关,换句话说,它们不会在一个时间点上交汇,因为将这些非同时性素材罗列在一起是叙述者的所作所为,不是事件自身的要求。因此,我们可以说平行蒙太奇有可能出现在电影不同的表述层面上,它既有可能出现在因果叙事的层面,也有可能出现在非因果叙事的表现层面。在因果叙事层面上的平行蒙太奇必须遵循同时性的特点,在表现层面上的平行蒙太奇则不必遵循同时性的规定,因果叙事呈现的往往是事物的"外部",非因果叙事表现的则往往是作者或剧中人物的"内部"。

三、平行蒙太奇的概念

综上所述,我们可以归纳出平行蒙太奇的三个要素:

第一,平行蒙太奇必须有两个以上的独立(线性或非线性)叙事;

第二,不同的独立叙事之间需要用交叉轮替的方式连接;

第三,不同的独立叙事内外部关系的性质(线性或非线性)是不同的、可变的。

通过对上述不同电影理论家所提出的相关定义的讨论,我们可以这样

来描述平行蒙太奇的概念：它是电影中强调事物戏剧性关联的一种叙事方法，以交替出现的形式表现两个以上相对独立的叙事，并呈现所叙事件之间的某种关系。

平行蒙太奇概念中有关"戏剧性"的表述来自马尔丹，这样的说法无疑是正确的，因为平行蒙太奇就其本身的性质来说的确是强调冲突的。这恐怕是所有类型的平行蒙太奇都无法避免的。下面的讨论将涉及某一类型平行蒙太奇所具有的戏剧性的问题，但这并不意味着其他类型不具有戏剧性，只是相对来说它们的戏剧性较弱，特征不太突出而已。也许有人会说，纪录片中也有平行蒙太奇，难道这也成了戏剧性吗？不错，纪录片中确实有平行蒙太奇，但相对来说，具有平行蒙太奇的那些段落往往是其中戏剧性最强的段落。例如，在曾获奥斯卡金像奖最佳纪录长片的美国电影《心灵与智慧》(1974)的结尾，出现了讲述者(轰炸机驾驶员)叙述自己在越南投掷汽油弹的经历，这一讲述(A线)与炸弹爆炸、儿童与平民被烧得皮开肉绽的镜头(B线)平行剪接(图1-3)，造成了一种震撼人心效果。这部影片的做法在相关的评论中得到的不是赞扬而是批评："和所有宣传片一样，它也强烈地依赖剪接上的技巧。或许在当时制作这部影片并没有其他方法，但由于战争十分复杂，它在处理上应该尽量减少其偏见。"[1]在另一部于柏林电影节获奖的美国纪录片《罗杰和我》(1989)中，导演迈克·摩尔将圣诞节被扫地出门的穷人与富人们的圣诞庆祝会交叉剪接，其表现出的戏剧性效果自不待言。摩尔将自己的方法称为"忠实于历史本质"的娱乐，但这同样也被评

叙事B线　　　　　　　　　　　叙事A线

01　　　　　　　　　　　　　02

[1] [美]Richard M. Barsam：《纪录与真实：世界非剧情片批评史》，王亚维译，台湾远流出版事业股份有限公司1996年版，第456页。

第一章　平行蒙太奇

图 1-3　《心灵与智慧》中的平行蒙太奇

论家们指责为"玩世不恭"①。自从弗拉哈迪在自己的影片中使用平行蒙太奇（如《路易斯安那故事》，1948）之后，他的影片便很难再跻身于纪录片的行列。

第三节　平行蒙太奇的分类

分类是研究任何一种语言现象的先决条件，平行蒙太奇也不例外。我们的分类是纯粹从形式上入手的，即从不同的时间和空间关系上对不同的平行蒙太奇进行区分。这样一来，我们可以得到四种不同的时空关系排列形式：

（1）时间相同、空间不同；

（2）时间相同、空间相同；

（3）时间不同、空间相同；

① ［美］林达·威廉姆斯：《没有记忆的镜子》，单万里译，载于单万里主编：《纪录电影文献》，中国广播电视出版社 2001 年版，第 588 页。

(4) 时间不同、空间不同。

根据上述四种平行蒙太奇方式,我们可以得到四种不同的相关关系。换句话说,在平行发生的两组(或以上)不同事件之间,我们可以找到四种不同类型的相互关系:其中第(1)、(2)显然是在事件层面的,因为它们遵循同时性;第(3)、(4)则有可能与叙述者相关,因为它们的平行关系是建立在表现层面上的。

下面,我们将用这四种平行事物之间关系的特点来为这四种平行蒙太奇命名。我们这样做只是为了方便,不意味着分类基本原则的改变。

一、经典平行式(时间相同、空间不同)

这种平行蒙太奇在形式上的特点是两组(以上)不同的事件因素出现的时间相同、地点不同。据此可知,这就是最常见、最早出现,也是最为经典的平行蒙太奇。这类平行蒙太奇是表现悬念和紧张感的有效手段。在早期的影片中,用这种蒙太奇制造紧张驰援的气氛成了一种相对固定的模式,从而获得了"最后一分钟营救"的雅称。今天,这种平行表现的方式从最早的两个事件因素的并列,发展为多个事件因素的并列;从简单的内外部关系发展到事件因素之间相互交错、叠套的极其复杂的内外部关系。经典平行蒙太奇也发展出不同的平行方式,具体有以下三种。

第一种是以因果为主的外部关系(因素的平行),以美国影片《狙击职业杀手》(1997)为例。图1-4是片中恐怖分子为了引起混乱而试图刺杀美国总统夫人,警察为阻止刺杀而与杀手对决的一场戏。

第一组平行叙事包括三个独立发生于同一时间的事件(因素):杀手来到一个集会,其目的是谋刺总统夫人;美国总统夫人来到同一个集会,准备发表演讲;警察和男主角驾驶直升飞机,也赶往集会所在地。这里面还嵌套了一个小型的两个独立事物的平行:杀手和他的武装旅行车。杀手通过遥控使旅行车内的自动机枪对准目标——在台上演讲的总统夫人。

第二组平行叙事包括五个同时进行的独立事件(因素):操控机枪的杀手;旅行车内的机枪;演讲的总统夫人;赶到现场的警察和在制高点观察的男主角。这五个平行的事件很快产生了交汇:男主角发现了可疑的旅行车,并试图开枪摧毁旅行车;杀手在慌乱之中射击;警察成功地保护了总统夫人;杀手逃逸,男主角穷追不舍;等等。

第三组平行叙事是杀手与男主角之间的对决,其中又嵌套了驰援的女

第一章 平行蒙太奇

第一夫人

杀手

正在赶往现场的警察

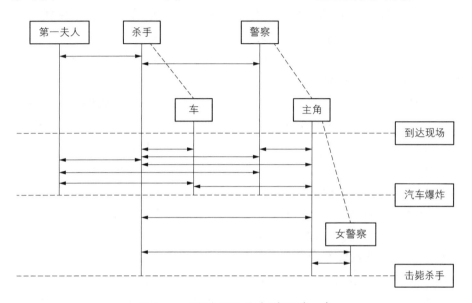

图1-4 《狙击职业杀手》中的蒙太奇

说明：垂直线表示叙事；倾斜的虚线表示所属关系；水平虚线表示某一事件发生的时间；水平箭头表示同一时间发生的事件之间有关联，也就是纵向因素的平行关系。

警察赶到，改变不利形势并最终战胜了杀手的情节。

在这组平行蒙太奇的镜头中，尽管主要是因果叙事（外部）的因素平行（内部），但情节推进时，仍需要内部的故事平行来推动因素的变化和转折。例如杀手需要通过遥控打开自己汽车后门上的玻璃，进而调整机枪上的望远镜去瞄准刺杀目标。杀手本身是整个刺杀事件的因素，但他与武器的互动是更低层次上的因素。用更为通俗的话来说，就是在一个小型的故事片段中，有时需要并列数个更小的故事因素。

我国影片《金刚川》（2020）讲述了一个朝鲜战争中发生的故事，围绕着一座桥梁的争夺，该故事同时展开了三条叙事线：一次次炸毁桥梁的美国飞行员；修复桥梁的志愿军工兵；守卫桥梁的高炮阵地。故事在这三条叙事线中展开，它们彼此互为因果，在三个彼此接近但又全然不同的空间中展开了

一场经典的平行蒙太奇叙事。在此,我们主要从修辞的角度讨论电影语言技法,对于编剧方面的问题仅点到为止。

 第二种是以并列为主的外部关系(故事平行)。从修辞的角度来看,叙述者讲述同一时间发生的不同故事也是有可能的,互相平行的叙事彼此完全没有关联反倒是不可想象的。因此,我们总能在这类平行叙事中找到隐蔽的外部因果关系。例如,在意大利影片《罗马大屠杀》(1973,又译《屠杀令》)中,有一段三线平行的蒙太奇:一条主线表现的是德国兵在酒吧里弹琴唱歌,歌声一直延续;歌声中又出现了被俘的游击队员惨遭毒打和决心报复的游击队员在制作炸弹的另外两条线索。这三条线可以被视作同时性的叙事,每一条线的内部都是因果的叙事,外部则是并列的平行。一般来说,德国兵享乐和虐待俘虏、制作炸弹之间并没有直接的因果关系,但可以建构一种心理上的因果,将地下组织的行动视作对德国士兵残酷拷打游击队员的一种反应,以及对德国士兵非人道行为的反讽。并列的三条叙事线之间具有一种象征式的意指关系,通过酒吧的现场音乐和歌声的延续将这样一种象征的意指勾连起来,从而使故事的平行在某种意义上具有某种因素平行的倾向。歌声的延续在观众的物理听觉上建立起了不同事件之间的关系,从而使不同的故事集中到某种情绪上。尽管这种情绪没有被直接表述出来,但其中的象征意义可以在故事的另一层面得到读解。美国影片《教父》(1972)中也有类似的表现:当第二代黑帮教父"子承父业"正式登台之时,婴儿在教堂的受洗仪式与黑道上剪除异己的杀人事件平行(图1-5)。如果教堂仪式过程为A叙事线的话,剪除异己则为B叙事线。B叙事线又可以分成五个平行的不同的杀人过程,可谓层层叠套。受洗仪式的声音延续到杀人的场景,将两个平行不相干的事件之间的某种象征意味表现了出来,婴儿无疑象征着黑帮教父的新生与再生,从而使平行的故事趋向合一。在这一层面上,故事的平行也就趋向因素的平行,这是同一时间下故事平行所具有的特征。又如,香港电影《无间道》(2002)的开头描述了两个警校学生的不同命运:一个学习优异,最后成了警察团队的一员;一个因违纪而被逐出警校,成为社会犯罪团伙的一员。这两个看似没有关联的叙事却是在"卧底"这一概念的束缚下获得了统一:这两个学员,前者是犯罪团伙派出的卧底,后者是警察派出的卧底,他们的不同故事都可以成为卧底的因素。由于因果故事的逻辑延展具有排他性,所以故事平行总有挣脱同一时间束缚的倾向。也正因如此,在以上几个案例中,我们都能看到使用声音手段强行对

第一章 平行蒙太奇

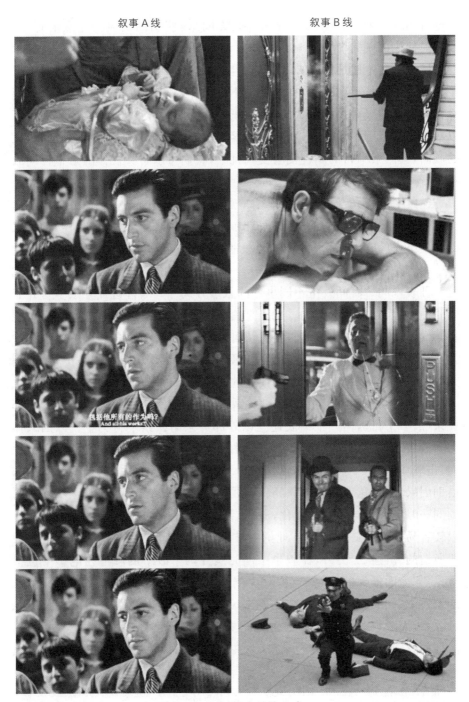

图 1-5 《教父》中的蒙太奇

其进行捆绑的做法:《罗马大屠杀》和《无间道》使用的是风格一致的音乐,《教父》使用的则是环境音响和人物对白。显然,这一类型的平行蒙太奇尽管隶属于同时不同地的经典平行,却与保持着一个故事内部紧张感的平行蒙太奇距离明显,这是由其同时性的不严格导致的。换句话说,这类以故事平行为特征的经典平行蒙太奇,其故事发生的同时性并非严丝合缝,而是可以在相当的范围内活动。这也说明,经典的样式一旦具有脱离严格同时性的倾向,其因素平行的属性便会受到挑战,我们可以将其视作因素平行向故事平行过渡的一种变形。

经典平行蒙太奇具有如下三个特点。

第一,同时性。这类平行蒙太奇之所以能成为最经典的平行样式,不仅因为其出现的时间早,还与其作为一种语言的表述方法最早为观众所接受有关。这是一个具有重大意义的语言现象,它意味着观众认可平行的方式是一种表现同一时间发生不同事件的叙事方式——尽管这种方法本身并非同时性的,而是前后交错的。也正是由于这种同时性的存在,观众才有可能将其作为一种自然的方式来接受、认可。其实从接受顺序的角度来说,这种方法远不是自然的,只不过导演在叙事中为了表现同时异地发生的情况,别无他法,这种唯一的方法也就习惯性地成了最"自然"的。

第二,既有以因果为主的外部关系(因素平行),也有以并列为主的外部关系(故事平行),但归根结底还是以外部关系的因素平行为主。以因果作为叙事线的外部关系往往能形成强烈的悬念,吸引观众的注意力。在影片《狙击职业杀手》中,杀手、遥控机枪和总统夫人之间的关系一环紧扣一环,借助因果联系,三者相对独立的叙事线被紧紧地扭结在一起,观众不仅能看到同一时态下不同事物的变化,还能借助因果联系了解它们之间的关系,所以较容易置身于一种在叙事理论中被称为"模范读者"①的状态,也就是一般所谓的"沉迷"。另外,在叙事中同时展开两个故事的叙述在电影中也很常见,如前面提到的《教父》《罗马大屠杀》和《无间道》,但在并列外部关系的叙述中,同一时间的设置往往要求(或迫使)平行的两个故事之间具有某种关系,而故事的设计者往往也会通过各种手段使这样一种潜在的关系以象征的方式呈现出来。这也就说明,在同时性的情况下,如果并列的叙事线

① "模范读者"指读者在阅读中全身心地投入,完全按照作者的意愿进入理想的阅读状态。参见〔美〕华莱士·马丁:《当代叙事学》,伍晓明译,北京大学出版社2005年版,第162—163页。

失去了彼此的联系，便有可能导致观众在读解方面产生困难。剧作层面上的并列平行尽管不在我们讨论的范围，但同样可以看到，那些在平行故事之间（不论是否同时发生）完全不设置关系或所设置的关系过于晦涩的影片，往往很难拥有较多的观众，即便是像《党同伐异》这样的巨作，也难免遭遇票房滑铁卢。我们今天经常看到的以故事平行为主的影片，如《撞车》(2004)、《通天塔》(2006)等，作者都会在平行的故事之间设置一定的因果联系，而不是听凭观众陷入困顿和迷惘。

第三，频率（节奏）的加快。在平行事件的表现上，创作者一般不会维持一种单一的节奏，而是会选择逐渐加速或减速的表现方式。例如，在《罗马大屠杀》中，镜头在将要爆炸的炸弹与正向炸弹走来的德国兵之间切换，其频率随着德国兵的靠近越来越快，也就是镜头的长度越来越短。这种节奏的加快将一种紧张的气氛传递给观众，使他们的注意力高度集中。这种表现方法在一般的影片中很常见，在《狙击职业杀手》中，杀手按下射击控制按钮的镜头与警察冲向总统夫人为其挡子弹的镜头之间的切换速度逐渐加快，为了保持平行，杀手按下按钮的镜头运用了升格的处理，否则不可能在物理上保持两者时间的同一性。在《珍珠港》(2001)中，日军偷袭的飞机编队与美军日常活动平行交叉。随着两者空间距离的拉近，日军飞机开始越来越频繁地出现在美军镜头的后景中，直至两者完全同框，战斗开始。由此可以看出，频率加快是一种以人为手段控制、制造紧张气氛的方法。一般来说，这种方法出现在外部因果叙事的平行（因素平行）中。

在《狙击职业杀手》的案例中，我们不仅看到了在同一时间下不同地点所发生的事情，也在平行蒙太奇的帮助下看到了发生于同一时间、同一地点的事情，如杀手最后与男主角的对决。这正是我们接下来要讨论的问题。

二、人为分离式（时间相同、空间相同）

我们在经典平行的样式中可以看到，平行事件发生的地点是不同的。从这一点来说，经典的平行蒙太奇有一种自然属性。也就是说，如果不通过这样的方法，作者便无法将发生在两个地点的事情交代清楚。反过来，在相同时间、相同地点发生的平行蒙太奇就不是一种作者会自然而然想到的使用方法。也就是说，平行蒙太奇的使用在这种情况下并不是必然的、无可选择的，作者只是为了某种效果或目的而特别采用的方式，这种方式基本上都采用外部因果的连接（因素平行），在电影中非常多见。

"正反打"就是这类平行蒙太奇中最为常见的一种。一般来说,导演在拍摄同一场合时很容易将不同的对象纳入同一画面,将两者分开表现则是一种人为的处置。巴赞在谈到长镜头理论时说道:"奥逊·威尔斯使电影环境重新恢复了现实的一个基本特性,即现实的连续性。……几个镜头的组合,是对连续性现实的假定性分解,也就是当前流行的电影语言。"[①]电影接近现实的美学特点在某种意义上是与蒙太奇的原则背道而驰的。在一个相同的时间和地点,用蒙太奇的手段将一个事物拆分成两个或两个以上不同的系列来呈现,是这类平行方式的一个最重要的特点。"正反打"可以说是这一特点的最典型表现,如"看与被看"。影片《亲爱的日记》(1993年)中便有一段这样的表现(图1-6),导演用两组镜头分别表现电视中的节目和观看节目者的反应,从而形成平行蒙太奇。分别用两组镜头表现的人物对话也属于这类平行蒙太奇,显然,这种平行属于因素的平行。

图1-6 《亲爱的日记》中人物观看电视的平行蒙太奇

除了"正反打",同一时间、同一空间的人为拆分也表现在其他方面。如在美国科幻电影《超体》(2014)中,女主角被迫成为毒品的运输者,她的腹部被黑社会切开,缝入了一种名为"CPH4"的化学物质。在一次被殴打的事件中,化学物质破裂并在她体内扩散。影片使用平行的方式表现了发生于女主角体内和体外的两个过程:体内的生物化学反应使用象征式的抽象表达,以不同色彩的变幻和运动来表现其反应之剧烈;外部则表现为女主角痛苦地挣扎和脱离地面悬空静止,展现出女主人公因此而得到的超能力。由于这种体内和体外的表现具有理所当然的因果性,所以也属于因素的平行。

[①] [法]安德烈·巴赞:《电影是什么?》,崔君衍译,中国电影出版社1987年版,第286页。

那么,在人为分离的情况下有没有可能出现故事的平行呢?从叙事的角度来看,对于一件事情,不同的人从不同的视点去看,当然是可以看到不同的方面的,著名的案例便是日本电影《罗生门》(1950)。不过,这部影片毕竟是通过现在时的人物讲述过去时的事件,所以不属于时空相同的拆分。我国电影《疯狂的石头》(2006)倒是在一开始便交代了三个发生在同一时间和同一地点的事件:高空索道坠物砸坏了行驶中的面包汽车;面包车司机下车查看造成溜车,撞坏了停在路边的轿车,并与车主发生争执;撞车事件转移了正在处理搬家车辆违章停车的警察的注意,"搬家"其实是盗窃团伙的伪装。这看起来是发生在同一时间和同一地点的三个不同事件的叙事,但并未形成平行蒙太奇的修辞性表达,也就是没有形成交叉轮替式的叙事线,只是编剧对于数条故事线展开的一种设定。这个设定并未拆分整体的事件,而是"捆绑"了不同的事件,使之集中在一个焦点上。可见,叙事上的可能性并不一定会作为修辞性的平行蒙太奇得到呈现,在没有看到相关的案例之前,不妨暂不讨论。

影片制作者出于何种目的使用并不必要的平行蒙太奇来表现原本可以通过其他镜头方式来表现的内容?大致可以从两个方面予以考虑。

首先,平行凸显戏剧性。当观众在影片中看到全景镜头时,一般来说其注意力是无法保持在其中的某个人身上的,而是会不由自主地注意画面中出现的所有东西。正因如此,一般的影片才会大量使用近景、特写镜头;对于全景,特别是那些较大的全景,导演反倒使用得较少。由此可以推测,当影片的导演将某一事物从其他事物中分离出来时,他一定是希望观众关注到这个事物。这样一来,本来被淹没在无数琐碎信息中的事物便被戏剧性地凸显了出来,如前面提到的影片《亲爱的日记》,一个人在电视机前模仿电视节目中的歌星本来也许是件很普通的事,但通过平行蒙太奇分别予以表现之后,其中的戏剧性便明显地得到了突出和放大。

其次,平行心理暗示。当交流或试图进行交流的双方被人为地分切表现,在观众的视觉层面便会形成阻隔,这种视觉上的阻隔势必会在某种程度上影响观众的认知和感受。因此,如果被阻隔双方最终的交流如愿以偿或影片作者对于这种交流有积极评价,这一阻隔往往不会持续太久,也就是说,使用平行方法的呈现在影片中往往只是短暂的或有节制的。但是,如果这种阻隔的交流具有敌对性或负面的评价,这种平行的表现往往就会持续较长的时间,甚至始终不让交流的双方进入同一画面。如在电影《雁南飞》

(1957)中,男主人公在上前线之前试图见女友一面的愿望始终没能实现,尽管女友最后看到了新兵队列中的男友,但他却没有看到她。影片始终用分切镜头表现两人,哪怕他们在最后的时刻已经靠得非常近,导演却始终没有让他们出现在同一个画面中。这样的做法无疑暗示了两人最终悲剧性的结局(男战死沙场)。又如,在电影《杀死比尔2》(2004)中,男女主人公之间是互相爱慕又互相追杀的关系。在女主角的婚礼上,男主角赶到并大开杀戒,杀死了所有参加婚礼的人。但是,当男女主角相见之时,影片又要表现他们相爱至深的一面。这种矛盾性在银幕上演化成了一段长长的平行蒙太奇。导演用一系列镜头分别表现了两人的逐渐靠近,再靠近,已经近在咫尺,但平行蒙太奇依然顽强地将两人分割开来。这似乎是在提醒观众:他们两人的交流是不可能的!这里的分割不可能持续到最后,否则就会给观众带来一种他们之间仅存敌意的错觉,另外,影片也需要在男主角大开杀戒之前营造一个相对温馨的气氛,以形成对比。因此,在持续分隔二人之后,总会有两者同框的画面。再如影片《十面埋伏》(2004),导演张艺谋在表现结尾三人对决时,使用的也是平行蒙太奇。从表面上看,这三个人的关系并非敌对,但对爱情和对生活不同的理解使他们陷入了无可挽回的对立。影片使用平行的方法将同一环境中的三个人进行了分切,并将这一阻隔持续到对决的结束。尽管三人中有两人是非对立的爱情关系,但影片对这一关系的评价负面(悲剧性),最终以女主人公的死作为了结局;所以两人之间平行的表现也一直维持到了女主角香消玉殒的时刻,仅在这一刻,两人才相拥出现在同一个画面中。用巴赞的话来说,这就是一种"对连续性现实的假定性分解"。环境的真实性不再重要,重要的是人物之间戏剧性的冲突。由此,我们可以得出结论:这一类型的平行蒙太奇在表现平行事物时所具有的最大特点便是对同一时空中有联系的事物进行人为的分切表现。

三、参照回环式(时间不同、空间相同)

这种平行蒙太奇在形式上的特点是两个不同事件的发生时间不同,而地点相同。使用平行交叉表现的方法表现不同时间发生于同一地点的事件,这在现实中是不可能的。这是因为,尽管在同一个地点有可能发生多个事件,但两个不同事件的不同时态不可能同时呈现在观众眼前(荒诞表现除外)。在线性的叙述中,不是一个事件作为另一个事件的过去,就是一个事件作为另一个事件的未来。否则,我们将无法进行表述,在我们的词汇和表

达方式中,还没有一种不涉及过去和未来便能表述不同时态的方法。因此,将非同时发生的事物用过去或未来时态予以表现的结果,不可能是完全现实的,所以不同时间发生的事情只能在同一个空间中循环,即不停地从外部转向内部,再从内部返回外部,就像莫比乌斯环上爬行的蚂蚁。这类平行并列的形式往往是一种以人物内部因素主导的结果,内部的想象和回忆往往与外部的事件彼此映照、勾连。内部的故事因为掺杂了情感、想象和叙述者个人因素而变得与外部故事截然不同,以至于看上去像是两个完全不同的故事。这也就是我们所谓的"故事平行",这类平行可大致分为三类。

第一类,用于象征。在香港电影《江湖》(2004)中,作者将不同时间发生于同一监狱环境下的黑帮老大探监的镜头与黑帮小弟探监的镜头交叉剪辑在一起,隐喻了黑帮老大的过去就是黑帮小弟的明天(图1-7)。在影片《蜘蛛梦魇》(2002)中,精神病人在一所房子里看到了自己儿时的情况。在这个环境中,作者平行交代了现在时的精神病人和他的过去。但这种表现不太严格,因为影片最终将两者放在了同一个环境中,形成了一种荒诞的假定。从上述几个例子可以看到,影片作者似乎有一种要将不同时间发生的事情强行放置在一起的愿望。这是一个有趣的现象,因为作者似乎是明知故犯,明明是发生在不同时间的事件,却偏要用一种类似于同一时态的叙述方式加以表述。这样一种表述导致观众不得不去思考作者为什么这样做?由此,隐喻的、象征的含义便通过这种"强迫思考"灌输给了观众的。显然,这些影片的案例具有很强的假定性,这一假定性使观众不仅从被动信息接受的角度看待故事,也从积极的角度关注故事素材的本身,因为假定的影像迫使观众注意到它。这样一种观看心态与经典平行蒙太奇是完全不同的。经典平行蒙太奇带给观众的是纯粹的、令人沉迷的故事;假定的外在平行形式则迫使观众从另一个层面,一个令人思考的层面去解读影片。可以说,这

图1-7 《江湖》中带有隐喻、象征色彩的平行蒙太奇

是影片作者的有意为之,正是他们强行将两个发生于不同时间、同一地点的事件放置在一起,以构成象征。

第二类,用于抒情。抒情与象征有类似之处,即可以纳入"表现",它们同样会具有假定的性质,只不过当这一手法偏重于抒情的时候会更少象征的意味。在我国电视剧《风声》(2020,第32集)中,当女主人公顾晓梦从裘庄这个日本人的杀人魔窟离开时,与她同来的一众同事(抗日的共产党员、重情重义的铁血硬汉、为父复仇的青年秘书和老奸巨猾的汪伪汉奸等)无一例外地被日本人杀害了,唯有她全身而退(图1-8)。当顾晓梦经过那个他们曾相聚的客厅时,往昔的事件、这些人的音容笑貌一一浮现,与现在时的女主人公平行并列,构成了不同时间、相同地点的平行蒙太奇。在由顾晓梦(A线)和其想象(B线)构成的平行中,平行的A、B两条线在时间上并不均衡,因为顾晓梦的A线基本上是单一镜头,B线则多为镜头组。作者显然并不忌惮这一情景的表现意味,所以顾晓梦的背影经常会出现在B线镜头的前景,同时这一片段也不是纯粹的抒情,而是夹杂了叙事(叙事的部分用单色标示,不属于同一地点的平行),解释顾晓梦能够脱险的原因,释放了观众心头的悬疑。这是因为,在前面的情节中,顾晓梦和另一位女主人公为了指证对方是代号"老鬼"的共产党秘密特工而互相攻讦,但其实这是她们在日本特务面前演的一场戏;为了帮助顾晓梦走出裘庄魔窟,另一位女主人公(共产党员)牺牲了自己的生命。这些事件勾连起来,令顾晓梦离开裘庄时感慨万千。可以说,顾晓梦离开裘庄和她对于战友情感的投射是两个不同的故事,尽管在同一地点睹物思人符合逻辑,但两者却并不具有必然的因果关系。

叙事A线(单一镜头) 叙事B线(镜头组)

第一章　平行蒙太奇

图1-8　《风声》中的平行蒙太奇

第三类,用于叙事。在韩国电视剧《信号》(2016,第10集)中,女主人公资深警官车秀贤在追捕连环杀人犯时,来到了自己年轻时曾被人蒙头绑架的现场——一个道路狭窄的普通居民区。尽管时间已经过去了十多年,她还是回忆起了当年的情形,并发现当年自己侥幸逃脱后因记忆的错误而致使当时未能破案,她意识到连环杀人犯很可能就住在此地。影片用平行交替的手法表现了女主人公在现场的搜索和她的回忆。用于叙事的平行往往

与用于象征和抒情的方式不同。一般而言,用于象征和抒情的平行都是故事平行,用于叙事的平行却经常包含因素平行。也就是说,在用于叙事的平行中,发生在不同时间、同一空间中的事件往往具有积极的互动,类似于因果的关联。

在《信号》(第6集)中,我们还可以看到另一个相似的案例。"大盗"吴京泰绑架了申东勋的女儿,并故意留下了许多作案痕迹,以转移警方的视线。在二十年前韩英大桥垮塌事件中,申东勋只救下了自己的女儿,对吴京泰的女儿见死不救。为了报复,吴京泰将申东勋约到了韩英大桥上并告诉他,他女儿被锁在桥下死难者纪念碑旁边的一辆冷冻车里,让他也尝尝眼睁睁看着女儿死去的痛苦滋味。在吴京泰与申东勋对话时,不时穿插出现当年吴京泰女儿惨遭横祸他却无法施救而痛不欲生的画面,这些画面类似于闪回,并不构成完整的叙事,但因为相关剧情已经在前面有所交代,所以这些片段的画面也能在观众的头脑中形成完整的叙事线,从而帮助他们理解吴京泰为何要对申东勋进行报复。尽管桥梁垮塌致人死亡的事件与绑架报复事件分属于两个在时间上相隔甚远、空间上也完全不同的事件,但影片的主人公却人为地将其联系起来,强行使它们处于同一空间,这两个事件因而也就具有了因果关系,变成了一个事件,从而使平行交叉的表达成了一种因素平行。不过,这里的因素平行具有很强的人为合成性,韩英大桥作为象征性关系物完全是剧中人物吴京泰一厢情愿的设定,也就是假定了空间同一性,以完成其心中的复仇仪式。联系前面提到的《教父》案例,我们可以看到,不论是在时间相同、空间不同的经典状况下,还是在时间不同、空间相同的对比象征情况下,人们都有可能逆转因素平行或故事平行的关系,使之符合不同时空关系的叙事要求,在以因素平行为主的情况下(时间相同),故事平行要服从因素的要求,如《教父》的案例;在以故事平行为主的情况下(时间不同),因素平行也要服从故事的要求,如《信号》的案例。在《老男孩》(2003)这样的影片中,男主人公来到自己曾就读的中学,想起了自己在中学时代的一件往事,同样是叙事,这里的表现手法是让现在时的男主人公出现在过去时的回忆中,追寻记忆和记忆中事件的绽出,可以有因果,但并不构成必然的因果关系,所以故事平行依然占据主要的位置。

在叙事的过程中,因为需要勾连不同平行线之间的因果联系,所以想象的关系与现实的关系会产生积极的互动,以致形成某种形式的因素平行。但是,如果想象的勾连产生错误,如《信号》中曾被绑架的女警由于被蒙面而

完全搞错了方向,导致其想象成为一个独立事件,与现实完全没有了关系。在这种情况下,如果影片倾向展示现实的一面,便会形成故事平行(为了保持悬念,影片并未将这点在过去揭示出来,而是保持到多年之后的现在时才予以解释)。

四、人为拼合式(时间不同、空间不同)

这种平行蒙太奇在形式上的特点是两组(以上)不同事件发生的时间、地点均不同。人们似乎会问,这样两个在时空上毫不相干的事物,为什么要用平行的方式来表现?显然,与"人为分离"类似,将两个原本不相干的事物拼合在一起,可以呈现两者的种种关系,大致可以分为三种形式。

第一种,虚实(主次)故事线(故事平行)。确实,平行蒙太奇尽管是平行的,但平行之间总要有某种形式的联系,否则这种平行的陈列便会变得莫名其妙。这种平行在影片中往往用于表现影片中的人物叙述,在影片《阳光下的罪恶》(1982)中,大侦探波洛最后要宣讲谜底,揭露真正的杀人凶手;影片在一条主线上表现了波洛的讲述,中间不时插入他所讲内容的现场画面。这些叙述内容的画面构成了与波洛讲述平行的另一条线,两者共同形成了平行的语言方式。这样的方式与前面"参照回环"中用于叙事的方法类似,不同之处仅在于被表述(或想象)的事件没有受到同一地点的约束。

除了人物叙述,闪回也是这类平行蒙太奇常用的手段。以美国和阿根廷联合制作的影片《杀手探戈》(2002)为例,杀手准备执行任务时将子弹装入枪膛,再开大音乐的声音对准枕头进行试射,其间插入了一组杀手此前学习跳探戈舞的场面。类似的案例还有许多,如《超体》的开头,在台湾学习的女主人公露西在毫不知情的情况下受男友之托,前往一家酒店为黑帮运送毒品,电影平行表现了黑帮人物走向酒店前台绑走露西和非洲草原上猎豹扑向羚羊并将其咬死的画面,比喻之意显而易见。又如我国电视剧《猎罪图鉴》(2022,第6集),警察画像师(男主人公)去往监狱画像,与之平行展开的是他在一次有关图画的讲座上介绍西方古典画作中有关杀人犯肖像的故事,同样也是比喻。基耶斯洛夫斯基的影片《短暂的爱情》(1988,又译《爱情短片》)中,女主角由于不相信年轻邮递员对她的爱而使其痛苦不堪,邮递员决心结束自己的生命。女主角得知邮递员试图自杀的消息后十分后悔,她来到邮递员家中,发现了邮递员用来偷窥的望远镜。当她用望远镜看到大楼对面自己的房间时,镜头展示的是她自己回到家中,因不慎打翻了牛奶

瓶而无助地哭泣,邮递员则出现在她的身边,对她百般抚慰(图1-9)。这个发生在不同时间、不同地点的平行表现,是叙述者设定的有关剧中人物的一种假定想象。这样一种时间和空间上都不相同的平行之所以能成立,往往是因为一个主导因素引出了另一个在形式上不相同的次要因素,而不是各个因素彼此完全独立。换句话说,这样一种看上去彼此独立的故事,其得以相关所依靠的往往不是事件之间平等的互相关连,而是一种隶属的关系。由此,我们可以确定这种平行蒙太奇在联系上的特点是有主次之分和控制与被控制之分的;平行事物之间的关系是从属的,而不是独立的。也就是说,非假定的呈现与假定的呈现之间具有隶属关系,尽管表现为一种故事的平行,但它们不是独立的故事。

图1-9 《短暂的爱情》中的女主人公"看见"了自己

第二种,幻游故事线。幻想游戏式的表达是当下电影中很常见的一种方式,俗称"穿越"。当然,不是所有的穿越都属于平行蒙太奇,但其中确实有一部分是。影片主人公在现在时和"幻游时"(既有可能是未来,也有可能是过去)间来回穿越,形成不同时间和不同空间的平行并列。如在我国电视剧《开端》(2022)中,男女主人公在一辆公交车上发现危险,于是下车,公交车随后发生爆炸,所有乘客死于非命。但男女主人公在睡着后便不可避免地重新开始乘车之旅,所以他们一次又一次地回到某个时间点,尝试制止犯罪,以摆脱循环。在现在时,男女主人公既要摆脱警察对他们的怀疑和监视,又要对乘客和驾驶员的社会状况进行调查;在"幻游时",他们则要对车上的乘客进行甄别,寻找有可能携带炸弹的嫌疑对象。车上的时空与现实的时空各不相同,因而形成一种带有游戏性质的、假定化呈现的平行蒙太奇。特别是在现在时的警方接到男女主人公在公交车上的报案,于是出警

加入了阻止爆炸的游戏。这看上去是在现在时中加入了"幻游时",形成了经典的平行,其实是现在时变成了"幻游时",进入了循环。也就是说,警察们经历的并非都是现实时空,他们也在参与不同时间和不同空间循环的游戏,因为游戏的结果(未能阻止爆炸)同样会在现实时间中被抹去。科幻电影《源代码》(2011)与之类似,负有寻找恐怖分子责任的男主人公在被炸的火车上一次又一次地尝试阻止悲剧,现在时则展现了隶属于军方的一个对人脑进行研究的实验室。影片的主人公游走于两个不同的时空,在叙事上形成了一种平行并列的表现。这里需要说明的是,叙事上的平行并不等同于修辞上的平行,相对于叙事,修辞是在一个更为狭窄的区间内讨论语言问题。

从以上案例中平行蒙太奇的方式来看,它们最大的特点在于其中的两条平行叙事线中有一条是非实在的,或者说是非现实的。一般来说,非现实的叙事线会从属于现实的叙事线,也就是在它们之间有主次之分(但并不绝对)。如果创作者要批判现实社会的话,非现实的那条线也有可能成为主线,在《源代码》中,对现实中军方那条线的表现便含有批判的意味,反而是非现实的那条线描写了男主人公意外收获的爱情,还塑造了他的机智勇敢,成为观众瞩目的所在。《开端》也是如此,其中表现循环的虚拟故事线占了最主要的篇幅,男女主人公试图摆脱循环是条实线,尽管主导了他们的行为(图1-10),但几乎所有的动作都只能在虚线中展开,所以他们是虚拟世界中的英雄,在现实世界中无所作为,只是警察眼中与爆炸事件有关的嫌疑犯。

现实时间线　　　　　　　　　幻游时间线

图1-10 《开端》中的两条线

第三种,以因果平行为主的故事线(因素平行)。在时间和空间均不相同的情况下,一般来说不太可能出现因素的平行,因为发生于不同时空的故事之间不可能建立起物理性质的关系,也就没有互为因果的可能。但是,这

并未排除两个故事在其他层面上产生联系的可能,在新海诚的动画片《你的名字》(2016)中,男女主人公就是在不同的时间和空间中产生了交集。不过,这只能是在"幻游"的情况下才能发生。正常的情况可以参考香港电影《醉拳》(1978),主人公黄飞鸿跟从苏花子学醉拳,"教"与"学"分两条平行线展开:一条线是黄飞鸿在打拳;另一条线是一本打开的书,上面画有八仙的图形,似乎是本拳谱,画外音是苏花子在讲述拳法要诀,如"张果老,醉酒抛杯踢连环""曹国舅,仙人敬酒锁喉扣"等。这两条线应该是在两个不同的时间和空间中展开的:一个是从书面开始进行讲解和教授,应该发生在室内空间;另一个是在野外的实地进行操演,并且黄飞鸿已经相当娴熟,完全不是初学时的生涩。在此,"教"与"学"的过程被分成两个平行的时空予以交叉表现。尽管两者是在不同的时空,它们却互为因果,属于因素的平行。影片在这里的表达显然不是一种"现实主义"的表达,而是进行了省略,极大地压缩了影片主人公学拳的过程,把两个相关但并非发生于同一时间和空间的事情用平行蒙太奇的方式呈现了出来。与因素平行为主的经典平行蒙太奇中出现的故事平行类似,在以故事平行为主的"人为拼合"方式中,也会出现因素的平行,就像《教父》的案例那样。此外,《醉拳》的案例也不是毫无瑕疵,因为"教"和"学"是有可能发生在同一时间和同一地点的,所以因果平行为主的蒙太奇不能在这类平行蒙太奇中占主要地位。

　　时空均不相同的平行蒙太奇也有完全与假定无关的例子。例如在《党同伐异》中,不同叙事线之间的关系不是清晰明了的,而是需要人们绞尽脑汁去搜寻。显然,这不是在叙事层面上的表现,而是元叙事出场设置的"难题",只对某些酷爱"解题"的观众有吸引力。《党同伐异》讲述的四个故事,彼此之间既没有从属关系,也没有"幻游"的成分,这部影片中的四条叙事线都是实的,没有一条虚的。这种特立独行的做法脱离了一般的叙事规律,所以会给观众造成理解上的困难,《党同伐异》在票房上的失败大多源于此。《党同伐异》之后,使用这类平行表现的例子虽然也能看到,但相对罕见,只能在《我的美国舅舅》(1980)这一类带有实验性质的电影中看到。今天,有些结构比较松散的影片会模仿《党同伐异》,设置数个看似不相干的故事,如《撞车》、《地球之夜》(1991)、《通天塔》等,与《党同伐异》的各故事线间完全没有关系不同,这些故事中的主人公会出现在另一个不相干的故事之中,如《撞车》中的警察。另外,《撞车》和《地球之夜》中发生的故事完全有可能是同时性的。所谓物极必反,在这一意义上,这些影片的平行蒙太奇表现反倒

有一种向经典平行靠拢的趋势。

平行蒙太奇从表述时间的同一性到表述时间的非同一性,其外在的形式并没有太大的变化,还是以平行叙事和交叉轮替的剪辑为主,但平行叙述的故事之间的关系却发生了巨大的变化。在同时性的情况下,叙事线外部的因果连缀及自身因素的平行并置是必须的,因为尽管有不同叙事线的存在,但被叙述的故事只有一个,所以是因素平行。在非同一性时间的情况下,平行蒙太奇表述的平行故事之间往往没有直接的制约关系,所以是故事平行;故事之间有关系的话往往也是深层的、精神层面的,因为不同时间的故事只能被表述为过去的或未来的,不可能与现在时态下的事物有直接的瓜葛。从上述的案例可以看到,这样的情况只是一种基本状况,经常会出现例外,特别是在"幻游"(游戏)的情况下。"幻游"是一种特殊情境,它可以通过把非现实处理为现实,从而改变时间的性质。

第四节 关于交叉剪辑

"交叉剪辑"在英语中为"cross cutting","平行蒙太奇"在英语中为"parallel montage"。一般来说,这两个词组在使用上没有区别,这样说的原因有以下四个。

第一,这两个词都与比喻有关。电影在放映过程中的时间流逝具有物理上的连续性,所以当人们在故事中区分发生在相同时间(或不同时间)、不同地点的事物时,必须对一以贯之的线性物理时间加以破坏性的描述,而"交叉"(cross)和"平行"(parallel)都是对这种"破坏"的形象性的比喻。具体而言,"交叉"形象地表现了具有不同内容的胶片的连接,"平行"则形象地表现了线性故事中的不同线索。

第二,"交叉"和"平行"具有相同的意思,所以在使用的时候仅取其一。比如,波德维尔说:"交叉剪接(cross cutting)是一种操控时间的风格表现形式,叙述在两个以上的故事线之间来回剪接。"[①]又如,梭罗门在谈到格里菲斯的《党同伐异》时说道:"在四个故事都临近结局时,格里菲斯开始比前面

① [美]大卫·波德维尔:《电影叙事:剧情片中的叙述活动》,李显立译,台湾远流出版事业股份有限公司1999年版,第188—189页。

部分更快地交替切入(主要是没有摇篮的形象在中间干扰)。他以一场追逐开始,然后切入另一场追逐,延迟每一个故事的结局,造成了极大的悬念。"①这里使用的"交替"应该就是指"交叉"。再如我国学者傅正义,他在讨论电影时间和空间的问题时提及交叉剪辑,认为这是一种"将多层次、多事件、多条动作线、多种时态进展有机地组织在一起的时空结构方式"②。以上都是仅提及交叉剪辑的例子,这些理论家在讨论问题时不再使用平行的概念。再看仅提及平行蒙太奇的例子。阿里洪在他《电影语言的语法》一书中,只说"平行"而不说"交叉",他把所有的平行分成两个大类:一是在同一空间中的平行;二是在不同空间,却"有一种共同的动机使它们联系起来"③的平行。阿里洪的平行概念分类从空间的同与不同两方面入手,囊括电影中所有的并列现象,也包括人物对白的正反打。以上例子表明,不论在表述中使用的是交叉还是平行,实际上指的都是同一事物。

第三,由于交叉和平行是对同一事物的描述,所以两个概念可以同时使用。例如,林格伦在自己的著作中说:"……他首次应用平行发展的手法,即把两个同时进行场面分成许多片段,交替地在银幕上出现,借以把剧情引入高潮,……他除了用快速剪辑、交替切入、平行发展和细节特写等手法以外……"④如果我们把这段文字中的"交替"理解成"交叉",那么可以说林格伦是同时使用了交叉和平行的概念。不过,林格伦在使用平行概念时涉及的是电影故事的结构;在使用交叉概念时,涉及的则是具体的剪辑。这两个概念指向影片中的同一件事情,只不过作者因视点不同而同时使用了不同的概念。类似的做法我们还可以在赖兹和米勒的书中看到,他们说:"一般来说,那些运用最快剪接手段的片断,总是那些包含着两条平行的行动线交叉剪辑的段落。"⑤这里使用的"平行"和"交叉"因出于不同角度的论述而表现得更为明显。爱因汉姆的表述也类似,他说:"用顺序的或交错剪接的方式把若干完整场面连接起来,即提摩盛科的'平行事件',普多夫金的'动作

① [美]斯坦利·梭罗门:《电影的观念》,齐宇译,中国电影出版社1983年版,第136页。
② 傅正义:《实用影视剪辑技巧》,中国电影出版社2006年版,第22页。
③ [乌拉圭]丹尼艾尔·阿里洪:《电影语言的语法》,陈国铎、黎锡等译,中国电影出版社1981年版,第8页。
④ [英]欧纳斯特·林格伦:《论电影艺术》,何力、李庄藩、刘芸译,中国电影出版社1979年版,第65—66页。
⑤ [英]卡雷尔·赖兹、盖文·米勒:《电影剪辑技巧》,方国伟、郭建中、黄海译,中国电影出版社1982年版,第294页。

的同时发展'。"①麦茨也同时使用了"轮替"和"平行"的概念（可以把"轮替"视作与"交叉"接近的概念）。类似的情况在有关广告的研究中也很常见,梅萨里在研究1984年里根竞选连任的政治广告影片《新的开端》时指出,将里根就职典礼的画面与一组工人、农民的镜头交织在一起,"这种两个形象流之间的交叉剪切（cross cutting）是叙事影片中已经确立的一种惯用手法。如果这是一部故事片或者是电视节目,那么这种平行编辑手法（parallel editing）很可能被用来表示两组同时发生的时间之间十分直接的时空关系……"②梅萨里的意思是说,广告中的交叉剪辑具有不同于电影叙事中平行蒙太奇叙事的含义。我国学者李稚田在他的《影视语言教程》中也在从不同角度讨论具体问题时分别使用了交叉剪辑和平行蒙太奇的概念③。

第四,把相同时间不同地点的表达称为"交叉",把不同时间的表达称为"平行"。这样的做法是把我们所指称的经典平行蒙太奇称为"交叉剪辑",而把所有不同时间的平行表达称为"平行蒙太奇"。"自1908年D. W.格里菲斯等人开始拍摄追逐片之后,时间、空间前后延续的模式发生了变化,交叉剪辑成为增加张力的一种常用手段,……如果剪辑方式所制造的不是共时性而是对比或对偶,这往往就称为平行剪辑（parallel cutting）。"④这样的用法在马尔丹那里也能看到,他把具有"严格同时性"的并列称为"交叉",把"毫不重视时间……将许多时间相距可能是十分遥远的事件并列在一起"称为"平行"⑤。这样的做法类似于我们所说的"因素平行"和"故事平行",但正如我们在前面所讨论的,因素平行和故事平行都不是绝对的,它们之中有时也会出现彼此交换的情况。比如《教父》中婴儿受洗和黑道杀人显然是两个"故事"的平行,但它们却发生在同一时刻。

基于上述讨论,我们认为,对于交叉和平行概念的使用还是不要混淆为好。为了避免混乱,在一般情况下,我们选用其一即可。也就是说,如果我们的讨论不涉及个别的语境,我们就应该只使用平行或交叉的概念;或者在不同视角对同一事物展开描述时使用二者,如同林格伦、赖兹、米勒、爱因汉

① [德]鲁道夫·爱因汉姆:《电影作为艺术》,杨跃译,中国电影出版社1981年版,第78页。
② [美]保罗·梅萨里:《视觉说服:形象在广告中的作用》,王波译,新华出版社2003年版,第7页。
③ 李稚田:《影视语言教程》,北京师范大学出版社2004年版,第124、129页。
④ [荷]彼得·菲尔斯特拉滕:《电影叙事学》,王浩译,北京师范大学出版社2020年版,第83—84页。
⑤ [法]马赛尔·马尔丹:《电影语言》,何振淦译,中国电影出版社1980年版,第132、134页。

姆那样。从中文使用习惯来说,交叉剪辑一般用在时长较短,节奏频率较快的段落,而平行蒙太奇则更多地用于叙事层面的描述。前者着眼于相对狭隘的局部,后者更为顾及相对宏观的大局,两者仅在使用习惯上有所差别,在学术上并不具有不同的定义。

结　　语

表 1-1 总结了平行蒙太奇的视听表现方式。具体来看,从 1 到 4,不同的平行方式在叙事上的客观性基本为由强而弱,主观的表现性则是由弱而强。一般来说,叙事客观性越强,其表现手段也就越接近自然;表现性越强,其表现手段的假定性也就越强。这在第 1 类和第 4 类中表现得最为明显。第 2、3 类居于过渡带,它们都是在同一空间中的叙事,第 2 类明显倾向于经典的方法,也就是囿于外部的叙事;第 3 类则转向内部,开始呈现出表现的意味。第 1 类和第 4 类是两个相对独立的极端,第 1 类倾向一般电影的客观化叙事,第 4 类则倾向于主观化的叙事。

表 1-1　平行蒙太奇分类表

序号	叙事	时间	空间	主要平行方式	主要特点
1	流畅	同	不同	因素平行	经典方式,是表现悬念和紧张的常见有效手段,"最后一分钟营救"为其最早的发端
2	(折衷)	同	同	因素平行	人为分离,有较强的戏剧性,正反打是这一类型中最常见的表现方法
3		不同	同	故事平行	参照回环,假定性较强,往往用于表现影片制作者的观念或剧中人物的想象和幻觉
4	表现	不同	不同	故事平行	人为拼合,经常用于剧中人物的叙述或闪回段落,故事往往虚实相间,或通过"幻游"强行勾连

我们对于平行蒙太奇的讨论是在一个时空全排列的框架下进行的,在实际的运用中,表 1-1 中的第 2、3 类被人们赋予了其他的称谓,如"正反

打""闪回"等,从而将其平行并列的形式淡化了。这也是为什么在提到平行蒙太奇时,人们总是把目光投向趋于经典和表现的两个端点。看来,格里菲斯在早期电影中便能创造出这两种平行方式并非偶然。其实在早期电影之后,人们创造了许多与平行蒙太奇相关的形式,充填了这两个端点之间的空隙,丰富了它的样式。同时,这也为两个看似毫无联系的端点找到了彼此勾连的路径,形成了一种由外而内的过渡,如果缺失了这样一种勾连,观众在理解影像叙事时必定会产生某种程度的困惑。

此外,在平行蒙太奇的发展过程中,还出现了不同类型间彼此嵌套、交相错置的样式,在电影《时时刻刻》(2002)的开头,女主人公写绝笔信与她走向河边自杀的镜头平行并列,属于不同时间、不同地点的"人为拼合"。但是,在这种平行中,还设置了另一条女主角家人回到房中看到绝笔信奔出施救的叙事线,这条线与写信是不同时的,但与河边准备自杀的女主角可以是同时的。换句话说,这条线与自杀线属于同一时间、不同地点的"经典平行",与写信则构成不同时间、相同地点的"参照回环"。与之类似,中国电影《枯木逢春》(1961)中也有嵌套式的表达,在"毛主席来了"这场戏中,男主人公的眺望与被他看见的田野植物形成了同时同地的"人为拆分"式平行。在这一平行中,不同时、不同地的树林、花卉、水稻抽穗和棉桃绽开又构成"人为拼合"式的平行。这些互相嵌套的平行可以有多种多样的组合形式,并且都可以用平行蒙太奇的四种基本样式加以分析,此处不再展开。

思考题

1. 平行蒙太奇有哪些类型?它们之间的关系如何?
2. 为什么表现同一时间、不同空间的平行蒙太奇最为经典?
3. 平行蒙太奇在什么情况下趋向于表现?
4. 因素平行和故事平行有何不同?

第二章

悬 念

悬念不仅是电影语言关注的问题,也是所有叙事作品关心的问题。我们甚至可以说,任何一部影片都少不了悬念,推理片或悬念电影更是娴熟地使用这一修辞手法的重要类型。自希区柯克首创悬念一说,今天电影中的悬念已经无处不在,战争片、动作片、警匪片、科幻片等均大量使用这一手法。

第一节 什么是悬念

研究者从不同的方向考量悬念的概念,有人从伦理学出发,有人从心理学出发,也有人从叙事学出发。下面,我们先对相关情况作一说明。

一、悬念诸说

我们在此处简要罗列五种,并展开论述。

1. 伦理说

诺埃尔·卡罗尔有关悬念的研究基本上是立足于伦理学的。他说:"当作为情感状态对象的事件的发展过程指向逻辑上对立的两个结果,并且其中一个是邪恶的或不道德的,却是可能的或有希望的,而另一个是道德的,却是不可能的或没有希望的,或只与邪恶的结果具有同样的可能性时,悬念就起控制作用了。"①电影《摩羯星一号》(1978,图2-1)中,几名宇航员登上了宇宙飞船,就在准备飞向太空之时,他们收到了飞行取消的通知。然而,

① [美]诺埃尔·卡罗尔:《超越美学》,李媛媛译,商务印书馆2006年版,第414页。

他们却在电视上看到了报道他们顺利升空的新闻,原来他们陷入了一场阴谋,某国宇航局欺骗民众以达到不可告人的目的。片中邪恶的一方控制了一切,道德的、正义的一方陷入了被动,毫无希望,这时悬念便产生了,观众开始积极地关注事态的发展。

图2-1 《摩羯星一号》

2. 时空说

在卡尔·契莱克看来,悬念是某种时空关系作用于人体的结果,他说:"在今天的观影中,悬念人体刺激是通过一种时间的迟滞表现出来的。严肃推理的干预改变了保持着缓慢运行的事件表现的结构,这一事件不是通过持续便是通过连续来构成的。为了诱导人体悬念,瞬间转向对某人过去时的回忆,转向在现在时呈现出某些不可见的未来等都不够充分,悬念为自己的活力作了清晰的描绘,它唯一不能做到的是保持'现在',满足于瞬间,这种来自于愿望和回忆的活力,总是在'现在'有所缺失,愿望和回忆使人的眼睛和耳朵总是有着别样的地点、别样的时间和别样的形式。某种时间的向量存在于人体关注的悬念动力,它驱动过去时或将来时,无论如何它摆脱了现在的状况,因此,人体处于了他的内部,他需要一个证明其在场的展望:在悬念中,作为注意的人体感觉并找到自身,由此而建构他的人体图式。"[1] 按照契莱克的说法,悬念是在愿望和回忆这样一种未来和过去的时空中形成的。他研究视野下的悬念原理指涉人类主体建构的感知模式,并被描述为一个心理知觉原发的过程。

[1] [德]卡尔·契莱克:《悬念和人体图式》,《Montage/Av》(德国)1994年第1期,第119页。

3. 心理说

彼得·乌斯说:"我基本上同意曼德和胡波的观点。根据他们的看法,在知觉和情绪之间存在一个狭窄的通道,这两者从两个不同的角度反映了人的自身行为。鉴于情绪的状况,我认为悬念的关系便在这两个因素之间。"①这里提到的曼德(Heinz Mandl)和胡波(Goehter Huber)是两位心理学家,他们相关的论述记录在一本名为《知觉和情绪与群体状况理论的关系》的心理学专著中。乌斯主要立足于现代心理学的研究成果去考察悬念,认为悬念产生的主要原因有赖于人类的某种心理机制。

4. 聚焦说

"聚焦"一词来自叙事学,指叙述者视点注视的对象。米克·巴尔说:"我们注意到,悬念可由后来才发生的某事的预告,或对所需的有关信息的展示沉默而产生。在这两种情况下,呈现给读者的图像都被操纵。图像由聚焦者给予。"②我国学者王昕以宋代公案小说为例,对悬念的聚焦进行了很好的说明。她在分析《简帖和尚》时指出,流氓和尚出场时,听众并不知道他是何许人,因为此时人们的视点聚焦在首次与和尚见面的女主人公身上,听众只能通过她的视点来了解和尚。在这样的情形下,听众与女主人公一样,都被蒙在鼓里,悬念便由此产生了。"因而在这篇公案小说中,叙事主体不单是要变动故事结构的线性次序,同时它还通过对说书人视角的利用和控制,来呼应和加强悬念式结构所造成的神秘感。"③也就是说,悬念是由视角的差异造成的。

5. 畸变说

畸变是罗兰·巴特在分析叙事符号与意义的关系时提出的一个概念。他说:"普遍的畸变给叙事作品的语言打上了特有的记号:纯逻辑的现象。因为,畸变的基础是一种经常是遥远的关系,并且因为畸变调动某种对智力记忆的信心,所以畸变不断地用意义取代所叙事件的单纯的复制。……'悬念'显然只是畸变的一种特殊的或者说夸张的形式:一方面,悬念用维持一个开放性序列的方法(用一些夸张性的延迟和重新推发的手法),加强同读者(听众)的接触,具有明显的交际功能;另一方面,悬念也有可能向读者提

① [德]彼得·乌斯:《电影悬念的基本形态》,《Montage/Av》(德国)1993年第2期,第102页。
② [荷]米克·巴尔:《叙述学:叙事理论导论》(第2版),谭君强译,中国社会科学出版社2003年版,第191页。
③ 王昕:《话本小说的历史与叙事》,中华书局2002年版,第76页。

供一个未完成的序列,一个开放性的聚合(如果象我们所认为的那样,凡是序列都有两极),也就是说,一种逻辑混乱。读者以焦虑的快乐(因为逻辑混乱最后总是得到补正)的心情阅读到的正是这种逻辑混乱。因此,'悬念'是一种结构游戏,可以说用来使结构承担风险并且也给结构带来光彩。因为悬念构成真正的理智的'激动'。悬念以表现顺序(而不再是系列)的不稳定性的方式,完成了语言概念的本身。"[1]罗兰·巴特的说法带有明显的结构主义色彩。他从事物排列的顺序为切入点来讨论悬念,从而认为悬念是一种对正常排序的游戏,"一种逻辑的混乱",但他并没有因此而排斥心理学的分析。

此外,还有认同说,即认为悬念来自观众对剧中人物的认同;"情感—认知"说,认为悬念是不确定认知和恐惧情感的产物;小笠原隆夫则认为,当影片在有限的时间内预告即将发生某事,悬念便产生了,如午夜12点,灰姑娘华丽的服饰将消失,但指针正指向12点而灰姑娘还在跳舞时,悬念就产生了;另外,影片中出现的某一重要逃生通道、某一象征性地点都有可能构成悬念[2];等等。总而言之,这些说法不是隶属于上述我们讨论过的某一种说法,便是与其大同小异,故此处不再一一列举。

以上的各家之说都有独特的研究角度和基础理论背景,我们从电影语言修辞的角度出发,认为悬念毫无疑问是人的一种情感,尽管出发点不同,但以上的各种说法最终还是汇聚在人的情感之上,所有关于悬念的讨论都是在讨论阅读文本时的"悬念感"。

二、情感的渲泄和模拟

我们说悬念是一种情感,是因为人们可以从自身的体验中发现它具有一般情感所具有的特征,如传染性、固定的外在行为表现及可模拟性等。传染性和固定的外在行为表现比较好理解,这两者密不可分,因为没有固定的行为表达便不可能被理解和传递。人们在对具有社会群体行为的动物的观察中发现,认知行为和情绪的产生并不一定具有先后的秩序。例如,在一群猴子中,有一只偶然地发现了躲在草丛中的豹,它立刻惊恐地大叫起来,这

[1] [法]罗兰·巴特:《叙事作品结构分析导论》,张寅德译,载于张寅德编选:《叙述学研究》,中国社会科学出版社1989年版,第36—37页。
[2] [日]小笠原隆夫:《日本战后电影史》,苗棣等译,北京广播学院出版社2001年版,第229—244页。

在某些自然科学家那里被称为"信号",可以理解为一只猴子发出了"此处有危险"的信号。其实,这只猴子并不能告诉其他猴子它发现的危险动物是蛇、豹、虎或其他什么能够上树的猛兽,充其量只能有非常粗略的分类,如区分出危险是天上飞的,还是地下跑的。如果它能从众多对它们具有威胁的动物中准确地描述某一种的话,那么它就具有语言能力了。但我们知道,除了人之外,没有其他动物具有这样的能力,心理学的研究已经证明了这一点:"……黑长尾猴作出的不同反应可能只是表示不同的危险程度,而不是指任何具体事物,……这一解释得到实验的支持。黑长尾猴在看见鹰时发出'chirp'声,这种叫声通常是对狮子作出的反应。这表明猴子认为狮子和鹰有着同样的威胁性。这儿的启示在于,我们观察到的(听到的?)动物的具体叫声并不必然表明这些动物在脑中有着具体的所指对象。"[①]科学家对动物的研究表明,在它们那里,"语言"表述中的情感与认知不能分离。为什么说情感是可以模拟的呢?按照心理学家的说法,情感与人的丘脑有关,这一点已经被实验证明[②]。这也就是说,情感不受人的主观意志控制,人们不能任意地呼唤自己的情绪,而必须通过一定的媒介。这个媒介可以是一件事情、一则消息、一个声音、对某一信号的反应或对某种规定情景的想象[③],简而言之,这个过程会产生一种心理和生理的刺激。当人们在非自然的情况下人为模拟某一媒介而导致情感产生时,就形成了我们所说的情感模拟。正是因为情感可以被模拟和传递,它才成了艺术语言的修辞。

把这件事情说得通俗易懂的是社会学家。在第二次世界大战之后,德国著名社会学家埃利亚斯(图2-2)认为,人类社会走向文明,实际上就是一个不断克制和压抑人的原始情感的过程,按照他的理论,人类在走向社会化的过程中,势必要使自己个人化的情感符合社会化的要求。也就是说,在顾及自身的同时,人们也要学会顾及他人,不能让自己的情感任意发泄,否

① [美]约翰·贝斯特:《认知心理学》,黄希庭、张志杰、周榕等译,中国轻工业出版社2000年版,第207页。
② 参见中国大百科全书出版社不列颠百科全书编辑部编译:《不列颠百科全书》,中国大百科全书出版社1999年版,"情绪"条目。另外,"埃克曼的实验表明,某种情绪状态所特有的身体状态的片段就足以产生相应的感觉"(同上书,第119页)。这也说明,情绪的产生并不一定需要完整的外来刺激。
③ 演员的表演往往通过这种方法来诱导自己的情绪,斯坦尼斯拉夫斯基的理论便是这一方法的集大成者。参见[苏]斯坦尼斯拉夫斯基:《演员自我修养》(第二部),郑雪来译,中国电影出版社1986年版。

则的话,整个社会秩序便会遭到破坏。但是,人类那些被压抑的情感,那些在当今社会中不再被需要的情感应该如何处置? 走向文明的人们不再需要诸如愤怒、惊恐等来提高肌体的力度或反应能力,给对方狠狠的一击,也不必随时准备逃之夭夭。这些成千上万年来形成的人的肌体能力和遗传基因,并不会随着人类理智对其的压抑而

图 2-2 诺贝特·埃利亚斯

在短时间内消失,如果不加以释放和引导的话,便会造成人的心理甚至生理的病变。这正是弗洛伊德的理论。按照埃利亚斯的说法,人类模拟或释放压抑情感的方式是通过体育、艺术,当然,也包括电影。他说:"不过在文明社会的日常生活中,以'比较文雅'和比较巧妙的形式出现的这些情感仍然有其限定的、合法的位置的。对于随着文明的进展在人的情感方面所发生的转变来说,这一情形是很有典型意义的。比如,人的战斗欲和攻击欲在社会许可的情况下在体育比赛中得到了表现。这些欲望主要表现在'观看'中。比如像在拳击赛的观看中以及类似的白日梦中,人们把自己与那些可以在压抑的、有节制的范围内宣泄这些情感的人等同起来。这种在观看中、甚至在倾听中,比如像通过收听无线电广播,来发泄情感的做法,是文明社会的一个明显的特征。这一特征对书籍、戏剧的发展起到了一定的作用,对确定电影在我们这个世界上的位置则起到了决定性的作用。"[①]有些理论家把这种现象比作一面镜子,人们在潜意识中渴望得到的东西,在现实社会中无法得到满足,于是便在文学、艺术、体育这样的反映或模拟已不复存在或很少存在的事物的镜像中得到满足,那些被压抑的情感在观看这样的镜像时得到释放[②]。

[①] [德]诺贝特·埃利亚斯:《文明的进程:文明的社会起源和心理起源的研究》(第一卷·西方国家世俗上层行为的变化),王佩莉译,生活·读书·新知三联书店1998年版,第310页。

[②] 克雷维列夫的说法可作为参照:"原始人的情绪波动非常之大,这点由于逻辑思维的稚弱而益烈;逻辑思维只有发展到更高阶段,才能在理性的控制下把情感纳入心平气和的轨辙。"参见[苏]约·阿·克雷维列夫:《宗教史》(上卷),王先睿、冯加方、李文厚等译,中国社会科学出版社1984年版,第16页。

从某种意义上说，人类文明的历史便是那些"无用情感"的压抑史。我国考古发现："大司空村（殷商遗址）的发掘报告给我们展示的，不只是商代人祭的血腥，屠剥人牲固然是献祭者给诸神和自己加工食物的过程，但献祭者似乎也喜欢观赏人牲被剁去肢体后的挣扎、绝望和抗争。献祭是一种公共的仪式和典礼，从这种血腥展示中获得满足感的，应该不只是使用刀斧的操作者，更还有大司空村从贵族到平民的广大看客。"①要到周代的"革命"之后，商人的这一陋习才被彻底废止。更晚一些的罗马人也是把奴隶的格斗、人兽的搏斗视作仪式，人们从中获得快感。这种以暴力宣泄情感的方式在西方一直延续到中世纪。埃利亚斯告诉我们："私人械斗，家庭复仇和族间的血仇，不仅仅是发生在出身高贵的人中间。十五世纪城市生活中到处充满了家族之间以及集团之间的争斗。就连市民，那些小人物，比如像铸币匠、裁缝和牧童，也动不动就拔刀子。……当时的习俗还是充满暴力的。人们特别喜欢用暴力来满足自己的激情。"②"街头暴力的目标多半针对的是人而非财物。在1405到1406年间（巴黎第一个可靠的犯罪数据），巴黎刑事法院的案件中有54%是'激愤犯罪'，只有6%是抢劫。1411到1420年间，有76%是激愤的暴力伤害案件，7%是偷窃。"③我们可以从图2-3中看到，人类的情绪经过压抑走向文明。文明人的情感释放有两条途径，一条是回到过去，以过去同样的方式进行发泄，我们把这种发泄称为野蛮行为或犯

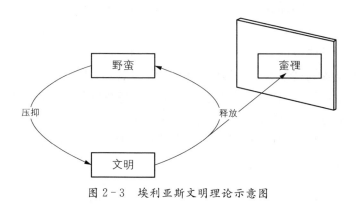

图 2-3 埃利亚斯文明理论示意图

① 李硕：《翦商：殷周之变与华夏新生》，广西师范大学出版社2022年版，第408页。
② ［德］诺贝特·埃利亚斯：《文明的进程：文明的社会起源和心理起源的研究》（第一卷·西方国家世俗上层行为的变化），王佩莉译，生活·读书·新知三联书店1998年版，第307页。
③ ［美］理查德·桑内特：《肉体与石头：西方文明中的身体与城市》，黄煜文译，上海译文出版社2006年版，第187页。

罪。在当今社会中,这样的发泄是不容许的,是被法律严令禁止的。另外一条途径则是以变相的方式模拟过去,以使人的情绪得到发泄,这在今天的社会是被容许的。尽管是在距今不远的20世纪上半叶,人们还不能完全理解这种方式,对部分电影、爵士乐和标新立异的服饰等予以指责,但在今天,这已经不再成为一个问题。

由上述理论出发,我们可以清楚地知道,几乎所有被抑制的情绪都能在艺术作品中得到模拟,只不过因为艺术类别的不同,其模拟方式也各不相同罢了。非叙事性的音乐和舞蹈可以直接刺激人产生情绪,其模拟的成分较少;文学、戏剧、电影这类叙事艺术则着重模拟那些对情绪能发挥作用的事物,经过模拟产生的情绪往往并不一定是人类自我压抑的结果,如恐怖、悬念等,今天的人们并不憎恶这类情绪,是因为环境的改变使这一类情绪不再被需要或极少被需要了。就以恐怖为例,现在人们的社会生活相对稳定,令人恐怖的事物凤毛麟角,人们需要发泄的恐惧情绪远远大于人类社会中出现的具有恐怖性质的事物。因此,每次出现水灾、火灾和各类事故时,总少不了许多"吃瓜群众"。不仅在中国如此,在西方也是如此。1972年9月,奥林匹克运动会在德国的慕尼黑举行,当绑架以色列运动员的巴勒斯坦恐怖分子在飞机场与警察交火时,大批好事者驱车赶往机场"看热闹",一时间道路为之阻塞,前往增援的军队被堵在路上,一个小时后才赶到现场。所有以色列运动员已经全部被害,无一幸免。悬念也是如此,今天的人们大多生活在有保障的社会之中,至少可以说他们乐于生活在有保障的社会之中,因为有保障的生活没有饥寒、生命威胁之虞,所以也就少有悬念。可以说,是日常生活中悬念的匮乏,造就了文艺作品中悬念的丰裕。

三、悬念公式(概念)及范围

我们体验到的悬念似乎不是一种单一的情绪,而是多种情绪的复合。从我们自身的体验来说,只有我们在紧张的情况下对某一事物带有疑问或忧虑的关注时,才会产生被我们称作"悬念"的这样一种情感。如果一定要对悬念进行描述的话,可以说它是一种带有疑问性质的紧张情绪。

"紧张+疑问=悬念"这一公式最早是希区柯克提出来的(用罗兰·巴特的话来说是"理智的激动")。这里所谓的"紧张"指的是情感,"疑问"指的是认知(思维)。因此悬念也可以解释为一种带有认知特色的情感,认知和情感在悬念的状态下是一体的,我们不能将两者明确地区分开来。如果

我们能够对它们进行区分，那便不再能称为"悬念"。希区柯克对这一点作过非常明晰的表述，他说："对我来说，神秘往往不包含悬念。例如，在Whodnit（推理小说或神秘小说）里，悬念是不存在的，而只有一种知性上的疑问。所以它只能引起一种缺乏激情的好奇；而激情正是悬念所必不可少的因素。"①

　　希区柯克这里所说的意思似乎与我们一般的理解有些出入。推理小说一般被视作能提供悬念并引人入胜的作品，但希区柯克说的显然不是同一件事。在他的说法中，推理如果没有激情，那就只是推理，它只是一种疑问，不能构成悬念。这样的说法是有道理的。我们从自身的经验可以知道，疑问本身并不能构成悬念。纯粹的疑问可以从解数学题中获得，当老师在黑板上进行数学运算时，每一步都是在解答学生的疑问，当老师得到最终的答案，学生的疑问也就因此而消除。学生在这一释疑的过程中没产生任何的紧张情绪，所以也就不存在悬念。但是，如果运算者不是稳操胜券的老师，而是一个学生，他每一个步骤的正确与否都与某个严重的后果相关，如与升学的成绩挂钩或与获得某种荣誉相关，这样悬念就产生了。这时的旁观者已经脱离了纯粹求知的状态，同学们关心的是他们那位正在演算的朋友是否会承担某种后果，而不仅仅是关心他的演算正确与否。英国独立电视台的游戏节目《百万富翁》（这一节目很快便在全世界风靡）将问答与金钱挂钩，释疑解惑的认知成为次要的娱乐，而强烈的悬念成了吸引观众的手段②。又如，美国的真人秀节目《幸运者》异曲同工，谁将被淘汰看起来是一个生存技能优劣的问题，但实际上却是与金钱直接挂钩的，认知已经成了极为次要的问题，属于非认知的且能够引起强烈情感的伦理和社会问题成为巨大的悬念，吸引着观众。从电影的角度来看，确实也存在那种以推理为主却很少能激起人们情绪的影片，如英国电影《尼罗河上的惨案》（1978，

① ［法］弗朗索瓦·特吕弗：《希区柯克论电影》，严敏译，上海文艺出版社，1988年，第50页。
② 金钱在某种情况下能够引导出悬念，可以参考美国《纽约时报》文化评论员弗兰克·里奇的说法。他写到，当历史学家回首新千年到来之际，他们将发现"整个国家正沉迷于一个叫作《谁想成为百万富翁》的电视知识竞赛节目中。……不但《百万富翁》拥有大量观众，而且在观众被'细分'的时代，当不同口味的观众被各具特色的有线频道区别开来时，《百万富翁》正像当初的《我爱露西》一样，将各阶层的美国人拉拢到电视机旁。注意力不持久的儿童和坏脾气的青少年在收看。父母们在收看。老年人在收看。谁会想象白宫性丑闻长期调查和办公室滥杀案会有更美好的结局？至少，这种G级的文化价值将整个美国家庭团结到了一起——贪婪！"参见［美］詹姆斯·B.斯图尔特：《迪斯尼战争》，赵恒译，中信出版集团2006年版，第227页。

图2-4)、日本电影《犬神家族》(1976)等。在这些影片中,人们为了争夺财产而互相杀戮,一部影片在不长的放映时间内要死掉许多人,观众既不为死去的人悲哀,也不为杀人者愤恨,只是享受疑问破解的过程,或者说观众主要的注意力放在疑问的破解上,情感也许会有,但很少、很弱。

图2-4 《尼罗河上的惨案》中的杀戮镜头

希区柯克所追求的悬念与一般的推理究竟有何不同?从形式上看,能否牵动观众的情感是一个重要的区别。从悬念构成的机制上看,所谓情感与认知的"完美混合"其实是人类发展历史上一个相对原始的阶段,今天的人们在自己的生活经验中已经很少能体验这样的混合了。这种"混合"被深深地埋藏在潜意识之中,非混合的推理则更符合现代人趋于理性的思维方式。在他们的现实生活中,认知与情绪在绝大部分情况下都是分离的,悬念这样一种情绪在现今人类的生活中已经不多见了,我们在生活中更多能体验到的往往是单一的紧张和单一的疑问,所以我们在自然生活中产生的关注远不如在模拟状态下产生的悬念那么强烈。由此我们可以知道,希区柯克要求的悬念是能够触动人们潜意识中被埋葬的某种原始情感(混合状态的情感),而不是作为一般意义上的推理。希区柯克的悬念是一种更为接近所谓"艺术"的悬念,推理的悬念则更接近人们日常生活中的悬念。

对于我们中国人来说,这里会碰到一个表述上的困难:在一般的理解中,悬念既包括希区柯克所说的激情悬念,也包括冷静思索的推理悬念,我们在叙述的时候无法在概念上区分它们。英语"suspense"的原意是"悬挂",悬挂的物体容易坠落,所以会引起人们的不安。汉语中也有"千钧一发""悬

而未决"和"民之悦之,犹解倒悬也"(《孟子·公孙丑·上》)等说法,所以用"悬念"一词对译是十分准确的。但是我们在讨论悬念时,却很难找到相应的词汇来解释它,将悬念拆分成"认知"和"紧张"也是无奈的做法,因为按照希区柯克的说法,这两者本是不可分的。使用"紧张"一词来解释悬念显然不是那么充分,因为有时我们会发现某些忧虑、不安或兴奋、激动都有可能同认知一起构成悬念,紧张可能只是表现了人们口语中所说的"悬",而没有顾及"念"。使用"紧张"这个词来解释悬念的灵感来自德语"Spannung"(紧张)。德国人用这个词来翻译英文的"悬念",因为不能准确对译英文的意思,德国人也写了许多文章加以解释。这里之所以借用德文的说法来解释悬念,是因为悬念中确实含有紧张的成分。按照《希区柯克论电影》一书的译法,用"激情"来解释悬念似乎更为不妥,因为"激情"一词的涵盖范围更广,往往用于描述愤怒、疯狂、大喜过望、绝望等情绪,与悬念概念的交集非常有限。因此,在没有找到更为贴切的词语之前,我们只能对"紧张"作一种相对宽泛的理解,包括不安、焦虑等,并将其与带有疑问的认知"化合",以使它符合悬念的本意。

第二节　信　息　悬　念

当我们知道悬念是由"紧张"和"疑问"两个要素构成,我们便可以对这一修辞手法进行具体的讨论。不过首先需要说明的是,我们此处的讨论仅针对典型案例。比如,乌斯在他的文章中将影片《克莱默夫妇》(1979)视作具有悬念的影片,在一般的理解中,一场为了争夺孩子的官司尽管也可以被称为悬念,却不具有希区柯克所说的那种能使人汗毛直竖的紧张感。反之亦然,在许多恐怖片中,某些镜头能引起人们的高度紧张,却不一定产生疑问。比如在斯皮尔伯格的《大白鲨》(1975)中,当鲨鱼将人生吞时,或许有人也会产生"他能够活下来吗?"的疑问,但相较于紧张感来说微不足道,所以这样的疑问几乎可以忽略不计。诸如此类的案例不在我们的讨论范畴。

悬念的前身是推理,推理电影有必不可少的三个要素,即焦点、信息和拼图,三者环环相扣。信息必然是围绕某一焦点事件的信息,拼图则是把散乱无序的信息拼合成完整有序的图形,从而达到推理释疑的目的。比如,在经典推理影片《东方快车谋杀案》(1974)中,侦探波洛登上了从伊斯坦布尔

第二章 悬　念

前往伦敦的火车,车上发生了凶杀案,凶杀案即为焦点;围绕这一焦点,波洛展开了调查,乘客的身份、阶级、职业、信仰各不相同,所有的信息散乱驳杂,波洛必须从中理出头绪;最后,波洛拼合有效信息,判断这是一起十二人共同作案的预谋复仇杀人事件。悬念与推理的不同之处在于,它要在推理过程中注入有关"紧张"的元素,具体方法便是拿"信息"这一要素开刀。

一、信息落差

众所周知,希区柯克为悬念提供了最为经典的解释。他在一次相关的采访中举例说:

> 我们在火车上聊天,桌子下面可能有枚炸弹,我们的谈话很平常,没发生什么特别的事。突然,"嘣!"爆炸了。观众们见之大为震惊,但在爆炸之前,观众所看到的不过是一个极其平常的、毫无兴趣的场面。现在我们来看悬念。桌子下面确实有枚炸弹,而且观众也知道,这可能是因为观众在前面已看到有个无政府主义者把炸弹放在桌下的。观众知道炸弹在一点整将爆炸,而现在只剩下一刻钟的时间——布景内有一个时钟。原先是无关紧要的谈话突然一下子饶有趣味,因为观众参与了这场戏。观众急着想告诉银幕上的谈话者:"别尽顾聊天了,桌下有炸弹,很快就要爆炸。"上述第一种情况,观众只有在爆炸的十五秒钟内体验到惊栗;而第二种情况,我们给观众足足十五分钟的悬念。结论是必须随时让观众知道剧中人可能会做什么,除非这个悬念系奇峰突起之笔(亦即作为趣闻轶事的核心是一个出乎意料的结局)。①

这是希区柯克被引用最多的一段名言,有许多相关的讨论。有人从心理学出发,认为悬念来自一种积极的心理状态,这种心理状态导致了时间的迟滞和延长,悬念便产生于这样一种奇特的心理状况②。其实,心理时间的迟滞和延长并不是悬念独具的特点,我们日常生活中几乎随时都可以体验到,如等待,人们在等车、等情人、等重要的结果公布时都会有一种度日如年的感觉。因此,在论述悬念时强调这一点并没有特殊的意义,比较有价值的

① [法]弗朗索瓦·特吕弗:《希区柯克论电影》,严敏译,上海文艺出版社1988年版,第51—52页。
② [德]汉斯·J. 沃尔夫:《悬念分析》,《Montage/Av》(德国)1993年第2期,第97页。

是乌斯提到的"信息落差"①。

在影片《剃刀边缘》(1980)中有一段在地铁车厢里的镜头,整整一分半钟的时间里人物几乎没有任何动作和对话,镜头的结构也极其简单,基本上是一个女人的近景、一个男人的中景和车厢的全景来回切换。然而,这段镜头保持了高度的悬念。影片女主人公莉茨·布莱克被一名金发女郎追杀,避入流氓聚集的地铁车站后又被流氓追赶。到站的列车中正好有一名警察,布莱克向警察报告了发生的事情。警察和布莱克往车厢外张望,当他们向左看的时候,观众看到金发女郎从他们的右边上了车。这时他们又往右方看,观众又看到一众流氓从他们的左侧上了车(图2-5)。车开了,警察和女主人公既没有看到金发女郎,也没有看到流氓,而观众却看到他们都上了车。接下来便是那一分半钟没有动作的镜头:列车在行驶,警察怀疑地望着布莱克,认为这个报警的女孩有问题;布莱克心神不定,车厢里的其他人都无动于衷。这时,只有观众在为女主人公担心。在这个片段中,观众得到的信息显然要多于影片中的人物,所以产生了信息上的差异,这种落差造就了观众的悬念。需要说明的是,这种方式也是最经典的设置悬念的方法。

图2-5 《剃刀边缘》中的两个镜头(观众可以看到后景有人上车)

类似的做法很常见,在日本电视剧《仁医》(2009,第1集)中,当代的外科医生南方仁穿越到了幕府末期时代的江户,遇到了许多记载于史书的明治时代的建国名人,由于南方仁知道其中的某些人将以身殉国,所以与彼时的人们形成了一种信息落差。在影片中,当他需要动手术医治病人时,幕府时代的人一听说要划开肚子、打开头颅,马上就认定这无异于杀人。不同时

① "落差"是一个力学的概念,指垂直方向上物体位置的相对距离。水从高处往低处流便是因为有落差。在河上筑坝是为了提高水的落差以获得能量。乌斯使用这个概念形象比喻了信息在悬念形成中的作用。

代对于医疗知识的认知落差导致的悬念造就了这部电视剧的一个主要看点,当今的观众自然是站在南方仁医生的一边,跟随着他的思考和情感介入剧情。也就是让观众与南方仁同在信息落差的高点,把剧中人物作为了观众的替身,剧中人物"通过把自身作为交叉点提供给观众,折射了连续认同线索的行程"①。

另外,通过全知的视点也有可能造就信息落差的悬念。美国电影《利刃出鞘》(2019)在一开始便告知观众,富裕的流行小说作家哈兰·斯隆贝在85岁生日与家人团聚后的深夜割喉身亡。警方认为他是自杀,但私人侦探布兰克认为有可能是他杀,因为他接到了匿名调查的委托,委托者显然是与遗产有关的人。在询问当时在场家人的情况时,哈兰的女婿、儿子、儿媳都在说谎。影片一方面从全知的角度展示了这些人与父亲的争执:女婿因与护工偷情而被岳父警告,要他向女儿当面澄清,这极有可能导致女婿净身出户;小儿子管理着父亲名下的出版社,他想将父亲作品的影视版权出售给网飞公司,却遭到了父亲的反对,他被解除了管理该出版社的权力;大儿媳因为丈夫15年前去世,一直在接受公公的赡养资助,但她从公公那里得到了另一笔供女儿读书的每年十万美元的费用;由于赡养费中已经列有这笔开销,哈兰认为她多年来收取双重赡养费是不诚实的行为,所以终止了对她的资助。另一方面影片显示:女婿对警方说自己因老祖母是否去养老院的事而与岳父发生了争执;小儿子告诉警方自己因为电子书的问题曾与父亲发生争论;大儿媳轻描淡写地说自己因为汇款票据出现了问题而与公公产生了争论。此时的观众处在全知视角,知道这些人都在说谎,他们与死者发生的所有争执都与其财产有关,换句话说,他们所有人都有杀人动机。然而,警察和侦探处在信息落差的底端,完全不知道观众所知晓的一切,他们如何破案便成了吸引观众继续往下看的悬念。信息落差在此产生的结果显然是疑问大于情感,因为老人的死亡本是一个中性事件。但是晚辈们自私的算计和道德的沦丧使观众无法在情感上向他们倾斜,并产生出他们之中有人出于不可告人的目的而谋杀了老人的想法,影片直至结尾才告诉观众故事的真相。这部影片营造的信息落差更倾向于推理而非希区柯克意义上的悬念,因为尽管观众被疑问吸引,却少有投入情感的成分。

① [法]克里斯蒂安·麦茨:《想象的能指:精神分析与电影》,王志敏、赵斌译,北京大学出版社2021年版,第114页。

二、悬念峰值

同为信息落差,但能造成的悬念强度是不一样的。在设置信息落差时,希区柯克同时还要将剧中人物置于危险情境,这成为希区柯克悬念的一大特色。如果可以使用比喻的话,我们会发现,在观众期待着水落石出的同时,希区柯克设法将观众的位置(立场、同情心)移到了落差的下游,水落石出的结果很可能同时造成观众不愿意看到的结局。在希区柯克的影片《后窗》(1954)中,女主人公潜入杀人嫌犯家中寻找杀人证据,而这时嫌犯正好回家,观众得到的信息要多于剧中人物。这一信息落差的消解必然伴随着女主人公的不幸,所以观众被置于一种两难的境地:他们希望信息的落差被释放,但又不希望信息落差释放后可能产生的结果。在这两难之中,观众处于高度紧张的状态,这就是悬念效果的理想状态。实际上这是一种双重的悬念,类似于中国人所说的"千钧一发":千钧之物悬于一发有可能将其拉断,为第一重悬念;这个千钧之物正处于人们的头上,一旦落下必有人死,为另一重悬念。双重悬念的叠加形成了一种被称为"峰值"的效应。

在香港电影《无间道》(2002)中,有一场达到悬念峰值的戏。警察和黑帮互相派遣了卧底,双方在一次大型走私毒品的缉捕行动中展开了较量(图2-6)。黑帮的卧底不断地将警方的行动告知黑帮,而警方的卧底也不断地将黑帮的行动通知给警方。此时,只有观众知道哪两个人是卧底,对峙的双方只知道自己有卧底在对方,以为稳操胜券,所以两者互为悬念,观众的悬念成为建立于剧中悬念之上的悬念。这样一种悬念在观众两难的状况中具有自动释放的效果,也就是落差的释放在剧情中变成了必然,不像一般只具有"可能"性质的悬念。比如在希区柯克的影片《美人计》(1946)中,女主人公窃取纳粹公寓地下室的钥匙时,她的丈夫(纳粹)走了进来。此时尽管有信息落差,也形成了悬念,但悬念的释放并不是必然的,因为其丈夫发现钥匙被盗的可能性不大,所以悬念的强度也不大。但是在《后窗》中的情况则不一样,当杀人嫌犯出现之后,他必然要回到房间,女主人公被发现的可能性非常大。这时信息落差的释放才变成剧情的自动推进,也只有在这一时刻才能达到悬念的高强峰值。《无间道》正是利用剧中悬念信息落差的自动释放,也就是通过双方较量中深藏的卧底被逐渐显示出来的过程,来逼进观众所不愿意看到的后果,从而造成悬念长时间的峰值效果。正是《无间道》这部影片,使我们在今天的电影中看到了悬念在经典方法上的回归,这

就像希区柯克所说的,观众知晓桌子下面的定时炸弹便是一种信息落差的自动释放。

图 2-6 《无间道》中双方卧底的对决必将导致悬念的释放

类似的案例还有美国电影《利刃出鞘》,影片的女主人公是85岁老人哈兰·斯隆贝的护工玛塔,她在睡觉前给老人注射止痛药物时,发现自己拿错了药瓶,误给老人注射了吗啡,而过量的吗啡能够在短时间内致人死亡。玛塔马上联系救护车,哈兰却阻止了她,因为无论如何也来不及了。哈兰告诉玛塔,如果这件事被发现,作为移民的玛塔一家(玛塔的母亲为非法入境移民)都将遭殃。为了帮助玛塔,哈兰选择了自杀,他在死前告诉玛塔应该先行离开,假装回家,然后再潜入这栋房子,穿上他的睡衣下楼,让家人远远地看见,这样便可规避事后的调查。哈兰死后,玛塔按照哈兰说的做了。但是在调查展开之后,特别是哈兰的遗嘱公布之后(哈兰把所有的遗产给了玛塔),玛塔成为众矢之的。一方面,玛塔要隐瞒自己的过失;另一方面,她又不愿意违背自己善良助人的本性,答应帮助哈兰的家人,但她完全没有提防这些人的算计,一步步地走上了暴露自己的道路,最终无法隐瞒,只能和盘托出。这里出现了信息峰值的设定,即作为一个善良的好人,玛塔既要隐瞒自己的过失,又不想违背自己的本性。观众作为信息的全知者或者说作为玛塔视角的观察者,处于既想知道最终如何收场,又不愿意看到女主人公因此而受到伤害的两难境地。正义的收场自然是过失杀人被揭露,这样玛塔不可避免地要受到法律的制裁。但是,玛塔将刚获得的巨额遗产分给哈兰那些自私的家人的结局又实在让人心有不甘。影片最终峰回路转,利用了视点的遮蔽,呈现了由侦探拼合出来的玛塔(包括观众)所不知道的信息。最终的结果是,玛塔的药剂被人做了手脚,导致她作出了错误的判断,继而导致了老人的死亡。不过,尽管这已经是一个峰值悬念的设计,却仍然很难达到希区柯克要求的那种效果。这是因为,影片中玛塔这个人物是肤色较

深的移民,要让观众从情感上相信她确实获得了一位白人以生命为代价的信任和托付,并不是那么容易,尽管这可以是一种伦理上的"政治正确"。因此,将这部影片作为推理类型而非悬念类型的作品可能更为合适。

不过,由此我们也可以看到,当下的推理电影与悬念并非格格不入,而是你中有我,我中有你,希区柯克时代那种悬念和推理界限清晰的划分,在今天的影片中已然有所模糊。推理在不拒斥悬念的前提下,还保持着自身的类型样式,但纯粹的悬念电影却难得一见了。这不是说悬念的方法已经过时,反倒是因为它太过重要,频繁地被各种类型的电影使用,最终成了一种"公共"的手段,纯粹的悬念电影反倒是踪迹难觅了。构建悬念峰值是一种剧作的精巧设计,难得一见,因为这需要平衡剧中的各种因素,不容易做到。在我国电视剧《对手》(2021,第31集)中,两名在大陆潜伏的台湾特工林彧和李唐彼此猜忌,勾心斗角。观众在情感上肯定倾向李唐,因为他有同情心,不滥杀无辜,对妻子忠诚;林彧则心狠手辣,可以说是杀人不眨眼。李唐趁着林彧外出,潜入了他的家中,寻找他前任上司死亡的秘密,就在这时,林彧突然回家,并意识到家中有人,他立刻拿出了武器。这段剧情显然是按照峰值悬念来设计的,与希区柯克的《后窗》如出一辙,但最后悬念的释放却是林彧的错觉,李唐早已察觉并离开。一个峰值悬念的释放竟然落在一个"错觉"上,悬念顿时变质成了"冗余"(信息不真实),可见峰值并非容易构成。一般的商业电影为了达到刺激观众的效果,较多地使用本文后面将要提到的"自然悬念"和"传递悬念"。这两种方法更为直接有效,不需要花太多心思去设计精巧的情节,往往为急功近利的影片制作者所钟爱。

三、信息冗余

顾名思义,信息落差指观众比剧中人物得到的信息更多。信息冗余则是指,尽管观众比剧中人物掌握了更多的信息,但他们掌握的信息不准确,没有价值,不能推导出正确的认知。尽管希区柯克抱怨这是一种无激情的推理方式,但他自己也在使用这种方法。不过,他仅在故事的结构层面上使用这种方法,并不是让其充斥整部作品。这种方法也被称为故事结构表层和深层的结构错位[①],本质上也是一种信息落差,只不过它具有的认知价值是反向的,是一种与真相无关的负面信息。前面提到的《东方快车谋杀案》

① 参见瑞蒙特·强德勒关于侦探小说的理论。

也使用了类似的方法,比如在波洛收集到的信息中,有一部分就是冗余的,这是作案者们故意设置的一个"黑社会分子伪装成列车乘务员杀人"的假象,波洛只有排除冗余的信息,才能得到正确的答案。

希区柯克的影片《精神病患者》(1960,又译《惊魂记》)向我们提供了这样一个以"谁是杀人者"为中心的结构方式:

① 女主人公到达旅馆时,看见楼上窗口有一个女人的身影,后来又听到诺曼与母亲的对话。
② 诺曼在与女主人公的谈话中提到了他的母亲。
③ 一个女人(观众看到的是一个披散着长发的黑影)杀了女主人公。
④ 侦探到旅馆时,看见楼上窗口有一个女人的身影。当他上楼时,被一个女人(观众看到的是一个披散着长发的背影)杀害。
⑤ 女主人公的男友到旅馆时,看见楼上窗口有女人的身影。
⑥ 警长说诺曼的母亲早已死去,该旅馆是诺曼一人在经营。
⑦ 观众听到诺曼与母亲的对话,并看到他把母亲抱下楼。
⑧ 女主人公的妹妹在楼上搜寻时,发现一个女人住的房间。
⑨ 持刀的女人出现,后被女主人公妹妹的男友制伏。这个女人是诺曼假扮的。
⑩ 对前因后果的解说。

在这一结构中,当女主人公被杀害以后,观众的注意力始终集中在那个杀人者身上,而影片提供的信息一直都指向诺曼的母亲。这是一个提供给观众,也是剧中人所知道的表象故事,故事的深层一直在暗示,即根本就不存在诺曼的母亲这么一个人。换句话说,也就是从⑥警长和他的太太提到诺曼的母亲已经死去时,这个故事在逻辑上已经成立了,可以从⑥直接到⑩对事件的前因后果进行解说。但是,影片却让表象的故事继续发展,让观众听见诺曼和自己母亲的对话,让观众"看见"他将自己的母亲藏到地下室。这时,观众既相信自己的眼睛,但对警长的话又不能不相信。这样一种表象故事与深层故事的冲突,使观众处于一种将各种信息反复对比、分辨的过程之中。这一过程的存在,是因为片中出现了大量的冗余信息。

在影片故事提供的信息中,真实的信息往往只有一个,那就是唯一的事实。但是,错误的信息却有很多,两者的不对称形成了一种与人们一般认为

的信息落差正好相反的态势：当冗余信息（错误信息）在量和质上都超过正常信息（正确信息）时，便有可能引导观众（包括剧中人）形成错误的理解，即让观众一直保持探寻的欲望，直到最后揭示正确答案，使冗余的信息落差（反向落差）得到释放。与一般电影的不同之处在于，《精神病患者》提供的冗余信息并非完全没有用处，它揭示出诺曼是一个有异装癖的精神病患者，从而在整部影片中起到了点题的作用。也就是说，信息在一个层面上的冗余，并不能说明它在另一个层面上也必然是冗余的。在西班牙影片《看不见的客人》(2016，图2-7)中，杀人犯男主人公

图 2-7 《看不见的客人》海报

向律师提供了一大堆冗余信息，将欺瞒、见死不救、栽赃陷害等责任全部推到了已经被他杀害的情人劳拉身上。这些冗余信息在破解杀人迷案的过程中是完全没用的，但在说明男主人公的人品方面却非常有效，它揭示了男主人公的唯利是图和卑鄙狡诈。因此，冗余信息并不等于无用的信息，特别是在一些优秀的作品中，冗余往往会在不同的视点和故事层面上显示出价值。

综上所述，我们在信息悬念中其实看到了两种不同的悬念：一种是希区柯克推崇的激情悬念，另一种是疑问较多、情绪色彩较少的推理悬念。尽管我们都用"悬念"去指称它们，但这两种悬念还是有根本上的不同。卡罗尔在讨论侦探小说时作出了精辟的论述："在经典的侦察模式的侦探小说里，我们显然不确定过去发生的事，而对于悬念小说而言，我们则不确定将要发生的事。"[1]对于过去时态的事情，只需将其从冗余信息中剥离，自然不必紧张，而对于将来时态的事情，则难以预测。由此我们可以看到，一般所谓的"悬念"形成于信息在正向（结果未知）集聚并形成落差的时候，这一时刻促使观众的情感因素活跃、认知因素蛰伏。我们已经知道，这一时刻对于人们而言是一个非现实的艺术时刻。当信息在负向（结果已知）集聚并形成冗余落差的时候，是人们情感因素蛰伏，认知因素活跃的时刻。这一时刻是人们

[1] [美]诺埃尔·卡罗尔：《超越美学》，李媛媛译，商务印书馆2006年版，第411页。

熟悉的、接近日常生活经验的时刻,也就是我们所谓的"推理"。

不过,说推理与情感完全无关也是不对的。在《东方快车谋杀案》中,人们处死了一个罪大恶极的坏蛋,波洛最后也没有揭发这些人的所作所为;在《看不见的客人》中,一个极其残忍狡诈的杀人犯最后被绳之以法。这两个例子中都包含情感的因素,只不过与悬念相比,推理的情感因素往往"后置",也就是要在破解迷案之后。而悬念所涉及的情感则在破案的过程之中,让观众直接感受过程辨析的那一份焦灼。其实,在更多的影片中,包括在希区柯克的影片中,推理和悬念都是同在的,难以截然区分的,只不过在总体上会有相对明晰的倾向。

第三节 自 然 悬 念

我们从峰值悬念的分析中可以看到,高强度悬念形成的条件不仅存在信息的落差,还必须涉及其他的一些因素,如观众对影片主人公产生的同情等,否则便不能形成峰值悬念所要求的"两难"。我们可以进一步提问:在没有信息落差的情况下,单一的、来自观众方面的因素,是否也能构成悬念?回答是肯定的。那么,又是影片中的哪些具体因素引起了观众的注意和忧虑?因为观众不可能凭空产生出忧虑或紧张的情绪来。

在希区柯克的影片《精神病患者》中,主要的悬念结构是从女主人公被杀开始的,因为观众知道女主人公是在汽车旅馆内被杀害的,而那些调查失踪女主人公的人都不知道。但影片中女主人公被杀害是在那个风雨交加的夜晚她到达那家汽车旅馆之后,也就是在影片开始的 24 分钟以后。按照齐泽克的说法,以女主人公被杀为界,前后是两个完全不同的故事①。影片的主体悬念结构,也就是信息落差的构成,并未将开始时的 24 分钟包括在内。那么,是不是影片开头的这 24 分钟便没有悬念呢?从我们看电影时的体验来说并不是这样的。尽管影片开头处的悬念感没有影片后半部那么强烈,但依然存在。

影片的前 24 分钟主要是说女主人公(某公司的女秘书)在得到公司的

① [斯洛文尼亚]斯拉沃热·齐泽克编:《不敢问希区柯克的,就问拉康吧》,穆青译,上海人民出版社 2007 年版,第 230 页。

4万美元现金后,没有按照老板的要求存入银行,而是携款驾车出走,一路上受到了警察的盘问,直到进入她被杀害的那家旅馆。在这样一段引子里,女主人公的种种反常表现,如使用现金买车等,确实可以构成信息的落差。问题在于,电影的画外音告诉我们,女主人公的老板并没有报警,即女主人公并没有被追捕。因此警察的出现只是偶然的插曲,他并没有实质性地介入事件的发展过程,我们只要排除警察的因素便会发现,这里并不存在信息的落差。换句话说,希区柯克没有在这一片段中设置与信息相关的悬念,但这一片段又确实让观众感到不安,哪怕人们知道没有任何人可以怀疑女主人公。女主人公也正是知道这一点,所以对警察的态度非常强硬。我们感兴趣的是,观众在观影时的这种"不安"究竟从何而来?

一、什么是"自然悬念"

不妨先看一看,究竟是什么勾起了人们在《精神病患者》开头时的悬念。我们发现,影片的前24分钟里,有数个特写镜头停留在那叠厚厚的钞票上。希区柯克似乎在提醒观众:"这可是4万美元啊!"确实,这些美元引起了人们的不安。当女主人公将钱放在桌上的包中,走进老板的办公室时,这些钱离开了观众的视线,因此人们不禁会产生猜测:另外一名女秘书会不会趁机拿走这些钱;在那名女秘书不注意的情况下,钱会不会被其他的什么人拿走;当女主人公回家取衣服,特写镜头停留在那些钱上的时候,人们不禁又开始想入非非。总而言之,是这些钱引起了人们的关注,使人们产生了不安情绪,并造就了悬念。尽管希区柯克没有在表述中特别强调,但他清楚地知道什么是悬念的"钓饵"。

汉斯·J.沃尔夫在研究中注意到了这一问题。他说:

> 有这样一种可能性,前注意可能同写作过程的关系不是很大,尽管这一过程用知识状况模式进行调整并在工作中积极地被使用。卡尔·比勒在他的"语言理论"一书中写道:"这样一种'先期把握'在心理学上还不能说是已经完全被理解,据我们所知,在我们的头脑被充填之前,或多或少总是先有一个'空'的语句模式进入。前注意只有在这个模式中才能实现。"这样一种思想完全能够解释悬念结构中信息的前注意功能,然而,它只能在一个方面进行调整:一个故事的进行方式可以是多种多样的,可以是走向"好的"结局,也可以走向"坏"的,通过新的信息

因素的引导，随时都可选择新进行方式。这种思想同时也展示了，知识状况的模式在悬念过程中被结构设计所利用，其中包含了下一步可能发生的进程，计算可能性，危害，困难等，并能对每一种选择进行估量。知识状况的模式在这儿被作为思维的启迪而导入，它在造型过程中指出了什么能进一步地起作用。①

沃尔夫在这里提到了"前注意"和"先期把握"，并用进入"空"的"语句模式"这样的描述强调了人们意识中一些潜在的、基本的因素。简单地说，在日常生活中，某些事物因为对人的生活影响巨大，所以可能受到特别关注。每当这些事物出现时，人们的注意力便会以一种超常的强度聚焦于其上；或者也可以反过来说，这些与人们生活息息相关的事物对人有一种强大的刺激作用，人们在看到这类事物时往往会越过一般的思维、分析、判断等过程，而直接进入情感的程序——将自己的注意投射到它身上。说得不恭敬些，这似乎有些像饿虎看到肉的情形。按照齐泽克的说法，对金钱的迷恋是现代人不可治愈的时代病，这种欲望能够促使人产生无穷的动力，以至于赌上生命也在所不惜。齐泽克在谈到《精神病患者》这部影片时说："欲望和驱力的二元性就可以被看作现代和传统社会二元性的利比多对应物：传统社会的母体是一种'驱力'，围绕着同一循环运动，而在现代社会，重复的循环被线性的进步所取代。驱动这一无休止进步的欲望的换喻性客体——动因的化身正是金钱（正是金钱——四万美元——破坏了玛丽蓉的日常生活循环，使她踏上宿命的不归路）。"②悬念伦理说的立足点基本上属于自然悬念的范畴，或者说能从自然悬念上得到更好的说明，因为自然悬念在很大程度上是以人的伦理意识形态作为基础的。这也是为什么许多电影都把人物形象的美、丑与人物品行的好、坏等同起来。

二、自然悬念的分类

那么，什么样的事物能使人们直接进入悬念的情感状态呢？下面，我们从四个不同的类别来进行说明。

① ［德］汉斯·J. 沃尔夫：《悬念分析》，《Montage/Av》（德国）1993 年第 2 期，第 97 页。
② ［斯洛文尼亚］斯拉沃热·齐泽克编：《不敢问希区柯克的，就问拉康吧》，穆青译，上海人民出版社 2007 年版，第 235 页。

第一类是能对人类造成伤害的危险之物,如刀、枪、炸弹等,这些东西都是希区柯克制造悬念时的惯用之物。例如,在影片《爱德华大夫》(1945)中,剃刀被作为画面的前景予以特别强调(图2-8)。尽管这里也有信息悬念的影子,观众被告知了男主人公可能会杀人,但女主人公对男主人公的信任始终让人们对此保持怀疑,画面中握着剃刀的手的特写给观众以强烈的暗示,从而激发了观众的担忧情绪。希区柯克的另一部影片《破坏》(1936)中也有类似的情况,为了使悬念感更为强烈,希区柯克在片中反复表现那个藏着炸弹的包裹。他说:"在《破坏》里,那个男小孩乘上公共汽车,把那个藏有炸弹的包裹放在自己身旁,每当我拍那颗炸弹时,就换用一个不同的角度拍,这样就使炸弹'活'起来了,虎视眈眈地注视着我们。"①

图2-8 《爱德华大夫》把剃刀作为了前景

对人类造成危险的不仅仅是武器,某些可能给人类造成伤害的猛兽、昆虫等也能造成自然的悬念。例如,在影片《大白鲨》中,人们甚至不用看见吃人的鲨鱼,只是听见大白鲨出现时象征性的音乐,或从水面看到被拖拽的漂浮物,就能够引发高度的悬念。从这一点来看,任何能对剧中人物构成威胁的人或物都能成为悬念的诱导物,如一本武林秘籍、一盒录音带、一张照片、一名警察,等等。在《精神病患者》的开端,引起观众紧张的不仅是金钱,还有警察,因为警察是被公认为可能会给某些人造成威胁的符号。

第二类是对生活意义重大之物。对于现代人来说,生活中意义重大的

① [法]弗朗索瓦·特吕弗:《希区柯克论电影》,严敏译,上海文艺出版社1988年版,第274页。

物品莫过于金钱,也可以延展为宝石、圣物等。正因如此,在《精神病患者》中,希区柯克才会经常将镜头对准金钱。在过去物质匮乏的时代,一般人尚不能饱食三餐,所以在某些极端情况下,食物也可能成为悬念的载体。在特定条件下,任何事物都可能成为悬念,在希区柯克的影片《救生艇》(1944)中,被救的德国士兵将唯一的指南针藏起来,不让别人看见,这马上成了一个悬念;甚至他比别人能更好地保持体力这件事本身也成了悬念,这是因为他偷偷独享了藏起来的淡水。类似的案例还有《美人计》中的钥匙、《蝴蝶梦》(1940)中的油画等。不过,希区柯克的这些悬念与《精神病患者》中表现的金钱不同,这些具有自然悬念的物品都是在信息悬念的框架中形成的,所以是一种复合形态的自然悬念。

由于人的性生活对人类的繁衍意义重大,所以与性相关的事物往往也能引起强烈的悬念。影片《密码迷情》(2001,又译《密码拦截战》)中的女主人公不但吸引了密码科学家的注意,也吸引了观众的目光,她的出现和消失之所以会强烈地吸引观众的注意,除了在故事层面提供了信息,演员本身的魅力也功不可没。与之类似的还有美国电影《洛丽塔》(1962)中的女主人公。

第三类是怪异神秘之物。在科幻片和神魔电影中,作者经常使用怪异和神秘之物制造悬念。如在影片《异形》(1979)中,一个遭到不明生物袭击的地球人在昏迷之后醒来,开始过量进食,最后竟从他的肚子里跑出一个怪物。这样的故事立刻就能创造悬念,因为人类对所有不明来历的物体都怀有恐惧之感。当然,也不是所有的怪异都会引发恐惧,影片《不死劫》(2000)的开头介绍了在一场火车事故中,几乎所有乘客都死了,唯有男主人公毫发无损。这样的故事也能激起人们强烈的好奇,使观众对影片男主人公保持高度的注意,这就像人们看到超人一样,对他们的激情似乎不能用"紧张"来描述,它更倾向于一种使人兴奋、冲动和保持高度注意的情感。如果一定要加以解释的话,这可能是一种源于原始宗教、自然崇拜的敬畏、恐惧之情的变体,因为只有神才能创造人类望尘莫及的事物。这种尊崇的激情在今天已演变成完全不同的形式,并大量存在于青年人对明星的崇拜之中。

第四类是不合常理的事物。在希区柯克的影片《后窗》中,男主人公看见对面邻居家的女主人在与他人发生冲突后失踪,怀疑她被人杀害,从而导致了一种强烈的悬念。在这部影片的大部分时间里,观众与男主人公一起

处于偷窥的视角，他们获得的信息与剧中人物相同，因此不存在影片之外与信息相关的悬念，这里的悬念只是对不合常理之事物的关注。

三、自然悬念的社会心理基础

产生于自然之物的悬念往往与人的自然欲望有关。有必要说明的是，这些东西并不是固定的悬念产生剂，一个出现在银幕上的体态姣好的美女能吸引许多人的注意，令人愿意继续看下去。这时人们产生的希望继续观看的愿望并不是悬念，因为没有紧张的成分，如果在下一个镜头中，导演继续展示一双不怀好意的眼睛，这时便有可能产生悬念，因为人们可能会为那位美女担忧，并产生紧张感。这样一种自然的心理倾向，可以说是人们产生这类悬念的最根本的基础。

可以进一步提出的问题是：人的好恶是否是悬念产生的分水岭？回答是肯定的。若银幕上出现的不是美女，而是面目可憎、体态臃肿的悍妇，那么下一个偷窥镜头产生的效果便与悬念无缘，反倒可能生出喜剧的效果。这里的道理很简单，不被人们喜爱或与人们无利害关系的事物是不能引起他们的注意的。究其根本，这类事物不能使人们产生忧虑或关切的心理，所以也就不能引起人们的紧张和疑问，也就是不能引导出悬念的情感。现在我们可以体会到希区柯克的高明了，尽管在影片《精神病患者》中，女主人公做的是犯法的事情，但观众依然给予了同情，因为希区柯克在影片中将拿钱出来的那位先生描绘得令人厌恶（言语粗俗，在女性面前炫耀自己的财富）。

自然心理倾向的原则在信息悬念中也至关重要，不论是信息的落差，还是信息结构表层和深层的错位（冗余），都要以自然心理倾向为基础。没有这一基础，就不会产生相应的紧张和疑问。如前面提到的影片《剃刀边缘》中女主人公逃进列车的悬念段落，基于观众对女主人公莉兹·布莱克的好感和同情才能成立。然而在《东方快车谋杀案》中，被害者求助于波洛的保护却没有引起观众的关注，这是因为他的出场形象太过中性，没能激起观众的好恶情感；相对而言，美国在三十多年后重拍的《东方快车谋杀案》（2010）中，这位被害的富翁就被描绘得令人厌恶（在火车上公然调戏妇女），所以他后来求助波洛被拒绝时，反而会引起观众的幸灾乐祸。这种做法与希区柯克在《精神病患者》中的做法如出一辙。

从自然心理倾向出发，我们可以看到，同样的电影片段可以在不同的观众心里激发不同的效果。由于每个人的心理倾向不可能完全一样，所谓自

然心理倾向也只是在一个有限的范围内起作用,人的后天经历和所受的教育也会在很大程度上改变其原有的自然心理倾向,并产生新的心理倾向(用沃尔夫的话来说就是"知识模式")。我们可以设想,在观看《精神病患者》的观众中,如果有那么几位管理着几个秘书的小老板,当他们看见女秘书偷走了老板的钱,他们会对她有好感吗?在电影开始的 24 分钟内,他们不是无聊之极,就是对警察的到来感到幸灾乐祸,悬念对于他们来说是绝对不会有的。由此我们可以知道,所谓"悬念"这样一种电影语言,与普通语言类似,需要一个能被作者和接受者共同理解的语言环境,否则他们之间便不能很好地沟通。换句话说,作者认为好的、值得同情或憎恶的东西,要在观众心里得到认同。

第四节 传递悬念

影片《剃刀边缘》中有一段为人们津津乐道的片段,即卡特·米勒女士在画廊邂逅陌生男子的一场戏,几乎每本关于电影的百科全书在这部影片的名目下都要提到这一片段。

这场戏之所以引人注目,是因为它在长达 8 分 30 秒左右的时间里,基本上没有对话,仅展示了人物的内心活动。应该说这是一段成功的、具有悬念的片段,谁也不知道事情的发展究竟会怎样。在画廊中,米勒女士想与某位男士接近,但又揣摩不透他的心理;那个男人的态度也十分暧昧,时而躲避,时而又试图接近。观众完全进入了角色的主观心理,米勒女士时而鼓起勇气,主动去追求那位陌生男子;时而又因为误解了对方的意思(将示意拾到手套误解为轻浮而愤然离去)深感懊悔。观众怀着忐忑不安的心情关注着这一切,丝毫没有游离于剧情之外。

我们之所以对这段镜头感兴趣是因为,首先,这场戏在整部影片中并没有承上启下的作用,它不是主体结构的有机组成部分。换句话说,这场戏是独立的,与前后的情节没有逻辑上的必然的推理关系,不是故事因果链条上起主要作用的一环,也不具有误导观众的性质。因此,它的悬念不属于信息悬念中"信息冗余"的悬念类型。其次,在这场戏中,观众得到的信息与剧中角色得到的基本一样,不存在信息落差,所以也不属于信息悬念中具有"信息落差"的悬念类型。最后,这场戏位于影片开始后不久,观众对米勒女士

的认识仅停留在她是一个在性方面得不到满足的心理病人,所以即便是人们对她有同情和好感,在程度上也很微弱。在画廊的这场戏中,她的行为显示出一种病态的性质,观众似乎很难对这种行为产生赞同的心理。同时,这一行为也不属于观众给予特别注意的、对他们来说具有某种刺激意味的事物。因此,这场戏的悬念也不属于基于观众自然心理倾向的"自然悬念"类型。

那么,这是一种怎样的悬念呢?让我们来看看这场戏的镜头构成。在所有的 103 个镜头中,米勒女士脸部的近景和特写有 51 个,其中的 27 个是移动镜头。这说明,在 8 分 30 秒左右的时间里,观众有一大半的时间都在看米勒女士的脸和她的表情,甚至在她运动的时候也不例外。"跟移"这种摄影机同步运动拍摄方式所具有的效果,就是在物体运动的情况下,使其在画面中保持相对的静止状态;而近景特写则是排除人的正常视野中的其他东西,迫使观众的注意力集中于某个点上。可以说,《剃刀边缘》的导演在这 8 分 30 秒的时间里要观众看的就是故事中人物的表情和人物的所见,其中最主要的就是人物的表情,因为近景的长度一般都超过了模拟其视点的反打镜头。因此我们可以说,这样一种悬念完全是借助角色的情绪而传递的,可以将其称为"传递悬念"。

传递悬念的特点在于,它不需要任何前提和铺垫,甚至连自然悬念所要求的心理倾向都不需要,所以也可以称为"直接悬念"。应该说明的是,《剃刀边缘》中的片段并不是这类悬念的首次使用。在著名西部片《西部往事》(1968,又译《狂沙十万里》,图 2-9)开始的 9 分钟时间里,观众获知的信息甚至少于剧中人。剧中人最主要的行为是等待,即一伙持枪的匪徒在火车站等待。在等待之中,演员通过表演而传达出的不安情绪成功地传染给了观众,使他们在这 9 分钟的时间里也处于悬念的情绪中。我们在这个堪称极端的例子中可以发现,演员传递的其实并不是完整的悬念,因为作为剧中人,他们应该知道自己为何而等待,这对他们来说不是问题,因此他们传递的只是不安或一种内在的紧张感。观众在得到了演员传递的不安之后,自然而然地加上了自己的疑问,从而形成了悬念。这说明,尽管我们认为悬念是一种情感,但现代人的情感已很少有纯粹的了,情感之中往往掺杂着不能被主观意识到的类似于知觉的成分。这一成分在没有上升到知觉时,便以情感的方式出现,一旦知觉显现,情感便宣告结束。换句话说,在传递悬念的过程中,观众并不是完全被动的,尽管他们下意识、非自觉地参与。这是

悬念产生的普遍现象，也是悬念得以产生的必不可少的前提，前述三种不同形式的悬念的产生都自然而然地具有这一基础。这与我们前面推导出的"悬念是情感"的结论并不矛盾。

图2-9 《西部往事》以人物的特写镜头替代语言

除了西部片、恐怖片、动作片、警匪片、推理片，几乎所有电影中都有大量通过演员的表演传递情感的例子。当然，这些影片传递的不一定是悬念，也可以是恐惧、好奇、疑问、悲伤、欢乐等。我国电视剧《伪装者》（2015，第6集）中，男主人公作为军统特工奉命到香港使用狙击步枪刺杀侵华日本要员。由于他是第一次执行刺杀任务，非常紧张，当观众看到日本要员出场，已经知道其将被刺杀，不存在强烈悬念。但是，关于这个新手是否能够成功刺杀，演员就要通过自己的表演将这种不确定性传递给观众，由此产生悬念。影片使用了一系列特写镜头表现男主人公脸上抽搐的肌肉、缓缓淌下的汗滴，过于紧张而呼吸局促，以致难以瞄准扣下扳机，导致时间延误，日本要员起身离开，眼看刺杀即将告败，悬念被进一步放大。在一般影像故事中，如果有"不靠谱"的事情将要发生时，导演往往会把特写镜头给那个最先感到"不对劲"的角色，通过其表演将悬念传递给观众。

传递悬念依据的是人类对情感反应的本能，这种本能随着几万年前（甚至更早）那只猴子一声恐惧的嘶鸣就已经存在于早期的人类身上，并一直延续至今。约两千年前，中国人就有"一人向隅，举座不欢"①的说法，这说的就是，一个人的悲伤情绪能传递给在场的所有人，使他们也感到不快。亚里士多德也明确地指出："被感情支配的人最能使人们相信他们的情感是真实的，因为人们都具有同样的天然倾向，唯有最真实的生气或忧愁的人，才能激起人们的忿怒和忧郁。"②另外，一些视觉广告的研究者也发现了同样的

① 原文为"今有满堂饮酒者，有一人独索然向隅而泣，则一堂之人皆不乐矣。参见〔汉〕刘向：《说苑疏证》，赵善诒疏证，华东师范大学出版社1985年版，第108页。
② ［古希腊］亚里斯多德：《诗学》（第2版），罗念生译，人民文学出版社1982年版，第56页。

道理。卡佩拉在 1993 年所做的研究中指出："人类可能具有一种先天的倾向，会对他人的面部表情给予同情的回应。"①哲学家对此也有自己的解释，他们在研究个人与他人的关系时认为，自我体验的主体性既是个别的，又是与他人共有的，梅洛-庞蒂说："我把他人感知为行为，比如，我在他人的行为中，在他人的脸上，在他人的手里感知到他的悲伤或愤怒，不必援引痛苦和愤怒的'内部'体验，因为悲伤和愤怒是身体和意识之间共有的在世界上存在的变化，这些变化既表现在他人的现象身体的行为中，也表现在呈现给我的我自己的行为中。"②在此，我们没有必要评价这些说法和解释的正确与否，只要注意到情绪可以被直接传递是一个被大家公认的现象即可。

结　　语

经过上述讨论，我们已经了解到悬念与推理的不同，但有必要说明的是，两者之间并不存在非此即彼的界限，特别是在希区柯克之后，悬念的使用已经泛化，它出现在典型的推理电影中也就不足为奇。比如前文提到的《利刃出鞘》，从总体上看是一部推理电影，因为它符合"焦点、信息、拼图"的基本格局，但在信息提供的过程中，影片大量使用了悬念的方法，使推理和悬念"你中有我，我中有你"。又如，美国电影《人骨拼图》(1999，又译《神秘拼图》)也是一部典型的推理电影。在信息汇集的过程中，影片大量使用了自然悬念的手法，将"断指埋尸""蒸汽杀人""老鼠吃人"等骇人听闻的场面展示给观众，从而建构起悬念的情感。可以说，悬念手段的使用无疑为推理电影赋予了更强的观赏性。

综上，悬念情感的建立不是一个单纯的修辞手法问题，而是牵涉人类的社会情感建构。下面，我们通过图 2-10 中的金字塔模型加以说明。

悬念可以用一个金字塔图形来表示：上半部分为信息悬念，下半部分为非信息悬念。非信息悬念是信息悬念的基础。在非信息悬念的部分，又可以分为自然悬念和传递悬念。信息悬念是在人的思维过程中产生的，而这种思维又是以人的本能和知识为基础的。自然悬念的产生基于人的本能和

① [美]保罗·梅萨里:《视觉说服:形象在广告中的作用》,王波译,新华出版社 2003 年版,第 48 页。
② [法]莫里斯·梅洛-庞蒂:《知觉现象学》,姜志辉译,商务印书馆 2001 年版,第 448 页。

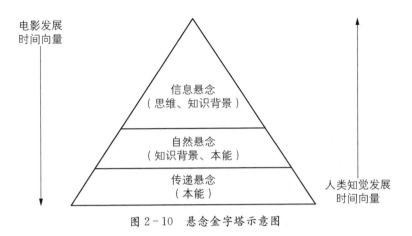

图 2-10　悬念金字塔示意图

知识,而传递悬念则完全依靠人的本能反应。从人类知觉发展的时间向量上来看,传递悬念是自然悬念的基础,而这两者又都是信息悬念的基础。可以说,悬念金字塔浓缩了人类知觉发展的过程。从电影发展的时间向量来看,则刚好相反。首先在电影中出现的是信息悬念,然后逐步向自然悬念和传递悬念靠近。这是因为,作为叙事艺术的电影从文学中继承了传统的表达方式,如前面提到的我国古代使用悬念修辞手法的宋代话本小说《简帖和尚》。将文字符号作为媒介的文学,在自然悬念和传递悬念的表达上没有优势,但这却是以影像为媒介的电影的长处。在过去希区柯克的那些电影中,直接触及人们感官的视听手段在某种意义上是被排斥的,因为整个社会的文化欣赏习惯尚不具备感受强烈刺激的条件。这也解释了为何《精神病患者》在其诞生的 20 世纪 60 年代被称为"恐怖片",但在今天看来,它完全没有恐怖的意味。一旦这些条件成熟,具有强烈感官刺激的手段便应运而生。这就是我们在当今电影中能够大量看到传递悬念的使用,而在希区柯克所处的 20 世纪 60 年代的影片中较少看到的原因。这些问题在有关电影史的讨论中意义重大,此处将不再进一步展开。

有必要说明的是,这三种不同的悬念间并没有一道清晰的边界线。尽管从分类上来说它们各有不同,但在交界的部分肯定存在一个模糊的区域,图 2-10 中的界限只是象征性的。

我们在讨论中很少使用诸如"预测""前注意""时空""迟滞"等一般在讨论悬念理论时常见的概念,并不是说我们反对这些说法,我们希望在不局限于某一学科的基础上,以尽可能开阔的视野来"瞻前顾后",使大家对悬念有

一个总体上的认识。至于局部问题的深入，我们可以在其他的场合展开进一步讨论。

思考题

1. 悬念与推理有何不同？
2. 悬念可以分成哪些不同的类型？
3. 什么是信息落差？请结合自身的观影经验试举例说明。
4. 为什么说冗余信息并非一无是处？

第三章

视点转换

当我们看任何一部电影时都会发现,其中有各种不同视点拼凑而成的叙事,作为叙事材料的影像的构成便包括了这些视点,因为任何一个影像都是隶属于某一视点的影像。人们为什么可以接受不同视点的转换,影片的制作者通过哪些手段使观众能够接受不同视点的跳跃,是本章的研究重点。这里我们所说的"视点",是指影片画面代表的视觉主体,这是一个宽泛的概念,既包括叙事学讨论的人称、聚焦,也包括人物的心理、幻觉和某些场景的转换等并非具体某人的视点或想象中的视点。一般来说,场景的转换虽然也是视点的转换,却不在我们接下来的讨论范围,因为这是第三人称叙事中被中断的节点,是事件从一个段落发展至另一个段落的分界线。讨论这些分界和段落应该是剧作或作品分析的任务,我们要讨论的是那些没有分界线的场合,如一个被别人观看的人突然把目光转向那个在暗中的观察者,某个观看者的主观视点突然变成了展示观看者的第三人称视点等。总之,我们讨论的主要是那些流畅叙事中的视点转换,不是故事本身具有的分节、断点。

第一节 关于视点的理论

所谓"视点",在哲学是主观与客观,在叙事学是"聚焦",在文学是"人称",等等。此处,我们先对这些理论进行简要的介绍。

一、聚焦

"聚焦"是电影叙事中常用的一个概念,文学叙事的研究中也经常使用,

但显然它与电影更为契合,因为在电影中,聚焦不是一种比喻的说法,而是可见的事实。这个概念是热奈特在 20 世纪 70 年代提出的,他区分出"内聚焦""外聚焦"和"零聚焦"三种不同样式。对照几位叙事学研究者的说法,我们可以大致知道这些概念的含义(表 3-1)。

表 3-1　普荣、托多罗夫、热奈特聚焦三分法对照表①

让·普荣	托多罗夫	热奈特
后视野(from behind)	叙述者(所知)＞人物(所知)	零聚焦
同视野(with)	叙述者(所知)＝人物(所知)	内聚焦
外视野(from without)	叙述者(所知)＜人物(所知)	外聚焦

显然,零聚焦是一种全知的视角,内聚焦相当于人物的视角,外聚焦类似于剧中人物对其他剧中人物的观察视角。这种区分在戈德罗和若斯特的研究中则变成了另外一种形式(图 3-1)。

$$
\text{视觉聚焦}\begin{cases}\text{内视觉聚焦}\begin{cases}\text{原生内视觉聚焦}\\\text{次生内视觉聚焦}\end{cases}\\\text{零视觉聚焦}\end{cases}
$$

图 3-1　戈德罗和若斯特研究视野下的视觉聚焦分类

在图 3-1 的模式中,视觉被分为内视觉和零视觉。零视觉聚焦同热奈特的零聚焦,是全知的视点。内视觉聚焦是影片人物的视点,又被分为两个部分,原生的和次生的。次生内视觉聚焦与热奈特的内聚焦概念相同,原生内视觉聚焦特指那些在人物眼中呈现为反向指涉人物自身的事物。例如"《最卑贱的人》里喝醉酒的看门人眼中的模糊或变形画面;《西北偏北》里,加利·格兰特扮演的卡普兰被迫饮下大量威士忌后所见的道路重影;当然还有《影片》(贝克特,1965)的一大部分,其中某些玻璃质的、模糊的镜头表示一个独眼人。还可以直接通过插入一个遮片来暗示眼睛的存在:锁眼、观测镜、望远镜、显微镜,等等"②。也就是将热奈特的内聚焦区分为主观的、

① 陈芳:《聚焦研究:多重叙事媒介中的聚焦呈现》,中国社会科学出版社 2017 年版,第 11 页。
② [加拿大]安德烈·戈德罗、[法]弗朗索瓦·若斯特:《什么是电影叙事学》,刘云舟译,商务印书馆 2005 年版,第 180 页。

含剧中人物心理的视角(原生)与客观的一般观察视角(次生)。另外,外聚焦不见了,它被分散于零视觉聚焦和内视觉聚焦中。

"聚焦说"因为其概念的形象,可以直接呈现"看"与"被看",所以得到了电影叙事分析者的青睐。但是从其内部的理论建构来看,并没有形成统一的公认说法,特别是"零聚焦"这样的说法,直接破坏了"聚焦"概念的形象性。

二、人称

"人称"在语言学中被称为代词,用以替代不同的视角。粗略地说,第一人称,也就是使用"我"来指称的视角,相当于剧中人物的视角,也就是内聚焦的视角;第二人称,也就是使用"你"来指称的视角,相当于影片人物与观众交流的视角,在影片中较为罕见;第三人称,也就是使用"他"来指称的视角,相当于影片的全知视角,也就是外聚焦和零聚焦的视角。由于以人称作为区分的视角使用了源自语言学的概念,因此其内容广为人知,我们此处不再对其进行解释。

考察依托语言学对词汇展开的研究,有助于我们更为深入地讨论和理解视角。比如,在第一人称和第三人称之间,似乎并不是一种非此即彼的区分。米克·巴尔在讨论第一人称和第三人称的区别时,尽管未否认两者之间的差异,却指出:"原则上,无论讲述者是否提到自身,对于叙述状况并没有什么不同。只要这些语言表达构成叙述本文,就存在讲述者,一个叙述主体。从语法观点来看,这总是一个'第一人称'。事实上,'第三人称叙述者'这一术语是悖理的:叙述者并不是一个'他'或'她'。充其量叙述者不过可以叙述关于另外某个人,一个'他'或'她'(这个人也可能附带地或偶然地也成为叙述者)的情况。"①米克·巴尔举例说:

① 明天我将21岁。
② 伊丽莎白明天将21岁。
这两个不同人称的句子在任何情况下都可以改写为第一人称:
(我说:)明天我将21岁。
(我说:)伊丽莎白明天将21岁。

① [荷]米克·巴尔:《叙述学:叙事理论导论》(第2版),谭君强译,中国社会科学出版社2003年,第23—24页。

 诸如此类的说法并非仅见于米克·巴尔,罗兰·巴特早在20世纪的60年代便已指出:"可能有些叙事作品或者至少有些片断是用第三人称写的,而作品或片断的真正主体却是第一人称。"①这样一种人称之间的灵活互换,似乎可以用来解释电影中不同视角的转换。我们将在下文进行具体的讨论。

 另外,经由第二人称,我们会发现电影中有一个非常特殊的视角。菲尔斯特拉腾说:"'你'并不必然是一个形象,但却可以感受得到。根据这种观点,'你'是一个虚拟的代理者。沃亚科维奇认为《回到未来》中的一个场景就是电影中第二人称持有者的具体显现方式。马蒂·麦克弗莱借助时间机器回到30年前,被困在1955年。他四下寻找布朗博士,因为布朗博士在1985年将一辆德劳瑞恩汽车改装成可以穿越时间的座驾。马蒂希望布朗博士能够帮助他回到自己的年代。布朗博士的计划完成之后,他朝马蒂大喊:'下个周六晚上我们会把你送回未来!'然后他手臂一挥,直指镜头。这样一来,作为观众的我们也参与到时间旅行的故事之中。"②这样一种对于第二人称视角的使用,在一般电影中是较为罕见的,因为它会导致观众"出戏"。但是,在一些带有实验性质的电影中却经常出现,如在戈达尔的《筋疲力尽》(1960)中,男主人公在开车时直接扭头对观众(镜头)说话。又如,在《狂人皮埃洛》(1965)中,男主人公同样也是面向镜头说话,女主人公问男主人公他在跟谁说话,男主人公答曰:"观众"。

三、缝合

 有关电影视角缝合的理论是法国人欧达(又译乌达尔)提出的。他说:"缝合代表着电影语段的结束。这一点同它与主体(观影主体或更确切地说电影语言主体)的关系是一致的。人们认可了这个主体,并把它置于观者的位置上——从而将缝合与其它种类的电影手法,尤其所谓'主观'电影手法区别开来,电影中确实存在缝合现象,但在理论上还没有明确界定。"③欧达的理论描述的是电影中人物"看"与"被看"之间的关系,"看"要与"被看"缝

① [法]罗兰·巴特:《叙事作品结构分析导论》,张寅德译,载于张寅德编选:《叙述学研究》,中国社会科学出版社1989年版,第30页。
② [荷]彼得·菲尔斯特拉腾:《电影叙事学》,王浩译,北京师范大学出版社2020年版,第30页。
③ [法]让-皮埃尔·乌达尔:《电影与缝合》,鲁显生译,载于张红军编:《电影与新方法》,中国广播电视出版社1992年版,第259页。

合起来，才能形成完整的视觉效果。"他声言在正/反拍镜头中，第一个镜头带出了摄影机后面的银幕外空间，'是第四面的空间，一处未出现的纯粹区域。'下一个镜头显示了占据那处银幕外空间的东西。观众必须预测并回忆：第一个影像预示了可能取代它的画面，第二个影像唯有在回应前者时才有意义。欧达接着表示，缝合效果还有两项要求。第一，摄影机和被摄物之间必须是斜角（也就是说，不能是直线或在同一条线上）。第二，同一处空间必须至少出现两次，一次在视线范围内，一次在银幕外。因此，缝合的运作方式是制造缺隙，再加以填补，暗示一处立即会出现在下一个镜头中的想象空间。"[1]然而，这样一种空间缝合的理论却遭到了波德维尔毫不留情的批评，波德维尔说："广义来说，电影剪接须凭借观众对叙事脉络、类型惯例、人类行为图模，乃至电影制作和观影历史脉络的知识。'缝合'作为一种描述方式，仅仅指出了我们用来理解空间和因果关系的图模的某些面向；作为一种理论观念，并不足以解释空间建构过程的产生方式。"[2]波德维尔对欧达缝合理论的不满并不是因为欧达说错了什么，而是他说得不够完整，把影片中视点的转化简单化了，故而有以偏概全之嫌。

四、主观与客观

"主观"与"客观"一般来说属于哲学的概念。"客观"是指人类能够超越事物的现象认识其本质，这种能力为绝大部分人所拥有，从而在许多问题上能达成共识（如承认地球绕着太阳转）。这种非出于本己的、从理性出发得到的看法，被称为"客观"。人是一种在地球上生存的生物，所以他必须依照自然规律规定自己的行动。因此人的视角也是以客观为主的。比如，人们在过马路时要遵循红灯停、绿灯行的交通规则，行人还要走斑马线，这些都是按照客观规律行事。但是，如果某人喝醉了，无视红绿灯的规定，一定要按照主观意愿行事，那就有可能丢掉性命；罗素称之为"动物性推理"[3]，也就是先于理性、仅凭情感而贸然行事。当然，并不是所有的主观认识都产生于酒醉之后。如果人类不能理性地、客观地克制自己的消费欲望，从而破坏了生存环境，最终毁掉的便会是这个地球。按照内格尔的说法，人既

[1] ［美］大卫·波德维尔：《电影叙事：剧情片中的叙述活动》，李显立译，台湾远流出版事业股份有限公司1999年版，第242页。
[2] 同上书，第245页。
[3] ［英］罗素：《人类的知识：其范围与限度》，张金言译，商务印书馆1983年版，第180页。

不可能完全主观,也不可能完全客观,所以客观要"容忍"主观,明智要"包容"冲动。"由于这样的绝对的客观的根据在实践理性中甚至比在理论理性中更难找到,我们似乎需要一种不太有抱负的策略。一种这样的策略——一种与客观的肯定相对的客观的容忍之策略——是在我的个人视角内寻找不会被一种更大的观察角度所排斥的行为根据,即因为只提出了有限的客观性要求以至于客观的自我可以容忍的根据。在由客观观点的一些更正面的结果所施加的约束的范围内,这样的灵活性将是可以接受的。"[1]

不过,我们在视点范围内讨论的主观与客观并不完全等同于哲学概念。哲学概念带有认识论的背景,而电影语言所说的概念只是一种空间位置的命名。"主观"是指剧中人物投射的视点,与"内聚焦""第一人称""缝合"是一回事,简单来说,这就是剧中人物的"看"与"被看"。至于他们看到的东西是对是错,是客观的还是个人的,都不需要讨论。"客观"则指影片作者安排的视点,它与"零聚焦""第三人称"叙事类似,几乎是除了主观视点之外的所有视点。

在下文的讨论中,我们主要使用"客观"和"主观"这对概念。这样做并没有什么特别的理由,只是因为这是一对人尽皆知的概念,可以省去解释上的麻烦。间或我们也会使用"人称"和"聚焦"的说法。在电影的范畴内,并没有哪种理论具有绝对权威的地位。

第二节 客观视点的转换

在美国电影《拦截目击者》(1990)中,男主人公(检察官)和女主人公(证人)被一辆武装直升机追杀,他们驾车在森林中逃窜,这是一段电影中常见的追逐情节。其中主要使用了三个不同的视点:第三人称的旁观视点、男女主人公在汽车中的主观视点(第一人称)和飞机上杀手的主观视点(第一人称)。这三个视点的转换非常突然(图3-2),没有任何预先的提示,但观众却乐于接受这种视点或曰人称的转换。这是为什么?

[1] [美]托马斯·内格尔:《本然的观点》,贾可春译,中国人民大学出版社2010年版,第149页。

逃亡者的客观第三人称

逃亡者的主观第一人称

追逐者的客观第三人称

追逐者的主观第一人称

图3-2 《拦截目击者》中的人称（视点）转换

一、线性逻辑转换原理

从电影史上看，可以说客观的第三人称与主观的第一人称之间进行自由转换的叙事方式代表着剪辑的出现。在早期电影中，英国人史密斯拍摄了《奶奶的放大镜》（1900）这样的作品，其中便出现了主客观镜头的交替使用。在格里菲斯1915年拍摄的《一个国家的诞生》中，主观视点与客观视点交替使用的方法已经非常纯熟。在影片的一开始，两个男青年正在读一封信，信的内容是用第一人称视点表现的；然后是第三人称的交代，男青年的妹妹在门口玩猫，青年招呼妹妹来看信时，画面的视点又从客观转换为主观。迄今为止，关于人们为何能够习惯这种视点的转换，还没有比较充分的理论上的说明，除了前面提到的"缝合"。爱因汉姆曾试图使用比喻的说法加以解释，他说："正如我们在看明信片上的画面时，并不因为它们所反映的时间与空间各各不同而有丝毫不快，我们在电影里发现这种情况时同样不会感到别扭。如果我们先看到一个女人在房间后部的远景，而转眼间又看到了她的脸部特写，我们只感到这是把照相本'翻过一页'，看到了另外一张照片而已。"①这样的解释显然是不能令人满意的。

① ［德］鲁道夫·爱因汉姆：《电影作为艺术》，杨跃译，中国电影出版社1981年版，第24页。

在我看来,这可能是因为自远古起,人类的叙事便使用了这种方法,我们在口传叙事的史诗中,看到的就是类似的叙事方法。一般来说,口传叙事应该早于文字的出现,至少也是与文字出现的早期相近,因为这些都是早期人类记忆和确认自我的需要。按照阿斯曼的说法:"与记忆相比,如果不需要用语言充分地表达,文字似乎是社会的、规范的知识;与文字相比,记忆在很大程度上是隐含的、超语言的、非书写的,通过一种展示和模仿的过程来传递的知识。"①这里所谓的"展示和模仿的过程"指早期人类的仪式和宗教生活,而早期的史诗恰是仪式和宗教生活的一个部分。

如在史诗《格萨尔王传》中,不论敌我,都是使用第一人称演唱的,讲述的部分则使用了第三人称。从下面的引文中可以看到,讲述者从第三人称的陈述转换到第一人称的歌唱,然后又从歌唱者的第一人称转换到故事中某个反面人物的第一人称,这种人称的转换是史诗《格萨尔王传》叙事的基本格式。

> ……鹰头红眼威风凛凛,骑着白狮子一般的战马,披甲持枪,阻挡住却珠的去路,他举起铜刀唱歌道:
> > 唵嘛呢叭咪吽什(意为:"嗬,莲花中的珍宝"),
> > 我歌唱阿拉塔拉塔拉,
> > 塔拉塔拉是歌曲的唱法。
> > 大天甲尺与岗赞,
> > 请鉴临助我英雄汉。
> >
> > 这个地方你若是不认识,
> > 这是卡却白岩九宗城。
> > 我是卡切的内务一大臣,
> > 名叫好汉鹰头红眼睛。
> > ……②

① [德]扬·阿斯曼:《宗教与文化记忆》,黄亚平译,商务印书馆2018年版,第75页。
② 藏族史诗:《格萨尔王传:卡切玉宗之部》,王沂暖、上官剑壁译,甘肃人民出版社1984年版,第167页。

第三章 视点转换

对于口传的史诗来说,与其说它是一种文学,不如说它是一种表演。一位史诗歌手就是一名表演者,他在演唱的过程中要以第一人称来表演史诗中出现的各种角色。当然,他也要进行作为第三人称的叙述,两者交叉进行。尽管世界各地的史诗各不相同,但史诗演唱的这种形式基本相同。洛德在《故事的歌手》一书中谈到的巴尔干地区的史诗、荷马史诗,居玛吐尔地谈到的柯尔克孜史诗《玛纳斯》,石泰安谈到的藏族史诗《格萨尔》等,对口传的表演形式几乎都有众口一词的说法。《玛纳斯》的演唱者"演唱到高潮时,身体不停地晃动,手舞足蹈,口吐白沫,从毡房的上席位置移动到火塘边,然后又慢慢回到原位去"①。某些地区的《格萨尔王传》说唱艺人"一旦进入因兴奋而狂舞的状态时,便会持续说唱数小时。一旦摆脱兴奋状态之后,他就再也不会演唱了。……惟有处于兴奋狂舞(鬼神附身)时的说唱方为'真正的'或完整的"②。"在东北藏区的安多地区,格萨尔史诗的狂热吟诵者通常信奉苯教。格萨尔史诗的狂热吟诵者也常常作为驱鬼者而闻名。"③"跳神的启示是以与卡尔梅克说唱艺人的启示相同的方式完成的。在梦中见到的一种跳欠舞的泄露启示者却旺大师也是一种流浪说唱艺人之故事的创作者。"④歌手经常与具有宗教身份的神职人员或巫师密不可分,身份的扮演最初是在一种他者附体的情况下实现的,这种将"附体"视为"表演"是在文明程度更高的情况下出现的。洛德进一步指出:"我们一定要从'表演者'这个词中消除这种印象,即他仅仅是重复地制作别人和自己创作过的东西。我们的口头诗人是个创作者。我们的故事歌手是故事的创作者。歌手、表演者、创作者以及诗人,这些名称都反映了事物的不同方面,但是表演的同一时刻,行为主体只有一个。吟诵、表演和创作是同一行为的几个不同侧面。"⑤由此我们可以对史诗叙事有一个基本的印象,它是一种由说唱艺人不停在不同人称之间来回交替表演的叙事方式。一个更早的案例出现在《圣经》中,西方的研究者发现,摩西的第一人称叙事会被第三人称的叙事插入:"占城的细节以摩西之口讲出,并叙述了以色列人在荒原中奔波的一些

① 阿地里·居玛吐尔地:《〈玛纳斯〉史诗歌手研究》,民族出版社2006年版,第127页。
② [法]石泰安:《西藏史诗和说唱艺人》,耿昇译,中国藏学出版社2005年版,第369页。
③ 乔治·罗列赫:《岭国的格萨尔王史诗》,转引自[美]梅维恒:《绘画与表演——中国的看图讲故事和它的印度起源》,王邦维、荣新江、钱文忠译,北京燕山出版社2000年版,第178页。
④ [法]石泰安:《西藏史诗和说唱艺人》,耿昇译,中国藏学出版社2005年版,第361页。
⑤ [美]阿尔伯特·贝茨·洛德:《故事的歌手》,尹虎彬译,中华书局2004年版,第17—18页。

故事。但在讲述睢睢重新为该地命名之后,作者补充道,这个新地名沿用'直至今日'。……显然,该段经文写于摩西亡故很长一段时间后,而作者运用了让摩西成为叙述者的虚构技巧。"①这样一种叙事方式延续了几千年,并在文字出现之后溶解在文字叙事之中,被柏拉图称为"无模仿的叙事"和"借助模仿的叙事"②。作为叙述者的第一人称叙述和歌唱逐渐隐没或躲在了故事的背后,人们看到的越来越多的是剧中人物以第一人称和第三人称的形式交替出现。类似的情况不仅出现在欧、亚早期的文本中,也出现在非洲、美洲(非裔)的传说和神话中。美国文学批评家盖茨说:"在这种文本中,第三人称与第一人称、口头的与书写声音在一个结构内部自由转换,就如同在佐拉·尼尔·赫斯顿的《他们眼望上苍》中一样。"③

仅就我国的情况而言,变文、话本小说等就鲜明地保持了史诗中叙事人称自由转换的特色。如敦煌古小说《叶静能诗》,"在整体全知视角的基础上,又从张妻的视角,简略地将金甲神将救人之事重述,构成了重复,使之得以突出和强调"④。故事中人物的第一人称取代了叙事者的表演。从历史上来说,最早的叙事都是"明现的叙事",即叙述者理所当然地出现,不论中国还是外国都是如此。我们能从早期叙事中看到三个不同的视点:第三人称的描述、第一人称的表演、无具体人称(类似于第二人称)的评述。这种评述凸显的是元叙事,类似于上帝的声音。在西方,现实主义思潮在18世纪后逐渐兴起,作为明现的叙述者才逐渐隐退——上帝不再发出声音,所以被称为"暗隐的叙事"。中国要到20世纪初期才出现这样的变化。过去的传奇、话本、小说都不避讳叙述者的出现,我们在《水浒传》《西游记》等章回小说中看到的"诗云""有诗为证"等就是一种叙述者明现的方式。下面的引文来自《水浒传》的第五十七回,我们可以看到"明现叙事"与"暗隐叙事"的明确呈现:

　　太守自吩咐下了,一见鲁智深进到厅前,太守叫放了禅杖,去了戒

① [美]加利·格林伯格:《圣经之谜:摩西出埃及与犹太人的起源》,祝东力、秦喜清译,光明日报出版社2001年版,第32—33页。
② 参见[加拿大]安德烈·戈德罗:《从文学到影片:叙事体系》,刘云舟译,商务印书馆2010年版,第80页。
③ [美]小亨利·路易斯·盖茨:《意指的猴子:一个非裔美国文学批评理论》,王元陆译,北京大学出版社2011年版,第32页。
④ 王昊:《敦煌小说及其叙事艺术》,安徽人民出版社2005年版,第162页。

刀,请后堂赴斋。鲁智深初时不肯,众人说道:"你是出家人,好不晓事!府堂深处,如何许你带刀杖入去?"鲁智深想道:"只俺两个拳头,也打碎了那厮脑袋!"廊下放了禅杖、戒刀,跟虞候入来。贺太守正在后堂坐定,把手一招,喝声:"捉下这秃贼!"两边壁衣内,走出三四十个做公的来,横拖倒拽,捉了鲁智深。你便是吒太子,怎逃地网天罗?火首金刚,难脱龙潭虎窟!正是:

飞蛾投火身倾丧,怒鳖吞钩命必伤。

从上面这段引文中可以看到,第三人称的描述和第一人称的表述同在。最后的评论和诗是与故事无关的评说,它让叙述者得以凸显,使读者能够明确地意识到他的存在。另外,史诗的说唱形式也在一些民间艺术中保持至今,如南方的评弹、说书,北方的评书、大鼓书等。在这些民间艺术的叙事中,表演者保持着人称转换的自由。甚至在人们的日常生活中,我们也经常会看到人们在讲话时模仿他人,即从第三人称转向第一人称。因此,当电影中出现这种叙事方式时,对于观众来说应该并不陌生,因为他们在文化生活和日常生活中随时都有可能接触或参与类似的叙事。

查特曼为叙事画了一张结构示意图(图 3-3)[①]。从图中我们可以看到,真实作者和真实受众被一左一右两个拦截物隔离在叙事之外,这显然不是叙事的原初状态。为了说明叙事与人称的关系,我们在查特曼示意图的基础上画了一张简化图,并将其称为"泳池图"(图 3-4)。

我们认为,可以把查特曼的叙事结构视作一个泳池场所(虚线围成的部分),对于电影文本来说,叙事就是质料和形式的构成(实线围成的"水池"),两者密不可分,任何质料都必须由形式决定其直观外表。我们之所以可以将其视为一个"泳池",是因为对于游泳者来说,无论是作者还是观众,他们都是"赤裸"(脱离现实情境)的,也就是查特曼所谓的"隐含作者"和"隐含受众"。泳池的深层含义是,电影是一个能够提供"沉浸"(沉迷)体验的处所(时间和空间)。这是电影艺术的基本出发点,它决定了一般电影的线性叙事,因为理解线性因果的逻辑是人的本能。从叙事的历史来看,这样一种沉浸是从 19 世纪西方的小说(如福楼拜的《包法利夫人》)开始的。此

[①] [美]西摩·查特曼:《故事与话语:小说和电影的叙事结构》,徐强译,中国人民大学出版社 2013 年版,第 253 页。

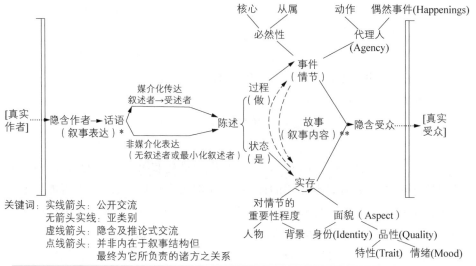

图 3-3　查特曼的叙事结构示意图

图 3-4　泳池图(简化图)

前叙事的沉浸最早是宗教式的,不分"泳池"内外的(甚至都无所谓"泳池"),即叙事与日常生活没有边界。如《诗经》中的"颂"和古埃及、古希腊的"戏"等,都是当时人们日常生活的一部分,在有了世俗和宗教的分野之后,叙事才成为独立的事物,成为宗教争夺民众的教化工具(所谓"文以载道")和庶民的娱乐工具。彼时的叙事在形式上游走于沉浸与非沉浸之间,如同人们在池塘、河边沐浴,进出自由。进入现代社会后,商业盈利成为大部分事物发展的驱动力,叙事也不能例外。这时人们才开始有了建造"泳池"的想法,有了使人堕入其中、不能自拔并心甘情愿掏钱的设计——今天

的沉浸式叙事应运而生。也正是在现代的叙事中,第一人称的元叙事消失了,取而代之的是第三人称和剧中的第一人称。

二、线性逻辑关联转换

如果说线性逻辑是一种简单的逻辑,如同一条锁链环环相扣的话,那么它在叙事过程中一定会是相对机械和无聊的,"各个事件如同串联在一条线上,没有感官性的宽度,没有人物的生活空间"①。因此,在线性叙事中,一定会有非线性、多线甚至是逆反、回环等因素出现,只不过这些因素在客观视点的呈现中都要受到线性的束缚和规训。所以,我们在关于线性逻辑的讨论中,主要讨论各种多线旁出的叙事枝蔓是如何受到主线束缚的情况,主线的逻辑勾连只是事物的自然逻辑,如先上车、后下车,先恋爱、后结婚等,这是人类接受外部信息的本能,任何叙事都需符合人的这一功能。按照卡西尔的说法,最早的神话叙事便是"因果分析的一种特定形式的结果"②,因为人们在处理感知印象材料的时候,需要从中梳理出因果,这样才能使含混的感知变成清晰的认知。"思维在这个原因和结果范畴中发现了真正有效的分割工具,这个工具使得思想有可能对感性材料完成新的结合方式。"③

在一般的第三人称叙事中,摄影机代表的视点经常会插入不同时间和空间镜头,如果事物之间没有明确的因果逻辑关系,不加任何说明的转换很可能会把观众搞糊涂。因此当电影中出现同一人称视点转换的时候,如果事物本身没有内在联系,往往就需要作者提供某种样式的相关联系。这里我们要讨论的是最为常见的一种方式,同时也是最明显、直接的方式,即通过语言加以暗示或告知。人们把语言的出现作为时空转换的依托,凭借这样一种依托,电影画面的视点便可以进行相当自由的转换。

例如,在法国喜剧电影《天使A》(2005)中,天使陪同男主人公来到黑帮老大的卧室,黑帮老大惊恐万分,以为自己将性命不保。男主人公告诉黑帮老大,自己将不再与他厮混,决定选择另一条重新做人的道路。男主人公说道:"……我们曾经是完全相同的。但有一天,天使走进了我的生命,打开了

① [德]埃里希·奥尔巴赫:《摹仿论:西方文学中现实的再现》,吴麟绶、周新建、高艳婷译,商务印书馆2018年版,第251页。
② [德]恩斯特·卡西尔:《符号形式哲学 第二卷 神话思维》,李彬彬译,中国人民大学出版社2022年版,第48页。
③ 同上书,第43页。

我的眼睛,有一双睁开的眼睛多好啊!现在我可以欣赏巴黎的日出,欣赏城市中闪烁的霓虹,我能看到这一切,富兰克,这要感谢她,因为她爱的是本来的我,不在乎我完全是一个低贱的人。"在这段台词中,影片的画面从第三人称的男主人公跳到同为第三人称的天使的特写——她眼泪汪汪,深受感动(图3-5)。由于剧中人物的语言表述中提到了天使,所以画面中出现天使不会使观众感到突兀。如果画面中出现的事物与人物语言的描述毫不相干,或者只能在一个未必可以被大多数人理解的层面上相关,这时便会引起观众理解上的困难或误解。比如,刚才天使的画面并非出现在男主人公关于天使的叙述之中,而是提前出现在男主人公与黑帮老大的对话中,这时观众可能误解天使是在监督男主人公的行为,而不会认为她被他的表述感动,这是由库里肖夫效应决定的。在影片《一树梨花压海棠》(1997,又译《洛丽塔》)的开头,男主人公以第一人称讲述了自己的童年和初恋,以及初恋情人因病暴死。这时画面上出现了有关他的童年、初恋和初恋情人死亡的画面,这些画面之间没有逻辑关系,呈现为碎片,如果没有语言的依托,画面的排列和组合便不可能被观众理解。诸如此类的方法在电影中是非常多见的。

男主人公:"……但有一天,天使走进了我的生命,打开了我的眼睛……"

图3-5 《天使A》中的镜头

同一人称、不同时空视点的跳跃不仅依托于语言,也可以借助背景音乐。在我国影片《天云山传奇》(1980)中,女主人公死亡的段落便是这样安排的。在背景音乐的衬托下,各种不同时空的第三人称视点镜头逐一罗列:燃尽的蜡烛、女主人公的破背心、切了一半的咸菜、打了补丁的窗帘等。这些画面之间并不具有逻辑呈递关系,它们之所以能够以这样一种方式出现,被观众接受,并使之感动,就是因为它们与死去的女主人公有千丝万缕的关系。同时,这样一种关系在音乐的牵引下被纳入同一方向的情绪轨迹。音乐尽管不如语言明晰,但其表达情绪的能力却在语言之上,所以常被创作者用在电影中情绪饱满的段落。

值得注意的是,音乐和语言除了在意义的功能上与观众的思维、感知相关,在物理上的连缀作用也不能忽视。声音在物理上是一个连贯的、不间断的事物,我们可以用波形图描述它。正是这种连贯性,弥补了连续画面之间相关关系的缺失,使人们能顺利地阅读那些非关联的、不同时空视点的图像的序列。这一点在有关语法(并列镜头)的讨论中有较为细致的论述,这里不再展开。由此我们可以看到,线性的叙事犹如流水,当其遇到障碍,水流便会分叉绕行,或汇聚抬升水位,最后突破障碍。"水流"可以象征电影叙事影音材料的物理连贯性;"障碍"可以是叙事过程中进行的扩展或迈向高潮;"分叉"类似于平行蒙太奇,增加叙事线无疑可以扩展和丰富叙事;"汇聚"指并列、组合并列①这样的方法,暂时地停止了线性叙事延伸的过程。苏联学派《战舰波将金号》(1925)中的三个石狮子、《母亲》(1926)中的冰河消融等是最为著名的案例,它们使用平行蒙太奇及并列和组合并列等方法,在流畅的叙事中激荡起分流和水浪,极大地丰富了线性叙事的表达。

三、假定化与荒诞化

在有关线性逻辑的讨论中,较少被论及的是假定化和荒诞化的表达,因为如同"三个石狮子"那样直截了当地切断叙事,肯定会对观众形成某种程度的干扰,迫使他们脱离影片已经形成的叙事氛围。因此,这样一种方法在今天的使用越来越谨慎,但也不是绝无仅有。在美国电影《奥本海默》(2023)中,当反共的调查者一再追问奥本海默的个人隐私问题时,画面上出现了奥本海默赤裸地坐在那些人面前的画面。作者显然是要表达那些调查者将奥本海默剥夺得一丝不挂。在我国电视剧《人间正道是沧桑》(2009,第10集)中,国民党在广州挑起了"中山舰事件",以此为由,宣布戒严并抓捕共产党人,破坏国共合作。蒋介石的亲信楚材,一边在电话中欺骗致电询问的国民党元老,说不知道蒋介石的去向;一边告诉杨立仁,蒋介石在水泥厂坐镇指挥这次行动。同时,楚材还颇为得意地夸耀自己是如何帮助蒋介石策划了这一事件。此时,影片插入了两组楚材跳舞的中景镜头,画面上打着类似于舞台的头顶追光,背景一片漆黑,楚材的舞蹈动作滑稽可笑,状如小丑,其比喻之意一目了然。又如,在美国科幻片《超体》中(我们在平行蒙太奇的部分已经提到过这个案例),当女主人公在一家饭店里被一伙

① 参见聂欣如:《影视剪辑》(第三版),复旦大学出版社2023年版,第二单元"并列"。

制贩毒品的黑帮分子劫持时,影片插入了非洲草原上猎豹捕食羚羊的画面。客观视点的假定化有一种作者从旁评说的意味,类似于说书人的现身。从事件的角度来看,这是一种客观,因为这一评说超越了所有的剧中人物。但从叙事的角度来看,这又是一种主观,并且仅代表作者自己的主观。

综上,以客观视点为主的线性表达是一种囿于因果逻辑的表达,但它并非一种机械刻板的因果逻辑,它既能够通过声音的物理连续性将非连续的画面置于其中,也能够创造诸多介乎客观性边缘的影像变体,从而使因果逻辑的叙事变得生动活泼。

第三节 主观视点的转换

对于一般视点的转换来说,不需要任何特别的标示和解说观众就能明白,这是人们的文化习惯使然,但这并不包括影片中所有的视点转换。尽管在第三人称和第一人称之间的自由转换能够被观众接受,但这种接受也受到事物内在因果逻辑关系的制约,所以在时间和空间上具有一定的强迫性。我们前面提到的有关电影《拦截目击者》中的追逐片段,第一人称的视点几乎没有任何选择的余地,只能指向唯一的目标,追逐者的主观视点是逃者,逃跑者的主观视点是路线。如果影片的主人公没有被追逐,也没有处在危险或精神崩溃的情况下,那么这时主观视点的转换便可以有无穷多的可能性,客观的视点也同样如此。为了让观众能够充分理解这一类视点的转换,一般需要在转换时予以某种形式的"标注"。即便是在人们熟知的第三人称与第一人称的转换中,加注也不是一种完全多余的做法。按照标注出现在影片中的位置,一般可以分为"前注""后注"和"前后注"。另外,还有一种更为明显的标注方式——假定。这里所说的"注",并不是一种固定的表现形式,而是"注视""注意""提示"的意思。

一、前注

前注视点转换是一种比较简单、常见的标注方法。这种方法是在视点转换开始之前,用某种方式"通知"观众:下面要进行视点的转换了。常见的方式有以下两种。

第一种,通过视线。在日本影片《情书》(1995)中,女主人公来到去世男

友的房间里,翻看他在中学时的名录。为了表现女主人公在名册中寻找的主观视点,创作者将镜头切到了女主人公"看"的特写,这一特写便是前注。它是在告诉观众,女主人公在"看",那么下一个第一人称的主观视点,也就是被看的那本名册画面的出现,便会顺理成章。这样一种方法的使用极为普遍,几乎所有人物对话的正反打都是利用了这种方式。这种方式的模式是,首先表现剧中人物的视线有所指,然后将视点反转 180 度,转到被视的人物或物体。这种方法不仅可以在第三人称和第一人称转换时使用,也可以在从人物的客观转向人物的主观时使用。如希区柯克的影片《爱德华大夫》(1945)中,男女主人公拥抱时,男主人公看到女主人公衣服上的条纹,眼前出现了错觉中的雪地画面,这个第一人称的主观画面便出现在第三人称男主人公"看"的镜头之后。需要注意的是,当视点转向人物的心理和人物的内部时,"看"的动作并不是必须的,因为内心的事物显然是看不见的。所以,人物闭上眼睛的画面也可以成为前注,我们可以把这理解为朝向内心的"看"。如果是表现人物的梦境,那么前注中的人物无论如何是需要闭上眼睛的。但是,如果影片的作者不仅要使观众知道视点的转换,还希望在情感上影响他们,演员与观众视线的迭代便必不可少了。特吕弗说:"演员的视线和观众的视线接触时才能产生主观电影。因此,如果观众们感到需要同化,他们会自动地和影片中与自己的视线接触最多的人物同化,即与正面镜头最多的演员同化。"①拉康的凝视理论也从一个侧面支持了这样的说法,齐泽克认为希区柯克的影片验证了拉康所说的"凝视对眼睛的胜利",他说希区柯克"总是把客体视为仿佛一个依赖于凝视的实体一样引入。首先他展示'脱离轨道'的惊呆的凝视,它被某种尚未指明的未知物所吸引;随后才转向其成因——仿佛它的创伤特质来自于凝视,客体受到了凝视的玷污"②。这里所谓的"玷污"是指主体(凝视)将自己的欲望投射于客体,客体的呈现已经不再是纯然客观的了。"……他的不偏不倚总是已经虚假了。在这一刻,他/她的凝视不再是理想化的,其纯洁被一个病态污点所玷污,而维持它的欲望则凸现出来。"③显然,齐泽克把"认同"视为某种欲望的认同。

① 转引自[日]佐藤忠男:《小津安二郎的艺术》,仰文渊、柯圣耀、吴志昂等译,中国电影出版社 1989 年版,第 53 页。
② [斯洛文尼亚]斯拉沃热·齐泽克编:《不敢问希区柯克的,就问拉康吧》,穆青译,上海人民出版社 2007 年版,第 238 页。
③ 同上书,第 227 页。

由于银幕上人物的凝视往往会使观众在不知不觉中从旁观转向对主体的认同,所以对于前注的表现有时会采取让演员直接面对镜头的方式,即面对观众说话或注视观众。这样,在下一个反打镜头中,观众不仅会对视点的转换感到自然,而且会下意识地让自己站在剧中人物的立场上。日本著名导演小津安二郎晚期影片中的人物对话正反打,大多采取了这样的方法,"因为小津努力使他的剧中人与观众的关系亲密无间"①。不过,这样一种直视镜头的拍摄方法尚有争论,即便在日本也是如此。吉田喜重说:"人们常常以为,人眼与摄影机镜头两者共同发挥作用,最终摄影机镜头取代人眼而完成工作。但实际上它们的关系可能恰恰相反。……两者之间有着难以预测的间隔和深深的沟壑。"②这是因为直视镜头有可能让观众出戏,如此便谈不上认同了。因此绝大多数电影都避免让观众看到演员直视镜头的画面,取而代之的是在拍摄演员正面时,让他们的视线与摄影机错开一定的角度。

第二种,通过声音。前注除了可以通过"看"的方式达成,也可以通过"听"的方式。在具体的拍摄中,便是让剧中的人或物发出声音,使观众听到。这样一来,观众对之后出现的视点转换便有了心理准备,不至于感到突然。语言本来就是人类表述自身思想和情感的媒介,换句话说,语言可以直通人的内心世界,所以当视点需要转向人物的内心主观之时,语言无疑是最好的桥梁。在影片《爱德华大夫》中,女主人公为了找到男主人公心理疾病的根源,带男主人公去滑雪,在速降滑雪的过程中,男主人公果然想起了自己儿童时期的过失。在影片用画面表现男主人公记忆中的事件之前,我们看到在男主人公的近景画面中,他突然喊道:"现在我想起来了,我杀了我的弟弟。"这一喊话的声音便成了后面主观画面的前注。当然,如果没有这一声音作为前注,仅用画面作为前注也是可以的。因此,这可以说是一个声画双重的前注。在另一部影片《列车惊魂》(2006)中,当男主人公在火车上被问及"你失去过什么人吗?"男主人公回答:"太多了。"紧接着便是男主人公的回忆画面——他在战场上失去了最好的朋友。在这种情况下,声音所起的作用便不再是画面能替代的了,因为这是一个对话场景,没有一个声音的

① [日]佐藤忠男:《小津安二郎的艺术》,仰文渊、柯圣耀、吴志昂等译,中国电影出版社1989年版,第54页。
② [日]吉田喜重:《小津安二郎的反电影》,周以量译,世界图书出版公司2015年版,第51页。

前注,观众不会对正反打的人物景别画面产生特别的注意。除了通过语言,也可以通过其他的声音,如有声源的音乐、音响等来形成前注。

值得注意的是,在《列车惊魂》的例子中,人物回忆的画面中出现了他自己。也就是说,观众在男主人公的回忆中看到了他。从视点上来说,影片中的回忆者似乎不可能看见自己,所以这一视点的转换并不是从第三人称转为第一人称,而是从一个描述外部的第三人称转换到了一个描述内心回忆的第三人称。换句话说,影片向观众展示的是第三人称的描述,却通过加注的形式告知观众这是剧中人物的第一人称回忆,似乎形成了一种标注"错误"。这样的做法尽管在逻辑上说不通,但并未引起观众的反感,观众一般也都能够接受这样的表现方法。那么为何观众会对人称的含混处之泰然呢?这是因为人类从小习得的认知过程同时包括第三人称和第一人称两个角度,也就是内格尔所说的客观与主观同在,主体在认知过程中并不排斥对自我的观察。认知心理研究者托马塞洛指出:"我在这里强调的区别与形象论者所做的区别是一样的,形象论者是在形象和自我视角之间作出的这种区别,同时是在形象与外部视角之间做出的这种区别。自我视角的例子是:我看见一个球从我的脚射出,而外部视角的例子是:我看见自己在踢那个球,而且我看到了自己的全身。就像我看到其他人在踢球一样。"[①]正因为我们在内心习惯于不同视点的同在,所以电影中的展示也能够得到观众的认可。

二、后注

顾名思义,后注就是在视点转换完成之后进行标注。换句话说,观众完全有可能在视点转换的时候没有注意到,或者没有完全注意到电影画面的表现已经不是他先前所认为的那个视点了。因此后注在形式上不如前注那么规则,后注往往是对转换视点时空关系的直接否定,是对观众的一个事后的提示:你刚才看到的已不再是先前的视点。有关后注在事后对观众的错觉予以纠正,我们认为,它至少有两方面的意义。

第一,提供悬念。如果观众没有意识到视点已经转换,便会将其误解为另外的视点,而后注正是要利用观众的这一错觉。在电影《剃刀边缘》的结

[①] [美]迈克尔·托马塞洛:《人类认知的文化起源》,张敦敏译,中国社会科学出版社2011年版,第101页。

尾，变态的心理医生男扮女装连环杀人的案件已经告破，杀人者已经被送进精神病院，大家皆大喜欢。这时，画面上出现了精神病院中的一幕，作为病人的心理医生在那里杀死了一名女护士，穿上了她的服装。然后画面切到了女主人公的家中，女主人公正在沐浴，发现有人潜入，她正准备反抗，一把剃刀将她的脖子割开了，她吓得惊叫起来。这时观众才看到，她正坐在卧室中的床上。这个卧室的空间与前面在浴室中的杀人空间完全不同，观众马上发现，这原来是女主人公的梦境。如果女主人公的这场梦通过前注告诉观众的话，那么杀人的过程便会毫无紧张感。除了想象的与现实的视点转换，后注在第一人称和第三人称的转换中也能起到制造悬念的作用。如在电影《甜蜜蜜》中，女主人公经历了香港20世纪80年代股市的起伏之后，失去了自己的所有财产，只能去当按摩女。这个片段是从一个黑场的字幕开始，然后观众在银行的提款机上看到女主人公的存款已不足百元。紧接着是一个第一人称的主观镜头，观众只看到按摩院的老板娘边走边回身对着镜头介绍按摩院的情况，因而知道这是一个第一人称的跟随镜头，但并不知道这个第一人称的视点是谁，直到画面中的老板娘停下脚步，镜头转过180度，观众才看到这个第一人称的视点原来是影片的女主人公（图3-6）。此时，镜头视点转换的后注其实是悬念的释放，使观众有一种女主人公"竟已沦落至此"的感慨。戈德罗和若斯特在书中提到了德国著名导演弗里茨·朗的影片《M就是凶手》(1931)，其中小女孩被窥视的镜头也使用了后注的表现方法，"人们很快明白摄影机'暗中'建构谋杀者的目光，其身影很快被投射到通缉他的布告上。"①与《甜蜜蜜》类似，这里维持的悬念仅限于前面一个镜头。

图3-6 《甜蜜蜜》中的后注释放了影片中主观视线带来的悬念

① ［加拿大］安德烈·戈德罗、［法］弗朗索瓦·若斯特：《什么是电影叙事学》，刘云舟译，商务印书馆2005年版，第181页。

第二，混淆现实和想象。在电影中，经常会表现人们分不清幻觉与现实，出现错乱或倒错的情况。例如，在科波拉的电影《现代启示录》（1979）开头，观众先看到越南的热带风光、直升飞机盘旋在空中、火光冲天的战场等，然后又看到直升飞机的螺旋桨叠化成旋转的电风扇，男主人公的面容也叠印在越南战场的画面上。作者在这里要告诉观众的是，尽管男主人公已经回到安全的西贡，但仍然摆脱不了脑海中有关战场的幻觉。后注提醒观众注意，影片的男主人公已经不在战场，他所听到的直升飞机的轰鸣只不过是电风扇发出的声响。在我国电影《恋爱中的宝贝》（2004）中，观众看到女主人公起床走向一个坐在地板上的婴儿，并与之说话，这时一只黑猫走来，女主人公惊恐大叫，男主人公惊醒。借助男主人公的视点，观众看到的画面中只有女主人公在地板上惊恐大叫，那里既没有婴儿，也没有猫。此时观众立刻明白，这是现实中女主人公的意识产生了错乱，所以这是一种后注。混淆现实与想象并非一定要使用后注，也可以使用前注，要看作者意在强调哪个方面：如果强调幻觉，往往使用后注；如果强调现实，往往使用前注，这是因为观众对于画面的感受有先入为主的倾向。

三、前后注

在视点转换的前后都加注也是一种常见的方法。前面我们已经提到，前注往往需要在画面上表现出人物的"看"和"说"，如果作者希望视点转换之后观众依然能回到原有的视点，便会再次使用前注画面，使之变为后注，以使观众回到原先的时空状态或规定情景。如在希区柯克的影片《欲海惊魂》（1950）中，女主人公一边驾车一边听她的男友叙述一件发生在清早的杀人事件，这时画面上的视点转换到了杀人现场，当男主人公叙述完之后，后注视点重归前注画面：女主人公还是在驾车，她的男友在她身边。前后注利用其两端的相似性，具有一种"重回旧时空"的功能。

我们前面提过，不以"看"和"说"的方式作为标注，观众有可能无法明确地意识到视点的转换。因此，在不使用"看"和"说"作为前注形式的情况下，可以使用前后注来实现作者的意图。例如，在韩国电影《隔凶杀人》（2002）中，女警官在办案过程中来到一栋楼前，这时镜头停在她手中的打火机上，紧接着是女警官的一段回忆：她的男友从这栋建筑坠楼身亡；然后镜头从她的回忆中切出，回到打火机上，打火机被打着，她点燃了一支烟。前后注在这里体现为"打火机"这样一个特殊的符号，而不是通常使用的人物特写。

通过前后注的这个例子我们看到：一方面，标注的形式得到了更新；另一方面，影片在叙事过程中重新回到了视点转换之前的时空。因此，前后注也是一种利用人们能够在瞬间对曾经出现过的时空环境或事物予以再确认的方法。我们通常说的"闪回"，一般来说便是指利用前后加注视点转换的一种特殊形态。由于"闪回"的时间一般较短，其本身便带有较为强烈的形式感，所以前后注的出现往往不太明显。一般来说，即便是不明显，加注也还是有其必要性的，因为没有某人"看"或"听"的形式加注，在一个画面中同时出现多人的情况下，很有可能令观众搞不清这是哪个视点的闪回。如果回溯的时间较长，回溯的次数较多，作为前后注的标注就更为重要，因为它往往能把观众引领回某一个标志性的时间节点，而不会使他们把不同事物发生的前后秩序搞混。例如，在影片《密码迷情》(2001)的开端，数学家汤姆在火车上回忆起曾与一个名为克莱尔的美丽女孩的初次相识，但是他的回忆被身边的士兵打断，观众看到时间又回到了现在时，两名士兵陪同汤姆下了火车。这种方法的大量使用可能是从阿伦·雷乃的《广岛之恋》(1959)开始的，至少是从这部影片开始广为人知的。如果再往前追溯，我们可以看到，普多夫金在影片《母亲》中已经使用了类似的方法。他在工人游行的画面中插入冰河消融的画面。如果没有工人游行这一前后加注的形式，冰河解冻所具有的象征意义也将不复存在。不过，普多夫金式的结构蒙太奇并不是一种易于读解的方式，至少在默片时代是这样，这也就决定了这一方法在当时还不可能被广泛接受。这个例子同时也说明，除了"闪回"，还有在时间上不追溯过去，甚至是想象未来。如在我国电影《哥俩好》(1962)中，弟弟想象自己成为神枪手得到褒奖的画面的插入；在《平民窟的百万富翁》(2008)中，弟弟想象与哥哥在大楼上同时坠落画面的插入等。因此，也有人把这样的方式称为"闪前"，与回忆式的"闪回"相对。在我国电视剧《风声》(第9集)中，国民党军统潜伏在汪伪谍报机构的密码译电员顾晓梦为了救父亲，故意错译了金处长所给密电中的时间。但是，这份密电被李科长拿去校对，顾晓梦知道她的错译不可能瞒过密码天才李科长，所以设想了一套杀死李科长和金处长的计划。在剧中，这个设想开始的前注并不明确，表现为顾晓梦在洗手间照镜子，然后在她的第一人称旁白的依托之下转换了视点。这是明确告知观众，她在想象父亲有可能陷入险境，然后镜头重新回到顾晓梦的特写，形成了一个前后注。紧接着是一个俯瞰洗手间的大全景镜头，以此作为前后注中的前注，易于使观众忽略其作为前注的性质（一般的前注多为

人物的中近景，因为需要表现其进入思考的状态），所以后面杀人的情节完全可能让观众信以为真，直至那个洗手间的俯瞰大全景再次出现，形成完整的前后注。观众由此知晓，顾晓梦杀人只是她自己的想象。这种双重叠套、一明一暗的前后注很有些游戏的意味。

前后加注的最大特点是，前后两者在形式或内容上（或两者兼有）同时都有相似之处。在一般的情况下，前后加注是为了让观众有一个固定的时间标志，不至于把故事的顺序搞混。但是，在某些特殊的情况下，前后加注也可以表示时间的流逝。如在电影《盲爱》（2006）中，雕塑家为一户人家的男主人塑像，一直到塑像的完成，前后画面的形式和内容基本一致，只是那座塑像从雏形变成了人像。在这段时间中，雕塑家对这户人家的女主人产生了感情，影片用一组镜头予以表现（图3-7）。此时的前后加注已经不是用于闪回或作为某一固定时间节点的标志，而是为了省略地交代故事，与我们在语法中所说的组合并列有相似之处。同时，这样的标注形式脱离了主观，成为一种客观。电影《爱情拼图》（2004）中的前后注使用也不是纯粹主观的。当男主人公问女主人公（男特写）："你爱他吗？"影片表现的是那个"他"的全景，当影片回到男主人公特写的后注时，那个被前后注包裹的镜头既可以说是男主人公的主观，也可以说是一种客观。其实，所谓的主观并不是一个精确的描述概念，因为即便是在纯粹的主观想象镜头中，也会出现想象者的形象，因此这里所谓的主观只是一种相对的主观。

图3-7 《盲爱》中前后加注的两个端点画面

另外，使用特技或假定的手段同样也能起到将某个时空段落标注出来的效果。在影片《爱情拼图》中，父亲问到了女儿的爱情问题，这时影片使用了一个"甩"的特技，进入女儿的主观想象空间，然后同样使用"甩"，再回到原来的时空。为了使视点转换的标注明显，影片还在"甩"的特技上添加了特殊的音响效果。这里所说的"假定"指标注形式的假定，而不是转换视点

的假定。转换视点的假定将在下文讨论。

四、假定

严格来说，假定的方法不是一种事先或事后加注的方法，而是在视点转换的同时，以假定表现的方法将转换了的视点区别于正常的视点。当影片需要将视点转向人物的内心这一不可见的视点时，往往会求助于假定的表现方法。假定的表现大致上可以通过四种方法来实现。

第一种，改变事物正常的物理属性。通过改变一般事物正常的自然物理属性，能够使观众意识到这些画面所表现的事物不属于正常的叙事范围。在影片《恐怖走廊》(1963)中，一位精神病患者谈到了他曾经去过日本、朝鲜；这部影片整体上是黑白的，但画面中出现的有关日本的图像则是彩色的，由此我们可以知道，这一片段是那位精神病人的想象，而非现实。在苏联的黑白电影《这里的黎明静悄悄》(1972)中，作者也将主观视点的画面处理成了彩色。同理，在彩色电影中，作者也可以将不同视点的转换处理成黑白或其他形式。如在前文提到的《风声》中的双重前后注里，前者便使用了单色来表现女主人公的想象。在库布里克的影片《杀手之吻》(1955)中，男主人公的梦境被处理成负片的样式，并伴随加速效果。

改变事物正常的物理属性，除了涉及其色彩和时空属性等，还包括对相应造型和情景的改变。在法国电影《天使A》中，天使要求男主人公去向黑帮老大说明不再与之合作，男主人公不知道该怎么说，于是天使提示他就是那些"不容易说出口的"，随后就是一段男主人公面对黑帮老大放出狠话的画面。在这段画面中，男主人公的形象一会儿变成天使，一会儿又变回自己，使观众明确地意识到这只是男主人公的想象，同时这也象征着他的不自信。在影片《恐怖走廊》中，有一场表现男主人公开始神经错乱的戏：他在精神病院的走廊中"感受"到了一场倾盆大雨，这也属于对自然现象的一种假定。类似的表现还出现在法国影片《香水》(2006)中，当影片中的人物嗅到某种特殊的香味时，画面的背景中出现了满园盛开的鲜花和美女。

纯粹使用声音的假定相对来说比较少，这里举一个特殊的案例。在梅尔维尔的影片《神父莱昂·莫汉》(1961)中，有一场神父来到女主人公家中谈话的戏：女主人公想入非非，神父的声音进行了假定处理，此时画面中并没有视点的转换，但观众已经意识到女主人公的注意力已经完全不在谈话上。这是一种只能意会，不能被"看见"的视点转换。

第二种，改变正常的摄影机运动逻辑。所谓改变正常的摄影机运动，其实就是用摄影机的运动来模拟人的某种感觉，只不过这样一种感觉或运动的状态在现实世界中是不存在的。如在电影《香水》中，幼年时期的男主人公躺在地上，闭着眼睛依靠嗅觉来分辨周围的世界，我们看到的画面是摄影机以匀速运动掠过树木、草地、石块，男主人公一一报出这些东西的名称，画面中出现了一条小溪，摄影机画面没入水中，在水中继续运动，最后进入了一片青蛙的卵，男主人公嗅到了青蛙和水中石头的味道，却不知道青蛙卵是什么东西。摄影机的运动在这里代表了男主人公的嗅觉，即一种不可见的"感觉"。类似的例子还有很多：在黑泽明的影片《罗生门》(1950)中，砍柴人在森林中行走时的摄影机高速运动；在法国电影《天使圣母院》(2004)中，夜晚水房中的摄影机运动都是"无主"的视点运动，代表了可能存在的幽灵。在德国影片《咫尺天涯》(1993)的开始，观众看到天使站在一个雕塑天神的肩上（图3-8），俯瞰整个城市，然后他从天神的肩上一跃而下（出画），接着便是他的主观视点——摄影机垂直向下运动拍摄的画面，这个镜头画面在半空中改变了方向，在空中做自由的环绕和曲线运动，然后固定在接近地面的位置（代表了一人高的正常视点）。这个镜头无疑表现了天使在空中飞翔，观众没有看到"飞翔"，只看到了天使的主观视点。

图3-8 《咫尺天涯》中的天神雕塑

第三种，改变剧中人物的正常行为。在布努艾尔的影片《奇异的激情》(1953)中，男主人公疑神疑鬼，最后在教堂里"看到"所有人都在嘲笑他，最

终无法控制自己,冲上祭坛卡住牧师的脖子,因而被送进了精神病院。他在教堂中看到的一幕完全是个人的想象。影片通过对比,表现了教堂中肃穆的气氛,而在男主人公眼中,教堂中的人们却在放肆大笑,对他做出了许多嘲弄的手势。这一假定的效果无疑是通过演员的表演取得的。

第四种,改变一般的镜头连接方法。在韩国电影《花花公子传奇》(2004)中,第一次学习舞蹈的男主人公感受到了异乎寻常的刺激,影片将一般的顺序连接改变为并列连接,于是观众看到了同一个镜头的多次重复,并配合着其他的手段,如旋转、停格、画外音等,强化了男主人公在一个瞬间的感受。在法国电影《天使A》中,安德烈与天使被交叉剪接在一起,这种方式表现出一种象征的意味,即安德烈不确定自己是否能够做到直面黑帮老大,因为他欠债被黑帮追杀,在天使的鼓励下,他才敢想象这一场景。

上文仅列举了常见的四种方法,不排除有其他的假定方法。另外,各种不同的假定手法也可以综合使用。

第四节 "主客间"的视点

电影中任何的视点转换都必须服从观众的欣赏接受习惯,这是一个基本原则。如果我们发现电影中的视点转换在某些情况下其实并不是绝对的第一人称或绝对的第三人称,而是介乎两者之间,我们该作何解释?

一、"主客间"视点的相关理论

在有关"缝合"的讨论中,出现了这样一种议论:在一般的情况下,正反打的表现既可以是第三人称的,也可以是第一人称的。具体而言,如果在靠近轴线的位置上拍摄,画面的前景中带上一方的背影(俗称"过肩"),这时的镜头只要稍往前推,便可以将前景中的人物推出画外,这时的画面便接近第一人称;如果摄影机往后拉,将对话两人同时置于画内,这时便会是第三人称。对于这样一种现象,许多电影理论家都提出过自己的看法。

埃德加·莫兰尽管没有具体描绘主观与客观的镜头,但他从总体上认为电影是一种"人类半想象的现实":"电影艺术的世界是个被人类精神半同化的世界。通过制作与改造、交流与同化,电影艺术成为主动投射到世界中的人类精神。电影艺术具有客观和主观双重混合性质,这也是其奥秘本质

之所在,人类精神在世界中的作用和功能。"①莫兰试图从哲学角度阐释电影这样一种介于主客观之间的艺术。他说:"作为他人的'我'和藏于'我'中的他人,对世界的主观意识和对自我的客观意识、外界和内心,他们之间都不断地进行着穿梭转换。在这个过程中,当下客观的自我(化身)实现了内心化,内心化的化身则退化为灵魂。当下主观的大宇宙实现了客观化,并形成受法则支配的客观世界。"②

让·米特里将这样一种居于主客间的镜头称为"半主观影像"。他以苏联影片《一个人的遭遇》(1959)为例,描述了男主人公逃出德军俘虏营的喜悦。在这个段落中,摄影机时而以客观的视角描述男主人公,时而以主观的视角表现男主人公跑进了树林,"但是,人们很快发现,尽管随时消除一个剧中人物的这种做法可以使观众从人物的视点看待事物,但是妨碍观众把握人物可能同时做出的反应,我们无法同时看到客体和主体。"米特里认为,观众体验剧中人物的感受并不需要绝对的主观视点,所以"无需用摄影机取代人物,可以采用一个框入主人公的或全身或半身的影像,跟拍他的移动,和他一起去看,同时又只能看到他,影像始终是描述式的,且与主人公的视点相吻合"③。米特里认为,这类镜头的主要功能是制造戏剧性和象征性④。

德勒兹关于主客间影像的思考相对来说是最为深入的。他相当明确地指出,居于主客之间的视点表达是一种摄影机的"伴存在",此类影片属于"诗作电影"。他说:"的确,我们在电影里可以看到那些自称为客观或主观的影像,可是除此之外还有着另外一回事,它涉及到越出主、客观而朝向某种自主性内容视像的纯粹形式;我们不再身处于主观或客观的影像前,而被卷入感知-影像与某种转化着感知-影像的摄影机-意识两者之间的关联性(至此,问题已不再是知晓孰为主观或孰为客观)。这是一种已然'使人感觉到摄影机存在'的奇特电影"⑤。德勒兹把"感知-影像"分成三种,见表3-2。

① [法]埃德加·莫兰:《电影或想象的人》,马胜利译,广西师范大学出版社2012年版,第204页。
② 同上书,第207页。
③ 同上书,第271页。
④ [法]让·米特里:《电影美学与心理学》,崔君衍译,江苏文艺出版社2012年版,第272、276页。
⑤ [法]吉尔·德勒兹:《电影Ⅰ:运动-影像》,黄建宏译,台湾远流出版事业股份有限公司2003年版,第145页。

表 3-2 德勒兹对"感知-影像"的分类

序号	符征	分子形态	比喻	镜头	案例
1	示征	固态	固体	固定镜头	帕索里尼、侯麦、安东尼奥尼
2	释征	自由位移	液体	运动镜头	让·维果的《亚特兰大号》
3	创作	自由驰骋	气体	风格化表现	维尔托夫的《持摄影机的人》

对于现实中的电影案例来说,德勒兹并不认为西方电影已经完美地表现出了他所谓的"感知-影像"所特有的诗意秉性。对于第一种"固态"的分类来说,德勒兹列举了三位著名的诗电影导演,但并没有赞扬他们,反而认为其中的帕索里尼和侯麦与文学牵扯太深,侯麦某些作品涉及的道德意识形态"令人汗颜"①,对安东尼奥尼则少有讨论。第二种"液态"的分类,尽管有《亚特兰大号》(1934)这样一个典型案例,德勒兹依然认为"法国流派只是点到为止,并无深刻实践。"②第三种"气态"分类的经典案例是维尔托夫的《持摄影机的人》(1929),尽管影片得到了称赞,但它隶属于先锋实验作品,已经远离一般叙事电影的范畴。

图 3-9 《电影》中的 OE"伴存在"

在德勒兹的电影理论中,"感知-影像"属于"零度"的存在③,也就是无所不在,所以它尽管在理论架构上很重要,却并没有在德勒兹的影像体系中发挥多少作用。"感知-影像"在西方电影中呈现的三种样态尽管带有向影像主体过渡的性质,其基本的构成方式却具有元语言的性质。德勒兹以贝克特的实验电影《电影》为例(图 3-9),解说了"感知-影像"的存在方

① [法]吉尔·德勒兹:《电影Ⅰ:运动-影像》,黄建宏译,台湾远流出版事业股份有限公司 2003 年版,第 147 页。
② 同上书,第 153 页。
③ [法]吉尔·德勒兹:《电影Ⅱ:时间-影像》,黄建宏译,台湾远流出版事业股份有限公司 2003 年版,第 415 页。

式:演员"O(主观地)感知到这房间及房内的东西和动物,然而 E(摄影机——笔者注)则(客观地)感知到 O、房间及房内事物;这是在一种双重范畴里、一种参考体的双重系统里对感知的感知,或说感知-影像,摄影机仍保持在主角身后的 90 度角以内,但附加的陈规是主角应该以能消弭主观感知,仅留下 OE 客观感知的方法来赶走动物、盖住所有可充当镜子或框架的物件,如此一来,O 才能身躺在吊床里,闭目轻摇。"① 由此我们可以看到,"感知-影像"就是那种既非主观(主人公的背影出现在画面中)也非客观(除了主人公的背影之外,几乎全部是主人公的视线所及)的摄影机影像。德勒兹特别赋予了它一个既代表主观又代表客观的符号"OE"(德勒兹将两个字母紧靠在一起,使之成为一个符号)。对于观众来说,这样的镜头既代表了对影片主人公视线(第一人称)的认同,即一般所谓的"沉迷",又代表了第三人称的客观清醒,即前面德勒兹提到的"使人感觉到摄影机存在"。有必要提醒大家的是,德勒兹的"感知-影像"并不是影像,它指一种前影像的构成元素,所有有关具体电影影像的讨论都以那些影像背后的构成元素为基础(参见绪论)。

波德维尔尽管没有从正面讨论镜头的主观与客观问题,但他显然已经注意到了这样的问题。他反对把"正反打"这样的表达视作简单的"主观"或"客观"。他说:"我认为我们没有必要把正反打镜头这一技巧当作与日常感知直接吻合的东西。也没有必要认为这一策略创造了一个看不见的观察者;至少,可以说正反打镜头提供了一种式样化的图像展示,组织这种式样化展示的目的是为了突出特定信息。"② 这里显然已经涉及主客间的问题。同时,他对电影中人称视点的逻辑性也表示了怀疑。他说:"在原则上,叙事是完全机会主义的和随意的。叙事调动所有生活各个方面的系统或者局部系统。它抓住任何能服务于它的目的的东西,而不管逻辑的或本体的局限,然后将所有各种完全不同的提示糅合在一起。为了不顾一切地塑造我们的即时体验,叙事可以利用一切可用的东西,叙事调用我们的图式来领会对话、理解对白,对音乐做出情感反应或者把握时间的变化,而那些图式完成了整个策略目标。我们应该寻求的是它的常识心理学,而不是叙事逻辑。"③ 尽

① [法]吉尔·德勒兹:《电影Ⅰ:运动-影像》,黄建宏译,台湾远流出版事业股份有限公司 2003 年版,第 131 页。此处的翻译有误,我们在影片中看到的是主人公躺在摇椅中,而非吊床。
② [美]大卫·波德维尔:《电影诗学》,张锦译,广西师范大学出版社 2010 年版,第 82 页。
③ 同上书,第 147 页。

管波德维尔的这一说法看上去有些绝对,但我们不能否认,电影叙事中确实是有许多难以单纯用视点来分析和解决的问题。

从人类学的角度来看,如果我们能理解人类对人称的表示并非与生俱来,也许就能更好地理解不同人称为什么能互相转换甚至交叠。"亚当·斯密认为,就其原始形式而言,语言只由非人称的动词(诸如'天下雨了'或'打雷了')组成。"①这说明人们对于自我的意识并非与生俱来,人类语言中人称代词的出现自然也就不那么理所当然。除了人类学指出的原始人类与其外部的世界不能区分彼此之外②,拉康也从精神分析的角度证明了现代人的自我意识也是后天习得的,不经历所谓的"镜像阶段"③,人们就无法理解自我。这种物我不分的状况可能要在人诞生之后持续 18 个月,而人称的区分则需要更多的时间。梅洛-庞蒂说:"儿童生活在他一开始就以为在他周围的所有人都能理解的一个世界中,他没有意识到他自己,也没有意识到作为个人的主体性的其他人,他没有想到我们都受到、他自己也受到对世界的某个观看位置的限制。"④因此我们可以断言,人称对于人们来说并不是一个自然"存在"的问题,而是一个"生长"出来的问题。

另外,还有人提出了"第四人称"的说法。詹姆逊说:"第四人称是第三人称和第一人称的一种非同寻常的综合,它使得后者的第一人称的想法能够以一种避免模仿、辩证法、戏剧独白之类的方式表现出来,换句话说,它似乎恰恰回避了现代小说想要避开的那种戏剧性。"⑤有关主客间视点的讨论已经牵扯了不同学科的诸多理论,这里不再深入。

二、"主客间"视点的重叠

"主客间"尽管还属于一个比较时髦的概念,但其在电影中的表现由来已久。比如,为了表现醉酒之人步履蹒跚、站立不稳的形态,1906 年制作的影片《一个醉鬼的白日梦》将移动拍摄的环境画面(第一人称)与左右摇摆拍摄的醉汉和街景(第三人称)叠在一起。于是,观众看到了一种人称处于混

① [法]米歇尔·福柯:《词与物:人文科学考古学》,莫伟民译,上海三联书店 2001 年版,第 125 页。
② 参见[法]列维-布留尔:《原始思维》,丁由译,商务印书馆 1981 年版。
③ [法]拉康:《拉康选集》,褚孝泉译,上海三联书店 2001 年版,第 89—96 页。
④ [法]莫里斯·梅洛-庞蒂:《知觉现象学》,姜志辉译,商务印书馆 2001 年版,第 446 页。
⑤ [美]弗雷德里克·詹姆逊:《现实主义的二律背反》,王逢振、高海青、王丽亚译,中国人民大学出版社 2020 年版,第 182 页。

合状态的镜头画面。尽管这样的表现比较原始,但还是有一定效果。直到 1950 年著名的黑色电影《第三人》出现之前,类似的方法还在被使用,并且已经有了许多改进。在《第三人》中,我们看到男主人公喝醉之后,所有的客观画面都被表现成倾斜的,不仅是通过人物观看的第一人称视点。在布努艾尔的影片《沙漠中的西蒙》(1965)中,西蒙在一根高高的石柱上苦修,石柱下来了一个少女,故意露出胸部和大腿诱惑他,此时画面中出现了女孩与西蒙同在石柱上,西蒙通过祈祷抵御诱惑(图 3-10)。这显然是一个西蒙的主观感觉镜头,但对于观众来说,它也是一个第三人称的旁观镜头。

图 3-10 《沙漠中的西蒙》中第一人称的主观感受和第三人称的客观视点出现在同一画面

这样一种呈现剧中人物感觉,但又不可能在正常情况下被看见的"视点",在电影中始终存在。如在希区柯克电影《美人计》(1946)中,女主人公在床上看着男主人公时颠倒画面的视点。在《老男孩》(2003)中,男主人公在被关押中看到电视里报道自己被警方怀疑杀害了妻子,而且证据确凿,不觉毛骨悚然,电影中的表现是男主人公看见一只蚂蚁从自己的皮肤中钻出,在手臂上爬来爬去,然后蚂蚁越来越多,爬得满头满脸,男主人公力图摆脱它们而疯狂跳跃。在这样一组画面中,观众首先能理解蚂蚁从人的皮肤下钻出是一种荒诞化的表现,是剧中人物的自我感觉,但画面上呈现的又完全是客观的视点,并非剧中人物的主观。该片还把男主人公的现在时和中学时的过去时放在一起(同一画面),表示他回忆起自己学生时代发生的事情。在电影《捕月》(2003)中,男主人公身为某报业公司的电话推销员,但酷爱探月科技,他的学术研究在北美无人理会,论文却被莫斯科举行的学术会议采纳。他兴冲冲地从加拿大赶往苏联参会,但因忽略了地球的日期变更线,等他赶到的时

候,会议已经结束,他只能在机场等待返航。此时,观众看到坐在候机大厅的男主人公慢慢地漂浮起来,他身后是苏联航天英雄的巨幅照片,他继续上升,一直漂浮到了太空之中,此时的背景是浩瀚星空和那个硕大的月亮,影片至此结束。毫无疑问,电影作者想要表达的并不是一种客观事物,而是男主人公的心愿。不过,影片采用的不是让人一目了然的主观假定变形,而是用了一种看似客观却又荒诞浪漫的表达。也就是说,主客观的同在在某种意义上是可以理解成纯粹主观的,只不过影像的画面除了主观的心理视角,还呈现了第三人称的客观视角。两种不同视角的重叠造就了一种奇异的视觉效果,既让观众感到视觉上的惊艳,也使他们反思这种表达背后的含义。

除了假定化的表达,被米特里、德勒兹等人称为"半存在"或"伴存在"的表达也不仅仅是出现在实验电影中。在我国电影《小城之春》(1948)中,章志忱在城墙上看礼言妹妹跳舞的一场戏(图 3-11):章在画面前景的右下角席地而坐(背约 45 度),妹妹在后景上舞蹈(全景)。这样的表现给观众的观感既不是纯客观的(因为画面的主要内容为章的视点),也没有纯主观视点容易使观众产生的沉迷(因为章在画面中)。少女在主观视野中的表演很容易令观众沉迷而对她产生好感,从而对章这个人物产生替代性的想象,这显然不是影片想要的结果(影片中章的情感所属不是礼言妹妹这个人物)。酒后周玉纹到礼言房间里拿药一场戏也是,尽管这场戏有不少对话,但礼言始终背对镜头,当周坐到床上(最多也就是 90 度侧面),始终没有他的反打,因而可以把这场戏视作礼言的主观视点。但如果这个镜头是礼言的纯主观视点,那么观众便有可能沉迷于这一视点,对周玉纹的移情别恋形成道德判断,把她视为

章志忱和戴礼言妹妹的"主客间"　　　戴礼言和周玉纹的"主客间"

图 3-11　《小城之春》中的"伴存在"

"恶"的象征。影片当然不会是这样来设计周玉纹这个人物的,所以我们看到的这场戏始终是"主客间"的:当周玉纹站立的时候,她被视的主观性强一些;当她坐在礼言身边与之谈话时,客观性则更强一些。观众可以感觉到的情感是重叠纠缠的,并不锚着于某一个固定的方面。

三、"主客间"视点的游走

所谓"游走",是指视点在一个镜头中徘徊不定。一般来说,一个镜头仅表现某一个视角,但在摄影机运动的情况下,经常会出现视点在不同人称之间游走的情况,具体可以分为以下三种。

第一种,先主后客。简单来说,就是先看到主观的表达,后看到客观的表达。在《盲女惊魂记》(1967)这部影片的开头(图3-12),一名女子拿着藏有毒品的玩具娃娃去赶飞机,她跑到室外招呼出租车,我们先看到的是她招车的近景,这是人物看向画右的"前注"镜头,然后是出租车从画右驶来的全景,这是该女子视线的反打镜头,一个典型的第一人称主观视点镜头;然而,当摄影机跟随出租车的运动向画左的方向"摇",便把这名女子摇入了画内。一旦那名女子出现在画内,镜头的视点就应该是第三人称。紧接着,镜头展示了屋内(楼上)窗户的俯瞰画面,一只手抹去了玻璃上的水蒸气,某人的第一人称视点看着那名女子上车,但这一视点只持续了很短的时间,镜头拉开,视点的主体——交付毒品的老头,便进入了画面。这时的镜头视点同样也是从主观变成客观,即从第一人称转换为第三人称(或者说是一个不太严格的第三人称),因为观众的视线还在窗外的那名女子身上,直到老头拿起电话,观众的视线才转移到他的身上,并意识到,那名女子有可能要被出卖。与之类似的还有费穆的《天伦》(1935),其中的一个片段先表现了祖父母的"看"和"呼唤",然后是反打,表现了放羊孙儿的奔跑,在同一个跟摇镜头中,祖父母被摇进画内,孙儿扑向了爷爷。此时,主观转变成客观。

A 第三人称视点(正打)　　B1 第一人称视点(反打)　　B2 第三人称视点(镜头摇)

图3-12 《盲女惊魂记》中的视点转换

在有关希区柯克电影的讨论中也记载了类似的情况。佩尔科说,希区柯克"首先描述了常规的区分(摄影机看到的是'客观',而影片中人物看到的是'主观'),但马上又将之复杂化:摄影机必定也在看着正在看的人!因此我们迅速就明白了:此人同时在看和被看。人物的对立面是摄影机,它既表现被看的人物,也表现他所看到的东西。从而,最初的二元性的两个元素的每一个内部都倍增了,在这一倍增的过程中,区分自身也获得了独立性和自主性。就此而言,可以认为电影叙事的赌注就是力图缝合'主观'和'客观'影响之间这一最初分裂的持续不断的努力"①。齐泽克以希区柯克的《群鸟》(1963)为例,其中有一个从天空俯瞰加油站的画面,先是空镜头,然后群鸟入画,发起对人类的攻击。齐泽克说:"客观的'上帝视野'和原质的'主观'凝视之间的对立,在另一个远为更加彻底的层面上重复着调节正反打程序的客观与主观之间的标准对立。'上帝视野'和淫秽原质之间的这种共谋所标明的,不是两极之间的简单互补关系,而是绝对的重合——它们的对立有着纯粹的拓扑学性质;我们所看到的是铭刻在两个表面之上、进入两个系列之中的同一个元素:淫秽的污点不是别的,就是整个画面的客观中性视野得以在画面自身之中出现的途径。(在前面提过的《鸟》中波德加湾的'上帝视野'镜头中,在同一个镜头中完成了同样的拓扑学逆转:一旦鸟从摄影机背后进入画框,中性'客观'镜头就一变而为表现淫秽原质即杀人的群鸟的凝视的'主观'镜头。)"②需要注意的是,齐泽克这里所说的客观镜头,其实是鸟的主观镜头。但在群鸟入画之前,观众并不知道这一主观的构成。在群鸟入画之后,观众才意识到之前看到的空镜头(客观)原来是来自它们的凝视(主观),他们起初看到的是一个含义不清(既可能是主观,也可能是客观)的镜头。所以齐泽克说这是"拓扑学逆转",即对主客的理解在互反的变化过程之中。

在先主后客的表现中,还有一种"伪先主后客"。在美国西部片《不败枭雄》(1996)的开头有这样一个镜头:男主人公开车进入了一个荒凉的西部小镇,在街上看到了棺材店、死人和死马等。有关死马的镜头是从马头的特写

① [斯洛文尼亚]斯托扬·佩尔科:《盲点,或洞察与盲视》,载于[斯洛文尼亚]斯拉沃热·齐泽克编:《不敢问希区柯克的,就问拉康吧》,穆青译,上海人民出版社2007年版,第120页。
② [斯洛文尼亚]斯拉沃热·齐泽克:《"在他咄咄逼人的凝视中我看到了我的毁灭"》,载于[斯洛文尼亚]斯拉沃热·齐泽克编:《不敢问希区柯克的,就问拉康吧》,穆青译,上海人民出版社2007年版,第256页。

摇起至驾车男主人公的近景,这个镜头似乎是要告诉观众,男主人公看到了街上的死马。但是从逻辑上推理,男主人公看到的应该是马背而非马头的正面,因为观众从一个固定的摄影机视点镜头看到的是马的脸和男主人公的脸,而不是正反打中的两个面对面的事物。类似的表现还可以在影片《越战忠魂》(2002,又译《我们曾是战士》)中看到,镜头从地下血肉模糊的尸体和钢盔摇起,男主人公走上前观看。镜头开始表现的内容有一部分是剧中人物无法看到的。这两个镜头似乎都在表现主人公视线的所见,但那个先在的主观视点画面却不是真正的主观视点,而是一个"伪主观"视点。

第二种,先客后主。顾名思义,就是先有客观视点,再有主观视点。这是一种常规的前注式正反打,只不过在一般的表达中被分切了,而在主客间的情况下在一个镜头内完成,或者在前后镜头的组合中故意地有悖常规。在法国影片《男与女》(1966,又译《一个男人和一个女人》)中,有一个男主人公打电话约女友的镜头。在第三人称的画面中,我们看到男主人公的视线转向窗外,镜头推上,把男主人公置于画框右侧的边缘,由于镜头变焦,他被虚化,此时观众看到的应该是影片主人公的第一人称视点;当男主人公继续打电话时,镜头拉出,恢复了第三人称。之后,男主人公的视线再次转向窗外一辆起步的赛车,镜头推上并跟摇,模仿了第一人称的视线。第一人称与第三人称的表现在这两个例子中都是先客后主的。

在先客后主的表现中,同样也有"伪先客后主"。在我国电影《小城之春》中,有一场四个人物同在河中划船的戏:礼言和妹妹坐在船头划船,后面是周玉纹,船尾是章志忱在摇橹。在这场戏中,多次出现了章志忱和周玉纹彼此互望的镜头,在表现章看向周的中景镜头之后,衔接的不是章主观视点中的周,而是客观的四人全景镜头;在周回头看的近景之后,镜头摇上,展示的也不是她主观视点中的章,而是与主观视点错开90度的章的侧面平视近景镜头。这里是故意违背正反打的规则,让反打,即主人公的视线落空。如此一来,观众就不会进入男女主人公彼此互望的缠绵情境,而仅是知晓男女主人公有视线交流的欲望。如果结合礼言妹妹此时正在唱的情歌《在那遥远的地方》,那个让人留恋张望的"美丽的好姑娘"似乎便是一种视线无处着落,咫尺天涯的惆怅。在我国电视剧《人间正道是沧桑》(第10集)中,女主人公杨立华(国民党党员)要去苏联莫斯科留学,深爱着她的瞿恩(共产党员)去码头送行,影片使用了瞿恩妹妹瞿霞的视线,她远远地看着这对情人的告别。尽管影片多次插入她观看的客观视线,但作为她的主观镜头的却是杨立华和瞿恩

两人对话的正反打,这显然不是瞿霞能够看到的画面。这样的安排无疑冲淡了情人告别时的情感强度,因为总有一个不相关的视点在其中加以干扰。这似乎也象征了彼时国共两党的"蜜月"面临着"分手"的结局。

如果我们把"伪先主后客"和"伪先客后主"看成是一种独立的形式的话,那么这种"伪表达"便可以成为主客间视点游走的第三种方法。

通过上述案例我们发现,人们所谓的"人称"(或主客观)只是一个人为设定的视线框架,摄影机主体(叙述者)并不严格地按照视线的轨迹运行,而是游走于其间,时而与严格的称谓视点重合,时而在主客间游弋。也正是基于此,波德维尔非常坚决地否认在电影叙事中存在所谓的"叙事者",他说:"即便抛开从作者或一个人物(有人在叙述)到电影叙述者(某东西在叙述)这一阐发,我还是看不出下面这种说法为什么会是不方便的:将电影叙述构想为一个电影引导观影者从提示中构想出一个故事的过程,而这个过程并没有任何查特曼提出的虚拟意义上的叙事者。"①尽管波德维尔说得不错,但这并不能彻底推翻查特曼的说法,因为即便是有一个叙述者,他也可以出入于主客观之间,而不是囿于个人的主观或客观视角。细心的读者也许会发现,我们在客观和主观部分分别讨论的假定,也许并不能严格地区分主客。比如在《老男孩》的案例中,蚂蚁从男主人公的皮肤下钻出,展现的是男主人公看到电视报道(声称他杀害了自己的妻子)的感受。这应该是一种主观视点,但从影像的表达来说,观众看到的是客观上对于这一感受的描述。这就揭示了影像在进行主观表达时往往无法克服自身客观的媒介属性,相对严格的主观往往需要经由各种手段的叠加(如加注、变色、变形、变音等)才能准确传递给观众。因此,我们的区分也只能是在相对的情况之下,主客间的交叉和重叠在所难免。一般来说,相对于严格的主观和客观视线,主客间的表达较少强迫性,观众能够保持相对的"中立"和独立思考,这既是"意境""言外之意"得以产生的条件,也是德勒兹说它具有"诗意"的原因。我们从费穆在《小城之春》中大量使用主客间视点的做法可以看到,这一类手法的使用确实有造就作品诗意的可能,费穆正是因《小城之春》而被称为"诗人导演"②的。

① [美]大卫·波德维尔:《电影诗学》,张锦译,广西师范大学出版社2010年版,第151页。
② 参见黄爱玲编:《诗人导演——费穆》,香港电影评论学会1998年版。

结　　语

　　主观的视线，客观的视线，主客观重叠、游走的视线，都是电影的视线，既不存在孰轻孰重，也不存在孰主孰次，它们本来都是摄影机对人类日常生活视线的模拟。但是，在虚构叙事的前提下，这样的"模拟"便有了创造性发挥的余地，有了其自身的美学追求和价值。如果我们简略地将客观的视点看作信息流，把主观的视点看作情感流，那么主客间便介乎两者之间，它既非纯然的信息，也非纯然的情感。这其实是一种人类的原初状态，在电影中并不多见，因为作为艺术的电影，同时也是商业运作的过程，不可能将太多的含混置于其中。尽管我们的案例涉及各种不同的影片，但要看到，许多使用长镜头的影片都是在主客视点之间来回转换的。特别是在数字技术加持之后，许多"伪长镜头"也应运而生，典型的案例就是《人类之子》(2006)这样的科幻政治片和《1917》(2019)这样的战争片。当类型电影大量使用主客观游走的表达时，它们便与德勒兹所谓的"诗意"没有了关系，这种做法除了具有视觉上的奇观效应以外，与分切的表达已经没有了本质上的差异，它并不能将观众置于一种"原初"的状态。我们今天在讨论主客间的修辞技巧时，也很难归纳其美学特征，相对来说，客观视点和主观视点的美学特征都是清晰的，它们分别向观众提供信息和情感，我们只能在这两者之间来思考和把握主客间的美学形态。这也就是德勒兹所谓的"诗意"吧，因为诗意在观念和情感之间从来就不是明晰的(详见有关"诗意"章节的讨论)。

　　视点是影像叙事的基本构成，因此对于视点修辞的讨论难免与叙事混杂，我们可以作如下区分：编剧层面的视点结构属于故事的架构，不是我们这里要讨论的内容；关于某一场戏、某一种情绪气氛的构成，才是视点转换修辞研究的主要目标。我们区分电影中各种不同的视点及其基本功能，目的就是为这一目标服务。尽管视点的修辞在电影中的表现相当自由，但在大部分情况下还是符合一般观众熟悉的模式，否则可能造成较大范围的陌生感，这可能不是电影作者愿意看到的。另一方面，叙事的创新要求创作者不断探索新的表达方式，所以在主客间的各种尝试和探索也是层出不穷。不过，这并不意味着"古老"的主客观视点将失去魅力，因为这是人类视觉文化的根本。联想麦茨有关"回到想象界"的说法，主客间似乎正是在主观与客观的基础之上

朝向人类原初情感的探索。

人类应该是在有了"自我"的意识之后,才有了所谓的"视点"。神在相当长的一段时间内充当了"自我"与"他人"的中介,在叙事中明确区分人称,排除叙事者存在,使叙事成为一种可以让人深度"沉浸"其中的方法,应该是在现代社会将叙事商业化之后。电影是一种19世纪末诞生的叙事艺术,自然也不能免俗,它的媒介涉及视听,所以在引导观众沉浸的功能上胜文学一筹,它的视点也具有更为鲜明的区分性。但是,不论是主观的视点,还是客观的视点,都不可能是纯粹的,客观中往往包含主观,主观中也包含客观,你中有我,我中有你。在此,主客视点之间是一种对立统一的辩证关系,任何一种对电影视点简单化的阐释都有可能让我们误入歧途,这大概也是波德维尔对缝合理论表示不满的原因吧。

思考题

1. 为什么在主观(第一人称)和客观(第三人称)之间可以不经过渡便进行转换?
2. 既然前注和后注的功能完全不同,那么前后注的功能又是什么?
3. 主观、客观和主客间三种视点之间的关系是怎样的?
4. 电影视点的区分与融合具有怎样的价值与意义?

第四章

象征（隐喻）

"象征"在英语中往往有符号替代的意思，"隐喻"则有用一物指代另外一物的意思。用莱考夫的话来说便是："隐喻主要是将一个事物比拟成另一个事物，其主要功能是帮助理解。"①但是，隐喻也会包含象征的意思。在中文里，使用这两个词的时候，一般来说仅取"隐喻"中的"比喻"之意（口语中少见"隐喻"，一般只说"比喻"），象征则可以兼有符号和比喻的意思。毛泽东说："世界是你们的，也是我们的，但是归根结底是你们的。你们青年人，朝气蓬勃，正在兴旺时期，好像早晨八九点钟的太阳，希望寄托在你们身上。"②青年人好像早晨八九点钟的太阳的说法无疑是一个比喻，但这句话也可以改成"你们青年人是早晨八九点钟的太阳，朝气蓬勃，正在兴旺时期，希望寄托在你们身上"。这样一来，它就变成了隐喻或象征。这两种说法在意思上没有出入，在语法上也都没有错误。两者的不同在于，比喻必须以物喻物，象征则不拘于物，而在于可从物上推断出的意义，如"八九点钟的太阳"不是说人像太阳，而是说太阳象征了人的朝气蓬勃。因此，在中文里，对于象征和隐喻的使用在某些方面与英语习惯不同。在英语中，"象征"的意义比较狭隘，"比喻"的意义则比较宽泛（比喻可分明喻、暗喻、提喻、换喻、隐喻、反讽等不同类别）；在中文里，"比喻"的意义比较狭隘，"象征"的意义比较宽泛。我们在这里讨论的问题是中文里所说的"象征"，类似于英语中的"象征"和"隐喻"，这是首先需要明确的③。

① ［美］乔治·莱考夫、马克·约翰逊：《我们赖以生存的隐喻》，何文忠译，浙江大学出版社2015年版，第33页。
② 1957年11月17日毛泽东在莫斯科大学大礼堂接见中国留学生时发表的讲话。
③ 在英语中，象征和隐喻的区分有时也不是那么明确。比如，麦茨就说："象征（象征，symbol、symbolise 等）的概念不仅为隐喻和换喻所共有，同样适用于聚合和组合及其他。"参见［法］（转下页）

第一节 象征诸说

布留尔在他的《原始思维》中的"神话与象征"部分写道:"我们自己的思维方式使我们把他们的思维对象想象成神人和神物的样子,而且只是由于这些对象的神的性质,才对它们产生虔敬、祭祀、祷告、崇拜和真正的宗教信仰。但对原始思维来说则相反,这些人和物只是在他们所保证的互渗不再是直接的互渗时才变成神的。"①布留尔说的"互渗",指原始人类尚不能区分自我和外物时出现的一种主体"间性"状况。也就是说,象征从人类脱离原始思维状态的那一刻就出现了。当人们无法同一个神秘、不可企及的对象进行交流时,他们可以通过某种媒介来做到这一点。由于这一媒介同它所替代的对象密不可分或具有一定的因果关系,所以成了象征之物。中国人在远古时必然也有类似的思维活动,占卜、算卦可算作一种典型的表现。因此,古人在解释《周易》(图4-1)时说:"夫象者,出意者也。言者,明象者也。尽意莫若象,尽象莫若言。言生于象,故可寻言以观象;象生于意,故可寻象以观意。意以象尽,象以言著。"简单解释便是,卦象(象)来自天意(意),爻辞(言)是用来说明卦象的。表达天意的只有卦象,解释卦象的只有爻辞。爻辞由卦象而来,所以能用以解释卦象;卦象由天意而来,所以从卦象可以观察天意。天意通过卦象得到显示,卦象通过爻辞得到表达。"是故触类可为其象,合义可为其征。"②所以,同类的事物可以用符号(象)表示,与之符合的意义便可以被召唤出来。《说文》释"徵","召也",将象征的含义明明白白地说了出来。用陈来的话说,《周易》"是借助卦象作为象征"③。在莱考夫等人看来,我们使用的语言有很大成分也是隐喻或象征的,语言不能如图绘那样呈现事物的形状,所

(接上页)克里斯蒂安·麦茨:《想象的能指:精神分析与电影》,王志敏、赵斌译,北京大学出版社2021年版,第262页(注释1)。黑格尔则把比喻作为象征的前身,在论述象征的三个阶段时,他在前两个阶段均提到了比喻:第一阶段,"比喻的主体性也还不很突出";第二阶段,"属于这类的有寓意体作品,以及隐喻和显喻"。参见[德]黑格尔:《美学》(第二卷),朱光潜译,商务印书馆1979年版,第31—32页。

① [法]列维-布留尔:《原始思维》,丁由译,商务印书馆1981年版,第434页。
② [魏]王弼:《周易注(附周易略例)》,楼宇烈校释,中华书局2011年版,第414页。
③ 陈来:《古代宗教与伦理:儒家思想的根源》(增订本),北京大学出版社2017年版,第104页。

第四章 象征(隐喻)

图 4-1 《周易》

以在许多情况下,人们只能使用象征或隐喻的方法进行表达。比如,汉字"家"是个会意字,表现了房子里有一头猪,"可见猪对人之重要"①。也就是说,"家"之所以能够成为一种相对稳固的社会形态,成为一个被普遍接受的概念,可能在财产(猪)私有的情况下才会产生。《说文》中说,猪崽多,所以作为"家"字的一部分。不管是哪种说法,它们都使用了比喻和象征。只不过,今天的人们习以为常,忘记了这些语言在草创期不得不借助比喻象征的手法才能把事情说清楚。

一、歌德的理论

歌德说:"寓意把现象转换成概念,把概念转换成意象,并使概念仍然包含在意象之中,而我们可以在意象中完全掌握、拥有和表达它。象征体系则把现象变成理念,再把理念变成意象,以至理念在意象中总是十分活跃并难以企及,尽管用所有的语言来表达,它仍是无法言传的。"②这段话是歌德有关象征和寓意的区别的总结。根据托多罗夫的研究,歌德的学说提出了寓意和象征的四个不同之处:第一,寓意是直接的,象征是间接的;第二,"寓"本身没有意义,被直接穿透指向其所寓的那个"意",而象征与被象征之物共存;第三,象征具有普遍的规律性,而寓意没有;第四,象征是直觉的,寓意是理性的。

寓意是一种没有明说的比喻,尽管它与象征不同,两者却非常接近。歌

① 左民安:《汉字例话》,中国青年出版社 1984 年版,第 115 页。
② 转引自[法]茨维坦·托多罗夫:《象征理论》,王国卿译,商务印书馆 2004 年版,第 261 页。

德在象征中区分出了"现象—理念—意象"的系统。尽管其中还有不能尽言的困难,但至少我们知道了象征是一种从具象到抽象的思维活动。

二、康德的理论

康德(图4-2)说:"人安放在先验概念的基础上的一切的直观,所以或是图式,或是象征,前者直接地,后者间接地包含着概念的诸表现。前者用证明的,后者用类比的方式(对此人们也运用经验里的直观),在这里面判断力做着双层的工作,第一把概念运用到一个感性直观的对象,然后第二,把反省的单纯的法则运用到那对于完全另一对象的直观,第一种的关于这对象的概念是象征。"①康德举例说,可以用一只推磨的手象征君主制国家的统治。象征的过程是这样的:首先是把某一个概念运用到一个直观的对象,即一只推磨的手上(当然,这只手可以导出许多不同的概念,此时并不是很清晰);然后进行类比,也就是反省;当类比中出现的那个直观对象,即君主制的政权组织方式时,一个适用于两者的概念(如独裁)突然产生了。这便是一个象征。康德进一步说,由于类比可以有无穷多,所以永远也不能有一个唯一的、直接的对应。

图4-2 康德

康德的这种说法与歌德没有原则上的抵触,但康德显然更为深入。康德认为,象征的机制中有一个人们在下意识中进行比较和选择的过程,并指出了象征可能指向完全不确定的结果。

三、黑格尔的理论

黑尔格把象征称为"不自觉"的。他说:"从一方面来看,象征的基础是普遍的精神意义和适应或不适应的感性形象的直接结合,这种结合的不完满却是还没有意识到的。但是从另一方面来看,这种结合又必须是由想象和艺术

① [德]康德:《判断力批判:审美判断力的批判》(上卷),宗白华译,商务印书馆1964年版,第200页。

来造成的,而不是作为一种纯然直接的现成的具有神性的实际情况来理解的。因为艺术所用的象征只有在把普遍的意义和直接的自然现状区分开来,而绝对是后来由想象来看作是实际即寓于自然事物中的条件下,才会产生出来。"①黑格尔用教堂里的三角形装饰作为例子,指出只有在理解神的"三位一体"的条件下,才有可能知道这个三角形的象征含义,对于非基督徒来说便不会有这种约定俗成的联想。他从主体和客体的角度讨论了象征构成的机制,使用辩证法将自然现状和普遍的精神意义巧妙地结合起来,也就是一般所谓的形象和意义的辩证统一,使之达到某种平衡,成为象征。

四、弗洛伊德的理论

弗洛伊德(图4-3)指出:"象征的关系实质上就是一种比拟,但却又不是任何种的比拟。我们必定觉得这种象征的比拟受某些特殊条件的制约,但尚未能指明这些条件是什么。一物一事所可比拟的事物并不都呈现在梦中而成象征,反过来说,梦也不以象征代表任何事物,其所象征的只是梦的潜意识的精神元素;因此双方都各有界限。我们也必须承认,目前对于象征的概念还不能指出明确的界限,因为象征容易同代替物、表象等混淆起来,甚至近于暗喻。有些象征的比拟基础不难看出,有些象征则需细求其比拟中的共同因素和公比。有时细加思

图4-3 弗洛伊德

考才可发现其隐意,有时思考之后,其意义仍不能解释。而且象征即使确是一种比拟,这种比拟也不因自由联想法而显露;梦者对此一无所知,因此应用象征也非有意;所以要以此引起他的注意,他确实也不愿承认。可见象征的关系乃是一种特殊的比拟,至于其性质如何,则我们尚未充分了解。以后或可更有所发现以了解这一未知量。"②弗洛伊德最大的功绩在于,他指出了象征与人们的潜意识活动相关,人们并不能在意识中明确地认识这种精神活动的所有细节。

① [德]黑格尔:《美学》(第二卷),朱光潜译,商务印书馆1979年版,第33页。
② [奥]弗洛伊德:《精神分析引论》,高觉敷译,商务印书馆1984年版,第114页。

五、一般定义

关于象征的一般含义,许多词典也作出了解释。

《现代汉语词典》的定义:"①用具体的事物表现某种特殊的意义:火炬象征光明。②用来象征某种特别意义的具体事物:火炬是光明的象征。"①

《辞海》的定义:"①用具体事物表示某种抽象的概念或思想感情。②文艺创作的一种表现手法。指通过某一特定的具体形象以表现与之相似或相近的概念、思想和感情。如鲁迅的小说《药》的结尾,以革命者夏瑜坟上的花圈象征革命的前景和希望。"②

《简明美学辞典》的定义:"人们通常通过象征区别意义(含意)和这种意义的表现。象征性的艺术形象,只有在这种形象富有表现力的品格同所体现的思想或同象征中所反映的事件的含意有机地联系起来的时候,才是有充分价值的。"③

从中国人词典上的说法来看,象征和隐喻基本上是不作区分的。也就是说,象征既有指向观念的功能,也有指向物的功能。另外,这些词典囿于概念使用者的立场,没有顾及接受者所起的作用,而这种作用正是歌德、康德、黑格尔、弗洛伊德在论述中加以注意的。象征的意义达成环节必然与受众有关,不管是在受众的意识观念中,还是在受众的情感世界中。

站在各自的立场上,歌德、康德、黑格尔和弗洛伊德对象征进行了分析,在他们的叙述中,有两个共同之处值得注意:第一,象征是一种类比的活动;第二,象征的类比处于非意识(潜意识)的状态。

索绪尔反对那种将象征等同于符号的说法,就是因为这种说法否定了符号与对象之间的类比关系。他说:"曾有人用象征一词来指语言符号,或者更确切地说,来指我们叫做能指的东西。我们不便接受这个词,恰恰就是由于我们的第一个原则。象征的特点是:它永远不是完全任意的;它不是空洞的;它在能指和所指之间有一点自然联系的根基。象征法律的天平就不能随便用什么东西,例如一辆车,来代替。"④不过,这种类比并非轻易就能指出来,它是一种未被觉察的意识活动,对于歌德等人来说,是一种非理性或语境文化

① 中国社会科学院语言研究所词典编辑室编:《现代汉语词典》(第6版),商务印书馆2013年版。
② 辞海编辑委员会编:《辞海》(缩印本),上海辞书出版社1979年版。
③ [俄]奥夫相尼柯夫、拉祖姆内依主编:《简明美学辞典》,冯申译,知识出版社1981年版。
④ [瑞士]费尔迪南·德·索绪尔:《普通语言学教程》,高名凯译,商务印书馆1980年版,第104页。

的直觉,对于弗洛伊德来说则是人的潜意识。因此,上述两个特点可被视作人们在象征过程中的最基本的心理活动。

第二节 电影语言的象征机制

象征除了是哲学家和心理学家描述下的一种思维意识方式,也可以是一种艺术表达手段。在注重演讲的古希腊罗马时期,象征便得到了特别的重视。圣·奥古斯丁在他的《论基督教学说》一书中说:"事物越是被隐喻式的表达所掩盖,一旦真相大白,它们就越有吸引力。"①李普曼在他的《公众舆论》一书中也说:"象征常常具有很大的用处和神奇的力量,词语本身就能释放出不可思议的魔力。一想到象征,人们总会兴致勃勃地谈论它们,宛如它们有着独立的力量。而且,那些曾经令人神魂颠倒的象征,从没有完全失去对人们的影响。"②对于赫伊津哈来说,象征是人类游戏本能的一部分,它甚至在一个更高的层面上左右着我们的语言③。在不同的领域,象征手段的运用各有不同,在此,我们专注于影视象征的表达。

一、电影语言象征的特性

电影语言象征与一般语言象征最大的不同在于媒介的性质。语言学热衷的有关"相似性"的讨论,在电影语言的范围内并没有特殊的意义。这里的分析并不遵循一般语言学的规范,但在原则上也无法脱离一般语言学的范畴。

1. 抽象化原则

这个原则在所有词典对象征的解释中列于首位,影像的象征也不能例外。在电影中,相对于一个具体的"跃起的石狮子"(图4-4)来说,反抗(或觉醒)这一概念是抽象的、不具体的。也就是说,象征的表象指向抽象概念,其过程必须从影像的具象走向观念的抽象。德勒兹说:"象征就是抽象关系(整

① 转引自[法]茨维坦·托多罗夫《象征理论》,王国卿译,商务印书馆2004年版,第79页。
② [美]沃尔特·李普曼:《公众舆论》,阎克文、江红译,上海人民出版社2002年版,第177页。
③ 赫伊津哈说:"在每一抽象表达背后都存在着极多鲜明大胆的隐喻,而每一隐喻正是词的游戏。这样,人类在对生活的表达中创造出了一个第二级的、诗的世界来沿合物质的世界。"参见[荷]约翰·赫伊津哈:《游戏的人:关于文化的游戏成分的研究》,多人译,中国美术学院出版社1996年版,第5页。

体)的节点。"①埃亨鲍姆也是在抽象认同、符号性这样的意义上讨论象征的,他说:"电影隐喻必须是依赖语言的隐喻,观众只有在自己的语言储存中找到相应的隐喻表述时才能理解电影隐喻。"②卡罗尔说:"真正的隐喻在本质上是语言上的。"③格尔茨在历数十字架、数字这些符号之后说:"所有这些都是象征符号,至少是象征成分,因为它们都是概念的可感知形式,是固化在可感觉的形式中的经验抽象,是思想、态度、判断、渴望或信仰的具体体现。"④李泽厚也指出:"'象征'(symbol),主要是种精神性的、符号性的意识观念的标记或活动。"⑤尽管理论家们认为象征指向抽象概念,但在实际使用中,人们往往也用象征指代具体的事物。正如弗洛伊德所说:"植物的性器官象征着人的性器官。"⑥这是因为英语中的"象征"一词往往有多种表达方式,如英语中的"symbol"既可以是"象征",也可以是"符号""记号";"emblematize"既可以是"象征",也可以是"代表""标志";"signify"既可以是"象征",也可以是"表示""意味"等。这说明,"象征"一词在最早的时候是不确指抽象事物的,其适用范围相对于今天较为宽泛。只是到了现代,通过歌德等人的研究,将"象征"与"比喻""寓意""代表"等词的使用方法和这些词在人的感觉上所起到的不同作用进行了细分。我们今天显然是站在这一细分的立场上对象征进行研究。

图4-4 《战舰波将金号》中三个连续出现的石狮子镜头

① [法]吉尔·德勒兹:《电影Ⅰ:运动-影像》,黄健宏译,台湾远流出版事业股份有限公司2003年版,第335页。
② [俄]埃亨鲍姆:《电影修辞问题》,杨远婴译,载于李恒基、杨远婴主编:《外国电影理论文选》(修订本·上册),生活·读书·新知三联书店2006年版,第127页。
③ [美]诺埃尔·卡罗尔:《超越美学》,李媛媛译,商务印书馆2006年版,第576页。
④ [美]克利福德·格尔茨:《文化的解释》,韩莉译,译林出版社2008年版,第97页。
⑤ 李泽厚:《美学三书》,天津社会科学院出版社2003年版,第438—439页。
⑥ [奥]弗洛伊德:《释梦》,赖其万、符传孝译,作家出版社1986年版,第273页。

一般来说，语言文字的比喻和象征往往需要尽量具象，这是由文字媒体本身的抽象性决定的。在一篇评论日本电影《入殓师》(2008)的文字作品中，这位中国作者谈到了自己在父亲去世后入葬时的感受："……给完了钱，我才开始稍微恢复了一点思考能力，突然意识到，在父亲病房里绕来绕去的陌生人，都是干这个的。他们像秃鹫一样，围在死者旁，等着分食死者的尸体。趁失去亲人的家属悲伤之际，能多捞一点钱就多捞点……"①这里的比喻是具象的，但具有形象化特性的视听语言媒介则相反，如果不能达到抽象的境界，则不能有效地激发观众。

2. 不确定原则

不确定原则是说象征指向的概念不能被确定。这种不确定性主要来自人们感知象征的非推理性。从接受的角度来看，抽象化象征意义的获得不是从有意识的逻辑推理过程而来，而是具有一定的突发性，这种突发性是因为象征的过程不为人们所意识而造成的，人们对于象征意义的获得往往不是凭借推理，而是首先感觉到它的存在。因此象征在这一意义上与人的情感相维系，感性与理性在象征事物中以不同的顺序出现，并首先表现为情感，其次才是对观念的理解（抽象化）。史莱因在谈到隐喻时的说法可以作为参考。他说："隐喻——右脑半球的第三个特性——是感情与图像的独特结合所产生的一种精神上的创新。感情好像是处在一座悬崖上，没有任何合适的梯子可以使人通过有限的梯级爬到它那里去，但是，乘坐隐喻这种魔毯却可以飞到那里。……一个隐喻可以使我们跳过深谷而从某种想法达到另一种想法。"②按照这样的说法，象征也可能是一个从人的右脑到左脑的"飞跃"过程。伽达默尔说："象征是感性的事物和非感性的事物的重合。"③利奥塔在区分象征与比喻时明确指出象征是"多义"的。他说："比喻是象征的'真相'。比喻明确表达象征-隐喻所暗示的东西并因而开始解决它的多义性。"④

对于具体事物来说，其能否成为象征，完全取决于受众的判断。如果受

① 水木丁：《只愿你曾被这世界温柔相待》，广西师范大学出版社 2012 年版，第 86 页。
② [美]伦纳德·史莱因：《艺术与物理学——时空和光的艺术观与物理观》，暴永宁、吴伯泽译，吉林人民出版社 2001 年版，第 465 页。
③ [德]汉斯-格奥尔格·伽达默尔：《真理与方法：哲学诠释学的基本特征》（上卷），洪汉鼎译，上海译文出版社 2004 年版，第 96 页。
④ [法]让-弗朗索瓦·利奥塔：《话语，图形》，谢晶译，上海人民出版社 2011 年版，第 47 页。

众并不认为其具有象征的意义,那么这一事物对于持这种看法的受众来说便不可能起到任何象征作用。象征与文化、教养、社会等诸多因素相关。荣格说:"文化象征仍保留着许多原始的神秘或'符咒'特征。人们注意到,它们可以对某些个体产生深深的感情反应,这种心灵的负荷使它们在很大程度上与偏见发挥同样的作用。"① 因此,象征的不确定,与歌德所说的象征具有"神秘""不可言说"的因素,康德所说的不可能有唯一的、直接的对应等内容呼应。

象征的这两大原则看上去似乎有自相矛盾之处:前者说的是抽象性,被抽象后的事物往往是一种明晰的观念(概念);后者说的是不具有唯一的确定性,象征似乎既确定又不确定。其实,象征的"确定"指相对于某一个接受者的确定,象征的"不确定"指在不同的接受者那里可能出现的不同结果,也就是可能会有不同的"确定"。象征效果的确定必须依赖受众,没有受众的参与便不会有象征。但究竟象征了"什么"?答案却可能仁者见仁,智者见智。艺术中的象征就像一则艺术家设定的谜语,不过它没有唯一正确的答案。受众就像那些读"藏头(尾)诗"的读者,其中的一些人能够从中读出与这首诗完全不同的东西来,而另一些人则不能②。象征对于受众的作用效果往往就产生于这种类似猜谜的过程中。用黑格尔的话来说,这样一种难以被"猜出"的含义,便是象征所具有的"暧昧性"③。

二、符号学的解释

前面提到,索绪尔用文字符号的任意性取代了象征。尽管如此,符号学的研究依旧离不开符号与意义的关系,而象征则是一种符号与意义间的游戏。罗兰·巴特(图 4-5)的研究便涉及到了象征,他的《今日神话》一文尽管没有使用"象征"一词,但他是在"今日"的意义上使用"神话"这个概念的。换句话说,他所说的"神话"并不是一般意义上的神话,用他的话来说,这种神话"不能是一个客体、一个概念或者一种观念;它是一种意指方式、一种形

① [瑞士]卡尔·荣格等:《人类及其象征》,张举文、荣文库译,辽宁教育出版社 1988 年版,第 72 页。
② 最早提出"谜语"说的是亚里士多德。他说:"把一些不可能联缀在一起的字联缀起来,以形容一桩真事,这就是谜语的概念;把属于这事的普通字联缀起来不能造成谜语,但是把隐喻字联缀起来却可能造成。"参见[古希腊]亚里士多德:《诗学》,罗念生译,人民文学出版社 1962 年版,第 77 页。利科也指出,隐喻"通过字面意义构成了一个谜"。参见[法]保罗·利科:《活的隐喻》,汪堂家译,上海译文出版社 2004 年版,第 266 页。
③ [德]黑格尔:《美学》(第二卷),朱光潜译,商务印书馆 1979 年版,第 15 页。

式。"①象征"刚好"也不能是某个固定的客体、概念或观念,而只能是一种借助于某物的意指方式。尽管我们说象征指向观念,但因为其指向具有不确定性、模糊性,所以不能与某一观念画上等号。因此,罗兰·巴特所说的神话,在某种意义上与我们所说的象征重合(前面提到的布留尔也把神话和象征相提并论)。从符号学来看,将符号作为某种象征的表征应该是理所当然的,正如

图4-5 罗兰·巴特

斯图尔特·霍尔在他的书中所言:"作为符号,它们以象征方法运作——它们表征概念,并意指。"②

罗兰·巴特在谈到由形式符号产生的概念时说:"说真的,在概念中被投入的并非现实性,而是对现实性的某个认知;在从意义到形式的过渡中,形象失去了某个认知。这是为了更好地接受概念中的认知。事实上,包含在神话概念中的知识被混淆了,由退让及不成形的联系所构成。我们必须坚决地强调概念的这一开放性格。它绝不是一个抽象的、纯化的本质,它是一个无形的、不稳定的、模棱两可的浓缩,它的统一性和一贯性首要的是由它的功能产生的。"③如果我们将这段文字中的神话理解成象征,那么象征物便是在象征的过程中失去了某些认知上的联系,脱离了一般感知中的某些信息。比如,我们不会把爱森斯坦电影中的"三个石狮子"当成热带草原的动物去欣赏,而是要从联想的概念中提炼出"反抗"这一新的认知。然而,"反抗"这一概念的获得是在各种相关经验集聚的潜意识中,也就是说,我们并不能从石狮子身上找到直接与"反抗"相关的验证,只有在"不成形的联系"中,"反抗"才会与石狮子产生勾连。前面提到的象征的不确定原则,正与罗兰·巴特所说的概

① [法]罗兰·巴尔特:《今日神话》,徐晶译,载于[法]罗兰·巴尔特、让·鲍德里亚等:《形象的修辞:广告与当代社会理论》,中国人民大学出版社2005年版,第2页。
② [美]斯图尔特·霍尔:《表征:文化表象与意指实践》,徐亮、陆兴华译,商务印书馆2003年版,第28页。
③ [美]罗兰·巴尔特:《今日神话》,徐晶译,载于[法]罗兰·巴尔特、让·鲍德里亚等:《形象的修辞:广告与当代社会理论》,中国人民大学出版社2005年版,第11—12页。

念的"不稳定""模棱两可"等特征对应。甚至,我们在下文将涉及的一些有关象征的电影语言手段,罗兰·巴特的文章中也有论及。

所以,符号学对于象征的理解来说并非无用,而是提供了一个新的视角,一个能够从符号形式和意义角度理解的象征。在符号学中,由能指和所指构成的符号成了象征的第一级系统。这个系统对于第二级系统来说只是一个新的能指,其象征意义才是这个新能指的所指(表4-1)。因此,象征不再是一种简单的符号和意义的对应,而是一种意义背后的意义,一种比一般符号意义更深层级的意义。这一层级的意义指向往往与浅层意义的指向有所不同,有时甚至完全逆反。用罗兰·巴特的话来说,它是一种意指的"神话"。

表4-1 符号学中象征的两级系统

1. 能指	2. 所指	
3. 符号 Ⅰ. 能指		Ⅱ. 所指
Ⅲ. 符号		

注:本表转引自罗兰·巴特的《今日神话》一文,其中用阿拉伯数字表示的是第一级符号系统,用罗马数字表示的是第二级符号系统。第二级符号系统对应的是罗兰·巴特所说的意指的"神话",即我们所说的"象征"。

罗兰·巴特用了一个生动的案例对表4-1加以说明:

> 我在理发店里,店员给了我一期《巴黎竞赛报》。封面上,一个身着法国军服的黑人青年在行军礼,双眼仰视,显然在凝视起伏的三色旗。这是这幅图片的意思。但不管是否自然流露,我都领会到了它向我传达的含义:法国是个伟大的帝国,她的所有儿子,不分肤色,都在其旗帜下尽忠尽责,这位黑人为所谓的压迫者服务的热诚,是对所谓的殖民主义的诽谤者最好的回答。如此,我在此还是发现我面对的是增大了的符号学系统:有一个能指,它本身就是已经由先前的符号系统形成的(一位黑人士兵行法兰西军礼);还有一个所指(在此有意把法兰西特性和军队特性混合起来);最后还有所指借助于能指而呈现出来。

在对神话系统的每一项进行分析之前,必须在术语上达成一致。现在我们清楚了神话中的能指可从两个视角进行观察:它是语言学系统的

终端,或是神话系统的开端。如此,这儿就需要两个名称:在语言层面上,也就是初生系统的终端,我把能指称作意义(……,一个黑人行法国军礼);在神话层面上,我把能指称作形式。所指那里,不可能有模棱两可之处:我们将给它保留概念这一名称。第三项是前面两项的相互关系;在语言学系统里,它就是符号;但想要再次采用这个词而做到不含混,那是不可能的,因为在神话里(而且在那里,这是主要的特点),能指是由语言的符号形成的。我将称神话的第三项为意指作用;这个词在此是完全妥当的,因为神话实际上就具有双重功能,它意示和告知,它让我们理解某事并予以接受。①

罗兰·巴特通过这个案例告诉我们,一幅黑人士兵敬礼的照片(图4-6)可以被解读出深层的象征意义(用罗兰·巴特自己的话说就是"神话"),即它是一幅意识形态宣传的图像。当我们把从不同符号层面获得的意义填写到表4-1中,便能得到一个构成象征的具体过程(表4-2)。

图4-6 《巴黎竞赛报》上的"敬礼"照片

表4-2 构成象征的具体过程

1. 能指 黑人士兵敬礼照片	2. 所指 法兰西帝国
3. 符号 Ⅰ. 能指 代表法国的军人的照片	Ⅱ. 所指(意指) 没有种族歧视的伟大法兰西帝国
Ⅲ. 符号 一幅具有意识形态宣传功能的照片	

① [法]罗兰·巴特:《神话修辞术:批评与真实》,屠友祥、温晋仪译,上海人民出版社2009年版,第176—177页。

通过对一般象征机制的了解，我们可以看到一个有趣的现象：就文学的象征来说，往往需要通过文字符号描述出一个具有视听意味的场景（如鲁迅小说《狂人日记》中狂人的所作所为），以此达到象征的境界。这是因为文字本身就是抽象符号，无法再行抽象了，所以需要暂时脱离抽象本体，为再次的（叙事中的）抽象（象征）做好准备。对于视听语言来说，情况则恰好相反：影像媒介的具象呈现能够强烈地刺激人类的感官，如果需要从中表达某种抽象的意味，需要将具象的影像进行某种程度的抽象，使其在某种程度上脱离（至少也要减弱）对人类感官的刺激，这样才能转而进入思维领域。这就是罗兰·巴特所说的神话。神话从其本源来说，是一种附着于仪式的故事，加斯特说："在原始阶段，故事是为纯粹实际目的而举行仪式的直接附属物。"[1]也就是说，神话本身就是仪式的一部分，它的仪式性要大于故事性，即讲述本身具有意义（参见前一章中有关史诗的讨论）。罗兰·巴特用影像取代了故事，把一幅影像变成了一个故事，一个影像如何摆置的故事。通过这种方式，人们才能穿透影像本身具有的视觉感官性，从中提取其具有的仪式化意义——象征。也正是因此，处于杂志封面地位（大众传播媒介）的影像才呈现出了非同寻常的价值和含义。可以想见，如果那张黑人士兵敬礼的照片只是那位士兵寄给家人的，就完全谈不上与神话有任何相关的意义。神话不是因为其内容的非现实才成为神话，而是因为神话讲述本身就是仪式才使其成为神话。这也是当前人们眼中的神话只是娱乐的一种，并无任何神性可言的原因。与神话类似，电影的象征需要借助一定的仪式（语境）才能得到呈现。换句话说，电影需要通过一定的修辞手段和方法才能脱离一般的影像语境，具有区别于一般影像的视听感官性，在叙事的过程中有所升华，到达观念的层面，才能成为象征。

下面的讨论仅止于电影语言范围内的艺术手段，并不涉及影片总体上的象征，如象征主义、象征性的故事等。因此，类似于塔科夫斯基的《潜行者》（1979）、阿伦·雷乃的《去年在马里昂巴德》（1961），费里尼的《八又二分之一》（1963）、施隆多夫的《铁皮鼓》（1979）、张元的《看上去很美》（2006）、姜文的《太阳照常升起》（2007）等以整体作为象征的影片，不在我们的讨论范围。

[1] [美]西奥多·H.加斯特：《神话和故事》，金泽译，载于[美]阿兰·邓迪思编：《西方神话学术读本》，朝戈金等译，广西师范大学出版社2006年版，第154页。

第三节 符号象征

影像脱离感官刺激最便捷的途径,便是利用现成的符号系统。这个系统存在于人们的社会生活,其中一些具有特别意义的事物往往能够成为符号。原始部落的图腾就是一种符号,其中出现的事物,如动物、植物等,被人们赋予了神圣的意义,从而脱离了其本来的属性。这也是符号这一事物的源头。除了利用现成的符号,电影还通过不同的手段创造一些特殊的符号,以在叙事的过程中设置象征。接下来,我们从三个方面展开讨论。

一、公共符号象征

公共符号就是那些在日常生活中其意义为大多数人所认同的符号,如国旗、国歌等。贡布里希在谈到图像的象征时指出:"有一点是很清楚的:如果不打算放弃这些我们一般习以为常的关于图像功能的假设,我们就无法研究这类问题。我们习惯于把图像的两种功能(再现功能和象征功能)截然分开。一幅画可能再现了可见世界中的某物,如一位手执天平的女子或一头狮子。它也可能象征了某种理念。对于熟悉图像的程式意义的人来说,手执天平的女子象征着正义,狮子则象征着勇敢。或大英帝国或任何一种在象征常识中通常与这一兽中之王有关的概念。只要我们仔细想想,我们便会发现,画里可能还有另一种象征,一种不是程式性的,而只与个人有关的象征,通过这种象征,一个图像可以变成艺术家意识或无意识心理的表现。对凡·高来说,一幅盛开的兰花也许是他身体康复的象征。图像的这三种一般的功能(再现、象征和表现的功能)也可能同时表现在一幅具体的图像中:博施画中的一个母题也许再现了一只破容器,象征了纵欲之罪,表现了画家身上一种无意识的性狂想。但是在我们看来,这三层意义是截然分开的。"[①]贡布里希在这里谈到的"程式性"和"非程式性",就是我们所说的符号和非符号。显而易见,公共符号是一种被人们熟知的程式。从中国传统的象征符号来看,这类

① [英]E. H. 贡布里希:《象征的图像——贡布里希图像学文集》,杨思梁、范景中编译,上海书画出版社1990年版,第215页。中文版里的"象征纵欲之罪"一句原文为"象征暴饮之罪","暴饮"一词可能是直译,与下文的"无意识的性狂想"在逻辑上不通,"容器"一般可作为女性生殖器官的暗喻或象征,因此字面上的放纵狂饮,应该可以用"纵欲"或与之相近的意译来替代,故修改之。

具有公共性质的符号象征系统也十分发达,如以蜜蜂和猴子的谐音来象征"封候";以猫和蝴蝶的形象来象征"耄耋";以蝙蝠、鹿和桃子的形象来象征"福禄寿";以"岁寒三友"松、竹、梅来象征知识分子的高风亮节;等等①。

所谓建立在公共符号之上的象征,是指影片作者将社会上约定俗成的一些具有象征意义的事物直接搬用到电影中,当观众看到这些事物时,立刻就能明白其中的象征意义②。

第一种,以自然景物作为象征。在日本影片《追捕》(1976)中,被追捕的男女主人公逃到一个山洞中,暂时脱离了危险。女主人公向男主人公表达了自己的爱意,随后出现两个人做爱的画面,这时,镜头摇到燃烧的篝火上。无需多言,所有的观众都明白,这篝火象征着两人的炽热爱情。火作为爱情的象征物是众所周知的,影片也正是借助象征物而规避了色情化的表达。因此,在表达激情相拥、爱情高潮的画面时,大多数影片都会借助象征物来予以呈现。又如,在黑泽明的影片《流浪狗》(1949,又译《野良犬》)中,有一场警长和丢失了手枪的警察在桥上对话的戏,由于出现了手枪伤人、抢劫的事件,那位丢了枪的警察十分自责,认为是自己的错误造成了这样的后果。这时雷声隆隆,似乎快要下雨了。但是观众很清楚,这雷声同时也象征了主人公内心的不平静。中国人都知道"山雨欲来风满楼"的诗句,"打雷"和"下雨"这类急剧变化的自然气候能够象征激烈的心理活动,为一般人所熟知。在我国电影《雷雨》(1984)中,四凤的母亲要她发誓,以后再也不同周家的人有来往,作为周家丫环的四凤因为与周家大少爷有染,故而十分犹豫,她在被逼无奈下发誓:"……那就让天上的雷劈了我。"此时雷声乍起,大雨倾盆,电闪照亮了四凤惊恐的面容,象征了她不可能信守诺言且将大祸临头(因为四凤与大少爷实为同母异父的兄妹,他们之间是乱伦的关系)。

第二种,以色彩作为象征。在苏联电影《这里的黎明静悄悄》(1972)中有一段女兵的回忆镜头,前面是以白色基调为主的画面,在西方,白色是新娘礼服的颜色,象征着幸福;然后在夫妻和婴儿一家和睦的生活中,画面的背景突然被换成了红色,于是,丈夫上了前线,一去不复返。这一红色的背景无疑象征着战争的爆发。红色是鲜血的颜色,所以人们非常容易将其作为那些流血

① 参见郑岩、汪悦进:《庵上坊:口述、文字和图像》,生活·读书·新知三联书店2008年版,第二章。
② 成为公共符号的象征在语言学家萨丕尔那里被称为"指涉性象征符号",在人类学家那里被称为"支配性象征符号"。参见[英]维克多·特纳:《象征之林——恩登布人仪式散论》,赵玉燕、欧阳敏、徐洪峰译,商务印书馆2006年版,第28—29页。

事件的象征。斯皮尔伯格的影片《辛德勒名单》(1993)整体基调为黑白,但在一个段落中,一位穿着暗红色衣服的犹太小女孩的画面特别醒目,在一群毫无希望的囚徒之中,这抹红色无疑象征了生命的美好,在视觉上燃起了观众微薄的愉悦和希望。因此,当那一抹红色出现在被屠杀的犹太人的尸体堆中时,会让观众有一种类似于生理上的"疼痛"。

第三种,以公众熟知的造型作为象征。波兰电影《战火遗孤》(2001)是一部表现二战中波兰儿童的影片。为了逃避屠杀,一位犹太教授将十一岁的儿子罗麦送到了农村,生活在一位农民的家里。这个农户家有两个男孩:一个与罗麦同年,叫维迪;另一个叫杜路,只有五岁。杜路经常做出一些奇怪的举动,如把钉子钉入自己的手中;在雨中狂奔;在德国士兵面前说自己是犹太人;扮演神父为其他小孩施洗礼;让人把自己如同耶稣被钉在十字架上那样绑在树上;等等。最后,杜路竟然走进了犹太人的行列,被纳粹送上了开往集中营的火车。在杜路上火车的那一瞬间,观众可以体会到强烈的象征意味,即似乎是基督在为他的子民奉献自己。基督的形象被人们熟知,是因为无数绘画、雕塑作品都意在表现他的受难,电影也正是借助这一形象来构成象征。

美国电影《毕业生》(1967,图4-7)中有一个著名的象征镜头:大学毕业的男主人公内心十分孤独和苦闷,但他的父母一点也不理解他;在他生日那天,他十分希望同父亲交谈,但父亲却要他穿上潜水服(生日礼物)在亲友面前表演;跳进了游泳池的他从水下看着父母,那是一张被水纹扭曲了的面孔。这一象征的原型可类比蒙克的绘画作品《尖叫》(又译《呼号》),这幅表现主义的画作以扭曲的方式呈现形象,表现了人物内心深刻的恐惧和悲哀。《毕业生》接着用慢慢拉开的长镜头表现主人公独自站在泳池的底部,象征了他内心的孤独和与周遭环境的隔离。值得一提的是,这部影片的海报直接用影像象征了男主人公在性方面的困惑。

图4-7 《毕业生》的海报

第四种,某些为人们所熟知的音响和音乐也能成为电影中符号化象征的手段。例如,在卓别林的影片《城市之光》(1931)中,无家可归的流浪汉蜷缩

在一座新落成的大型雕塑上睡觉,此时雕塑的落成仪式开始了,流浪汉在警察的驱赶下迅速地往下爬,与此同时,美国国歌响起,所有人都在音乐声中脱帽肃立,流浪汉也不例外。但是,他因裤子上的破洞而挂在了雕像上,无法直立,只能歪着身子。显然,穷人的世界和富人的世界是两个不同的世界,能够在美国国歌声中直立的是那些衣食无忧的人,穷人却无法站立。这个画面象征着美国国歌代表的国家机器并不站在穷人的一边。后来,卓别林不见容于美国,最终被驱逐出境,大概是与他影片中所表达的象征有关。我国电影《风云儿女》(1935)表现了全国人民同仇敌忾,抵抗日本侵略者的故事。主题歌《义勇军进行曲》在影片结尾的高潮段落出现。由于这首歌曲代表了全国人民的共同心声,传唱一时,成为具有高度认同性的公共符号,日后被选作中华人民共和国的国歌。

除了上文提到的几种公共符号,各种旗帜、标识、公共建筑、纪念碑等均可以作为象征之物出现在影片中;还有用破碎的(或被践踏的、抛入污水的)花朵象征爱情(情感)的破裂;用摔碎的物体(如玻璃器皿等)象征厄运的来临;用杀害动物(昆虫、家畜、宠物等)象征残忍等;都是影片中常见的做法。

二、自创符号象征

拉康把人们生活的世界称作符号界(又译"象征界")。他说:"不管人们愿意不愿意,症状确是个隐喻,而欲望确是个换喻,即使人们嘲笑这个说法。"[①]也就是说,人在某种意义上是一种符号生物,他们理解这个世界的过程离不开各种符号。因此,人们无时无刻不在创造各种各样的符号。电影自然也不例外,它将人类的这种能力移植到了电影中。

比如,在美国电影《大白鲨》中,每当大白鲨在水下向水面上的人类发起攻击之时,便会出现一段低沉的音乐,仿佛在模拟悄然来临的危险。当观众熟悉了这一音乐旋律后,它便成为了大白鲨到来的象征——只要这段音乐一出现,观众马上就会意识到危险在靠近,不论大白鲨是否真的出现,也不论是否有人遭到了攻击。利用固定的音乐或音响作为恐怖或危险降临的象征,是惊险恐怖电影常用的手段。

麦茨在讨论德国导演弗里茨·朗的影片《M 就是凶手》(1931)时指出:"在 M 强暴并杀害了那个小姑娘之后,画面呈现了被拴在电报机线上的那个

[①] [法]拉康:《拉康选集》,褚孝泉译,上海三联书店 2001 年版,第 461 页。

受害人丢弃的气球(很显然,此处我正在想那个只表现气球的镜头)。玩具取代(唤起)了尸体、孩子,但从前面的梦的段落可以知道,气球属于那个孩子。"①换句话说,气球象征了孩子的死亡。人们在前面的情节看到,杀手为了诱骗女孩带她在一个玩具摊购买了气球,所以气球在片中(并非所有的场合)可以成为女孩的符号。当它单独出现的时候,便象征地表达了女孩的死亡。麦茨提到的类似案例还有《战舰波将金号》中悬挂在缆绳上的金丝眼镜,它象征着被扔到海里的沙俄军官。一些经常在影片中被使用的象征符号渐渐地也可能会成为家喻户晓的公共符号,如西方电影中的圆月可以象征狼人的出场,蝙蝠可以象征吸血鬼将要来临等。

在我国电影《七月与安生》(2016)中,七月与苏家明是一对情侣,七月知道苏家明身上有一个玉佛吊坠,那是他母亲送的护身佛。在朋友安生前往北京闯荡,七月到火车站为她送行时,她意外地发现,苏家明的玉佛吊坠竟然挂在安生的脖子上。这是一个显而易见的苏家明移情别恋的象征,为故事后续的发展预设了因果。玉佛吊坠本身不是符号,但将其赠予他人便形成了情感的符号。在我国电视剧《绝密 543》(2017)中,也是因为男主人公无视礼物所具有的象征意义,将女主人公赠送的一块手表转赠给他人,导致了二人爱情关系的瞬间崩解,男主人公费了九牛二虎之力才得以挽回。这使他长了记性,知道此手表并非单纯的一个物品,它还具有符号的属性、象征的意义。

比较特别的一个例子出现在美国电影《老无所依》(2007,图 4-8)中。影片讲述了一个杀人犯的故事,人们看不出其行为的目的,他有时仅凭猜硬币的正反面来决定是否杀人。在影片的结尾,他甚至要杀死他对手的妻子,理由是他在威胁他的对

图 4-8 《老无所依》的海报

① [法]克里斯蒂安·麦茨:《想象的能指:精神分析与电影》,王志敏、赵斌译,北京大学出版社 2021 年版,第 250 页。这段译文有两处不甚清晰:第一处,"电报机线"是何物? 其实在影片中就是路边电线杆上的电线,当然也可以是电话线、电报线,但与电报机没有什么关系;第二处,"梦的段落",影片中虽然出现过杀手给小女孩买气球的片段,但那不是梦。

手时曾经说过这样的话,所以要将其兑现,哪怕此时他的对手已经被他杀死。该影片的杀手是由一个黑头发、大眼睛的具有中亚血统的演员扮演,石川教授指出,这一人物的行为和造型具有象征的意义,他能使美国人联想起"9·11"事件,因为"9·11"事件由中亚人执行①。把人种作为象征的符号,是美国电影的创造发明,但这显然不是一种值得称道的做法,因为它有煽动种族仇恨之嫌。

这里有必要说明的是,自创符号中的象征有相当一部分是指向故事内部逻辑的,它仅在故事逻辑的层面自洽,与我们所要讨论的指向电影故事之外的、具有抽象精神价值的象征有所不同。即便是从编剧的层面上看,这也仅是一种为叙事而编织的象征游戏,与影视艺术的象征不在同一层面。这也就是麦茨所谓的:"电影内涵的动机部分并不阻挡其经常成为符码和成为惯性,这得视情况而定,这里有一个简单的例子:在有声电影中,男主角有吹口哨的习惯,它第一次出现时吹出某个调子之后——假设观众从一开始即对此印象深刻——每当这个调子再度出现之时(男主角并未出现),即使男主角去长途旅行或根本消失了,观众却由此对此一人物形成一种总体印象。如此设计此一角色充满了有力的内涵,在此一简单例子中我们看到男主角并未由武断的特质去加以象征化,而只是他自己本身的一个特征(全然非武断性),然而,这整个角色绝非只是一个熟悉的调子,他仍有其他特质,可用来把他'象征化'(这就要包括其他内涵了)。因此,在内涵的符征(调子的旋律)与内涵的符旨(角色本身)两者之间多少还有一些武断性存在的。"②这里所谓的"非武断性"的象征,就是我们提到的象征游戏。对于这类符号化的象征,麦茨认为它们并不属于真正的电影象征。他说:"透过符号学之运用,我们达到许多电影美学家所下的定论:电影中预设的象征手段(不管是社会的还是心理分析的),夹杂于电影之中,可以说是一种贫乏且失之于简单的手段,影像的象征主义手法不在此,而是在别处(来自电影自身)。"③可见,区分游戏之象征与作品之象征的历史由来已久。

象征游戏在某种意义上更接近"隐喻"而非"象征"。前文提到,隐喻与象

① 2007年12月23日,在上海大学举办"当代中国影视批评现状的批评"研讨会期间,石川教授在与我个人的交谈中提出了这一看法。
② [法]克里斯蒂安·麦茨:《电影语言:电影符号学导论》,刘森尧译,台湾远流出版事业股份有限公司1996年版,第124页。
③ 同上书,第133页。

征在中文的使用中往往难以分辨,这是因为两者都有抽象性和模糊性的特征。但是,在极端的情况下,"隐喻"仅喻于物,"象征"仅指观念,由此两者便可以被区分开。游戏化的象征其实有脱离观念趋向于物的倾向,例如,《M就是凶手》中凶手吹口哨的旋律(通过口哨声暗指了凶手);《大白鲨》也是,音乐指向鲨鱼(当然也可以表示危险或灾难的来临);《西部往事》(1968)则有所不同,男主人公吹奏的口琴具有象征意味,那是一种复仇的表征,而不仅意味着某人的出现。

三、语言符号象征

顾名思义,语言符号象征便是通过语言来获得象征意义。前文提到的德国电影《M就是凶手》的片名本身(影片原名《M》)便是一个符号的象征,因为在德语中,"M"是"凶手"(Mörder)开头的字母。同时,在追踪凶手的过程中,杀人犯的背上也被写上了"M"的标记。因此,"M"这个字母便成为一种语言的象征。在日本电视剧《仁医》(2009)中,男主人公名为南方仁,他被称为仁医生(仁慈的医生)看起来是出于谐音,但影片塑造的这个角色是从当代穿越到了幕府时代。他努力把一种非暴力的人生观、历史观付诸实践,所以仁医生也就不仅是一个称谓,更具有象征的意义。德国电影《靡菲斯特》(1981)讲述的是纳粹德国时期,一位著名演员卖身投靠纳粹的故事。使他名声大噪的角色是"靡菲斯特",即《浮士德》故事中的魔鬼,它诱使浮士德出卖灵魂。因此,这部影片的片名象征了这个人物是为撒旦当差的魔鬼。美国电影《七宗罪》(1995)讲述了一个宗教杀人狂的故事,罪犯使用了"暴食""贪婪""懒惰""色欲""傲慢""嫉妒""暴怒"七个概念作为象征,每杀一个人便把一个对应的词语写在现场,如肥胖的死者是"暴食",妓女是"色欲"等,以示这些人被杀"罪有应得"。这里的文字概念被作为一种象征来使用,主要是因为杀人罪犯的病态意念属于剧中的人物,与前面的几个案例有所不同。我国电视剧《平原上的摩西》(2023)这一片名也有着鲜明的象征意味,只是这一片名的象征并未在故事中得到明晰的指认,从而给观众留下了一个值得玩味的谜题。

德、法、意联合摄制的西部片《无名小子》(1973)是一部具有后现代色彩的影片,讲述了两代枪手对待名誉、金钱和人生观的不同。影片中,青年一代的枪手无名总是把老年枪手推上风口浪尖,老枪手的枪法极好,以一当十,总能化险为夷,但老枪手十分不解无名为什么要这样做,他们之间并无过节。

无名解释说这是为了能让老枪手"载入史册",并向他讲述了这样一个故事:在冬天,有一只小鸟被冻僵了,从树上掉了下来,为了救活它,一头母牛在它身上拉了一堆热乎乎的粪便,小鸟于是活过来了;但是小鸟一点也不感恩,它觉得牛粪太臭了,大叫了起来;一只路过的狼听见了,跑了过来,将小鸟从牛粪中拖了出来,并帮它掸去身上的牛粪,然后一口便将这只小鸟吞进了肚子。无名信奉的是"留名青史",对名满江湖的老枪手崇拜之至,而老枪手只想过自己的普通生活,对于出名与否全无所谓。最后,在无名的安排之下,两人进行了一次"决斗",无名在众目睽睽之下"打死"了老枪手。于是,无名终于出名了,老枪手也隐姓埋名,过起了无人打扰的清静日子,两人各得其所。从此,无名步老枪手的后尘,走上了被人追杀的道路。老枪手得知后写信给无名:"……不过你已经知道了,因为那是你的时代,已经不是我的时代。事实上,我找到了寓言中的寓意,那就是母牛用自己的粪便把冻僵了的小鸟包裹起来,狼把它解救出来,而且吃了它,这是新时期的哲理。"这里的寓言象征了新生代的人生观,即宁愿被狼吃掉,也不愿在牛粪中苟活。这也是影片作者抛给观众的一个哲学问题:哪种世界观才是人生的正确选择?这种讨论人生观的电影不通过语言是无法进行准确表达的,但通过语言表达出的象征又较容易落入说教的境地。比如在我国早期电影《天伦》(1935)中,父亲用孟子的"老吾老以及人之老,幼吾幼以及人之幼"来教导儿子,是对影片主题的一种象征,影片故事直奔主题,便难免说教之嫌。

从总体上看,电影的符号象征是把社会上的一般符号之象征挪移到电影中,这类象征通俗易懂,为一般观众所喜闻乐见,只要不是过于机械地使用,一般都能取得较好的效果。

第四节 假定象征

前面提到,象征具有抽象化和不确定的特征。这些特征使影视作品中的象征如同尚未揭晓谜底的谜语,需要观众参与解谜。用罗兰·巴特的话来说,这是一种"显义",是一种从作者出发"走到我的面前"[①]的讯息,是一种"向

① [法]罗兰·巴特:《显义与晦义》,怀宇译,百花文艺出版社2005年版,第44页。

我发出的真正的召唤"①。具体而言,观众能否猜出谜语的答案,与观众自身的状况,如教养、知识的掌握等因素相关,影片的创作者是无法控制的。影片创作者能控制的是如何设置谜语,为了使观众不至于错过谜题,影片创作者一般都会使用假定化手段加以提示,因为他要绝对明确地告诉观众:这儿有一个谜语(象征),你千万不要忽略了! 罗兰·巴特说:"这是一场在意义与形式之间不间断的捉迷藏游戏。"②告知观众这一游戏的方法可以是多种多样的,我们在下面罗列了一些,但肯定没有穷尽。

第一种,通过蒙太奇。这一类象征是通过假定性很强的蒙太奇手段呈现的,最著名的例子就是爱森斯坦影片《战舰波将金号》中"跃起的石狮子"镜头。这一片段连续剪接了几个姿势不同的石狮子镜头,展现了石狮子的俯卧、抬头和跃起,剪接将静态的雕塑连接成动态,同时,这种不符合自然规律的做法还被置于军舰炮击敌人的事件中,这就迫使观众进行思考:为什么影片会在此处呈现这样的画面? 如果观众不能理解这一象征,那就是没有猜出这个谜语,并觉得这个片段出现得莫名其妙。在美国电影《超体》中,导演用平行蒙太奇的方法将一名弱女子被一群黑帮壮汉挟持与非洲草原上猎豹追捕羚羊的画面交叉剪辑,象征着"羊入虎口"。黑帮挟持女子与猎豹捕猎本没有任何关系,这仍会迫使观众思考两者之间的关系,如果不能产生"羊入虎口"这样的联想,观众便会觉得影片将酒店中发生的犯罪事件与非洲草原上的动物觅食放在一起难以理解。在我国电影《音乐家》(2019)中,冼星海在二战中滞留苏联不能回国,在那里指挥乐队演奏《黄河》交响乐,影片将其与冼星海曾在延安指挥的大合唱《黄河》交叉剪辑,同样也是将两个时间和空间均不相同的事件并列在了一起,以象征冼星海怀念祖国的拳拳之心。

第二种,通过演员的表演。强烈的假定性同样可以通过演员的表演取得。安东尼奥尼的影片《放大》(1966)在结尾展示了一场"打网球":作为摄影师的男主人公看到一群身穿狂欢节各色服装的人冲进了网球场,他们开始"挥拍"打"球"。这是一场哑剧表演,观众既没有看到打球人手中的拍子,也没有看到球。尽管如此,"打球"一直在继续,旁观者的视线追随着"球"移动。突然,"球"滚到了摄影师的身旁,他拾起那个根本不存在的"球",扔了回去。

① [法]罗兰·巴尔特:《今日神话》,徐晶译,载于[法]罗兰·巴尔特、让·鲍德里亚等:《形象的修辞:广告与当代社会理论》,中国人民大学出版社2005年版,第17页。
② 同上书,第11页。

此处，安东尼奥尼在迫使观众思考一个问题："打球"这件事究竟是否存在？影片的主人公为什么参与这场哑剧的表演？这里，作者用假定的表演象征了事物的荒诞和不可知，象征了摄影师拍摄到的杀人事件究竟存在与否的不可知。在戈达尔的影片《精疲力尽》(1960，又译《断了气》)中，男主人公偷了一辆汽车，他一边驾驶，一边自言自语，在这一过程中，他突然扭头对着镜头（观众）说话，以强烈的假定性打破了故事的规定情境。这种做法肯定会让观众大吃一惊，但同时也会让观众产生思考，因为影片主人公的行为缺乏理性，他偷车既不为了要使用这一工具达到某个特定目的，也不是为了卖钱，却为此杀害了一名警察，他的做法呈现了一种无来由的荒诞。演员通过表演让观众出戏，其目的正是要象征生活中诸如此类无所归因的荒诞。有兴趣深入探究其荒诞根源的观众，可以将它与20世纪60年代西方的文化革命联系起来思考。

　　第三种，通过故事情节。在情节中设置假定性很强的段落也是导向象征的方法之一。美国电影《风月俏佳人》(1990，又译《漂亮女人》)的男主人公是一个难脱世俗之气的商人，在影片的结尾，为了表现他因为爱情而改变了生活态度，影片让男主人公站在白色的敞篷轿车里，挥舞着雨伞和鲜花来到女友的楼下（图4-9），然后沿着楼房外墙的露天防火楼梯向上攀爬……这正是他女友讲述过的梦中童话：一位王子骑着白马，挥舞着宝剑将她从高高的塔楼中救出。影片的作者用这样一种方式来象征男主人公的脱胎换骨，或者也可以说象征着被浪漫爱情的征服。在意大利电影《午夜守门人》(1974，又译《魂断多瑙河》)中，乐队指挥的妻子露西亚随同丈夫演出来到维也纳，偶遇昔日的纳粹军官马克斯，他现在是一家旅馆的柜台值班员。为了确认那个女人是露西亚，马克斯去了歌剧院，这天演出的是歌剧《魔笛》，两人默默对视。舞台上是第一幕中帕米娜与帕帕盖诺的二重唱，歌词的大意是：一个被爱的男

图4-9 《风月俏佳人》中的男主人公

人有颗善良的心,他也希望女人都善良;爱会温暖我们,爱是欢乐源泉;爱会释放痛苦忧伤,抚平怨魂,爱会开启明日,孕育永恒;爱的甜美让世界开放,女人和男人让真爱开放;爱纯洁明亮,照亮彼此,携手天堂。在这段对爱情表达无比向往的歌声中,两人回忆起了往事,那是一段畸形的恋情,作为犹太人的露西亚是马克斯的囚徒,为了示爱,马克斯曾将欺负她的囚犯的脑袋割下来作为礼物送给她。这段向往爱情的二重唱象征着那段畸形的恋情并没有结束,而是重又开始。

第四种,通过特技。借助电影特技手段来实现假定的象征,是电影中经常使用的方法。美国电影《布拉格之恋》(1988)的结尾表现了一场车祸,男女主人公在车祸中双双死去。影片没有直接展示翻车和车祸现场,而是使用钢琴独奏、升格的主观空镜头、缓慢淡出等特技手段加以表现,从而过滤了其中的恐怖和悲伤,象征着男女主人公因为摆脱了政治迫害,而具有的那种幸福安祥的心境。在科幻电影《超验骇客》(2014)中,男主人公是一位人工智能领域的顶级科学家,他被刺身亡后,妻子将他的脑电波上传到网络,使他存活于其中。电影使用了一段由抽象和具象图形、符号、线条合成的、高速运动的特技画面来表现男主人公在网络中的存活,也可以说是象征了他的复活。用特技来表现网络中的事物或数字计算合成的结果,诸如此类的案例在当前的电影中不胜枚举,但这些仅属于象征游戏的范畴。

第五种,通过音响。在影片《一级谋杀》(1995)中,被关在监狱中的男主人公用汤匙杀死了出卖自己的同伴。在他吼叫着扑向同伴的时候,影片使用了升格的特技。这时观众听到的是经过处理的变形的声音,人的吼声如同野兽的咆哮。这里暗喻男主人公的心理状态已经扭曲得如同野兽。在莱昂内西部片结尾的对决中,总会伴随着华丽的音乐:《荒野大镖客》(1964)中出现的是以小号为主的交响乐,《黄昏双镖客》(1965)中出现的是以模仿钟表铃声为主的交响乐,《黄金三镖客》(1966)中出现的则是混合了人声合唱的交响曲。莱昂内片中的音乐不仅烘托了现场的气氛,也形成一种戏剧化呈现的象征,如同好戏开场前的"序曲"。因此,他的西部片也被人戏称为"歌剧"。莱昂内自己也说:"我经常用音乐取代较差的对白,去强调一种目光或一种特写。这是我的一种能比对白说出更多东西的方式。"[1]将戏剧化的形式含蓄、

[1] [意]塞尔吉奥·莱昂内、[法]诺埃尔·森索洛:《莱昂内往事》,李洋译,广西师范大学出版社2010年版,第117页。

象征地挪移到电影之中，是莱昂内的创造。

第六种，通过造型。在金基德的影片《弓》(2005)中，与女孩完成了结婚仪式的游船老人朝天射出了一支箭，然后投海自尽。然而，这支箭最后落在了仰卧着的女孩的两腿之间。这一造型象征了一种意念上的交媾，从而在伦理上完成了女孩对老人养育之恩的"报答"。韩国影片《老男孩》(2003)讲述了一个由姐弟乱伦而引发的爱恨情仇故事。影片中只有一场戏表现了主人公吴大秀在回忆中想起了被他窥见的李佑真姐弟间的亲昵互动，除此以外并无其他的描述，但在事情败露，姐姐不得已自杀时，弟弟赶到，拉住姐姐，不让她从水库大坝坠落，姐姐坐在大坝护栏上，仰着身子往后倒，弟弟死死拉住姐姐，而他站立的位置恰在姐姐的两腿之间(图4-10)。这一双人造型，象征地表现了姐弟之间存在的乱伦关系。

图4-10 《老男孩》中的姐弟俩

第七种，通过借用。中国文字有"假借"一说，电影中也有。香港电影《游园惊梦》(2001)的开始，借用了昆曲《游园惊梦》中男女主人公在花园偶然相会的片段，来象征片中两位女主人公的恋爱关系。由于其中的一位女主人公曾是昆曲名角，并在自家的祝寿庆典上进行演唱，另一位女主人公也是昆曲的爱好者，所以这个"借用"的舞台片段并不显得突兀。舞台上的人物直接走进祝寿的庆典，成为现实世界中的一员，很好地弥合了电影与舞台间的不协调之处。又如，在中美联合制作的电影《庭院里的女人》(2001)中也有一段通过越剧《梁山伯与祝英台》来象征男女主人公跨国恋情的故事。

假定象征的优点在于其表达明确，象征之意一目了然；缺点则是其形式的假定截断了叙事的自然流程，从而可能造成观众的不解。以《战舰波将金号》中跃起的石狮子为例，爱森斯坦曾观察到这样的情形："由于使观众的注意力在这上面只稍稍'过分停留'，于是对这简单'一击'的直接感受就变成了对一种手法的理解——也就是'拆穿了戏法'，于是观众立即做出了不可避免的反

应——爆发出一阵笑声,这是任何'戏法没变好'的情况下的必然反应。"①

第五节 叙事象征

叙事象征是一种通过叙事过程来达成的象征,即不通过假定性的表达来构成的象征。假定手法的使用类似于"牛不喝水强按头",尽管有效,却有可能会使一部分不能顺利领悟象征意义的观众陷入尴尬,从而失去这部分观众。叙事的象征是把象征留在故事之中,能够接受的观众可以从中体验到象征的深层次含义,不能够接受的观众也能顺利地理解影片所讲述的故事,不会因为假定性的出现而受到干扰。换句话说,叙事象征是一个影片故事中留待观众去发现的"谜语",如果发现了,就参与了猜谜的游戏,感受到游戏的乐趣;如果没发现,未能参与其中,损失的只不过是参与的乐趣,不会有那种进退两难的尴尬②。有关叙事象征,我们从以下几个方面加以讨论。

第一种,点题式象征。这类象征往往是为了影片主题的深化而设置,因此经常出现在影片的结尾处。如北野武的影片《花火》(1997),影片结尾,由导演本人饰演的警员山田陪同身患绝症的妻子来到海边,为了给妻子治病和抚恤因公殉职同事的遗属,他借了黑社会的高利贷,为了还贷,他抢劫、与黑社会人员火拼杀人,自知不可能逃脱法网。看海是山田妻子最后的心愿,他们双双在海边自杀。影片表现了山田在自杀前,与海边的一位小女孩一起放风筝,在小女孩往前跑时,拿着风筝的山田却没有放手,风筝因此被撕碎(图4-11)。破碎风筝的象征可作多种理解。既可以理解成日本人的"玉碎",也可以将其理解成漂泊人生的终点、无法起飞等。总之,象征了这位警员的悲剧命运。

陈凯歌的影片《霸王别姬》(1993)与之类似,讲述了"文革"后,张丰毅饰演的"霸王"和张国荣饰演的"虞姬"来到剧场重排过去的拿手好戏。然而时过境迁,他们已不能再回到过去的巅峰状态,"虞姬"万念俱灰拔剑自刎。剧

① [苏]C. 爱森斯坦:《并非冷漠的大自然》,富澜译,中国电影出版社1996年版,第418页。
② 有调查显示:一则果冻广告同农场传统生活的场景并列,用以象征健康的生活同这一食品的关系,对于大学文化以上的受众来说,能够"猜出谜底"的占100%,而在文化程度较低的受众中,猜出谜底的人数仅占50%。参见[美]保罗·梅萨里:《视觉说服:形象在广告中的作用》,王波译,新华出版社2003年版,第208—209页。

图 4-11 《花火》中被撕裂的风筝

场中打亮人物的追光同后景的一片漆黑形成强烈的对比。这是一个具有象征意义的环境,时代消磨了人生命中最为宝贵的时间,失去的再不可能追回,生命的陨落象征的是时代的悲剧。

在法国、罗马尼亚联合制作的影片《只爱陌生人》(1997)的结尾,男主人公砸碎了自己辛苦采风得来的吉卜赛人音乐素材磁带并埋入地下,然后载歌载舞地悼念死去的吉卜赛朋友。这一悼念的仪式是他从吉卜赛人那里学来的,象征了他自身情感的变化,他已把自己视为吉卜赛人。在希区柯克的影片《群鸟》(即引文中的《鸟》)中,海鸥袭人也是一种象征。对此德勒兹有一段精彩的说明:"在《鸟》里头第一只攻击女主角的海鸥是一种反标记,它狂乱地脱离了鸟——人——自然这一约定俗成的系列,接着当成千上万所有种类的鸟都被集中在同一种准备动作、攻击行动与终止行动里时,这些鸟就成了一种象征:就不再是抽象化或隐喻,而是严格意义下真真实实的鸟,只是它们现身在颠覆了鸟——人——自然这给定联系的影像里,或说现身在人同鸟的另一种自然化关系里。"①德勒兹在这里说的"不再是抽象化或隐喻"的象征,与我们所说的象征的抽象化原则并不矛盾,德勒兹指的是这部影片中的事物不再可以按照常规的方法抽象化,也就是把鸟抽象成"恶"或诸如此类的概念,鸟对人的攻击象征了对某种约定俗成的关系的颠覆。特别是影片结尾处成千上万的鸟对人类发起的攻击,象征了人与自然关系的颠倒,也就是人对于自然居高临下姿态的逆反。"关系颠倒"作为象征仍是一种对电影所表演故事的抽象。在我国电视剧《漫长的季节》(2023)的结尾,下岗后成为出租车司机的王响在多年之后终于找到了女主人公沈默,他认为正是她伙同他人杀害了自己的儿子王阳,准备与之同归于尽。但是,沈默告诉他,当年自己万念俱灰选择跳河自杀,

① [法]吉尔·德勒兹:《电影Ⅰ:运动-影像》,黄健宏译,台湾远流出版事业股份有限公司2003年版,第334页。

王阳是为了救她而不幸被淹死,自己的命是王阳救下的,从而坦然接受命运。王响闻言大感意外,情绪激动的他失控翻车,车辆起火。为了解救被困在车中的沈默,王响试图扑灭火焰。影片中有一个片段是,王响脱下了身上的红毛衣,用水打湿后覆盖在火上,毛衣最后在火中化为了灰烬。这一片段有着强烈的象征意味,因为王响身上的红毛衣是儿子用自己第一次打工挣的钱买给他的,他特别珍惜,儿子死后,他就一直把红毛衣穿在身上,这表示了他的执念,也主导了他多年来一直追凶不止的行为,尽管警察告诉他王阳是"自杀"(身上没有伤痕)的,但他始终认为儿子是被人谋杀的。当王响将毛衣脱下扑火,对"凶手"施救时,象征着他已经放下了执念。这也呼应了影片"人要向前看"的主题。

第二种,咏叹式象征。"咏叹"概念来自歌剧,这类象征往往带有音乐的意味(也经常伴随着音乐),作者将情感赋予了意念化的升华。美国电影《乱世佳人》(1939)中就有经典的例子,斯嘉丽在自己的土地上发誓,不论用什么手段,以后再也不能挨饿。这本是一个饱受饥饿之人对于现实状况的正常应对或感慨,但影片的镜头机位逐渐升高、拉开,使斯嘉丽成为画面中的一个小点。这种在画面中特别强调空间之巨大与个人之渺小的对比,象征了一个弱女子同整个社会抗争的决心,背景音乐也在此时变得激昂而雄壮。在法国电影《巴黎野玫瑰》(1986)中,女主人公因不能忍受具有文学天赋的男友整天油漆木板房,并在老板的面前低三下四,因此放火烧了他们居住的木板房,迫使安于现状的男友与她一起离开(图4-12)。影片中,熊熊大火在画面的前景燃烧,男女主人公往纵深走去。燃烧的火焰显然象征了主人公同过去压抑生活的决裂,有一种情感释放的炽热感。此时的背景音乐是节奏轻快的口琴独奏,显得悠然而超脱。由于人物在大全景中已经可以忽略不计,所以在音乐伴随下的大全景几乎是情绪化的。

图4-12 《巴黎野玫瑰》中燃烧的房屋

第三种，嘲讽式象征。这类象征往往在表达观念的同时带有嘲讽的意味。在德国电影《靡菲斯特》的结尾，作为纳粹德国文化部部长的男主人公原先只是一名普通演员，因为希特勒的赏识而飞黄腾达。纳粹宣传部突发奇想，要将话剧搬到体育场上演，于是让这位演员独自站在巨型体育场中看效果，探照灯的追光照得他睁不开眼睛，他四处逃避却无法遁形，象征了一个人在纳粹的巨大压力之下完全丧失了自我，想要逃避又不能自拔。西班牙影片《第七日》（2004）则利用音乐来构成嘲讽。影片前半部分有表现三姐妹跟随音乐节奏边唱边舞的片段，然后在她们的仇家同样也使用了有关爱情的欢快歌曲。但在这一乐曲的映衬下，表现的不是歌舞，而是这户人家砍掉鸡头的血腥仪式，展示了他们复仇的决心，从而象征了三姐妹将有不幸的遭遇，最后的结果是三姐妹被仇家枪击，两死一伤。日本电影《鬼婆》（1964）中，婆婆再也不能揭下脸上用来吓唬儿媳的鬼面具，也是一种象征，象征了心术不正的人最终必然走到人不人、鬼不鬼的境地，人鬼难分。我国电视剧《觉醒年代》（2021，第13集）中有一场陈独秀请辜鸿铭吃饭，劝说他参加北大解雇洋人教员谈判的戏，饭桌上的陈独秀不停地给辜鸿铭"戴高帽"，辜鸿铭高兴得仰天大笑，弄掉了自己的瓜皮帽，陈独秀捡起帽子，又给他戴上。这个"戴帽子"的动作无疑是"戴高帽"的象征。

第四种，说明式象征。这类象征是叙事象征中最不留痕迹的象征方式，它往往在叙事过程中不经意地出现，却包含着大量信息。姜文电影《太阳照常升起》中有一段男主人公弹着吉他唱《梭罗河》，揉面的女孩子们向后翘起腿的情节。由于那个时代几乎没有女孩子穿短裤，所以这种特别的穿着和动作马上令人联想起芭蕾舞《红色娘子军》中的镜头，里面就有穿短裤的女兵和后抬腿的动作，因此这里的象征与"文革"时代的"性饥渴"有关。由于芭蕾舞《红色娘子军》是当时唯一能够部分展示女性身体的作品，所以全国男性的性想象也几乎全都集中在它身上。卢跃刚在给萧悟了著作《激情时尚：70年代中国人的艺术生活》所写的序言中说："革命现代芭蕾舞《红色娘子军》'常青指路'——吴清华搭着洪常青肩、一脚尖戳地、一大腿高翘的造型，没有激发出萧少年的'大无畏革命精神'，却让他产生了至今没有断绝的性幻想。"[①]《梭罗河》在当时也是被称作"黄色歌曲"的。影片中稍后出现的"抓流氓"情节，正是被安排在芭蕾舞影片《红色娘子军》放映之时，可见，这一象征并非空穴

[①] 萧悟了：《激情时尚：70年代中国人的艺术与生活》，山东画报出版社2002年版，序言。

来风。日本电影《入殓师》讲述了一位乐团的大提琴手在乐团解散后改行去当入殓师的故事。男主人公小林由于受到家庭和社会的压力,对自己选择入殓师这个职业非常犹豫,去找自己的老板想要辞职,当时老板正在享用烤河豚鱼白,于是邀他一起入席,并对他进行了开导。由于河豚有剧毒,误食河豚丧命的事件时有报道,所以一般人对河豚有恐惧之感。河豚鱼的内脏更是毒素聚集的地方,食河豚鱼的内脏需要一定的勇气。小林的老板邀请他一起吃烤河豚鱼白,看上去偶然,但也可以理解为一种比喻和象征:入殓师的工作同样也是令人"恐惧",却是一个收入不菲且能给死者家属带来安慰的高尚职业,没有一定的勇气和信心是不可能跨入这一行业的。于是,吃河豚鱼白便象征了从事这一职业者的勇气。最终,小林在老板的鼓励下,勇敢地夹起了河豚鱼白放入口中,象征了他继续从事入殓行业的决心。我国电视剧《觉醒年代》(第11集)中有一个片段,蔡元培、陈独秀和胡适之前往《新青年》编辑部,他们一路走一路讨论如何组织人员来办好这个刊物。北京雨后的小巷泥泞不堪,他们只能一边用路边的砖头垫脚,一边前行,象征了新文化运动的艰难和不易。在日本电视剧《仁医》(第2季第8集)中,将女主人公野风的难产与日本维新志士坂本龙马等待天皇"大政奉还"的消息交叉剪辑,以象征明治时代从幕府时代脱胎的来之不易,其中剖腹产的血腥画面更是象征了政坛变更不得不流血的史实,坂本龙马在此后不久便遇刺身亡。

从以上罗列的几种叙事象征来看,在假定象征和叙事象征间并没有一条明晰的界线,许多叙事象征仍然隐隐约约地含有假定的因素,如《花火》《乱世佳人》的案例,只不过是不太明显,或者说它们的表达还是将叙事放在了主要位置。相对于假定象征来说,叙事象征基本上是放弃了对假定手段的使用,所以也就成了一种更为隐蔽的象征。

结　　语

从本质上来看,电影的象征与文学的象征并没有太大差别,都是试图在作品中超越自身媒介的观念性表达,但是在具体方法上,二者因为媒介种类的不同而有所差异。我们在本章讨论了影视表达中的符号象征、假定象征和叙事象征三种象征修辞的类型:符号象征更为倾向于空间化的表达,也更强调影像媒介自身的借用性、符号性(除了自创的符号,它的象征一般并非来自

电影,而是从社会生活中挪移来的);假定象征强调对自身媒介的穿透,以形成与一般影像具有差异性的语境,"假定"这一概念便是指对影像形式的"破坏";叙事象征是更为倾向于时间化的表达,在影像媒介的层面并不刻意地设置差别,给观众留有选择的余地。有必要指出的是,符号象征和非符号象征之间并没有一道非此即彼的边界,象征原本都是非符号化的,用得多了,知道的人多了,便程式化了、符号化了。曾经在一代人心中符号化了的东西,也可能在下一代人中重新又恢复了非符号化的身份。就像在20世纪西方电影中经常出现的横隔在两个正在交流人物之间的线条(往往利用建筑物、家具等),象征着两人关系的裂痕或不能善终。但在今天,这种近乎陈词滥调的符号已经不多见了。

此外,作为修辞的象征,一般来说都是由影片制作者设计的谜语,也有观众在未设计谜语处感受到象征的例子。这种现象可能对应着两种完全不同的情况,第一种情况是影片制作者在不自觉的状态下为之。比如,早期美国影片中的中国人基本上被塑造成"劣等人种"的模样,这里也许并没有刻意的修辞设计,但中国人的形象在美国电影中不是吸食鸦片成瘾就是"东亚病夫",或者是阴毒的变态者。种族歧视作为一种意识形态而存在,其象征化的表达便是来自这一根深蒂固的偏见和刻板印象。第二种情况是影片本身不具有的意义可能被观众强加,即一般所谓的"过度阐释"。人们将自己想象出来的深层意义加诸影片,使其成为"象征"。如在"文革"中,中华人民共和国成立后生产的大部分电影都被说成宣扬资产阶级思想的"毒草"。在20世纪30年代的上海,公共租界内世界各国人士杂处,有关第一次世界大战的电影不可避免地会引起战败国家居民的象征性联想,因此被建议禁止放映。这些都说明电影中的象征不仅是可以被制作的,也有可能是被附加的。在此,我们讨论的仅是那些被制作的象征,被附加的象征属于一个更为宏观的文化研究范畴。

思考题

1. 什么是象征?
2. 电影媒介的象征与文字媒介的象征有何异同?
3. 什么是罗兰·巴特所说的"神话"?
4. 电影象征为什么要区分"假定"和"非假定"?

第五章

诗　　意

"泉眼无声惜细流,树荫照水爱晴柔。小荷才露尖尖角,早有蜻蜓立上头"(《小池》)是南宋诗人杨万里的名句。如果将其改成"一股每秒 0.01 立方厘米的泉水注入池塘,池塘边上的植被情况良好。池水中睡莲科植物荷花的花苞长成拳头大小,呈圆锥形并露出水面,有差翅亚目昆虫蜻蜓一只,飞过停于其上",这样便诗意全无。从字面提供的信息来看,后者的字句更精确、更完整,时间、地点、对象属性、形态、事件因果等应有尽有,却不能表现出一般人在阅读前者时所能感受到的诗意。为什么完善的信息不能成就诗意呢?这是我们在讨论电影诗意之前首先需要搞清楚的。

第一节　什么是诗意

我们讨论电影语言中的诗意,不可能脱离一般情况下对于诗的理解,而要理解诗,又需要知道这一特殊的语言表达方式从何而来。显然,诗不是天然存在的。

一、诗的由来

中国最古老的诗集是孔子编纂的《诗经》,距今已有两千多年的历史。《诗经》记载了"风""雅""颂"三种不同的诗歌题材。其中"颂"最为古老,可以追溯到商、周的时代。陈致在自己的研究中指出,中国最为古老的诗歌是在祭祀中乐、舞、颂辞的共同作用下形成的。"甲骨文中的'庸'不仅指某种乐器,很可能指商代的钟,也指某种舞蹈,……或者有可能是某种音乐表演形式,……因此,'庸'或为'颂'前身,'颂'是周代的词汇,周人用以冠之于一种

源自殷人的祀祖的礼乐。从甲骨文例来看,'庸'这字,既可以用来指称商人礼乐中所用之乐器,亦可用来指称某种祭祀使用的音乐舞蹈体式。'颂'也同样如此,周代文献中(包括传世的和地下发现的),颂既是一种乐器,也是一种音乐体式,同时也是一种祭祀中的礼辞。作为乐器,有所谓'颂磬''颂琴'(《左传》襄公二年)之称,郑玄又说'西方钟磬谓之颂'。作为音乐舞蹈体式,'颂'是'美盛德之形容',又有'舞容'之义,又有所谓'豳颂'(《周礼·春官·籥师》)。《周礼》所谓:'颂之言诵也,容也,诵今之德广以美之。'是以颂是有器、有乐、有辞、可歌、可诵、可舞的一种祭祀中所用的音乐及礼辞。……灭商以后,周人对'庸奏'既采用,又进行了改造,并予以正名,以标榜其自身的文化,并建立自己的礼乐制度。这恐怕就是'颂'的由来。"①

汉代的许慎在《说文解字》中说:"诗,志也。"清代的段玉裁解释说:"毛诗序曰:诗者,志之所之也。在心为志,发言为诗。许不云志之所之,径云志也者,序析言之,许浑言之也。所以多浑言之者,欲使人因属以求别也。"②这里的意思是说,"志"的含义并不仅是毛诗序中所说的"在心",许慎不提"在心",目的是让大家寻求另外的解释和意思。闻一多把另外的意思找出来了,他说:"我们可以证明志与诗原来是一个字。志有三个意义:一记忆,二记录,三怀抱,……志从止从心,本义是停止在心上。停在心上亦可以说是藏在心里,……诗之产生本在有文字以前,当时专凭记忆以口耳相传。诗之有韵及整齐的句法,不都是为着便于记诵吗?所以诗有时又称诵。"③闻一多讲述的这个道理是世界通用的。在文字产生之前,人们通过言语记忆或者说记录自己的历史,韵文相较于一般的话语更便于记忆,所以就出现了史诗。迄今为止,世界上的大部分古老民族都有自己的史诗,如古希腊的《奥德赛》、古印度的《罗摩衍那》等。洛德在他有关史诗的研究中也指出,史诗的流传需要凭借某种韵文程式④。英语中与诗相关的概念大多都含有"poe"这个词根,即含有韵律、节奏的意思。

由此我们可以知道,诗起源于一种韵律化的表达,这种表达的目的指向一种情感记忆的需要。

① 陈致:《从礼仪化到世俗化:〈诗经〉的形成》,吴仰湘、黄梓勇、许景昭译,上海古籍出版社2009年版,第65、66页。
② 〔汉〕许慎:《说文解字注》,〔清〕段玉裁注,上海古籍出版社1981年版,第90页。
③ 闻一多:《神话与诗》,上海人民出版社2005年版,第151页。
④ 〔美〕阿尔伯特·贝茨·洛德:《故事的歌手》,尹虎彬译,中华书局2004年版,第40页。

二、诗的特征

今天一般文学中所谓的诗,指 19 世纪浪漫主义出现以来的诗。简单地说,就是华兹华斯在 1800 年前后说的:"所有的好诗,都是从强烈的感情中自然而然地溢出的。"①也是中国古人所说的"君子作歌,维以告哀"(《诗经·小雅·四月》),"想借诗吐露胸中的烦闷和哀愁"②的诗。这样一种用来表现情感的文体形式,经由象征主义、超现实主义、意识流等不同流派的丰富而发展至今,其抒情的基本功能仍在。用王国维更雅致一些的语言来说,诗是一种"有境界"③的文体。今天人们对于诗的界定大致不能离开"表现情感"这一核心。

哈利泽夫总结了抒情诗在形式上的五个特点:

第一,篇幅短小;

第二,有节奏;

第三,与音乐相通;

第四,主观变形(通过主观使对象变形);

第五,主体性(超越人称,人称可代表不同的对象)④。

对于文学来说,这样的归纳应该说基本上是准确的。由此不难看出,诗具有的这五个形式特点都是围绕着情绪的表现而存在的。如果它仅是信息的交流,则既不需要节奏、音乐、变形,也不能对篇幅作出限制或让人称的使用过于自由。今天人们讨论诗的问题更多地局限于语言形式,20 世纪 70 年代,西方的一位哲学家利科说:"对'诗学'来说,把意义放入声音的围栏构成了诗歌话语策略的本质。这种观念十分古老。波普说过:'声音必定是意义的声音'。瓦莱里从固定的舞蹈中看到了富有诗意的活动的范例。对喜欢反省的诗人来说,诗歌乃是在意义和声音之间进行漫长的游移。正如雕刻所做的那样,做诗就是把语言变成为自身加以改造的材料。这种坚固的对象'并不是对某物的展现,而是它自身的展现'。事实上,意义与声音之间的互相反映在某种程度上吸收了诗歌的情感,这种情感不再消耗在外部而是消

① 伍蠢甫主编:《西方文论选》(下卷),上海译文出版社 1979 年版,第 3 页。
② [日]青木正儿:《中国文学思想史》,孟庆文译,春风文艺出版社 1985 年版,第 23 页。
③ 王国维:《人间词话·人间词》(第 2 版),安徽人民出版社 2005 年版,第 8 页。
④ [俄]瓦·叶·哈利泽夫:《文学学导论》,周启超、王加兴、黄玫等译,北京大学出版社 2006 年版,第 377—387 页。

耗在内部。"①这段话从某种意义上告诉我们,诗中表现的情感只能在意义和声音的范围内加以讨论,并不涉及外部的实体;诗的形式如同一个容器,情感如水,情感之水只有在某种容器中才有可能得以积聚、表现。这个道理不仅存在于诗歌,还可以通用于所有的艺术类别。换句话说,大凡诗意,均在一定的形式中得以表现②。形式对于诗来说,其重要性高于一切,利科论证的不仅是文学形式的诗,而是泛指所有的艺术。

尽管诗歌形式的重要性得到了普遍认可,但我们不能将其推至极端,因为内容必然在某种意义上制约着形式,形式不能是无源之水。桑塔雅纳有过一个形象的比喻,他说:"诗歌的不严格的定义可以这样表达:诗歌是一种方法与含义具有同样意义的语言;诗歌是一种为了语言、为了语言自身的美的语言。正如普通的窗户,其作用只在于使光透过,而彩绘的玻璃使光带上色彩,从而使自身成为住宅里的物品,继而又使其他物品带上特殊的情调。"③这是说语言符号本身,即媒体本身,在表现诗意的情况下具有了比指称现实更为重要的意义,但形式作为"方法"或"感觉",不可能完全脱离"涵义"或"意义"。因此,所谓的"诗意",既要有"诗"的形式,也要有"意"的内容。不过对于诗意来说,形式和内容并不是一种保持均衡的存在。

诗意表现一般来说仅指涉情感,这应该是没有疑问的。格罗塞说:"一切诗歌都从感情出发也诉之于感情,其创造与感应的神秘,也就在于此。"④苏珊·朗格对于诗的用途也有一段很好的说明,她说:"普通人总是认为,凡是能为诗谈及的事物,也可以用某种与诗不同的语言说出来——这就是说,凡是诗所陈述的东西,也可以用其它的方式忠实地表达出来。然而令人遗憾的是,当人们试图对诗进行意译的时候,诗本身便在这种复述中消失了。很明显,当一个诗人创造一首诗的时候,他创造出的诗句并不单纯是为了告诉人们一件什么事情,而是想用某种特殊的方式去谈论这件事情。"⑤这也就是说,

① [法]保罗·利科:《活的隐喻》,汪堂家译,上海译文出版社 2004 年版,第 308—309 页。
② 类似的说法我们还可以在黑格尔的《美学》中看到:"诗在一切艺术中都流注着,在每门艺术中独立发展着。诗艺术是心灵的普遍艺术,这种心灵是本身已得到自由的,不受为表现用的外在感性材料束缚的,只在思想和情感的内在空间与内在时间里逍遥游荡。"参见[德]黑格尔:《美学》(第一卷),朱光潜译,商务印书馆 1982 年版,第 113 页。
③ [美]乔治·桑塔雅纳:《诗歌的基础和使命》,温作夫译,载于《美国作家论文学》,刘保端等译,生活·读书·新知三联书店 1984 年版,第 121—122 页。
④ [德]E.格罗塞:《艺术的起源》(第 2 版),蔡慕晖译,商务印书馆 1984 年版,第 175 页。
⑤ [美]苏珊·朗格:《艺术问题》,滕守尧、朱疆源译,中国社会科学出版社 1983 年版,第 139—140 页。

在"表情"和"达意"两个方面,诗是更为偏重前者的。

三、诗的原理

海德格尔在论述荷尔德林的诗歌时说:"冷静地运思,在他的诗所道说的东西中去经验那未曾说出的东西,这将是而且就是唯一的急迫之事。此乃存在之历史的轨道。如若我们达乎这一轨道,那么它就将把思带入一种与诗的对话之中,这是一种存在历史上的对话。"①海德格尔的意思是,诗想要表达的是文字本身所不能表达的东西,所以诗的本质指向"思"。更早的关于诗性本质的讨论还是出现在我国,如《周易·系辞》中便有"书不尽言,言不尽意"②这样的说法。如果辞不能达意,还可以"立象以尽意"③。到了唐代,刘禹锡说:"境生于象外,故精而寡合。"④这是说"象"也不能进行充分的表达,能充分表达的仅是少数。清朝人叶燮把"意"与表达的关系说得更为透彻:"可言之理,人人能言之,又安在诗人之言之?可征之事,人人能述之,又安在诗人之述之?必有不可言之理,不可述之事,遇之默会意向之表,而理与事无不灿然于前者也。"⑤这些都是在说诗意的表达需要对于媒介有所超越。西方哲学家们把这样一种先于意识而存在的,具有情感色彩且不太容易说清楚的,经常被中国诗人称为"意"的东西,叫作"意向性"。

"意向性"是现象学奠基者胡塞尔(图5-1)使用的一个概念,指人类在感知事物时对对象的潜在性把握,属于人类一种先天的辨识判断能力。胡塞尔说:"认识体验具有一种意向,这属于认识体验的本质,它们意指某物,它们以这种或那种方式与对象发生关系。"⑥张祥龙在解释胡塞尔的意向性思维时,使用了蛹化蝶的比喻。他说:

图5-1 胡塞尔

① [德]马丁·海德格尔:《林中路》,孙周兴译,上海译文出版社1997年版,第278页。
② 〔魏〕王弼:《周易注(附周易略例)》,楼宇烈校释,中华书局2011年版,第358页。
③ 同上。
④ 周祖譔编选:《隋唐五代文论选》,人民文学出版社1990年版,第229页。
⑤ 转引自童庆炳:《中华古代文论的现代阐释》,中国人民大学出版社2010年版,第312页。
⑥ [德]埃德蒙德·胡塞尔:《现象学的观念》,倪梁康译,上海译文出版社1986年版,第48页。

"蚕要造一个茧,不然就没法进行它的生命活动。它作茧自缚,它在里头,把它的一切放在'意识范围'之内。它造这个茧是为了让自己在里边发生变化,变成蛹,变成蛾子。这里面出现了意向性思维,出现了蛹和蛾,这个蛾子最后咬破这个茧,然后飞出去。当然这并不意味着它飞出了所有意识范围,但毕竟意味着飞出了比较狭义的内在性领域,飞出了实项的内在性领域,当然也飞出了实在内在领域,而达到一种意向性的自由空间。"①意向在感知的实在和认知的意识之间,成为勾连内外两者的"桥梁"。此处,张祥龙把意向由内而外、由外而内的辩证关系比喻得甚是恰当。我们在这里借用"意向化"这一概念,目的是区别于诗意的韵律化表达,并暗示这一区别在于作品的内部,并非如同韵律化那样能够直接从外部形态上辨识。

当作品不再使用韵律化的表现手段时,似乎就是在外部形式上摒弃了诗意化的表达。但不尽然的是,它仍然可以经由意向向叙事的层面进行渗透。意向不在语言层面,它不指向任何实在之物,如果意向与任何形象产生关联,在中文里可被表述为"意象"。弗雷格说:"意象往往充满了情感,它的各个部分变化不定。"②正是这种情感的波动造成了内在的韵律和表意的含混,所以文字需要挣脱符号的指称才能达至情感的深层。恰如诗歌在表达那些"言不尽意"的意念时,要迫使语言能指脱离所指一样,叙事的诗意也要做到"将其变形"③。赫斯特曾指出:"与具有全面的指称特点的日常语言不同,在诗歌语言中,意义与感觉的搭配往往产生一种自我封闭的对象。在诗歌语言中,符号被'打量',而不是被'看穿';换言之,这种语言本身不成为通向现实的桥梁,而是像雕刻家使用的大理石那样的'材料'。"④语言符号这种象征隐喻的功能在罗兰·巴特那里被演绎成了一种"神话"⑤理论,即能指脱离所指之后,会将人们带往一个想象之境。霍克斯指出:"语言的'诗歌的'功能是增强'符号的可触知性'。结果,它系统地破坏能指和所指、符号和对象之间的任何

① 张祥龙:《现象学导论七讲:从原著阐发原意》(修订新版),中国人民大学出版社 2011 年版,第 57 页。
② [德]戈特洛布·弗雷格:《论涵义和指称》,肖阳译,载于涂纪亮主编:《语言哲学名著选辑(英美部分)》,生活·读书·新知三联书店 1988 年版,第 5 页。
③ [俄]瓦·叶·哈利泽夫:《文学学导论》,周启超、王加兴、黄玫等译,北京大学出版社 2006 年版,第 384 页。
④ 转引自[法]保罗·利科:《活的隐喻》,汪堂家译,上海译文出版社 2004 年版,第 287—288 页。
⑤ [法]罗兰·巴尔特:《今日神话》,徐晶译,载于[法]罗兰·巴尔特、让·鲍德里亚等:《形象的修辞:广告与当代社会理论》,中国人民大学出版社 2005 年版,第 1—35 页。

'自然的'或'明显的'联系。正如雅柯布森所说,它'加剧了符号和对象之间的基本对垒'。"[1]文字符号本身就是人为的"替代品"(按照德里达的说法),替代之物由此可以表现得非常任性,甚至可以"非驴非马"。这样一来,诗歌原本的外在节奏便有可能被一种内在的、情感意念的律动替代。

 这里的问题在于,如果叙事取代节奏成为主要方面,那么它带来的信息认知便有可能压抑情感。朱光潜在论述诗的起源时说:"诗歌、音乐、舞蹈原来是混合的。它们的共同命脉是节奏。在原始时代,诗歌可以没有意义,音乐可以没有'和谐',舞蹈可以不问姿态,但是都必有节奏。后来三种艺术分化,每种均仍保存节奏,但于节奏之外,音乐尽量向'和谐'方面发展,舞蹈尽量向姿态方面发展,诗歌尽量向文字意义方面发展,于是彼此距离遂日见其远了。"[2]可见,诗意最原始的形态与认知关系并不紧密,仅是人类一种相对纯粹的情绪,带有认知因素的叙事是在诗作为文学的一种样式之后才被添加进去的。不仅是中国的学者持有这样的看法,国外许多的研究在更早的时候就表示了类似的意见。维谢洛夫斯基在他的《历史诗学》一书中列举了许多理论,如韦纳尔认为:"叙事诗中的情感因素,也就是抒情因素,在他看来要比叙事因素古老得多;他同舍列尔一样,认为在处于诞生时代的抒情诗中,情欲因素是很重要的。"[3]认知和情感是一对矛盾,情绪的上升意味着认知的下降;反过来也是一样,认知的上升意味着情绪的下降。诗意的表现与情绪相关,所以诗意的情绪与认知也有类似的关系。梭罗门提到的电影影像的"惟妙惟肖"[4]将对诗意的产生起反作用,正是因为形象的逼真在人们的认知世界占有一席之地后,便能产生抑制情绪的效果。这样的说法得到了心理学的支持,斯托曼说:"布尔的情绪理论十分强调运动行为,同时它暗示意识或认知限制着情绪。这样,一个人如果意识到一系列潜在的运动的全部含义,他的意识中可能就不存在情绪。而如果他没有完全意识到这一点,那么,一系列运动行为就是不连续的和不完全的,并且他就会体验到情绪。"[5]请注意这个说法,

[1] [英]特伦斯·霍克斯:《结构主义和符号学》,瞿铁鹏译,上海译文出版社1987年版,第86页。
[2] 朱光潜:《朱光潜美学文集》(第二卷),上海文艺出版社1982年版,第16页。
[3] [俄]维谢洛夫斯基:《历史诗学》,刘宁译,百花文艺出版社2003年版,第327页。
[4] 梭罗门认为:"诗的语言所暗示的形象也超越了如实的形象,但是,在电影中造成麻烦的正是如实的形象。由于影片的外貌本身就是现实世界的形象,因此这种外貌是同实物惟妙惟肖的,这就会妨碍或阻扰诗意对话的暗示作用。"参见[美]斯坦利·梭罗门:《电影的观念》,齐宇译,中国电影出版社1983年版,第369页。
[5] [美]K.T.斯托曼:《情绪心理学》,张燕云译,辽宁人民出版社1986年版,第51页。

情绪被认为只能在认知中断的缝隙里显现,如果认知的行为是一个无缝的过程,则不会有情绪产生。意向尽管是一种朝向认知的动力,但它原始的驱动力却是情绪。

显然,诗应该是在情感和认知的中间地带,它既不倾向于纯粹的节奏韵律,也不倾向于纯粹的叙事认知。中国有首儿歌:"两只老虎,两只老虎,跑得快,跑得快,一个没有脑袋,一个没有尾巴,真奇怪,真奇怪。"它在节奏和韵律上十分明快,朗朗上口,却没有什么内容,所以不会被视作诗。杨万里的诗如果被改写成信息精确的叙事,也不会被视作诗。卡尔纳普说:"一首使用'天晴'和'多云'这类词语的抒情诗决不是要告诉气象学的事实,而是要表达诗人的某些情绪并在我们心中激起类似的情绪。"[①]尽管杨万里所说的"小荷"的"尖尖角"与呈现为"圆锥体的荷花花苞"是一个意思,但在表述上却更能激起我们的情绪,这是因为"圆锥体"这样的词句精确地描述了事物的外形,从而排除了想象的空间。马拉美说:"诗歌不应说教,而应暗示和启发;不应直呼其名,而应创造氛围。"[②]罗兰·巴特也有类似的说法,他把诗学的、含蓄的隐喻与刻板的、内涵贫乏的隐喻相对照,认为后者如同"栗子小贩的叫卖"[③],并予以批评。由此我们可以知道,尽管诗会有倾向于节奏韵律和倾向于意向叙事的表达,但不会走向极端。在两个端点,呈现的分别是音乐和小说这两种不同的艺术。

综上,诗的表现可以大致归纳为三个方面:

第一,诗的动力主要来自其内部试图超越媒介的意向;

第二,诗是以情绪表达为主的;

第三,诗的表达以节奏和韵律为主,既可外在,也可内在,或兼而有之。

诗的这些基本特征可以被我们沿用到有关电影诗意的讨论中,因为电影诗意也是以意向表达为基本动力的。由于意向本身并不是清晰的认知,所以电影的诗意也指向情感。同时,诗意的情感既可以通过影像外部的节奏和韵律来表达,也可以通过叙事内在的节奏和韵律来表达。

[①] [法]科恩:《诗歌语言的结构》,转引自[法]保罗·利科:《活的隐喻》,汪堂家译,上海译文出版社2004年版,第312页。

[②] 转引自[美]弗雷德里克·R.卡尔:《现代与现代主义:艺术家的主权(1885—1925)》,陈永国、傅景川译,中国人民大学出版社2004年版,第96页。

[③] [法]罗兰·巴特:《流行体系:符号学与服饰符码》,敖军译,上海人民出版社2000年版,第265页。

第五章　诗　意

第二节　电影诗意的韵律表达

通过有规则的韵律形式来表现诗意,是诗的基本表达方式,电影也不例外。在默片时代的早期,影像便是按照诗的节奏韵律来排布的,早期影像的诗意表达大多出现在先锋派的实验电影中。早在20世纪初,俄国的形式主义理论家便指出了这一点:"电影的'跳跃'性,电影中镜头单位的作用,日常生活中对象(诗中的词,电影中的景)的意义变形——这些都使电影与诗接近起来。"①李斯也在自己的著作中指出:"一些法国的电影制作人,比如亨利·希美特(雷内·克莱尔的哥哥,短片电影集《纯电影》的作者)、德吕克和谢尔曼·杜拉克,信奉'感觉统一'理论,为拼画集剪辑中的和谐、对位、不协调的视觉结构找到了一种类似物。这些为诗歌电影的产生奠定了基础,史托克和伊文思则是通过纪录片的转变来追求这种题材,还影响着20世纪50和60年代'英国自由电影'和'法国新浪潮'的出现。"②其实,在电影史上,诗意化表达最有创意的,还是20世纪20年代的苏联学派。不过,早期电影不是我们关注的重点,我们主要关注的还是当下。

一、蒙太奇节奏构成

通过蒙太奇的手段来构成影像排列的节奏韵律,是电影诗意表达最为常见的方法。在美国电影《与狼共舞》(1990)中,男主人公"与狼共舞"和印第安人告别,表达相互之间的依依不舍。从这段镜头的组接来看,作者使用多线平行蒙太奇的方式交代了告别的双方(图5-2):一条线是白人男女主人公(A);一条线是为他们送行的众多印第安人,包括酋长(B);另一条线是"与狼共舞"的朋友,即在悬崖上骑马的"风中散发"(C)。如果假设这三条线为A、B、C的话,那么可以看到的剪辑排列是BAC、BCA、CAB、ACA、BAC,自然地形成了排列的节奏和韵律。其中可以看出"与狼共舞"和"风中散发"的关系非同一般,因为在五次重复的交叉排列中,A出现了六次,B出现了四次,C出

① [俄]尤里·梯尼亚诺夫:《论电影的原理》,方珊译,载于[俄]维克托·什克洛夫斯基等:《俄国形式主义文论选》,方珊等译,生活·读书·新知三联书店1989年版,第74页。
② [美]A.L.李斯:《实验电影史与录像史》,岳扬译,吉林出版集团2011年版,第51页。

01.中景（摇）B

02.中景 远远传来呼喊的声音 A

03.近景 呼喊："我是风中散发，你视我为你的朋友吗？……" C

04.中景 呼喊声持续 B

05.全景 呼喊："你知道吗？我永远视你为我的朋友……" C

06.中景 呼喊声持续 A

07.小全景 呼喊声持续 C

08.特写 呼喊声持续 A

09.中景 呼喊声持续 B

10.中景 呼喊声持续 A

11.全景 呼喊声持续 C

12.中景 呼喊声持续 A

13.中景 呼喊声持续 B

14.小全景（跟摇）与狼共舞离去，呼喊声持续 A

15.小全景 呼喊："与狼共舞，我永远是你的朋友。" C

图 5-2 《与狼共舞》中的蒙太奇

现了五次，代表"风中散发"的 C 的出现次数要多于代表一般印第安人的 B。

　　为什么说这段有规则排列的镜头具有诗意呢？从平行蒙太奇的定义来看，使用这种方法一般都是为了增强叙事的戏剧性效果，而戏剧性的冲突与诗意的呈现本来是有矛盾的，因为戏剧性需要大量彼此能够产生勾连的信息的注入。诗意则相反，需要减少信息，过多的信息将会调动而不是抑制认知，从而阻碍情绪的出现。罗兰·巴特因此会说："人们坚信诗歌不能写梗

概。相反,叙事作品的梗概(如果按照结构的标准来写)则保持着信息的个性。"①一般的平行蒙太奇在分别表现同一场景中的不同人物时,强调和放大的就是双方各自的信息。从《与狼共舞》这个片段使用的平行蒙太奇中可以看到,作者在分别交代告别的多方时,没有在交替表现的过程中注入新的信息,而是让交替的表现成为同义的重复:"风中散发"呼喊的话语在不停地重复;"与狼共舞"和其他的印第安人都没有说话,甚至拍摄的机位也没有太多的改变。因此每一轮交替出现的画面几乎是相同的,不仅是景别相同,画面中的内容和构图形式也相同。这与经典的平行蒙太奇是完全不一样的,这是出现在流畅叙事中的不流畅,流淌的信息在重复的画面表现中回旋、徘徊。相同信息在重复画面中的滞留无疑会造成信息量的迅速衰减,观众的注意力也因此不能长时间地停留在相同的画面上,从而无法保持他们的关注。20世纪90年代,李斯在研究实验电影时也发现了信息量与诗意的关系,他说:"在希美特德电影里,减少了叙事的成分,人们可以自由地跟着电影,寻找一种诗意电影的享受。……在电影中减少叙事是为了强调视觉享受和节奏感,这样电影就成了一首诗而不仅仅是叙述一个故事。"②从这一案例中我们可以看到,信息的衰减在流畅的叙事中造成了信息层面上的"孔洞",但当这些因为信息丧失而形成的"孔洞"被欣赏主体的情绪填充时,我们便能够获得诗意。这是我们发现的有关电影创造诗意的重要原则之一:通过信息衰减造就诗意。

德国电影《诺言》(1995)中有一个片段,索菲和康拉德是一对恋人,但他们分居在东柏林和西柏林,为柏林墙所隔,多年未能相见,好不容易有了一个在捷克斯洛伐克首都布拉格见面的机会,他们相约在布拉格某个广场的女神像下见面。但布拉格有两个不同地点的广场都有女神像,导致他们费了一番周折才见到彼此。他们在咖啡馆喝咖啡时,索菲责备康拉德当年为什么不一起从东德逃往西德,康拉德进行了解释,最后他们在旅馆做爱。这场戏主要有五个场景:两个不同的广场、咖啡馆、旅馆走廊、旅馆房间。第一个场景的开始,是摄影机围绕着女神像头部顺时针近景向下盘旋,当镜头绕到女神像底座时,我们看到了等在女神像下的男主人公:他在看表,显然已经过了两人

① [法]罗兰·巴特:《叙事作品结构分析导论》,张寅德译,载于张寅德编选:《叙述学研究》,中国社会科学出版社1989年版,第38页。
② [美]A.L.李斯:《实验电影史与录像史》,岳扬译,吉林出版集团2011年版,第41页。

约定的时间。第二个场景是另一处广场的女神像,摄影机也是用近景环绕着向下盘旋;但为逆时针方向。镜头绕到女神像底座的时候,我们同样看到了不安的女主人公。女主人公通过询问别人,知道了还有另一个有女神像的广场。当女主人公赶到另一个广场,与男主人公相拥时,摄影机跟随他们的运动旋转。随后,两个人去了咖啡馆,摄影机依然围绕着喝咖啡的两人旋转。这里使用了摄影机环绕运动的连接。谈话之后,两人去了旅馆,旅馆的楼梯是螺旋状的,摄影机跟随手拉手往上跑的两人盘旋向上,当两人停下热吻时,摄影机便绕着两人盘旋;到两人在床上做爱时,摄影机依然围绕着他们缓缓盘旋。显而易见,摄影机的运动在"装饰"每一个场景,它重复出现的节奏和韵律在"诉说"这场爱情的诗意,随着气氛的热烈,摄影机盘旋的速度和角度也有所不同,在旅馆楼梯上的运动速度最快,运动幅度也最大,这是在预示后面的"高潮"。细究摄影机的盘旋运动其实并没有太多的信息含义,唯一可以象征的便是"柔情万种",为什么恋爱中的女孩比较"作"?细究之下,这其实是在表达一种"缠绕"的欲望,中国古代也有"绕指柔"的说法。总之,在信息退后之时,呈现的便是情感。相对于默片时代把不同场景的不相关的事物拼贴在一起以获得节奏和诗意的做法(如普多夫金的《母亲》),利用摄影机运动的节奏来进行暗示的方式,在视觉上要隐蔽和温和许多。

在我国电视剧《梦华录》(2022,第14集)中,三位生活在宋朝的女主人公从钱塘来到东京闯荡,她们的新茶楼"半遮面"开张,影片使用了一种诗意化的表达营造气氛:号称江南第一的琵琶乐伎宋引章弹奏乐曲,茶道高手赵盼儿拿着团扇舞蹈,制作点心的高手孙三娘安排帮手点燃熏香;孙三娘接过赵盼儿递来的团扇,两位美女团扇遮面,开门迎客;门口的茶客齐声叫好,她们宣布新店开张(图5-3)。这个过程时长约为2分15秒,镜头共47个,平均不到3秒一个镜头。其中除了一个镜头为全景之外,大部分镜头均为近景和中景,既没有特别长的镜头,也没有特别短的镜头。除了动接动的流畅连接之外,镜头间还大量使用了叠化的柔和过渡,所以属于那种节奏平稳明晰、韵律绵长含蓄的风格。与前面两个案例的不同之处在于,这里的节奏没有明显的重复回环,它是依靠一连串看似无关但又内在联系的小事件构成的:执伞、弹奏、舞扇、燃香、迎客。这些小事件彼此不构成因果,平行呈列便会产生节奏和韵律。有趣的是,为了求得画面的朦胧诗意,一般影片在拍摄时经常使用"放烟"的手段。在《梦华录》中,导演把"放烟"直接搬进剧情,可谓别出心裁。本来有音乐舞蹈的场面应该在下面一个小节讨论,但这个案例有些特

殊,因为其中的人物并没有真正地跳舞,只是因为那位女主人公出身舞伎,加上新店开张需要一定的仪式感和表演感,于是她的举手投足便有了舞蹈的意味。再说,以近景为主的表达也不适合正式的舞蹈。不过,这些"舞蹈"确实消除了信息的堆砌,让观众沉浸在审美的情感中,所以这个片段的诗意建构主要还是来自蒙太奇。

琵琶　　　　　　　　伞舞　　　　　　　　扇舞

图 5-3 《梦华录》中的诗意化表达

　　前文已经说过,仅有节奏和韵律的表达作为诗意还不充分,还需要有意向,即要有弦外之音。这里提到的三个案例应该都不是纯粹的节奏表达,《与狼共舞》除了表达别离之情,还有不同人种之间能够真正融洽地交流的含义,尽管影片的这层含义被批评为"童话"(参见德国《明镜》周刊的影评文章);《诺言》则是有一种爱情超越政治的寓意,因为男女主人公分别来自东德和西德,分属于冷战时期的两大敌对阵营;《梦华录》除了表达茶楼开张的喜悦之外,还有一种女子要自强的骄傲在其中。这些当然也只是笔者的揣测,因为诗意表达出来的"弦外之音"并没有固定的设定,见仁见智。

二、乐舞节奏构成

　　音乐舞蹈直接诉诸人们的感官,少有信息的成分,所以相对于叙事来说,它们对节奏和韵律的呈现直截了当。音乐歌舞片在诗意的表达方面应该说是最直接的,但我们这里不讨论音乐歌舞类型片的诗意,而是专注于一般的剧情片。对于一般剧情片的诗意来说,音乐的作用是巨大的。从人类生理感知的角度来说,视觉的功能与听觉完全不同,"视觉是解剖性的感知,和它相比,声觉是一体化的感知。典型的视觉理想是清晰和分明,是解剖。与此相对,听觉的理想是和谐,是聚合"[①]。因此,声音在诗意的建构中能够起到诱导情感的作用。"视觉使人处在观察对象之外,与对象保持一定的距离,声音却

[①] [美]沃尔特·翁:《口语文化与书面文化:语词的技术化》,何道宽译,北京大学出版社 2008 年版,第 54 页。

汹涌地进入听者的身体。……当我们聆听时,声音同时从四面八方向我传来:我处在这个声觉世界的中心,它把我包裹起来,使我成为感知和存在的核心。声音有一个构建中心的效应,这正是复制高保真度声音时达到高精确所利用的原理。你可以沉浸到听觉里、声音里。相反,沉浸到视觉里的办法是不存在的。"[1]当今,音乐与人类情绪的关系已经通过实验得到证实,"一些乐器特别是人类的声音和一些乐符都能唤起情绪的状态,……研究者在脑岛和前扣带回的身体感觉区域发现了这些关联,这些区域明显地被激动人心的音乐所激活"[2]。作为一种诱导工具被使用的音乐几乎出现在所有关于诗意呈现的段落中,这样的音乐是一种"背景"化的音乐。不过,我们这里要讨论的不是这种背景音乐,而是音乐(舞蹈)作为主体的呈现。

在美国电影《美国往事》(1984)中,年迈的男主人公回到了少年时的居住地,回忆起了往昔的一幕:在一个仓库中,少女时代的女主人公正伴随着音乐练习舞蹈,而少年时代的男主人公在隔壁的厕所通过一个墙上的破洞偷窥。尽管少女并不是专业的舞者,但她在男主人公的眼中依然是美丽可人(图5-4)。这样一种在音乐舞蹈中怀旧的诗意氛围,基本上是依靠音乐舞蹈来实现的,因为用萨克斯和低音号演奏的慢板舞曲,伴随着打击乐的节奏具有特别强烈的时代标识性。当然,为了达成诗意,影片还在色彩和光影调上下了功夫。在那个到处堆放着麻袋的仓库里,光线昏暗,只有从天窗投下的阳光照亮了中间的空地,少女白衣白裙翩翩起舞,如同打上了舞台的追光。那些被阳光照射的麻袋呈现出亮度较高的灰白色,那些没有被照亮的区域则

图5-4 《美国往事》中接近黑白色调的回忆镜头

[1] [美]沃尔特·翁:《口语文化与书面文化:语词的技术化》,何道宽译,北京大学出版社2008年版,第54页。
[2] [美]安东尼奥·R.达马西奥:《寻找斯宾诺莎:快乐、悲伤和感受的脑》,孙延军译,教育科学出版社2009年版,第65页。

一片黑暗,反差强烈。这种色调使日光条件下复杂的色彩和影调关系变得单纯,彩色的画面成了近乎黑白两色的灰调,成为了怀旧老电影的经典色调。

德国电影《忧郁的星期天》(1999,又译《布达佩斯之恋》)的片名便是来自影片中的一支钢琴曲。这支钢琴曲的旋律深沉优美,有一种直击心灵最深处的悲凉。在影片中,这支钢琴曲总是伴随着不幸。它第一次出现的时候,正是影片女主人公伊洛娜在酒店庆祝生日,酒店老板萨保为她送上了昂贵的头饰,大厨为她端来了美酒,帮工为她送上了鲜花,唯独刚刚到任的钢琴师穷困潦倒,一无所有,便把自己创作的钢琴曲献给了她。这支曲子显然不是对伊洛娜生日的赞美,而是这位天才钢琴家自己内心的写照,他将这支曲子命名为《忧郁的星期天》。这天晚上,一位苦恋伊洛娜的德国青年因为被她拒绝而跳进了多瑙河,好在被细心的萨保救起。第二次演奏这首曲子时,一位经常去酒店的熟客留下"曲子很美,非常感谢,我得走了"的字条,然后在家里自缢身亡。第三次演奏这首曲子是在维也纳灌唱片时。这件事情的成功还多亏了萨保的斡旋,但萨保没想到的是,伊洛娜跟着钢琴师一起去了。深爱着伊洛娜的萨保气得摔碎了酒瓶子,三人的关系降到了冰点。第四次是钢琴师为专程来酒店的匈牙利青年富豪(钢铁大王)和他的妹妹演奏这首曲子。事后,那位富家女子在家中放着这支曲子的唱片割腕自杀了。在这部电影中,一首钢琴曲的重复出现无疑给其讲述的故事带来了徘徊吟咏的回旋,乐曲旋律的反复如同诗歌的韵脚,将某种情感维系于诗意的韵律。

在法国电影《简·爱》(1996)中,为了凸显诗意的情绪,音乐从后景推向了前景。影片的高潮,简·爱去看望罗切斯特,发现他已经双目失明,昔日雄伟的城堡已成了火灾后的残垣断壁,她决定留下,并终生陪伴他。除了那些激情的特写镜头之外,影片使用了一个全景的固定长镜头(图5-5)。在这个镜头中,简爱说出了那番感人至深的话:

> 罗切斯特:你会留下来同我在一起?怎么可能?
> 简·爱:我是你的朋友,你的护士,你的伴侣。我有生之年再也不会让你孤独。

这个固定镜头的时长有28秒,人物几乎没有运动,而且所处的位置也不是画面的中央。整个画面的暗部居多,如同一幅文艺复兴晚期伦勃朗的油画。画面的静止意味着信息迅速的衰减,信息缺失留下的"孔洞"如果没有音

图 5-5 《简·爱》中一个静止的长镜头

乐的充填,马上便会让观众"出戏"。此时的音乐是一段非常柔和的交响曲,当人物对话的时候,它是背景,但当人物沉默不语时,它便当仁不让地成为整个画面中最主要的成分,因为此时所有的信息已经停止流动,观众只能跟随它。这种将音乐推向前景的做法是建构诗意化情感的常见手段。

由于通过音乐的节奏和韵律营造诗意化情感气氛较为便捷、快速,所以滥用的也不在少数。这里触及的也是"意向"的问题,因为如果音乐的使用缺少了内涵,缺少了情感指涉的意义和方向,那么带给观众的便不会是诗意,而是噪音和干扰,这是要特别提醒大家注意的。

三、语言(文字)节奏构成

如果电影是自然社会的反映,它就不可能规避用语言表述的诗,将语言表达的诗意纳入电影的范畴,是电影语言诗意构成的一个部分。

表现第二次世界大战的电影《孟菲斯美女号》(1990)讲述了在英国的美国轰炸机飞行员执行最后一次轰炸任务(完成 25 次轰炸任务后便可以回国)的故事。在轰炸机等待起飞命令的时候,机枪手丹尼尔给大家念了一首诗:

> 我知道我将要遭逢厄运
> 在头顶上的云间的某处;
> 我对所抗击者并不仇恨,
> 我对所保卫者也不爱慕;

第五章　诗　意

不是名人或欢呼的群众，
或法律或义务使我参战，
是一股寂寞的愉快冲动
长驱直入这云中的骚乱；
我回想一切，权衡一切，
未来的岁月似毫无意义，
毫无意义的是以往岁月，
二者平衡在这生死之际。

（翻译：傅浩）

　　这首诗是爱尔兰著名诗人叶芝的《一位爱尔兰飞行员预见他的死亡》，不过丹尼尔删掉了"我对所保卫者也不爱慕"下面的四句（我的故乡在基尔塔坦，那里的穷人是我的同胞，结局既不会使他们损减，也不会使他们过得更好），将它作为对自己心境的表达。从英国起飞轰炸德国本土的美国飞行中队在执行任务时，每次都会有战损，"孟菲斯美女号"是第一架熬到了最后的轰炸机。对于最后一次任务，大家都忧心忡忡，而丹尼尔朗读的这首诗，在临行前给大家带来了一种坦然面对的情绪，另一个吹奏口琴的小伙子恰如其分地使用了音乐的伴奏。诗的导入既调节了影片的节奏和气氛，又暗含着驾驶员们生死看淡的无畏和乐观精神。直接在影片中使用诗的案例还有塔可夫斯基的《乡愁》（1983）。影片的男主人公安德烈是一位从俄国来到意大利的诗人，在远离故土的地方，诗人的情感无处宣泄，他感到异常的苦闷孤独。一天，喝醉了的安德烈来到了一处古迹废墟。这里已经被一条小溪的流水漫过，长满了水草。安德烈蹚着水走进了古建筑，一个人自言自语，与一个在此处玩耍的小女孩对话，独自吟诵自己的诗，抒发自己沉郁的情感。

　　《查令十字街84号》（1987）也是一部诗意盎然的影片，讲述了一位美国女作家海伦与英国伦敦的一家书店的故事。海伦与书店远隔重洋，所有的交流都是通过书信完成的，所以这也是一部"话语电影"。尽管影片的男女主人公未曾谋面，但英国人的绅士风度和美国人的自由不羁跃然纸上。他们成了真正的朋友，不仅互相帮助、直陈阅读心得，还互赠礼物，分享个人和家庭的琐事，甚至对各自喜欢的球队表示支持。他们之间没有发生跌宕起伏的戏剧性事件，而是绵延不绝深厚的情谊。他们的友谊从中年一直延续到老年，直到离开这个世界。书店老板法兰克与海伦的联系频率，甚至超过了他与自己儿

女见面的频率。这样一种通过语言和时间交织的情感，总会在话语的间隙溢出浓浓的诗意。我们这里所说的诗意，不仅是语言交替呈现带来的节奏和韵律，还有那种人与人之间的帮助与信任，在心灵深处彼此相濡以沫的温暖。

韩国电影《春夏秋冬又一春》(2003)用四季的文字表达了一种时间的韵律，它其实不是严格意义上的季节表达，而是在表达季节的同时，象征着一个人的10岁、20岁、30岁、40岁，即人生的循环。文字在影片中以全屏纸张背景上手写毛笔字的形式出现，如同戏剧的场、幕，音乐的章，从物理上隔断了事件本身的延续性，将延续附着于意向中的时间、生命，并形成循环，以启迪更深层次的思考和情感。这部影片讲述的是一个出家人与自身欲望较量的故事，当他终于战胜欲望，成为真正的和尚之时，他儿子的到来，那带着其自身不可抑制的鲜活欲望的到来，使影片蒙上了一层悲剧的诗意。在影片中使用字幕分段，或多或少都会带有一点诗意，这是因为文字语言相较于影像的抽象性所带来的，不过，要使这样一种抽象性具有诗意的节奏和韵律，还需要影片故事的整体配合。

我国电视剧《人间正道是沧桑》(2009,第7集)中，杨立青带着黄埔军校的同学来到了共产党教官瞿恩的家里，向瞿恩讨教有关农民运动的问题。影片在正面展示了瞿恩为军校学生讲解毛泽东的思想之后，用诗意化的文字表达了这次聚会。影片全部用运动的近景、特写组成，摒弃了所有音响和色彩，仅辅以音乐，文字以白色的隶楷风格在灰调背景上呈现："那是唯一一次 三期六班全体/在瞿教官家里/不分党派 大家大声争论/表露自己不同观点/一直到很晚"。这样一种以文字书写的带有假定意味的表达，与影片的其他部分拉开了距离。它将信息减少到最低程度，以凸显画面的节奏和韵律，情感化的主题，以使诗意能够生长。

节奏和韵律是电影表达诗意时最为基本的手段，也是诗之为诗的最基本的形式。不论是通过剪辑、乐舞，还是语言文字，在本质上它们都是在创造节奏和韵律。

第三节　电影诗意的意向表达

前文已经提到，"意向"是个看不见的东西，它仅存在于我们的潜意识中。张祥龙使用蛹化蝶的比喻，表达了变成蝴蝶的意向其实也就无法再被固定下

来,而只能随风飘去。因此,我们讨论由意向而来的诗意,其实是在说,当不使用节奏和韵律的手段时,必须在叙事中使用其他的方法来"逼出"意向的诗意,或者是故意放弃默片时代那种通过强烈节奏而表达得过于明晰的意向,转而将节奏和韵律的表达内化。塔可夫斯基曾说过:"'蒙太奇电影'的理念——即运用剪辑将两个不同的观念结合起来,如此产生了一个崭新的第三观念——对我而言,却觉得与电影的本质格格不入。艺术无法以观念的交互作用作为其终极目标。"[①]显而易见,明晰的观念所能产生的并不是诗意,所以遭到了塔可夫斯基的反对。在叙事的过程中表达诗意,也就是在叙事中植入情感,在叙事中表达朦胧而不明晰的意向,这也就意味着需要在某种意义上放弃或削弱因果逻辑的结构,因为因果逻辑总是导向明确的结论,而明确的观念已经不再是意向,它的明晰排斥了朦胧与含混。叙事表达和意向表达是一对矛盾,叙事总是指向明晰的逻辑,意向总是带有含混情感的原始驱动,两者此消彼长,只有在一个恰到好处的交叉点上,两者达到均衡,才能展现出诗意。下面我们尝试从三个方面来讨论经由叙事成就的诗意,不包含假定的情况,假定也可表达诗意,但其途径不同于一般叙事,因而单列。

一、象征化的叙事表达

在有关"象征"的章节,我们讨论了大量有关象征的案例,其中包括叙事的象征。确实,两者有重叠之处,特别是咏叹式象征,因为有音乐性的加持,或多或少地带有了诗意。不过,对于大量存在的叙事象征来说,诗意并不是经常出现的,只有那些既表现出象征,又表现出意向性的电影,才是我们此处要讨论的对象。

前面有关"象征"的讨论中曾经提到,影像在表现人物做爱时,往往可以使用象征的手法以避免色情的意味,但这样的象征只是一种符号化的替代。当影片的导演希望将这样的象征上升为一种审美、一种诗性的表达时,便不再能满足于符号化的呈现了。在匈牙利电影《爱情电影》(1970)中,男女主人公是青梅竹马,成年后分居两地,但一直彼此思念。终于有一天,他们走到了一起。影片表现了他们的相拥热吻,然后是女主人公脸部的特写镜头和雪地的快闪镜头(白色在西方文化中象征幸福)。渐渐地,雪地的画面越来越多,完全取代了现在时的画面,雪地中甚至有一个点缀着红色野果的画面(处女

[①] [苏]安德烈·塔科夫斯基:《雕刻时光》,陈丽贵、李泳泉译,人民文学出版社2003年版,第126页。

象征），随着画面逐渐开始的运动，呈现出两人同乘一辆雪橇滑雪，这一画面与覆盖着白雪的乡村田野交替出现，也就是相对静止的客观画面与高速推进的主观视野交替。同时，男女主人公的现在时与少年时代的过去时也在交相迭代，少年时代的女主人公柔情地呼唤着男主人公，成年的主人公最终被少年时的形象取代，快速滑行的主观视野与笑容绽放的滑雪少年近景多次反复，直至滑行停止。这个片段长约1分20秒，导演用一种诗意化的叙述替代了可能引起视觉不快的现实表达，少年时代的滑雪叙事表述的只是人物的兴奋情绪，并无因果情节的构成，所以有可能意指男女主人公在现在时的幸福，形成了一种诗意化的艺术表达。不过，对于没有西方文化背景的东方人来说，要在这样一种表达中感受诗意，可能会有点困难。

　　日本电影《情书》中，当女主人公藤井树偶然从中学老师处得知自己学生时代的同班同学，那位与自己同名的男生因为登山事故死亡的时候，影片并没有直接表现女主人公的心情和感受，而是用大全景表现了她告别老师后骑着自行车离去。然后，平行蒙太奇切出至另一条线，藤井树的回忆：童年时代的藤井树对于"死亡"并没有概念，她在父亲（病亡）葬礼后回家的途中，依然毫无负担地在冰冻的小河上奔跑滑行，她看见了一只停在冰面上的蜻蜓，还保持着振翅欲飞的样子，但已冻死。藤井树将这只蜻蜓指给母亲和爷爷看，口中却说："爸爸死了吧。"这大概也是藤井树第一次面对死亡和理解死亡。以不再能振翅而飞来象征死亡不仅是一种十分别致的做法，而且颇有诗意，因为由蜻蜓激发的意向，并不指向常见的悲哀、沮丧等情感，而是有女主人公对于死亡的独特理解和阐释。这里的"死亡"不仅是指藤井树的父亲，也指向那位与她同名的男生。影片在这里插入女主人公有关死亡的回忆，也迫使观众将过去的死亡与现实的死亡联系了起来。

　　金基德的《春夏秋冬又一春》讲述了一个小和尚经历了世间的风风雨雨，在师父的指导下终成正果的故事。其中，诗意化的象征出现在靠近结尾的"冬"，此时师父已经坐化，男主人公替代师父成为寺庙中的主持。一天，一位带着孩子的蒙面女子来到寺庙，试图勾引男主人公，被其拒绝。女子留下孩子在深夜离开，她不知道冰面上有一个男主人公日常取水的冰窟窿，不幸跌入殒命。这个女子很有可能就是男主人公的前妻（影片未展示其面貌），年轻时她因在这里养病而与年轻的小和尚坠入情网，小和尚对她依依难舍，遂还俗与之结合。谁知日后她又移情别恋，还俗的男主人公忍无可忍将其刺伤。在师父的教诲下，男主人公勘破红尘，刑满释放后回到庙中继承了师父的衣

钵。男主人公面对死去的女人倍感自责,他赤裸上身,怀抱铁佛像,在身上用绳子拴了一个石磨盘,一路拖行,来到附近的高山顶盘坐祈祷。男主人公身负石块的行为就是象征,他小时候放生小鱼、青蛙、小蛇时,出于顽皮给它们都绑上了石头,遭到了师父的责罚,师父也给他绑上了石头。这次他给自己绑上石头,以示对自我的惩戒(图5-6)。这个拖着石磨盘上山的片段长达6分多钟,镜头是典型的叙事风格,各种不同景别交叉使用,并未刻意创造蒙太奇的诗化节奏,却形成了一种内在的韵律,在足够长的时间里反复观看男主人公在荒野挣扎着踽踽独行,包括其幼时刻骨铭心的"犯戒",便有意向情感的因素便渗出了:人不可能没有欲望,但克制、约束欲望又何其之难,肉体的折磨又何尝不是心灵的泣血。

1. 过去时:绑着石头的小鱼

2. 现在时:绑着磨盘的主人公

3. 过去时:绑着石头的青蛙

4. 现在时:绑着石磨盘的主人公

图5-6 《春夏秋冬又一春》中的诗意化象征

在我国电视剧《后宫·甄嬛传》(2011,第16集)中,甄嬛为了增强自己在后宫的势力,设计将好友安陵容举荐给皇帝,但拱手将自己的所爱交付他人令其心中十分痛苦。此时,剧中有一段甄嬛与贴身丫鬟流朱的对话:

流朱:小主今日这衣裳真好看,您素日不爱穿红,其实红色多好看,

又喜气,跟云霞似的。这绣的海棠花又是小主最喜欢的。

甄嬛:宫里的刺绣自然是上好的,一针一线,千丝万缕,多少心血织就这美丽,缺一针少一线都不可。流朱,你说针尖那么利,刺破绸缎的时候,绸缎会不会痛?

流朱:小主好好的,怎么想这些啊?若是刺绣,那缎子本来就是用针扎的,那是命数。这缎子又不是人,哪知痛不痛啊。小主,你看那荷花开得这样盛,多好看啊。你看啊。

甄嬛(流泪):是啊,荷花开得那么好,早不是海棠盛开的季节了。

(背景歌声:劝君莫惜金缕衣,劝君惜取少年时,花开堪折只需折,莫待无花空折枝。)

如果仅从字面上看,这段对话似乎只是一种象征,表达了甄嬛因为将自己的"夫君"推给其他女人而感到心如针刺般的痛楚。但是,配合着安陵容的歌声,便透露出了另外一层意思。这时响起的歌声是安陵容唱给皇帝听的,歌词的意思似乎有将自身的青春美貌奉献给皇帝之意,在皇帝的后宫里,甄嬛、安陵容这些如花般的少女并不能主宰自己的命运,所以她们只能把自己的青春美貌消磨在无谓的争斗之中。此时影片的意向便不仅是在规定情境之内了,而是使观众产生一种"怜香惜玉"的惆怅,诗意也由此而生。

诗意化象征是象征与诗意的重叠。简单来说,诗意指向情感,象征指向观念。它们的差异在于:情感不可能脱离观念,不可能存在一种无所指向的情感(病态、药物刺激除外);象征却有可能是纯粹观念的象征,可以不涉及情感,如麦茨说的"口哨"可以象征某人。此处,我们着重讨论的是它们非差异的部分,即彼此重叠的部分。

二、奇异叙事表达

一般来说,奇异化的叙事以假定的居多,如魔幻之类。不过,一旦进入类型化的表达,就很难保持诗意,因为奇异性会强烈地吸引人们的眼球,感官信息挤占了意向的空间,把观众推向感官刺激的端点。因此,作为诗意化的奇异叙事,一定是意向主导下的奇异,而非感官刺激的奇异。这是诗意化奇异叙事的一个命题:既要有奇异性,又不能在形式上表现出与众不同。

金基德的《空房间》(2004)讲述的是一个奇异而又荒诞的故事,男主人公总是趁着屋主不在家时寄居在其房子中。有一次,他无意间看到女子被丈夫

家暴,于是出手相助,那位女性便随他过起了"寄居"的生活。一天,因为在一户人家发现了尸体,事情败露,两人被抓到了警察局。随后,女主人公被丈夫带回了家。此时影片中出现了一个非常具有诗意的片段:女主人公思念男主人公,于是来到了他们曾经寄居过的一户人家。这家的主人似乎是茶道爱好者,小小的庭院里放着石佛和养着荷花的大水缸,正房中摆着古色古香的雕花长座椅和茶几,茶几上的茶具一应俱全,男女主人公曾在这里品茶。此时,穿着民族服装的男主人正在小院中打理水缸中的荷叶,见女主人公进门便问她有什么事,女主人公笑而未答,径直走进正房,拿起靠枕便在长椅上睡下了。过了一会儿,房子的女主人回来,看见睡着的女主人公想要上前询问,男主人笑着拦住了她,说:"就不要吵醒她了。"影片接着展示的是女主人公安详熟睡的全景和水缸中悠闲游动的金鱼。近景中,女主人公醒来,房子的男女主人还在打理小院中的植物,女主人公低头致谢,然后离开。这个片段看似是简单的叙事,却充满了诗意,因为跑到陌生人家中睡觉本来是一件相当怪异的事情,但屋子的主人并未阻拦,而是听之任之,陌生人之间的那种防范和敌意(这是男女主人公经常碰到的)全然消失了。影片将人与人之间的善意流露置于一个传统文化的环境中,这恐怕也是对现实社会的反讽,但那独特的温馨确实是影片诗意表达的神来之笔。

在一般情况下,诗意呈现会给人以美好的印象,但贝拉·塔尔的《都灵之马》(2011)并非如此,这是一部诗意化的影片,但它的诗意充满了阴郁和绝望。正如导演在讨论这部影片时说:"我认为在当今世界,人类已经走到绝望地步。"①《都灵之马》讲述了两个人和一匹马在六天里发生的故事:第一天,父亲(残了右臂)说,几十年来虫子啃木头的声音突然没有了;第二天,马不肯拉车,父亲和女儿除了打水、穿衣、吃饭,就只是坐在窗前看向窗外;第三天,马不吃饲料了;第四天,水井干涸;第五天,家中无法生火;第六天,父女只能看着没有煮熟的马铃薯,无法下口。影片使用黑白胶片拍摄,有大量长镜头。故事中的绝望情绪在第四天达到高潮,水井突然干涸,于是父亲决定离开这个地方。他们把必要的东西装上了车,并将马拴在车后,女儿拉车,父亲推,两个人、一匹马,他们就这样上路了。这是一个长达5分钟的跟随移动镜头,以人物的小全景为主。紧接着是一个固定机位拍摄的大全景:他们在山上越走越远,消失在山脊线的后面。此时,画面成了空镜头,只有呼啸的寒风和漫

① [匈]贝拉·塔尔、苏牧:《土地——贝拉·塔尔访谈》,《电影艺术》2016年第4期,第60—66+2页。

天飞舞的枯叶,约半分钟后,他们一行又在山脊线上出现了,他们又走了回来。这就是影片叙事的奇异之处,人在没有水无法生存的地方,作出离开的决定是合乎逻辑的,但他们为什么又回来?是故土难舍,还是另有原因?对此,影片没有交代。车上的东西一件一件地搬回屋内,女儿和以往一样,坐在窗前发呆。不过,以往的镜头都是从室内向外拍,这次却是从室外往室内拍,镜头极其缓慢地往前推,观众看到女主人公面无表情地看向窗外,前景是遮天蔽日的沙尘,女主人公的形象时而清晰,时而模糊,似乎要从画面上被抹去,此时会有一种莫名的绝望袭来,这个看似是家的地方,已经是个无可挽回的死亡之地。死亡的意向在这些画面中生成。

西班牙电影《北极圈恋人》(1998,又译《极地恋人》)讲述了一对兄妹奥托和雅娜之间的爱情故事。这对"兄妹"其实是两个单亲家庭结合的产物,两人并无血缘关系,他们从小生活在一起,感情极好,但随着年龄的增长,社会伦理的舆论压力日增,两人便选择了分手,各奔东西。分手给两人造成了无尽的痛苦,于是哥哥便四处打听妹妹的消息,终于知道了她在芬兰,于是驾驶邮政飞机飞去了那里,飞机失事,奥托跳伞后挂在树上,被一老人救下。雅娜知道奥托是小飞机的驾驶员,所以对他的安危极度担心,她赶往小镇(这里是信息的汇聚地),影片分别从雅娜和奥托两人的视点进行拍摄。在雅娜的视点中,她赶到小镇买了一份报纸,上面有令她不安的飞机坠毁照片,她因过于专注读报而差点被开快车的公交司机撞到。一个熟人(老人)向她招呼,她在老人的家里看到了毫发无损的奥托,激动得迈不开脚步。在奥托的视点中,他在被救下之后,坐着老人的汽车前往小镇。他们的车差点被冒失的公交车撞上,但毫不减速的公交车紧接着便撞上了雅娜。奥托跑上前去,雅娜睁着眼睛躺在地下,但她再也看不见,也听不见了,只是瞳孔中仍倒映着奥托。这个爱情故事有一个奇异的结局,作者没有给出确切的答案,而是让观众自己选择,他们既可以选择悲剧的结局,也可以选择幸福的结局。作者似乎既不想让意外破坏这对兄妹的幸福,也不想承担因兄妹"乱伦"而招致的骂名,纠结之下便出现了这般奇异的叙事。对于观众来说,他们也会纠结于两种不同的意向选择,而正是这种纠缠难决造就了影片的诗意。

在我国电影《冬》(2015)中,有一段表现老人与鸟的片段颇有诗意。老人从雪地里救回一只冻僵的小鸟,救活后老人将其放生,但小鸟没有飞走,而是伴随老人左右,一同钓鱼,一同生活。老人吃饭的时候给小鸟喂食,小鸟也飞出窗外,叼来小虫放在老人的碗里,似在反哺。影片通过不同景别镜头的交

替表现了这一过程,在形式上并无特别之处,只是在人与动物的情感交流上表现出了奇异。之所以认为这是一个富于诗意的段落,是因为在一般情况下,人与动物的情感交流较为困难(家养宠物另当别论),这里触碰了人类一种普遍的情感"怜爱",所以能够触发诗意感。不过,对于影片整体来说,表达的并不是这种感情,而是佛教的"因果报应"思想,如果从这个角度来理解,小鸟便是在报答老人的救命之恩。但是,如果对于非佛教信仰者来说,此处便成了一种宗教情感,并不一定具有诗意。尽管从整体上来看,《冬》这部影片表达的是宗教的诗意情感,但其中的片段还是在某种程度上呈现出了一般的诗意。

由此我们可以看到,奇异叙事造就的诗意往往需要以影片故事的整体作为依托,单独的片段情节往往不足以独立地构成诗的意向,人物行为或事件的奇异性需要通过日常叙事的比较才能被呈现。这是奇异叙事无法摆脱的规定,也是奇异叙事诗意的内在韵律。除了上面提到的那些影片和导演之外,安东尼奥尼、文德斯、基耶斯洛夫斯基等导演均善用奇异叙事来创造诗意。

三、日常叙事表达

日常叙事的诗意化表达应该是处于奇异叙事和假定叙事之间。从形式上来看,它没有假定化的表达;从内容上来看,它没有奇异化的叙述。日常叙事就是在一般的日常表达中呈现诗意。可以想见,这样的表达一般不会是情节起伏跌宕、画面骇人听闻的故事,因为那样的表达是以"攻击"观众感官为目的的,没有给意向情感的自然流淌留下空间。一般叙事之所以没有诗意,是因为其结构上的逻辑关联,一个逻辑上有关联的事物,便是一个有"因"有"果"的结构,这个结构的形成依靠人类明晰的意识状态,即一般所谓的"认知"。诗意的表达恰恰需要规避认知,因为它在叙事中需要引导的是情感,而认知的明晰会破坏朦胧情感溢出的通道。

在基耶斯洛夫斯基的影片《维罗妮卡的双重生活》(1991,又译《两生花》)中,有一段女主人公坠入爱情的叙事。小学教师维罗妮卡拿着乐器走进教室准备上课,发现一个男人在那里整理东西,于是告诉他自己要在这里上课,但那人却说不知道这件事。维罗妮卡走出教室,碰到了一个喜欢献殷勤的男同事,告诉她教室已被用作木偶剧的表演场地了。木偶剧的内容是死去的舞蹈家变成蝴蝶仙女的民间故事,维罗妮卡被这个故事深深地感动了。第二天,

维罗妮卡在教室上音乐课,她让学生们演奏一首波兰的古曲,这时她看到楼下的木偶艺人正准备离去。艺人听到了乐曲,抬头观望。晚上,维罗妮卡驾车回家,在等红灯时,她拿出了一支烟,正准备点燃,却听见汽车的喇叭声,原来是木偶艺人的汽车与她并排,他做手势,示意维罗妮卡的香烟拿反了,维罗妮卡这才发现,她打算点燃的是香烟有过滤嘴的那头。夜晚,维罗妮卡被电话铃声吵醒,她拿起电话,听到的是她所热爱的波兰民间古曲,这是那位木偶艺人打来的电话(图5-7)。这个表达爱情被点燃的片段既没有两人之间的戏剧性冲突,也没有彼此深度的沟通和交流,却让人感到诗意盎然。这是为什么呢?因为作者删繁就简,省略了一般爱情过程中似乎必不可少的调情、纠缠、冲突等,却保留了所有爱情中不可或缺的心灵之间的"感应"。影片巧妙地使用了波兰民间音乐作为维系两人情感的红线,并在结构上采用了碎片式的拼接,也就是在小细节上不设置因果的关联,教室相逢—木偶戏—音乐课—红灯偶遇—深夜电话,这些细节彼此之间没有因果,各自独立,容易造成叙事上的节奏,避免环环相扣的因果信息,预留情感"孔洞"。然而,诗意情感的流动不能体现在彼此完全阻断的事件之中,而是需要某种超越事件的因素贯通彼此,这就是音乐。男女主人公从事的职业不仅都与音乐艺术相关,他们还是波兰传统音乐的爱好者,正是在这一点上,他们能够"心有灵犀"。

1. 教室相逢

2. 观看木偶戏

3. 音乐课走神

4. 街头偶遇

5. 深夜电话

图5-7 《维罗妮卡的双重生活》中诗意叙事非逻辑连贯的几个关节点

英国电影《大君主》(1975)是一部表现第二次世界大战新兵上战场的影片。影片的主人公贝道斯是个英国新兵,在经历了严酷的训练之后,他将要

踏上战场,参加诺曼底登陆,影片用诗意化的表达讲述了这个新兵的战死。从贝道斯上船之后,影片使用平行交叉和直接描述的方式呈现了各种不同的事件:首先是贝道斯回忆起战斗开始前,军官要求士兵们将个人物品寄回家或烧毁,贝道斯刚满21岁,收到了家里寄来的礼物,他给家人写好了回信,但还未及寄出,这封信被扔进了火里。在驶往战场的船上,贝道斯身边的一个士兵非常害怕,说:"我觉得我挺不过去了。"贝道斯安慰他,向他讲述了自己因为躲雨而跑进了一家剧场,里面有一位女士正教一个女孩唱歌的事。然后,贝道斯询问老兵杰克为什么不去当军官。杰克讲了一个笑话,说自己在军官测试的时候,被要求从一个屋子里逃走,外面有电缆和地雷,还有守卫的士兵,结果他就待在那个屋子里,"要不是后来他们放我出去,我估计还在那个棚子里等着成为军官"。之后,杰克又像军官那样要求贝道斯讲述这个联队的荣誉史,贝道斯倒背如流。杰克看难不倒他,便询问军官们的情人是谁。这让贝道斯想起了自己的女友,他想象着自己与女友做爱和死亡的场景。这时,登陆艇已经靠近诺曼底,一颗子弹打中了贝道斯——他在自己21岁之际,在没有登陆、没有看到敌人之际,便像自己想象的那样死去了。影片罗列呈现的一连串事件——登船、烧信、听歌、讲笑话、背诵、想象死亡以及主人公最后的死亡,它们彼此之间没有因果关联,即便是想象的死亡也与真正的死亡无关。但是,在这些碎片化的事件中,有关死亡的话语却像幽灵一样挥之不去:贝道斯在给家人的回信中提到了死亡,歌曲中有类似的暗示;笑话讲的是怕死,军队的荣誉是用死亡换来,等等,男主人公的死亡不再是以往影片呈现的英雄模式,而是具有了另外一种意向情感,将其称作"怕死""反战""厌战"均可,总之不再是一种正义战争的说教。在这部影片中,诗意"绕过"了一般情况下对战争观念的明晰表达,将具有因果联系的事件变成了韵律化呈现的意念和情感。

在侯孝贤的影片《悲情城市》(1989)中,有一个片段讲述了台湾"二二八"事件(图5-8)。这个片段的时长约为13分钟,共计21个镜头,平均约38秒一个镜头,属于舒缓的叙事风格。之所以认为这一片段的表达呈现了诗意,主要有以下几个方面的原因:第一,作者对这一政治事件的描述相对中立(仅指这一片段而言),事件的起因、过程均使用了蒋介石(画外音广播)的说法,故事中的人物未加评论。这个片段既表现了本省暴民的袭击(文清挨打),也表现了暴政的弹压(宽荣受伤)。第二,观察这一事件的角度主要是基于女主人公宽美的。她在日记中表示,对哥哥和文清(她的情人)在动乱中去台北非

影视语言

01. 蒋介石话音广播

02. 医院众人收听广播

03. 文清与宽荣去台北告别宽美

04. 宽美写日记表示忧虑

05. 文清二嫂观看街上骚乱

06. 医院救助伤员

07. 医院众人听蒋介石广播

08. 文清回到医院找宽美

09. 文清晕倒

10. 蒋介石话音广播

11. 宽美来文清家看望

12. 文清宽美笔谈

13. 文清报平安

14. 文清讲述遭遇

15. 火车站暴徒袭击外省人

16. 宽荣目睹混乱

17. 宽荣制止暴徒袭击文清

18. 文清宽美笔谈

19. 宽美匆忙赶路　　　　20. 原来宽荣受伤逃回　　　　21. 文清送宽荣宽美回家

图 5-8　《悲情城市》中的诗意叙事

常不放心,之后男主人公的遭遇也都是在宽美的询问下展示的。因此,女主人公的焦虑成为主导这一片段的情绪。第三,这段影片镜头的使用多为中、远景,也就是没有人物的近景和特写镜头。究其原因,一方面,这是作者的"行文风格";另一方面,没有了近景和特写,也就没有了直接向观众灌输情绪的通道,因为演员的表演是最容易把情绪传递给观众的。诗意的表达需要意向,意向情感必须经由观众的内心生发出来,不能从外部强行灌输。第四,信息的不完整使这一片段呈碎片化。事件的开始与男主人公去台北本来一定是有因果关系的,因为若没有关系,他们不会在台北政局失控,乱成一团的时候过去。但作者似乎故意屏蔽了这一因果①,完全没有提到身在基隆的男主人公们为什么要去台北,加上文清是个聋哑人,这一屏蔽效果更是得到了强化。本省暴民袭击外省人似乎是从"外面"蔓延到基隆的,本地并没有显示直接的起因。文清的返回也很突兀,可能只是因为台北不安全,宽荣才让他先回去。宽荣的受伤尽管有政府开始弹压暴乱的暗示(蒋介石的讲话),但因为影片没有解释暴乱和弹压的因果,遂成为一个单向的孤立事件,这也就是宽荣说的,陈仪(国民党台湾省行政长官兼台湾省警备司令部总司令)突然开始调兵抓人了。由此看来,"二二八"事件的发生、文清和宽荣去台北、文清的返回、宽荣的受伤,都成了彼此之间没有因果勾连的孤立事件。能够将这些事件串联起来的唯有宽美的忧心,她的第一人称表达了一种置身事外但又无法避免担心自己亲人将受到伤害的痛苦。诗化叙事的感觉便是沿着这样一种情绪的通道逐渐延伸的。简单来说,创作者没有将对政治事件的描述作为这一片段的主要目的,而是将人物在政治事件中的焦虑作为主要的表现对象,

① 根据历史记载,在"二二八"事件中,台北市成立了"二二八事件处理委员会",包括台湾各地、各界的代表。这个委员会代表台湾本省民众出面与陈仪代表的政府商洽"二二八"事件的解决办法,提出了众多的政治要求,还出现了"独立"与"托治"(委托联合国治理)这样的说法。尽管这些极端的说法在公开场合均被否定,但还是成为民国政府实施镇压的理由。参见褚静涛:《二二八事件研究》,社会科学文献出版社 2012 年版,第 283 页。

这样一种回避政治立场的表达，恰是意向性得以伸张的基础，意向情感的伸张在无形中成就了一种对于政治本身的批判。

新藤兼人的《裸岛》(1960)是一部几乎不使用语言的黑白影像作品，被称为"诗意现实主义"。确实，影片讲述的故事本来就不具有强烈的戏剧性和因果勾连，而是围绕着主人公日复一日的劳作：主人公一家生活在一个没有淡水的小岛上，所以每天都要划船去陆地取水，取来的水不仅用于生活，还用于浇地；女主人公（媳妇）每天摇船接送儿子读书，还要顺便取水；她担水跌倒打翻水桶要挨公公的揍；儿子钓到大鱼，一家人卖掉它后用赚到的钱逛街；儿子生病，因求医不及时而死亡；等等。上述所有的事件并无因果逻辑的递进，称其为诗意化的作品名副其实。下面以其中"吃饭洗澡"为例，分析其诗意化的构成。影片表现母亲从学校接孩子回家后便开始做饭，并在露天的环境下摆放好饭桌（全景、大全景）；两个男孩子在一个底部被架起，下面烧着火的大油桶里洗澡（小全景）；爷爷为他们加水；母亲将饭端上桌子，两个儿子过来吃饭（全景）；爷爷在油桶里洗澡（中景）；母亲为儿子添饭，爷爷过来入座，一家人吃饭（大全景）；夜晚，海洋的空镜头（全景）；爷爷在灯下磨豆子（全景、磨盘近景）；母亲在油桶里洗澡（全景）；海洋的空镜头（全景）；母亲在油桶里洗澡（中景）；海洋空镜头（全景）。这个片段大致展示了这些内容，镜头以全景为主，仅有的两个人物中景都是表现洗澡。可见，这场戏的重点是洗澡，特别是母亲洗澡时脸上露出了笑容，作者似乎是要告诉观众，她很享受。实际上，人物吃饭和洗澡没有因果关系，三次不同的洗澡也没有因果关系，唯一能将这些事件串联起来的便是水在小岛上的金贵——一桶洗澡水要用三次，即便如此，母亲依然表现得很满足。这不能不让人感佩角色的坚韧，诗意恐怕便是在母亲那笑容绽放的瞬间被激发的吧，如此吃苦耐劳的母亲，应该便是触动人们情感的意向。

在象征叙事、奇异叙事和日常叙事之间，应该是日常叙事距离诗意的表达最远，也最困难，因为诗意的呈现要规避因果逻辑的叙事，而被"打散"的叙事较难吸引观众的眼球，因此它不是不被认同，便是甚少观众。以日常生活来呈现诗意，对于电影艺术来说从来都不是轻而易举，这大概是因为我们生活的本身便是乏味和缺少诗意的，只有在"意向"的牵引下，叙事在某种意义上脱离了事件因果，被引导至某一情感相关的因素，方有可能展现出某种韵律的诗意。

第四节　电影诗意的假定表达

文学理论家们在谈到诗的时候说:"诗的语言将日常用语的语源加以捏和,加以紧缩,有时甚至加以歪曲,从而逼使我们感知和注意它们。"①对于语言来说,这样一种对于日常用语的加工和锤炼,就是艺术化、诗化的过程。而对于电影语言来说,就是对影像素材进行假定化的处理。这也是电影表达诗意最为常见的方法,下面分"直接"和"间接"两个方面进行讨论。

一、直接呈现的假定

所谓直接的假定,就是与语境有鲜明的区隔,观众往往一目了然地知晓其脱离了故事语境,另有表述,如同我国古典小说中的"子曰""诗云"。

安哲罗普洛斯的电影《永恒和一日》(1998,又译《永远的一天》)中,老人(一位文学教授)带着一名难民儿童上了公共汽车,这是他们的"最后一天",第二天老人将要去医院做切除肿瘤的手术,子女已经在考虑他的后事,而那名非法越境的儿童难民明天也要被遣返了。老人带着这个小孩坐上了城市公交,准备与这个城市告别。汽车到站了,许多乘客下车,一位拿着红旗的"革命者"上车了(外面正在示威游行)。接着,一对情侣也上车了,男生喋喋不休地说个不停,女生将手中的花扔在他的脚下毅然下车,男生追了上去。汽车又驶过一站,三名拿着乐器的年轻人上车,"革命者"已经睡着,三重奏在车上奏响。售票员报站:"音乐学院到了","音乐"下车,一位身着19世纪装束的中年人上车。他对着老人念了一首诗,这是老人毕生都在研究的19世纪诗人索罗穆斯未完成的诗作。诗句停留在"生命甜美"上,没有终结,索罗穆斯下车了,老人向他追问:"明天会持续多久?"——没有回答。汽车回到了起点,老人和孩子下车。在这个片段中,老人波澜起伏的一生如走马灯般展示了出来:"革命"上车,"爱情"下车;"革命"睡着了,华彩乐章出现了;"华彩人生"结束,诗意的隽永才会呈现;但对于"明天",永远也不会有确定的答案。为了凸显假定性,作者还特意安排了三个骑自行车的人,穿着一样的服装,不

① [美]雷·韦勒克、奥·沃伦:《文学理论》,刘象愚、邢培明、陈圣生等译,生活·读书·新知三联书店1984年版,第12页。

时地在公交车附近出现。在日常生活中，是不可能有三个穿着一样服装的骑自行车者同时出现，他们也不可能总是伴随公交车骑行，其假定性一目了然。作者在整部影片中频繁地使用假定手段，使影片成为诗化电影，我们在这里描述的仅是影片中的一个片段，它诗意化地描述了影片主人公的过去、现在和对未来的期盼。

1. 上车（人生旅途）

2. "革命"上车

3. "爱情"上车

4. "爱情"下车

5. "革命"睡着

6. "华彩人生"

7. "诗人"上车

8. "明天"不可知

9. 回到起点

图 5-9 《永恒和一日》中的诗意化表达

在伍迪·艾伦的歌舞片《人人都说我爱你》（1996，又译《为你唱情歌》）中，男主人公是个情场不顺的大叔（伍迪·艾伦扮演），他总也不知道如何讨好女人，所以结婚又离婚。尽管前妻对他毫无抱怨，却仍选择了与他分道扬镳。这是一个节日的夜晚，大叔和前妻从一个派对上离开，来到了他们初恋时的塞纳河边，唱起了当时让他们彼此心灵相通的那支歌。歌中唱道："我的爱完结了，再也不会坠入情网，和爱说再见……"唱着这样一支歌相恋，显然是作者的幽默，两人在音乐声中相伴起舞。至此，还没有假定性出现，这样一个故事的场景完全可以是现实的。但是，从舞蹈开始之后，女演员便成了"赵飞燕"，她不仅在空中飞行、旋转，甚至在伍迪·艾伦的掌上起舞。最为搞笑

的是,当女演员张开双臂跑向大叔时,大叔也张开了双臂准备拥抱,但她却从他的头上飞了过去,让他抱了个空。不过,他们还是像当年一样,看着倒映在水中的华灯,手拉着手并肩而立。这段假定的舞蹈不仅延续了影片的喜剧风格,通过美轮美奂的音乐舞蹈,描绘了笨拙大叔心底的那种温柔,因而不仅能让观众开怀一笑,还让他们感受到了爱的浪漫和诗的意味。

不同于片段式表达诗意的案例有阿根廷电影《南方》(1988)。影片开始,展示了一个古老的无人城市街区,几个人拿着乐器来到了这里,他们开始弹唱。这是一位歌手和四个乐手组合而成的乐队,乐器分别是手风琴、小提琴、低音提琴和吉他,手风琴和小提琴的演奏带有一种对话式的咏叹,低音提琴和吉他则保持了南美风格的探戈节奏,这样的伴奏很容易形成娓娓道来的叙述般的韵律。歌手的演唱便是叙事,既有第三人称的描述,也有第一人称的对于角色的扮演。这样的形式被称为"歌队",来自古希腊的史诗剧,布莱希特将这种形式移植到现代戏剧,成为一种"陌生化"的表达,电影使用这样的方法,同样能够创造一种史诗剧的氛围。按照尼采的说法,歌队是舞台上神一样的存在[①],它既可以是无所不知的"神",也可以是剧中某一角色的引导者。这样的方式在叙事类的艺术作品中并不罕见,如歌剧、舞剧、话剧等,在电影中也是一样,它是整个故事的讲述者和评判者——外在于故事的一种假定化存在。也就是说,歌队并不参与故事,而是往往与故事形成某种形式的平行,比如《南方》讲述的是工人阶级与国家资本主义斗争的故事,歌队只是故事的讲述者,而非故事本身。由于故事的逻辑结构不时地被歌队假定的形式打断,观众只能在意向的层面上感知故事的连缀,因此这类叙事有可能呈现为一种散文化、诗意化的表达。

许鞍华的影片《黄金时代》(2014)尽管没有使用歌队,但在叙述上却有异曲同工之妙。影片通过让演员面对观众说话(第二人称),使之间离于一般叙事使用的第一人称和第三人称视角,从而如同歌队般,将假定的叙事植入故事的叙述,形成了假定表达和非假定表达的平行,观众不再能够从一个角度接收有关我国女作家萧红的信息,而是必须自行将碎片化信息串联起来,如此才能得到有关"萧红"这个人物的整体形象,这既给解读影片人物造成了困

① 尼采:"扮演海神女儿的歌队真的相信亲眼目睹了泰坦神普罗米修斯,并且认为自己就是舞台上的真实的神。"参见[德]尼采:《悲剧的诞生:尼采美学文选》,周国平译,生活·读书·新知三联书店1986年版,第26页。

难,也使这部影片诗意盎然。因为一位天才女作家只有31岁的悲苦人生,是她为了自由而选择了常人所不能忍受的温饱无着、漂泊不定的生活换来的,她的观念和行为冲击着所有按部就班、平稳生活的人们,其中的是非价值和伦理取向只能在点点滴滴的生活琐事中聚拢,只能依靠观众的感觉将其拼合完成,这个过程就是诗意的生成,尽管这让人们被深深刺痛。

在叙事方法上使用假定是一种能让观众脱离故事沉迷的方法,因此也是一把双刃剑,它既有可能创造出盎然的诗意,也有可能使观众望而却步。假定的意向可以说是一种"不自然"的意向,如何让观众适应这样一种"不自然",便成了假定意向成功的关键。安哲罗普洛斯尽量压缩假定化的表达,伍迪·艾伦则极力夸大假定的方法,虽各有玄妙,但殊途同归,它们都征服了观众,我们并不能从中看到统一的规律。

二、间接呈现的假定

间接呈现的假定要比直接呈现的假定"后退"一步,也就是说它的假定需要一个非假定的前提,如一个人精神错乱、梦境、想象等。相对来说,有这样一个前提,观众便更容易接受相关的假定了。这类假定的使用在电影中非常多见,但能呈现出诗意的并不多。

苏联电影《这里的黎明静悄悄》(1972)中出现了许多女战士的回忆。影片将所有的回忆都用假定的手段处理成诗意化的表达,具体来说就是在黑白电影中将回忆的部分设计成了彩色,并处理成高调。比如,与男友的相会是在一片白雪中的冬日;与军官男友骑马也是在海边的一片雪地上;想象中的王子和化身成灰姑娘的自己都身处一片洁白之中,不仅大地是一片白色,就连马车和马匹也都是白色的;甚至在室内,女主人公也多是穿白色(或浅色)服饰,背景则呈现为亮灰色。如果涉及战争,则用大面积的红色构成抽象平面,以示象征。影片对于回忆的假定性处理主要体现在两个方面:首先是色彩,用以象征幸福和战争;其次是造型,在某些回忆中出现了类似于舞台的对于环境的简略处理,这种处理方式使女战士回忆的假定性一目了然,与现在时的黑白影调形成了强烈对比。同时,人物的回忆中一般不展现叙事,或者少有叙事,回忆的主题大致上是"家庭""爱情""读书""童话"这些高度主观化的想象,这部分表达的主要是情绪,而非叙事,因而呈现出诗化的效果。诸如此类的做法在以"散文电影"和"诗电影"著称的苏联电影中可谓比比皆是。塔可夫斯基的影片《伊万的童年》(1962)尽管没有使用色彩,但其假定性同样

一目了然。为了表现伊万童年时代的美好幸福时光,影片在伊万的梦境中表现了他和妹妹坐在一辆满载苹果的卡车上,画面上的主人公和快速移动的森林背景分别使用了正片与负片叠加的方式处理,使其彰显出假定性;或者便是使用非日常化造型,如满载苹果的卡车居然从海滩上开过,还撒下了满地的苹果,吸引着海边的马儿前来啃食(图5-10)。我们不知道马吃苹果在俄罗斯有着怎样的寓意,但纵深的构图、大海,以及马儿在反射着光斑的海滩上吃苹果的近景镜头,确实造就了视觉的愉悦和如梦似幻的诗意。《士兵之歌》(1959)中,男主人公告别了途中邂逅的女友之后,想象着自己与女友的对话,女友的特写镜头与移动中的白桦林全景叠映,造成了一种诗意化的假定。

图5-10 《伊万的童年》中的诗意化表达

韩国电影《老男孩》的结尾,李佑真疯狂地报复了揭露他和姐姐的恋情并导致姐姐自杀的吴大秀,以致让吴大秀生不如死。然而,这依然无法让李佑真释怀。他回想起当年还是高中生的姐姐从水库大坝上坠亡,他死死地拉着姐姐的手不肯松开,影片从现在时李佑真(在电梯中)痛苦表情的特写摇下,拉出到中景,可以在画面中看到被他拉着的另一只手——这就是明确标示的假定。这时镜头切到过去时的中景:李佑真的姐姐坐在大坝护栏上向后仰着身子,下面是水库大坝的万丈深渊,李佑真哭着不肯松手。影片从不同角度

表现了这一场景,最后又回到了李佑真的主观,姐姐对他说:"佑真,我知道你怕,那就放手,好不好?"李佑真拼命摇头,姐姐用他脖子上挂的相机给自己拍下了最后一张微笑的照片:"……记住我,我不后悔,你呢?"李佑真终于坚持不住,镜头在现在时成年李佑真和过去时的少年李佑真之间反复切换,姐姐的手滑脱了,无可挽回地向下坠落,李佑真痛不欲生。那时的痛感在现在时依然强烈,李佑真拔枪自尽。这一片段尽管不脱离叙事,但表现的却是一个短暂的瞬间,饱含着姐弟深情,尽管那是一种不被社会伦理接受的乱伦之爱。观众也正是通过这个片段受到了强烈的感情冲击,从而有可能改变对李佑真这个人物的看法。影片在此挑战了既定的社会观念体系,创造出了一种"异化"的意向情感,并生成诗意。

如果说节奏韵律和意向情感的诗意表达都是在叙事范围之内的话,假定的表达便有一种溢出叙事的倾向,间接假定似乎还有些"欲盖弥彰",直接假定便是毫无顾忌,类似于一种影像的表演,作者似乎有种不能隐忍的欲求,非得用假定性来摆脱叙事的羁绊不可。外在的节奏和内在的韵律在假定化的表达中往往同在,不似在乐舞叙事和日常叙事中那样泾渭分明。

结　　语

本章我们讨论了影像诗意表达的三种形式:节奏韵律、意向叙事和假定表达。这三种形式尽管各有特点,但"意向"是三种形式都不可或缺的,意向是诗意的灵魂。从整体上看,影像诗意的表达似乎与象征有许多交集,这是因为尽管两者指向不同,象征指向观念,诗意指向情感,但观念的基础是情感,情感的升华是观念,两者并不能完全撇清关系。追索两者之间的关系,可以一直上溯到神话。有研究神话的学者写下了这么一段关于诗的论述:"神话史载有对人与自然即全部存在的审美洞察的叙事,神话的这种企图近似于想要通过想象力去凝视宇宙深层的诗人的欲望,两者在使用象征、隐喻等唤起性语言而非日常的记述性语言这一点上是一致的。神话与诗在本质上共有其固有的特性而神话作家可能就是诗人,这种假定在如下观点上也可获得具体的说服力:蕴藏于神话基础之中的并非思考而是情绪。这种神话世界所追求的并非逻辑、因果性而是情绪统一性,它表现为基于人和事物乃至自然界的共感式态度的生机论的一体感。此时的神话语言所采取的形式是象征

和隐喻,他们按照情绪统一化原理起作用。正因为如此,神话与诗共有语言特性。因为诗也正是为着恢复我们曾丧失了的宇宙一体感而采取象征和隐喻的形式。"①这段话指出了"诗"作为一种艺术形式的诞生与内容的同一性。在古人眼里,"诗"既是形式,也是观念,两者不可剖分。尽管朱光潜论证诗的内容是后起的,但其象征和隐喻的意义却是与生俱来。今天我们作为象征和隐喻来谈论的事物,在古人那里也并不是象征和隐喻,而是一种情绪化的实体。

也许有人会问,既然情绪不是一个孤立的现象,为什么在电影语言的研究中要将其与内容的研究分开?这是因为,在人类社会发展的历史中,特别是在西方的启蒙运动之后,理性逐渐被抬到了一个前所未有的高度。为了追求理性,人们逐渐习惯于把情感和思考分开,现代教育更是把这样一种倾向推广至全人类,导致大部分所谓的现代人都会自觉地把情感问题和意识思辨分开,于是,在影像诗意的创造中,人们也会自觉地屏蔽部分信息,以使情感能够顺利地产生。尽管如此,在人类意识的深层,许多东西还保留着原始的形态,弗洛伊德的研究便是从那里开始的。在美国宾夕法尼亚大学阿南伯格传播学院进行的一次实验也证明了这一点:"参加试验的主体观看了三部没有声音的电视片,一部是普通叙述性的,一部是'诗意的',另一部是由许多杂乱无章的片断组合而成的。观看以后,实验者要说出每个电视片的故事。普通叙事性的最容易理解,而由各种片断组成的故事也很容易理解,最难理解的就是采用诗意化表现手段的片子。"②由此可见,尽管诗意是电影表达的修辞方式之一,但显然不是能顺利地被所有观众接受的修辞方式。比如我在看法国电影《与玛格丽特的午后》(2010)时,看到男主人公查尔曼(一个没有文化的肥胖中年大叔)絮絮叨叨地一边在菜园里干活,一边与懒洋洋地躺在柴堆上的猫说话,把自己刚学会阅读的体会和新认识的那位"头脑中有个书架,那上面放着一堆书、一堆书……"的老太太讲给它听,便觉得这个片段充满了诗意。因为此处不仅展示了查尔曼接触文化知识时的惊讶,也表现了新的事

① 叶舒宪、萧兵、郑在书:《山海经的文化寻踪:"想象地理学"与东西文化碰触》(上册),湖北人民出版社2004年版,第274—275页。在国外,类似的观点于20世纪50年代就有人提出过,但不是针对神话的,而是针对诗的。弗莱在《对批评的剖析》(普林斯顿大学1957年版)中指出:"与描述性话语对真实性的追求相反,我们相信'诗人并不证实什么'。形而上学和神话进行证实,进行断定,诗歌则忽略现实性,而仅仅虚构'神话'。"转引自[法]保罗·利科:《活的隐喻》,汪堂家译,上海译文出版社2004年版,第310页。
② [美]盖伊·塔奇曼:《做新闻》,麻争旗、刘笑盈、徐扬译,华夏出版社2008年版,第127—128页。

物如同一束光照亮了他原本昏暗的人生,一片新的天地在他面前展开了。不过我也知道,我产生的这种感觉并不能得到所有人的认同,因为人猫"对话"的正反打会被许多人视为"搞笑",而不是"无法为他人道"的心灵震荡。

最后,简略回答关于"为何不使用'意境',而使用'意向'概念"的问题,这个问题是在讲课和讲座的过程中有人提出的。尽管"意境"的概念更为中国人所熟悉,听着也更顺耳,但追根溯源便涉及佛学的领域了,因为"意境"中"境界"的概念来自佛学,本人对佛学知之甚少,不敢妄加揣度,此其一也。其二,在王国维提出"意境"的概念之后,各种阐释、发挥、引申,乃至"西学中用",杂糅辐辏,琳琅满目。如宗白华便从五个方面论述了境界:"功利境界主于利,伦理境界主于爱,政治境界主于权,学术境界主于真,宗教境界主于神。"[1]此外,还有介乎学术与宗教的"艺术境界主于美",可谓包罗万象,大有自成体系之势。所以,如果对这一体系的了解不够透彻,实在是不可能将其中之奥妙厘清,更不用说将其运用到"电影"这样一种西方舶来的艺术之上。本文使用"意向"而非"意境",无非是为了把电影诗意的构成讨论清楚,如果有读者认为使用"意境"更为趁手,能把问题解释得更清楚,亦不妨用之。

思考题

1. 什么是"诗意"?
2. 何为"意向性"?
3. 电影诗意的韵律表达和意向表达有何差异?
4. 影像诗意为什么经常使用假定的方法?

[1] 宗白华:《美学散步》,上海人民出版社1981年版,第59页。

第二部分　电影修辞观念

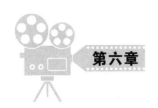

第六章

时　　间

有关电影时间的讨论无法避免地会涉及哲学的领域，否则我们不可能理解时间，也不可能形成有关时间的正确观念。

第一节　什么是时间

时间是人类感知世界的最为基本的范式，"是客观存在的与物质运动紧密相连的一种物质存在形式"①。它既不是物质，也不是人类主观的想象，而是所有物质存在的基本形式。从古至今的哲学家们对时间进行了非常详尽的研究。例如，康德把时间视作我们理解世界的某种范畴，是一种"先天直观"②，"时空只是对象表象的必要条件，它们离开我们的表象并不能单独存在。"③柏格森认为时间是运动和人的身体对之感知的结果，所以是一种"绵延"④。这都是因为人们从感知的层面无法直接把握时间，只能求助于自我的反思。我们今天对于时间的认识基本上是现象学的，即认为时间是由过去、当下和未来共同构成。对于这样一种构成，胡塞尔曾用一张图加以说明（图6-1）。

张祥龙对此解释道："当时间从 A 点到 B 点时，我们实际知觉的是 BA′

① 张闻玉：《古代天文历法讲座》（第3版），广西师范大学出版社2021年版，第4页。
② [德]康德：《未来形而上学导论》（注释本），李秋零译注，中国人民大学出版社2013年版，第27页。
③ 段丽真：《重审"直观无概念则盲"：当前分析哲学语境下的康德直观理论研究》，江苏人民出版社2020年版，第170页。
④ [法]柏格森：《时间与自由意志》，吴士栋译，商务印书馆2005年版，第74页。

图 6-1 胡塞尔的时间构成图
说明：原图没有晕圈和方向指示，此处为笔者添加。

这个横截面（包括了 A 点的沉降投射 A'），当时间前进到 C 点时，我们实际知觉到的是 $CB'A''$ 这个横截面。A 的强度到 B 点时，急剧下降到 A'，但它可能还在参与 B 点为中心的晕圈构成。A 到 C 点时下降得更深，即 A''。所以声音 A 没有完全消逝，只是越来越下沉到更深处。我们可以说，按照胡塞尔，当 A 沉到 A'' 以后，它就可能不再参与 C 的晕圈构成了，你要再把它唤起来，就要靠经验的再造回忆了。但无论如何，它不会完全消失，还有更深层的保持功能，不然我们就完全记不得童年的事情了。"[1]张祥龙以电影作为案例，指出我们看到的当下一定是和过去密切联系的："那个放电影的比喻，在时间对象这个地方非常清楚，它一定要涉及某种边缘境域，这个很清楚。感受一个时间一个声音的时候，而且不断地感受到它，你不可能直接感受现在这个当下的实在。我们通过分析知道，应该有，一定是和一个当下，但这个当下不可能被孤立地抽象出来，这个当下一定是和一段预期——也就是马上就要到来的将来的一个事态——和一段对过去的保持，也就是一串越来越浅的曾经存在着的保持，交织在一起的。对过去的保持和对未来的预持，共同构成一个现在你感受到的完整的声音，所以任何声音决不只是当下的实在的那一面，它一定还有更多的'侧显'（Abschattung）。"[2]

按照海德格尔的说法，"'将来''过去'和'当前'这些概念首先是从非本真的时间领会中生出的"[3]。这里所说的"非本真"，用通俗的说法来解释便是未意识到的、不知不觉的。海德格尔说人活着就是一种不自觉的（非本真

[1] 张祥龙：《现象学导论七讲：从原著阐发原意》（修订新版），中国人民大学出版社 2011 年版，第 86 页。

[2] 同上书，第 90 页。

[3] [德]马丁·海德格尔：《存在与时间》（修订译本），陈嘉映、王庆节合译，生活·读书·新知三联书店 2006 年版，第 372 页。

第六章 时　间

的)"被抛"①在世。因此在叙事中，时间往往不是一种重要的维度，人们总是尽量地将其"透明化"，以使叙事更为符合一般人的感知，这可以说是现代叙事的基本原则。过去叙事(如史诗)中必不可少的故事讲述者，也就是那个引领读者、提示读者进入不同时间状态的人，在现代逐渐从叙事中消失，读者仿佛可以"被抛入"事件之中。人们在评价西方现代小说鼻祖福楼拜时说："福楼拜已经摒弃了叙事性评述并将作者排除在其小说之外……通过使用她的狗、她的新娘花束、比内的车床，以及其他实体物件来象征爱玛(福楼拜小说《包法利夫人》中的女主人公——笔者注)的思想状态，这样便能够依照自己所构想的意象去表现爱玛的内心世界，不至于因为过多地依赖叙事性分析而阻碍叙事的晓畅，或是让她的思想语言受到修辞的强化和扭曲。"②

　　当然，也不是所有叙事作品的时间都是透明的、不可见的。如在许鞍华导演的电影《黄金时代》(2014)的开头，女主人公面对镜头自述："我叫萧红，原名张乃莹，1911年6月1日，农历端午节，出生于黑龙江呼兰县的一个地主家庭，1942年1月22日中午11时，病逝于香港红十字会设于圣士提反女校的临时医院，享年31岁。"影片的画面上是一个活着的人物，但这个人却自述自己已经死亡。这样一种逻辑上的矛盾性，使时间通过事物悖谬的方式呈现了出来，从而迫使观众注意到它。观众当然知道，演员背后站着的是作者。也正是因为作者的出现，形成了一般所谓的"假定性"——假定性迫使观众离开事件，意识到承载事件的时间。我们将这样一种假定称为时间的呈现，也就是黄庭坚所谓的"字中有笔"③，即观众看到的不仅是文字符号代表的意思，还看到了书写者的存在。这也是书法不同于印刷文字的地方。

　　由此我们可以看到，时间在叙事作品中的呈现基本上是一种被动形态，但凡主动的呈现必将涉及假定的表现。然而，假定的表现在一般的叙事中又不被观众的认知习惯接受(认知针对事物，不针对时间)，所以时间的主动表现成为作品呈现的一种"例外"。如果作品不想仅仅作为艺术的表现，还想兼顾商业性和一般观众，那么它就必须在被动时间与主动时间、假定与非

① [德]马丁·海德格尔：《存在与时间》(修订译本)，陈嘉映、王庆节合译，生活·读书·新知三联书店2006年版，第207页。
② [美]罗伯特·斯科尔斯、詹姆斯·费伦、罗伯特·凯洛格：《叙事的本质》，于雷译，南京大学出版社2015年版，第207页。
③ 熊秉明：《中国书法理论体系》，人民美术出版社2017年版，第233页。

假定之间展开博弈,从而将作品打造得别致且奇特,这样才有可能呈现时间的意义,也就是作者的思想(不通过时间,这一思想可能无法表达)。当然,不排除也会有那些"为时间而时间"的叙事游戏。

时间是一种存在,你不注意它,它便隐身,你注意它,它便存在(图6-2)。我们讨论电影中的时间,其实是那种被关注到的时间,所谓"高堂明镜悲白发,朝如青丝暮成雪"。关注电影时间的方法是多种多样的:有不得已无奈的关注,比如电影的故事必须在两个小时内结束,表现一个人的一生只能大力省略;有游戏式的关注,比如在历史中来回穿越;也有非游戏式的关注,即试图通过时间顺序的悖逆来呈现、揭示某种思想和表达某种观念。在一般人的观念中,时间具有线性的性质,人的老去、事物的朽败、生物的成长,似乎都是时间线性排列的结果,人们只有在观察到这些结果时,才能意识到时间的存在。谈论电影的时间,其实是在讨论时间线的变形(拉伸和压缩)、时间线的游戏(缠绕和回环)和时间线呈现的意义(断裂和共振)。严格来说,时间在叙事中的呈现只有两种结果:呈现意义和沉溺游戏。意义凸显是时间变形的某种后果,也是电影时间研究的目的所在。这也就是韩炳哲所说的:"只有在一个处于指向性的时间性张力关系的内部,真正的时间或者真正的时间点才得以形成。"①朗西埃用不同的语言表达了相同的意思:"通过打破时间统一运行,将一种时间置于另一时间之中,通过改变事物状态和交换符合艺术形式的关系而实现了颠覆。"②

图6-2 叙事作品时间呈现示意图

说明:观众一般感受不到叙事过程中隐性时间的存在,因为事件以时间为容器得到了完美呈现,时间(容器)本身则变得透明或仅具有象征的意味。而显性呈现的时间必须在某种程度上扭曲叙事(假定),形成时间逻辑的悖论,从而迫使观众觉察到时间(容器)本身,这种"觉察"既有可能参与影片设定的"游戏",亦有可能反思某种对于当下世界的"意义"。

① [德]韩炳哲:《时间的味道》,包向飞、徐基太译,重庆大学出版社2018年版,第10—11页。
② [法]雅克·朗西埃:《美学中的不满》,蓝江、李三达译,南京大学出版社2019年版,第55页。

第二节 时间的变形

所谓的"时间变形"主要指电影叙事中时间线的拉伸和压缩,也就是物理时间的变化,即省略与延长。按照马尔丹的说法,最早的省略出现在"1911年拍摄的一部丹麦影片中,一个空中飞人演员为了爱情而自杀时,从高空的台板上一跃而下,但是我们只是从摇晃的台板上发现她已经死了(《四个魔鬼》)"[①]。这里所谓的"省略"应该被称为"象征"或"隐喻"更为恰当,因为从时间上说,影片并没有省略,只不过观众没有看见人物的死亡罢了。1916年,格里菲斯的影片《党同伐异》就让观众看到了从高处摔下的士兵的死亡。这是由两个镜头拼接而成的一个动势,在时间上也没有明确的省略。时间的省略和延长必须有明确的物理意义上的时间缺失和增加,否则不能被称为省略和延长。对于一部影片来说,省略几乎是绝对的,除了很少的例外[如美国西部片《正午》(1952)、希区柯克的推理片《夺命索》(1948)等],大部分影片都在放映时间中讲述了远超过放映时间的故事。电影能够在表述时进行省略,是因为人类在接受信息时便有一种省略的本能。

下面从省略和延长两个方面来讨论时间的变形。

一、时间的省略

时间的省略方法非常多,下面就其主要的方面进行介绍。

1. 通过特技手段的省略

特技手段指电影剪辑中连接两个镜头时使用的除了"切"之外的各种方法。在所有这些特技中,"淡入淡出"和"叠化"是最常被使用的。电影史上曾出现过"无技巧剪辑"的概念,即排斥对特技的使用,这主要是因为电影进入有声时代之后,人们不约而同地将电影的本性与现实主义联系在一起(20世纪40年代出现的意大利新现实主义是世界电影倾向于现实主义的标志),认为那些假定性过强的连接手段有可能破坏观众对于影像现实状况的感知。直到20世纪末期,人们才重新在影片中使用过去的那些特技。特技

[①] [法]马赛尔·马尔丹:《电影语言》,何振淦译,中国电影出版社1980年版,第53—54页。

手段因为其相对强烈的假定性,一般多被用于场景和段落的转换。下面按照手法的不同分别予以介绍。

(1) 叠化。叠化是目前最常用的转场手段,几乎在每一部电影中都可以看到利用这种方法进行的省略和转场。当影片试图表现某人从一个很远的地方到另一个地方去的时候,往往会使用一连串不同场景的叠化表示剧中人物经过了许多地方。例如,影片《证据拼图》(2000,又译《无证可寻》)表现男主人公从跨海大桥到公路,从白天到黑夜,日夜兼程赶到目的地的段落,便是使用了叠化的技巧。当然,叠化不仅可以用于交代路途遥远,它几乎可以用在任何两个不相干画面的连接,从而省略中间必然发生过的事情。其他类似的淡入淡出、划、圈、卷、翻等特技不再一一介绍。

(2) 黑场(字幕)。黑场一般与淡入和淡出配合使用,表示一场戏的结束和下一场戏的开始,有时还会显示提示性字幕。这种方法的使用有古老的历史,在默片时代就被广泛应用。由于黑场表现出的中断几乎是所有特技手段中最为明确和直接的,所以直到今天,它仍是人们喜爱的方法,特别是在那些带有史诗性质的影片中。史诗类影片的故事时间往往横跨了漫长的时间段,所以需要明确无误的段落分隔。如张艺谋的影片《活着》(1994),分段黑场都会打上诸如"五十年代""六十年代"这样的时间标示字幕,并进一步加注这些年代所具有的社会特征,如"1958年,毛泽东在中国发动了大跃进运动"①。王家卫在他的影片《2046》(2004)中大量使用黑场字幕来标注时间,有时甚至是在同一个场景之中,这种做法有别于单纯的省略,造就了一种碎片式影像的叙事风格。

(3) 甩。使用这种特技的时候,镜头画面会飞快掠过,观众一般看不清画面的内容,这样的镜头放在相对静止的镜头之间,可以很好地起到间隔的作用,使人们意识到场景或时间发生了变化。奥逊·威尔斯在影片《公民凯恩》(1941)中便使用这样的镜头作为餐桌上并列镜头的间隔,表示在同一环境下时间的改变。在英国电影《僵尸肖恩》(2004,图6-3)中,男主人公到杂货店买东西,通过一个快速的甩镜头,男主人公又出现在公交车上,再一个快速的甩,男主人公又出现在公司里。

① 字幕本身具有叙事省略的可能,正文中不再展开。"字幕概述我们看不到的一些行动,或者用于某些时间长度更大的镜头,因此加快视觉叙事表现的时间性。"[加拿大]安德烈·戈德罗、[法]弗朗索瓦·若斯特:《什么是电影叙事学》,刘云舟译,商务印书馆2005年版,第93—94页。

1. 肖恩在杂货铺　　　2. 特技"甩"　　　3. 肖恩在公交车上

图 6-3　《僵尸肖恩》中通过甩镜头的转场

（4）色彩转变。影片画面在黑白、单色和彩色之间变换。如影片《骑弹飞行》(2004)中，男主人公步行在一条小路上，这时画面是黑白的，当男主人公走在铁路上的时候，画面变成了彩色，这显然是一个场景的变换。当然，色彩的变化并不一定意味着时空的转换，作者也可以赋予色彩变化以其他的意义。比如塔可夫斯基的许多影片中都有色彩的转换，有些可能表示主客观的转换，有些可能表示其他的象征意义。

（5）动画。在一般电影中使用动画，其假定性是非常突出的。如在影片《杀死比尔》(2003)中，先出现了女主人公购买飞机票的镜头，然后用动画表现一架飞机从美国飞到了日本的冲绳，接下来便是女主人公在冲绳的活动。这种强烈的假定性在一般影片中是罕见的，因为动画的指示性一般都出现在教育性的纪录片中，出现在电影里可能会产生某种喜剧的效果。在韩国影片《老男孩》(2003)中，男主人公挥舞锤子打架时，便有一处用动画表现的他用锤子对准对方脑袋的镜头，作者大概是想利用这样的喜剧效果冲淡过于暴力的场面。不过，《杀死比尔》本身就是一部无论从故事还是表现上都接近动画的影片，使用动画并没有在风格上显得突兀。

（6）升格和降格。这就是通常所说的快动作和慢动作效果。快动作拍摄时需要在单位时间内比正常格数(24 格/秒)更少的画面，所以被称为"降格"；慢动作则相反，单位时间需要拍摄比正常格数更多的画面，所以称为"升格"。升格和降格都是对时间的改变，这种改变仅是形态上的改变，与一般所谓的省略无关。我们所说的省略指通过升格和降格的手段来达到省略叙事时间的目的。影片《八面埋伏》(2004)中有一个时钟飞快旋转的镜头，是一个模仿降格的镜头，表现了时间的流逝。影片《深夜疯狂追女记》(2001)中也有类似的表现，在一个白天的静止镜头中，观众只看到天上的云飞快地掠过，然后天黑了下来，灯亮了，在同一个镜头中，白天变成了夜晚（图 6-4）。这种在一个镜头中实现时间转换的做法最早可能来自茂瑙，他

在影片《最后一笑》(1924,又译《最卑贱的人》)中设计了一个光逐渐暗下去,然后又逐渐亮起来的镜头,表现夜晚过去,白天到来。不过,他没有使用降格的镜头。在今天,人们已经习惯于使用降格特技来表现时间的变化。在影片《闪亮的风采》(1996)中,作者在男主人公进行钢琴比赛时使用了升格画面,表现了男主人公一种不正常的心理状态,为钢琴比赛结束后男主人公的精神失常做了铺垫。通过这些升格镜头,影片中断了钢琴的演奏,从而有可能对乐曲实施省略的表现。从单一镜头来看,客观的时间是被升格延长了,但对于段落来说,假定的画面处理使音乐的中断有了可能,从而达到省略的目的。

图6-4 《深夜疯狂追女记》在一个镜头中的时间转换

(7)停格。停格有时也被称为定格。停格本来是将某一瞬间延长,似乎应该放在"延长"的内容中去讨论,但许多影片将停格用于分段的过渡和场景的转换,所以其本身也就具有了省略的功能。在香港电影《江湖》(2004)中,一个警察搜男主人公的身,当他摸到男主人公身上携带的武器时,男主人公一下抓住了警察的手,画面便停格在这个镜头上。停格镜头过去之后,我们看到警察已被铐在路边,男主人公夺走了他的枪。这个停格镜头虽然不是场景的转换,但有效地省略了男主人公与警察打斗的过程。将停格的画面作为转场的手段在默片中就出现过,今天的电影中使用这种方法的频率也越来越高,为我们熟知的是李小龙主演影片《精武门》(1972)中的最后一个镜头——李小龙跃起在空中的停格。停格的方法可以将人物瞬间的表情或高速运动中的物体停下,让观众细细把玩,同时也使影片作者想要宣泄的某种情感得到最大限度保持,所以得到了较大范围的使用。在影片《惊变28天》(2002)中,有一个汽车相撞的镜头,画面便停格在人物惊恐的表情上;日本影片《幕府风云》(1989)中,作为武士的男主人公为了保护主人,以死相拼,孤身冲入敌阵,影片停格在男主人公阵前杀敌时毫无惧色

的画面上。这些停格镜头在影片中都起到了转场的作用。

(8) 声音。利用特殊的声音来转场是一种不多见的省略手段。电影《孤军作战》(2004)是一部带有实验色彩的影片,描述的是一个有心理问题的人的遭遇和行为。由于影片的大部分情节都是主人公第一人称的叙述,所以这部影片带有浓烈的主观色彩,为了使观众时刻不忘影片的这种特定情景,作者使用了非同寻常的转场方法,即在画面切换的同时带上声音,而且这种声音不是自然的音响,是类似于电脑发生错误时出现的"咣"的一声。

(9) 数字特技。利用数字技术修改镜头画面以达到场景转换的目的是20世纪末出现的新手段。在影片《夹心蛋糕》(2004,图6-5)的开头,场景从抢劫的外景变化到内景,然后又变化到监狱、人物想象中摆满了毒品的货架一直到商店,均在一个镜头内完成,画外音则表述了自20世纪60年代至今人们寻求刺激的历程。这部影片中的数码转换有两个作用:一是省略了年代的跨度,二是表现了男主人公带有主观性的叙述。在影片《暮光之城2:新月》(2009)中,有一个摄影机在室内围绕主人公旋转的镜头,通过窗外景色的变化,表现了季节更替下的时间流逝。数字技术给不同场景的转换带来了更强的流畅感,从而在技术上省略了过去所需要的某些过渡,如叠化特技、空镜头插入、字幕解说等,所以它可以是一种对于省略的省略。不过,这样的省略并不能完全替代非数字技术的省略,因为数字技术的过渡实际上是以综合的假定替代了传统的单一假定,它不可能创造出新的方法。

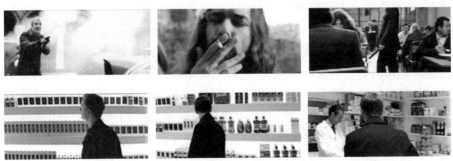

图6-5 《夹心蛋糕》在一个镜头中呈现了多个不同的场景

这里列举的肯定不是使用特技手段转场和省略的全部,而只是其中的一部分。从以上的例子可以看到,特技手段的使用在于给观众一个明确的信号,示意观众省略的存在。按照梭罗门的说法,如果没有这样的信号,观众可能会误解作者的意思,"事实上电影创作者必须费些心思和作出努力才

能使接连出现的形象分割开来,以表明它们不存在联系。例如导演可以在黑白片中闪现一次彩色的光。在这种情况下,如果两个镜头之间没有明显联系,观众就不会以为两者是连在一起的。"①因此,特技手段的功能主要在于"暗示",即某种意义的"告知",观众可以通过某一种特技的出现来分辨省略的可能。当然,特技手段本身并不是省略,而是在某些特定情况下起到阻断镜头间联系的作用,一旦直接的联系断开,观众便能从间接的联系之中判断出事物已经发生的变化,从而理解省略的发生。

2. 与空间位置相关的省略

特技手段的使用尽管能够清晰而又有效地起到转场和省略的作用,但毕竟是一种附加的手段,对于省略本身所要求的"节俭"来说,这一附加尽管在时间上完成了省略,但在视觉上却多少有些累赘,因为特技的方法是使用额外附加的视觉刺激来完成其假定性的。为了在形式上也能做到简洁明了,人们想到了利用影片中画面构图的因素来进行转场和省略。下面介绍两种常见的方法。

(1) 动作相关。所谓动作相关,指影片利用剧中人物的某一个动作来达到时间延长或省略的目的。在影片《阳光情人》(1999)中,一个少年时代学习击剑的男主人公穿上了击剑服,他将面罩拉下,练习击剑的基本动作;等他将面罩揭开的时候,他已经是成年人了。在影片《北极圈恋人》(1998,又译《极地恋人》)中,母亲开车时刹车,坐在后座的两个孩子随着惯性往前冲,等重新恢复正常的位置时,他们已经不是儿童,而是少年(图6-6)。诸如此类的连接还可以发生在弹钢琴的手、跳舞的脚或其他的一些动作上。在日本影片《情书》(1995)中,女主人公藤井树收到了博子寄来的感冒药,她在嗅药粉的时候打了一个喷嚏。这个打喷嚏的动作与藤井树在图书馆工作时打喷嚏的动作交叉剪辑,中间省略了她吃药和吃药后身体好转,可以去工作等情节②。这样一种动作相关省略依据的是同一动作在生活中的反复出现,当时过境迁,所有的事物都发生了巨大变化时,唯有人物的这一行为不变。换句话说,就是以这个动作的不变来映衬周遭的改变。

① [美]斯坦利·梭罗门:《电影的观念》,齐宇译,中国电影出版社1983年版,第40页。
② 日本电影《情书》中的这个镜头采用的是平行剪辑,即把一个动作分成多段,如1、3、5号镜头使用藤井树在家中打喷嚏的镜头,2、4、6号镜头使用她在工作地图书馆打喷嚏的镜头。这样的连接并不是《情书》的首创,在美国影片《逍遥骑士》(1969)中便有同样的接法,不过这部影片中的镜头交叉连接既没有使用同样的动作,也没有考虑省略的目的。

1. 刹车前的孩子　　　　　　　　　2. 刹车后的孩子

图 6-6 《北极圈恋人》中时间的省略

（2）物体相关。它有时也被称为"位置相关"，指影片画面中出现的某一个物体，在下一个镜头重复出现，或者下一个镜头中出现与之相类似的物体，但其所处的环境已经改变，以此来达到转场或省略的目的。在影片《夹心蛋糕》中，男主人公因为被出卖而考虑是否要报复，镜头对着他的脸慢慢往上推，一直推到他的两只眼睛，然后再慢慢拉开，这时我们看到，男主人公已经从原先的便服换成了一身黑色夜行服，其中省略了他作出决定后的复杂准备工作。在影片《天使圣母院》(2004)中，相关的物体是一台放唱片的留声机。在前一个镜头中，这台留声机在室内，然后是留声机放唱片的特写，从特写拉开，我们看到环境已经变成室外。在影片《大峡谷》(2009)中，相关物不是同一个的物体。我们在前一个镜头中看到男主人公在室内做事，镜头摇到室内的一盆植物上，通过叠化，室内的植物被替换成了另外的植物，镜头从植物摇下，我们随之看到的已经是另外一个环境，几个女人正在餐厅里谈话。此处叠化的特技手段没有被作为镜头的间隔，而是被作为相似物置换的手段。类似的表现我们还可以在影片《灯塔》(1998)中看到，女主人公因为厌世而跳入泳池，溅起的水花同一缕青烟置换，镜头随着烟摇下，我们看到女主人公躺在床上抽烟。显然，她已经被人救起，过程被全部省略。这部影片使用的相关"物"，严格来说并不是物的本身，而是物体运动时的某种形态，即溅起的水花和升腾的烟雾，作者捕捉到了两者向上延伸运动之形态的相似之处，对两者进行了相关的置换，颇为巧妙。

（3）位置相关。在影片《简·爱》(1996)中，我们看到儿童时代的简·爱在母亲的墓地悼念，下一个镜头中，一位中年妇女在墓地前呼唤她，走上前来的简·爱已经是成年人了。从画面中我们几乎看不到任何可以用于置换的相关物体，简·爱本人在前一个镜头中是近景，在中年妇女出现的镜头中没有简·爱，再下一个镜头中，简·爱才于后景中出现。不过，简·爱在

墓地祭奠母亲这件事是前后相关的,因此可以说墓地被作为间接相关的中间物,这大概也是"位置相关"这一说法的由来,"墓地"这一位置表现了时间的变更。在影片《天堂电影院》(1988)中,老电影放映员的眼睛失明了,他用手摸着帮助他工作的小男孩的脸,告诉他应该好好读书,不要把放电影当成终身的事业;当他的手从小男孩脸上移开的时候,我们看到的已不是先前的那个男孩,而是一个青年。影片通过人物手的位置,置换了被手遮挡的面容,从而省略了那个小男孩多年成长的经历。在影片《艾帅登陆日》(2004,又译《诺曼底大风暴》)中,为了省略各国最高指挥官对诺曼底登陆计划的陈述,影片使用了移动的拍摄,当前景中的人物遮蔽后景中发言的将领时,这位正在发言的将领便被置换成另一位将领。此处的省略方法不是直接的置换,而是通过遮蔽某一固定的位置然后进行的置换。

利用镜头构图中某一空间形状、位置和动作行为的相似来达到转场和省略的目的,相对于特技的方法来说更为流畅,因为这种方法取消了特技方法必不可少的与画面信息无关的某一信号的出现,尽管这一信号有效,但它是与叙事无关的外来插入,对观众或多或少会产生干扰。位置、物体和行为相关所利用的不再是与叙事无关的信号,而是与叙事相关的因素,这些因素在互相的对比中显示了它们的不同和相同,人类的逻辑推理能力能够迅速反应出造成这些不同的因果关系,从而理解作者在叙事中的省略。

3. 跳接的省略

"跳接"可以说是一种由戈达尔开创的镜头连接形式,他在自己1959年拍摄的影片《精疲力尽》中首创了这种连接的样式。据说是因为当时的拍摄预算不足,他没有足够的胶片,只能不顾流畅的需求强行剪接,结果歪打正着,开创了一种新的连接样式[①]。说戈达尔"歪打正着"有些不恭,因为将一种跳跃的连接方式放在自己的影片中还是需要勇气和胆识的。尽管小津安二郎从20世纪30年代便已经开始尝试"跳轴"这样的跳接,但到50年代末,他已经有所反省和后退,并在某种意义上重新回归了传统[②]。因此,我们也不能说是日本电影给予了《精疲力尽》以某种启示。尽管可以说是经济上的窘迫刺激了这样一种连接方式的诞生,但并不是所有经济窘迫的影片

① 参见焦雄屏:《法国电影新浪潮》(上册),江苏教育出版社2005年版,第149页。
② 参见聂欣如:《试论小津安二郎电影的"轴线"问题》,《西南民族大学学报》(人文社科版)2008年第2期,第165—170页。

制作者都能在美学上有所创见的。

"跳接"的特点在于不考虑视觉接受的顺畅与否,不顾及剪辑的规律而将画面连接在一起,观看的时候不能流畅地过渡,所以会在视觉上产生画面"跳"的感觉。《精疲力尽》中有一个段落,男女主人公在出租汽车内对话,男主人公突然叫停了出租车,下车去掀一个过路女孩的裙子,下个一个镜头又是男主人公的下车,这中间省略了男主人公在掀别人裙子后上车,出租车继续往前开,然后又被叫停的内容(图6-7)。这段影片的内容包括两种不同方式的跳接,除了省略的跳接之外,还有男女主人公在对话时的跳接。由于这时的跳接没有省略对白(至少对于观众来说,片中人物的对话是流畅的),所以仅在画面形式上呈现出跳跃。尽管戈达尔这种跳跃连接的方式名噪一时,但敢于借鉴的人不多。虽然我们在今天的影片中可以看到一些,但并不是很常见,如在韩国影片《老男孩》中,我们看到男主人公被关15年后第一次来到外面的世界,他病倒后被一个女孩子带到自己的家里,有一个镜头表现女孩在男主人公的右侧说话,下一个镜头这个女孩突然又出现在男主人公的左侧。此处也许并没有省略多少内容,作者只是为了求得非连贯的视觉效果而使用了这种方法。岩井俊二的影片《花与爱丽丝》(2004)中也经常出现不流畅的跳接。作者使用这些跳接的目的也不是省略,而只是为了求得一种叙事上的风格化。我们熟悉的喜欢使用这种风格化连接方式的导演还有王家卫,他把这种方式用在了《重庆森林》(1994)、《堕落天使》(1995)、《蓝莓之夜》(2007)等多部影片中。

1. 男主人公下车骚扰女性 2. 男主人公下车

图6-7 《精疲力尽》中两个镜头的跳接

当下，并不是所有的影片都会把跳接作为一种"好玩"的形式，利用跳接的省略功能来进行转场的例子并不罕见。比利时影片《儿子》（2002，又译《他人之子》）中便有纯粹为了省略的跳接。影片男主人公的前妻前来探望他，告诉他自己已经再婚并怀孕，男主人公默默地听着，手里拿着布擦拭一个塑料盒，镜头停在盒子的特写上；下一个镜头是运动的男主人公的脸部特写，他在奔跑，随后拦住了一辆刚要启动的汽车，开车的正是他的前妻，他质问前妻为什么要将这些消息告诉他。在这个片段中，从静态的盒子切换到动态的人的特写是一个跳接，省略了男主人公前妻从房间里离去的事实，而观众也只是在看到男主人公拦下汽车和开车的人时，才意识到这里有一段情节的省略。此处的跳接不仅是画面形式上的跳跃，连叙事也给人一种跳跃的感觉，似乎比戈达尔更进了一步。

学戈达尔使用跳接的人不仅热衷于形式，也有人不重形式而仅从内容入手，即以一种形式上并非跳跃，但在内容上跳跃的方式来进行表述。在德国影片《火车与玫瑰》（1998）中，男主人公好不容易赶到了北欧的智力比赛现场，却没想到警察在那里等着他，他被怀疑是谋杀犯。男主人公哀求警长让他参加完比赛，这场比赛只有两个小时，但他还是被铐上了囚车。镜头切回比赛的现场，我们惊讶地发现，男主人公也在现场，警察坐在一边。这是一个跳跃的省略叙述，当观众看到已经被警察带走的男主人公出现在比赛现场时，首先会大吃一惊——这是一个跳跃，只不过它不是纯视觉的，而在很大程度上是心理上的。这个跳跃之后，观众马上会集中注意力，因为他们需要一个解释——也许影片的男主人公逃跑了，也许他是真正的杀人凶手，等等。直到观众发现了同在比赛现场的警察，才能通过这一后置的解释明白原来是警察发了善心，让男主人公参加比赛，只不过这一过程被省略了而已。

在一般情况下，人们使用某一种具有假定的形式或相关方法进行省略的连接，是为了事先向观众传达"这里有一处省略的描述"的信息，这样可以多少给观众一些暗示和用于推理的依据，使他们对于缺失的时间有心理上的准备。然而，"先跳后释"的连接方法是事先完全不给观众任何信息或暗示，这样会使观众在一段时间内感到迷惑不解（这有点像我们在"视点"部分提到的"后注"），在《儿子》中，观众起初不明白男主人公为什么奔跑，只有当看到他跑到汽车前拦下汽车，并看到开车的是他前妻，才会明白他妻子已经离开了他房间的事实。这样一种方法的优点在于能够充分调动观众思维的积极性，因为当观众看不明白的时候，其注意力会更为集中。不过，这样

的做法同样也有风险,因为如果观众不能对"后释"作出迅速反应,就有被"先跳"给彻底搞糊涂的可能。当一部影片涉及的人物众多,画面上出现的又都是外国人的时候,观众很容易分不清楚谁是谁,一旦这样的混乱发生,整部影片便毫无观赏效果可言了,因为在观众眼中,所有人物关系都是混乱的。所以这种方法在影片中并不常见。

4. 并列镜头的省略

在"空间位置"和"物体相关"以及"跳接"的省略中,所描述的都是纯粹的省略,并不交代任何被省略的过程。如果人们需要交代某些被省略的过程,或者换句话说,需要省略地交代整个过程,那么人们往往会使用并列镜头进行省略。"并列镜头"指一组相互间没有逻辑关系但有相似之处的镜头,通过这些镜头的排列,既可以省略时间,也可以显示被省略的某些片段。相关的讨论可参见《影视剪辑》(第三版),这里不再重复。

5. 与声音相关的省略

与声音相关的省略与其他画面相关的省略不同,这种方法一般不涉及画面的因素,所以显得干净利落。依靠声音连接进行省略的方式主要有两种:一种是利用声音的延续性;另一种是利用不同声音的交流,最常见的就是人物间的对话。总体而言,第二种方法的戏剧性相对较强。

(1)声音的延续。我们在有关影视剪辑的讨论中已经提到过声音在听觉上的延续能够将人们的注意力从视觉转移到听觉,从而使画面的剪辑获得相对的自由。对于声音的省略来说,它利用的同样也是声音延续的特点。在韩国影片《悲歌一曲》(1993,又译《西便制》)中,有一场父亲跟着其他艺人学习的戏,那个艺人唱一句,父亲跟着唱一句,一句句地往下唱,这时镜头摇到了室外,画外的歌声还在延续,但已不是父亲和艺人的歌声,而是变成了女儿的歌声(图6-8)。影片在这里省略了父亲学会演唱后回去教给女儿的过程,尽管这个省略比较突兀,但在音乐延续的情况下能够很好地弥合

1. 父亲学唱

2. 空镜(学唱延续)

3. 父亲教女儿演唱

图6-8 《悲歌一曲》中不同人物唱歌声音的延续

由于省略而带来的时间上的空隙。声音的延续不仅可以利用歌唱,也可以利于语言或其他音响材料。声音的材料尽管有良好的延续性,但在进行省略的时候,人们不得不将这些声音材料断开和重组,否则便没有从中省略的可能,就像《悲歌一曲》中父亲的演唱要被替换成女儿的演唱那样。

不过,在某些情况下,有些声音的材料是不能替换的,于是人们便使用"超前"和"滞后"两种方法来实现省略。影片《生死真相》(2008)采用了声音超前的方法,表现了作为心理医生的男主人公去探望被关押在监狱中的某人,按照常理,对话应该是在男主人公见到某人之后才开始的,但影片在男主人公还在监狱走廊上行走时,就开始用画外音的方式展开两人的对话,一直到出现声画完全同步的对话。对话声音的超前省略了这部分对话所需要的同步画面。

有关声音滞后的例子出现在影片《痛失芳心》(2003,又译《寻爱之旅》)中。镜头展示了两个人的对话,其中一人问:"科尔,我能问你一个私人问题吗?你最后一次理发是在什么时候?"影片在这两个问题的中间设置了一个停顿,将画面换成了提问者正在给科尔理发,于是有关理发的问题成了一个滞后于现实的问题,一个不需要回答的问题。作者在这里省略了科尔回答问题和提问者建议自己为科尔理发等一系列过程。

采用声音超前的例子相对来说不是很常见,因为这种做法有可能使一部分观众感到不习惯,理由是我们在现实中很少看到声源与声音不匹配的情况。不过,如果让观众先看到声画的同步,然后再出现声画的不同步,往往更能被接受。这也是声音滞后的使用更为多见的原因。在影片《大寒》(1983)中,一场追悼会上,死者的朋友为死者演奏了其生前最喜欢的乐曲,追悼会的程序在乐曲的延续中继续进行,直至结束。又如在影片《不死劫》(2000)中,从火车失事中逃过一劫的男主人公听医生讲述所有在火车上的人几乎全部死亡或受重伤,唯有他毫发未损……此时,医生的讲述声音仍在持续,而画面上的男主人公已经离开了急救室,与前来迎接他的妻子和孩子一同离去。

(2) 声音的交流。声音交流最常见的情况便是对话。利用对话进行省略和转场的例子非常多。在影片《查令十字街84号》(1987)中,作者安排两个依靠通信来沟通的朋友互相问答,利用这种假定的方法(因为一个人在英国,一个人在美国),省略地表现了他们之间通过信件保持了多年的沟通和往来的内容。在影片《第五元素》(1997)中,作者用平行蒙太奇的表现方

法,利用语言的过渡,巧妙地省略了关于外星人如何使星际强盗上当(他们抢走了空箱子)的叙述,取而代之的是对另一条情节线索的表现:当女主人公对神父说起石头的下落时,画面中出现的是星际强盗抬着那只空箱子的画面。从故事的逻辑上来说,有关箱子为什么是空的,在平行的两条线索中都应该有所交代,影片通过两条声音线索的交替呈现,既满足了观众物理听觉上的延续感,也省略了对其中一条线索的交代——观众没有听到(或看到)星际强盗对于他们拿到的箱子为什么是空的的解释,从而保持了叙事的悬念。一般来说,在使用平行蒙太奇方式叙事时,经常会出现这样的省略。

在声音交流中更为常见的不是直接的对话,而是对某一问题的省略回答。这种方法在中国有一个俗称——"叫板式蒙太奇"。在影片《十一罗汉》(2001)中,两个准备打劫赌场的男主人公需要筹集资金,他们打算游说一个叫鲁宾的人。影片表现了他们在某处的谈话,上电梯的时候一人说道:"我在想鲁宾会怎么说。"下一个镜头表现的是他们在鲁宾的家中,鲁宾说:"你们简直是疯了!"尽管这两句台词是在两个不同的环境中由两个不同的人说出来的,但听上去却如同一问一答。后者的回答直接对应前者提出的问题,省略了对许多过程的交代。叫板式蒙太奇的问和答有时并不一定需要语言的回答,甚至也可以使用否定的方式。在影片《鬼马兄弟》(1980)中,当弟弟接哥哥离开监狱之后,建议去看望一位对他们有养育之恩的修女,却遭到了哥哥的拒绝,影片的画面显示弟弟下了车,而哥哥将两手抱在胸前说:"妈的,不!"一副决不妥协的样子。但是,在下个镜头中,我们看到兄弟两人同时出现在房间的过道(图 6-9)。这里虽然没有语言上的应答,但画面的内容回答了前面的问题。这种方式同样也省略了过程,如弟弟说服哥哥或干脆强迫哥哥的过程,观众可以自由想象。类似的表现也出现在

1. 不愿拜会修女,"妈的,不!" 2. 已经在修女房屋走廊

图 6-9 《鬼马兄弟》中的无应答叫板蒙太奇

韩国电影《悲歌一曲》中,里面有这样两个镜头:在第一个镜头中,男主人公询问路人:"请问,这里有公共汽车去奥苏吗?";在第二个镜头中,男主人公已经出现在奥苏的街上了。叫板式蒙太奇除了具有省略的功能之外,还具有较强的戏剧性,从上面的几个例子中便能体现出来。

6. 通过摄影机运动的省略

通过摄影机运动造成的省略主要有两种方法:一种是通过摄影机的自在运动,即强假定的表现,暗示叙事的分段或转场;另一种是在一个镜头的内部实现时间的省略,如影片《日出》(1927)、《大象》(2003)中的做法。这部分在《影视剪辑》(第三版)一书中也有介绍,此处不再展开。

我们在这里讨论的有关省略的问题显然不能囊括迄今为止影片中出现的所有与省略有关的形式,只能是其中颇具代表性的一部分,不可能穷尽。

二、时间的延长

相对于省略来说,时间的延长要简单得多,其在形式上的表现方式只有两种:第一,通过升格延长现实中物体运动的物理时间;第二,通过重复使某一事件的过程多次出现、停格,也就是将时间的延续凝固在相对较短的时间状态中。这两种形式相对于时间的自然状态来说区别都较大,所以我们可以把假定视作时间延长最基本的属性。尽管如此,时间的延长被用于非假定的例子还是存在。下面,我们从假定和非假定两个方面对时间的延长进行讨论。

1. 假定的时间延长

所谓假定的时间的延长也就是将时间的延长用于表现,而非再现。

(1) 升格。在美国影片《黑客帝国》(1999)中,为了表现人物在空中的动作,观众可以看到人物保持着某一动作在空间长中时间滞留,甚至还能看到子弹在空中飞行和划过的轨迹(图6-10)。这是通过数码技术对升格效果的极为夸张的模仿。

如果不是过于夸张的话,升格的效果经常会被用来表现一种心理的时间。在美国影片《沉睡者》(1996)中,偶然来到酒吧的男主人公发现他的仇人——儿童管教所的看守员也在这里,影片使用了升格,表现主人公的注意力集中在某个事物上,所以主观的时间发生了变化。类似的例子还出现在《狙击职业杀手》(1997)、《一级谋杀》(1995)等影片中。

另外,时间的延长也经常被用于某种浪漫和诗意的场合,因为这些场合

图 6-10 《黑客帝国》中飞行的子弹

也都需要假定的、表现的手段予以描绘。在韩国影片《地铁惊魂》(2003)中,一个女小偷爱上了年轻的男警察,于是找机会和他搭话,当这位女小偷走向那位警察的时候,作者没有让她脚踏实地一步步地走,因为那样的话实在太没有浪漫气氛了,而是使用升格,赋予这位女主人公更飘逸、超越现实的理想主义色彩。这里说"理想主义"可能有些不够充分,但"超越现实"却是实实在在的。

当然,升格还有一种最为基本的功能,即让某些因速度太快而不容易被看清楚的动作得到更清晰的呈现。这在那些讲究真功夫的动作片中相当常见,如成龙和李连杰的许多影片。

(2) 重复。在韩国影片《杀手公司》(2002)中,男主人公因为闭着眼睛走路而撞上了一根柱子,倒在了地上。作者使用了四个不同角度的镜头表现男主人公倒地,也就是说,观众四次看到男主人公倒下的动作。作者以此来强调,在那个瞬间,男主人公因沉浸在幸福之中而没有感受到痛苦,甚至躺在地上了还在笑。在惊悚片《惊变28天》中,创作者为了强调女主人公受到惊吓回头的动作,也使用了重复。与升格一样,并不是所有的重复都在叙事的表现中发挥一定的作用,它也具有让观众看清某些动作的功能。如在影片《拳霸》(2003)中,作者便将男主人公的某些高难度动作多次重复,以使观众看得更加清楚。这类影片除了讲故事之外,还将明星的动作作为卖点,所以作者往往牺牲叙事的因素以强调动作。另外,重复的方法看上去有些像跳接的并列镜头,尽管重复本身就是一种并列,但同跳接的并列还是有所不同:跳接并列表现的往往是多次出现的事物,重复的并列则是一个事物同一时间的反复出现。

(3) 停格。有关停格的讨论在省略的部分已经涉及,尽管它可以在某些场合用作省略,但对于被停滞的那个瞬间来说,这无疑是一种物理的

延长。

2. 非假定的时间延长

顾名思义,非假定的时间延长实际上是一种让观众感觉不到的时间的延长。

(1) 凝固。凝固是指物理时间在观众心理层面上的冻结或静止。我们在省略部分的讨论已经谈到了停格的静止,这是因为停格往往是利用某一瞬间的滞留以达到省略某些作者不愿意让观众看到的结果。对于那个瞬间来说,这确实是一种时间的延长。但是,它与这里所说的凝固有所不同。这里所说的凝固指物理时间的流逝没有被观众感觉到,不是特技手段造就的真实的静止。在影片《两秒钟》(1998)里,自行车运动员在比赛中起步晚了两秒钟,银幕上给出的时间便不是真实的物理时间。影片表现了观众和记者们的诧异,表现了时钟的走动,也表现了运动员的表情,影片至少是在过了 17 秒之后,运动员才出发。但是,观众被告知,这个运动员的起步晚了两秒,也就是说实际中的两秒被延长到了 17 秒。观众为什么会相信这样一种时间的停滞呢?17 秒能被说成两秒,是因为观众对于某一事物的专注影响了他们对于物理时间的判断,他们越专注,对物理时间的判断就会越模糊。对这一方法的使用具有开创性发现的是爱森斯坦,他在 1925 年制作的影片《战舰波将金号》中,使观众相信一名水兵将一个盘子摔在了地上,而实际上他将摔盘子的这一动作至少拍摄了六次,然后将六次的镜头剪在了一起。远超实际物理时间的长度,被凝固在观众信念中固有的时间长度之中。

(2) 有限延伸。和省略一样,如果延长的方法可以完全不被观众觉察〔正如在《影视剪辑》(第三版)中提到的高速运动中材料的重复使用〕,那么这样的延长也就是我们要讨论的有限延伸。在物体运动或人物动作过于迅速的时候,影片制作者在进行剪辑时往往会重复使用相同的素材,以延长高速运动的时间,使观众看得更加清楚的同时,又不至于产生假定表现的感觉。这种手法的使用在一般的动作片中非常普遍,不过一般的观众很难觉察。对于今天的某些影片来说,人们对于这一方法的运用已经走到了非假定的边缘,即具有了某种突破有限延伸的倾向。如在西部片《致命快感》(1995)的决斗场面中,我们可以看到子弹的飞行及其将人的脑袋打爆或在人的身上打出洞的画面(图 6-11)。在张艺谋的影片《狙击手》(2022)中,人们也能看到飞行的子弹。尽管我们可以相信这确实是在瞬间发生的事情,但理智会告诉我们这种事情是不可能被真正看见的,也就是说,蒙蔽观

众眼睛的延长（或省略）手段正在逐渐向着假定的方向延伸，这样一来，现实主义在某种意义上被置换成了游戏。如同我们当前在《黑客帝国》、《拳霸》、《13区》(2004)、《皇家赌场》(2006)等影片的追逐场面中所看到的，与其说是真实的表现，不如说是幻想。这是因为作者在表现人物的跳跃、攀爬等动作时往往在过程中省略了时间，使他们看上去机敏无比；在滞留的过程中被延长的时间则使他们看上去弹跳能力惊人，从而给人带来一种出神入化的游戏感。

 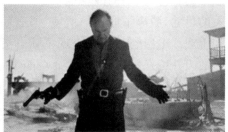

图6-11　《致命的快感》中子弹击中人的两个镜头

时间的省略和延长是人们在电影创作中驾驭时间的方法，时间本身并不具有绝对的意义。物理的时间尽管可以作为某种衡量尺度，但从根本上来说，所谓的物理时间也是人们主观的设定。对于影片的作者来说，他们在影片中有时描绘的是自己心中的美丽世界，有时描绘的则是他们看见的外部世界，他们的叙述有明确的内外之分、真假之别。因此，我们在讨论时间的省略和延长时会涉及假定和非假定，在讨论手段和方法时会涉及表现和再现。

三、时间的重叠

时间的重叠指两个不同的时间重叠在一起，如《老男孩》中现在时的中年男主人公出现在自己的过去时，同一人物的两个不同时态同时出现。诸如此类的现象我们已经在"视点转换"一章中讨论过，这里不再重复。

第三节　时空游戏

电影中的"时空游戏"其实是叙事线的缠绕和回环。所谓"游戏"，简单

来说便是一种在假定情境中达成假定目标的活动。这是因为"每一种游戏基本上都是不真实的"[①],在几乎所有关于游戏的研究中都会指出"游戏没有外在目的"[②],游戏无功利,"与物质利益无关"[③],"游戏是人为设计和控制的情景"[④],即游戏不与人们的现实生活发生关系,而是封闭在一个假定情境中完成假定的任务。假定的情境与假定的任务(目标)互为因果,不能分离。比如下象棋,楚河汉界,两军对垒,形成了一个假定的战场,斩获对方的"将"或"帅"便是假定的目标。没有假定的战场,也就没有假定的目标;没有假定的目标,假定的战场也就毫无意义。如果游戏的目标变成了与现实相关的目的,脱离了假定的情境,那么即便是真正的游戏,人们也不会将其视为游戏。电影《狙击手》表现了朝鲜战场上中美狙击手对决的故事,为了诱使敌人开枪暴露目标,班长命令两个战士表演"挖战壕"的游戏,由于并没有真地挖战壕,所以只是一个假定的情境,但这一游戏的目的并不是假定的,或者说无论游戏与否,这一目的都是要达成的。游戏只是诱使敌人开枪暴露目标的手段,即便不使用这一手段,也要使用另外的手段来消灭敌人,游戏与目的之间没有必然的联系。因此,电影中的这个桥段并没有被观众视作游戏。通过这个案例我们也可以发现,电影中的游戏往往与叙事的关系密切,作为修辞的手段,它需要服从叙事的总体要求,在局部"缠绕和回环",起到丰富叙事的作用。区分清楚了什么是游戏,下面要讨论的是一种囿于时空形式的游戏,我们将其分成了三种不同的类型。

一、歌队叙事

歌队是古希腊戏剧的表演形式,歌队作为全知的叙事者在剧目的开始、中间和结尾无规则地出现,讲述前因后果或点评人物行为等,其所处的位置必然地超越戏剧故事规定的情境,因而形成了一种时空的错置。按照尼采的说法,古希腊的歌队代表的是"神","舞台和情节一开始不过被当作幻象,

① [美]Eric Berne:《人间游戏:人际关系心理学》,田国秀、曾静译,中国轻工业出版社2006年版,第35页。
② [美]凯瑟琳·贾维:《游戏》,王蓓华译,四川教育出版社2006年版,第5页。
③ [荷]约翰·赫伊津哈:《游戏的人:关于文化的游戏成分的研究》,多人译,中国美术学院出版社1996年版,第15页。
④ [加拿大]马歇尔·麦克卢汉:《理解媒介——论人的延伸》,何道宽译,商务印书馆2000年版,第301页。

只有歌队是唯一的'现实'"①。这里所谓的"现实"是指假定情境中的现实。当然,在古希腊时代,这也是一种宗教生活的现实,因此对于古希腊的观众来说,戏剧并非游戏,而是一种具有神性的仪式。不过对于今天的人们来说,这种叙事中时空交错的呈现已经成了不折不扣的游戏,更不用说歌队是用演唱而不是日常会话的方式参与表演。德勒兹将音乐歌舞片视作不同于一般影像世界的"通往另一世界的入口"②,音乐歌舞在叙事中呈现的不是叙述,而是仪式。王国维所谓的"合歌舞以演故事",其源头是"巫舞同源"。在我国,将游戏置于叙事的创作手段由来已久,从敦煌的变文到今天的说唱艺术,一直保持着这样一种带有游戏风格的叙事方式。按照王昕的说法,明末清初的李渔是最后一个拟话本小说的创作者,他对"作品的人为性和游戏性的强调,使作者有意识地突出主观意念对作品的浸透和控制。其叙事方式,自然就倾向于纯叙事的间接与凝练。无论是在绪论中喋喋不休的说教,还是透过人物独白和行动的叙述所表露的主观好恶,都表明创作者将其艺术世界与现实生活作了越来越自觉的区分"③。李渔之后,话本形式的小说虽然不再如前,但"这种拟书场格局的构思方式深刻地影响着中国长短篇小说的创作,直到'五四'期间才受到猛烈冲击"④。带有表演性质的叙事游戏在主流文学中步步后退,仅在民间曲艺中存有一席之地。

将歌队形式搬到电影中的做法在我国并不多见,张艺谋的电影《红高粱》(1988)、《我的父亲母亲》(1999)没有使用歌队,但从"我爷爷""我奶奶""我父亲""我母亲"开始的讲述表明,讲述者秉持着现在时的身份,为观众提供了一个过去时的寓言式故事。不过,这里的叙事游戏并不是单纯的游戏,它似乎还承担着某种去政治化的策略功能⑤,所以难以被纳入游戏的范畴。阿根廷导演索拉纳斯的作品,如《探戈,加德尔的放逐》(1985)、《南方》(1988,图6-12)等都采用了歌队叙事的形式。《南方》讲述的故事与工人

① [德]尼采:《悲剧的诞生:尼采美学文选》,周国平译,生活·读书·新知三联书店1986年版,第33页。
② [法]吉尔·德勒兹:《电影Ⅱ:时间-影像》,黄建宏译,台湾远流出版事业股份有限公司2003年版,第455页。
③ 王昕:《话本小说的历史与叙事》,中华书局2002年版,第282页。
④ 王昊:《敦煌小说及其叙事艺术》,安徽人民出版社2005年版,第192页。
⑤ 参见张英进关于电影《红高粱》评论中"一个天真的叙述者,去政治性叙述的策略"段落。[美]张英进:《影像中国:当代中国电影的批评重构及跨国想象》,胡静译,上海三联书店2008年版,第244—246页。

图6-12 《南方》中的歌队

政治斗争和爱情有关;《探戈,加德尔的放逐》讲述的则是阿根廷艺术家因受到政治迫害而在法国巴黎避难的故事。很难说这样的故事没有现实意义,但其歌舞的形式及歌队叙事的设置从形式上削弱了沟通现实的可能,歌队的叙事讲述的是过去曾经发生的事情,将观众带入了另一个非现在时的时空,从而具有了时空游戏的意味。与之类似的还有美国动画片,如《阿拉丁》(1992)、《钟楼怪人》(1996)等,这些影片的开头均有类似于歌队的演唱出现,但这些影片往往使用故事中人物的演唱来替代歌队,所以尽管具有游戏性,却只起到"导引"的作用。

歌队叙事的时间游戏是一种自由的时空跳跃游戏,因为与叙事的方式相关,所以也是一种古老的游戏方式,今天的人们往往会改变其自由跳跃的方式,以适合今天的叙事。

二、重复回环

重复回环是指作者在叙事中设置某种时空情境,让主人公反复进入,形成游戏。在美国电影《土拨鼠之日》(1993)中,一个自命不凡的电视台气象播报员菲尔来到了普苏塔尼小镇的土拨鼠节,他已经连续四年采访这个与春天相关的节日了,所以毫无新鲜感可言。然而这次他却意外地发现,他每天都在重复地度过2月2日的土拨鼠节,除他之外,所有人都把每一天当成刚刚来到土拨鼠节,他们并不知道前一天发生了什么。在时间循环中无法脱身的菲尔于是自暴自弃、放纵自我,每天胡吃海喝、酒驾车祸、盗窃打人、招惹女孩……甚至自杀;他知道,反正这一切到明天都会重新开始,不会留

下任何痕迹,即便是被自己喜欢的人嫌弃也无所谓。在百无聊赖的循环中,菲尔厌倦了放纵的生活,于是尝试选择另一种积极向上的生活态度,他开始行善、救助流浪汉、施舍乞丐、帮助各种遇到困难的人、学习弹钢琴……痛改前非他给别人的生活带来了欢乐。正是菲尔积极向上的行为,使他心仪的女孩,那个他曾经无论如何都无法追到的摄制组女制片人,爱上了他。此时,他发现土拨鼠节的循环停止了,一切又都回到了真实的时间中。显然,没有这个时间循环的游戏,菲尔不可能追到自己心仪的女孩,换句话说,他在这场游戏中赢了。至于将假定的目标带到现实的世界,那是美国电影大团圆结局的惯常做法。比如,《源代码》(2011)中的男主人公干脆"颠倒乾坤",把假定的世界当成现实世界,并在那里过上了幸福的生活。欧洲电影也有类似的时间游戏的影片,如《滑动门》(1998,又译《双面情人》)、基耶斯洛夫斯基的《机遇之歌》(1987)等,但它们并没有美国式的大团圆结局。在诸如此类的电影游戏中,作者总是在为结局设置公共价值,以使游戏具有一定的社会意义,避免为游戏而游戏。但是,从20世纪末开始,那种比较纯粹的时间游戏开始进入电影,出现了一种以观赏游戏为主要指向的电影。

在影片《罗拉快跑》(1998)中,作者设置了三个不同的结局。影片的女主人公罗拉出身于一个富裕的家庭,父亲是一名银行家,但她却十分叛逆,男友是黑道上的小混混,由于不慎丢失巨款,面临被杀的困境,罗拉必须在20分钟内筹到这笔巨款。第一个结局是,罗拉没有从父亲那里借到钱,于是和男友去抢劫超市,结果罗拉被警察打死;第二个结局是,罗拉从父亲那里抢到了钱,男友却被一辆汽车撞死;第三个结局是大团圆,罗拉没有找到父亲,却在赌场赢到了足够的钱,同时男友也追回了丢失的钱,摆脱了困境。在时空的反复中,人物有不同的结局,作者并没有给出一个"正确"的答案,而是罗列不同的结局,形成一种带有悬疑性质的游戏。与之类似的还有《恐怖游轮》(2009),女主人公杰西(A)和朋友乘坐游艇出海游玩,途中遭遇风暴翻船,他们登上了一艘偶遇的巨型邮轮。邮轮上空无一人,仿佛一艘幽灵船,但他们却遭到了突然出现的蒙面人的袭击,许多人无辜丧命,杰西(A)在打斗的过程中将蒙面人推下了水。这时她发现,远处漂来了一艘底部朝天的小船,小船上的人也登上了这艘邮轮。杰西(A)惊讶地发现,人群中居然还有一个自己(杰西B)。杰西(B)登船后,蒙面人又出现了,这时杰西(A)发现,蒙面人居然是另一个杰西(X)。打斗中,杰西(A)又成功地将杰

西(X)打入水中。然而,倾覆的小船又远远地出现了。杰西(A)知道这是一个循环,只有杀掉邮轮上的所有人才能打破循环。她于是蒙上脸,开始了猎杀,但在追杀的过程中,杰西(B)将她推入了海中。她在海上漂流,最终获救回到了家中。此时她发现家里已经有一个杰西(Y),于是毫不犹豫地杀死了她,然后驾车离开,却不幸死于车祸。但是,在车祸现场又出现了另一个杰西(Z),她正赶往码头与朋友会合,准备出海游玩……至此,电影又回到了影片开始的那一幕。在这样的游戏中,观众只是被循环中一再出现的神秘人物牵着鼻子走,体验惊悚和恐惧,几乎看不到这种游戏的意义。这是一个较为极端的例子。一般而言,这类影片在加强游戏性的同时,还是会多少兼顾对意义的建构,比如《源代码》的男主人公,为了追捕恐怖分子一次又一次地出现在被炸毁的列车上,每次都能有些许进展,最后终于抓获了恐怖分子。与此同时,男主人公与女主人公的爱情也是每次逐渐加深,最终有情人终成眷属。我国的电视剧《开端》(2022)似乎是模仿了《源代码》的结构,男女主人一次次地出现在一辆即将爆炸的公交车上,调查到底是谁放置了炸弹,两人的感情也是在每次循环中都会有少许进展,最后他们终于查清了事件的原由,阻止了爆炸。顺便也把游戏"升级"成了美国式的圆满结局,假定和非假定不予区分,任由观众想象。

 由此我们可以看到,时间循环的游戏其实并没有改变传统电影的类型,《土拨鼠之日》还是喜剧,《恐怖游轮》还是恐怖片,《北极圈恋人》还是爱情片,《源代码》还是推理悬疑片,只不过它们的表现形式呈现为游戏的样式,从而也使电影离现实更远了。

三、穿越时空

 如果说时空重复是在表达一种在相同时空中的"选择",那么时空穿越便是在表达"差异",即对比不同的时空。这样一种穿越时空的对比在小说中早已出现(20世纪二三十年代),在电影中虽然出现较晚,却经常改编自早年的小说。

 比如《追踪100年》(1979,图6-13),讲述了19世纪英国伦敦著名的开膛手杰克,在杀人之后逃到了朋友威尔士家中,威尔士正在向朋友们介绍他的新发明——时间机器,乘坐它可以去往不同的时代旅行。此时警察找上门来,搜寻杀人犯,杰克无处躲藏,于是乘坐时间机器穿越到未来——20世纪70年代的美国。威尔士也追着杰克来到了美国,邂逅了银行女职员艾

美,在艾美的帮助下,他终于找到了杰克。经过一番搏斗和较量,最终将其制服。这部影片最吸引人的地方并不是悬疑破案,而是两个时代的比较。一位百年前的英国绅士(威尔士)来到了70年代的美国,在女性的主动追求下手足无措;威尔士幻想中的未来世界应该是和平的,杰克却认为未来将是杀人犯的天堂;电视上世界各地的战争和战争机器让威尔士目瞪口呆,他最终还是选择了回到过去。类似的影片还有美国的《穿越时空爱上你》(2001),讲述了生活在1876年的没落贵族里奥普,偶然中穿越到了一百多年后的今天。贵族的礼貌、优雅、对生活细节的讲究,以及理想主义和英雄气概,一方面与今天的人们格格

图6-13 《追踪100年》

不入,另一方面也使今天的女性怦然心动。晚餐时,女主人公凯特起身拿东西,里奥普也站起身来,这是贵族的礼貌,却让凯特吓了一跳。礼貌显示一个人的文化和教养,同时也使对方感到自己受到了尊重,对于凯特来说,这样的男人无法不让她心动。

对不同时空的展示除了呈现文化上的差异,也表达了现代人内心的焦虑,他们对未来的愿景使他们反思自身的过去。"当心理之箭与物理空间再无关联时,这种逻辑的结果就是对历史的脱离,以及最终是一场心理游戏,在此游戏中,叙述行为产生了一种称为虚无的世界。"[1]在美国电影《回到未来》(1985)中,中学生马丁偶然间穿越到了过去——20世纪50年代的美国,见到了尚在中学时代的父母,他惊讶地发现,因为他的出现,母亲错过了唯一对父亲产生好感的机会(外公的车意外地撞到了父亲),所以母亲与父亲可能永远再无交集。这个事件引发了他强烈的焦虑,因为这有可能导致他在未来的世界中消失,所以他必须极力撮合自己的父母,使他们成为一对,

[1] [美]乔治·斯拉司、丹尼尔·查特兰:《时空几何学:时间旅行与现代几何叙事学》,高继海、武娜译,载于王逢振主编:《外国科幻论文精选》,重庆出版社2008年版,第162页。

这是现代人对于自我存在不确定性的焦虑。我国电影《你好，李焕英》(2021)也是如此，由于女主人公在现在时总不能让自己的母亲满意，她在偶然穿越到过去之后，便极力地讨那个时代尚未结婚的母亲的欢心，似乎这样便可以弥补当下的缺失。日本电视剧《仁医》的主人公是一位现代的外科医生，穿越到幕府时代的江户成了当地的名医，他偶然发现了自己现在时女友的祖上，他们有着与女友一样的（家族）肿瘤病，他便非常担心她们的病况，如果她们不能生育的话，他的女友就不可能存在，即便存在了也会消失，因为时间已经倒流。尽管不同时代的医疗文化是这部电视剧的看点，但主人公对于明治维新时代政治人物命运的关心和对自己身边亲人的关心也是这部剧不可或缺的部分。

韩国电视剧《信号》(2016)尽管没有人物的穿越，却出现了时间的"褶皱"，导致现在时的人物（警察）能够通过一部对讲机与过去时的警察交流，互通信息，为侦破积案（在过去时是正在侦办的案件）和揭露深藏于政府和警察内部的腐败罪犯同心协力。相对而言，这部电视剧是时间穿越游戏中较为别致的一部，因为它几乎不依靠文化的对比，而是把不同时间情景的差异性直接编织进悬疑的信息中，给案情的展开平添了一个维度，所以显得更为丰富和接近一般类型化的电影。这种类型的时空游戏同样也很容易被植入科幻、动作、恐怖等类型的电影，如美国电影《12猴子》(1995)。男主人公柯尔在过去时、现在时、未来时之间来回穿越，主要目的是与极端动物保护主义组织"12猴子军"斗争，因为他们培育和散布的病毒有可能毁灭人类。日本电影《武者回归》(2002)与美国电影《终结者》(1984)如出一辙，都是因为有人在未来的战争中发现需要修正过去的某些既成事实，所以派遣人类或机器人穿越时空回到过去（也就是当下），完成既定任务，而反方则派人竭力阻挠。美国电影《时间机器》(2002)的主人公则是为了解决当下的疑问而去往未来，并在那里看到了人类悲惨的一幕。

从游戏的本质来看，它与非游戏的一般电影构成了对立的两级：一般电影的时间不可见，或者说仅在局部、为了省略或其他目的进行技术性处理时才变得可见；游戏则是把时间完全"拍在了桌子上"，让观众一目了然。游戏这么做的目的其实不是为了让观众看见时间，而是为了给叙事增添可变的维度，形成奇观来吸引观众，观众并不因此而思考时间，而是一如既往地"被抛入"叙事。从穿越游戏假定目标的设置，我们可以发现，其往往与人类对于自身现实的焦虑，如环境恶化、战争危机、科技灾难、官场腐败等有关。也

就是游戏的指向始终在于使观念、伦理和意识形态的表达贴近传统的主题,背负起"文以载道"的重任;换句话说,游戏是在尽可能地修改自身"假定目标"的设定,使其能够更好地配合电影的叙事。这也说明,尽管游戏开始对电影"大举入侵",但电影游戏仍然没有放弃传统叙事应尽的义务,这是电影的叙事游戏与一般纯粹的游戏不尽相同之处,也是不同媒介诉求的不尽相同之处。

第四节 时间的呈现

 电影中的"时间呈现"是叙事线的断裂和共振,没有外在形式的变异,深层的意义无以呈现。莱考夫和约翰逊在自己的著作中指出:"时间先于事件存在,这只是一个自然的、一般的、自动的和无意识的运动观察者的隐喻和蕴涵。"①这里所谓的"先于"并不是指时间的存在先于事物,而是指时间的被动性,即时间类似于事件的容器,没有时间作为容器,事物便无从安放,所以是"先在",人们只有在理解了事物的存在之后,才有可能理解时间。"人生几何"的时间慨叹,只有在"对酒当歌"的事件中才能被诱发。时间的呈现是试图带领观众走出沉迷的一种努力,如果说时间的变形和游戏都是在影片叙事内部发生的话,时间的呈现就是将视线投向影片的外部,即意欲与现实的社会生活产生勾连,而不是仅仅囿于电影叙事自身的娱乐。这里所说的呈现,既是相对于一般时间的不可见而言的,也是相对于时间仅在游戏中可见而言的。当时间以可见的形式出现并试图与现实世界勾连,就意味着呈现,同时也是一种试图超越文本自身的诉求。用韩炳哲的话来说,那是一种时间在叙事中散发出的"味道","叙述让时间芳香起来。与之相反,点状时间是一种没有芳香的时间。当时间取得一种持续性的时候,当它获取一种叙事张力或者深层张力的时候,当它在深度和广度上,即在空间上有所增长的时候,它便开始散发芳香"②。

 在下面展开的具体讨论中,我们选择了日本动画片作为主要案例。

① [美]乔治·莱考夫、马克·约翰逊:《肉身哲学:亲身心智及其向西方思想的挑战》(一),李葆嘉、孙晓霞、司联合等译,世界图书出版公司2017年版,第157页。
② [德]韩炳哲:《时间的味道》,包向飞、徐基太译,重庆大学出版社2018年版,第42页。

影视语言

一、时间勾连的文化意义

有关时间与文化意义的讨论,我们以片渊须直的《空想新子和千年的魔法》为例。这部影片制作于2009年,曾获加拿大蒙特利尔Fantasia电影节优秀长篇动画大奖。

图6-14 《空想新子和千年的魔法》中旧报纸的近景

影片讲述的是发生在1955年之后日本的故事。尽管影片没有明确地交代时间,但其中有一个细节:小贩用旧报纸卷筒装爆米花给孩子们,近景镜头中的报上显示了"丘吉尔首相退……"的字样(图6-14)。由此我们推测,丘吉尔辞去英国首相职务的时间是1955年4月5日,所以影片的故事就发生在那个年代(这部动画片为改编作品,原小说的故事发生在"昭和三十年代",也就是1955—1965年)。故事的主人公是一群小学生,他们各有"失母""失父"的痛苦,新子想要帮助他们走出阴霾,勇敢地面对生活。新子这个人物之所以能够有巨大的能量,是因为在影片中她被设置成时间本身,她可以通过"千年魔法"自由地出入于古代和当下。表面上看,古代只是新子的想象,但如果仅此而已,那么《空想新子和千年的魔法》与一般影片的想象也就没有区别。但在这部动画的故事中,新子对于古代的想象不断与当下的事件产生勾连,从而使这个人物具有了时间的属性。由于新子出现在所有时态的场合,参与所有的事件,所以成为了一种"串场式"的人物,将历史与当下进行了"缝合",时间的意义便渗透于两者的缝隙之中。

下面我们通过影片中几个重要人物的故事来讨论新子和时间的意味。

(1)日鹤的故事。影片中的日鹤是小学的女老师,年轻漂亮,是学生们的偶像。她在影片中并不是重要的人物,但因女生贵伊子说她长得像自己已经去世的母亲,所以"日鹤"这个名字对于贵伊子便有了特殊的含义。小学生们在玩筑坝围水的游戏时,一条红色的金鱼被学生们命名为"日鹤",于是这条金鱼便成了贵伊子情感投射的对象,也成了学生们对于即将离任老师(日鹤将辞职去结婚)的象征。如果故事仅是如此,那么它并未与时间产

生什么特殊的关系,小学生们的游戏和想象只不过是日常生活的一部分。作者要表达对于时间的构想,势必会对一般的时间过程有所破坏,也就是需要通过"假定"才能达到目的。

这里应该注意,金鱼是一种人工培育出来的生物,它不可能生活在自然的环境中。影片的故事告诉观众,红色金鱼是由古代红色的纸片变化而来,这就是一种假定。新子和贵伊子曾询问日鹤老师有关平安时代(公元9—13世纪)贵族少女的故事,在新子的想象中,自己就是古代那个孤寂的贵族少女,只能独自一人制作玩偶玩耍,她将裁下来的彩色碎纸片抛洒在小溪中,目送其流向远方。正是这些千年之前在水中流淌的纸片,在现在时变成了小学生们眼中的"日鹤"(金鱼),从而把两个不同的时代勾连在一起,使金鱼具有了母亲、日本古典文化的意味。于是,金鱼的死和再生也就都具有了特殊的含义。

(2)贵伊子的故事。贵伊子在影片中是跟随学医的父亲从西方归国的女孩子,尽管没有交代她的母亲,但从贵伊子的叙述中可以知道,母亲在她很小的时候就不在了。贵伊子第一次到学校上课时,服装、发式都是西式的,与其他人格格不入,而且因为身上有香水的味道,引起了同学们的嫌弃。新子成了贵伊子的好朋友,给她讲述爷爷教她的"千年魔法"(通过想象进入平安时期的古代),使她能够看到千年之前的平安时代,并与新子一起想象彼时的贵族少女。我们可以看到,贵伊子这个人物其实是20世纪50年代日本全面倾向美国文化时代的一个象征,她的生活完全是西方化的,不仅家里的装饰是西式的,而且她读的童话故事、玩的玩偶、使用的香水也全部是西方的,这与终日沉浸在古代日本的新子形成了鲜明的对比。但是,在这种纯然西式环境中的贵伊子并不开心,她无法融入本地的环境,并始终沉浸在怀念母亲的忧虑之中,是在与新子的交往中,在有关平安时代的想象游戏中,她才逐渐振作起来,找回了自我。在这个过程中,时间扮演了重要的角色。

贵伊子对母亲的想象是以日鹤老师为参照的,这样才能够解释为什么"日鹤"(金鱼)死了之后贵伊子那么伤心,让她都"不想活了"。有趣的是,金鱼的死不是因为别人,正是因为贵伊子将家里保存的香水放到水里的结果(大概是因为贵伊子母亲生前非常喜欢香水吧),那个曾经在贵伊子家中柜子里的香水玻璃瓶就在小学生们围起的水中(图6-15)。如此一来,贵伊子岂不是有"弑母"(金鱼名为日鹤,日鹤老师像贵伊子的母亲)的嫌疑?

其实不是,这只是导演的一个"恶毒"隐喻,在影片的结尾,新子和贵伊子还是重新发现了金鱼,所以"弑母"的凶手不是贵伊子,而是香水——那个西方文化的象征。"日鹤"(金鱼)在此处也不仅是一种恋母情结,而是日本古典文化的象征,因为新子和贵伊子去询问日鹤老师有关贵族少女的历史故事时,日鹤老师手里拿的是有关清少纳言的书。清少纳言是日本平安时代著名的女作家,宫廷女官。按照茂吕美耶的说法,清少纳言"非常乐观,宛如向日葵,只朝向阳光抬头,散播灿烂笑容"①。因此,对于贵伊子来说,日鹤老师不仅象征着母亲,还象征着日本古典文化。"日鹤"(金鱼)既是日鹤老师、母亲,也是古代纸片、清少纳言。"日鹤"(金鱼)之死应该是影片作者对于日本文化的悲观看法,即作为古典文化和母亲象征的"日鹤"(金鱼),是不能在香水(西方文化)中生存的。在这一情节中,我们看到了古代日本和现代日本两个时态的叠加,名为"日鹤"的金鱼具有显而易见的假定性,时间以一种象征的形态得到了呈现。

柜子里的香水瓶

水中的香水瓶

图 6-15 《空想新子和千年的魔法》中的香水瓶镜头

诸如此类的"恶毒"比喻在影片中不止一处。比如贵伊子第一次到新子家中拜访,带了酒心巧克力作为礼物,结果新子和妹妹、贵伊子吃了之后都"疯了",新子的母亲和爷爷回家后对此感到很不解,于是也品尝了一下。在此处,西方文化被表现为一种难以抵挡的、可以令人疯狂的诱惑。

(3)达吉的故事。达吉是六年级的小学生,在新子等低年级学生玩筑坝围水的游戏时才参与进来,在影片中出现较晚,却是故事后半段的核心人物。达吉的父亲是警察,人不坏,曾将迷路的新子妹妹送回家,但因为嫖娼借下了高利贷,无法偿还的他最终选择了自杀,给达吉造成了严重困扰。从

① [日]茂吕美耶:《平安日本》,广西师范大学出版社 2007 年版,第 187 页。

第六章 时　间

影片中可以看到,20世纪50年代的日本,夜晚的大街上到处都是妓女、酒醉的美国士兵和嫖娼拉客的日本男人,一派晦暗颓废之气,混迹其中不能自拔的达吉父亲可以说是"堕落日本"的象征。同时,达吉父亲的身份是国家警察,所以可以认为这样一种堕落是"自上而下"。影片表现了新子和达吉去找金发女人"算账",但并不是要对"堕落日本"的现象进行批判(占领军显然是不能批判的),而是探讨如何从心理上摆脱这种堕落。新子与达吉去找那个"祸害"达吉父亲的妓女的过程,与贵伊子在想象中成为平安公主之后寻访女佣并为其表演"驱疫"偶戏的段落,形成了交叉剪辑的平行蒙太奇,两个时隔千年的时态开始互动。

　　在现在时,新子与达吉找到了金发女人,新子怒骂其为"坏女人""混蛋",金发女在听闻达吉父亲的死讯之后泣不成声,似乎也在经历心灵的净化过程①,达吉象征性地用拳头碰了她一下,表示"教训"过了。而在千年之前的平安时代,贵伊子替代了新子的角色,成了公主。她偷偷跑出了宫廷,带着自己的玩偶来到了女佣人的家里,为她的孩子们表演"驱疫"的偶戏(图6-16)。我们说她在表演"驱疫"是有一定依据的,因为片中的玩偶戴着"方相"的面具。根据《周礼·夏官司马》的记载,方相"黄金四目",也就是有四只眼睛,所以较容易辨认,方相这位大神的功能便是"索室驱疫"②。根据《后汉书·礼仪志》的记载,驱疫过程伴随着对疫鬼的厉骂恐吓。因此,新子在现在时的怒骂与古代驱除疫鬼的仪式遥相呼应,她怒骂的对象似乎也就是像"潘潘"那样的被"西洋疫鬼"附身的日本人,所以也可以视作对"西方文化之疫"的驱赶仪式。这特别地表现为,两个孩子愤怒的原因并非指向直接导致达吉父亲死亡的高利贷,而是指向那个具有西方文化象征意味的金发女人——"日本战后文化实现了'美国化'这一蕴涵着方向性的变化。"③影片用一片花瓣在过去时态从花枝上的脱落与现在时空间中这一花瓣的飘落,勾连了两个不同的时态,这种假定的手法表现了影片作者对于西方文化入侵日本的不满,欲逐之而后快。从两个不同时态事件的结果来看,

① 在战后,那种着西式装束专门讨好美国士兵的日本妓女被称为"潘潘"。"当时,'潘潘'可能是日本西化过程中的一种新现象。"[美]约翰·W.道尔:《拥抱战败:第二次世界大战后的日本》,胡博译,生活·读书·新知三联书店2008年版,第108页。
② 李锦山、李光雨:《中国古代面具研究》,山东大学出版社1994年版,第132页。
③ [日]鹈饲正树、永井良和、藤本宪一编:《战后日本大众文化》,苑崇利、史兆红、秦燕春译,社会科学文献出版社2010年版,第11页。

它们说明的也是同样的问题：在平安时代，公主的表演驱除了孩子们心理上的阴霾，使他们从忧郁转为开朗；在当下时代，达吉放下了父亲死亡的重负，开始以积极的心态面对未来。

图 6-16　金发女人与偶戏表演的平行并列

《空想新子和千年的魔法》虽然看上去还是保留了对时间进行想象性游戏的外表，但平行剪辑的并列和穿插将过去和当下紧紧地勾连在一起，没有过去，便无法建构当下的意义。平安时代清少纳言的积极向上成为当下生活的意义所在，象征日本传统文化的"日鹤"（金鱼）最后总能被拥有"千年魔法"的孩子们发现，这便是影片故事着意表达的思想。

在前面"诗意"一章提到的影片《永恒和一日》的"人生旅途"段落中，不同时间的并置也表现出了作者对人生和社会文化问题的思考，一个人的过去（革命、爱情、事业的成功）和未来（对"明天"的追问）共同建构了时间的当下。正是这样的思考穿透了影像，呈现了诗意，不同时态在"人生旅途"中的逐次断裂和共振具有相同的效果，只不过在讨论诗意时，我们更为关注意向情感的生成，而在讨论时间时，我们更为关注时间线的变化呈现了哪些意义，以及它是如何断裂并在不同时态中引起共振的（观念呈现）。诗意和时间呈现经常同时出现，或者也可以说时间的呈现经常以诗意的形式浮现，或诗意的形式经常伴随着时间的呈现。我国电影《白塔之光》（2023）中，男主人公在现实的时空中兜兜转转，最后竟又回到了过去，放弃了现在所有对过去的善恶伦理判断，让观众重新审视生命的价值和意义。在这部影片中，时间在前，把世界包裹成某种带宗教意味的轮回，诗意在后，与时间"隔帘相望"。

二、时间叠加的伦理意义

有关时间与伦理意义的讨论，我们以今敏的《千年女优》为例。这部影片制作于 2001 年，曾获第 31 届动画安妮奖提名。

《千年女优》讲述了昔日的电影制片厂女明星藤原千代子的故事。她在70岁高龄且已患绝症时接受采访,讲述了自己寻找爱人的一生:她出生于1923年(关东大地震),经历第二次世界大战,直到现在(20世纪90年代)。该片的叙事由女主人公的回忆连缀而成,在回忆的片段之间,是采访的现场,所以看起来很像传统的过去时与现在时的交替,但在过去时的故事中还出现了现在时的人物,所以影片具有非常强的对时间的假定(图6-17)。斯蒂格勒曾提出有关时间的三个"持留"的理论,在《千年女优》中,三个"持留"被完美拆解,成为假定的表达。

图6-17 《千年女优》中不同时态同在画面的表现

斯蒂格勒对三个持留的解释是这样的:"某一时间客体在流逝的过程中,它的每一个'此刻'都把该时间客体所有过去了的'此刻'抓住并融合进自身,这就是第一记忆。"①但是,"第一持留不能够与一般意义上的'记忆'相互混淆"②。这也就是说,第一持留只是一些碎片化的感知,还没有进入意识的层面,须借助第二持留,也就是主体的选择才能够成为记忆。可以说,这两者是人类认识事物自身机体功能的一体两面。因此,斯蒂格勒说:"第一持留(也即在一边流逝一边被持留的时间客体中对'刚刚过去的时刻'的持留)与第二持留(也即在一般意义上的回忆中对过去时刻的再记忆)互相独立,这种对立其实是一种假象。"③真正的记忆还需要第三持留的加持,只有通过"第三持留,意识对第一持留的遴选,也即想象介入到感知之中这一事实才变得显而易见"④。也就是第二持留的选择要由人类大脑中文

① [法]贝尔纳·斯蒂格勒:《技术与时间:3.电影的时间与存在之痛的问题》,方尔平译,译林出版社2012年版,第16—17页。
② 同上书,第17页。
③ 同上书,第19页。
④ 同上书,第22页。

经验专注的方向决定。因此，可以说第三持留朝向未来，第一持留朝向过去，第二持留朝向当下；第一持留是第二持留的物质基础，第三持留是第二持留生成的动因，是精神意愿，三者共同呈现为时间。

影片女主人公藤原的回忆并不是她个人的简单概述，而是包含采访者立花源也的想象和回忆，以及拍摄者井田恭二的态度。这样一种结构乍看上去非常混乱，如中学时代的藤原偶遇被警察追捕的反战青年，因其受伤便将他藏匿在自己家的仓库里。但是采访者和拍摄者也出现在那个时代的场景之中，而且还发表了评论，拍摄者说："把一个大男人藏在家里，没想到她还挺敢的。"采访者立花源也则说："那个男人是谁啊？"这里的信息类似于斯蒂格勒的第一持留，包括过去时日本的战争动员、反战迫害、模糊不清的人物身份和人物行为，现在时人物的伦理评价、好奇、疑问，以及处于两个不同时态的人物心理的互动等。这些信息杂乱无章，难以被归纳，类似于康德所说的"杂多"。如果没有第三持留的加持，这些信息也就不会作为第二持留的当下存在，而是会被观众飞快地遗忘。要让观众记住这些影像，第三持留是关键。

根据影片对时间的表现，我们可以从中推导出第三持留的方向，这也是影片时间呈现的意义。首先，我们可以看到，现在时的采访者在影片表现的过去时中出现，凸显了时间的冲突和矛盾，换句话说，导演不希望观众沉溺在过去时的叙事之中，而重在表达那个"过去"总是在与"今天"发生关系。其次，立花源也这个人物在年轻时暗恋藤原，同时也是当时制片厂的工作人员，因此他在回忆中不时地让自己替代藤原出演过的剧中的角色，与藤原演对手戏，成为一种喜剧式的情景，摄像师与他一唱一和，颇有些类似于日本戏曲中的漫才（一种类似于我国相声的表演形式）表演。《千年女优》的故事从整体上来说是一个悲剧，女主人公追寻自己的爱情，从少女一直到70岁高龄甚至是生命的终点，矢志不渝。但是她爱慕的对象早已被杀，她追求的对象成了一片茫茫的虚空，这种悲剧的意味似乎与喜剧的形式格格不入。最后，女主人公的中年正值战后和平时期，她在星光灿烂之时突然息影，离开了片场，离群索居。用她自己的话说，是因为"我已经不再是那个人记忆中的自己了"，她还借助神灵的语言表达对自我的批判："老身憎恨你，恨到不能自已。"这样一种对自我的反身投射，尽管没有离开爱情的主题，却让人感到突兀和意外。这样的疑问在影片中是由立花源也代替观众提出的，藤原的回答是："我不想让那个人看到自己衰老的模样。"这个回答在逻辑上没

有问题,可它却与影片的风格相异。影片中的女主人公一直在奔跑、追寻,上天入地,死而无憾,这里却突然从行动转变为静止,从外部转向内部,从实在转向了虚无;对此影片中有一处非常明确的象征式表达,藤原已经远远地看到了自己的爱人,当她飞奔向前时,人却倏然不见了,只剩下她独自一人站在茫茫雪原。这也是影片留给观众的思考题。

要回答这个问题,即影片强烈的时间假定究竟指向了什么,我们还要从故事的背景入手,这个爱情故事的背景是第二次世界大战,尽管作者并没有讨论有关战争的问题,但这个背景决定了许多东西。按照桥本明子的说法,"1945年8月15日代表的已经不只是军事冲突的结束,而是一个战败国的文化创伤,整个国家的社会和道德秩序的崩溃,以及付诸东流的东亚帝国之梦"①。一个以二战为背景的日本故事无法规避这一战争究竟正义与否的道德评判,战败的断裂也就注定了不同道德价值观的震动和冲突。为了避免在一个故事中呈现这样的撕裂,影片选择了爱情及对爱情的忠贞作为战时与战后道德观念之延续的理由,这样便可以解释为何需要楔入喜剧的形式。在表现战时的过程中,尽管可以不涉及女主人公所演电影的主题(影片将这些电影设置为古装片),而是去表现纯粹的爱情,但依然无法避免这些电影都是"战时电影",都需要服务于战争的前提,特别是对于那些熟悉日本电影的日本观众来说,因此使用喜剧式的表达可以从某种程度上"化解"过于严肃的追问。按照康德的说法,喜剧形式的本质,也就是笑,是一种"从紧张的期待突然转化为虚无的感情"②。把爱情拔高到抽象的层面上,便不会让观众意识到彼时日本社会伦理的冲突与断裂,对反战青年之爱,一旦被抽象到理想化的层面,便不能在战后日本的现实中顺理成章。

影片中女主人公放弃继续追求的理由(不再是过去的自己)似乎有些非理性,不过这也说得通,因为爱情本非理性。用斯蒂格勒的话来说,"越是自然的东西就越是被深深地埋藏在'古老得可怕'的事物之中:为了回忆,找回沉沦之前的明晰性,就必须忘掉理性。所以,与其说我思故我在,不如说我感觉、受苦故我在"③。尽管我们可以在战时的日本找到理想化的反战象

① [美]桥本明子:《漫长的战败:日本的文化创伤、记忆与认同》,李鹏程译,上海三联书店2019年版,第66—67页。
② [德]康德:《判断力批判:审美判断力的批判》(上卷),宗白华译,商务印书馆1964年版,第180页。
③ [法]贝尔纳·斯蒂格勒:《技术与时间:1.爱比米修斯的过失》,裴程译,译林出版社2012年版,第121页。

征,但从日本战后的现实来看,对战争的反思变得多元而不确定,至今仍有声音不承认日本发动的战争是一种错误,他们从未忏悔,代表国家的首相仍在参拜供奉战犯的靖国神社,更不用说还有像三岛由纪夫、小林善纪、石原慎太郎等大受欢迎的极右作家、画家、政治家,这不正是伦理上对纯洁爱情无处寻觅而反躬自问的象征吗?当然,影片并没有从正面讨论这些问题,只是告诉观众,战后的女主人公陷入了无从得到答案的自问和自责之中,因为藤原说自己已经记不起那个青年的面貌,这是在说自己倾心的对象开始变得模糊,不再鲜明,在某种意义上就像大江健三郎所说的:"我们日本人身份已逐渐枯萎。在欧洲人和美国人看来,我们似乎是日本人。但在我们自己的心里,我们是谁呢?我们能用什么作为建构自我身份的基础?……现在我们什么都没有了,只能在西方的眼里看到自己的映像。我们疑惑而迷茫。"[1]尽管《千年女优》对于二战日本军国主义的批判态度鲜明,但对于如何追求未来却表现得相当迷惘,过去的美好似乎只存在于精神,这种精神如果不能投射至未来,便没有可能成为现实的当下。换句话说,影片主题的思考要远远超过追求纯粹爱情这样的偏执,其对当下政治、文化的焦虑借由伦理主题而呈现。

由此我们可以看到,第三持留之于时间的意义,即通过假定形式的时间呈现,既表达了对于美好事物的追求与向往(伦理上对爱情的忠贞),也表达了这一美好在现实中(日本社会对战争反省的不同观念)无处安身的困惑与惆怅。影片中那个预言女主人公要受爱情千年之苦的神明,难道不是在暗示日本民族这样一种无以化解的伦理之痛吗?从这点来看,《千年女优》似乎只是提出了问题,却没有得到答案。片中第三持留指向的飘忽造就了时间在伦理意义上的悬浮,类似于本居宣长把外物转向内心的"知物哀"[2],伦理表象与文化深层"欲说还休"的互动使作品带上了一层朦胧的诗意,从而为这部影片赢得了大量观众,至少在中国是这样。截至2024年5月,《千年女优》在豆瓣网上的得分(8.8分)和评论数量(287178)远远超过了此处讨论的另外两部日本动画片,尽管后者在国际上获奖的成就高于它。

在安哲罗普洛斯的影片《永恒和一日》中,男主人公从现在时(冬季、老

[1] 转引自[美]约翰·内森:《无约束的日本:枕边的人文情怀》,周小进译,华东师范大学出版社2005年版,第232页。

[2] [日]本居宣长:《日本物哀》,王向远译,吉林出版集团2010年版,第66页。

年)来到了自己的青年时代(夏季),他爱他的妻子,但又无法兑现经常陪伴在她左右的承诺,因为他在事业上还有"攀登高峰"(影片中登高的象征)的欲望,从而引起了妻子深深的不满。两个不同时态的叠加并没有呈现出明确的是非判断,而只是表达了深深的惆怅和无奈。时间的呈现在这部影片中同样也是一种诗意化的表达,与现实的勾连也同样表现出了伦理的两难。

三、时间直陈的教育意义

相较于《空想新子和千年的魔法》和《千年女优》,细田守 2018 年制作的《未来的未来》在观念的表达上更为直白,其书写(假定)的意味也更为鲜明,可以说是一部含有儿童教育意味的动画片[①]。该片曾在欧美多个电影节获奖和提名。

一般来说,儿童教育的基本功能除了传递知识以外,还在于使儿童意识到需要克制自身的欲望,以便将来能够更好地融入社会,成为社会的一员。《未来的未来》便是从低幼儿童的基本欲望入手,告诉人们放纵欲望的后果,以及与人相处所必须的基本情感的建构。其所采用的方法是假定性很强的"穿越",现在时的人物行走于不同的时态。由于现在时的人物出现于不同时态下的环境有悖于一般逻辑,假定的观感就由此而来。影片能够与一般的商业化表达保持距离,是因为其时间意义的表现是现实的,而非"愿景式"的假定。影片讲述的是低幼儿童小君的成长故事,他身上的毛病一点也不比普通的孩子少。影片通过对时间设置,呈现了作者的教育思想。

(1)关于"不能妒忌"。"妒忌"是人的基本欲望,在影片中,主人公小君(约3—4岁)因为妈妈生了一个妹妹而产生了妒忌,甚至做出折磨、殴打妹妹的极端行为。为此,他家的宠物狗 Yukko 化身为"王子",前来教训小君:"真不像样,呵呵,让我猜猜你刚才的心情,一句话,就是妒忌。"小君不懂什么是"妒忌","王子"告诉他:"一直以来明明独占爸妈的爱,却在毫无征兆的情况下被突如其来的小家伙彻底抢走,明知对她下手会被责骂。不过,你忍不住还是要下手。说中了,对吗?"尽管小君可以理解这番道理,但心中实在难以接受,当小君发现"王子"是 Yukko 之后,便拔了它的尾巴插在自己

[①] 之所以认定《未来的未来》属教育动画,是因为该剧剧情具有鲜明的"冗余"性,也就是剧情不是围绕事件推演展开的,而是围绕知识点展开的。参见聂欣如:《什么是动画》,复旦大学出版社 2016 年版,第 23 章"教育动画导论"。

身上,将自己变成Yukko,戏弄了它一番。这里尽管没有时间上的穿越,却有人格的穿越,即通过与宠物狗的身份互换,表现了宠物狗也有妒忌的痛苦,同时把"不能妒忌"的道理植入了假定的表现之中。

(2)关于"同情"。小君碰到了一个中学生年纪的女孩,那是"未来"(小君妹妹的名字)的将来时,也就是"未来的未来",她因为爸爸忘记了应该将女儿节人偶及时收纳而感到不安,据说这会影响到女儿将来的婚姻,这使她非常焦虑。于是,未来让小君帮助她引开爸爸(将来时的人物只有小君可以看到,不能让爸爸看到),以便她和"王子"一起收纳女儿节人偶。在小君的帮助下,女儿节人偶终于被顺利地安放好了。这里表现的不仅是小君穿越到了将来,见到了"未来的未来",而且是两个不同时态的重叠,作者把将来时与现在时放置在了同一个空间。小君本来不能理解为什么一定要将女儿节的人偶按时收好,但他在与"未来的未来"游戏中对妹妹产生了好感,表现出"同情"这种良善的情感,并由"同情"转向了"协作"。

(3)关于"理解"。小君为了要礼物而与母亲大吵大闹,并故意将玩具弄得到处都是,还说母亲是"母夜叉","未来的未来"批评他不懂得怜惜母亲,小君很是委屈,认为这是因为"未来"和Yukko在母亲的眼中都很"可爱",而自己"不可爱"。由此,小君穿越到了与自己同龄的母亲所在的时代,看到过去时的母亲与现在时的自己一样,不喜欢受到约束,于是两个人一起在家里"大闹天宫":他们不仅将玩具扔得乱七八糟,还把零食撒了一地,晾晒的衣服也被扯了下来,抽屉里的东西被翻得七零八落……两人正在兴高采烈之时,妈妈的妈妈,也就是小君的外婆回来了。妈妈赶紧让小君从后门离开,小君在门口听到了外婆对妈妈的责骂,以及妈妈哭着请求原谅,小君由此知道了过去的妈妈与自己并无不同,所以也就对现在的她有了更为深入的理解。这里的时间穿越与一般的穿越没有太大不同,作者只是在这一过去时态的前端安置了一个将来时态的引子("未来的未来"对哥哥小君的批评),以使观念变得更为清晰。

(4)关于"勇敢"。小君终于得到了自己想要的自行车,但他学习骑行的过程并不顺利,多次摔倒的经历使他失去了勇气,想要放弃。正在此时,他穿越到了曾外公生活的时代。那是二战刚刚结束的年代,曾外公在战争中负伤,瘸了一条腿,但他对生活充满了朝气,不仅通过跑步"赢"了曾外婆,还收获了自己的爱情。遇到小君后,曾外公带领他骑马、驾驶摩托,教会了他战胜恐惧、"往前看",从而赢得了小君对他的尊敬。小君回到现在时,鼓

起勇气继续学习骑自行车,并对父亲使用敬语。实际上,此处敬语指向的不仅是小君父亲,还是文化意义上"父辈",从而表现出了晚辈的成长。作者在这里想要表达的是,过去时代的积累是后人走向当下和未来的动力;人们之所以推崇传统文化,儿童"超我"的"自我典范"[①]之所以能够建立,勇气与行动之所以能够产生,都在于传统文化建构起了一种朝向将来的愿望和期盼,没有过去,将来便不可能产生。这也是斯蒂格勒第三持留理论所要求的文化经验,所以文化对于儿童行为的影响是显而易见的。当然,不排除作者推崇的这种传统文化仍含有日本军国主义思想的糟粕(小君的曾外公曾是第二次世界大战中日军海上"自杀特攻队"的成员,尽管他表现出了勇敢,却是非正义的)。

(5)关于"理性"。暑假到来,一家人要外出度假,小君为了要穿一条黄色的裤子而大吵大闹,完全不听父亲的解释(那条裤子在洗衣机中),甚至威胁要离家出走。在将来时,小君首先碰到的是自己的未来,这个"小君的未来"对于小君的行为甚为鄙视,"……等下不是去露营吗?要去捉昆虫,去祭典看烟花,去公公婆婆家里住,对吧?大家都期待已久的暑假,明明会有好多美好回忆,应该好兴奋,不应该说什么'不好'吧?……裤子跟好回忆,到底哪个重要?明白了吧,明白就去道歉。"但是小君不听,与"小君的未来"吵了一架,任性地登上了列车,结果来到了东京车站。在这个人山人海的车站里,小君感到孤独,他想回家,却因为说不出爸爸和妈妈的名字(说宠物狗的名字又没有用),导致车站里的机器人无法帮助他,只能将他送往"孤零零"王国。小君不愿意,拼命地挣扎,此时他突然看到了妹妹未来,说出了她的名字,"未来的未来"于是从天而降,将他救了出来(图6-18)。"未来的未来"告诉小君,过去和未来的所有事情都写在他们家的一棵大树上(让人想起了表示时间过程的树形图),"……像这样,种种微小的事加起来,才形成当下的我们啊"。这里有趣的是,小君的未来时态与自己的现在时态发生了争吵,非理性离家出走的当下与理性的将来相遇,非理性与理性无法沟通,非理性将小君置于孤立无助的状态,只有理性的思考才能挽救小君。理性在此处表现为一棵通达过去、未来和当下的大树;非理性则是一种脱离了时间和家人的危险时刻,它任性而来,孤独而去,既没有过去,也不可能有将来。

① [奥]西格蒙德·弗洛伊德:《弗洛伊德后期著作选》,林尘、张唤民、陈伟奇译,上海译文出版社1986年版,第176页。

影视语言

图6-18 "小君的未来"和"未来的未来"

尽管动画片《未来的未来》是一部教育性质很强的影片，却揭示出事物在时间过程中的生成规律，告诉人们儿童同情心的养成、理解的感受、勇气的培养、理性的思考及自身欲望的克制等都是在文化的过去、期盼中的将来和由此而存在的当下共同生成的结果。作者借助时间的假定将自己对儿童教育的思考鲜明而直白有趣地表现了出来。

日本动画似乎向来就有重视儿童教育的倾向。在动画番剧《棋魂》（2001，第8集）中，当男主人公进藤光（中学生）表示看不起女生下棋时，平安时代的宫廷棋师藤原佐为（其魂魄附在藤光身上）便告诉他："你说什么呢，小光，平安时代的皇宫里也有很多女性下围棋的，清少纳言大人和紫式部大人也都下围棋的。"且不论从那个时代穿越而来的藤原佐为是否会有那么高的男女平权意识，清少纳言和紫式部的确是日本古代文学史上最杰出的两位女作家，没有同时代的男性作家可以与她们相提并论。影片通过现在时的断开，呈现出了历史的过去，并指向未来（性别平等），传统文化在此对青少年有着积极的教育引导作用。

结　　语

在电影叙事中，时间的呈现从完全透明到半透明，再到"有目共睹"，可以是一个线性的序列，我们把这一序列分成了"不可见"与"可见"的两个部分，相对来说，比较重要的还是"可见"的部分。在时间呈现的端点，因其与社会的现实相关，与过去和未来相关，所以需要通过形式的假定来引发思考，使作品自身的意义依附于时间并得以呈现。用韩炳哲的话来说就是："时间纵向深化，而不是在叙事轨道上横向延伸。叙事性时间是一种连续性

时间,一个事件从自身之中预示着下一个事件,诸多事件彼此相续着并产生出含义。现在这一时间的连续性断裂开了,这就形成一种不连续的、开裂了的时间。"①"开裂的时间"就是能够被"看见"的时间,时间因表达而现身,现身因勾连现实而有意义和价值。当时间不再静默成为透明背景,而是积极主动地跃居前台,总有些非同寻常的思想需要表达,如前文所涉及的有关文化、伦理、教育的思考等,这也造就了此类作品风格的独特。然而,也总有人要把"非同寻常"变成"庸常"——为了商业目的,思想的深刻和尖锐要被悬置,时间形式的悖谬和冲突总要在其达到思想的深刻之前被消解为无关痛痒的游戏,即把一种思考转化为感官的娱乐。在"娱乐至死"的今天,我们其实很难看到真正深刻的时间表达。这里选择的日本动画案例,尽管不能完全排除商业化取向,却对时间进行了相对严肃的表达和思考,可以作为研究叙事作品与时间关系的某一方向上的参考。

在游戏日益成为叙事表达方法之一的今天,有关时间的讨论似乎也成了与游戏难解难分的一体两面。其实这也很正常,因为如果没有游戏的方法,我们又如何穿梭于时间的过去、现在和未来,甚至让时间"止步"或"倒流"呢?在艺术的表达中,时间是人类描述事物的某种规定性,如果仅将其视为某种"逝者如斯夫"的物理效应,则势必妨碍人们理解事物本身,束缚叙事在不同方向上的"绵延"。其实,从某种意义来看,平行蒙太奇、闪回、回忆等都具有某种游戏时间的性质,它们是电影反抗时间序列秩序的叛逆,只不过今天的人们把时间的分解与欲望的满足联系了起来,"游戏"遂成了一个略带贬义的概念。因此,我们在讨论电影的时间问题时,应该把更多的注意力集中在时间隐匿与现身的过程,而不是简单地把时空游戏作为批评的对象。当我们以"游戏"和"呈现"这样的概念来指认电影中时间的表达时,应该将其看成是一个事物的"渐变",而不是非此即彼的价值判断。

思考题

1. 什么是时间?
2. 电影的时间表达有哪几种基本形态?
3. 如何理解电影的"时间游戏"?
4. 如何理解电影的"时间呈现"?

① [德]韩炳哲:《时间的味道》,包向飞、徐基太译,重庆大学出版社2018年版,第111页。

第七章

空　　间

"空间"概念与"时间"概念一样,是一个哲学命题,并且两者关系密切。"空间"概念在电影理论中的使用也如同"时间"一样,有着许多误区,特别是在列斐伏尔提出"空间生产"的概念之后,电影理论对于"空间"一词的使用更加趋于泛化。要正确理解电影理论所指认的空间,还需要从空间的本己之意说起。

第一节　空间与空间生产

按照柏格森(图7-1)的说法,"空间是没有性质的一种实在"[①]。也就是说,我们其实无法判定空间为何"物"。一般来说,人们对于对象略知一二后,总是可以对其性质进行描述,但对空间却行不通——它无边无沿,令人无从"下手"。说空间是"实在",是因为它必须依附于某种实在之物,它是实在之物的存在形式,没有物的存在,空间会变成虚空而无从想象。因此,空间总是某物的空间,也就是莱考夫和约翰逊所说的:"空间关系并不作为实体存在于外在世界,我们不会像看见物体一样看

图7-1　伯格森

① [法]柏格森:《时间与自由意志》,吴士栋译,商务印书馆2005年版,第70页。

见空间关系。"①在柏格森和康德这样的哲学家看来,"空间"和"时间"都只是人们为了描述某一"事物"而提出的概念,这个先于时空概念的"事物"最为一般的属性被称为"绵延"和"广延"。在中文里,"延"是伸展的意思,"广"是指广度,所以"广延"便是在某个方向上的延展,也就是空间;"绵"没有方向,但有连续不断的意思,所以"绵延"便是事物的变化过程,也就是时间。"绵延"和"广延"是天下所有事物的共同属性,其本身并不是"物",而是事物存在的公共性质。当人们需要对事物的变化和位移进行描述和计量时,便要用到"时间"和"空间"这样的概念。

在一般的理解中,时间和空间不可分,时间的"切片"便是空间,所以理解时间必然经由空间。在康德看来,如果把世界上任何事物自身的特性去掉,那么它最后剩下的便只有广延,即事物的形状。广延这个属性是无法被去掉的,它存在于人对事物的观照,而不在事物自身(事物处在运动和变化之中,并无固有之形,固有形态乃是人的赋予)。因此,时间和空间这样的概念都是先验的,非实在的,"它们属于纯粹直观,是即算没有某种现实的感官对象或感觉对象,也先天地作为一个单纯的感性形式存在于内心中的"②。但是在黑格尔看来,事实并非如此。"在《精神现象学》中,黑格尔是非常彻底的。事实上,他在那里说(该书的最后第二段末尾和最后一段开头部分,563页),自然是空间,而时间是历史。换句话说:没有自然的、宇宙的时间;仅仅在有了历史,即人的存在,即会说话的存在,才有时间。……如果没有人,自然就是空间,也仅仅是空间。唯有人在时间中,时间不在人之外存在;因此,人是时间,时间是人,即'在'自然的空间'定在中存在的概念'。"③在黑格尔的时空观中,人的重要性超过自然,但又隶属于自然,所以空间是一种"定在",不仅不是人类的创造,而且把人类包含其中,从而颠覆了康德的先验时空观。黑格尔之后的哲学家大多认同他的这一看法,这也是所谓"空间转向"之前的哲学对于时空关系的普遍看法。

如果不从哲学的角度,人们也可以从自己的身体来感知空间。不过,这样一种感知不可能是纯粹动物性的。如果人类像动物那样来感知空间,人类就永远也无法想象自己视觉之外的世界。"人类从他真正可以称为人类

① [美]乔治·莱考夫、马克·约翰逊:《肉身哲学:亲身心智及其向西方思想的挑战》(一),李葆嘉、孙晓霞、司联合等译,世界图书出版公司2018年版,第30页。
② 邓晓芒:《康德〈纯粹理性批判〉句读》(上),人民出版社2010年版,第160页。
③ [法]科耶夫:《黑格尔导读》,姜志辉译,译林出版社2005年版,第434—435页。

开始,或者至少从上万年以前开始,就不是仅仅为了实用目的利用空间,同时也把他们所理解的秩序加于周围的空间,换句话说,即以他们的观念来'布置'空间。……而在进入定居的农耕社会以后,世界的空间秩序便以定居者为中心放射性地构建起来,伊甸园的故事便是对农耕社会这种放射性空间的理想再现。"[1]在此我们看到,康德的时空观至少有一部分又悄悄地回来了,因为空间不仅是人类外部的事实,也是我们对于世界的想象。换句话说,人类所有的作为都以某种空间形式呈现在人们的眼前。空间既是人类眼中可见的客观,也是人类对于世界施为的想象。这也就是段义孚所说的"对于所有的动物而言,空间是一种生物需要;对于人类而言,空间是一种心理需要,是一种社会特权,甚至是一种精神属性"[2]。我们可以不从哲学的角度来思考空间,但空间在被建立的过程中离不开哲学思考涉及的内外两个向度。现象学的哲学家们尽量地把时空和人类身体一元化,如梅洛-庞蒂认为空间"是一个作为空间点或空间零度的我出发获得计算的空间。我不是按照空间的外部形状来看空间的,我在文里面经验到它,我被包纳在空间中。总之,世界环绕着我,而不是面对着我。"[3]尽管梅洛-庞蒂的表述无可挑剔,但我们在思考空间问题时,还是会不自觉地将内部和外部分开,因为人是一种拥有"自我"的动物,他无时无刻不在区分"我"和"非我",导致我们很少能获得一种纯粹的介乎两者的中间状态。我们总是非此即彼,不是向内,便是向外,而且更多是向外的,这就是海德格尔所谓的:"只要物理-技术的空间被当作空间的本身,空间物的任何属性都要在先地坚守物理-技术的空间,并把它当作空间本身。"[4]伴随所谓"理性"而来的现代社会科技发展早已证明了这一点,人们在探索宇宙空间的时候,并不需要将自我的身体代入其中。

或许是因为科学技术的发展,人们受空间之物的蛊惑越来越强烈,不但生产制造了大量的物,还对物产生迷恋而不能自拔。在近代社会中,是马克思深刻地揭示了人与物(商品)之间的复杂关系,将物置于社会形态之下予以考察。马克思发现,人类不仅生产制造商品,还把本不属于商品的土地、劳动力、资本等统统变成了商品,从而异化了人自身。列斐伏尔

[1] 冯雷:《理解空间:20世纪空间观念的激变》,中央编译出版社2017年版,第91页。
[2] [美]段义孚:《空间与地方:经验的视角》,王志标译,中国人民大学出版社2017年版,第47页。
[3] [法]莫里斯·梅洛-庞蒂:《眼与心》,杨大春译,商务印书馆2007年版,第67页。
[4] [德]马丁·海德格尔:《思的经验》,陈春文译,商务印书馆2018年版,第196页。

(图7-2)受到了马克思的启示,进一步提出了有关"空间生产"的思想。所谓"生产",就是产品的机械复制,而"空间"作为"生产"的修饰定语,排除了任何具体之物的可能,所以空间生产是一种类似于物质生产的生产。尽管它本身不是物质的生产,却可以包含物质的生产,列斐伏尔将其称为"生产关系的再生产"。所谓生产关系,简单来说就是某个生产资料所有制社会的人际社会关系,"再生产"则试图涵盖这一关系之中产生的某种异质的、不同的发展方向。"准确地说,

图7-2 列斐伏尔

这是生产关系再生产的场所,它包含了纯粹而简单的生产力的再生产,而不是排除了这种再生产。所有这些都表现在了这些空间中,但却没有得到正确的表现,因为文本和语境被弄乱了(就像一团乱麻)。"①列斐伏尔认为,空间的关系并不能在生产的语境中被直观地意识到,他以威尼斯这个著名水城的发展为例,指出那里最初只是一片滩涂沼泽,是一个出海口,后来因为商业发展的需求被建设成为城市。在建设的过程中,既有完全功利性的建筑设施,也有为满足审美需求而投入的劳动,前资本主义式的生产关系由此萌生了,"将剩余生产用于满足审美性需要,以便迎合那些尽管冷酷无情,却有着惊人的天资和高度文明教养的人们的趣味,这一事实决不能掩盖住剩余生产的来源"②。因此列斐伏尔所说的空间生产是一种对事物总体性的描述,它包含对象物,但又不仅仅是对象物,"仅仅注意物的存在,无论是特殊物还是一般物,就会忽略了物同时所体现与掩盖的内容,即社会关系以及这些关系的形式"③。

列斐伏尔的空间生产不同于一般生产或者空间的讨论便在他试图从总体上对事物的复杂性(再生产)进行把握。他说:"我们因此面对着不计其数的空间,其中一个叠置在另一个之上或者包含另一个:地理的、经济的、人口统计的、社会学的、生态学的、政治的、商业的、国家的、大洲的与全球的。更

① [法]亨利·勒菲弗:《空间与政治》(第二版),李春译,上海人民出版社2015年版,第35页。
② [法]亨利·列斐伏尔:《空间的生产》,刘怀玉等译,商务印书馆2021年版,第118页。
③ 同上书,第122页。

不用说自然的(物质的)空间、(能量)流动的空间,等等。……任何空间都体现、包含并掩盖了社会关系——尽管事实上空间并非物,而是一系列物(物与产品)之间的关系。"①要对这样一种彼此重叠遮蔽的空间进行把握,势必要有一个更为宏大和开阔的视野,即超越"物"的视野,这便是基于生产关系的再生产。换句话说,就是在传统的政治经济学之外,拓展出与之相关的艺术、文化、历史等人类社会生成的新视阈。简单来说,列斐伏尔的空间生产是一种涵盖所有社会关系、物质及非物质生产的总体性视阈,它试图辩证地看待人类的发展,特别是政治经济在其中所起的作用。

在此,我们关心的当然不是列斐伏尔的空间政治经济学,而是这样一种与空间生产形态相关的思想和方法,并试图将其移置于电影理论。

第二节 电影空间的模拟

从列斐伏尔对于空间的讨论我们可以知道,他把空间分成物的空间和关系的空间(也就是我们一般所谓的"物质"和"精神"),关系的空间涵盖物的空间,但同时也必须依附于物的空间,因为其本身并不具有实体性。基于这样一个立场,我们可以重新审视和阐释电影空间,因为空间对于电影来说并非陌生的概念。

在电影理论的范畴,有关空间的讨论出现得非常早。马尔丹曾转引莫里斯·席勒的说法:"只要电影是一种视觉艺术,空间似乎就成了它总的感染形式,这正是电影最重要的东西。"②这段话出现在1948年,但在更早的1934年,夏衍便曾说过:"电影表现的特征,是在'连续的空间'的使用!……电影艺术在本质上已经克服了空间的限制。"③从这两段话来看,空间对于电影来说都属于一种"不言而喻"的存在,也就是克拉考尔和巴赞所谓的具有照相本性的"物质现实的复原",或如同制作木乃伊的人试图保存生命那样,电影想把世界保存在底片上。从胶片的功能来看,这些说法固然不错,但指称的显然都只是物的空间,胶片在物理功能上所能做的也就是把

① [法]亨利·列斐伏尔:《空间的生产》,刘怀玉等译,商务印书馆2021年版,第12、124页。
② [法]马赛尔·马尔丹:《电影语言》,何振淦译,中国电影出版社1982年版,第169页。
③ 沈宁:《〈权势与荣誉〉的叙述法及其他》,载于丁亚平主编:《百年中国电影理论文选》(最新修订版·上),文化艺术出版社2005年版,第194—195页。

对象的光学形象保留下来。其实电影与物质对象的这一层关系主要还是保留在纪录片中,因为"纪录片"(documentary)这个概念说的便是将物质世界的形象予以记录和保存。这也就是本雅明所谓的:"一种不同的自然冲照相机打开了自身,而这是肉眼无法捕获的——这仅仅是因为人有意识去探索的空间为一个被无意识地穿透的空间所取代。"① 至于电影(这里是指虚构的故事电影),充其量也只是对于物理世界形象的一种模拟,因为它的最终目的不是客观地呈现与记载世界,而是商业消费,即努力满足观众愿望中的那个世界。尽管有些电影也倾向于现实的表达,如电影史上的意大利新现实主义、我国早期左翼电影中的某些作品,但从根本上来说,电影生产的模拟性包含强烈的主观想象意味,即主观的投射总会使对象物有所变形。

下面,我们主要从对日常生活的模拟、想象性模拟、碎片化和差异化等几个方面对电影空间的模拟进行讨论。

一、日常生活的模拟

电影对于日常生活空间的模拟大致上可以分成两种不同的形态。

1. 现实模拟

日常生活的空间模拟基本上是一种现实化的模拟,电影史上的意大利新现实主义、法国新浪潮、公路电影等均属于日常生活模拟的范畴,这类影片往往将日常生活场景直接置于电影中,使观众有一种"近在咫尺"的亲切感。从第二次世界大战之后,与浪漫主义对立的现实主义走向了大众,在电影理论领域也出现了像巴赞、克拉考尔这样倾向于现实主义的理论家。按照詹姆逊的说法,现实主义在文学上是一种由外而内的转变,他说:浪漫主义也"可以设定一个正面人物慢慢地发展或转变成了一个反面人物,比如,一个有前途的年轻人变坏了,或者是一个浪子在年老时变得有智慧了。但是,这些都是外部视角的功能,它们一直延续到18、19世纪兴起的'真正的'现实主义,当时,它们顶多只是被试图消除情节剧及其标准情节和人物的努力抑制了,被更大范围的内省和心理学符号取代了,而这种符号在没有用新的道德判断来取代旧的情节剧式的判断的情况下缩短了我们与主角的思想

① [德]汉娜·阿伦特编:《启迪:本雅明文选》,张旭东、王斑译,生活·读书·新知三联书店2008年版,第257页。

图 7-3 《偷自行车的人》的海报

和情感之间的距离"①。以这一标准来判断意大利新现实主义电影是很能说明问题的,《偷自行车的人》(1948,图 7-3)其实与偷盗本身没有多大关系,它主要表现了一个正直的人是如何在环境的压力下变成了偷盗者,影片使用了大量的日常生活表达,揭示出人内心所受的煎熬和变化,从而使观众感同身受。《风烛泪》(1952)也是如此,描绘了一名失业老人走向自杀的心路历程。按照波德维尔的说法,法国新浪潮电影具有一种"粗糙的纪录片外观"②,其对现实的模拟可见一斑。这些影片讲述的往往都是在现实生活压迫下非常态的年轻人的故事,如戈达尔影片《精疲力尽》(1960)中男主人公的杀人与被杀;特吕弗影片《四百击》(1959)中变成小偷的少年;《朱尔与吉姆》(1962,又译《祖与占》)中两男一女的奇异爱恋,以及最后女主人公的自杀;等等。与早年的新现实主义类似,20 世纪后期出现的公路片《德州巴黎》(1984)也是通过一个人物的心路历程揭示了日常生活的不尽如人意,美好的理想(在得克萨斯州的荒漠中想象巴黎)与现实生活总是格格不入,人们饱受折磨而丧失了自我,在大地上来回行走却找不到通往幸福的大门,表达了普通人在现代生活中的精神迷失。对于电影媒介来说,其表达、呈现现实的手段远胜于文学,但使用语言对人物内心进行描写却不是电影的长处,所以对于日常生活的空间模拟便成了电影的一个重要方面。特别是那些关心社会问题的电影作品,往往把模拟日常生活作为不二之选。理论上对于这类空间形态的关注,形成了一个特殊的"官能主义"流派。这一流派使用情动理论(斯宾诺莎-德勒兹-马苏米)考量现实空间对观众情感的触动和影响。不过,情动理论似乎更多还是被用于类型电影的研究。

① [美]弗雷德里克·詹姆逊:《现实主义的二律背反》,王逢振、高海青、王丽亚译,中国人民大学出版社 2020 年版,第 188 页。

② [美]大卫·波德维尔、克里斯汀·汤普森:《世界电影史》(第二版),范倍译,北京大学出版社 2014 年版,第 570 页。

2. 景观模拟

按照詹姆逊的说法,现实主义的本质是对人们内在情感的接近,但不是所有的日常空间模拟都自然地具有现实主义的效果。当一些景观化的地域空间脱离内在性的诉求被置于影像中时,其所表达的则可能与日常生活完全不同。比如某些都市爱情片展示的内容看上去是日常生活,却有可能是一种炫耀性的景观化的生活,被称作"小妞电影"的许多表现都市青年爱情生活的作品,或多或少都有一种把性感时尚作为理想生活景观展示的倾向,其中较为极端的案例已经不能用日常生活、现实模拟这样概念来定义了。按照德波的说法,"景观是一种表象的肯定和将全部社会生活认同为纯粹表象的肯定"①。因此景观化的日常并不是真正的日常,而是日常的表象。如果这种表象遮蔽了日常生活的真实,那么它所表达的便只是一种景观,而非现实本身。不仅对于都市的表达可以成为景观,对自然空间的展示也不能免俗。一个鲜明的例子便是西部片,美国西部的自然地貌成为影片类型的标识,但这类影片表现的英雄传奇却与美国西部历史的日常生活风马牛不相及,"西部的历史就是一部欺诈、拐骗、盗贼横行、杀人者逍遥法外的历史。不过,同时也筑起了一道传奇的堤坝,它阻挡这种痛苦的经验走向清醒的意识。"②西部片的自然风光尽管没有刻意地被改造,但由于其表现的人类生活故事变得非现实了,导致自然的地貌风光变成杜撰的历史表象,成了一种不折不扣的景观。这样的空间景观尽管还是对于自然空间的模拟,但它已经不再是一种日常生活中的存在,而是带上了主观的、象征的意味。

无论是都市景观还是自然风光,田园风情还是荒蛮原野,又或是日常生活的家长里短,电影对于这些空间的模拟很少能还原对象本身的诉求(纪录片除外),因为模拟既是电影技术的本能,也是影片制作者表达自我的一种手段。

二、想象性模拟

如果说日常生活模拟是将日常生活的空间当成影片故事的主要材料,那么空间的想象性模拟便是脱离日常生活空间且具有奇观性的表达。它大致可以分成两类:纯粹的想象和有依据的想象。

① [法]居伊·德波:《景观社会》(第2版),王昭凤译,南京大学出版社2007年版,第4页。
② [德]赛·利奥纳:《西部片的起源》,聂欣如译,《世界电影》1998年第5期,第200—222页。

1. 纯粹想象

纯粹的想象最为常见的便是科幻片、魔幻片、灾难片这些类型的电影。这些影片一方面充满了幻想的色彩；另一方面还要让观众"信以为真"，否则便有可能失去观众。也就是说，即便是奇观化的想象，也是要以模拟为基础的。科幻恐怖片《异形》(1979)中出现了人们从未见过的高智商外星生物，尽管是从未见过，但那个生物有尖牙、身躯和手足，至少在外形上近似于某种远古的生物，可是这种生物没有毛发，所以又像死去后褪掉毛发的生物，似乎是将各种不同的"死/活有机物"进行了组合，其原型可以追溯到《科学怪人》(1931)中那个被弗朗肯斯坦拼合出来的"人"。在数字技术日趋成熟的今天，拼合已经不再是一项困难的工作，人们的想象可以完全不受物质现实的束缚。真正困难的是，如何超越一般的想象，正所谓"没有做不到的，只有想不到的"。可见，只要人还是物质的人，那么他的想象也就不可能脱离这个实在的世界，想象的构成依然需要非想象的物质材料，"九头鸟"依然需要"头"和"鸟"才能构成，因此电影中的想象依然还是对人类想象物的模拟，而想象物（神话）则是人类试图超越实在世界的"游戏"。这里说"游戏"并没有对宗教不恭敬的意思，而是说人类这样一种生物在与外部世界互动时，一方面要满足自身生存的需求，另一方面也要满足"自我"对这个尚不能全然了解的世界的想象。相对于生存的需求来说，人类对于游戏的需求一点也不弱，文学、艺术、体育等都是人类为了充填自我和世界的间隙而创造的游戏。之所以是"游戏"，是因为它们只能在自身封闭的范畴内有效，并不能与人类生活的世界产生直接的关系。电影自然也是人类诸多的游戏之一。这里所谓的"模拟"，是对人类想象之物的模拟，与对自然之物的模拟和日常生活的模拟有所不同。但是就影像空间模拟的本质来说，两者并没有根本的不同，只是模拟的对象由外部的世界变成了内部的世界而已。

2. 依据想象

作为想象性模拟的另外一种模式更为接近前面提到的日常模拟，因为这样一种想象往往拥有证据性的前提，如历史片、古装片、战争片等。这些影片尽管有历史方面的依据，是一种"历史化的日常"，但作为电影的空间形式而言，它们毕竟还是想象的成分居多。特别是在一些历史考据尚不充分的区间，这类影片会毫不犹豫地用想象加以填补。或者也可以说，如果不是顾忌观众有关历史的知识，这类影片完全有可能滑到纯粹想象的一边去，比如那些根据古典小说《西游记》《聊斋志异》等改编的电影，尽管也是古装，却

属于纯粹的对于空间的想象。像《英雄》(2002)、《大秦赋》(2020)这样的电影、电视剧,讲述的是秦始皇统一中国时期的故事,所以人物的服装、道具、城市等空间装置便不可能完全偏离历史的考据,其对空间的想象性模拟需要有所依据,总不能让两千多年前的人物穿着今人色彩斑斓的服装登场(秦人尚黑)。但是,在其他方面就不一定了。比如语言,历史剧中的人物不可能完全地按照那个时代的语言习惯说话,就算有可能还原,今天的观众也可能完全听不懂。尽管如此,影片在语言的表达上也还是会尽可能地表现出当时的某些特征,如古人表示同意时不会说"好",而是说"喏"等。这些来自历史考据的文化和习俗成为了电影表现的依据,如果不按照历史考据行事,便有可能遭到批评。电影《满江红》(2023,图7-4)讲述的是宋代抗金英雄岳飞所写诗词的故事,影片中出现了一个手持折扇的人物,有人(微博网友:丹青旅者)指出折扇是宋以后才出现的,宋代只有团扇。我们相信这样的错误不是导演的故意所为,只是偶然偏离了对历史空间想象的依据性。

图7-4 《满江红》海报

由于电影是一种娱乐文化,所以其想象性的空间模拟远超日常生活空间的模拟,从某种意义上说,一般所谓的类型电影在数量上是远远超过艺术电影的,尽管电影批评更为关注的仍是艺术电影。

三、碎片化

电影空间模拟的碎片化大致上是在西方后现代主义思潮掀起之后,这一思潮反对现代社会的宏大叙事[①],因此这类电影一方面遵循碎片化叙事的原则,以彰显后现代主义的差异化表达;一方面遵从的却是彻头彻尾的消

① [法]让-弗朗索瓦·利奥塔尔:《后现代状态:关于知识的报告》,车槿山译,南京大学出版社2011年版,第4页。

费逻辑。这也就是说,其碎片化表达只是一种表象的差异,骨子里依然是臣服于权力的游戏,因为消费逻辑本质上是资本的逻辑,资本进军电影归根结底还是为了伸张自身的权力。因此,电影是一种资本与文化博弈的艺术样式,在这场博弈中,消费主义可谓是赤裸裸的资本代言人。

1. 消费取向

出于对消费性的追求,电影的空间越来越趋向景观化和碎片化。按照德波的说法,景观只是社会生活的表象,因此景观化的"日常"并不属于正常的日常,而是遮蔽了日常真实的"表象"。"碎片"是指与传统线性叙事相对立的非理性、非逻辑的叙事,事件与人物行为之间的关系往往禁不起仔细推敲,呈现事件和人物的空间往往也是零散的,彼此缺少逻辑性关联。按照东浩纪的说法,"最近这二十年来(1990—2010年——笔者注)不区隔两者(原创与复制——笔者注)的消费行为越来越强劲。在这样的现况下,角色、设定和萌要素的资料库进而抬头,成为基于与该资料库相关的另一种基准"①。这也就是说,作品的原创与否、表述的思想深刻与否,甚至人物的个性化塑造等均不再重要,重要的是那些能够刺激观众感官的影像片段。这些片段在影片中反复出现,形成了所谓的"资料库"(并不存在一个实体的资料库,仅存在于观众的记忆中),并成为某些观众关注的焦点。这些观众对影片的兴趣与其说在于影片讲述的故事和表达的思想,不如说是利用资料库中的素材重构自己的欲望,表达自己的情感。他们不计成本地投入时间和精力,按照自己的喜好重新创造人物,编织故事,逐渐形成了一个庞大的群体。为了投其所好,当然也是为了更便捷地获得利润,便有为这些观众度身定制的电影产生。在这些电影中,碎片化空间汇聚的原则完全是按照抽象资本的逻辑进行的,也就是按照感官刺激的原则来安排人物、故事和情节。比如我国电影《小时代》(2013),其中不但出现了昂贵礼品、高档会所、华丽服饰、奢侈品、豪宅等空间之物,其人物关系也都围绕着这些"物"来展开。在这部影片中,空间被彻底物化,从而形成了列斐伏尔所谓的"空间拜物教"②。

碎片化空间表达严格来说只是一种叙事形式,并不一定对应消费和游

① [日]东浩纪:《动物化的后现代——御宅族如何影响日本社会》,褚炫初译,台湾大鸿艺术股份有限公司2012年版,第94页。
② [法]亨利·列斐伏尔:《空间的生产》,刘怀玉等译,商务印书馆2021年版,第149页。

戏的取向,许多相当严肃的电影也会出现局部的碎片化表达,其实索绪尔在讨论组合与聚合时,聚合便倾向于碎片式的存在。这也就是说,我们讨论的碎片化,一般是在某种极致的情况下,在碎片化影响到了叙事的情况下,只有在这种情况下,空间的碎片化才表现出意义的丢失,呈现出拜物教的倾向。

2. 游戏取向

这里所谓的"游戏"与前面讨论的"时空游戏"既有相似亦有不同,相似无非是回环重复、交叠呈现、穿越错置等,不同则是在一般时空游戏的基础上将其表现"打得更碎",使之成为碎片。比如在时空穿越的故事中,如《恐怖游轮》(2009),时空的断裂或嵌套反复、机械地发生,几乎看不到意义的指向,从而形成了一种饶有趣味的、孤立的叙事碎片。与一般的时空游戏相比,碎片化的表达更为倾向游戏本身,也就是更为关注与观众感官的互动,而不是如同一般电影中的游戏那样,尚需顾及自身"假定目标"(意义)在叙事主体中的位置。所以,碎片化的游戏也会有某种脱离叙事主体的倾向。

四、差异化

这里所谓的"差异化"不是利奥塔意义上的"差异",而是指电影的模拟对象不是一般的日常,是将日常生活中的常态化事物进行了差异化的表达,如夸张、变形、歌舞、怪诞等,对应的电影类型有喜剧片、歌舞片、荒诞电影等。对于这类影片,我们一般不将其作为对日常生活的直接模拟,它们也不纯然是想象性和碎片化的。当然,它们也不是无源之水,其表达的对象确实又是在日常生活中可见的。试问,谁还没有表演过歌舞和装神弄鬼呢?只不过人类在历史长河文明化的过程中,夸张变形的表达逐渐被视为非正常的社会生活,只能出现在固定的时间和场所,如节庆、舞台、仪式等。人类生活中这类趋于消亡的日常并非毫无意义,只是因为人类社会生活的中心逐渐被经济、政治、科学活动占领,文化精神活动受到压抑。不过,文化精神方面的活动依然是人类生活不可或缺的方面,是日常的一部分,电影便是填补人们文化精神生活空缺的工具之一。在此,我们既不把差异化排除在日常生活之外,也不把它作为讨论日常生活模拟的主要方面,而是将其作为电影模拟的"另类",这里不再展开。之所以不展开,是因为另类的模拟往往是为了求得表达上的差异,也就是说它不满足于一般的叙事,而力求在其他方面有所伸展,如反讽、象征、诗意等。这里要指出的是,对于电影来说,模拟依

然是这些表达的基础。

对空间进行模拟是电影技术本身固有的功能,所以无论怎样想象、游戏、夸张,都不能脱离模拟。日常化、想象化、碎片化和差异化是电影空间模拟最为基本的几种形态,其主要特征便是奇观化,诉诸观众的感官。我们说电影艺术是一种空间艺术,不仅意指电影技术能够复制空间形象的这种"照相本性",同时也是人类对电影技术的操纵才能形成真正的模拟,电影本身只能机械复制,并不会"模拟"。电影除了对空间进行模拟之外,也会将其用作达到其他目的的手段,这是我们下面将要讨论的内容。

第三节 电影空间的象征

电影的空间象征与我们前面提到的电影象征是一回事,只不过前面主要是从技术手法角度讨论象征,如"符号""假定""叙事"等。我们这里要讨论的象征则是从空间构成的角度进行的,两者之间肯定会有重复和交叉,因为任何一种空间构成都要通过具体的技术手段来实现,或者说任何一种技术手段的效果都呈现在空间之中。之所以要在这里进行重复的讨论,是因为对于空间来说,象征是其最为重要的功能之一。这里大致地将空间象征分为了三种类型:气氛构成的象征、观念构成的象征和风格构成的象征。为了避免重复,下面的讨论将尽量避开前面已经使用过的案例。

一、气氛构成

营造气氛是电影常用的手段,在营造气氛的同时还会有一些概念性的东西夹杂其中,那便是象征。最早在电影中营造这类象征的是苏联学派,在《母亲》(1926)中,影片把冰河解冻与工人游行的队伍平行剪辑,试图营造一种浩浩荡荡、势不可挡的气势,水流冲决冰封也象征了工人团结起来挣脱枷锁、争取自由的寓意。我国电影《牧马人》(1982)中,男主人公在祁连山牧马时突遭暴雨,一方面表现的是风雨交加的恶劣的自然环境,另一方面则象征着"文革"时代的到来,影片紧接着表现的便是"文革"对于主人公所在军马场的冲击。在王家卫的电影《花样年华》(2000)中,男主人公从香港来到柬埔寨的吴哥窟,将自己的爱情故事埋葬在寺庙的墙洞中,然后离去。此时伴随着音乐,影片用移动的长镜头表现了空无一人的庙宇废墟,摄影机在

一片压抑的建筑空间中往复徘徊，这是在用"禁欲之地"的空间构成来象征男主人公在20世纪60年代美丽而又凄凉爱情的最终归宿。这部影片使用的音乐较好地表现了男主人公惆怅徘徊的情绪，之后经常被业余影视作品挪用。

为气氛营造象征之意在早期电影中较为常见，1931年的美国电影《科学怪人》（图7-5）便是著名的一例，青年科学家弗兰肯斯坦通过拼合尸体，制作了一个"人"，并想要让这个"人"获得生命，在这场关键的戏中，影片刻意营造了奇形怪状的科学实验设备，在狂风暴雨、电闪雷鸣的夜晚，这位科学家试图通过雷电激活那具被拼合起来的尸体。尸体被升到了高空，仰望着直击而来的电闪，所有在场者都惊恐万分，唯有弗兰肯斯坦表现得亢奋而癫狂。影片不仅呈现了科学实验的神秘和令人恐怖的气氛，还把试图创造生命的实验比喻（象征）为一种向上帝挑战的"疯狂"，为影片的悲惨结局（无辜儿童和

图7-5 《科学怪人》的海报

科学家新婚妻子被怪物"人"杀死，怪物"人"自己则被赶进废弃的磨坊，活活烧死）埋下了伏笔。从此，"疯狂"（不受控制）科技招致灾难几乎成为所有科幻电影的绝对主题。

使用气氛构成的空间象征还可以有一种十分牵强的指称，尽管从艺术的角度来说乏善可陈，但强调"政治正确"的美国电影却乐此不疲。比如，恐怖电影《驱魔人》（1973），营造了非常恐怖的恶魔附身的情景：一个小女孩被恶魔附身后不仅面目狰狞，还极富攻击性，甚至会杀人。然而，这样一种对于恐怖气氛的营造却有着一个意识形态化的象征：影片的主人公通过追踪恶魔的由来，发现它是来自伊拉克的带翅膀的狗神。这种对于异文化的毫无理由的排斥和抹黑，贴标签式的隐喻和象征，在美国电影中屡见不鲜。一部名为《夺命感应》（1998）的影片与《驱魔人》如出一辙，剧中有一个能够

随时附身他人的恶魔,影片主人公追踪到它的名字叫"AZAZEL",而这个名称来自中东的古老神灵。早期有关"狼人"主题的影片也会把狼人的出现与吉卜赛文化联系起来。除了对异文化的排斥,美国电影对青年亚文化也展示出保守的姿态。1987年,美国制作了一部名为《捉鬼小精灵》的影片,这是一部鬼片,影片中的一群吸血鬼完全是嬉皮士模样的打扮:他们身穿牛仔裤、皮短上衣、戴耳环、染发、开摩托飙车、吸毒、引诱其他少年、搞破坏,等等,换句话说,吸血鬼这一魔鬼的形象被赋予了嬉皮士的表征,尽管这样一种氛围的营造相对于传统的绅士型吸血鬼形象来说有所改变和创新,但把吸血鬼作为嬉皮士亚文化的象征,并不能算是一种妥帖的比喻。即使嬉皮士亚文化有其颓废的一面,但它与资本主义体制和主流文化的对抗,也产生了相对积极的社会意义[①]。

二、观念构成

观念构成的象征类似于符号的象征,因为文字符号本身便对应着概念。这类象征可以追溯到爱森斯坦,其影片《战舰波将金号》中的三个石狮子便是最著名的观念符号,在影片中,石狮子已不仅是石狮子,而是反抗或觉醒的象征。这样一种直指观念的空间之物,在后来的电影中较少出现,这是因为人们不再把电影视作教育的工具,但是在把电影作为娱乐的工具后,又将这类直指观念的象征重新"召回"。不过与过去相比,当下的观念象征有了更多的游戏意味。比如在我国影片《杜拉拉升职记》(2010)中,杜拉拉作为公司的行政主管,负责整个公司的搬家事务,但销售部门拒不配合,杜拉拉一怒之下不仅冲撞了公司的领导,还放出狠话:如果不能在规定时间内整理好自己部门的东西,便全部当成垃圾扔进垃圾桶,说完她气呼呼地抬腿便走。此时呈现的是一个跟移的中景镜头,让观众看清楚了女主人公的表情。当杜拉拉走过一个走廊时,镜头让她出画,并推向了后景上的一个纸板箱,上面印着一只举起的拳头,并写着"不要怕,FIGHTING,坚持到底!"的字样,颇有些搞笑的意味。在香港电影《功夫》(2004)中也有类似的表现,男主人公被火云邪神打成重伤,眼看活不成了,谁知他因祸得福,竟然无意中打通了任督二脉,不仅迅速恢复,还成了举世无双的高手。影片表现了火云

[①] [英]斯图亚特·霍尔:《嬉皮士:一次美国的"运动"》,付晓丽译,载于陶东风、胡疆锋主编:《亚文化读本》,北京大学出版社2011年版,第109页。

邪神带着一群小混混到处寻找仇人时,不经意间看到了树枝上的一只蛹破茧成蝶。"化蝶"在此处的象征是,曾经不堪一击的对手(男主人公)已今非昔比,影片接下来表现的便是火云邪神和一群小混混被男主人公痛揍。在我国电影《北方一片苍茫》(2017)中,女主人公二好的丈夫大勇意外死亡,二好想要收回 2000 元的借款,但借钱人耍赖,说钱是大勇借给他的,要让大勇来收钱,二好无计可施,只能离开。第二天,借钱人歪着脑袋来找二好,不仅还了钱,还让二好扇他耳光,说二好的丈夫大勇真的在晚上去找他了,他因此落枕,头也抬不起了。二好说钱已经还了,没有理由打他,但借钱人死活哀求,二好只好给了他一个大耳光,把他打倒在地。这里表现的是给品行恶劣者以象征性的惩罚。其他类型空间的观念指涉可参阅"象征"一章,这里不再赘述。

三、风格构成

以风格构成的空间象征是一种潜在的、间接的象征,它指称的概念一般来说虽不明晰,但确有所指。只不过这样的指称并不一定是作者本人有意为之,很可能是他潜意识中的审美,在形成风格之时展现出了象征的意味。比如,我国电影《黄土地》(1984)对于黄土高原的呈现,按照摄影师张艺谋的说法,他是为了表达一种"沉重,深厚和安详"[①],也就是对生活在那片黄土上的人民的礼赞,但又好像不止于此,因为影片在表现黄土时的风格,也可以被解读出愚昧、贫瘠、干旱和生活艰辛等意味,因此这一形象风格的象征意味是多义的,而且这种意味不仅是自然主义的景观呈现。风格化空间的象征表达,有一种从"物"向"关系"的过渡,列斐伏尔说:"空间的抽象物是由后者(即表面)决定的,它被赋予了半是想象的、半是真实的物质存在。这个抽象空间最终变成了一个完整空间(这个空间从前在自然中与历史上都是完整的)的模拟物。"[②]

在电影中,风格化最为鲜明的便是音乐歌舞片和喜剧片:音乐歌舞片直接刺激人们的感官,其风格较少有象征的意味;喜剧片也具有感官刺激的功能,却往往具有象征的意味。比如,卓别林饰演的流浪汉形象在他的许多影片中都出现了,甚至形成了一种风格。尽管这个人物代表了善良、弱小和易

① 中国电影出版社编:《话说〈黄土地〉》,中国电影出版社 1986 年版,第 286 页。
② [法]亨利·列斐伏尔:《空间的生产》,刘怀玉等译,商务印书馆 2021 年版,第 464 页。

图 7-6 《楚门的世界》的海报

受伤害的群体,但他也表现出了狡黠和智慧,人物充满了韧性,继而成为对在生活中不屈不挠、敢于抗争的人的象征。在《楚门的世界》(1998,图 7-6)中,男主人公楚门是电视台真人秀节目中唯一不知道自己是在表演的人,然而他却是节目真正的主角,各种暗藏的摄像机记录着他日常生活的方方面面。楚门的生活由此被赋予了一种被窥视的风格,这种风格无疑象征了个人空间和自由的丧失,同时也是楚门最终奋起反抗的根本原因。尽管我们可以轻易地从这一风格中解读出其象征所在,但其实在这一象征的背后,还有更为隐蔽的含义,或者说还有更为多元的意味:正是观众(不论他们是剧中的观众,还是观看电影的观众)想要窥视楚门生活的欲望,成了导致楚门深陷悲剧的根本原因。影片中的所有观众都支持楚门的反抗,包括银幕外的观众,但是如果没有这些来自观众欲望的投射,楚门的悲剧其实根本就不会发生。正如雷纳所言:"《楚门的世界》的讽刺潜能(批判大众传媒的操纵,批判商业主义和消费主义)比威尔 1970 年代的影片更为隐蔽。它的喜剧结构和明星选择大大削弱了它反映阴暗面的强度。"①

除了喜剧电影之外,黑色电影也被视作一种具有鲜明风格的影片样式,它"关联着一定视觉和叙事特征,包括低调摄影、潮湿的城市街道影像、'通俗弗洛伊德式'的人物,以及对蛇蝎美女的罗曼蒂克迷恋"②。这一影像风格贯穿在一系列警匪犯罪片中,形成了一种电影类型。在一般情况下,低调的影像会给人一种压抑的观感,再加上人物活动于法律的禁区,更加重了其

① [英]乔纳森·雷纳:《寻找楚门:彼得·威尔的世界》,劳远欢、苏溯译,上海人民出版社 2009 年版,第 272 页。
② [美]詹姆斯·纳雷摩尔:《黑色电影:历史、批评与风格》,徐展雄译,广西师范大学出版社 2009 年版,第 17 页。

"黑色"的印象。尽管每部不同主题的黑色电影各不相同,但"黑色电影向它以白人为主的观众提供了'低层'冒险的快感,而几乎同征服自然、法律和秩序的建立,以及帝国的挺进无关。那些袭击片中人物的危险来自一个现代的、高度组织化的社会,但它已经变成一个近乎神话的'罪恶之地',在这里,理性和进步的力量都崩溃了,而那些中产阶级边缘的人物则会遭遇到各种各样的'他者':不是野蛮人,而是犯罪分子、性独立的女子、同性恋、亚洲人、拉丁人和黑人"①。因此,黑色电影的风格在总体上会呈现出不安、焦虑的情绪和对"法外之地"的象征。

这里的表述使用了"总体"一词,从总体出发进行的讨论已经逼近"空间生产"的概念了,这是我们下面将要讨论的问题。这里所说的风格化的空间象征,主要还是在讨论由风格编织构成的空间所可能产生的意义。

电影空间的象征并不是一个新鲜的话题,在传统有关电影的讨论中经常出现,比如"黑色电影",一般都会从象征的角度来诠释这一概念,所以空间象征的基本特点是与抽象符号(概念)的关系密切,因为无论何种象征,最后总是要诉诸思想观念的表达。我们这里的讨论相对简略。

第四节　电影空间的意蕴(空间生产)

列斐伏尔所谓的"空间生产"指称的并不是电影,而是社会政治经济学,空间生产是"整个空间变成了生产关系再生产的场所"②。仅从这个观点来看,似乎没有多少新意,因为马克思早就说过:"资本主义的再生产就是资本主义生产关系的再生产。"③不过,列斐伏尔描述了这样一种再生产在空间形态下保持的"总体性",即除了物的生产之外,还包括了休闲娱乐、艺术创造这样的精神生产,也就是在空间生产的视阈中,既能看到"产品",也能看到"作品"。"我们从中看到了某些辩证关系的前景,即艺术品在某种意义上内在于产品;与此同时,产品也不会将所有创造性都压制成重复性的服

① [美]詹姆斯·纳雷摩尔:《黑色电影:历史、批评与风格》,徐展雄译,广西师范大学出版社2009年版,第221页。
② [法]亨利·勒菲弗:《空间与政治》(第二版),李春译,上海人民出版社2008年版,第38页。
③ [德]卡尔·马克思:《简明资本论》,曾令先、卞彬、金永编译,天地出版社2018年版,第158页。

务。"①当我们要将列斐伏尔的空间生产理论从政治经济学的领域迁移至电影理论的领域,首先要关注的便是这样一种辩证关系,即空间之物在一个总体的段落之中呈现出了何种具有创造性的,从而可以脱离物之生产的意义。这一"总体性"用列斐伏尔的话来说便是:"通过将形式、功能按照某种一体化概念而融为一体,从而掌握整个空间。"②

其次,我们注意到,列斐伏尔的空间生产与时间不可分割,所谓的空间生产便是被买卖的劳动时间、消费时间、娱乐时间等,它们"作为一个特殊的空间生产的一部分……时间与空间是不可分离的"③。电影的空间生产同样不能例外,它总归是一个时间的过程,否则无法与象征空间的符号、模拟空间的实物等一些无需时间便可以呈现和表达的事物区分开来。爱莲心在讨论时间与空间的关系时也指出,时间过程传达的丰富性需要通过空间才能达成,两者难以分割。他说:"空间是在同一时间中描述多样性存在之可能性的先验条件。由于在表明一个时间长度时同样需要空间,所以它被更基础性地规定为同一时间中描述多样性存在之可能性的先验条件。由于不能在自身内部提供出一种多样化的模式,时间呈现为一种不完整性。如果时间在自身内是可见的,它仍将是整体且同一的时间的一部分,因此,除非求助于空间的表现形式,时间不能在自身内呈现出某种不同。"④

最后,总体性规定了空间生产的本质是一种社会关系的生产,而非某个人独自进行的生产。个人无论作为生产者还是接受者,都不是这一生产的控制者,或者说,他们都是社会关系生产中的一种被动存在。尽管他们是一种可以决定生产关系的生产力,但这一"决定"并非"生产力"的主观行为。因此,空间生产的创造性是一种有待发现的创造性,发现者(阐释者)有时并不自觉,而是在创造和接受的双向互动过程中来达成这一目的。相对于"总体性"和"时间性"的原则来说,它也可以被称为"双向性"(拓扑性)原则。列斐伏尔指出:"在自然空间存在之处,甚至在社会空间存在之处,始终存在着一个从混沌到光明的运动过程——一个解谜的过程。事实上,这正是空间的存在得以确立的方式的重要组成部分。这种不断解码的活动既是

① [法]亨利·列斐伏尔:《空间的生产》,刘怀玉等译,商务印书馆2021年版,第116页。
② 同上书,第182页。
③ 同上书,第172页。
④ [美]爱莲心:《时间、空间与伦理学基础》,高永旺、李孟国译,江苏人民出版社2015年版,第56页。

客观的也是主观的——在这个方面,它的确真正超越了旧哲学对客观性和主观性的区分。"①电影空间生产除了在主客之间产生意义,也会在自然和社会、产品和作品之间产生意义。这些都可以被视作一种"解码"过程,只有当观众接受了、理解了,"意义"才成其为意义。如果观众没有感觉或拒绝,"意义"对他们来说便不存在,便仍是处于混沌的编码。因此,电影空间生产中意义的蕴涵是一个双向化的解码过程:电影施加于观众,观众也以自己的方式施加于电影,并在某种意义上(通过票房)迫使电影倾向于自己。由此可见,双向性原则是一种前提性的原则,没有这一原则,便没有影像的"意蕴"可言。

从上述三个方面我们可以知道,电影的空间生产在本质上并不是一种可控的机械化生产,而是一种在阐释中揭示其意蕴表达的批评性"生产"。或者也可以说,电影的空间生产是一种"自然"的社会生产形态,只有通过电影空间生产理论的揭示,才能够将其所具有的意义"呈现"。段义孚说:"如果不引入定义空间的物体和地方,那么讨论经验空间是不可能的。"②所以,不对具体电影空间生产所包含的意蕴(创造性)进行揭示,就只能是理论的空谈。下面我们试图从三个方面讨论电影空间生产的不同类型。

一、文化意蕴(文化空间生产)

我国电影《纺织姑娘》(2010,图7-7)讲述了一位纺织女工罹患白血病的故事。电影一开始便向观众展示了纺织厂噪音逼人的机器生产环境,女主人公因在车间吃饭而被罚扣了工资。随后,影片介绍了这位纺织女工的家庭:丈夫下岗卖鱼,儿子在读小学,课后母亲会带他去学钢琴,女主人公自己爱好唱歌,是工厂合唱队的一员,她在一次排练中晕倒,就医时发现了白血病。这是影片开头十多分钟的内容,看上去只是故事的开端和人物介绍,但影片呈现了我国改革开放初期城市中普通中国人的生活,他们一方面享受着改革带来的新生活(学钢琴、唱歌),另一方面又不得不忍受强体力劳动的付出和低收入的窘迫。仅从影片讲述的故事来看,女主人公的患病本是一个偶然事件,但影片通过不同空间的汇聚,包括模拟空间(工人与工业城市)和象征空间(女主人参加的合唱排练是在一个封闭的舞台框架内,象征

① [法]亨利·列斐伏尔:《空间的生产》,刘怀玉等译,商务印书馆2021年版,第270页。
② [美]段义孚:《空间与地方:经验的视角》,王志标译,中国人民大学出版社2017年版,第110页。

影视语言

图7-7 《纺织姑娘》海报

了女主人公放松的内心仍处在外部的压抑之中),让观众有可能意识到,那是一个类似于"资本原始积累"的年代,人处在机器、疾病和资本的多重压迫之下,"物"的生活晦暗压抑,"精神"的生活(唱歌)却顽强地在这些压抑中生存,从而将故事置于一个特定地域的、具有时代文化特征的氛围之中。于是,故事的展开便不再是一个日常生活中的偶然事件,而是携带了时代文化的积淀和沉重,使故事具有了一般同类白血病故事[如美国电影《爱情故事》(1970)、日本电影《在世界中心呼唤爱》(2004)]所不具有的地域性和历史性。这里并不是说那些有关白血病的电影不好,而是说它们都设置了相对单一的空间系统,没有留给观众可以伸展思维,也就是可以进行生产的空间。当然,别样的意义需要观众能够从不同的影像空间中感知和积累,并呼唤记忆中储存的知识,因为没有哪一个空间会将某种含义直白地表达出来。

对比表现相同时代的中国电影《都市里的村庄》(1982),可以看出空间生产与非生产之间的差异。影片讲述了造船厂工人的故事,影片开头展示了船厂工人的工作,以及一名劳动模范因将要去疗养而引起了工人们的议论,女主人公(劳模)对于自己是否应该去疗养感到非常犹豫,因为这会招惹嫉妒,使自己成为众矢之的。影片表现了改革开放之初,新时代要求的高效生产与计划经济时代经济上平均主义所导致的低效生产之间的矛盾,这一矛盾的具体表现便是劳模和普通工人的格格不入:劳模的高效有可能使计划生产的指标提高,因而招致工人们的激烈反对,甚至人身攻击。这本是一个非常好的表现社会矛盾的空间生产性话题,但影片并没有按照当时社会生活的复杂性来加以表现(影片中女主人公的原型应该是上海某纺织厂的劳模女工,因不堪精神压力而自杀,此事为当年轰动一时的新闻),而只是进

行了简单化处理。我们看到的造船厂干净整洁,构图上尽量保持了塔吊疏落有致的全景,所以全无压抑之感。工人们表现出对生活的积极态度,工作服上的污渍大多是装饰性的,并非日常的自然表达。即便是在表现市场经济已经进入人们的日常生活,工人家属在经营食品的加工,其环境也是干净敞亮,拍摄角度单一,形同舞台。这样一种"人为"的环境和"概念化"的人物将观众带入了一种相对纯粹的氛围中,使他们不再会从文化层面展开更为多元的思考,而只能按照影片设定的单一轨迹前行。因此,这部影片不论是在"总体性"还是在"双向性"上,都无法实现列斐伏尔意义上的空间生产。

相对而言,我国电影《春江水暖》(2019)经常使用对比的方法进行空间的生产,其中有一个片段描写了两代人对传统的不同感受。这个片段大致上可以划分为:

① 教师在小学英文课上告诉小学生有关中国传统"山水画"(富春山居图)的知识;

② 老二的儿子在船上翻看过去的老照片,看到了父母年轻时过生日的合影(老二是渔民,一家人因拆迁而不得不住到船上);

③ 老二和妻子特地赶去看老房被拆,妻子感慨"住了三十年,三天就拆完了";

④ 老二陪同亲家看儿子的婚房,尽管他对那些可以将人"关到死"的"鸽子笼"(公寓房)没有好感(影片前面交代),但还是愿意为儿子购置婚房;

⑤ 老二陪同妻子在一个简陋的小店中购买围巾,妻子问为什么要送她围巾,老二告诉她,今天是她的生日。

这个片段提供了五个彼此间缺少勾连的空间碎片,讲述了五个看似毫不相干的事件,但其实是有意地对比了传统与现代:开头小学生的英文课似乎便是一个"总体性"的概念,告诉大家"传统"尽在山水的自然之中;尽管现代的发展可以在三天拆完老房子,让人去住"鸽子笼",但那种生日拍张照、送条围巾的仪式还在,传统便不可能被驱逐殆尽。尽管这里看不出对于传统逝去的哀伤,但也可以从悲观的角度加以理解:传统仅存于人们心中,现实中已被抹除殆尽。当观众开始将传统与现代发展进行对比时,空间的生产便开始了。在该影片的另一个片段中,先是展示顾喜与男友江一在富春江边的大樟树(有300年的历史)下演习结婚仪式,然后交代了顾喜与闺蜜的谈话,这位闺蜜已有身孕,她是一位事业上的成功人士,承包了当地的文化建筑工程项目,她带顾喜去看"重构山水的中国",也就是人工打造的水榭

楼台和亭阁等。当顾喜对闺蜜的自强自立表示羡慕时,闺蜜却说:"虽然说是摆脱了家里,但是公司这边也是被牵绊住,吊着了。这么多年下来,其实慢慢地也觉得没有那么快乐,静下心来想想,也不知道,说不上来,总觉得哪里没对。"这两场戏的环境形成了强烈的对比,富春江的山水空间和雕琢局促的庭院意在言说传统与现代的差异,即自然环境与人造景观的不同,尽管顾喜的闺蜜在现代社会中表现出了挣钱的能力和如鱼得水般的自信,但她在这样一种金钱造就的"景观社会"中似乎也感觉到了某种不适,用她自己的话来说就是"哪里没对"。这已然是在引领观众进入对比化的空间生产了。

在奥斯卡获奖影片《1917》(2019)中,一名传达停止进攻命令的英国士兵,历尽艰辛终于摆脱了德军的追杀,顺着一条满是尸体的小河漂流,终于找到了英军部队。这支军队即将投入进攻,正在树林中休息,一名士兵为大家唱起了古老的英格兰民谣。这个片段表达了影片反战的文化主题,漂浮在河中的士兵尸体象征了战争的残酷,民谣则表现了士兵们对家乡和父母的思念,当观众能够在意识中将这两个不同的空间连贯起来并加以比较时,影片的反战主题便呼之欲出了。

文化空间的生产揭示的是作品的文化意义,带有一定的抽象性,往往与故事中的事件没有直接的因果关系,所以只有在观众能够理解文化所具有的标识性时,才能充分地理解该作品的意义。广义的文化空间可以包括更多方面的内容,如列斐伏尔曾提到的"政治空间""意识形态空间"等,这里只能点到为止,无法涵盖所有的文化空间生产。

二、人物意蕴(人物空间生产)

顾名思义,人物的空间生产就是通过空间组合来对人物进行深层次的揭示。下面通过分析电影《小武》(1998,图7-8)中的片段来进行说明。

镜头1:
小武站在街上,从一辆经过的水果车上拿了一个苹果。水果车返回,小武将苹果还给老板,老板没接,小武离开。
画外音:正在播放的警匪片;爱情歌曲的声音:"在每一天,我在彷徨,每日每夜我在流浪……"

第七章 空 间

镜头2：
小武的朋友与他开玩笑，拿走了他的苹果，小武与之翻脸，怒目相对，被朋友骂"变态"。
画外音：上一镜头的爱情歌曲延续。歌曲停，转为自然音效。

镜头3、4、5：
小武在楼上看着街上走过的一对情侣。
画外音：温馨的爱情电影旁白。

镜头6：
一个超过180度的摇镜头，许多人在看KTV。
声源音乐："我的思念，是不可触摸的网……"

镜头7、8、9：
小武挤进人群看唱歌。画面显示这是一家花圈店（象征：死亡的爱情）。
声源音乐：延续上一镜头的爱情歌曲。

图7-8 电影《小武》中的人物意蕴

在这个片段的九个镜头中，主人公的行为仅是一个无聊小混混对于日常时间的无聊消磨，小武并没有通过语言或文字来表达自己的感受和心情，只是无所事事地闲逛和东张西望，很符合他作为小偷的身份。但是观众可

以从人物的行为中发现,其实在这个小混混的内心深处,也有常人般对于爱情和被理解的渴望。尽管他只是一个社会的"败类",而且导演已经象征化地表达了爱情于他而言只是一种与"死亡"如影随形的东西,可望而不可即,他能拥有的只是孤独。这组镜头的意义在于揭示了一个"坏人"也拥有的"常人"一面,人物空间生产的意义正体现于通过对各种空间形式的组织,启动观众的"逆向"思维,从而完成对人物深层的、丰富性的揭示。

韩国电影《燃烧》(2018)中有一个名为沈海美的女生,她看上去是一个在大都市混世界的"卡奴女"(用银行信用卡超前消费,被追债时便消失不见的年轻女性),但她又跑到非洲去体验布须曼人的生活。据说,布须曼有所谓的"大饥饿者",与一般生理上饥饿的"小饥饿者"不同,"大饥饿者"寻找的是生活意义。从非洲回到韩国之后,她向人展示她学会的一种象征着"从小饥饿者变成大饥饿者"的非洲民间舞蹈,但她同时也迷上了与她不属同一阶层、开保时捷的本哥,这让爱着她的发小李钟秀十分困惑。影片中有一个片段,海美在吸食大麻之后,脱掉了衣服,在本和李钟秀的面前跳舞,这看似一种赤裸欲望的宣泄,甚至带有色诱的意味,但她在黄昏晚霞中跳着"从小饥饿者变成大饥饿者"的舞蹈,又何尝不是一种对自己生命意义的叩问?海美曾为非洲草原上绚丽的晚霞潸然泪下,所以这里的晚霞也有一种她即将堕入黑暗的凄美象征,海美在不久之后便失踪了(影片暗示她被本哥杀害),这也可以视为作者思考社会分层对于底层不公的一种隐喻。在影片中,海美这个人物的象征意义大于其自身作为"人物"的意义,其象征性的揭示则是在空间生产的过程中才得以完成,或者也可以说,海美这个人物的空间生产包含了象征。

与之对立的是非空间生产性的人物,最广为人知的原型便是"英雄"。英雄不是人们日常生活中产生的人物,而是人们在想象中赋予了其超人能量和尊贵身份的结果,所以或多或少地具有了"神"的意味。按照坎贝尔的说法,"英雄从日常生活的世界出发,冒着种种危险,进入超自然的神奇领域。他在那里获得奇幻的力量并赢得决定性的胜利。然后,英雄从神秘的历险地带着能为同胞造福的力量回来"[①]。显而易见,如果这类人物被赋予了想象的、神话的成分,那么他(她)便不可能在总体上具有复杂性,复杂性只能在人物的外部生成,使观者不能完全地理解和掌控,或者在理解和掌控

① [美]约瑟夫·坎贝尔:《千面英雄》,朱侃如译,金城出版社2012年版,第20页。

时感到困难,这样才能使人"感到"复杂,复杂不能人为制造。当然,某些作者可以制作一部情节极其错综复杂,让观众感到困难和复杂的影片,如《盗梦空间》(2010)中陷入层层叠套梦境的主人公,《恐怖游轮》中想要活命但又逃不出循环的女主人公等。但这样的复杂只是一种人为纠葛而成、并无现实因果背景的意指,离开现实,它便没有可能形成一种列斐伏尔所说的"整体性",因为"整体"包含物质的生产力和精神的生产关系,如果只有精神生产的一面,那么无论这个事物如何复杂,也只能是一种假定的游戏。所以,英雄或多或少也都含有游戏的意味。在一般的西部片,特别是早期的西部片中,那些背负着道德使命、纵马飞驰、枪法如神的西部英雄,确实能让观众感到兴奋,但他们身上不具备空间关系的复杂性,也就是不可能让观众从他们身上联想到更多的社会现实问题,从而建构一种内外交织的空间关系,生产那些并非影片直接呈现的意蕴。

当然,也不是说所有的西部片主人公都是神话的英雄,巴赞在讨论第二次世界大战之后的西部片时,将《正午》(1952)和《原野奇侠》(1953)称为"超西部片"。其主要理由是,两部影片中的主人公代表了战后西部英雄向非英雄的转变,这些英雄如同过去一样,能够纵马飞驰、弹无虚发,但他们在影片中却不再受到人们的赞美和追捧,反而遭受了鄙视和讥讽,从而导致了一种英雄悖论——英雄还是英雄,但其生活的环境却不再是理想化的空间,而是具有了现实的意味。这表现出了20世纪50年代二战后西方存在主义时代的到来,在影片中的投射便是剧中芸芸众生把顾及自身的安危放在第一,而对社会性的事物,也就是一般所谓的英雄事迹的指向,漠不关心。影像空间的模拟不仅推进了除暴安良的故事,也在表层之下汇聚了时代的现实意义和价值评说。巴赞说:"超西部片几乎总是理念性的,至少因为它要求观众在欣赏影片时费心思索。"①这便是人物的空间生产留下的并非单一意指的痕迹。

空间的人物生产需要观众思维的"逆向"投入,即沿着与事件发展不同的方向进行思考,这样才能揭示出新的意义。这里所谓的"逆向",并不与叙事的过程矛盾冲突,而是在叙事过程中逐渐生成,是一种"双向"互动构成的辩证,即一般所谓的"拓扑式"关系。

① [法]安德烈·巴赞:《电影是什么?》,崔君衍译,中国电影出版社1987年版,第250页。

三、情感意蕴（情感空间生产）

　　情感生产与人物生产的不同之处在于，它不在意人物的塑造，而是强调情感具有的意义。美国电影《无依之地》(2020)讲述了一位中年妇女，她在丈夫死后独自驾车流浪，以打零工为生，并喜欢上了这样无拘无束的生活。当一位男士向她吐露爱意，她对这位男士也颇为中意时，她发现自己必须在流浪和定居之间作出抉择，于是她放弃了爱情，选择了流浪。影片展现了她离开男友之后独自驾车到海边，听凭海浪和狂风的吹打。此时的影像始终把人物与环境放在一起，不是那种直接表现情感的人物近景特写，而是借景抒情（比喻象征），此前室内空间的温馨和睦与自然空间的粗暴狂野形成了鲜明的对比。这里着重表达的不是人物的抉择，因为在她离开之后便已经完成选择，而是人物在抉择过程中甚至是抉择之后情感所受到的巨大冲击。这种情感并不会因为坚持了信念而得到平复，反而是信念加剧了情感的痛苦。情感生产的意义即在于伸张人类是情感的动物，并不会因为理性的抉择而避免痛苦，从而在一个更高的层面上理解人之所以为人。郭小橹在回忆个人经历时说："还有因为不安分所以毁灭了很多很好的感情关系，这些都是你为了自由生活方式所付出的代价。你能承受那些痛苦，你能经过那种残酷，你就获得了自由感……"①她的说法可被视作一个现实版的例证。影像空间的情感生产除了对于人物情感的描写之外，也给观众提出了有关"逆向"思考的问题——在感性和理性之间，应该如何进行抉择？影片并没有给出答案，因为意志的自由也必然伴随着生活的艰辛和无尽的孤独，这并不是每个人都想要面对和能够承受的。

　　情感的空间生产与情感的表达并不是一回事，其关键在于银幕上的情感能否引导出观众的某种反思。我国电影《枯木逢春》(1961)呈现了一种对于政治领袖情感的空间组织和生产，涉及诸多电影语言在空间形式方面的创新。其中，叠套式的组合并列蒙太奇以影像的方式表达出了一种节奏韵律的歌唱性，在电影史上堪称罕见。在镜头的使用上，该片有类似于《无依之地》的表达，即将许多表现环境气氛的空镜头与人物情感的表达杂糅，取其比喻象征之意。两片的不同之处在于，《枯木逢春》大量使用了人物的特写和近景，以高密度的情感表达给观众以强烈的冲击。一般来说，通过演

① 郭小橹：《我心中的石头镇》，上海文艺出版社2003年版，第197页。

第七章 空　　间

员表演传递出来的情感是最容易打动观众的,但"物极必反",过于直白且"用力过猛",会导致"过犹不及"的后果,其内含的意蕴反而寡淡了。情感空间的组织和生产是电影中常用的手段,但并不是所有的生产都能具有意蕴或都是列斐伏尔意义上的空间生产。如果观众在情感的段落只能感受情感的冲击和宣泄,而不能感受到某种别样意义的存在,那它就仍只是一种"物"或"产品"(而非作品)的生产,其空间也只能是某种形式的模拟或象征。

人物的近景、特写是一种影像表现的方法,在叙事的过程中并不具有固定的效果。同样是表现情感的空间生产,韩国电影《老男孩》(2003,图7-9)也使用了这些最为常规的手法来表达情感,但它却产生了空间生产的效果,表达出了更为深层的意蕴。因此我们并不能把意蕴的有无与固定的镜头画面表达联系在一起。影片的男主人公之一李佑真,说他是"十恶不赦"亦不为过,他因为自己学生时代姐弟恋的乱伦关系,疯狂地报复当年发现这一事实的吴大秀。他不仅非法关押了吴大秀本人,还刻意制造了吴大秀与其女儿的乱伦关系,使吴大秀陷入生无可恋的痛苦之中。然而,在做完这一切之后,李

图7-9　《老男孩》的海报

佑真达成了他所有的目标,让仇人也尝到了自己曾经的痛苦,但他还是无法对姐姐当年的自杀释怀,于是吞枪自尽。在李佑真自杀前有一段闪回,他在水库大坝上死死拉住姐姐的手,不让其坠落,姐姐非常坦然地面对自己与弟弟的恋情,李佑真则泪流满面,满心的恐惧与不舍。对于李佑真这个人物,影片中表现出的仅是他冷漠和玩世不恭的一面,但在闪回的这场戏中,姐弟俩生离死别的正反打将少年李佑真对姐姐的真挚感情凸显在观众的感知之中。同样是高密度的情感传达,这里却迫使观众对比自己感觉中李佑真这个人物在不同时态的不同表现,进而重新理解这个人物,校准对他的印象,

并反思自己对整个事件的看法。观众此时脑海中浮现的问题是:姐弟两人乱伦的情感是真实的情感吗?如果是,它是否也应该得到尊重呢?也许在一般的观众心里,这样的问题早已被自动屏蔽,因为乱伦作为一种"禁忌"的意识形态是被绝对禁止的,这是一种不需要思考便可达成的行动。影片通过人物情感的宣泄戳破了这一层禁忌,将其暴露在观众面前。于是观众不得不面对,不得不反思有关乱伦情感的问题。有关乱伦禁忌,在社会理论的层面已经有许多讨论,但这些讨论一般不会达至大众的层面。德里达曾指出,"乱伦禁忌"是"把生物学上的家庭变成了制度化的社会"①。福柯说:"在我们当今社会中,家庭是性经验最活跃的中心,而且,正是性经验的各种要求维持和延长了家庭的存在,因此,乱伦出于完全不同的原因,以完全不同的方式占据了中心地位。它作为被人萦怀和呼唤的对象、可怕的隐秘和必不可少的关节,不断地被人需要和拒绝。"②拉康也曾说:"原始法律是这样的法律,它在调节婚姻纽带时,把文化王国叠加到了一味沉溺于交配法则的自然王国之上。禁止乱伦只是它的主体性枢轴。"③由此我们可以知道,对乱伦进行反思并非禁忌,它与每一个生活在社会和家庭中的人息息相关。通过影像调动观众产生这样一种反思,便是列斐伏尔所谓的"双向性",继而体现出了某种意义上的整体性——因为我们不得不从社会伦理的角度考虑问题,而不能仅将影片中的故事当成想象的游戏或纯属偶然的故事。

张艺谋的电影《归来》(2014)表达了一种与社会政治相关的情感生产。故事讲述了男主人公陆焉识在"文革"之后平反,从劳改农场回到家的他发现妻子冯婉瑜失忆,不再认识自己了,只记得要去车站接他。深爱妻子的陆焉识寻找原因,发现是"文革"期间单位的工宣队队长强奸了她,导致她精神错乱并失去记忆。故事虽然简单,但观众如果能够将"文革"期间社会阶级关系的极端异化与普通人的人际情感联系起来,便能够发现,影片中被强奸的不仅是女主人公,还有强权对人性的凌辱,对情感的践踏。悲剧的空间生产往往需要某种社会关系的裂变作为其再生产的基础。

以上讨论的文化、人物、情感三种不同的电影空间意蕴(空间生产)方式,均遵循了有关"总体性""时间性"和"双向性"的原则。尽管在理论上我

① [法]雅克·德里达:《论文字学》,汪堂家译,上海译文出版社2005年版,第387页。
② [法]米歇尔·福柯:《性经验史》(增订版),佘碧平译,上海人民出版社2002年版,第81页。
③ 转引自[法]弗朗索瓦·多斯:《从结构到解构:法国20世纪思想主潮》(上卷),季广茂译,中央编译出版社2004年版,第144页。

们可以将这三个原则拆解并进行讨论,但在具体的影像段落中,三个原则其实是同在而无法被拆分的。电影的空间生产是电影作品最为精彩的部分,它的存在不仅表现了影片创作者对于作品艺术价值和意义的不懈追求,也表现出观众与作品的积极互动,即列斐伏尔所谓的"再生产藏在生产-消费之中,而不是藏在生产-消费之下"①。此处讨论的空间生产的三种样式,尽管只是空间生产的大致轮廓,但涵盖空间模拟带来的沉浸和空间象征带来的抽象思维,以及在两者之上建构新的阐释视阈,重构影像艺术与社会生活之间生动的互动关系。

第五节 反讽的空间生产

严格来说,反讽的空间也可以包含在意蕴的空间生产之中,因为它们都具有"总体性""时间性"和"双向性"(拓扑性)的特征,只是两者在表现形式上有较大的不同。意蕴的空间生产尽管要超越故事所设定的情境,但在形式表现上并不出现对假定故事环境的破坏。换句话说,观众是在欣赏故事的同时,逐渐"悟"出他们对电影语境的超越。对于反讽的空间生产来说,则会在一定程度上"破坏"影片已经设定好的语境,有点像禅宗的"棒喝",借助外来的恫吓和刺激来达到对事理的"顿悟"。当然,反讽不是"恫吓",而是"惊喜",或者说得更准确一些,是带有某种喜剧色彩的"震慑"。相对于意蕴的空间生产来说,反讽对于观众具有某种突然性、意外性和嘲讽性。

喜剧可以反讽,但反讽不是喜剧,反讽是一种想笑又笑不出来的感受。人们之所以笑不出来,是因为反讽给他们提供的是太过现实的现实。黑格尔说:"实体性的真正的现实在喜剧世界里已经消失掉了。"②也就是喜剧与现实无涉。因此,当现实真正出现的时候,人们便笑不出来了。克尔凯郭尔说:"反讽作为被掌握的环节正是通过学习使现实现实化、通过轻重适宜地强调现实而展示其真谛的。但这绝不是说,它将像圣西门主义者那样神化现实,或者否认每个人心中都有、或至少应该有一种对更高的和更完满的事

① [法]亨利·列斐伏尔:《日常生活批判》(第三卷),叶齐茂、倪晓晖译,社会科学文献出版社2018年版,第567页。
② [德]黑格尔:《美学》(第三卷·下册),朱光潜译,商务印书馆1981年版,第294页。

物的向往。然而,这种向往不能侵蚀现实,与此相反,生活的内容应该成为更高现实中的一个真正的、具有重大意义的环节,而灵魂所渴求的是这种更高现实的丰足。现实由此而获得其有效性。现实不是一个炼狱,因为精炼灵魂的方式不是让它赤裸裸地跑出生活之外。"①这里所说的现实,是一种超脱于概念的现实,是生活的现实,就像给一幅山水画泼上一盆物理性质的水。电影中任何一种对于现实的表达都包含不同的时间层面,既有"社会的'客观'反映层面",也有"自觉的寓言层面"②。这也就是詹姆斯所说的:"无论是在文本中还是在真实世界里,存在的东西并非总有意义(因此,它常常是我们所说的偶然);在这个世界上,有意义的东西并非总是某种存在,乌托邦或非异化的关系就是如此。如果这两种情形交相重合,达到无法分开它们或不想区分它们的程度时,我们便会发现我们现在所称的本体论现实主义。"③既然存在意义和安放意义分属于两个层面,那么反讽所做的就是故意把两个不同层面的事物安放在一起,于是便会产生一种现实主义的"喜感"。就像克尔凯郭尔说我们存在于现实中,就如同赤裸的小天使(灵魂)被按在洗澡盆(生活)中不许乱跑那样。

　　反讽与现实相关,反讽的目标是对现实进行犀利的针砭,朗西埃称其为"批判艺术"。"批判艺术的困难并不在于它必须去协调艺术与政治之间的关系,而是在于它要去协调两种不同的美学之间的关系,由于它们都属于美学体制的逻辑,因而它们彼此相互独立地存在着。批判艺术必须协调位于将艺术推向'生活'的美学,同与之相反的将审美的感受从其他感觉经验中独立出来的美学之间的关系。它必须借助某种关联,这种关联从艺术及其他领域之间的晦暗不明的地带中培养出政治上的识别度。从艺术作品中,它必须要借助其可感的异质性,这种异质性培育出拒斥政治力量。"④毫无疑问,影像的反讽空间生产也继承了这样一种批判性,它往往是在影像建构的空间过程中呈现出"断裂"(用朗西埃的话来说是"异质性"),也就是通过技巧和手段,使观众在欣赏影像时,突然感受到另一个异质化空间的存在

① [丹麦]索伦·奥碧·克尔凯郭尔:《论反讽概念:以苏格拉底为主线》,汤晨溪译,中国社会科学出版社2005年版,第285页。
② [美]安敏成:《现实主义的限制:革命时代的中国小说》,姜涛译,江苏人民出版社2011年版,第7页。
③ [美]弗雷德里克·詹姆逊:《现实主义的二律背反》,王逢振、高海青、王丽亚译,中国人民大学出版社2020年版,第218页。
④ [法]雅克·朗西埃:《美学中的不满》,蓝江、李三达译,南京大学出版社2019年版,第50页。

第七章 空　间

（异质空间影像在影片中存在与否并不重要），从而理解反讽影像空间所表达的含义。下面，我们从三个方面来讨论电影反讽空间的建构。

一、政治观念的反讽

这里所说的"政治"是指广义的政治，包括所有的社会观念。由于反讽是一种批判艺术，所以将现行政治作为批判对象的反讽在电影中是较为常见的。比如法国电影《长别离》（1961，图7-10）讲述了在二战刚结束之后的巴黎，咖啡店的女老板特蕾斯苦等着自己被德国纳粹抓走的丈夫回来。一日，她发现了一个捡垃圾的流浪汉很像自己的丈夫，与之攀谈，才知道他是一个失忆症患者，已经完全记不起自己的亲人和战前的生活了。尽管如此，特蕾斯还是坚信他就是自己的丈夫，并邀请他来家里做客。但是，流浪汉无论如何都无法回忆起自己的过去。当他要离开

图7-10 《长别离》的海报

的时候，特蕾斯在他身后用自己丈夫的名字呼唤："阿贝尔·朗格卢瓦。"流浪汉似乎受到了惊吓，急于逃开，于是她的邻居们也帮着一起呼喊，此时流浪汉突然站住了，下意识地慢慢举起了双手。这个"投降"的动作惊呆了在场的所有人。当流浪汉意识到自己举手的动作时，便赶快放下手逃开了。至于这个流浪汉究竟是不是阿贝尔·朗格卢瓦，影片没有交代。但是，流浪汉举手投降这一看似滑稽、不合时宜的动作，却把时空突然带到了二战时纳粹恐怖统治下的法国。人们无从得知流浪汉是如何从纳粹手中逃脱的，但他的生命显然遭受过致命的威胁，而且这一威胁与"阿贝尔·朗格卢瓦"这个名字紧紧相联，并导致了男主人公下意识地清除了自己头脑中的这段恐怖记忆（失忆）。"举手投降"是这部影片的神来之笔，它在影片呈现的战后巴黎语境中造就了一个裂隙，将观众引领到另一个与纳粹屠杀无辜人民相

关的政治语境中。由于影片并没有展示二战纳粹占领法国时期的相关画面和具体故事,所以这一话题可以成为故事外部与现实的锚着点。从路易·马勒表现法奸的影片《拉孔布·吕西安》(1974)来看,有关纳粹占领时期侵略者与原国民的关系始终是法国人关注的现实话题。

如果说《长别离》是把现在时的时空"折断"了,那么德国电影《再见,列宁》(2003)则是通过把不同时空进行人为的折叠和反转,让观众意识到异质化时空的存在。影片的故事发生在德意志民主共和国(东德),男主人公阿历克斯的母亲是社会主义共和国的积极拥护者,多次上电视,并受到领导人的接见。一次,她突然摔倒在大街上,失去了意识,八个月后才逐渐醒来。医生嘱咐阿历克斯千万不能再让她受到刺激,否则会有生命危险。然而,在这八个月中,柏林墙被拆毁,两德统一,社会主义的东德已经不复存在。为了不让母亲受到刺激,阿历克斯把她的房间布置成了八个月前的模样,并和朋友一起录制了"东德新闻",将其作为电视节目放给母亲看。母亲在子女的照顾下身体逐渐恢复,一天,她终于能够下床行走了。这对阿历克斯来说是个灾难,因为母亲的视野已经不止于房间,而是能够看到窗外的世界了。阿历克斯于是把街上行驶的各种品牌的汽车(过去东德的街上几乎都是千篇一律的汽车)说成是联邦德国(西德)遭受经济危机,人们大规模失业,纷纷跑到东德避难,并配合自己制作的电视新闻,使母亲信以为真,认为应该尽力帮助逃来的"难民"。在此,观众看到的是两个时空:一个是已经不复存在的、社会主义的、亚历克斯为母亲准备的;一个是真实的、资本主义的、现实存在的。冷战时期与西方对垒的社会主义阵营,在影片中变成了一个仅存在于母亲头脑中的观念,一个通过游戏维持的幻影景观。这里的反讽是显而易见的,当母亲站起来的时候,她的世界即面临颠覆和反转,为了保护她的生命,现实的世界必须有一个合理的解释。对于一般人来说,颠倒黑白,把假的当成真的,把真的说成假的,可能就是普通的喜剧,但对于曾经生活在社会主义国家的人来说,这样的滑稽场景恐怕很难让他们笑得出来,因为信仰的崩塌对于任何人来说,都不会是好笑的事情。更不用说,资本主义除了带来金钱和更为舒适的生活,也带来了残酷的剥削和压迫。虽然这些内容没有在这部德国制作的影片中出现,但并不意味着它们不会在昔日东德观众的心中浮现。

在张律拍摄的电影《庆州》(2014)中,有两位上了年纪的日本女性游客在韩国庆州的一个茶室看到了影片的男主人公崔贤(在北京大学工作的韩

国教授,因吊唁亡友回到韩国),误将其当成韩国的电影明星,希望与他合影。她们在合影后刚离开又返了回来,并对懂日语的韩国女服务员说:"我想跟你们韩国人说抱歉,请务必原谅我们以前犯下的错误。"服务员将这句话翻译给崔贤听后,他回答说:"我很喜欢纳豆。"服务员不知道应该怎样翻译,只能随口编造:"虽然不能忘了以前的疼痛,但我们一起变得越来越好才是最重要的。"日本游客满意地道谢离开了。这里的对话看似搞笑而突兀,完全不合常理。类似的表达也出现在影片的后半部分,崔贤在与一位韩国教授的对话中表示自己的学术研究"就像屎一样",对方认为受到了羞辱,从而勃然大怒。这便让人联想起了禅宗的公案故事,因为其中经常有这种文不对题的对答。铃木大拙说:"由于禅特别重视亲身经验的事实,故而才有云门'干屎橛',赵州'柏树子',洞山'麻三斤'这一类的公案,因为这里所说的都是每一个人的生活中常见的东西,与'一切皆空''不生不灭''超于因果'或'大千世界在于一微尘中'等等的印度说法相较,中国人的说法是多么亲切啊!"①显然,影片中的日本游客只是因为撞见了属于媒体人的演员,才想起需要补充意识形态的话语,既非经验,亦不由衷。韩国教授的愤怒也是因为放不下对所谓的学术研究和意识形态(他们讨论的话题与朝鲜政权有关)的执念。影片的反讽让我们看到了日常生活中还有一种摆脱意识形态的可能。

时空在影片故事中的变形、断裂,使观众有可能从裂隙中一窥现实的真面目。从故事走向现实,便形成了令人哭笑不得的反讽。按照列斐伏尔的说法:"没有哪里的对抗比与完整空间与破裂空间有关的对抗更直接。"②

二、情感的反讽

一般来说,诉诸观念的反讽较多,诉诸情感的反讽似乎并不多见,但以那种突如其来的变故去激发一种让人啼笑皆非的情感的例子,还是可以找到的。在卓别林的影片《城市之光》(1931)的结尾,流浪汉被释放出狱,他因为"抢劫"富商的1000美元被判了刑。事实上,那笔钱是富商送给他的,因为他曾从河中救了富商一命。但这位富商仅在酒醉的时候认识流浪汉,清醒的时候则对他毫无印象。一天,富商醉酒后带着流浪汉回家,并给了他

① [日]铃木大拙:《开悟之旅》,徐进夫译,海南出版社2017年版,第69页。
② [法]亨利·列斐伏尔:《空间的生产》,刘怀玉等译,商务印书馆2021年版,第527页。

1000美元。当时恰逢盗贼入室行窃，富商被打晕，于是流浪汉报了警，等警察赶来时，盗贼已经逃走，富商醒来后拒绝承认认识流浪汉，流浪汉百口莫辩，只能逃跑，因为他要把钱给一位盲目的贫苦卖花女。那位街边卖花女曾误把流浪汉当成百万富翁，流浪汉也将错就错，两人相爱。出狱后的流浪汉在大街上溜达，突然发现了一家花店，花店的老板正是卖花女。原来，卖花女已经用那笔钱治好了眼睛并改善了生活。她看到流浪汉目不转睛地看着自己，不觉好笑，于是拿了一枚小钱赏给流浪汉，当无意中触碰到流浪汉时，她突然意识到，面前衣衫褴褛的流浪汉，竟是她日思夜想的那位"百万富翁"。影片至此结束，两人相认的段落是影片情感生产的高潮，但白马王子找到灰姑娘的故事却突然地被颠倒了：灰姑娘不再是灰头土脸，而是娇艳美丽；白马王子却变成了街头的流浪汉。那么，灰姑娘故事的美满结局还会再次上演吗？这既是情感上突如其来的反转，也是社会阶级关系法则的颠倒，人们被流浪汉的善良感动，也为他的未来担忧。毕竟，在现实社会中，跨越阶级的爱情是很难实现的，但凡有越雷池者，无不以悲剧结束。反讽的桥段在这部影片中激发的是一种让人欲笑不能的惆怅。

在意大利电影《美丽人生》(1997)中，一家三口被抓到纳粹集中营，为了使儿子不受惊吓，父亲告诉他面前发生的一切不过是一场游戏，坚持到最后的赢家将获得一辆坦克作为奖励，所有人都在为竞争奖品而努力扮演好自己的角色。一天，父亲发现集中营的情况反常，纳粹开始烧毁文件，并转运走所有的囚犯进行屠杀。他意识到这是纳粹末日来临的最后疯狂，无论如何不能坐以待毙，于是把儿子藏在一栋建筑外面的铁柜子里。铁柜子上有一个开口，可以看见外面，他告诉儿子，所有人都在找他，只要不被找到，他就能在游戏中获胜，而父亲自己则准备只身引开那些寻找他的德国士兵。他对儿子说："听着，即使我很久才回来，你也不要动，不要出来，直到一点声音、一个人都没有的时候。安全至上。"父亲离开后，他在准备集合上车的女囚中寻找自己的妻子，并把纳粹将要大屠杀的信息透露给众囚犯，告诉她们要跳车逃走。他不幸被狱卒发现，德国士兵准备将其带到幽暗的角落里执行枪决。在路过那个铁柜子的时候，父亲知道儿子在看着自己，于是做出滑稽的昂首阔步行走的动作，让儿子觉得游戏仍在进行。相信观众看到这里是很难被父亲的滑稽动作逗笑的，因为死神已经近在咫尺，此处只有父亲的舐犊之情让人动容。

上述两个案例中都有突如其来插入的反讽，但这样的反讽之所以能够

奏效,与影片的总体设计不无关系,因为没有叙事过程中的铺垫,反讽的效果是不可能出现的。《城市之光》中的"灰姑娘"假设,《美丽人生》中"游戏"的假设,都是为了反讽情感生产最后能够撕破影片的假设情景指向现实的"预设",都是为了让故事时空产生断裂而裸露现实的伏笔,这就是空间生产的总体性。不过,由情感而生的"现实性",或者说由"现实"而生的情感,与前文提到的观念生产有所不同:观念生产的现实是赤裸裸的现实,情感生产的现实却是含有伦理意向的现实,两者在"现实"的两端(客观、寓言)各有取向。

三、虚无(荒诞)的反讽

按照字典的说法,荒诞是用来形容"极不真实,极不近情理"的事物的,那么反讽为什么会与荒诞产生关联呢? 这是因为反讽的空间生产总要指向生活的现实,但电影制作本身也是现实的一环,电影制作者也是社会中的凡人,所以现实对于他们来说也会有残忍、无理、超乎常情之处。因此,电影的反讽在表现这些事物时,不可以、不能或不愿指向现实,于是便指向虚无,这便呈现为荒诞。从某种意义来说,虚无也是现实的一种,只不过是一种不能被目睹的现实,一种"出清了"现实的现实。这就如同一面无镜像的镜子,空空如也,除了自身别无他物。但是,当你试图向着镜子窥视时,总能看到有些无以言表的东西反映其中。列斐伏尔在讨论空间生产时非常喜欢使用有关镜子的比喻,他说:"当镜子是'真实的',正像在实体领域总是出现的情况一样,镜子里的空间就是想象的——而(参见刘易斯·卡罗尔)想象的焦点是'自我'。"①当虚无成为真实时,你在那里看到的其实是你自己,你的尴尬、你的难堪、你的惨不忍睹,或者我们也可以说,在虚无之处,"自己"变成了被审视的客体。

美国电影《坏种》(1956)讲述了一个在今天看起来有些匪夷所思的故事。女主人公罗达是个小学低年级的女生,为了抢夺一枚写字的奖章,她将获得奖章的小男孩打落水中溺亡。罗达的母亲是一位军官的妻子,她一直认为自己的女儿在这一事件中是无辜的,直到她在家里发现了那枚奖章。通过追问,母亲知道了一切,并联想到过去一位邻居老人的死亡。女儿承认,她为了得到老人答应在死后送给她的水晶球,制造了那起让老人死亡的

① [法]亨利·列斐伏尔:《空间的生产》,刘怀玉等译,商务印书馆2021年版,第268页。

事故。母亲无法理解一个8岁女孩为何会有如此邪恶的念头和行为,她甚至怀疑是自己的基因不好影响到了后代(这也是影片片名《坏种》的由来)。罗达害怕她加害男孩的行为败露,又对管理住所的男工人(他发现女孩在烧毁证据)下手,将其烧死了。母亲既无法容忍女儿的恶行,又不愿让自己的孩子面对社会的公愤,于是给女儿服下了致死剂量的安眠药,自己也吞枪自杀。结果邻居听到了枪声,将两人送进医院,母亲被救活,罗达也无恙。趁着父母无暇顾及,罗达在雨天独自跑到湖边打捞被母亲扔掉的奖章,结果被雷电击中。显然,影片的制作者自己都不知道应该用什么样的方法来"处理"这样一个邪恶的8岁女孩,只能让上帝出面来解决问题,确实具有强烈的讽刺意味。尽管影片并没有给观众一个确切的答案,而是利用上帝之手将问题推向了虚无,但观众却可以由此联想到二战之后西方社会出现的传统观念的动摇和更迭。真正引发社会性革命的时间要到20世纪60年代,但在50年代的美国,两代人之间观念的冲突已然激烈。美国社会观念趋向保守,有人在20世纪50年代的著作中指出:"人的身份不是由政治因素决定的,人也不再是存在主义的生物;人的身份是心理学和生物学的,而且在出生时就已经决定好了。如果我们不小心,意识形态的终结就意味着人性的终结。"①且先不论这样的说法正确与否,用它来解释《坏种》却是十分贴切,它给我们指出了《坏种》虚无主义结局在那个时代的现实缘由。

我国电影《钢的琴》(2010,图7-11)也是一部荒诞电影,讲述了我国20世纪90年代的北方,中年下岗的钢铁厂工人陈桂林,因为妻子小菊恋上了有钱人而面临离

图7-11 《钢的琴》的海报

① [英]彼得·沃森:《20世纪思想史》(下),朱进东、陆月宏、胡发贵译,上海译文出版社2008年版,第521页。

婚,他们本来就没有什么财产,所以也没有经济纷争,只是两人都想要女儿小元的抚养权。彼时正值借用小学钢琴练琴的事情被阻止,热爱弹钢琴的小元便说谁有钢琴就跟谁。陈桂林马上设法四处借钱,想给女儿买一架钢琴,但他的朋友都是下岗工人,没有钱借给他,个别有钱的朋友也出于各种原因拿不出钱来。于是,被逼无奈的陈桂林叫了一伙下岗的朋友,打算去偷小学里的钢琴,结果琴没偷成,人却被抓进了派出所,好在小学没有追究,只要求他们将琴放回原处。走投无路的陈桂林突发奇想,要自己做一架钢琴,他请了工程师画图纸,联系了厂里各个工种的下岗工人,准备把那架由几千个零件组成的钢琴做出来。影片在此处表现了这样一场戏,参加做钢琴的工人们在卡拉 OK 聚齐,陈桂林唱着电影《冰山上的来客》中怀念牺牲战友的插曲,其他人在旁边跳舞、伴唱,先是新疆舞的"恶搞",后来伴唱的群体便摆出了一副在胸前曲肘握拳,前低后高列队的造型,这显然是"文革"时期红卫兵的"誓死捍卫"姿态①,怎么看都不像要开工干活的架势。尽管从年龄上看,这些工人多少都有点红卫兵情结,但"誓死捍卫"的做派实在令人想不明白他们到底要"捍卫"什么。造钢琴这件事本来就荒唐,工人们在片中齐唱"怀念战友",倒不如说是"怀念过去"能在工厂上班的日子,做钢琴变成了一种怀旧。因此,唱"怀念战友"就是指向虚无,因为根本就没有什么失去的战友可以怀念,实则指向了一种大家都在心底里向往,但他们谁也不会说出来的对自我价值的认同和怀念。这种"心照不宣"便是他们的"捍卫",这一片段也因此而成为反讽。这一反讽得以成立的背景是 20 世纪 90 年代,我国从计划经济转向市场经济之后,东北工业衰败的现实。工人阶级从昔日的"领导阶级"一落千丈,沦为"社会底层",所以当他们再拿出"领导阶级"的做派时,便显出一种可笑的滑稽。但是,让人笑不出来的是,这些人在他们的现实生活中已经只剩下了曾经的"做派",而我们正是从他们的身上看到了自己的影子。一位网友在影评中写道:"这群工人能吃苦、有本事,但只要留在家乡,他们的诚实劳动和合法经营就只能维持基本生活,其中就包括我的父亲。可能有人要问,他们为什么不出去闯一闯呢?很简单,和片中主人公一样,父母和子女总需要有人管吧,想管,你就走不掉。那狠心走掉呢?

① 据吴天考证,这一动作造型源自电影《东方红》(1965),他将其命名为"向前冲",并认为代表了我国社会主义时期文艺的一种"原动力"。他说:"苦难、愤怒、快乐是社会主义建设时期文艺的动作、集体造型在情绪扮演的层面上捆绑的三重意义。苦难就是最基础的革命原动力。"吴天:《向前的记忆:回访一个动作的历史构成》,中信出版集团 2020 年版,第 163 页。

老人生病没人管撒手人寰,孩子么,打架斗殴辍学进监狱,这种情况我见的多了。"①

反讽指向虚妄,它的时空断裂或异质化呈现并没有揭示其背后的社会现实,而是呈现出一片朦胧的虚无。换句话说,反讽在此处的"棒喝"并未让观众在瞬间清醒,反而是坠入了深渊。叙事的情景似断非断,现实的情景似连非连,这就是加缪说的:"人与他的生活、演员与他的背景的分离,真正构成了一种荒诞之感。"②观众只有在彻底清醒之后,才能理解这些指向虚无的反讽意味着什么。

结　　语

尽管电影不是真正的三维空间,但其逼真的影像模拟也可以算一种空间表达的叙事艺术样式。某些人从空间角度对电影进行讨论时,往往会不自觉地忽略其模拟的性质,把电影空间当成实在空间来处理,当成了福柯的权力空间或物理性的地域空间、社会性的文化空间、人类学空间等。这也就是李洋所谓的:"属于电影的对象与属于哲学的对象是相同的,哲学与电影以不同的方式思考相同的问题,那些同时属于电影和哲学的东西获得了新的(被阐释的)可能性。"③换句话说,被讨论的对象在不同的领域应该有不同的阐释意义。一般来说,把电影当成物理学、社会学、人类学的对象来讨论也不是不可以,但似乎更为适合以纪实为目标的纪录片,而不是故事片。究其原因,故事片呈现的空间不是物理意义上的空间,而是经过人为加工和虚构的空间,即便是实景、实地的拍摄,往往也是"景观化"的呈现,其本质已经与物理空间脱离了关系。任何实景一旦有演员进入,便已是在对空间进行再造和改变,不再拥有真实物理空间的统一性,而是通过建构,转化成了艺术化的空间,其留下的只不过是真实的幻影。因此,讨论故事电影的空间,还是需要一个基本的规范:即将影像空间的实在性指涉和艺术性表达分开,在不同的目的和层面上讨论电影空间构成的意义,这样才能避免似是而

① 《杂谈:〈钢的琴〉——我的另一个东北》,2018 年 8 月 17 日,豆瓣网,https://movie.douban.com/review/9599461/,最后浏览日期:2024 年 4 月 28 日。
② [英]马丁·艾斯林:《荒诞派戏剧》,华明译,河北教育出版社 2003 年版,第 8 页。
③ 李洋:《电影哲学的兴起及其基本问题》,《电影艺术》2021 年第 1 期,第 13—20 页。

第七章 空　　间

非的讨论出现。

应该说,电影空间的模拟性、象征性与传统电影理论的差异不大,仅是取了一个电影本体的角度,从理论上更为接近媒介的美学。空间生产则不然,这是一个全新的角度,类似于德勒兹的"晶体""时间－影像"理论。只不过德勒兹是从时间的角度入手,力图在时间的过去、现在、未来的循环中找到超越一般影像的"纯视听情景"[①],从而揭示更为深层的意义。列斐伏尔则从生产关系入手,讨论生产关系的再生产,不再囿于物之空间,所以空间生产的概念能够使他的讨论聚焦在意蕴(包括反讽)的范畴,避免滑向纯粹之物或精神的极端。这也是列斐伏尔给我们带来的启示:电影的"意蕴空间"(空间生产)也是一种社会关系的再生产,它有赖于人们对事物的总体性理解。这也就是段义孚所谓的:"对于所有的动物而言,空间是一种生物需要;对于人类而言,空间是一种心理需要,是一种社会特权,甚至是一种精神属性。在不同文化中,空间和宽敞具有不同的意义。以对西方价值观产生了深刻影响的希伯来传统为例,在《旧约全书》中,宽敞这个词语在某种环境下表示物理尺寸,在其他环境下表示心理属性或者精神属性。"[②]"空间"这个概念在不同语境中可能会有物质和精神二元对立的不同含义。一般来说,模拟影像带给观众的是一种"奇观咒语",观众对之完全没有抵抗能力,基本上都会被带入一种被称作"沉迷"的状态,这是一种"物之沉迷"。象征影像则更多地倾向于概念性的观念思考,因为"象征"(symbol)这个概念便是趋向一种抽象概念符号的意思。象征影像很容易使观众进入一种被麦克道威尔称作"在虚空中进行的没有摩擦的旋转"[③]的状态,即从抽象到抽象,从思维到思维,少有与对象物的"摩擦"。特别是那些带有实验意味的电影,大多是在追求这样的一种状态。电影的空间生产试图重新审视这种状况,把阐释的重点放在中庸的位置,既不主张让观众沉迷于物之"奇观的咒语",也不认可让观众坠入玄虚的"无摩擦的旋转"。观众可以进入奇观,但不应完全沉迷,可以进入思考,但不应囿于意识形态,精神与物质保持摩擦和互动,才能形成意蕴。观奇而不坠入其中,谓之"思",有"思"才能有"意";思

① [法]吉尔·德勒兹:《电影2:时间－影像》,谢强、蔡若明、马月译,湖南美术出版社2004年版,第27页。
② [美]段义孚:《空间与地方:经验的视角》,王志标译,中国人民大学出版社2017年版,第47页。
③ [美]约翰·麦克道威尔:《心灵与世界》(新译本),韩林合译,中国人民大学出版社2014年版,第94页。

考不脱离对象,谓之"蕴","蕴"有内在于某物的意思。因此,意蕴介乎模拟与象征之间,又含有模拟和象征,其内涵大于模拟与象征之和,并非一种特立独行的存在。这里并没有贬低或抬高某种空间价值的意思,它们互为前提,缺一不可。对于影像艺术的研究来说也是如此,无论是从现象还是总体入手,均无高下之分,只是相对于过去来说,新的方法给我们提供了更为开阔的视野。

思考题

1. 什么是空间?
2. 什么是电影空间的模拟和象征?
3. 什么是电影空间的意蕴(空间生产)?
4. 反讽空间与意蕴空间有何异同?

第八章

情　动

　　严格来说,"情动"似乎不属于电影语言的部分,因为所有电影语言都是直接可见的,通过一定的技巧成为可操控的,如同我们前文讨论的"象征"和"诗意"等。然而,"情动"从根本上来说是不能直接被看见的,所以也就不能直接操控它,这使它成为难以把握的"另类"。其实,"情动"也不见得就那么神秘,在电影中不能被看见的东西从来就有,德吕克在1919年提出的"上镜头性"理论,指出了某些女演员明明看上去演技平平,却能够得到追捧,这便是看到了镜头背后那些"看不到"的东西。我们在讨论"象征"和"诗意"时也指出了其中的"抽象性""意向性"等,这些都是试图超越直接可见影像的尝试。这一章要讨论的则主要是电影中那些不能被"看见"的部分。

　　在展开对"情动"的讨论之前,有必要说明的是,我国相关研究中对"情动"有多种不同的译法,如"情状""情感""情态""情愫""情绪""动情"等。需要特别说明的是,在本章中,相关描述一律使用"情动",但在引文中,我们对原译者的译法不作改动。

第一节　什么是情动

　　"情动"(affect)这个概念过去一直存在,但一般被翻译成"情感"[①],"随着20世纪存在主义(海德格尔)和存有主义(萨特)以及身体现象学(梅洛-庞蒂)所带动的哲学批判的深入,对 affectus/affect 的理解,亦发生了激进的转变,这种转变的效果之一就是'激情'在哲学、伦理学中的回归,以及随之而来

[①] [加拿大]布来恩·马苏米:《虚拟的寓言》,严蓓雯译,河南大学出版社2012年版,第20页。

图 8-1 斯宾诺莎

的对 affectus/affect 的全面的'新的'理解和译解。……在这个意义上,中国学界在德勒兹著作的译介工作中,将 affectus/affect 这个术语译为'情动'。"①如果从德勒兹追根溯源,便要追溯到 17 世纪的荷兰哲学家斯宾诺莎(图 8-1),德勒兹说:"一个样态具有两个类型的情状,身体的状态或标征这些状态的观念,以及身体的各种变化或标征这些变化的观念。"②这里提到的"情状"概念便是来自斯宾诺莎。斯宾诺莎把"心灵"分成两个部分,一个是与身体相关的部分,被称为"情状"(affectus/affect);另一个是与思想相关的部分,被称为"观念"。对此,洪汉鼎解释说:"人体的情状是物理和生理的产物,即广延的样态,而作为人体情状的观念的形象则是思维的和心理的产物,即思想的样态。人体的情状或身体的感触因为是广延样态,所以不能提供任何知识或信息,但人体情状或身体感触的观念,即形象,因为是思想样态,所以能够提供知识或信息,虽然这种知识或信息只是表示外界物体如人体所感触的那样。"③显然,"情状"和"观念"是两种不同的事物,但它们同属于"心灵"。斯宾诺莎提醒道:"只须注意思想的性质并不丝毫包含形体的概念就够了;这样并可以明白见到观念既是思想的一个样式,绝不是任何事物的形象,也不是名词所构成。"④由此,洪汉鼎归纳了斯宾诺莎"心灵"两种样态的六种区别(表 8-1)。

洪汉鼎罗列的斯宾诺莎所谓的情状(情动),其实是人类经由自己的身体认识外部世界的一个"过渡",我们的意识并不能"无端"地把外物变成可以在大脑中储存、加工的概念材料,它必须在身体的加持之下,才能完成认识外部世界的任务。而身体这个勾连外部世界的"机器",必须有原始的驱

① 赵文:《Affectus 概念意涵锥指——浅析斯宾诺莎〈伦理学〉对该词的理解》,《文化研究》2019 年第 3 期,第 234—247 页。
② [法]吉尔·德勒兹:《斯宾诺莎与表现问题》,龚重林译,商务印书馆 2013 年版,第 219 页。
③ 洪汉鼎:《斯宾诺莎》,东北师范大学出版社 2019 年版,第 208 页。
④ [荷]斯宾诺莎:《伦理学》(第 2 版),贺麟译,商务印书馆 1983 年版,第 89 页。

表 8-1 斯宾诺莎"心灵"两种样态之六大区别①

	广延样态（情状）	思维样态（观念）
1	起源于身体与外物的接触	起源于心灵自身形成的概念
2	对外物被动的感受	对外物主动的把握
3	图画式表象外物	概念式把握外物
4	不具有逻辑的清晰性，如睡梦	具有逻辑的清晰性，如觉醒
5	对外物某时某地的片面表达	对外物本质的完满表达
6	具有受身体干扰的相对性	具有不受身体干扰的绝对性

动才能正常运转，我们所说的这一"驱动"，便是"情动"。情动的概念因为有了"动"字而与往昔所谓的"情感"大不相同，在中文里，"情感"指向的是一个实存的、清晰的对象，"情动"则因为"动"而变得有些难以琢磨。后者作为一种原始的驱动使躯体受动反应，并不受制于人类的主观意识，也不能自主运行，它只能在外来刺激下被动而"动"。因此在过去的哲学家眼中，它近乎一个在主客间模棱两可的间隙，并不是一个合理的存在，直到斯宾诺莎出现。

如果说斯宾诺莎在他那个时代是天才的先驱，除了少数精英鲜为人知，那么他的思想在当下的传播则与现代脑神经科学的发展不无关系——人们确实在生理层面发现了从外物的刺激到大脑意识形成之间的"过渡"。首先，人们在自身的感受中发现了他们未知的部分，比如"饥饿"，其实是下丘脑的神经元检测血液中葡萄糖或水分浓度的结果，浓度的降低会导致某种情感的驱动力产生，从而驱使进食行为的发生。对于人的感受来说，他们只能感受到那种被命名为"饥饿"的情状，并不能知晓这一情状之下身体系统的整体工作。对此，德勒兹"咬文嚼字"地解释道："所有非表象性思想样式皆可称作情动。一个意愿，一个意志，它严格来说确实意味着我想要某物，而我想要的正是表象的对象，我想要的对象在一个观念中被给予，但'想要'这个事实本身并不是一个观念，而是一个情动，因为它是一个非表象性的思想样式。"②达马西奥因此把人的主观"感受"说成是"冰山一角"："当我谈及感受及其基础时，请注意人类的一部分活跃状态是如何仅为冰山的峰部的。

① 洪汉鼎：《斯宾诺莎》，东北师范大学出版社 2019 年版，第 208—212 页。
② ［法］吉尔·德勒兹：《德勒兹在万塞讷的斯宾诺莎课程（1978—1981）记录》，姜宇辉译，载于汪民安、郭晓彦主编：《德勒兹与情动》，江苏人民出版社 2016 年版，第 4 页。

冰山的隐藏部分所关心的活跃状态,其目的仅仅是从部分或整体上管理我们有机体的生命状态,而正是这一部分的活跃状态构成了感受的重要基础。"①对照前面斯宾诺莎的"心灵",我们便会发现,达马西奥所说的"冰山一角"正是斯宾诺莎的"思维样态"(德勒兹的"表象性思想样态"),水下遮蔽的部分则是"广延样态",即"情状"(情动)。还有一个反向的证明身体参与感受但并不能为感受所知的有趣案例,是马苏米在其著作中提到的:"一位科学家,他同时也是一个经验丰富、曾受训在高空飞行中专业地定位方向的飞行员,在飞行中麻痹了自己的屁股。令人惊讶但也确实的是,他再也无法看见自己在哪里,他无法确定方向。他科学地证明了我们因就座才能看见,感觉的内在关联如此完整,以至于去除其中的触觉/本体感受作用的一个策略性部分,整个感受过程就无法行使功能。"②

由此我们可以知晓,"情动"并不是一个专门针对艺术讨论的概念,而是来自哲学认知理论,来自脑科学研究的概念。我们可以从中文的词义上将其简单地理解为"情绪驱动"。因为"情绪"是个比较原初的概念,远在"感受"之前,是所有生命体(包括最低等生物)都拥有的一种生理现象。它的功能是对外物进行反应,"情绪由简单的反应构成,这些反应很容易就可以提高有机体的存活率,因此也就更容易在进化中流传下来"③。因此,"情动"这个概念提醒我们,当我们感受任何事物之时,被我们意识到的仅是整个接受过程中的一个部分,这个部分尽管是对整体抽象化、概念化的表达,却不能替代整体对所有的过程进行有意识的把控。也就是说,感受本身也是一种"所与"的结果,并不具有绝对的主导性。当我们把注意力投射在"感受"所不能意识到的那些过程时,"情动"给我们展示的是一个新世界。

第二节　情动和类型电影

说情动展示了一个新的世界,是相对于理论而言的。作为一种人类的

① [美]安东尼奥·R.达马西奥:《寻找斯宾诺莎:快乐、悲伤和感受着的脑》,孙延军译,教育科学出版社2009年版,第83页。
② [加拿大]布来恩·马苏米:《虚拟的寓言》,严蓓雯译,河南大学出版社2012年版,第202页。
③ [美]安东尼奥·R.达马西奥:《寻找斯宾诺莎:快乐、悲伤和感受着的脑》,孙延军译,教育科学出版社2009年版,第19页。

第八章　情　动

认知过程,它从来就不曾缺席,只是人类的研究没有发现它而已。因此,当我们把这一概念挪移到电影领域之后,首先面对的便是最古老的电影形态——类型电影。

一、类型元素、欲望和情动

为什么说类型电影与情动有关呢?这还要从类型电影的原理说起。按照沙茨的说法,"电影类型不是由分析家来组织发现的,商业电影制作本身的物质条件的结果、流行的故事就这样一再变化并不断重复,只要它们能满足观众的需求并为制片厂赚来利润"①。麦特白也说:"一种类型的规则与其说是一套文本的成规与惯例,不如说是由制片人、观众等共享的一套期望系统。"②也就是说,类型电影并不是由电影创作者发明出来的样式,而是"自然"形成的。一方面,当一部电影中的某些元素为观众所喜爱,如卓别林的表演、美国西部的枪战等,观众便会踊跃地购票前去观看;另一方面,电影的制作者当然也会投其所好地一而再、再而三地制作含有相似元素的电影,久而久之,类型电影便形成了。那么,电影中究竟包含怎样的元素才使得观众趋之若鹜或使类型电影得以成立呢?针对这个问题,似乎从来就没有人说清楚过。沙茨说:"每一种类型都有它自足的世界,……西部片导致不可避免的枪战,音乐片导致高潮性的演出,爱情喜剧导致最后的拥抱,战争电影儿是全面出击的战斗,强盗片导致主人公的必然的'在阴沟里的死亡'。……观众对于类型越是熟悉,那么它的成规也就扎得越牢。"③麦特白则认为类型电影具有某种"家族相似性","一部类型片的独特性,并不在于它拥有多少不同的特征,而在于它组合类型元素的独特方式"④。这些说法其实都是对类型电影现象的描述,并没有真正涉及构成类型电影的原因。尽管麦特白提出了一个"类型元素"的说法,但也没有对类型元素究竟为何物进行相对深入的讨论。

按照"类型元素"这一概念,我们其实可以想到,它已经不是清晰可见之物了,因为元素并不是"物",而是构成物的基本成分,这些成分并不以物的

① [美]托马斯·沙茨:《好莱坞类型电影》,冯欣译,上海人民出版社2009年版,第23页。
② [澳]理查德·麦特白:《好莱坞电影》,吴菁、何建平、刘辉译,华夏出版社2005年版,第70页。
③ [美]托马斯·沙兹:《旧好莱坞/新好莱坞:仪式、艺术与工业》,周传基、周欢译,中国广播电视出版社1993年版,第66页。
④ [澳]理查德·麦特白:《好莱坞电影》,吴菁、何建平、刘辉译,华夏出版社2005年版,第70页。

形式直接呈现。那么,它们到底是什么呢?"类型元素看似简单,比如恐怖片的核心因素自然是恐怖,战争片的核心因素自然是战争,歌舞片的核心因素自然是歌舞……等等,但我们却没有办法将这些元素归入一个系统之中。'恐怖'是人的一种感觉,人们在娱乐过程中需要唤起这种情感,因此在恐怖片中会有那些使人感到恐怖的元素存在;但是'战争'无论如何都不是一种人类所需要的感觉,对于这一类影片来说,战争是其表现的一个事物,或者说题材;歌舞片一定要有歌舞的元素,否则不成其为歌舞片,但电影对于歌舞的呈现既不是一种感觉,也不是一种题材,而是一种艺术表现的样式……由此我们可以知道,构成类型电影的元素可以来自各个不同的方面,既可以是个人心理的(如恐怖片),也可以是社会的(如政治片);既可以是对叙事题材的要求(如战争片),也可以是对表现形式的要求(如歌舞片);既可以是地域的(如西部片),也可以是时间的(如历史片);既可以是天马行空的奇想(如魔幻片),也可以是有根有据的推断(如推理片)……构成类型电影的似乎是一个庞杂的大众文化范畴,在这个范畴中,政治、经济、军事、文化、伦理、道德、艺术、历史等等都在扮演自己的角色,这些角色几乎无一例外地跻身于电影的故事与形式之中,它们变成了某些人(或群体)喜爱的因素,变成了他们出钱购买的欲望,也就是变成了类型电影的核心元素。"①由此我们可以知道,所谓的"类型元素"只不过是我们对自身欲望的委婉说法,当我们的欲望,如性(漂亮的男女角色、爱情)、恐惧(惊悚)、攻击欲(战争、动作)、好奇(推理、悬疑)等在电影中得到了部分满足,我们就会对此类欲望呈现的要求不断重复。这是因为人类在更为接近动物的那个阶段,为了生存积累了大量驱动体能的情感,在走向文明化的这几千年中,人类需要压抑在过去几十万年中形成的身体本能,这样才能符合现代文明生活的要求。柏格森说:"文明人之不同于原始人,首先就在于大量的知识和习惯,这些知识和习惯是文明人由于其意识的最初觉醒而从社会环境(这些知识和习惯就保存在其中)中吸取的。自然的东西被获得的东西大量覆盖,但千百年来自然的东西却差不多能够无改变地延续下来;习惯和知识绝不会使有机组织充盈到被传统改变的程度,就像人们通常所认为的那样。"②按照弗洛伊德的理

① 聂欣如:《类型电影原理》,复旦大学出版社2019年版,第4页。
② [法]亨利·柏格森:《道德与宗教的两个来源》(第2版),王作虹、成穷译,贵州人民出版社2007年版,第15页。

论,这些原始欲望和情感的压抑机制如果出现了问题,人就会变得精神异常。因此,在现代人的生活中,宣泄那些被压抑的欲望和情感变得不可或缺。埃利亚斯说:"人的战斗欲和攻击欲在社会许可的情况下在体育比赛中得到了表现。这些欲望主要表现在'观看'中。比如像在拳击赛的观看中以及类似的白日梦中,人们把自己与那些可以在压抑的、有节制的范围内宣泄这些情感的人等同起来。这种在观看中、或者甚至在倾听中,比如像通过收听无线电广播,来发泄情感的做法,是文明社会的一个明显的特征。这一特征对书籍、戏剧的发展起到了一定的作用,对确定电影在我们这个世界里的位置则起到了决定性的作用。"①

我们这里使用的"欲望"概念与"情绪"是同义的,这样的说法最早来自斯宾诺莎,他说:"欲望一字,我认为是指人的一切努力、本能、冲动,意愿等情绪,这些情绪随人的身体的状态的变化而变化,甚至常常是互相反对的,而人却被它们拖曳着时而这里,时而那里,不知道他应该朝着什么方向前进。"②显然,斯宾诺莎已经看到了欲望有不受主体控制的一面,人类只能被动承受,这便是人类的"情动"。情动与欲望稍有的不同在于,欲望已经有了可以被觉察、被意识到的部分,情动只是"背后唆使"的那只看不见的手。如同弗洛伊德讲述的人骑马的故事(这里的"马"是对人类自身欲望的比喻,弗洛伊德称其为"本我"),看起来是人驾驭马,其实是马把人驮到它要去的地方。拉康是研究欲望的集大成者,但因为有了"情动"这个看不见的黑洞,他使用了各种不同的说法,试图将这一看不见的"实在界"给描绘出来:欲望是"自恋"③,欲望是流动的"能指连环"④,欲望是"大他者的呼唤"⑤,欲望"是给欲望附着意思的欲望"⑥,"欲望是存在与匮乏的关系"⑦,等等。"情动"好似深水中一条咬钩的鱼,我们只能感受到它的挣扎和反抗,却看不见它,能看到的只是水面上颤动的浮标。

① [德]诺贝特·埃利亚斯:《文明的进程:文明的社会起源和心理起源的研究》(第一卷·西方国家世俗上层行为的变化),王佩莉译,生活·读书·新知三联书店1998年版,第310页。
② [荷]斯宾诺莎:《伦理学》(第2版),贺麟译,商务印书馆1983年版,第151页。
③ 张一兵:《不可能的存在之真:拉康哲学映像》,商务印书馆2006年版,第331页。
④ [法]拉康:《拉康选集》,褚孝泉译,上海三联书店2001年版,第562页。
⑤ [斯洛文尼亚]斯拉沃热·齐泽克:《实在界的面庞》,季广茂译,中央编译出版社2004年版,第66页。
⑥ [法]纳塔莉·沙鸥:《欲望伦理:拉康思想引论》,郑天喆等译,漓江出版社2013年版,第15页。
⑦ 吴琼:《雅克·拉康:阅读你的症状》(下),中国人民大学出版社2011年版,第385页。

二、暴力和爱情影片中的情动

　　类型电影给人们提供的是一种可感而不可见的境况。当我们看战争片时,《拯救大兵瑞恩》(1998)告诉我们生命的宝贵,所有的战争片都会在正义与非正义、生命的价值上给观众提供有益的知识和符合社会规范的伦理观,但人们走向电影院,主要却不是因为这些影片的教益,如果在《拯救大兵瑞恩》中没有那场二战中诺曼底登陆的血腥战斗,恐怕并不会有多少人因为教益而走进影院。当人们看到男主人公拖着只剩下半截身子的战友,看到炮火中飞上天空的人类残肢,看到失去了手臂的士兵在战场上寻找断臂时,这些画面无疑刺激到了观众,引起了他们的情动。尽管他们也许并不认为自己是为了看那些血腥场面才去影院的,但影片的制作者必定对此有着清晰的概念,否则也不会不遗余力地在那些场景的制作上投入巨资。有人认为:"历史地看,电影暴力美学确实起源于'电影身体'的情动诉求。就欧美电影场域来看,虽然暴力叙事在20世纪10年代就已经存在,但是将对暴力行为和场景的呈现方式作为电影形式美学的一条独特进路去加以探索——以至于达到了有必要对其进行专门具名的程度——的创作倾向,却是到了20世纪60年代末美国'新好莱坞'时期才出现,之后延伸到20世纪90年代美国'新残暴电影'时期才成熟的,而其背后则潜藏着历史性的制度与文化动因。"[①]这种说法大致不错,它勾勒了一条电影类型的发展线,但有自相矛盾之处,即把某一类型电影的成熟标定在20世纪90年代,其实相对于"历史性的制度与文化动因"来说,类型电影很早便成熟了。或者我们也可以说,它至今还没有成熟,因为"成熟"与否并不在于影片中出现了多少暴力,而是观众能够接受的情动袭扰到达了一个怎样的程度。这里并不存在一个固定标准,观众对于暴力手段的承受能力是在不停变动之中的。比如希区柯克在1960年制作的《惊魂记》在当时是一部不折不扣的恐怖片,大量美国妇女在看了该片之后不敢单独在家里洗澡,甚至有人写信给希区柯克抱怨。特吕弗认为这部影片中"表现的暴力真是前所未闻的",希区柯克也认为影片中的杀人"是全片最摄人心魄的暴力场面"[②]。然而,在今天称这

[①] 盖琪、林贵海:《情动理论视角下的电影暴力美学》,《文艺理论研究》2022年第4期,第32—42页。

[②] [法]弗朗索瓦·特吕弗:《希区柯克论电影》,严敏译,上海文艺出版社1988年版,第286页。

部影片为恐怖、暴力和色情,对于没有电影史知识的人来说是难以认同的,因为当年的惊世骇俗在今天早已是稀松平常。我们显然不能用当前的标准来衡量过去的影片,这不是一种对待历史文化的正确态度。

最能够扰动观众情绪(欲望)引起情动的莫过于"性"。不过,色情(情色)电影并不在我们讨论的范畴,因为它不属于艺术作品。除了色情电影,似乎只有爱情电影与性的情动相关。其实在人类社会,两性关系更多属于社会问题,特别是将其描述成"爱情",其中"性"的成分已经微乎其微。达伯霍瓦拉指出:"基本而言,1800年之后的性观念沿着两条相反的路径演化。一方面,我们可以发现社会对于各种形式之性行为的控制仍在持续,甚至更为加剧。"另一方面,"在19世纪,性科学的话语开始占据权威地位"。这也就意味着"'自然的'性自由"得到了进一步扩展,"其结果造成了一种性文化,既分裂又依赖于一系列悖论与虚伪——这有时候被称为'维多利亚式妥协'虽然其根本特征一直延续至20世纪晚期。正是在其中,性事务一方面被持续地剖析、探讨与宣传,另一方面又被认为应当远离公众的视线"①。正因为与"性"相关的社会事务有了分野,爱情电影也可以大致被分成两个大类:一类热衷于通过爱情故事来展示对社会问题和思考,如美国的《魂断蓝桥》(1940)、我国的《人生》(1984)等,讲述的都是阶级身份变更造成的爱情悲剧,主要表现的是社会问题,与情动没有直接关系,或者说影片的制作者没有把情动作为主要的号召观众的手段;另一部分爱情影片则刚好相反,情动是其号召观众的主要手段,如法国1956年制作的影片《上帝创造女人》。这部影片的女主角由碧姬·芭铎(图8-2)饰演,毫无疑问,她的身体成为引起观众情动的工具。"从芭铎在片中裸体日光浴的第一个形象开始,她就作为50年代法国女性性感神话而被推出",

图8-2 碧姬·芭铎

① [英]法拉梅兹·达伯霍瓦拉:《性的起源:第一次性革命的历史》,杨朗译,译林出版社2015年版,第334—335、341—342页。

"《上帝创造女人》使芭铎作为'性感小猫'的主导形象得以流行,它将不可抵御又不受约束的性感跟孩童的特征结合起来:柔软而年轻的身体,拥有丰满的胸部、'蓬乱'的长发——留着女孩气的刘海,往往梳着马尾辫。她成熟的性魅力造成了严重破坏,但她像小女孩一样噘嘴、生气、'咯咯'傻笑。她未受训练的本色表演(常常招来很多批评)为这种对比强烈的混合体增加了可信度"①。芭铎的情动影响力并不限于男性,她对女性同样影响巨大。在英国,当芭铎"首度以金色长发出现在银幕上,所有的扎马尾的女孩们松开了头发,让长发在肩头飘扬"②。1999年德国制作的影片《忧郁的星期天》讲述了一个发生在第二次世界大战期间的爱情故事,一方面对纳粹德国占领军的残暴进行了批判,另一方面展示了一女三男之间的爱情奇观。影片女主人公的身体作为电影的情动语言显然是这部电影不可或缺的一个部分,它既是牵动影片中饭店老板、波兰钢琴家、德国纳粹青年这些人物的主要诱因,也是观众对这样一个传奇故事认可和接受的依据。影片最早展示的女主人公伊洛娜,便是在男主人公之一欲望投射下的近景(黑白照片)。罗兰·巴特在谈到明星影像时说:"我们完全迷失于人类的影像之中,一如吃了媚药,脸构成了人体裸露部分的一种绝对状态,既不可触及,又无法舍弃。"③相对于活动的影像来说,照片能在某一个方面更为集中地呈现对象的某种特点,身体形象作为性感的符号得到了表达。片中来到饭店应聘钢琴师的波兰小伙子,也是在无意中被伊洛娜低胸服装引起的"走光"而吸引,导致他明知伊洛娜是饭店老板的女友,最终还是"情不自禁";更不用说影片中还有完全裸露的性感身体展示。

"性"引起的情动是最为基本的情动,以致几乎可以在大部分影片中或多或少地看到。德勒兹因此会说:"演员出借自己的面孔和自己身体的物质能力,而导演创造这种借自演员和加工演员的面孔和物质可表现物的情愫或形式。"④这里所说的"情愫"也就是情动,对情动进行"加工"指涉的便是

① [英]杰弗里·诺维尔-史密斯主编:《世界电影史》(第三卷),焦晓菊译,复旦大学出版社2015年版,第61页。
② [英]雷切尔·莫斯利:《与奥黛丽·赫本一起成长:文本、观众、共鸣》,吴帆译,北京大学出版社2010年版,第44页。
③ [法]罗兰·巴特:《神话修辞术:批评与真实》,屠友祥、温晋仪译,上海人民出版社2009年,第81页。
④ [法]吉尔·德勒兹:《电影1:运动-影像》,谢强、马月译,湖南美术出版社2016年版,第166—167页。

电影工业的明星制度或影迷文化。电影生产在某种意义上便是一种"情动生产",类型电影也是一种情动产业,它为了迎合观众的欲望投射而打造适合不同类型的对象和表达模式,以形成相对固定的群体情动目标,使观众可以更容易地"对号入座"。

情动与类型电影的关系可谓一目了然,但在过去的电影研究中,几乎所有有关类型电影的研究都有意无意地忽略与情动相关的研究,即便是巴赞这样的天才电影理论家,他对于西部片的研究也主要集中在观念的表达上,对与情动有关部分只是一笔带过。但是,通过巴赞将西部片定义为"神话"的观点[1],我们可以看到,他对情动的部分还是"恋恋不舍",因为"神话"包含了那些不能被清晰界定和表达的部分。

第三节 德勒兹"情动-影像"的三分

德勒兹的情动-影像理论是电影理论中唯一成体系的有关情动的研究。它与一般的情动理论在哲学中的讨论基本相同,都是对于人类在认识外物的过程中所不能感知却受到情感影响的描述。他说:"当身体的一部分需要牺牲其运动性本质,变为接收器官的载体时,这些接受器官基本上只具有运动趋向,或一些微运动,这些微运动对于同一个器官而言,或者从一个器官到另一个器官,可以进入某些张力系统。运动失去了其外延运动,就变成了表情运动。正是这个静止的反射单位和表情的张力运动的整体构成了情愫。"[2]这里所谓的"失去了其外延运动"和"变成了表情运动",便是在描述情动不能主动施加,而只能被动呈现的特点。德勒兹讨论情动的特点在于他将影像对情动的呈现进行了细致的分类。

一、情动-影像的两端和"特写"

德勒兹的情动-影像理论是从具体镜头入手的。他说:"动情-影像,是特写镜头,而特写镜头,是面孔……"[3]这是德勒兹电影理论非常特别的地

[1] [法]安德烈·巴赞:《电影是什么?》,崔君衍译,中国电影出版社1987年版,第232页。
[2] [法]吉尔·德勒兹:《电影1:运动-影像》,谢强、马月译,湖南美术出版社2016年版,第141页。
[3] 同上书,第140页。

方:他认为影像中出现的人物特写一方面不能与情动画等号,另一方面两者也不能分离。"情愫,是实体,即力量或质。它是一个被表现体:情愫无法脱离它的物而独立存在,虽然它们完全是两码事。……情感-影像本质上脱离于把它带入某种事物状态的时空坐标,它将人物面孔从它所属的事物状态中抽离出来。"[1]德勒兹由此出发,将情动分成了"质"和"力"两端。这两端彼此对立,可对应斯宾诺莎理论中的两种样态:"力"的一端靠近"思维样态","质"的一端靠近"广延样态"。德勒兹将"质"和"力"的不同特征进行了区分(表8-2)。

表8-2 德勒兹对"质"和"力"不同特征的区分[2]

代表者	格里菲斯	爱森斯坦
容貌	自省或反射的面孔	张力面孔
(参考)	(斯宾诺莎"广延样态")	(斯宾诺莎"思维样态")
1	感觉神经	运动趋向
2	静态接受盘	表情微运动
3	面孔形成轮廓	面孔性特征
4	反射单位	张力系统
5	惊讶	欲望
6	(欣赏,惊讶)	(爱-恨)
7	品质	力量
8	一种为多种不同事物共有质的表现	从一种质过渡到另一种质的力量的表现

说明:表中序号和前面3项为笔者依据德勒兹的论述所加,后面8项为德勒兹所列。

如果参照斯宾诺莎对于情动的两分,德勒兹对于情动-影像的两分似乎也不难理解,因为情动总是伴随着观念形态而存在。用德勒兹那句颇为极端的话来说便是:"面孔-特写镜头既是面容,也是面容的抹杀。"[3]不过,德勒兹认为这种以格里菲斯和爱森斯坦为代表的区分并不典型,他们的作品

[1] [法]吉尔·德勒兹:《电影1:运动-影像》,谢强、马月译,湖南美术出版社2016年版,第155—156页。
[2] 同上书,第146页。
[3] 同上书,第160页。

毕竟都是早期电影的代表,所以他认为许多电影制作者会倾向于这两个方面的某一端点:"一个作者好像总是侧重两极中的一个,不是反射面孔,就是张力面孔。"①在情动-影像的范畴,最原初的倾向不仅是人的容貌,也是物的容貌。所谓的"质"便是由物而来,所以德勒兹论述中的第一个案例不是某人的特写,而是一个时钟。这个时钟对于观众来说就是一个指示时间的装置,但在潜在层面,它却暗示着某个关键时刻或某种尚不为人知的紧张。这样一种情动的倾向与我们前文提到的类型化情动非常相似,德勒兹在讨论《露露》(1929,19世纪80年代伦敦开膛手杰克的故事)这样的恐怖片时,特别提到了那些能够引起恐怖感的器物,如手术刀的特写,他将这些物与情动联系了起来:"剖腹者杰克刀的'刃''锋'或者'尖'就是一种情愫。"②除了《露露》被多次提到之外,默片时代多部带有恐怖元素的影片《泥人哥连》(1915,魔术师通过咒语使一个泥制巨人活过来并杀人的故事)、《尼布龙根之歌》(1924,传说中英雄杀死恶龙的故事)、《浮士德》(1926,人与魔鬼交易,出卖灵魂的故事)、《诺斯费拉图》(1922,吸血鬼传说)等也被提及。这些影片中所出现的人或物的特写,往往不仅是画面中出现的那个对象的信息,还有一种刺激观众感官并引起他们情绪波动的效果。这就如同我们在自己生活的房间里看见一只猫和一只老鼠会产生完全不同的感受一样,看见猫时,只是知道了一种信息,即这里有一只猫(爱猫者会触发喜爱和兴奋的情绪,恐猫者则会触发恐惧的情绪),而看见老鼠就会触动我们厌恶、惊讶甚至是恐惧的情绪。这些隐藏在对象背后的情感便是情动。

不过,应该指出的是,德勒兹并未将类型电影作为一种独立的存在来讨论,而仅在提到某些镜头刺激观众感官时将其作为案例。这样做可能有两个原因:一来可能是因为类型电影的做法太过直白浅显;二来他对这类影片持总体的批评态度,并将其称为"俗套剪影"③,但这样一种电影类型的存在是毋庸置疑的。

二、情动-影像的"面容"

按照马尔丹的说法,"最能有力地展示一部影片的心理和戏剧涵义的是

① [法]吉尔·德勒兹:《电影1:运动-影像》,谢强、马月译,湖南美术出版社2016年版,第148页。
② 同上书,第155页。
③ [法]吉尔·德勒兹:《电影Ⅱ:时间-影像》,黄建宏译,台湾远流出版事业股份有限公司2003年版,第394页。

人脸的特写镜头"①,麦茨则把影片人物的视线交流定义为观众的"二次认同"②,也就是观众深受影片人物面容镜头的影响,进而"取而代之"。德勒兹情动-影像理论既然指称特写,那么其所要讨论的主要便是那些影像潜在的力量,尽管并不是所有的特写都能表现出潜在力,但他对电影中那种直接撩拨观众感官的"俗套剪影"并不看好,因此在相关电影的讨论中,德勒兹更为倾向于爱森斯坦的《战舰波将金号》(1925)、《亚历山大·涅夫斯基》(1938),格里菲斯的《落花》(1919)、《一个国家的诞生》(1915),德莱叶的《圣女贞德》(1928)这样的经典之作,同时也把文德斯、伯格曼、布列松等导演的作品罗列在案。这些导演的作品显然与类型电影大相径庭,其中少有那些具有"家族相似性"的刺激之物,如刀、枪、恶魔、鬼怪等,于是,演员情感丰富的面容便成为了情动的载体。海员愤怒的脸潜藏着革命(《战舰波将金号》),神甫的肥头大耳意味着剥削(《总路线》,1929),少女无表情的脸唤起思考(《落花》),容貌的表象召唤着潜在的深层,表层与深层彼此互动,"张力面孔表现一种纯力量,即它是由一个系列界定着,这个系列把我们从一种质带到另一种质,自省面孔表现一种纯质,即为不同性质诸物所共有的'某种东西'。"③德勒兹所谓的"张力面孔"代表着对潜在不可见情动力量的升华,它的"张力"不再停留在表象的层面,而是试图对固有的对象实行精神层面的抽象和超越;"自省面孔"则代表着表层某种可以被确认的"质"的定性,它是一种对自身的感觉,一种情感驱动;依托于这一实在,力量才有可能从中生发,它们共同构成了情动-影像可见与不可见的一体两面。

但是,如果从德勒兹更大的体系来看,也就是从他的"运动-影像"的理论体系来看,情动-影像只是感知-影像和动作-影像的中间环节,是从无所不在的、完全被动的感知到完全主动、具有鲜明主体意识的动作的过渡。因此,尽管可以从情动-影像中分出被动和主动的趋向,也就是"自省面孔"和"张力面孔"的两个端点,但在总体上,这类影像还是不能越俎代庖地占据一个主体性的位置。德勒兹是以皮尔士的存在认识理论为基础来讨论这一点的。

皮尔士将事物的存在分为三个层面(又译为三个级、三个范畴、三性

① [法]马赛尔·马尔丹:《电影语言》,何振淦译,中国电影出版社1982年版,第20页。
② [法]克里斯蒂安·麦茨:《想象的能指:精神分析与电影》,王志敏、赵斌译,北京大学出版社2021年版,第115页。
③ [法]吉尔·德勒兹:《电影1:运动-影像》,谢强、马月译,湖南美术出版社2016年版,第145页。

等),简单来说,第一层面是感知,第二层面是感知的对象,第三层面是前面两个层面的综合理解。德勒兹非常明确地说,动作-影像相当于第二层面,情动-影像相当于第一层面。皮尔士对第一层面是这样论述的:"所谓感觉,我指一种意识的事例,它并不包含分析、比较和任何过程,也不存在于任何活动的整体部分中,借助这种活动,一段意识区别于另一段意识,这种活动均有其积极的性质,这种性质不存在于什么地方,它自身的存在就是整体,不管它是怎么产生出来的。所以,如果这种感觉在时间流逝中存在,那么它在时间之流的每一刹那都是整体地、平等地存在。把以上的描述简化为一个定义就是,感觉是意识的一个成分,这个成分自身是积极地存在着的一切,与任何事物无关。"①显然,皮尔士在这里描述的是不涉及对象的、自主流淌的情感,也就是未曾进入主体意识的一种驱动力,与德勒兹所谓的"情感-影像不是别的,它是质或力量,是被表现物本身的潜在性"异曲同工,"潜在性"也是不曾被意识到的,它只是一种"可能性"。所以,德勒兹说皮尔士的"第一性是可能的范畴:它专为可能提供特定的实质,表现却不实现这种可能,只是把它变成一个完整手段。"②尽管皮尔士对于感觉的讨论与德勒兹略有差异,但在总体上,他们都认为感觉与知觉处于不同的范畴。

由此可见,德勒兹的"面容"所指称的,并不是在银幕上出现的某张脸,以及这张脸所带有的表情,而是造就这张脸以及表情的所有那些背后的事物,面容仅是某种引导,那些事物并不出现在镜头中,而是通过镜头中的那张脸让观众间接地感受到某种情绪的存在,它们如同幽灵般环绕在面容的四周,这便是存在于面容镜头背后的、往往不能清晰分辨的情动,用德勒兹的话来说:"情感-影像本质上脱离于把它带入某种事物状态的时空坐标,它将人物面孔从它所属的事物状态中抽离出来。"③当德勒兹用"质"和"力"的概念来描述情动-影像的两端时,我们似乎可以简单化地将其纳入"物"(特写)和"人"(面孔)的范畴。尽管二者都属于情动的范畴,均为潜在的,但其中似乎也包含从物质到精神的原始混沌状态。这样的说法或许与德勒兹的本意有所出入,但可以帮助我们更好地理解其思想。

① [美]皮尔斯:《皮尔斯文选》,涂纪亮、周兆平译,社会科学文献出版社2006年版,第175页。
② [法]吉尔·德勒兹:《电影1:运动-影像》,谢强、马月译,湖南美术出版社2016年版,第157页。
③ 同上书,第156页。

三、情动-影像的"任意空间"

当德勒兹把目光投向未来,也就是考虑情动-影像在向动作-影像过渡的时候,似乎发生了一件神奇的事情。他发现影像一方面获得了越来越明晰的意义,另一方面又自我断开彼此的联系,面孔"会像星球一样围绕固定轴心旋转并在转动时不停地发生转换"①。以德莱叶的《圣女贞德》(1928,又译《圣女贞德蒙难记》)为例,德勒兹指出表现贞德镜头的背景经常为空(如天空),并且不使用正反打的方法,以使特写镜头中的面孔彼此隔离,形成某种不具有真实关联的潜在关系。这种做法甚至可以扩展到中景或全景的镜头中:"影像的理想扁平化反而可以使中景镜头或全景镜头发挥特写镜头的作用,让一个空间或一个白底等同于一个特写镜头。"②这就彻底地颠覆了有关特写面容的规定性,在德勒兹看来,特写镜头本来就"与局部对象毫无关系"③,它是某种意义上的"整体",所以被其他具有整体性质的镜头替代也是理所当然。这些孤立空间的碎片化变成了一种"任意空间","一个任意空间不是任何时间,任何地点上的抽象世界。它是一个非常特殊的空间,只是失去了自身的同质性,即自己的几何关系原则或自身局部的连接,所以,重新衔接才可以有无穷的方式。这是一个潜在关联的空间,一个纯可能性发生的地点。"④摆脱了面容特写的束缚之后,情动-影像的范畴被大大拓宽。除了前面论及的那些经典电影之外,布列松、安东尼奥尼等隶属于现代导演的作品也被纳入德勒兹的视野,甚至还包括伊文思的诗意纪录片。

布列松(图8-3)的《扒手》(1959)讲述了一个小偷为真爱所

图8-3 布列松

① [法]吉尔·德勒兹:《电影1:运动-影像》,谢强、马月译,湖南美术出版社2016年版,第168页。
② 同上书,第172页。
③ 同上书,第153页。
④ 同上书,第176页。

第八章　情　动

打动的故事。影片中既有小偷在跑马场偷盗被抓（后因没有证据而释放），也有小偷团伙在里昂火车站偷盗得手的情节，但它们似乎与爱情故事毫无因果联系，并且男主人公（小偷）自己还有一套达尔文式的理论，认为小偷是社会中有才能和天赋的人，他们不可能过一般人的生活。因而这些情节彼此孤立，被德勒兹称为"大空间碎片"。这里的碎片已不再是单一的镜头，而是镜头组。观众在这些镜头组之间并不能拼凑出具有关联性的意义，所以只能被动地承受这些碎片影像对自身情感的扰动。安东尼奥尼的《蚀》（1962）与之类似，它看似讲了一个关于女主人公维多利亚的爱情故事，但影片却用大量篇幅表现了与之无关的事件，如有关非洲殖民地的问题、股市的崩盘、醉汉驾车坠河身亡、报纸上关于核战争的讨论等；再加上维多利亚对爱情态度的暧昧，还有主人公未出现的著名结尾，都使影片具有一种朦胧的意向。德勒兹指出，这与欧洲二战之后的欧洲社会发展有关，社会发展的"空间繁殖"造就了电影内部的"空间繁殖"，"在'主动的'感觉-运动情境中，人物越来越少，他们更多地进入界定纯视听情境的漫步、游荡和迷失状态。于是，动作-影像开始解体，而那些特定的地点开始变得模糊起来，让位于任意空间，害怕、冷漠以及冷淡、极速和无休止等待某种现代情愫在此发展起来"①。这里所谓的"纯视听情景"指的是达至精神层面的视听，并非感官能够接受到的视听。德勒兹意在说明，现代人的精神生活与现实产生了脱离，他们已不再是影像世界中的那个对象，而是堕入了与影像表象分离的深层。"任意空间"不同于一般的情动，它不在德勒兹运动-影像系列中按部就班的那个位置，不是按照情动-影像在先、动作-影像在后的生成顺序，而是相反，从动作-影像的解体而来，从传统影像线性叙事的崩解而来，从而有了一种历史的意味。安东尼奥尼对于自己影片这种现代式情动的表达似乎有某种自觉，他说："也许在每部电影里，我都在寻找男人情感的痕迹，当然也是女人的。在这个世界里，那些痕迹为了方便和外表的感伤而被埋没；这个世界，感情被'公开化'。我的作品就像在挖掘，就像在我们的时代里一堆贫瘠的材料中所做的考古研究。"②现代式的情动似乎是对传统式情动的一种反叛：它不是被触动，而是无动于衷；它不呈现为欲望，而是对一

① ［法］吉尔·德勒兹：《电影1：运动-影像》，谢强、马月译，湖南美术出版社2016年版，第192—193页。
② ［意］米开朗基罗·安东尼奥尼：《一个导演的故事》，林淑琴译，广西师范大学出版社2003年版，第5页。

切都冷漠寡淡，甚至对待爱情也是如此。现代式的情动似乎是把情感抛向了任意空间，在那里折射成难以被聚拢的碎片，从而带有了某种源自本质的赤裸的力量。

从上文的讨论中可以看到，德勒兹对于情动-影像的三分是可以从影像形态上明确地区分出来的：直接刺激感官的形式包含各种形式的特写（物），而不仅仅是人的面容；以"潜在"形式出现的情动主要是人物面容的特写；以"任意空间"形式呈现的情动则完全突破了容貌特写和景别的限制，指向碎片和空无，在更深的层次上指向现代社会中人类情感的破碎。这三种形式其实都是潜在的、不能直接从影像画面中看到的，所以它们在整体上被称为"情动"，但在潜在的（可能的）程度上有所不同：类型电影最为浅表，情动对应的就是欲望；再深入一些的是经典剧情片，情动游戏于面容表情的背后，被德勒兹称为"幽灵"，即便本质上也是欲望，但已化解为繁复多样的形态；潜藏最深的是现代电影，其中的碎片化任意空间消解了情感，情动呈现为某种纯视听的"质-力量"。

情动-影像的三个分层被包裹在反射和张力面容的两端之中，在端点上由于趋向极致而使面容变得模糊扭曲，各种物和不知所谓的碎片纷至沓来，使情动在欲望和观念之间颠簸、往复，无法驻足。当德勒兹把"质"和"力"这两个彼此冲突对立的概念拼合在一起时，或许正是因为看到了"质"的消散造就了"力"的无所依附。两者均以赤裸的样态示人，从而彻底改变了它们原本的性质和关系，成了一种需要通过时间工具才能被解释清楚的现象。德勒兹用整整一本书的篇幅对其进行了讨论，它就是《电影Ⅱ：时间-影像》。

第四节　情动理论的影像分析讨论

通过哲学家对于情动的讨论，我们可以知道这只是人类认识事物之过程中的一个片段，一直存在于人类的身体机能，并不是今天的新发现，只不过过去的人们未曾予以充分注意罢了。这正是德勒兹在建构情动-影像理论时能够涵盖整个电影史和各种不同类型电影的原因。不过，它也是乱象丛生的起点。下面，我们从"类型电影"和"剧情电影"两个方面对情动理论工具的使用展开讨论，这样做的原因有二：一方面，德勒兹已经进行了类似

的区分;另一方面,我们今天对待类型电影的态度已经不那么严厉。其实,德勒兹对于类型电影的讨论并不罕见,恐怖片、西部片、歌舞片、喜剧片、推理片、黑色电影等均有涉及,只不过未将其单列而已。

一、情动理论对类型电影的剖析

前文提到,类型电影中的类型元素就是欲望,即情动。因此,它也应该是情动理论工具最好发挥作用的范畴。但是,由于情动理论是对影像不可见部分的揭示,所以必须通过可见的部分才能实现,这就有一定的难度。德勒兹通过对恐怖片特写镜头的整理,告诉我们这些镜头是如何刺激到观众的感官,并展示了力量,从而引发了他们潜在的情绪和欲望。但是,这些类型元素,如前面提到的暴力和性,只是最为原初的情感,在类型电影中呈现的类型元素却是极其多样的。例如暴力,就可能涉及动作、枪战、体育、追逐、功夫、剑戟、拳击等非常多样的表现;有关性的故事也可以分出同性、异性、乱伦、三角、第三者、出轨、一夫多妻、一妻多夫等。尽管类型电影中的这些不同形态的核心都是欲望,但经由社会文化的包裹,原始的欲望往往深藏不露,被各种模式化的表达所遮蔽。因此,情动理论的任务似乎应该是从不同影像具体的电影语言层面抽丝剥茧,一层层地揭示最为核心的情动是如何被建构、被达成的,而不是简单地使用"暴力""色情"这样的概念"一概而论"。尽管德勒兹没有设置专门的关于类型电影的讨论,但他的相关讨论依然是从电影语言出发的,虽然不能说他所做的是一种足够详尽的电影语言分析研究,但他确实是从电影语言、镜头表现和蒙太奇构成入手,开始对电影情动进行讨论的。

在我们讨论以"性"为基本类型的元素引发的情动时,我们会发现真正撩动情感欲望的类型,如色情电影被排除了,"色情"(或情色)被视作一个贬义的概念在公共场合基本上是不被接受的,我们对于性欲情动的讨论很大程度上是在对电影明星的迷恋中展开。明星研究由来已久,早在人们使用"情动"这一概念之前,人们就已经注意到了欲望在其中的隐约呈现。迷恋明星的现象并不始于电影,而是在诸多领域均有表达。有研究认为,是左拉的小说首先涉及了情动,"左拉无法命名并且使美丽改观的'另一种东西':'一种生命的气味,使人陶醉的女人的强大魅力。'这种刺激性欲的美在十九世纪末扩散开来。它占据了戏剧、音乐咖啡厅、音乐厅,确定了版画和摄影之间的标准。它也充斥于文字描写,尽管起初人们描写的只是裙子和穿戴,

图 8-4　猫王埃尔维斯·普雷斯利

后来却发展到描写具有美的特性的整个身体。"①即便是在今天,明星也不是电影的专利。比如,体育明星(球星),"当选为 2002 年'英国最优雅和最性感'男人的足球运动员大卫·贝克汉姆代表了这些变化的极端形象,他身材修长,举止灵活,面部保养得很好,然而一切特征都与运动的粗野结合在一起"②。又如,歌星猫王埃尔维斯·普雷斯利(图 8-4),他"对许多 20 世纪五六十年代的女性来说是与青春期的性态(作为欲望会完全满足的承诺及作为一个有诱惑力的存在)相联系的,也是与禁忌的地点相联系的(他的许多吸引力在于这样的性态/解决是背着成人展示的,在其他姑娘的面前,但却逃离了父亲的法律的可能惩罚)。对于这些女性来说,埃尔维丝(又译埃尔维斯——笔者注)是对完满的性和激情的承诺,是必须被藏匿的欲望的体现,他承诺了对青春期性创伤的解决办法"③。当然,电影明星也是其中重要的一环,粉丝文化显然属于一种社会现象,而非电影的专属领域。即便电影扮演着重要的角色,莫兰也还是将其分成了两种:"上世纪三十到六十年代的综合性电影类型开始解体,它分别被引人入胜的消遣电影和问题电影所取代。"④这样的划分显而易见是以情动的功能作为依据的,也就是把消遣娱乐与严肃讨论问题分开。如此一来,电影的消遣娱乐就自然地与其他领域的消遣娱乐相接近,成为一种"溢出"电影的社会景观。德勒兹之所以对其侧目而视,也就可以理解了。

① [法]乔治·维加莱洛:《人体美丽史:文艺复兴—二十世纪》,关虹译,湖南文艺出版社 2007 年版,第 163 页。
② 同上书,第 230 页。
③ [美]斯蒂芬·海纳曼:《"我将在你身边"——粉丝、幻想和埃尔维丝的形象》,贺玉高译,载于陶东风主编:《粉丝文化读本》,北京大学出版社 2009 年版,第 161 页。
④ [法]埃德加·莫兰:《电影明星们——明星崇拜的神话》,王竹雅译,吉林出版集团 2014 年版,第 122 页。

二、情动理论对剧情电影的剖析

把类型电影中的情动与一般剧情电影中的情动分开是必要的,因为只有这样才能对一般电影中的情动进行更为深入的讨论。德勒兹的情动-影像理论之所以要细分,归根结底也是要对电影本身进行更为深入的考察,而不是泛泛而谈。需要说明的是,运用德勒兹电影理论的难处在于太多的新概念,即便是"面容""特写"这些大家耳熟能详的概念也不是它们本来的意思。比如,"特写"在任意空间的条件下可以包含中景、全景;"面容"也绝不是观众在影片中所看到的人物肖像,而是这些肖像表情的"可能性""潜在性";"情动-影像"中的"影像"显然也不是中文里的"影像"。"image"这个概念在英语中既可以是"影像",也可以是"图像",甚至是"意向"。如果"affection-image"指那些不可见的情感,翻译成"情动-影像"便极易造成误解。

除了德勒兹在自己的著作中分析的影片之外,使用情动理论对影片进行分析并不常见。不过,近年来有逐渐增多的趋势。皮斯特斯在她的著作中用情动-影像理论分析了法斯宾德(图8-5)的影片《十三个月亮之年》(1978,又译《一年十三个月》)。影片中的男主人公埃尔文爱上了男性犹太人安东,安东戏言:"你如果变成女人我就爱你。"埃尔文当了真,割除了自己的男性生殖器,以女装和女性面目示人,名字也改成了女性化的埃尔薇拉。皮斯特斯写道:"《十三个月亮之年》是一种情感-影像,它直接作用于神经系统,创造直接的感觉。……在接近《十三个月亮之年》开头的场景中,埃尔薇拉带她的朋友左拉到屠宰场去。那是埃尔薇拉曾经工作的地方,不过,那时她还是他(埃尔文)。电影画面用非常缓慢、残酷的方式向我们展现了杀牛的整个过程,埃尔薇拉的画外音向我们讲述她的生活。有时候她的声音像在尖叫,和画面联系起来,令人难以忍受:正是通过画面与声音的结合,法斯宾德创造出特殊的效果。在这里,情感-影像

图8-5 法斯宾德

的工作方式变得很清楚,它不作用于我们引领动作的感觉-推动模式。它也不首先作用于我们的认知能力或者思考能力。相反,它直接作用于我们的情感神经系统。"[1]为了说清楚那种直接作用于神经系统的东西究竟是什么,作者还调用了德勒兹的"无器官身体""逃逸线""生成-动物"等多种理论模型。这应该是一个较为成功地将事情说清楚了的案例。科尔曼在用德勒兹的"时间-影像"理论分析《迷失东京》(2003)时也提到了"情动-影像",却不是在情动本体的意义上使用这一概念,而是在其端点讨论"晶体电影"的循环,并表示《迷失东京》有许多彼此分歧的解读"[2]。这样看来,对于情动理论的使用似乎有一种"成套"的倾向,也就是打组合拳,把德勒兹的电影理论、哲学融贯起来,形成一个相对自洽的体系,以此对电影特别是艺术电影进行有效的剖析。

关于"无器官身体"的理论,德勒兹用受虐狂和"嗑药"者这两类人为例来进行说明。这两类人对情感的需求,也就是自身的欲望,都不是来自自身器官与外部世界的交流,而是来自原始的本己,来自他们对于世界的想象,而非现实。德勒兹用"卵"这样一种本己与外界隔绝的形象比喻无器官身体的欲求:当现实中的人们想要放弃自身感觉器官对外部世界的感受,无器官身体便开始在他们的身上形成。德勒兹罗列了五种类型的身体:疑病患者的身体、妄想狂的身体、精神分裂的身体、"嗑药"的身体、受虐狂的身体。这些身体的主体无一例外地都对自身器官的功能产生了不信任,从而表现出异乎常人的行为和举止。德勒兹指出,无器官的身体"是非-欲望,但同样也是欲望。它根本不是一个观念、一个概念,而毋宁说是一种实践、一系列实践的结合。"[3]换句话说,就是人类社会中的某些个体,在社会生活中受到了过度的规训和压抑而产生了一种反向动力,这种动力放弃了主体的意识,听凭本能的驱动,从而在本质上与情动有关。在无器官身体的状态下,"不再有一个自我在感知,行动,回忆,而只有'一团闪亮的轻雾,一团阴暗的黄色的水汽',它拥有情状并体验着运动和速度"[4]。如果用《十三个月亮之

[1] [荷]帕特里夏·皮斯特斯:《视觉文化的基体:与德勒兹探讨电影理论》,刘宇清译,重庆大学出版社2022年版,第110页。

[2] [美]弗利希蒂·J.科尔曼:《电影》,载于[美]查尔斯·J.斯蒂瓦尔编:《德勒兹:关键概念》(原书第2版),田延译,重庆大学出版社2018年版,第249页。

[3] [法]吉尔·德勒兹、费利克斯·加塔利:《资本主义与精神分裂(卷2):千高原》(修订译本),姜宇辉译,上海人民出版社2023年版,第136页。

[4] 同上书,第147页。

年》为例,我们可以看到,影片主人公是一个典型的受虐狂类型的人物,他在影片中被人殴打、辱骂,遭人背叛、唾弃,并总是在哭泣。所有这一切的起因,均在于他挑战了社会对于男女性别概念的规定性。穆潇然在自己的文章中指出:"无器官身体中的'器官'并不能单纯地理解为生物学意义上的器官,所谓的器官(organe),在这个语境中而言可以根据词源学理解为组织化(organisme)之意。也就是说,组织化的器官是一种被预设的带有单一性的约束。组织化的器官约束着身体,就如同德勒兹在《控制社会》中所设想的未来城市中的那些缺失了个体的人。毫无疑问,单一性和组织化削弱了欲望的生产,从而建构了一个标准化的社会模式。"[1]因此,无器官身体也可以理解成一种未被组织化、社会化的身体,它不符合一般的描述,但也并非"怪胎"。

关于"生成"的理论,德勒兹用一部名为《驭鼠怪人》(1972,又译《威拉德》)的影片来说明"生成-动物"理论。影片男主人公与家中的老鼠达成默契,老鼠帮助他杀死了要收回房子的商人。但是,他因所犯的一个错误而未能阻止单位的同事杀死一只老鼠,导致自己被群鼠所杀。德勒兹的"生成"指不同物种之间的交互渗透,不仅可以生成-老鼠,也可以生成-女人或其他生物。这样一种生成并不涉及事物本身的改变,"如果说生成-动物并不致力于扮演或摹仿动物,那么同样很明显的是,人不会'真实地'变成动物,当然动物也不会'真实地'变成别的什么东西。除了自身,生成不产生别的东西"[2]。"生成"往往发生在一些"异常者"身上,在德勒兹看来,"异常者"并不是个人,而是一种现象,"一种边缘的现象","异常者既不是个体也不是种类,既不具有熟悉的或主观化的情感,也不具有特殊的或有意谓的特征。它只带有情动。"[3]因此"生成"与情动密切相关,"生成"便是情动之生成。情动的非意识性决定了生成只能是在分子的层面上。德勒兹说:"生成,就是从我们所拥有的形式、我们所是的主体、我们所具有的器官或我们所实现的功能出发,从中释放出粒子,在这些粒子之间建立起动与静、快与慢的关系,这些关系最为接近我们正在生成的事物,我们也正是经由它们才得以生

[1] 穆潇然:《无器官身体与游牧:从控制社会语境下谈论"元宇宙"》,《上海文化》2022年第9期,第97—103页。
[2] [法]吉尔·德勒兹、费利克斯·加塔利:《资本主义与精神分裂(卷2):千高原》(修订译本),姜宇辉译,上海人民出版社2023年版,第217页。
[3] 同上书,第224页。

成。正是在这个意义上，生成是欲望的过程。"①由此我们知晓，"生成"在某种意义上便是所欲。按照皮斯特斯的说法，《十三个月亮之年》这部电影"有很多视觉符号和话语符号都指向这一主题——埃尔薇拉是真正的生成-动物"②。影片中不但出现了屠宰牛的场面，而且埃尔薇拉也被人骂作"蠢牛"（在德语中专门用来咒骂女性），其受虐形象正与"牛"这一动物契合。然而，所有这一切不都是埃尔薇拉本人的所欲吗？电影呈现给观众的情动正是剧中人物深陷欲望无以自拔的悲剧，埃尔薇拉无意压抑自身的欲望，但又不被他生活的世界接受，最后只能选择自杀。

德勒兹的"情动-影像"理论确实与"无器官身体"和"生成-动物"等理论环环相扣，互成犄角，可以作为一种能自圆其说的理论。但奇怪的是，德勒兹（和加塔利）写《千高原》在前，写《电影》两卷本在后，却并没有把"无器官身体"和"生成"等理论用于电影分析，反倒是其后的电影理论工作者做起了这一工作，着实让人费解。

结　　语

情动理论在电影分析中的使用令电影呈现出一个"看不见"的世界，这个世界支撑了那个可以被看见的世界，甚至有时候"左右"了可以被看见的世界。电影的工业属性、商品属性和资本属性无疑会尽全力支持那个看不见的世界，因为那个世界娱人于无形之中，逐利于无形之中。这也是德勒兹对之深恶痛绝的根本原因，他说："事实上，影像不断地陷落俗套状态，因为它切入了感官机能的串联中，因为它自身即组织、诱发着这样的串联，也因为我们从未感知到影像的内容，更因为它就是如此被制造的（为了使我们感受不到影像，为了使俗套剪影遮掉影像）。"③然而，德勒兹并不因此而完全否认这类影像的价值，否则他也不会提出情动-影像理论。从某种意义上

① ［法］吉尔·德勒兹、费利克斯·加塔利：《资本主义与精神分裂（卷2）：千高原》（修订译本），姜宇辉译，上海人民出版社2023年版，第250页。
② ［荷］帕特里夏·皮斯特斯：《视觉文化的基体：与德勒兹探讨电影理论》，刘宇清译，重庆大学出版社2022年版，第250—251页。
③ ［法］吉尔·德勒兹：《电影Ⅱ：时间-影像》，黄建宏译，台湾远流出版事业股份有限公司2003年版，第395页。

来说，德勒兹是在摒除"俗套剪影"的前提下来讨论电影的。这样一来，情动-影像便是一个非类型化语境中的情动，也就是在非直接感官刺激前提下的情动。这样便带来了一个难题，即情动本身是感性的、非意识的，它又怎么规避感官的刺激呢？关于这个问题的答案便涉及德勒兹情动-理论的关键与核心，只有那些与"潜在性""可能性"产生勾连的情动才是有价值的情动。情动行到终极不是赤裸的欲望，便是欲望的碎片或摒弃欲望的欲望，德勒兹显然倾向于后者，因为那里勾连着影像世界中最富于思考、也最难以被解读的作品。这些作品专注于表达的尝试，似乎完全没有把电影的商业属性放在心上，情动在那里呈现出多种可能和多重面向。这也是西方电影理论家在使用情动理论时往往会调用诸如"无器官身体""生成""逃逸"等德勒兹其他理论内容的原因：只有通过综合这些理论，才有可能把分析的触角延伸到艺术电影、实验电影的领域中，把情动在思维端的潜在性或可能性揭示出来，化不可见为可见，仅将情动维系于类型电影显然不是德勒兹的所愿。

思考题

1. 什么是情动？
2. 为什么说类型电影可以用情动的理论进行阐释？
3. 德勒兹的情动-影像为什么要三分？
4. 如何使用情动-影像理论对影片进行具体分析？

第九章

纪 实 语 言

纪实语言是一种特殊的电影语言,它既是纪录片的专用语言,也是纪录片的美学观念。在英语中,纪录片被写作"documentary",原本的意思就是记录,是人们在使用影像记录时逐渐产生了以之为美的观念,从而将其用作名词(最早始于英国人格里尔逊),遂有了今天的纪录片。尽管故事片有时也使用纪实的语言,但那只是为了给观众造成真实的印象。比如在战争片中插入实时拍摄的战争场面,在灾难片中插入现场实录的灾难情景,这些插入的画面与影片总体上表达的故事不构成必然的关系,即它改变不了故事片所具有的虚构性质。纪录片则不同,它使用纪实的手段就是要告诉观众:你所看到的就是事实,就是发生在那个时间、那个地点的那一事件,即便是几千年前的历史也是如此。纪录片讲述的故事并非虚构,而是确有其事。

在此,我们的讨论涉及到了电影媒介的分类。电影本身是一种光与特定化学物质发生反应的结果,不论何种类型的影像,都是这一物理化学发生反应后被固定在胶片上的结果。因此,在区分电影与其外部事物时,胶片上影像的生成是其自身(本体)的特性,即巴赞、克拉考尔等理论家所说的"物质现实的复原""照相本性"等。但是,在电影的内部,胶片的媒介特性只是前提,不是分类的依据。分类是根据胶片记录的对象来进行的:故事片的对象是人为虚拟的;纪录片的对象是自然社会,是非虚拟的;动画片的对象是人工绘制(制作)出的艺术品等。数字技术的出现并没有改变电影的这一基本分类,因为数字的本性是拟仿(也被称为"寄生性"[1])。它最强大的功能是远程传播或将不同性质的事物混合起来,创造非现实的事物。创造是人

[1] 参见聂欣如:《什么是动画》,复旦大学出版社2016年版,第六章。

类的基本能力,古已有之,数字技术只不过是提供了更多的便利,所以它并不能扰乱我们的审美和分类。

下面我们要讨论的便是纪录片范畴的电影语言。

第一节 外向和内向

纪录片诞生于20世纪20年代,纪实语言便是它与生俱来的一个部分。人们使用胶片记录生活中的重大事件、有趣的事情,并借此表达自身的情感。比如伊文思的《雨》(1929),便表现了阿姆斯特丹这座多雨城市的诗情画意。到了20世纪50年代,随着科学技术的发展,人们认识到只有影像画面而没有同步声音所表达的真实是不完整的。于是,一种将声音和影像同步记录的美学发展了起来,并形成了纪录片两个完全不同的流派:直接电影和真实电影。直到今天,这两个流派所秉持的美学思想和纪实方法依然是构成纪录片的最重要的基础。

一、直接电影

直接电影诞生于20世纪60年代的美国,也被称为"观察式纪录片"。一批坚持使用声画同步设备的年轻人拍摄了一批记录重要事件的影片,引起了世界各国的仿效,形成了一个流派,其标志性作品是《初选》(1960,又译《党内初选》)。该作品表现的是美国民主党内竞选总统候选人的选战,制作者全程跟拍两位候选人小休伯特·汉弗莱和约翰·肯尼迪(后成为美国总统)在威斯康星州的竞选活动。影片表现的美国选战文化日常活动之自然真实为前所未见,引起了轰动。《初选》表现出了直接电影流派的三个主要特征。

1. "旁观"的美学

这一美学也被称为"墙上的苍蝇",即拍摄者应尽量在不加干扰的情况下进行记录。用当事人的话来说:"在60年代,我们制定了一些规则:没有灯光、没有三角架、没有录音钓竿,不带耳机(它会让你看起来很愚蠢,而且显得很有距离感)。永远不要超过两个人,永远不要安排你的被摄者去做任何事。尤为重要的是,永远不要他们重复某个动作或某句话,花费很多时间,并不见得一直在拍,如果你错过了某些东西,就忘掉它,而相信类似的东

西还会再次出现。尽量去了解你的被摄者,即使不是友谊的话,彼此也应该产生尊重。"①由此我们可以看到,旁观的美学除了尽量记录事物本来的样貌之外,本质上是由一种尊重拍摄对象的伦理支撑的。后来的研究越来越多地发现,尊重拍摄对象是进行客观记录的前提。

2. 视听同步的技术要求

在直接电影诞生之前,并没有形成一种视听同步的要求和相关技术。尽管当时便携的16毫米摄影机和录音机已经问世,但创造直接电影的那些年轻人自己动手制作同步的设备,将摄影机和录音机加以关联,以达到同步录制的效果。正是这一技术的出现,才使旁观的美学得以形成。换句话说,是旁观的美学促成了视听同步技术的发展。技术与观念在这里是相辅相成的,无法区分孰先孰后。

3. 沉默的主体

作为拍摄的主体,在影片中应尽量保持沉默,既不要出现在影片中,也不能在画外发表自己的观感和立场,以使观众能够最大限度地独立思考,完成对于影片所表现事件的判断。直接电影在一般情况下既不使用旁白,也不使用采访。影片的拍摄主体尽可能地隐藏自己,不让观众感觉到他们的存在。用直接电影主将之一理查德·利柯克(图9-1)的话来说,直接电影就是"通过观察事件如何真实地发生,从而发掘出我们社会的一些重要方面,而不是拍摄人们想当然认为的事情应该如何发生的社会影像"②。直接电影的后继者怀斯曼即便是在别人误解其影片

图9-1 理查德·利柯克

的情况下,也不现身(他创作于1968年的作品《高中》原本是批评当时的教育制度的,却被某些观众视作对教育制度的认可),坚持了直接电影的创作

① Michael Tobias, *The Search for Reality*, Michael Wiese Productions, 1997, p.45.转引自黎小锋:《作为一种创作方法的"直接电影"》,同济大学出版社2012年,第27页。
② [美]大卫·波德维尔、克里斯汀·汤普森:《世界电影史》(第二版),范倍译,北京大学出版社2014年版,第629页。

原则。直接电影由于缺少主体观念的表达,往往具有多元理解和阐释的空间。

电影史对直接电影的评价很高。巴萨姆说:"在30年代约翰·葛里逊所指称的那种基于现实、利用影片进行教化目的的'纪录片信念'在60年代委身相让新的电影写实主义信念:以影片自己的价值为目的来开发与运用影片。这种新探索在美学上的进化超过对社会、政治或道德上的关切,这种惊人的现象,以纪录片的传统及社会转型的角度来看,等于塑造了那个年代。"①尽管如此,我们依然可以看到,直接电影是一种从事物外部对其进行描述的方法。这种方法尽管客观,却要求观众必须对影片所呈现事件的语境有一定认知,否则便有可能感到难以理解。因此,这种纪录片类型面对的观众相对小众,其主题会尽可能地选择大众化、具有普遍公共性的事件。不过,不事干扰地记录事件的纪实方法后来被普遍采纳,在各种不同类型的纪录片中,我们几乎都能看到声画同步实录的片段。

二、真实电影

真实电影也被称为"参与式纪录片"。同直接电影一样,它也是影响巨大的纪录片流派,主张进行声画同步记录。但是,它在美学上却与直接电影大相径庭。这个流派的代表作《夏日纪事》(1961)是一部结构松散的叙事作品,围绕着一个抽象的提问"你幸福吗?"展开。影片导演和拍摄对象一起出现在画面中展开讨论,导致有人说:"该片由许多记者的访问构成,这些询问有时很有意思,但经常令人失望……"②《夏日纪事》是一部难以理解的影片。"③这是因为该影片带有实验的性质,一般大众难以接受,但这丝毫不会影响它在纪录片发展史上的重要地位。通过该片,我们发现真实电影主要有以下三个特征。

1."在场"的美学

这种美学认为,不存在完全客观的记录,因为只要有拍摄者在场,任何

① [美]Richard M. Barsam:《纪录与真实:世界非剧情片批评史》,王亚维译,台湾远流出版事业股份有限公司1996年版,第428页。
② [法]夏尔·福特:《法国当代电影史(1945—1977)》,朱延生译,中国电影出版社1991年版,第156页。
③ [美]埃里克·巴尔诺:《世界纪录电影史》,张德魁、冷铁铮译,中国电影出版社1992年版,第245页。

事件都是一个有第三者在场的事件。提出这一美学的是法国人让·鲁什（图9-2），他是一名人类学家，长年在非洲进行人类学纪录片的拍摄。当西方人遭遇异文化时，首先便会碰到理解的问题，如果完全不理解，最简单的记录都没有可能。这就如同一个文科生面对一堂艰深的数学理论课程而无从下笔记录一样，任何记录都需要理解的语境，哪怕是机械的记录，文科生即便用录音笔或手机录下或拍下了整个上课的过程，也需要深化对数学的理解并具有一定的相关知识后，才能明白那堂课究竟讲了些什么。麦

图9-2 让·鲁什

克道戈说："摄影机就在那儿，它是由具有一种文化的代表者拿着，他在这儿碰到了另一种文化。……没有任何一部民族志电影只是对另一个社会的简单纪录；它总是摄制者和另一个社会相会的纪录。"①由此，鲁什认为拍摄者并非是可以假装不在场的观察者，从而提出了"在场"的美学。

2. 视听同步的技术要求

这一点与直接电影一样。在技术上，真实电影与直接电影没有区别，它们都要求实时记录；在观念上，真实电影对视听同步记录的渴望可能比直接电影产生得更早。这是因为让·鲁什20世纪50年代在非洲拍摄人类学纪录片和真实电影时，已经在技术条件尚不具备的前提下尽量地进行实践了。如在《我，一个黑人》（1958）中，后期配音使用的就是拍摄对象自己的声音。

3. 出镜的主体

真实电影与直接电影在形式上非常不同的一点便是真实电影从不隐藏自身，拍摄者站在摄影机的镜头前，成为被拍摄对象的一部分，他们是言说的主体、参与的主体。当然，拍摄者的出镜并不是为了表演，而是为了引导被摄对象更好地表达自己的想法。同时，他们也不回避在镜头前表达自己

① ［美］大卫·麦克道戈：《跨越观察法的电影》，王庆玲、蔡家麒译，载于［美］保罗·霍金斯主编：《影视人类学原理》，王筑生、杨慧、蔡家麒等编译，云南大学出版社2001年版，第133页。

的想法。真实电影由此也成为一种"语言的电影"。巴尔诺说:"'直接电影'的纪录电影工作者手持摄影机处于紧张状态,等待非常事件的发生;鲁什型的真实电影则试图促成非常事件的发生。'直接电影'的艺术家不希望出头露面,而'真实电影'的艺术家往往是公开参加到影片中去的。'直接电影'的艺术家扮演的是不介入的旁观者的角色,'真实电影'的艺术家都担任了挑动者的任务。"①由于真实电影的拍摄主体会在影片中直接表达自己对于事物的看法和观点,这样便不可避免地将自身的文化、立场和价值观带入影片,引起了意识形态上的纷争。作为法国新浪潮主将之一的路易·马勒用真实电影的方法拍摄的纪录片《印度魅影》(1969)尽管在欧洲引起了轰动,但也激起了印度媒体的抗议。让·鲁什更早的时候在非洲拍摄的《疯狂仙师》(1956,又译《疯癫大师》),尽管在欧洲获奖,但也引起了拍摄地所在国家的抗议。

　　真实电影的拍摄方法可以说是一种记录内在思想的方法。人们如果不使用语言表述自己的想法,其他人便不能知道这个人会有怎样的行为和举动,也没有办法与之交流。我们与外部世界的沟通和知识的积累,大部分要依靠别人的言说,以此形成理解或认同,个人的视野着实有限。因此,语言对于人类生活的重要性绝不可被低估,这也是当下人类需要在学校通过长时间语言学习乃至终生学习的原因。不过,通过语言表达的思想和观念是一种无法得到证实的事物,因为它内在于人们的心灵。真实电影可以说是一种通过语言来认知世界和他人的方法。尽管直接电影不排斥语言,却在表达观点时惜墨如金;而真实电影放纵语言,却无法规避语言自身可能带来的偏执。我们在这里显然不能区分出两种不同方法的优劣,因为人类本身便是既拥有外部世界,也拥有自我(内部世界)的一种生物。

　　采访和客观记录是构成人文社科类纪录片的两种最为基本的方法,我们称其为纪言和纪事,它们也被称为"纪实语言"的基本方法。这两种方法从内、外两个方向为人们提供认知,其源头便是真实电影和直接电影。尽管这两种方法的侧重点各有不同,但我们理解人类所处的这个世界和这个社会时,内、外两个方面都是不可或缺的。因此,这两种方法历经半个多世纪被沿用至今也就顺理成章。

① [美]埃里克·巴尔诺:《世界纪录电影史》,张德魁、冷铁铮译,中国电影出版社1992年版,第245页。

第二节 以"假"为真(搬演)

对于人文社科类的纪录片来说,使用纪实的语言似乎是天经地义,但对于科教和历史类的纪录片来说,仅使用纪实语言显然是不够的。因此,使用"搬演",也就是故事片表演的手法,也成为这类纪录片的常用方法。此处的关键点在于,作者要如何做到既使用搬演的手法,又满足纪录片对于纪实的美学要求?其实,这并不困难,只要将搬演的过程呈现给观众,搬演就变成了纪实,也就是如实地记录搬演本身,使电影在媒介本体的层面再次回到"记录"。有一种纪录片名为"舞台艺术纪录片",是采用纪实手段将舞台表演记录下来,成为纪录片。尽管舞台上表演的故事是虚构的、非真实的,舞台表演本身也是人为的、非现实的,但对于舞台表演本身的记录可以是真实的、非虚构的。科教历史类纪录片最常采用的便是这样一种方法,它将假定的、搬演的方法展示给观众,使观众的注意力从影像表达的对象(影像媒介自身透明)转移到影像媒介,从而发现影像对象是在进行搬演,便可区别于那些纯粹虚构的影像。这种方式将"纪实"这一语言方法本身通过对比呈现给观众,使观众一目了然地知晓影像的真假(搬演与否)。前文我们已经说过,影像内部的分类在于媒介对象表达形式的不同,揭示这一不同,遵循的正是纪录片需要纪实的原则。

纪录片搬演的方法多种多样,下面分类予以讨论。

一、告知

告知是使用语言明确地告诉观众,下面出现的场景是搬演的,并非对事实的记录。在纪录片《最后的山神》(1992)中,出现了影片主人公(一位萨满巫师)跳神的镜头,此时影片的旁白说道:"在我们的请求下,孟金福表演了萨满跳神。中断四十年后,这位鄂伦春最后的萨满,又敲响了他的萨满鼓。"这是在告诉观众,这段萨满跳神的镜头并不是来自生活中的祭神仪式,而是被摄者在拍摄者的要求下进行的表演。有趣的是,影片还表现了孟金福母亲对于儿子表演跳神的态度,她对这种欺骗神的表演非常不满,认为"神再也不会来了"。影片用这样的方法将跳神的片段转化成对表演的纪实。类似的案例还有《打破沉默》(2002,图 9-3),这是一部表现

二战时期东欧犹太人惨遭杀戮的纪录片。其中俄国部分的开头使用了大量过去的照片,此时旁白说道:"每个影片中的人在战时都是孩子,他们都是来自深渊的孩子,来自曾经是大家庭的残余,纯属偶然幸存下来的孩子。他们从硝烟中来到了我们当中,这场硝烟夺走了他们心爱的父母、祖父母、兄弟和姐妹。他们是大多数人中奇迹般幸存下来的少数人,他们来自地狱般的孤独,经常没有保护,没有家庭,甚至没有一张照片记住他们,因此,我们有时不得不出示其他孩子的相片,其他人的兄弟或姐妹,但是他们来自相同的硝烟之中。我希望他们会理解,我们是否记住了他们全部。……"影片在一开始便告诉观众,当画面上出现被采访者儿童时代的照片时,并不一定是采访者本人幼时的照片,但肯定是有相同遭遇的家庭中的儿童的照片。纪录片使用诸如此类的说明对不容易被分辨的搬演加以揭示,使搬演能够名正言顺地被用于纪录片。获奖纪录片《奥勒法的女儿们》(2023)也是使用告知的方法将演员"植入"了纪录片。

图9-3 《打破沉默》的海报

二、自明

自明指观众能够通过对比轻而易举地分辨"搬演"与"纪实",这样便不需要另行说明,许多西方的纪录剧(docudrama,是美国流行的说法,在英国被译为"剧情纪录片",即drama-documentary)都是采用这种方法维持自身与纪录片的关系。顾名思义,纪录剧已经是"剧",已包含较多人为构成的意味,但"纪录"一词仍在强调其所表述的事物是非虚构的,与虚构的故事片保持着一定的距离。比如,德国纪录剧《死亡游戏》(1997)搬演了发生于20世纪70年代的德国民航客机被劫持、驾驶员被杀的事件。为了保持纪实性,纪录剧将对该事件的亲历者(包括副驾驶、空姐、乘客、恐怖分子等)的采访与搬演的事件交叉剪辑,使观众能够很容易地分辨影片中的演员表演和纪实采访。有必要指出的是,西方也有人将"纪录剧"和"剧情纪录片"分开,认

为前者是虚构的剧,后者是非虚构的纪录片[①]。国内的这类影片较少,所以在概念上没有这样的区分。我国也制作过类似的剧情纪录片《迷徒》(2012),其形式大致上与西方的作品类似,也是通过将当事人的采访插入搬演的剧情来实现自明的目的。不同之处在于,《迷徒》大量使用旁白,所以有了一种讲故事的意味,这种与当下时代关系密切的纪录剧之后再未出现。

剧情纪录片与一般纪录片的主要不同在于,它试图建构完整的因果叙事链。一般的纪录片囿于纪实性,无法从事物的记录中获得完整的线性因果叙事,所以多采用并列的叙事方法,即在影像上规避线性的表达,使用画外的旁白来建构线性叙事。剧情纪录片之所以大量地使用搬演手段,是为了重新建构现实中无法被一一记录的细节,填补由纪实造成的线性叙事结构上的缺失。这样的做法无疑使纪录片向故事片靠拢,从而对观众来说更为"好看"(我国历史题材的纪录片大量使用这样的方法)。因此,这类纪录片要不断地使用自明(或其他种类)的手段昭示与故事片的区别,否则很容易落入故事片的窠臼,丢失自己作为纪录片的身份和属性。

埃罗尔·莫里斯的著名纪录片《细细的蓝线》(1988)尽管不属于纪录剧或剧情纪录片,但也采用了类似的方法。这部纪录片展示了卷入同一个杀人事件的不同证人的证词,证词内容使用搬演的形式予以呈现。由于每个证人描述的情形都不一样,所以对于同一事件的具体搬演也各不相同,观众完全能够明白他们的这些证词并不可靠,搬演的假定性通过彼此之间的对照也一目了然。

三、无害

"无害"指纪录片虽然采用了搬演的手段,却没有给观众提供错误的信息,只是在影像的构图或节奏上起到调节作用,整体上不会造成观众对信息的误判,因而无需向观众进行特别的告知或说明。比如在日本纪录片《狐狸的故事》(1978)中,要拍摄狐狸一家生育、抚养后代的完整过程。与家养宠物不同,野生动物的拍摄难度非常大,片子拍了多年,狐狸也换了好几拨,但呈现给观众的只是那一个家族。这是因为小狐狸的生长速度很快,许多关键信息还没有拍到,它就已经长大了,所以只能等到第二年重新寻找小狐狸

① [英]克雷格·海特、简·罗斯科:《剧情纪录片的表亲:伪纪录片》,赵思超、王迟译,《世界电影》2023年第1期,第45—60页。

再拍,这样就不可能是原来的那个狐狸家庭了。不过这并不影响观众对于知识的接受,也不会受到错误信息的误导。这在有关动物的纪录片,包括昆虫、植物的纪录片中也是非常常见的做法。甚至有些自然环境因拍摄困难也被替换成人工环境,比如拍摄昆虫的繁殖和生长,不可能在野外的环境中完成,这是为了拍摄能够成功不得不做的事情。

在我国的纪录片《梁思成与林徽因》(2010)中,提到徐志摩乘坐飞机从上海赶往北京听林徽因的演讲,因飞机坠毁而身亡的事件时,影片并没有表现飞机和灾难事故的现场,只是拍摄了一片缓缓飘落的枯叶作为象征。这无疑也是搬演,因为自然的枯叶飘落是不可能被特写镜头捕捉到的,但这样的搬演并未给观众带来错误的信息,所以也是无害的。这也是奥夫德海德所说:"这样的手法不会让观众困惑不解,因为观众通常都能够将真实的经历和对现实的象征性再现手法区分开来。"①诸如此类的表达在该影片中还被表现为构图的因素,如在一张旧照片的肖像前景布置植物的枝叶,使构图不那么呆板。这种搬演并不会损害肖像人物的信息,所以也是可以接受的"无害"。

以搬演的特写、近景插入纪实的片段,用以调节影像节奏的做法在纪录片中也十分常见,许多自然事件能够在现场拍下全景的画面已经非常不易,无法要求纪录片像故事片那样达到不同景别"匹配"的表达。但是,过于单调的景别画面确实容易给观众造成视觉疲劳,所以在不损害真实信息的前提下插入搬演的、可以调节视觉节奏的画面是一种可以接受的纪录片创作方法。比如在一个人奔跑的全景中插入脚的特写,在大江大河的画面中插入水流的近景等。

四、非虚构表演

"非虚构表演"的概念看上去是矛盾的,因为它既然是非虚构的,就不应该是表演,"表演"便意味着虚构。这里涉及一个"假戏真做"的问题,即看似假的其实为真。在纪录片中,最早出现的非虚构搬演是在弗拉哈迪的《北方的纳努克》(1922,图9-4)中。在拍摄影片的过程中,弗拉哈迪要求纳努克在狩猎时不要使用先进的武器(枪),而是使用他们传统的梭镖和绳索。纳努克确实按照弗拉哈迪的要求做了,并且猎到了海象。如果说纳努克是按

① [美]帕特里夏·奥夫德海德:《纪录片》,刘露译,译林出版社2018年版,第33页。

影视语言

图9-4 《北方的纳努克》海报

照弗拉哈迪的要求在演戏,那么应该一切都是假的,他不可能猎到海象;因为表演是一种人类(也包括动物)的行为,这种行为指向的不是该行为应该指向的目的,而是为了给旁观者造成错觉,即为了给别人"看"。一个演员表演吃饭,不是为了吃饱肚子,而是为了让别人知道他正在吃饭。如果他真是为了吃饱肚子(假设这天他没有吃饭),那么他的表演便是非虚构的了。由此我们知道,尽管纳努克的行为是为了弗拉哈迪的拍摄而做出的,他确实没有按照当下的方法狩猎,而是使用了传统的方法,但他却真的猎到了海象,即他的行为达到了这一行为本来应有的目的(如果换一个演员去做,也能够装模作样一番,却无法进行真正的狩猎,因为他的行为是为了给人看而做的,所以是不折不扣的表演)。因此,纳努克的表演不是一般的表演,而是非虚构的表演。非虚构的表演能够在最低限度上满足纪录片纪实的要求。这就如同我们在新闻节目中看到的,植树节各级领导带头植树,以示倡导。如果他们在镜头前果真把树种下去了,那么便不是表演;如果他们没有把树种下去,或者种树的并不是领导,那就是一种表演。我们把没有产生真实结果的行为称为"表演",把有真实结果产生但不是自然充分的行为称为"非虚构表演"。新闻节目和纪录片中经常出现志愿者帮助维护交通秩序的镜头,从志愿者的身份来看,如果他们不是专业的交通警察,那么他们就是在扮演与自己身份不符的角色,但是如果他们的行为确实起到了维护交通的作用,那么他们的行为便是非虚构的,可以算作非虚构表演。当然,这并不排除会有一些混迹其中并不真正出力的表演者,他们是在表演志愿者承担的角色,是脱离行为的结果在虚构自己的行为。

在迈克·摩尔(又译迈克尔·穆尔)的纪录片《罗杰和我》(1989)中,"我"的一家老小和七大姑、八大姨都在弗林特的通用汽车厂工作,由于工厂迁往第三世界国家,所有人统统下岗失业,因此"我"要代表工人去找"通用"的负责人罗杰讨个说法。尽管"我"戴着棒球帽,有着圆滚滚的身子,是个颇为典型的美国工人形象,但这个"我"并不是弗林特汽车厂的工人,他代表工

人去找汽车厂老板也是在"表演"。按照伯恩斯坦的说法:"摩尔决不是一个乡巴佬而是一位富有经验的职业记者,他非常了解没有预约想要会见任何一个机构的主席实际上都是不可能的事情。"[①]换句话说,"我"一次又一次地去找罗杰的行动都是在表演,但这个"我"一次又一次地被赶走却是事实。如此一来,表演便成了非虚构表演,资产阶级赶走工人阶级也成了事实。我国的纪录片《角色交换·大话校园》(2006)属于比较纯粹的非虚构表演类纪录片。

五、艺术化

艺术化指将其他(如戏剧、绘画、音乐、舞蹈、动画等领域的)艺术手段用于纪录片,使观众一目了然地知晓这样一些类型的表达并不属于纪录片,从而起到象征、隐喻、幽默、嘲讽、引导情感等不同的作用。艺术化手段显然不属于纪实,但它却能在假定的层面达到纪实所达不到的反思效果,从而引导观众深入思考纪录片的主题,所以这种方法也为纪录片所接纳。

美国纪录片《等待超人》(2010)讲述了因为有工会法的庇护,不合格的小学教师不能被直接解雇,只能从一个学校转到另一个学校,这个过程被称为"柠檬跳舞"。《等待超人》在表述这段内容时使用了一段动画,表现了一些被画成"酸柠檬"的不合格老师与校长跳着舞从这所学校被扔到另一所学校;然后,这些"酸柠檬"又与另一所学校的校长舞蹈,又被这所学校扔给第三所学校;"酸柠檬"继续与第三所学校的校长舞蹈……。这里的动画表现显然不是纪实的,而是一种艺术化的嘲讽。斯皮尔伯格作为制片人参与制作的《打破沉默》(2002),是一部表现东欧诸国犹太人在德国纳粹侵略下悲惨遭遇的纪录片。影片大量使用了对幸存者的采访,在有关匈牙利犹太人的部分,作者使用了木偶:两个拉着气球的小孩眼看着犹太人被拉上火车运走,惊恐万分,手中的气球飞上了天空。这段木偶戏意在表现一种情感和象征,突如其来闯入的暴力将人们平静的生活打得粉碎。我国纪录片《寻找失落的年表:夏商周断代工程》(2002)在描述传说中的夏王朝时,使用了舞台化的哑剧表演,这里呈现的不是纪实,而是用一种幽默的方式向观众展示一段传说中的历史。

① [美]马修·伯恩斯坦:《纪录恐惧症与混合模式——迈克尔·穆尔的〈罗杰和我〉》,王凡译,《世界电影》2005年第2期,第153—170页。

我国纪录片《中国》(2020,第一季)大量使用艺术化手法来表现历史,俗话说"过犹不及",美则美矣,有些段落的真实性还有待商榷。比如,片中将佛教禅宗的兴起与外来僧人菩提达摩一苇渡江的神话传说联系起来。这与佛学研究者认为的禅宗起源于本土的说法明显不符。"在四祖五祖时代,一面用简截方便的修习广开禅门,使禅法出现了生活化的走向;一面也用不断玄虚化的义理,使终极境界变得极为深邃玄远。"[1]也就是说,在达摩之后,经过三四代中国僧人的努力,作为一种修行方法的禅才演变成独立的宗教流派。将禅宗祖师归之于达摩的说法,"只不过是禅宗大盛之后'逆流而上'追溯出来祖系。这种后世追认的祖系有可能并不吻合历史上禅门的实情,因为南北朝至初唐,禅门的正统宗系并没有建立起来"[2]。因此,在纪录片中使用传说,而不去考究历史,是有悖纪录片本体的纪实要求的。

搬演在历史科教类纪录片中是常用的方法。有一种错误的观念认为,这样便可以断定纪录片并不一定需要纪实,虚构同样能造就纪录片。这种说法显然是从本源上忽略了虚构与非虚构为两种截然不同的事物,它们互相排斥,在逻辑上无法同在。

第三节　主　观　介　入

自纪录片诞生伊始,其表达便追求客观,因为唯有客观才有可能取信于他人,得到认同。纪录片之所以能够成为一个独立的片种,就是人们相信他们在这类影片中的所见为真。因此,即便是要表达个人的思想或传达某种观念意识形态,也要尽量地做到不露痕迹。20世纪60年代,西方社会经历文化变革之后,个性化的主张逐渐在纪录片中取得地位,一些纪录片开始张扬个性,大胆地表露自己的观点,即便与主流的意识形态相悖也毫不畏惧,促使纪录片的样式开始多样化。也有一些肆无忌惮的个人主义者,把纪录片作为表现自我的工具,或者干脆就是博取名利的工具。下面我们分三个方面来讨论这一现象。

[1] 葛兆光:《中国禅思想史:从6世纪到10世纪》(再增订本),北京大学出版社2022年版,第126页。
[2] 同上书,第58页。

一、观念表达

在表述客观的同时插入自己的观点大致上有两种方法,一种是利用纪实的表达手段,如美国纪录片《心灵与智慧》(图9-5)。这是一部反越战的纪录片,其中有对美国轰炸机飞行员的采访。飞行员(甲)说道:"……我会沿着一条路走,就像我面前有一个电视屏幕,引导着我向右、向左或居中,随着转动保持转动,居中了。遇到攻击时我会看到报警灯,我会打开认可开关,电脑就接管了。电脑会测出弹道、航速、倾斜度,在我们到达正确的位置时投弹,不管我们选择如何进攻,无论是直行还是变化高度,或者投弹,所以它是很专业的事情。我过去是个不错的飞行员,我对我的飞行技能

图9-5 《心灵与智慧》的海报

感到骄傲。"在这段话语之后,紧接着的画面是炸弹扔到绿色的稻田中。飞行员(乙):"你在做着别人只能梦想的事情,特别是在夜间驾驶飞机,A-6是很少几种能让我们随心所欲的飞机,二战时飞行员做梦都想不到我们所做的,它的确是飞机中的上品。"之后接的画面是安详的越南乡村生活,如马车、水井、井边打水的妇人等。这些画面显然与轰炸机在越南的轰炸毫无关系,作者在这里想表达的是,战争机器的对立面是祥和的田园生活。作者并没有使用语言,而是用纪实的画面表达了自己的反战观念。

另一种表达是通过假定的方式进行的。纪录片《战争迷雾》(2003)是对前美国国防部部长罗伯特·麦克纳马拉的采访。在提到有关越南战争爆发的问题时,麦克纳马拉表示,战争爆发的起因是北越的鱼雷艇攻击了在公海上的美国军舰,美国出于报复才开始参与越南战争。但是,在是否真正遭到北越海军攻击这一问题上,麦克纳马拉表示很可能是美海军声呐员犯下的错误,他误判了鱼雷推进器的声音。此时,影片使用了特技,画面中一枚发射出来的鱼雷在倒放效果下从海中回到了发射管内。另外,作者还展示了放置在一张世界地图上的多米诺骨牌因为一张牌的倾倒而促使其他骨牌纷纷倒下的画面,意在嘲讽因美国军队的草率行事而酿成了一场后果严重的战争。通过假定手段表达观念与前文提到的"艺术化"有相似之处,即它们

都是以假定的手段表达纪实手法无法传达的思想和情感。两者的不同之处在于，前者更为讲究审美和艺术风格，后者则更关注思想表达的效果。

观念表达的形式也可以是多种多样的。如迈克·摩尔在他的《罗杰和我》中便使用了假定的戏谑手法。影片讲述了当年他在旧金山一家杂志社工作时，因为建议杂志讨论有关弗林特汽车厂工人的问题而被老板打发去研究草药和茶叶的广告，然而他不识好歹地又建议老板使用工人形象作为杂志封面，终于被忍无可忍的老板炒了鱿鱼，他无可奈何地搭乘货车回到了家乡密歇根。但在影片中，他却剪辑了一段故事片中儿子身着军装衣锦还乡与亲人团聚的情节，并自嘲地在画外音中说："好吧，我承认我回家的情况和这不一样。"选用故事电影的片段来表达客观的事实显然是主观的，但这种不屈服的态度还是有目共睹，哪怕这里使用的是幽默的表达方式。从这里也可以看出，影片的第一人称主人公（迈克·摩尔）要为工人办事的坚定态度。不过，这样的做法并非迈克·摩尔首创，在他之前，法国人克里斯·马克已经在自己的纪录片中使用了这样的方法，他在表现 20 世纪 60 年代西方学生造反运动的纪录片《红在革命蔓延时》(1977)中，便把爱森斯坦故事片《战舰波将金号》中的片段与学生运动中的镜头画面交叉剪辑，以表示革命对强权的反抗。

二、述行表达

"述行"(performative)是英国语言哲学家奥斯汀提出的一个概念，这个概念是说在人们的语言中，除了信息的传递和情感的表达之外，还有一种行为式的表达，被称为"以言行事"。奥斯汀说："例如，假设在我的婚礼上，我像其他新郎一样说：'我愿意'——（娶这个女子为我合法的妻子）。又如，假设我踩了你的脚，然后我对你说：'我向你道歉。'再如，假设我手拿一瓶香槟酒说：'我把这条船命名为伊丽莎白女王号。'再假设我说：'我跟你打六便士的赌，明天准下雨。'在所有这些情况中，把我说出来的东西看成是一种对那种无疑是被完成了的行为——打赌行为、命名行为或道歉行为——的报道是不合理的。我们应当说，当我说出我的所做时，我实际上就是完成了那个行为。"[①]所谓"述行"，简单来说就是把话语（述）和行为（行）合而为一，它们

① [英]J. L. 奥斯汀：《完成行为式表述》，杨音莱译，载于[美]A. P. 马蒂尼奇编：《语言哲学》，牟博、杨音莱、韩林合译，商务印书馆 1998 年版，第 211 页。

可被视作一体:话语即行为,话语音落,行为完成。

把"述行"的概念引入纪录片理论领域的是尼科尔斯。在他对纪录片的分类中,有一种便是"述行模式"[①]。不过,尼科尔斯所谓的"述行"与奥斯汀的不同。奥斯汀强调的是"以言行事",尼科尔斯强调的却是述行的另一个特征——当事人立场。由于述行是行为,所以必然展示个人的立场,与一般纪录片强调的公共性有所冲突。尼科尔斯强调的便是这一特征,并对"以言行事"置之不理。他基本上是把述行的概念等同于个人的表演。国内也有人将"述行"翻译成"展演"[②]。其实英语里的述行概念所包含的"演"(perform)更多地含有行动的意思,是一种非虚构的演、仪式化的演(如婚礼"表演"),并非一般意义上的"表演"[③]。因此,尼科尔斯所说的"述行模式"纪录片是他自己定义的"述行",仅强调其中表演的成分,并不是真正的述行。国内的某些翻译顺应了尼科尔斯的想法,却违拗了"述行"这一概念本身的含义,把"行动"这一涵盖更为广阔的概念变成了含义狭窄的"表演"。说得不客气些,尼科尔斯在此有偷换概念之嫌。

那么,如果我们忽略尼科尔斯意义上的"述行",现实中有没有真正的述行纪录片呢?答案是肯定的,如《超码的我》(2004)。影片制作者为了证明麦当劳的食品不健康,连续吃了三个月的麦当劳,结果身体各项健康指标全面下降,被医生警告再这样下去将会有生命危险。该纪录片发布之后,麦当劳改变了自己的配方,增加了素菜类的食材。这部影片有意思的地方在于,它并非在传递信息,而是在完成一件事——证明麦当劳的食品不健康。我们可以说它是在"以片行事",即用一部影片来完成一件事情——它迫使麦当劳改变了自己的菜单。这类影片有一个鲜明的特点:"既不真也不假"[④]。这也是我们这里要讨论它的原因。为什么说这类纪录片既不真也不假呢?不真,是说这件事本身是由作者策划的,并非自然发生的;不假,是说那么多麦当劳食品被作者吃进了肚子,引起了其生理上的变化,通过科学手段检测可知道其不可能为假。

① [美]比尔·尼科尔斯:《纪录片导论》,陈犀禾、刘宇清、郑洁译,中国电影出版社2007年版,第32页。
② [美]比尔·尼科尔斯:《纪录片导论》(第三版),王迟译,中国国际广播出版社2020年版,第171页。
③ 聂欣如:《狮子与老鼠:述行纪录片的观念》,《新闻大学》2017年第6期,第9—17+26+150页。
④ [英]J. L. 奥斯汀:《完成行为式表述》,杨音莱译,载于[美]A. P. 马蒂尼奇编:《语言哲学》,牟博、杨音莱、韩林合译,商务印书馆1998年版,第211页。

这种类型的纪录片并不罕见,《海豚湾》(2009)也是"以片行事"的一个例子。这部纪录片揭露日本某海湾每年屠杀海豚的行为是事先策划的,拍摄影片的目的不仅是为了传播,也是为了使日本太地町的那个海湾不再成为海豚的屠杀地。为了达到这一目的,拍摄者不仅将拍摄到的素材拿到日本东京的步行街上展示,还将其带到联合国有关海洋捕捞主题的国际会议上。这样一种既不真也不假的纪录片样式最早产生于伊文思手中(彼时还没有"述行"的概念)。伊文思在拍摄《博里纳奇矿区》(1933)的时候发现,他在矿区组织拍摄的一场工人游行,竟然变成了真正的游行,不但有工人自动加入游行队伍,还引来了警察的镇压——策划的、为了拍摄的假游行,最后竟变成了真正的示威游行。除了"以片行事"之外,还有一种"以拍行事"的情况。印度纪录片《淹没》(2002)的开端表现了抗议政府修筑水坝的农民坚持不迁移,但水库正在蓄水,随着水位的升高,抗议的人群逐渐被淹没,政府于是派来了警察,把水中的人们拉上岸。这是一个颇具戏剧性的场面,农民之所以坚持站在逐渐上升的水中,是因为有拍摄团队在场,他们的行为会被传播出去;警察之所以到场,也是因为拍摄团队在场,政府不愿意成为舆论批评的对象。在这样一个事件中,如果没有拍摄团队的在场,它本应该不会发生。吴沃在他的文章中提到了许多类似的纪录片,他说:"事实上,示威游行不仅是电影的修辞,也是巨大转变力量的政治资源。因为这六部作品不仅记录了公众抗议的集体行动,同时也诉诸行为地参与了这些集体行动,电影制作者们和最后的观众积极主动地介入电影的政治世界。"[①]当代颇有争议的纪录片导演迈克·摩尔是制作这类影片的集大成者,他的作品不仅秉承了自伊文思以来积极干预现实政治生活的风格,而且通过游戏的方式将现代人玩世不恭的精神带到了影片中,从而吸引了大批现代观众。他的每一部影片几乎都有一个实在的目的,而不是如同一般纪录片那样仅满足于提供信息或传播意识形态。比如,他拍摄《华氏9·11》(2004)的目的是让美国总统下台,《科伦拜恩的保龄》(2002,又译《科伦拜校园事件》)的目的是推动美国限制枪支弹药的售卖,《大家伙》(1997)的目的是给弗林特的失业工人创造就业岗位等。

① [加拿大]托马斯·吴沃:《尤里斯·伊文思和他的忠诚纪录片遗产》,刘娜译,转引自聂欣如:《纪录电影大师伊文思研究》,上海书店出版社2010年版,第355页。

三、伪装纪实

众所周知,纪录片需要纪实的语言,陈述非虚构的故事。但是,有一类影片偏偏要使用纪实的语言讲述虚构的故事。这种类型的影片本不该在我们的讨论范畴,但尼科尔斯等后现代主义的西方纪录片理论家执意要将其纳入纪录片范畴,所以我们需要在这里进行讨论,它就是所谓的"伪纪录片"。

从外部形式上看,伪纪录片与一般的纪录片毫无差异,如尼科尔斯所举的案例《女巫布莱尔》(1999)[①],讲述了一些大学生在山中远足失踪的故事。其使用的材料主要来自一部被丢弃的家用摄像机,作者通过分析其中的信息来揭示这些大学生遭遇了怎样的恐怖之事。影片完全按照纪实的方式拍摄,没有使用职业演员和三角架拍摄,也没有布置灯光场景,看上去与一般业余人士制作的纪录片没有差异。但是,这部影片中所谓的大学生失踪事件却是子虚乌有,完全是被虚构出来的。类似的影片还有英国制作的《总统之死》(2006),该影片从"美国总统小布什被刺身亡"开始,进行了一系列调查,调查过程与纪录片的拍摄完全相同,涉及大量当事人的采访,展示各种照片证据,还用新闻拍摄的风格再现了刺杀现场等。除了小布什总统事实上没有被刺之外,这部影片确实非常接近纪录片。

还有一些艺术家制作了非常接近纪录片的艺术片,如郑明河的《姓越名南》(1989,图9-6)在我国非常有名。这是一部典型的伪纪录片,影片先是展示了创作者对五位越南妇女的采访,她们的身份各不相同,有宾馆服务员、医生、干部等,在美军撤离南越之后,她们的生活陷入了灾难。然后,影片又表现了这五个人其实都是生活在美国的越南侨民,她们是在表演被采访者的身份,那些身份与她们毫不相干。尽管影片通过揭露谎言而未对观众形成欺骗,但整个事件是为了影片的拍摄而策划的,也就是虚构的,所以属于类似于真人秀节目的伪纪录片,其本身仅在形式上接近纪录片,并不具有纪录片非虚构的本质属性。用海特和罗斯科的话来说:"伪纪录片则利用纪录片美学的表现形式来破坏这种对真实的主张。"[②]郑明河2022年拍摄中国的影片《中华何如》也是一部伪纪录片。影片虚拟了一个第一人称的

[①] [美]比尔·尼科尔斯:《纪录片导论》,陈犀禾、刘宇清、郑洁译,中国电影出版社2007年版,第2页。

[②] [英]克雷格·海特、简·罗斯科:《剧情纪录片的表亲:伪纪录片》,赵思超、王迟译,《世界电影》2023年第1期,第45—60页。

图9-6 《姓越名南》的海报

"我",这个"我"其实包含郑明河和另一个名为郭小橹的华人。郑明河借由郭小橹的经历来发表自己的观点和看法,形成了一种非常隐晦的伪纪录片样式。就郑明河本人来说,她从来就没有认同过"纪录片"这样一种影像形式。她说:"我并不按照分类去考虑我的电影——纪录片,剧情片,艺术电影,教育片或实验片——而是把它们当成流动的、互相作用的运动。前者是让世界以一种由外而内的方式抵达我们——这就是人们所谓的'纪录'。后者是以由内而外的方式去触摸世界,人们称之为'虚构'。但这些分类总是会相互重叠。我写下'不存在纪录片这种东西'是因为,把真实和现实当成理所当然的东西并认为存在着一种中性的语言,这是一种幻觉,尽管我们在学术工作中经常会拼命寻找这种中立性。使用图像就意味着进入虚构。"[①]我们从郑明河的表述中可以知道,她的基本立场是虚无主义的,她并不认为"真实"和"现实"是一种"理所当然",所以纪实的电影语言在她那里也就成了"幻觉"。

尽管纪录片在表达个人观点方面与它所具有的公共媒介属性有所抵牾,但个人的观点并不一定就是忤逆公共性的。在大部分情况下,个人还是会在社会伦理的制约之下发表议论,这也是我们能在纪录片中看到大量采访的原因:绝大部分采访并没有将观众带离公共的视野。述行的表达既不真也不假与实际的功利密切相关,在某种意义上脱离了媒介的中性范畴,它的实用主义美学引起了激烈的争论,这已经踩到的了纪录片的边界,因为我们讨论纪录片始终还是在媒介的范畴。至于伪纪录片,无论从哪个方面来看,都与纪录片没有关系。之所以有人要将其纳入纪录片的范畴进行讨论,是因为后现代主义思潮中的虚无主义世界观完全不承认我们生活的这个世

[①] [美]郑明河、艾瑞卡·巴尔松:《郑明河访谈:现实是精致而脆弱的》,阿希亚译,2020年2月25日,知乎网,https://zhuanlan.zhihu.com/p/109053277,最后浏览日期:2024年4月25日。

界具有实在性,他们既不承认客观,也不承认真理。因此,在这些人眼中,虚构与非虚构是没有区别的。世界没有了实在,便只有观念,而观念与观念之间是无法区分虚构与否的,因为"虚"总是相对于"实"而言的,没有了实在,便无从谈论虚构。需要注意的是,我们说伪纪录片不属纪录片的范畴并非意味着它一无是处,在其他影像的类型中(如"实验电影"),它应该会有一片立足之地。但是在纪录片中,那个"伪"字把它标示为一种纪录片的欺骗和耻辱。

第四节 "索引"与动画

近年来,国际和国内的纪录片理论圈内出现了一个新概念——"动画纪录片"。这个概念不是指在纪录片中使用动画(纪录片中使用动画的手段可以追溯到20世纪初期),而是试图用动画来取代影像,成为一种"动画的纪录片"。这种说法有悖于我们通常情况下对影像的分类(故事片、纪录片、动画片),它冲击的是一般分类的原则和常识。当我们说故事片时,我们知道那是使用胶片记录的虚构的故事;纪录片则是用胶片记录的真实的、非虚构的故事;动画片则是用胶片记录的美术作品构成的故事。换句话说,影像都是胶片记录的,故事片的对象是虚构之物,纪录片的对象是非虚构之物,动画片的对象是非自然之物或艺术(绘画、剪纸、雕塑等)。那么,美术作品又怎么能够取代纪实影像成为纪录片呢?所有的问题都汇聚到了"索引"这个概念之下,因为在一般的观念中,只有纪实影像才能被称为"索引"。

一、什么是索引

"索引"(index,又译"指示"[①]符)是美国实用主义哲学家皮尔士提出的一个概念。对于影像来说,这一概念表达了影像与被摄物体一一对应的关系,即通过影像可以"索引"被拍摄之物。皮尔士说:"照片,特别是那种即时性照片是非常具有启发性的,因为我们知道这些照片在某些方面极像它们所再现的对象。但是,这种像似性(resemblance)是由照片的产生方式决定

[①] [美]托马斯·A.西比奥克、[加拿大]马塞尔·德尼西:《意义的形式:建模系统理论与符号学分析》,余红兵译,四川大学出版社2016年版,第17页。

的,也即照片自身被迫与自然逐一相对应。因此,在这种情况下,照片属于符号的第二类,即借助物理联系(physical connection)的那一类。"[1]张留华指出:"在符号同时包含像标和索引的意义上,符号被皮尔士称为真指号(genuine sign),而像标和索引被称为不同程度上的简并指号(degenerate signs)。虽然按照范畴论的说法,像标当然属于第一性,索引属于第二性,但在第三性必然同时设定第一性、第二性成分的意义上,皮尔士说:索引、像标、符号的复合体可以称为符号,其中的索引部分让我们与实在世界紧密关联,可谓是思想肌体的骨骼部分;其中的像标部分为我们供给各种营养成分,可谓是思想肌体的血液部分。"[2]由此我们可以知道,影像和被摄物体之间是一种点对点的索引关系,这种关系被影像的光学物理条件所规定。

"索引"并不是一个难以理解的概念,我们在日常生活中几乎随时随地都在与索引物打交道。比如,我们身份证上的照片便是索引的,如果照片与证件持有者不符,便有可能惹来麻烦。尽管今天的人们已经非常习惯使用照相这一技术手段来获取索引的图像,但在照相技术尚未普及或诞生的时代,人们依然需要索引性的图像,如为自己的先考、先妣等留下画像,在交通要道张悬画像通缉逃犯等。也就是说,即便没有照相技术,人们依然可以通过其他技术来制作索引性图像。索引尽管与技术密切相关,但它却是一个相对的概念,在不同时代依靠不同的技术。不过,有必要指出的是,当新的技术出现之后,旧的技术肯定是要让位的,就像今天的身份证,尽管也可以使用(惟妙惟肖的)画像,但法律规定不会认同任何手绘的身份证照片,甚至拍摄身份证照片的地点也不是任意的,而是被规定的。因此,在纪实动画片《与巴什尔跳华尔兹》(2008,图9-7)中出现

图9-7 《与巴什尔跳华尔兹》的海报

[1] [美]皮尔斯:《皮尔斯:论符号　李斯卡:皮尔斯符号学导论》,赵星植译,四川大学出版社2014年版,第54页。
[2] 张留华:《皮尔士哲学的逻辑面向》,上海人民出版社2012年版,第188页。

的第一人称"我",并不能指代影片的导演福尔曼;在动画人物身上发生的事情,如失忆等,也并没有发生在该影片导演的身上。

回到纪录片,它与故事片与动画片的区别在于它的影像是非虚构的,是具有索引性的。也正是因为这一点,纪录片才成为一种独立的、与故事片和动画片比肩而立的影像样式。唯一的例外可能是实验电影,众所周知,这类影像不遵守任何规定,所以自成一类,甚至某些采访的声音也是来自演员①。

二、动画可否"索引"

显然,动画要跻身纪录片的行列,必须面对"索引"的问题。"动画纪录片"概念的拥趸是从以下三个方面来讨论这一问题的。

首先,认为纪录片本身并不具有索引性。如果此说成立,动画不需要索引性也可以成为纪录片了。持这一观点且在国内影响巨大的学者首推美国纪录片理论家尼科尔斯,他认为纪录片是一种"表现",而非"再现",索引性对于纪录片来说似乎是一种可有可无的东西。他说:"一部纪录片不仅是索引性影像,也不仅是镜头的集合,它还是一种观察世界、提出意见、呈现观点的特殊方式。从这个意义上说,纪录片是阐释世界的一种方式,并通过对证据的使用在实现这一点。"②从此处的引文看,尼科尔斯尽管把索引性置于一种无足轻重的地位,但总算还没有忘记索引性是可以作为证据使用的。不过,在上述引文的下一页,他便推翻了自己的说法,他说:"我们需要牢记的是,在作为证据之源的索引性影像与它所支持的观点、解释、故事或阐释之间存在着区别。人们使用索引性画面,正如人们也使用动画或再现的画面一样,它们共同服务于影片更大的整体目的。"③他在这里一下子便用动画替代了具有索引性的影像,理由是纪录片不需要再现事实,而是需要表现现实,需要对事实表达自己的观点和态度。至于事实的本身究竟如何,在尼科尔斯看来无关紧要,因为他并不认为我们所生存的这个世界是实在的。所谓世界,在他看来就是各种各样不同意见的汇聚,并不存在一个真相。

① [英]帕斯卡·勒费弗尔:《动画纪录片:从语境化到分类》,胡晓、王迟译,载于王迟、刘广宇主编:《动画纪录片理论选读》,中国国际广播出版社2024年版,第74页。
② [美]比尔·尼科尔斯:《纪录片导论》(第三版),王迟译,中国国际广播出版社2020年版,第31页。
③ 同上书,第32页。

持类似看法的还有英国人温斯顿。他虽然没有直接讨论有关索引性的问题，却坚决地反对坚持以旁观美学拍摄纪录片，反对坚持呈现索引性素材的直接电影。他认为直接电影不事干扰地进行拍摄"这种说法和格里尔逊的'创造性处理'公式一样，是自相矛盾的。如果这种'观察者的感受'得到了承认，那么那些禁止性的规则，那些纪录片所要遵循的名副其实的教条，就只不过是掩护观察者主观性的工具而已了。直接电影欺骗说，应用这些教条的结果是让观众与被拍摄事件之间构成直接关系，就像观众本身是正在从科学仪器上读取结果的观察者"[1]。温斯顿对于纪录片的基本观念甚至比尼科尔斯还要激进，在他看来，"实际上影片所呈现的不过是影片创作者与现实世界间的主观性互动，当然这一点也非常重要。没有了客观性和'事实'的重负，有关真实的影片可以进行'创造性处理'，而不会再有任何矛盾之处"[2]。在他看来，纪录片是可以没有"客观性"和不基于"事实"的。

不论是尼科尔斯还是温斯顿，他们都没有真正地触及影像索引性的问题，他们也无法否认自己使用的身份证件或驾驶证上的照片具有索引性，他们只是在纪录片的领域坚持一种不需要索引性影像的立场。这是他们个人的意见，别人无权干涉，正如尼科尔斯要把伪纪录片说成纪录片，温斯顿要把真人秀说成纪录片一样。既然有人可以一边使用着索引性影像，一边又否认索引性的功能，我们也就有充分的理由不认同他们的看法。

其次，认为纪录片的本质是追求真实，而动画能够比影像更为趋近真实，索引性的问题于是被绕过去了。比如，威尔斯在自己的文章中说："在动画的语境中，'事实'(actuality)可能不会被看作是对现实(reality)的客观记录，但可以成为建构'真实'(the real)的质证。动画电影越接近'自然主义'的表现方式，例如使用一些纪录片形式的通用惯例(如'画外音'的使用、'权威'辞藻的佐证、'事实'信息的使用等等)，它就越会被认为具有成为纪录片的倾向。在考察这些倾向时，可能会通过重新确定动画电影是否使用了纪录片呈现真实世界的方式，这通常会颠覆个人传记、历史传记、新闻报道等等的可靠性。"[3]实际上，这种说法是把"真实"这样的上位范畴概念作为纪录片的本

[1] [英]布莱恩·温斯顿：《纪录片：历史与理论》，王迟、李莉、项冶译，中国广播电视出版社2015年版，第146页。

[2] 同上书，第275页。

[3] [美]保罗·威尔斯：《美丽的村庄与真实的村庄——关于动画与纪录片美学的思考》，李晨曦、孙红云译，《世界电影》2015年第1期，第159—169页。

质概念来使用,而一个原型(基本层次范畴)或下位范畴的概念,从来就不能涵盖诸多抽象的事物。也正因如此,原型或下位的概念才能相对准确地指称对象,而上位概念因为涵盖诸多事物的抽象性却做不到这一点①。所以,把表达纪录片本质的具体概念,如"纪实",替换成更为抽象的"真实",是一种显而易见的偷换概念。"真实"之所以是一个上位范畴的概念,是因为不仅纪录片可以表现真实,动画片可以表现真实,故事片也可以表现真实,戏剧、绘画、文学都可以表现真实。那么,是不是因为这些不同门类的艺术都表达了真实,就都要被称为"某某纪录片"了呢?讨论有关纪录片的问题还是要回到纪录片的本质属性,即"纪实性"上来。从某种意义上说,纪实性也就是索引性,因为只有纪实的操作才有可能达至索引,任何非纪实的操作都将切断索引的可能。因此,使用"真实"这一概念看上去是绕过了有关索引性的讨论,事实上却把有关纪录片问题的讨论泛化到了所有的艺术门类,颇有些浑水摸鱼的意味。比如泥塑动画片《衣食住行》(1989,图 9-8)是一部彻头彻尾的定格动画影片,仅仅是因为采用了记者采访的形式,竟然也被某些人称为"纪录片"。

图 9-8 《衣食住行》的海报

最后,有人提出了"间接索引"的概念,试图将动画说成是具有索引性的,只不过不那么直接而已。埃尔利希说:"然而重要的是我们要理解影像及其指示物之间的关联即它的索引性并不只是取决于表面上的相似。在理论方面,罗莎琳德·克劳斯提到了指示与其指示物之间属于实在的关联,而马丁·列斐伏尔区分了直接索引和间接索引的关系。在直接索引中,客体是作为符号的直接原因,如指纹和摄影,而在间接索引关系中,符号只是间接受到客体的影响,比如绘画。"②有关"间接索引"的说法涉及两个方面的

① 李福印:《认知语言学概论》,北京大学出版社 2008 年版,第 118 页。
② [美]尼雅·埃尔利希:《"乔装"的动画纪录片》,徐亚萍、孙红云译,《世界电影》2015 年第 1 期,第 181—192 页。

问题。一方面,是这一概念的提出者,如皮尔士、列斐伏尔等,他们都不是专门研究纪录片问题的,而是关心如何给琳琅满目的各种符号分类,"index"这个概念在英文中本来就有"指示"和"索引"两种不同的含义,我们不能把这两种不同的意思强行合而为一;前面提到过索引性对于技术的依赖,所以不同的技术手段完全有可能造成不同性质的"index",不同性质的"索引"(index)说明的只是不同事物指代功能的差异,并不能在不同事物之间产生彼此替代的关联。皮尔士和列斐伏尔等人也并没有试图混淆事物间不同的性质,这就如同农学家在告诉我们不同水果具有不同的甜味时,并没有打算告诉我们苹果和香蕉是同一个东西;皮尔士反而是指出了影像索引具有特殊的"物理联系"。另一反面,从索引性性质的不同得到动画也可以成为纪录片的推理,在逻辑上犯了"推不出"的错误。我们这里可以用一个比喻来说明这个问题:杯子和碗是两个有不同功能的物体,杯子用来盛水,碗用来盛饭,尽管碗也能盛水,但并不会因此而变成杯子,如果有人指着盛了水的碗说"这是间接的杯子",一定会让人大吃一惊。因为在人们的观念中,两个性质不同的事物并不具有"直接"或"间接"的推导关系,这就如同从会直立行走的猩猩推不出间接的人,从会爬树的跳跳鱼推不出间接的猴子,从会游泳的狗推不出间接的鱼,从会飞的蝙蝠推不出间接的鸟,等等。同理,动画也不会因表现了真实而成为间接的纪录片,它依然是动画。

索引性(纪实性)是纪录片的本质属性,而动画不具有这样的本质属性,尽管它也可以在某些时刻参与纪录片的表达,描述那些不可能被索引的历史和个人感受等,但它并不能因此而获得索引性,它的手绘方式从技术上决定了它的表现属性,而非索引属性。

三、立场和观念

分类是人类认知世界的基本方法,"动画纪录片"的概念便是对传统分类的挑战。当然,传统的认知并不一定都是对的,但同样,传统的认知也并不一定都是错的。因此,批评传统需要有理有据,否则便只是一种为反抗而反抗的"亚文化"。在有关"动画纪录片"的争论中可以发现,拥护者基本上都秉持后现代主义的立场。比如,尼科尔斯和温斯顿的立场基本上是历史虚无主义的,现实的世界在尼科尔斯那里只是人们的一个"阐释框架",而纪录片只是"影片创作者独特的视点把影片直接塑造成一种看待历史世界的

方式"①。在他的眼里,世界本身失去了它的实在性和存在性,世界变成了一种被阐释的观念。温斯顿对自己的立场表述得更为直白:"如果后现代主义者是正确的,那将结束一切讨论——如今的现实主义纪录片即使没有死去,至多也就是一个僵尸一般的东西,一个活着的电影形式的幻影。真实无法获取,因此纪录片就和其他的电影形式无异,他们对于证据的主张也是假的。"②对于这样一种后现代主义纪录片理论的批评从20世纪90年代便开始了,卡罗尔和普兰廷加对尼科尔斯、温斯顿、雷诺夫等人的说法进行了批驳:"因为这种纪录片有政治的假设因素,所以尼科尔斯进一步指出客观性在纪录片中是不可能有的。根据事实,考虑到我们对一种结构政治假定因素所作的普通理解,尼科尔斯这种观点是荒谬的。"③"许多后结构主义者从一开始就投毒入井,他们用一种使人误解的方式描述虚构电影的特性。"④这种对后现代主义的批评一直延续到今天,在有关"动画纪录片"的争论中,沃德便旗帜鲜明地反对后现代主义。他说:"我认为,首先要承认在我们的主观认知之外,存在一个客观的'现实世界',不以任何人的主观意志为转移。……后现代主义认为,某种意义上'表象'或者'现象性'(phenomenality)已经跟现实混杂在一起,构成我们眼中的现实世界。这说明现实关系和它们的表达形式之间并没有这么紧张的关系,某种程度上'现实'可以被简化为其'表达形式'。对现实世界的激进怀疑主义,以至于对人类认知现实世界能力的怀疑主义,是马克思主义批判后现代主义的重要原因之一。后现代主义、德里达的'踪迹'理论,关切的都是事物表象和本体之间的矛盾、误差。它们的问题是没有充分地认识到现实世界的物质本性,因此倾向于把现实社会关系简化为语言所描绘的世界。"⑤除了沃德,罗森克兰茨也看到了所谓的"动

① [美]比尔·尼科尔斯:《纪录片导论》(第三版),王迟译,中国国际广播出版社2020年版,第14页。
② [英]布莱恩·温斯顿:《纪录片:历史与理论》,王迟、李莉、项冶译,中国广播电视出版社2015年版,第209页。
③ [美]诺埃尔·卡罗尔:《非虚构电影与后现代主义怀疑论》,载于[美]大卫·鲍德韦尔、诺埃尔·卡罗尔主编:《后理论:重建电影研究》,麦永雄、柏敬泽等译,中国社会科学出版社2000年版,第411页。
④ [美]卡尔·普兰廷加:《运动的画面与非虚构电影的修辞:两种方法》,载于[美]大卫·鲍德韦尔、诺埃尔·卡罗尔主编:《后理论:重建电影研究》,麦永雄、柏敬泽等译,中国社会科学出版社2000年版,第430页。
⑤ [美]保罗·沃德:《动画现实:动画电影、纪录片和现实主义》,李淑娟译,《世界电影》2014年第1期,第177—192页。

画纪录片"之争表面上是有关不同媒介性质的争论,其本质却是立场的不同。他说:"虽然这不是那种完全否定纪录片(或更糟糕地否定现实本身)的半虚无主义立场,但是,在它却是一种极端——我承认我把他们争论的含义推到了极限——似乎主张介质无关紧要。这是一个有严重问题的立场,因为这种观点不承认动画与实景拍摄的差异并不是一个单纯的惯例问题。它们之间有一个鸿沟,这也是客观存在的。"①

这一小节严格来说并不是在讨论纪实语言的问题,而是对当下出现在纪实语言理论中的一些观点的批判。

结　　语

电影的纪实语言并不是一种纯粹的形式语言,因为它必须与被拍摄的对象一起构成这一语言现象。纪录片的拍摄对象并不如故事片和动画片那样是一种可以操控的对象,而是具有自然社会属性的对象,所以纪实语言也会跟随它的表达对象发生变化。传统纪实语言,也就是直接电影、真实电影的方法,针对的是日常生活中的一般事物。当面对历史和科学教育内容的时候,也就是超越一般日常事物的时候,纪实语言便不得不发生变通,将一些虚构表达的方法,也就是"搬演"的方法,纳入到纪实的方法之中,这并不违反纪实语言的本质。在后现代社会中,主观的表达开始在纪录片中呈现出更为丰富的形式。但有必要指出的是,那些无法验证真实与否的个人表达,尽管也属于纪录片的一种,却已是纪录片的边缘。述行样式的纪录片尽管"另类",但仍在纪录片的范畴之内。伪纪录片则不属于纪录片,它的存在有一种"游戏真实"的意味。"动画纪录片"完全不属于纪实语言的范畴。本章只是为大家勾勒了一个影像纪实语言的粗略轮廓,有兴趣者可以通过扩展阅读继续深入。

思考题

1. 什么是纪实语言的外向和内向?

① [美]乔纳森·罗森克兰茨:《动画纪录片的一种理论阐述》,程玉红、孙红云译,《世界电影》2015年第1期,170—180页。

2. 搬演作为一种虚构的形式为什么可以在纪录片中使用？
3. 主观方法的使用使纪录片产生了哪些变化？
4. 动画和纪录片两个概念为什么不能随便融合？

参考书目

(按姓氏首字的拼音字母顺序排列)

[1] [乌拉圭]丹尼艾尔·阿里洪:《电影语言的语法》,陈国铎、黎锡等译,中国电影出版社1981年版。

[2] [德]汉娜·阿伦特编:《启迪:本雅明文选》,张旭东、王斑译,生活·读书·新知三联书店2008年版。

[3] [德]扬·阿斯曼:《宗教与文化记忆》,黄亚平译,商务印书馆2018年版。

[4] [美]安敏成:《现实主义的限制:革命时代的中国小说》,姜涛译,江苏人民出版社2011年版。

[5] [德]诺贝特·埃利亚斯:《文明的进程:文明的社会起源和心理起源的研究》(第一卷·西方国家世俗上层行为的变化),王佩莉译,生活·读书·新知三联书店1998年版。

[6] [美]爱莲心:《时间、空间与伦理学基础》,高永旺、李孟国译,江苏人民出版社2015年版。

[7] [苏]C.爱森斯坦:《并非冷漠的大自然》,富澜译,中国电影出版社1996年版。

[8] [德]鲁道夫·爱因汉姆:《电影作为艺术》,杨跃译,中国电影出版社1981年版。

[9] [英]马丁·艾斯林:《荒诞派戏剧》,华明译,河北教育出版社2003年版。

[10] [意]米开朗琪罗·安东尼奥尼:《一个导演的故事》,广西师范大学出版社2003年版。

[11] [德]埃里希·奥尔巴赫:《摹仿论:西方文学中现实的再现》,吴麟绶、

周新建、高艳婷译,商务印书馆 2018 年版。

[12] [美]帕特里夏·奥夫德海德:《纪录片》,刘露译,南京:译林出版社,2018 年版。

[13] [荷]米克·巴尔:《叙述学:叙事理论导论》(第 2 版),谭君强译,中国社会科学出版社 2003 年版。

[14] [美]埃里克·巴尔诺:《世界纪录电影史》,张德魁、冷铁铮译,中国电影出版社 1992 年版。

[15] [匈]贝拉·巴拉兹:《电影美学》,何力译,中国电影出版社 1958 年版。

[16] [美]Richard M. Barsam:《纪录与真实:世界非剧情片批评史》,王亚维译,台湾远流出版事业股份有限公司 1996 年版。

[17] [法]罗兰·巴尔特、让·鲍德里亚等:《形象的修辞:广告与当代社会理论》,中国人民大学出版社 2005 年版。

[18] [法]罗兰·巴特:《流行体系:符号学与服饰符码》,敖军译,上海人民出版社 2000 年版。

[19] [法]罗兰·巴特:《神话修辞术:批评与真实》,屠友祥、温晋仪译,上海人民出版社 2009 年版。

[20] [法]罗兰·巴特:《显义与晦义》,怀宇译,百花文艺出版社 2005 年版。

[21] [法]安德烈·巴赞:《电影是什么?》,崔君衍译,中国电影出版社 1987 年版。

[22] [法]柏格森:《时间与自由意志》,吴士栋译,商务印书馆 2005 年版。

[23] [法]亨利·柏格森:《道德与宗教的两个来源》(第 2 版),王作虹、成穷译,贵州人民出版社 2007 年版。

[24] [日]本居宣长:《日本物哀》,王向远译,吉林出版集团 2010 年版。

[25] [德]本雅明:《经验与贫乏》,王炳钧、杨劲译,百花文艺出版社 1999 年版。

[26] [美]Eric Berne:《人间游戏:人际关系心理学》,田国秀、曾静译,中国轻工业出版社 2006 年版。

[27] [美]约翰·贝斯特:《认知心理学》,黄希庭、张志杰、周榕等译,中国轻工业出版社 2000 年版。

[28] [美]大卫·波德维尔:《电影叙事:剧情片中的叙述活动》,李显立译,台湾远流出版事业股份有限公司 1999 年版。

[29] [美]大卫·波德维尔、克莉丝汀·汤普森:《电影艺术——形式与风

格》(第5版),彭吉象等译,北京大学出版社2003年版。

[30] [美]大卫·波德维尔:《电影诗学》,张锦译,广西师范大学出版社2010年版。

[31] [美]大卫·波德维尔、克里斯汀·汤普森:《世界电影史》(第2版),范倍译,北京大学出版社2014年版。

[32] [美]大卫·鲍德韦尔、诺埃尔·卡罗尔主编:《后理论:重建电影研究》,麦永雄、柏敬泽等译,中国社会科学出版社2000年版。

[33] [英]以赛亚·伯林:《浪漫主义的根源》,吕梁等译,译林出版社2008年版。

[34] [法]列维-布留尔:《原始思维》,丁由译,商务印书馆1981年版。

[35] [美]西摩·查特曼:《故事与话语:小说和电影的叙事结构》,徐强译,中国人民大学出版社2013年版。

[36] 陈芳:《聚焦研究:多重叙事媒介中的聚焦呈现》,中国社会科学出版社2017年版。

[37] 陈来:《古代宗教与伦理:儒家思想的根源》(增订本),北京大学出版社2017年版。

[38] 陈亚军:《超越经验主义与理性主义:实用主义叙事的当代转换及效应》,江苏人民出版社2014年版。

[39] 陈致:《从礼仪化到世俗化:〈诗经〉的形成》,吴仰湘、黄梓勇、许景昭译,上海古籍出版社2009年版。

[40] [英]法拉梅兹·达伯霍瓦拉:《性的起源:第一次性革命的历史》,杨朗译,译林出版社2015年版。

[41] [美]安东尼奥·R.达马西奥:《寻找斯宾诺莎:快乐、悲伤和感受着的脑》,孙延军译,教育科学出版社2009年版。

[42] [美]约翰·W.道尔:《拥抱战败:第二次世界大战后的日本》,胡博译,生活·读书·新知三联书店2008年版。

[43] [法]居伊·德波:《景观社会》(第2版),王昭凤译,南京大学出版社2007年版。

[44] [法]吉尔·德勒兹:《哲学与权力的谈判——德勒兹访谈录》,刘汉全译,商务印书馆2000年版。

[45] [法]吉尔·德勒兹:《电影Ⅰ:运动-影像》,黄建宏译,台湾远流出版事业股份有限公司2003年版。

[46][法]吉尔·德勒兹：《电影1：运动-影像》，谢强、马月译，湖南美术出版社2016年版。

[47][法]吉尔·德勒兹：《电影Ⅱ：时间-影像》，黄建宏译，台湾远流出版事业股份有限公司2003年版。

[48][法]吉尔·德勒兹：《电影2：时间-影像》，谢强、蔡若明、马月译，湖南美术出版社2004年版。

[49][法]吉尔·德勒兹：《斯宾诺莎与表现问题》，龚重林译，商务印书馆2013年版。

[50][法]吉尔·德勒兹：《差异与重复》，安靖、张子岳译，华东师范大学出版社2019年版。

[51][法]吉尔·德勒兹、费利克斯·加塔利：《资本主义与精神分裂（卷2）：千高原》（修订译本），姜宇辉译，上海人民出版社2023年版。

[52][法]雅克·德里达：《论文字学》，汪堂家译，上海译文出版社2005年版。

[53][美]阿兰·邓迪思编：《西方神话学术读本》，朝戈金等译，广西师范大学出版社2006年版。

[54]邓晓芒：《康德〈纯粹理性批判〉句读》（上），人民出版社2010年版。

[55]丁亚平主编：《百年中国电影理论文选》（最新修订版），文化艺术出版社2005年版。

[56][日]东浩纪：《动物化的后现代：御宅族如何影响日本社会》，褚炫初译，台湾大鸿艺术股份有限公司2012年版。

[57]段丽真：《重审"直观无概念则盲"：当前分析哲学语境下的康德直观理论研究》，江苏人民出版社2020年版。

[58][美]段义孚：《空间与地方：经验的视角》，王志标译，中国人民大学出版社2017年版。

[59][法]弗朗索瓦·多斯：《从结构到解构：法国20世纪思想主潮》（上卷），季广茂译，中央编译出版社2004年版。

[60][荷]彼得·菲尔斯特拉腾：《电影叙事学》，王浩译，北京师范大学出版社2020年版。

[61]冯雷：《理解空间：20世纪空间观念的激变》，中央编译出版社2017年版。

[62][法]米歇尔·福柯：《词与物：人文科学考古学》，莫伟民译，上海三联

书店 2001 年版。
[63] [法]米歇尔·福柯:《性经验史》(增订版),佘碧平译,上海人民出版社 2002 年版。
[64] [法]夏尔·福特:《法国当代电影史(1945—1977)》,朱延生译,中国电影出版社 1991 年版。
[65] [加拿大]诺思罗普·弗莱:《批评的解剖》,陈慧、袁宪军、吴伟仁译,百花文艺出版社 2006 年版。
[66] [奥]弗洛伊德:《精神分析引论》,高觉敷译,商务印书馆 1984 年版。
[67] [奥]弗洛伊德:《释梦》,赖其万、符传孝译,作家出版社 1986 年版。
[68] [奥]西格蒙德·弗洛伊德:《弗洛伊德后期著作选》,林尘、张唤民、陈伟奇译,上海译文出版社 1986 年版。
[69] 傅正义:《实用影视剪辑技巧》,中国电影出版社 2006 年版。
[70] [美]小亨利·路易斯·盖茨:《意指的猴子:一个非裔美国文学批评理论》,王元陆译,北京大学出版社 2011 年版。
[71] [加拿大]安德烈·戈德罗:《从文学到影片:叙事体系》,刘云舟译,商务印书馆 2010 年版。
[72] [加拿大]安德烈·戈德罗、[法]弗朗索瓦·若斯特:《什么是电影叙事学》,刘云舟译,商务印书馆 2005 年版。
[73] [美]克利福德·格尔茨:《文化的解释》,韩莉译,译林出版社 2008 年版。
[74] [美]加利·格林伯格:《圣经之谜:摩西出埃及与犹太人的起源》,祝东力、秦喜清译,光明日报出版社 2001 年版。
[75] [德]E. 格罗塞:《艺术的起源》(第 2 版),蔡慕晖译,商务印书馆 1984 年版。
[76] 葛兆光:《中国禅思想史:从 6 世纪到 10 世纪》(再增订本),北京大学出版社 2022 年版。
[77] [英]E. H. 贡布里希:《象征的图像——贡布里希图像学文集》,杨思梁、范景中编译,上海书画出版社 1990 年版。
[78] 郭小橹:《我心中的石头镇》,上海文艺出版社 2003 年版。
[79] [俄]瓦·叶·哈利泽夫:《文学学导论》,周启超、王加兴等译,北京大学出版社 2006 年版。
[80] [德]马丁·海德格尔:《林中路》,孙周兴译,上海译文出版社 1997

[81][德]马丁·海德格尔:《存在与时间》(修订译本),陈嘉映、王庆节合译,生活·读书·新知三联书店2006年版。

[82][德]马丁·海德格尔:《思的经验》,陈春文译,商务印书馆2018年版。

[83][德]韩炳哲:《时间的味道》,包向飞、徐基太译,重庆大学出版社2018年版。

[84][荷]约翰·赫伊津哈:《游戏的人:关于文化的游戏成分的研究》,多人译,中国美术学院出版社1996年版。

[85][德]黑格尔:《美学》(第二卷),朱光潜译,商务印书馆1979年版。

[86]洪汉鼎:《斯宾诺莎》,东北师范大学出版社2020年版。

[87][德]埃德蒙德·胡塞尔:《现象学的观念》,倪梁康译,上海译文出版社1986年版。

[88]黄爱玲编:《诗人导演——费穆》,香港电影评论学会1998年版。

[89][法]艾瑞克·霍布斯鲍姆:《断裂的年代:20世纪的文化与社会》,林华译,中信出版集团2014年版。

[90][美]斯图尔特·霍尔:《表征:文化表象与意指实践》,徐亮、陆兴华译,商务印书馆2003年版。

[91][美]保罗·霍金斯主编:《影视人类学原理》,王筑生、杨慧、蔡家麒等编译,云南大学出版社2001年版。

[92][英]特伦斯·霍克斯:《结构主义和符号学》,瞿铁鹏译,上海译文出版社1987年版。

[93][德]汉斯-格奥尔格·伽达默尔:《真理与方法:哲学诠释学的基本特征》,洪汉鼎译,上海译文出版社2004年版。

[94][日]吉田喜重:《小津安二郎的反电影》,周以量译,世界图书出版公司2015年版。

[95][美]凯瑟琳·贾维:《游戏》,王蓓华译,四川教育出版社2006年版。

[96]焦雄屏:《法国电影新浪潮》(上册),江苏教育出版社2005年版。

[97]阿地里·居玛吐尔地:《〈玛纳斯〉史诗歌手研究》,民族出版社2006年版。

[98][美]弗雷德里克·R.卡尔:《现代与现代主义:艺术家的主权(1885—1925)》,陈永国、傅景川译,中国人民大学出版社2004年版。

[99][美]诺埃尔·卡罗尔:《超越美学》,李媛媛译,商务印书馆2006年版。

[100] [德]恩斯特·卡西尔:《符号形式哲学 第二卷 神话思维》,李彬彬译,中国人民大学出版社2022年版。

[101] [美]约瑟夫·坎贝尔:《千面英雄》,朱侃如译,金城出版社2012年版。

[102] [德]康德:《判断力批判:审美判断力的批判》,宗白华译,商务印书馆1964年版。

[103] [德]康德:《未来形而上学导论》(注释本),李秋零译注,中国人民大学出版社2013年版。

[104] [丹麦]索伦·奥碧·克尔凯郭尔:《论反讽概念:以苏格拉底为主线》,汤晨溪译,中国社会科学出版社2005年版。

[105] [俄]约·阿·克雷维列夫:《宗教史》,王先睿、冯加方等译,中国社会科学出版社1984年版。

[106] [法]科耶夫:《黑格尔导读》,姜志辉译,译林出版社2005年版。

[107] [法]拉康:《拉康选集》,褚孝泉译,上海三联书店2001年版。

[108] [意]塞尔吉奥·莱昂内、诺埃尔·森索洛:《莱昂内往事》,李洋译,广西师范大学出版社2010年版。

[109] [美]乔治·莱考夫、马克·约翰逊:《我们赖以生存的隐喻》,何文忠译,浙江大学出版社2015年版。

[110] [美]乔治·莱考夫、马克·约翰逊:《肉身哲学:亲身心智及其向西方思想的挑战》(一),李葆嘉、孙晓霞、司联合等译,世界图书出版公司2018年版。

[111] [英]卡雷尔·赖兹、盖文·米勒:《电影剪辑技巧》,方国伟、郭建中、黄海译,中国电影出版社1982年版。

[112] [美]苏珊·朗格:《艺术问题》,滕守尧、朱疆源译,中国社会科学出版社1983年版。

[113] [法]雅克·朗西埃:《美学中的不满》,蓝江、李三达译,南京大学出版社2019年版。

[114] [法]亨利·勒菲弗:《空间与政治》(第二版),李春译,上海人民出版社2008年版。

[115] [英]乔纳森·雷纳:《寻找楚门:彼得·威尔的世界》,劳远欢、苏溯译,上海人民出版社2009年版。

[116] [法]让-弗朗索瓦·利奥塔尔:《后现代状况》,车槿山译,南京大学

出版社 2011 年版。

[117] [法]让-弗朗索瓦·利奥塔:《话语,图形》,谢晶译,上海人民出版社 2012 年版。

[118] 李福印:《认知语言学概论》,北京大学出版社 2008 年版。

[119] 李恒基、杨远婴主编:《外国电影理论文选》(修订本),生活·读书·新知三联书店 2006 年版。

[120] 李锦山、李光雨:《中国古代面具研究》,山东大学出版社 1994 年版。

[121] [法]保罗·利科:《活的隐喻》,汪堂家译,上海译文出版社 2004 年版。

[122] [美]沃尔特·李普曼:《公众舆论》,阎克文、江红译,上海人民出版社 2002 年版。

[123] [美]A. L. 李斯:《实验电影史与录像史》,岳扬译,吉林出版集团 2011 年版。

[124] 李硕:《翦商》,广西师范大学出版社 2022 年版。

[125] 黎小锋:《作为一种创作方法的"直接电影"》,同济大学出版社 2012 年版。

[126] 李泽厚:《美学三书》,天津社会科学出版社 2003 年版。

[127] 李稚田:《影视语言教程》,北京师范大学出版社 2004 年版。

[128] [法]亨利·列斐伏尔:《日常生活批判》(第三卷),叶齐茂、倪晓晖译,社会科学文献出版社 2018 年版。

[129] [法]亨利·列斐伏尔:《空间的生产》,刘怀玉等译,商务印书馆 2021 年版。

[130] [英]欧纳斯特·林格伦:《论电影艺术》,何力、李庄藩、刘芸译,中国电影出版社 1979 年版。

[131] [日]铃木大拙:《开悟之旅》,徐进夫译,海南出版社 2017 年版。

[132] 刘保端编:《美国作家论文学》,刘保端等译,生活·读书·新知三联书店 1984 年版。

[133] 〔汉〕刘向:《说苑疏证》,赵善诒疏证,华东师范大学出版社 1985 年版。

[134] [美]阿尔伯特·贝茨·洛德:《故事的歌手》,尹虎彬译,中华书局 2004 年版。

[135] [英]罗素:《人类的知识:其范围与限度》,张金言译,商务印书馆

1983年版。

[136] [美]A. P. 马蒂尼奇编:《语言哲学》,牟博、杨音莱、韩林合译,商务印书馆1998年版。

[137] [美]华莱士·马丁:《当代叙事学》,伍晓明译,北京大学出版社2005年版。

[138] [法]马赛尔·马尔丹:《电影语言》,何振淦译,中国电影出版社1982年版。

[139] [德]卡尔·马克思:《简明资本论》,曾令先、卞彬、金永编译,天地出版社2018年版。

[140] [加拿大]布来恩·马苏米:《虚拟的寓言》,严蓓雯译,河南大学出版社2012年版。

[141] [法]克里斯蒂安·麦茨:《电影语言:电影符号学导论》,刘森尧译,台湾远流出版事业股份有限公司1996年版。

[142] [法]克里斯蒂安·麦茨:《想象的能指:精神分析与电影》,王志敏、赵斌译,北京大学出版社2021年版。

[143] [美]约翰·麦克道威尔:《心灵与世界》(新译本),韩林合译,中国人民大学出版社2014年版。

[144] [加拿大]马歇尔·麦克卢汉:《理解媒介——论人的延伸》,何道宽译,商务印书馆2000年版。

[145] [澳]理查德·麦特白:《好莱坞电影》,吴菁、何建平、刘辉译,华夏出版社2005年版。

[146] [日]茂吕美耶:《平安日本》,广西师范大学出版社2007年版。

[147] [法]莫里斯·梅洛-庞蒂:《眼与心》,杨大春译,商务印书馆2007年版。

[148] [美]保罗·梅萨里:《视觉说服:形象在广告中的作用》,王波译,新华出版社2003年版。

[149] [美]梅维恒:《绘画与表演——中国的看图讲故事和它的印度起源》,王邦维、荣新江、钱文忠译,北京燕山出版社2000年版。

[150] [法]让·米特里:《电影美学与心理学》,崔君衍译,江苏文艺出版社2012年版。

[151] [法]埃德加·莫兰:《电影或想象的人》,马胜利译,广西师范大学出版社2012年版。

[152] [法]埃德加·莫兰:《电影明星们——明星崇拜的神话》,王竹雅译,吉林出版集团2014年版。

[153] [英]雷切尔·莫斯利:《与奥黛丽·赫本一起成长:文本、观众、共鸣》,吴帆译,北京大学出版社2010年版。

[154] [美]詹姆斯·纳雷摩尔:《黑色电影:历史、批评与风格》,徐展雄译,广西师范大学出版社2009年版。

[155] [美]托马斯·内格尔:《本然的观点》,贾可春译,中国人民大学出版社2010年版。

[156] [美]约翰·内森:《无约束的日本:枕边的人文情怀》,周小进译,华东师范大学出版社2005年版。

[157] [德]尼采:《悲剧的诞生:尼采美学文选》,周国平译,生活·读书·新知三联书店1986年版。

[158] [美]比尔·尼科尔斯:《纪录片导论》,陈犀禾、刘宇清、郑洁译,中国电影出版社2007年版。

[159] [美]比尔·尼科尔斯:《纪录片导论》(第2版),陈犀禾、刘宇清、郑洁译,中国电影出版社2015年版。

[160] [美]比尔·尼科尔斯:《纪录片导论》(第3版),王迟译,中国国际广播出版社2020年版。

[161] 聂欣如:《纪录电影大师伊文思研究》,上海书店出版社2010年版。

[162] 聂欣如:《什么是动画》,复旦大学出版社2016年版。

[163] 聂欣如:《类型电影原理》,复旦大学出版社2019年版。

[164] 聂欣如:《影视剪辑》(第三版),复旦大学出版社2023年版。

[165] [英]杰弗里·诺维尔-史密斯主编:《世界电影史》,焦晓菊译,复旦大学出版社2015年版。

[166] [美]皮尔斯:《皮尔斯:论符号 李斯卡:皮尔斯符号学导论》,赵星植译,四川大学出版社2014年版。

[167] [美]皮尔斯:《皮尔斯文选》,涂纪亮、周兆平译,社会科学文献出版社2006年版。

[168] [荷]帕特里夏·皮斯特斯:《视觉文化的基体:与德勒兹探讨电影理论》,刘宇清译,重庆大学出版社2022年版。

[169] [斯洛文尼亚]斯拉沃热·齐泽克:《实在的面庞》,季广茂译,中央编译出版社2004年版。

[170] [斯洛文尼亚]斯拉沃热·齐泽克编:《不敢问希区柯克的,就问拉康吧》,穆青译,上海人民出版社2007年版。

[171] [日]青木正儿:《中国文学思想史》,孟庆文译,春风文艺出版社1985年版。

[172] [美]桥本明子:《漫长的战败:日本的文化创伤、记忆与认同》,李鹏程译,上海三联书店2019年版。

[173] [瑞士]卡尔·荣格:《人类及其象征》,张举文、荣文库译,辽宁教育出版社1988年版。

[174] [美]托马斯·沙茨:《好莱坞类型电影》,冯欣译,上海人民出版社2009年版。

[175] [美]托马斯·沙兹:《旧好莱坞/新好莱坞:仪式、艺术与工业》,周传基、周欢译,中国广播电视出版社1993年版。

[176] [法]纳塔莉·沙鸥:《欲望伦理:拉康思想引论》,郑天喆等译,漓江出版社2013年版。

[177] [法]乔治·萨杜尔:《电影通史》(第二卷),唐祖培等译,中国电影出版社1982年版。

[178] 单万里主编:《纪录电影文献》,北京:中国广播电视出版社2015年版。

[179] [美]理查德·桑内特:《肉体与石头:西方文明中的身体与城市》,黄煜文译,上海译文出版社2006年版。

[180] [苏]什克洛夫斯基等:《俄国形式主义文论选》,生活·读书·新知三联书店1989年版。

[181] [法]石泰安:《西藏史诗和说唱艺人》,耿昇译,中国藏学出版社2005年版。

[182] 水木丁:《只愿你曾被这世界温柔相待》,广西师范大学出版社2012版。

[183] [法]贝尔纳·斯蒂格勒:《技术与时间:1.爱比米修斯的过失》,裴程译,译林出版社2012年版。

[184] [法]贝尔纳·斯蒂格勒:《技术与时间:3.电影的时间与存在之痛的问题》,方尔平译,译林出版社2012年版。

[185] [美]查尔斯·J.斯蒂瓦尔编:《德勒兹:关键概念》(原书第2版),田延译,重庆大学出版社2018年版。

[186] [荷]斯宾诺莎:《伦理学》(第2版),贺麟译,商务印书馆1983年版。

[187] [美]罗伯特·斯科尔斯、詹姆斯·费伦、罗伯特·凯洛格:《叙事的本质》,于雷译,南京大学出版社 2015 年版。

[188] [苏]斯坦尼斯拉夫斯基:《演员自我修养》(第二部),郑雪来译,中国电影出版社 1986 年版。

[189] [美]詹姆斯·B. 斯图尔特:《迪斯尼战争》,赵恒译,中信出版集团 2006 年版。

[190] [新西兰]K. T. 斯托曼:《情绪心理学》,张燕云译,辽宁人民出版社 1986 年版。

[191] [美]伦纳德·史莱因:《艺术与物理学——时空和光的艺术观与物理观》,暴永宁、吴伯泽译,吉林人民出版社 2001 年版。

[192] [美]斯坦利·梭罗门:《电影的观念》,齐宇译,中国电影出版社 1983 年版。

[193] [瑞士]费尔迪南·德·索绪尔:《普通语言学教程》,高名凯译,商务印书馆 1985 年版。

[194] [苏]安德烈·塔可夫斯基:《雕刻时光》,陈丽贵、李泳泉译,人民文学出版社 2003 年版。

[195] [美]盖伊·塔奇曼:《做新闻》,麻争旗、刘笑盈、徐扬译,华夏出版社 2008 年版。

[196] 陶东风主编:《粉丝文化读本》,北京大学出版社 2009 年版。

[197] 陶东风、胡疆锋主编:《亚文化读本》,北京大学出版社 2011 年版。

[198] [法]弗朗索瓦·特吕弗:《希区柯克论电影》,严敏译,上海文艺出版社 1988 年版。

[199] [英]维克多·特纳:《象征之林——恩登布人仪式散论》,赵玉燕、欧阳敏、徐洪峰译,商务印书馆 2006 年版。

[200] [日]鹈饲正树、永井良和、藤本宪一编:《战后日本大众文化》,苑崇利、史兆红、秦燕春译,社会科学文献出版社 2010 年版。

[201] 童庆炳:《中华古代文论的现代阐释》,中国人民大学出版社 2010 年版。

[202] 涂纪亮主编:《语言哲学名著选辑(英美部分)》,生活·读书·新知三联书店 1988 年版。

[203] [法]茨维坦·托多罗夫:《象征理论》,王国卿译,商务印书馆 2004 年版。

[204] [美]迈克尔·托马塞洛:《人类认知的文化起源》,张敦敏译,中国社

会科学出版社 2011 年版。

[205] 王迟、刘广宇主编:《动画纪录片理论选读》,中国国际广播出版社 2024 年版。

[206] 〔魏〕王弼撰、楼宇烈校释:《周易注(附周易略例)》,中华书局 2011 年版。

[207] 汪民安、郭晓彦主编:《德勒兹与情动》,江苏人民出版社 2016 年版。

[208] 王逢振主编:《外国科幻论文精选》,重庆出版社 2008 年版。

[209] 王国维:《人间词话·人间词》(第 2 版),安徽人民出版社 2005 年版。

[210] 王昊:《敦煌小说及其叙事艺术》,安徽人民出版社 2005 年版。

[211] 王昕:《话本小说的历史与叙事》,中华书局 2002 年版。

[212] [美]雷·韦勒克、奥·沃伦:《文学原理》,刘象愚等译,生活·读书·新知三联书店 1984 年版。

[213] [法]乔治·维加莱洛:《人体美丽史:文艺复兴—二十世纪》,关虹译,湖南文艺出版社 2007 年版。

[214] [俄]维谢洛夫斯基:《历史诗学》,刘宁译,百花文艺出版社 2003 年版。

[215] 闻一多:《神话与诗》,上海人民出版社 2006 年版。

[216] [英]布莱恩·温斯顿:《纪录片:历史与理论》,王迟、李莉、项冶译,中国广播影视出版社 2015 年版。

[217] [美]沃尔特·翁:《口语文化与书面文化:语词的技术化》,何道宽译,北京大学出版社 2008 年版。

[218] [英]彼得·沃森:《20 世纪思想史》,朱进东、陆月宏、胡发贵译,上海译文出版社 2008 年版。

[219] 吴琼:《雅克·拉康》,中国人民大学出版社 2011 年版。

[220] 吴天:《向前的记忆:回访一个动作的历史构成》,中信出版集团 2020 年版。

[221] 伍蠡甫主编:《西方文论选》,上海译文出版社 1979 年版。

[222] [美]托马斯·A. 西比奥克、[加拿大]马塞尔·德尼西:《意义的形式:建模系统理论与符号学分析》,余红兵译,四川大学出版社 2016 年版。

[223] [日]小笠原隆夫:《日本战后电影史》,苗棣等译,北京广播学院出版社 2001 年版。

[224] 萧悟了:《激情时尚:70年代中国人的艺术与生活》,山东画报出版社 2002 年版。

[225] 熊秉明:《中国书法理论体系》,人民美术出版社 2017 年版。

[226] [古希腊]亚里斯多德:《诗学》,罗念生译,人民文学出版社 1982 年版。

[227] 叶舒宪、萧兵、郑在书:《山海经的文化寻踪》,湖北人民出版社 2004 年版。

[228] [美]弗雷德里克·詹姆逊:《现实主义的二律背反》,王逢振、高海青、王丽亚译,中国人民大学出版社 2020 年版。

[229] 张红军主编:《电影与新方法》,中国广播电视出版社 1992 年版。

[230] 张留华:《皮尔士哲学的逻辑面向》,上海人民出版社 2012 年版。

[231] 张闻玉:《古代天文历法讲座》(第 3 版),广西师范大学出版社 2021 年版。

[232] 张祥龙:《现象学导论七讲:从原著阐发原意》(修订新版),中国人民大学出版社 2011 年版。

[233] 张一兵:《不可能的存在之真:拉康哲学映像》,商务印书馆 2006 年版。

[234] 张寅德编选:《叙述学研究》,中国社会科学出版社 1989 年版。

[235] [美]张英进:《影像中国:当代中国电影的批评重构及跨国想象》,胡静译,上海三联书店 2008 年版。

[236] 藏族史诗:《格萨尔王传:卡切玉宗之部》,王沂暖、上官剑壁译,甘肃人民出版社 1984 年版。

[237] 郑岩、汪悦进:《庵上坊:口述、文字和图像》,生活·读书·新知三联书店 2008 年版。

[238] 宗白华:《美学散步》,上海人民出版社 1981 年版。

[239] 中国电影出版社编:《话说〈黄土地〉》,中国电影出版社 1986 年版。

[240] 周祖譔编选:《隋唐五代文论选》,人民出版社 1990 年版。

[241] 朱光潜:《朱光潜美学文集》(第二卷),上海文艺出版社 1982 年版。

[242] 褚静涛:《二二八事件研究》,社会科学文献出版社 2012 年版。

[243] 左民安:《汉字例话》,中国青年出版社 1984 年版。

[244] [日]佐藤忠男:《小津安二郎的艺术》,仰文渊、柯圣耀、吴志昂等译,中国电影出版社 1989 年版。

参考片目

绪论：电影语言概要

美国	《一个国家的诞生》(1915)		《狙击职业杀手》(1997)
	《党同伐异》(1916)		《珍珠港》(2001)
	《摩登时代》(1936)		《时时刻刻》(2002)
	《公民凯恩》(1941)		《杀手探戈》(2002)
	《群鸟》(1963)		《撞车》(2004)
	《电影》(1965)		《杀死比尔 2》(2004)
苏联	《战舰波将金号》(1925)		《通天塔》(2006)
	《母亲》(1926)		《源代码》(2011)
	《士兵之歌》(1959)		《超体》(2014)
法国	《水浇园丁》(1896)	（纪录片）	《路易斯安那故事》(1948)
	《德雷福斯事件：舆论之战》(1899)		《心灵与智慧》(1974)
		加拿大	《我和罗杰》(1989)
	《幕间休息》(1924)		《蜘蛛梦魇》(2002)
	《游戏规则》(1939)	苏联	《雁南飞》(1957)
	《倾国倾城欲海花》(1955)	英国	《中国教会被袭记》(1900)
	《去年在马里昂巴德》(1961)		《阳光下的罪恶》(1982)
	《我的美国舅舅》(1980)	法国	《亲爱的日记》(1993)
德国	《M 就是凶手》(1931)		《我的美国舅舅》(1980)
意大利	《八又二分之一》(1963)		《地球之夜》(1991)
西班牙	《一条安达鲁狗》(1929)	意大利	《罗马大屠杀》(1973)
		波兰	《短暂的爱情》(1988)
		中国	《枯木逢春》(1961)

第一章　平行蒙太奇

美国	《一个国家的诞生》(1915)		《十面埋伏》(2004)
	《党同伐异》(1916)		《疯狂的石头》(2006)
	《公民凯恩》(1941)		《金刚川》(2020)
	《教父》(1972)	（电视剧）	《风声》(2020)
			《猎罪图鉴》(2022)

360

	《开端》(2022)		**第三章 视点转换**
中国香港	《醉拳》(1978)	美国	《一个醉鬼的白日梦》(1906)
	《无间道》(2002)		《一个国家的诞生》(1915)
	《江湖》(2004)		《爱德华大夫》(1945)
日本	《罗生门》(1950)		《美人计》(1946)
(动画)	《你的名字》(2016)		《杀手之吻》(1955)
韩国	《老男孩》(2003)		《西北偏北》(1959)
(电视剧)	《信号》(2016)		《恐怖走廊》(1963)
			《群鸟》(1963)
	第二章 悬念		《电影》(1965)
美国	《蝴蝶梦》(1940)		《盲女惊魂记》(1967)
	《救生艇》(1944)		《剃刀边缘》(1980)
	《爱德华大夫》(1945)		《现代启示录》(1979)
	《美人计》(1946)		《回到未来》(1985)
	《后窗》(1954)		《拦截目击者》(1990)
	《精神病患者》(1960)		《不败枭雄》(1996)
	《洛丽塔》(1962)		《越战忠魂》(2002)
	《大白鲨》(1975)		《人类之子》(2006)
	《摩羯星一号》(1978)		《超体》(2014)
	《克莱默夫妇》(1979)		《1917》(2019)
	《异形》(1979)		《奥本海默》(2023)
	《剃刀边缘》(1980)	加拿大	《捕月》(2003)
	《人骨拼图》(1999)	苏联	《战舰波将金号》(1925)
	《不死劫》(2000)		《持摄影机的人》(1929)
	《东方快车谋杀案》(2010)		《母亲》(1926)
	《利刃出鞘》(2019)		《一个人的遭遇》(1959)
			《这里的黎明静悄悄》(1972)
英国	《破坏》(1936)		
	《东方快车谋杀案》(1974)	英国	《奶奶的放大镜》(1900)
	《尼罗河上的惨案》(1978)		《欲海惊魂》(1950)
	《密码迷情》(2001)		《密码迷情》(2001)
意大利	《西部往事》(1968)		《盲爱》(2006)
西班牙	《看不见的客人》(2016)	法国	《亚特兰大号》(1934)
中国(电视剧)	《伪装者》(2015)		《广岛之恋》(1959)
中国香港	《无间道》(2002)		《精疲力尽》(1960)
日本	《犬神家族》(1976)		《神父莱昂·莫汉》(1961)
(电视剧)	《仁医》(2009)		《狂人皮埃洛》(1965)
			《男与女》(1966)

	《一树梨花压海棠》(1997)			《一级谋杀》(1995)
	《天使圣母院》(2004)			《老无所依》(2007)
	《天使 A》(2005)			《超体》(2014)
	《香水》(2006)			《超验骇客》(2014)
德国	《最卑贱的人》(1924)		苏联	《战舰波将金号》(1925)
	《M 就是凶手》(1931)			《这里的黎明静悄悄》(1972)
	《咫尺天涯》(1993)			《潜行者》(1979)
	《列车惊魂》(2006)		英国	《放大》(1966)
丹麦	《爱情拼图》(2004)		法国	《精疲力尽》(1960)
墨西哥	《奇异的激情》(1953)			《去年在马里昂巴德》(1961)
	《沙漠中的西蒙》(1965)			《巴黎野玫瑰》(1986)
中国	《天伦》(1935)			《只爱陌生人》(1997)
	《小城之春》(1948)		德国	《M 就是凶手》(1931)
	《哥俩好》(1962)			《无名小子》(1973)
	《天云山传奇》(1980)			《铁皮鼓》(1979)
	《恋爱中的宝贝》(2004)			《靡菲斯特》(1981)
(电视剧)	《人间正道是沧桑》(2009)		意大利	《八又二分之一》(1963)
	《风声》(2020)			《荒野大镖客》(1964)
	《对手》(2021)			《黄昏双镖客》(1965)
中国香港	《甜蜜蜜》(1996)			《黄金三镖客》(1966)
日本	《罗生门》(1950)			《西部往事》(1968)
	《情书》(1995)			《午夜守门人》(1974)
韩国	《隔凶杀人》(2002)		西班牙	《第七日》(2004)
	《老男孩》(2003)		波兰	《战火遗孤》(2001)
	《花花公子传奇》(2004)		中国	《风云儿女》(1935)
印度	《平民窟的百万富翁》(2008)			《天伦》(1935)
				《红色娘子军》(1971)

第四章　象征(隐喻)

				《雷雨》(1984)
美国	《城市之光》(1931)			《霸王别姬》(1993)
	《乱世佳人》(1939)			《看上去很美》(2006)
	《群鸟》(1963)			《太阳照常升起》(2007)
	《毕业生》(1967)			《七月与安生》(2016)
	《西部往事》(1968)			《音乐家》(2019)
	《大白鲨》(1975)			《庭院里的女人》(2001)
	《布拉格之恋》(1988)		(电视剧)	《绝密 543》(2017)
	《风月俏佳人》(1990)			《觉醒年代》(2021)
	《辛德勒名单》(1993)			《漫长的季节》(2023)

中国香港	《游园惊梦》(2001)		《梦华录》(2022)
日本	《流浪狗》(1949)	中国台湾	《悲情城市》(1989)
	《鬼婆》(1964)	日本	《裸岛》(1960)
	《追捕》(1976)		《情书》(1995)
	《花火》(1997)	韩国	《春夏秋冬又一春》(2003)
	《人殓师》(2008)		《老男孩》(2003)
(电视剧)	《仁医》(2009)		《空房间》(2004)
韩国	《老男孩》(2003)		
	《弓》(2005)		**第六章 时间**
		美国	《党同伐异》(1916)
	第五章 诗意		《日出》(1927)
美国	《美国往事》(1984)		《公民凯恩》(1941)
	《与狼共舞》(1990)		《夺命索》(1948)
	《人人都说我爱你》(1996)		《正午》(1952)
阿根廷	《南方》(1988)		《追踪100年》(1979)
苏联	《母亲》(1926)		《鬼马兄弟》(1980)
	《士兵之歌》(1959)		《大寒》(1983)
	《伊万的童年》(1962)		《终结者》(1984)
	《这里的黎明静悄悄》(1972)		《回到未来》(1985)
	《乡愁》(1983)		《土拨鼠之日》(1993)
法国	《维罗妮卡的双重生活》(1991)		《致命的快感》(1995)
	《简·爱》(1996)		《12猴子》(1995)
	《永恒和一日》(1998)		《沉睡者》(1996)
	《与玛格丽特的午后》(2010)		《第五元素》(1997)
英国	《大君主》(1975)		《狙击职业杀手》(1997)
	《查令十字街84号》(1987)		《黑客帝国》(1999)
	《孟菲斯美女号》(1990)		《不死劫》(2000)
德国	《诺言》(1995)		《证据拼图》(2000)
	《忧郁的星期天》(1999)		《十一罗汉》(2001)
西班牙	《北极圈恋人》(1998)		《时间机器》(2002)
匈牙利	《爱情电影》(1970)		《杀死比尔》(2003)
	《都灵之马》(2011)		《大象》(2003)
中国	《黄金时代》(2014)		《僵尸肖恩》(2004)
	《冬》(2015)		《骑弹飞行》(2004)
(电视剧)	《人间正道是沧桑》(2009)		《八面埋伏》(2004)
	《后宫·甄嬛传》(2011)		《艾帅登陆日》(2004)
			《大峡谷》(2009)

	《暮光之城2：新月》(2009)		《我的父亲母亲》(1999)
	《源代码》(2011)		《你好，李焕英》(2021)
（动画）	《阿拉丁》(1992)		《狙击手》(2022)
	《钟楼怪人》(1996)		《白塔之光》(2023)
加拿大	《生死真相》(2008)	（电视剧）	《开端》(2022)
	《两秒钟》(1998)	中国香港	《精武门》(1972)
阿根廷	《探戈·加德尔的放逐》(1985)		《重庆森林》(1994)
			《堕落天使》(1995)
	《南方》(1988)		《2046》(2004)
苏联	《战舰波将金号》(1925)		《江湖》(2004)
英国	《查令十字街84号》(1987)		《蓝莓之夜》(2007)
	《滑动门》(1998)		《黄金时代》(2014)
	《深夜疯狂追女记》(2001)	日本	《幕府风云》(1989)
	《惊变28天》(2002)		《情书》(1995)
	《痛失芳心》(2003)		《武者回归》(2002)
	《夹心蛋糕》(2004)		《花与爱丽丝》(2004)
	《皇家赌场》(2006)	（电视剧）	《仁医》(2009)
	《恐怖游轮》(2009)	（动画）	《空想新子和千年的魔法》(2009)
法国	《精疲力尽》(1960)		
	《一级谋杀》(1995)		《千年女优》(2001)
	《简·爱》(1996)		《未来的未来》(2018)
	《永恒和一日》(1998)	（动画剧）	《棋魂》(2001)
	《天使圣母院》(2004)	韩国	《悲歌一曲》(1993)
	《13区》(2004)		《杀手公司》(2002)
德国	《最后一笑》(1924)		《老男孩》(2003)
	《火车与玫瑰》(1998)		《地铁惊魂》(2003)
	《疾走罗拉》(1998)	（电视剧）	《信号》(2016)
	《阳光情人》(1999)	泰国	《拳霸》(2003)
意大利	《天堂电影院》(1988)		
西班牙	《北极圈恋人》(1998)		**第七章 空间**
	《灯塔》(1998)	美国	《科学怪人》(1931)
比利时	《儿子》(2002)		《城市之光》(1931)
波兰	《机遇之歌》(1987)		《正午》(1952)
立陶宛	《孤军作战》(2004)		《原野奇侠》(1953)
澳大利亚	《闪亮的风采》(1996)		《坏种》(1956)
中国	《红高粱》(1988)		《爱情的故事》(1970)
	《活着》(1994)		《驱魔人》(1973)

	《异形》(1979)	韩国	《老男孩》(2003)
	《德州巴黎》(1984)		《庆州》(2014)
	《捉鬼小精灵》(1987)		《燃烧》(2018)
	《夺命感应》(1998)		
	《楚门的世界》(1998)		**第八章　情动**
	《1917》(2019)	美国	《一个国家的诞生》(1915)
	《恐怖游轮》(2009)		《落花》(1919)
	《盗梦空间》(2010)		《魂断蓝桥》(1940)
	《无依之地》(2020)		《惊魂记》(1960)
苏联	《战舰波将金号》(1925)		《驭鼠怪人》(1972)
	《母亲》(1926)		《拯救大兵瑞恩》(1998)
法国	《四百击》(1959)		《迷失东京》(2003)
	《精疲力尽》(1960)	苏联	《战舰波将金号》(1925)
	《长别离》(1961)		《总路线》(1929)
	《朱尔与吉姆》(1962)		《亚历山大·涅夫斯基》(1938)
	《拉孔布·吕西安》(1974)		
德国	《再见列宁》(2003)	法国	《圣女贞德》(1928)
意大利	《偷自行车的人》(1948)		《上帝创造女人》(1956)
	《风烛泪》(1952)		《扒手》(1959)
	《美丽人生》(1997)	德国	《泥人哥连》(1915)
中国	《枯木逢春》(1961)		《诺斯费拉图》(1922)
	《都市里的村庄》(1982)		《尼布龙根之歌》(1924)
	《牧马人》(1982)		《浮士德》(1926)
	《小武》(1998)		《十三个月亮之年》(1978)
	《英雄》(2002)		《忧郁的星期天》(1999)
	《杜拉拉升职记》(2010)	意大利	《蚀》(1962)
	《纺织姑娘》(2010)	奥地利	《露露》(1929)
	《钢的琴》(2010)	中国	《人生》(1984)
	《小时代》(2013)		
	《归来》(2014)		**第九章　纪实语言**
	《北方一片苍茫》(2017)	美国(纪录片)	《北方的纳努克》(1922)
	《春江水暖》(2019)		《初选》(1960)
	《满江红》(2023)		《高中》(1968)
(电视剧)	《大秦赋》(2020)		《心灵与智慧》(1974)
中国香港	《花样年华》(2000)		《细细的蓝线》(1988)
	《功夫》(2004)		《罗杰和我》(1989)
日本	《在世界中心呼唤爱》(2004)		《大家伙》(1997)

	《打破沉默》(2002)		《印度魅影》(1969)
	《科伦拜恩的保龄》(2002)		《红在革命蔓延时》(1977)
	《战争迷雾》(2003)		《奥勒法的女儿们》(2023)
	《超码的我》(2004)	德国(纪录片)	《死亡游戏》(1997)
	《华氏9·11》(2004)	荷兰(纪录片)	《雨》(1929)
	《海豚湾》(2009)		《博里纳奇矿区》(1933)
	《等待超人》(2010)	以色列(动画)	《与巴什尔跳华尔兹》(2008)
(伪纪录片)	《姓越名南》(1989)	中国(纪录片)	《最后的山神》(1992)
	《女巫布莱尔》(1999)		《寻找失落的年表》(2002)
	《中华何如》(2022)		《角色交换·大话校园》(2006)
苏联	《战舰波将金号》(1925)		
英国(动画)	《衣食住行》(1989)		《梁思成与林徽因》(2010)
(伪纪录片)	《总统之死》(2006)		《迷徒》(2012)
法国(纪录片)	《疯狂仙师》(1956)		《中国》(2020)
	《我,一个黑人》(1958)	日本(纪录片)	《狐狸的故事》(1978)
	《夏日纪事》(1961)	印度(纪录片)	《淹没》(2002)

图书在版编目(CIP)数据

影视语言/聂欣如著. -- 上海：复旦大学出版社，
2024.6. --（复旦博学）. -- ISBN 978-7-309-17498
-4

Ⅰ. J90

中国国家版本馆 CIP 数据核字第 2024JF4560 号

影视语言
YINGSHI YUYAN
聂欣如　著
责任编辑/刘　畅

复旦大学出版社有限公司出版发行
上海市国权路 579 号　邮编：200433
网址：fupnet@fudanpress.com　http://www.fudanpress.com
门市零售：86-21-65102580　团体订购：86-21-65104505
出版部电话：86-21-65642845
上海盛通时代印刷有限公司

开本 787 毫米×960 毫米　1/16　印张 23.5　字数 385 千字
2024 年 6 月第 1 版第 1 次印刷

ISBN 978-7-309-17498-4/J·509
定价：68.00 元

如有印装质量问题，请向复旦大学出版社有限公司出版部调换。
版权所有　侵权必究